影视与传播丛书

影视批评方法论

（第二版）

YINGSHI PIPING FANGFALUN

史可扬 ◎ 著

·广州·

版权所有　翻印必究

图书在版编目（CIP）数据

影视批评方法论/史可扬著. —2版. —广州：中山大学出版社，2015.10
（影视与传播丛书）
ISBN 978-7-306-05399-2

Ⅰ. ①影… Ⅱ. ①史… Ⅲ. ①电影评论—方法—研究 ②电视影片评论—方法—研究 Ⅳ. ①J905

中国版本图书馆 CIP 数据核字（2015）第 194492 号

出 版 人：王天琪
策划编辑：邹岚萍
责任编辑：邹岚萍
封面设计：曾　斌
责任校对：刘丽丽
责任技编：何雅涛
出版发行：中山大学出版社
电　　话：编辑部 020-84111996，84113349，84111997，84110779
　　　　　发行部 020-84111998，84111981，84111160
地　　址：广州市新港西路 135 号
邮　　编：510275　　　　传　真：020-84036565
网　　址：http://www.zsup.com.cn　　E-mail：zdcbs@mail.sysu.edu.cn
印 刷 者：佛山市浩文彩色印刷有限公司
规　　格：787mm×960mm　1/16　19.25 印张　400 千字
版次印次：2009 年 9 月第 1 版　2015 年 10 月第 2 版　2021 年 12 月第 6 次印刷
印　　数：11001~12000 册　　定　价：38.00 元

如发现本书因印装质量影响阅读，请与出版社发行部联系调换

内容提要

影视批评不仅是影视学科群落中影响最大、发展最为迅猛的分支，而且是影视理论的一大热点，也极大地影响着影视学科的发展，任何欲从事影视学习和科研的人士，都必须掌握和了解本领域的发展。本书即立足于此，其内容既有学理性，又紧跟学术前沿问题，实为所有影视专业科研人员案头必做之功课。

国内外此类书籍相对来说尚比较缺乏，已经不能满足学科发展和广大读者的需要。即便是有限的几部相似著作，也基本停留在对影视理论的简单介绍以及材料整理上，不全面，也不够深入，更不能做到融会贯通，尤其缺乏读者最为需要的方法介绍。针对以上不足，本书在系统、深入、学理性尤其是方法论层面上作出巨大努力，以使读者不仅通过本书了解当代影视批评理论的概貌，更能够将之应用于具体的影视批评实践中，而掌握方法，对于影视批评至关重要。

全书基本结构是：首先，将最具代表性的 11 种影视批评理论作清晰而具体深入的剖析；其次，介绍每一种理论的方法论意义；再次，结合使用该理论的影视批评文章，具体阐释其操作方法；最后，列出本章的若干深入阅读文献。本书的特点是理论解析系统全面，方法论阐释具体深入，实践写作例证细致丰富。

本书的适宜读者是大学影视专业各层次学生、对影视批评感兴趣的普通读者、期望对影视做专业鉴赏的各界人士。

第二版前言

此书得以再版，首先要感谢读者的厚爱，其次要感谢责任编辑邹岚萍女士的鼎力相助。

距本书 2009 年面世，已经 6 年多过去。6 年多来，此书被一些学校选作相关课程的教材或参考书，作者也收到对本书的宝贵反馈建议和意见。而这几年，中国影视发展迅猛，尤其是中国电影的增长速度令人震惊。相形之下，影视批评的建设和发展状况不尽如人意，一定程度上滞后于影视实践，加强影视批评建设，已经成为业内外的共同呼声。这些，正是对原书做修订的主要原因。

第二版在保留第一版基本框架结构的基础上，主要做了如下工作：

1. 对一些影视批评理论的基本概念、理论做了重新订正和梳理，对一些重要理论的代表人物及其观点做了补充，以使其更切实、准确、精要。

2. 对有些章节的数据、资料和例证做了更新或补充，力求反映影视发展的最新状态。

3. 对全书做了文字梳理和加工，力求逻辑更为严密，表述更为流畅。

4. 对每章的深度阅读文献做了增删。

应该特别说明的是，作为影视学科基础理论的影视批评，处在不断发展之中；而且，它具有多领域的综合性，受相关理论发展的影响甚大；加之影视实践本身的迅猛变化，不断给影视批评提出新的问题，一次修订肯定无法解决所有遗憾，还望读者不吝赐教。

<div style="text-align:right">
史可扬

2015 年初夏于北京师范大学
</div>

目 录

第一章　影视美学批评方法 ··· 1

 第一节　影视美学概述 ··· 1
 第二节　影视美学批评的原则和方法 ····································· 5
 第三节　影视美学批评实例 ·· 15
 本章深入阅读文献 ·· 22

第二章　影视文化批评方法 ·· 23

 第一节　文化批评概说 ·· 23
 第二节　影视文化批评方法 ·· 34
 第三节　影视文化批评实例 ·· 43
 本章深入阅读文献 ·· 46

第三章　影视意识形态批评方法 ·· 48

 第一节　意识形态批评概说 ·· 48
 第二节　影视意识形态批评的基本方法 ·································· 60
 第三节　影视意识形态批评实例 ·· 67
 本章深入阅读文献 ·· 77

第四章　影视精神分析批评方法 ·· 78

 第一节　精神分析学理论概述 ·· 78
 第二节　电影精神分析批评方法 ·· 84
 第三节　电影精神分析批评实例 ·· 93
 本章深入阅读文献 ·· 97

第五章　影视结构主义—符号学批评方法 ···································· 99

 第一节　影视结构主义—符号学理论概述 ································ 99
 第二节　影视结构主义—符号学批评方法 ······························· 109

 第三节 影视结构主义—符号学影视批评实例 …………………………………… 114
 本章深入阅读文献 ……………………………………………………………………… 122

第六章 影视叙事学批评方法 …………………………………………………………… 124
 第一节 叙事学概述 ………………………………………………………………… 124
 第二节 影视叙事批评方法 ………………………………………………………… 133
 第三节 影视叙事批评实例 ………………………………………………………… 143
 本章深入阅读文献 ……………………………………………………………………… 150

第七章 电影作者批评方法 …………………………………………………………… 152
 第一节 "作者论"的发展 ………………………………………………………… 152
 第二节 电影作者概观 ……………………………………………………………… 157
 第三节 电影作者批评方法 ………………………………………………………… 165
 第四节 电影作者批评实例 ………………………………………………………… 172
 本章深入阅读文献 ……………………………………………………………………… 180

第八章 影视接受批评方法 …………………………………………………………… 182
 第一节 接受美学概述 ……………………………………………………………… 182
 第二节 影视接受心理 ……………………………………………………………… 187
 第三节 培养观众——中国电影的当务之急 ………………………………………… 202
 第四节 影视接受批评实例 ………………………………………………………… 210
 本章深入阅读文献 ……………………………………………………………………… 215

第九章 影视大众文化批评方法 ……………………………………………………… 217
 第一节 大众文化理论概述 ……………………………………………………… 217
 第二节 影视大众文化批评方法 …………………………………………………… 224
 第三节 影视大众文化批评实例 …………………………………………………… 229
 本章深入阅读文献 ……………………………………………………………………… 235

第十章 影视后现代主义批评方法 …………………………………………………… 237
 第一节 后现代主义影视批评概述 ………………………………………………… 237
 第二节 后现代主义影视批评方法 ………………………………………………… 249
 第三节 后现代语境下的中国电影 ………………………………………………… 253
 第四节 后现代主义影视批评实例 ………………………………………………… 261

本章深入阅读文献……………………………………………………… 269

第十一章　影视女性主义批评方法 ……………………………………… 271
　　第一节　女性主义理论概述 ……………………………………………… 271
　　第二节　女性主义影视批评方法 ………………………………………… 276
　　第三节　影视女性主义批评实例 ………………………………………… 283
　　本章深入阅读文献……………………………………………………… 287

结语　我们需要什么样的影视批评…………………………………… 289

第一章　影视美学批评方法

第一节　影视美学概述

一、什么是美学

就一般的范围而言，关于美学的研究对象或者什么是美学，研究者们争论不休，以下是几种有代表性的观点①。

1."美学是研究美的"　有两种陈述：一是"美学是研究美的本质的"；二是"美学是研究美的规律的"。

这是美学研究的古希腊传统，属于美学的本体论研究，它的基本特点在于它是使美学具有哲学形态的一个根本要素。但有两个缺陷：一是在语义上，同义反复；二是过于形而上，即它必然超越归纳与综合而进入纯粹思辨的王国，会忽略许多重要的研究课题。因此，美的本质研究属于美学研究中一个最高的层次，而不应该代表美学研究对象的全部。如"丑"以及一些不美的艺术表现就被排除在美学之外。

2."美学是研究审美关系的"　也有三种亚陈述：一是"美学是研究主体和客体的审美关系的"；二是"美学是研究艺术与现实的审美关系的"；三是"美学是研究对象的内容和形式以及形式与形式之间的审美关系的"。

这种说法扩大了美学研究的范围。然而，审美关系也不是预成的，而是在人类的审美活动中建立起来的，并且只存在于审美活动中；另外，"审美关系"是一个极为含混的概念，用它来定义一个学科是不恰当的。

3."美学是研究审美经验的"　这种观点局限性太大，它只涉及了审美心理的一方面，而将美的哲学和社会学研究排除在外。

我们对美学的看法如下：

美学的研究对象是审美活动，围绕审美活动，美学研究大体可分为审美活动的内向

① 参见叶朗《现代美学体系》，北京：北京大学出版社1988年版，第3～5页。

研究和审美活动的外向研究两大部分。前者主要涉及审美活动的本体问题，亦即它要对审美活动的本性作出阐释，将审美活动与人生意义问题联系起来进行探讨，主要包含审美活动的主体、审美活动的对象和审美活动本身三方面：①审美活动的主体方面，含对审美主体的审美心理因素、审美心理过程和审美感受形态的探讨；②审美活动的对象方面，含对美的存在、美的范畴及美的本质和特性的哲学美学探讨；③审美活动本身方面，含对审美活动的产生、审美活动的过程和审美活动的性质、特性的探讨。审美活动的外向研究部分，主要探讨审美活动赖以进行的社会历史条件，实质是对审美活动的社会学探讨，核心是审美文化研究，并将审美活动具体化为艺术活动进一步探讨，最后将审美活动原则应用于社会生活领域和人格建构，亦即对审美设计、审美教育进行探讨。

二、影视美学的理论建构

影视美学的理论建构至少涉及四个原则：①美学原则；②影视学原则；③历史原则；④实践原则。

（一）美学原则

美学以审美活动为研究对象，而审美活动是人类活动的最高形态，实质是自由生命活动。如此，一切审美对象都必须具有指向这一价值目标的本质特征，换言之，影视艺术作为审美对象，必须将之纳入人类的价值目标体系来审视，即将之视作对人的自由全面发展的促进、对人的提升，它应该昭示一种人类生存的理想境界，它不仅应是现实的、个体的、功利的，更应是历史的、社会的、心灵的和精神的。

影视美学就是建立在对美学的如上理解之上，并在对影视的分析中贯彻始终。

（二）影视学原则

对影视美学所依据的美学精神和所要借助的美学体例框架有了基本的廓清之后，还需要对其自身所应遵循的原则作出澄清。换言之，应该对影视美学"划界"，使之与相邻和相近学科区分开来。具体地说，就是要将影视美学与影视艺术学、与影视理论区分开来。

1. 影视美学与影视艺术学　概括地说，二者在深度、广度上存在极大的不同。影视美学比影视艺术学的研究要深、要抽象，理论层次要高，后者则比前者要泛、要具体，理论层次则要低。

美学只研究影视中与人类审美活动有关的内容，它以美学方法为主，用美学的精神来观照影视艺术，亦即从人的生命存在本真性的高度对影视进行审视。影视艺术学的研究对象则要宽泛并具体得多，它将影视作为一个由影视理论、影视批评和影视史三个主

要部分组成的学科群落,以艺术学方法为主,是对影视的艺术特征和影视的特殊表现手段,对影视的产生、发展、创造、构成以及批评和鉴赏等规律性的理性认识。

2. 影视美学与影视理论 二者区别表现在如下一些方面:

(1) 从历史来看,影视理论是伴随着影视的出现而出现和发展的,它比影视美学的历史要长。

(2) 从研究的范围来看,影视艺术只有在作为人的审美意识的集中表现时,它才进入影视美学的研究视野,才成为影视美学的研究对象。影视美学是通过影视艺术来更深入地研究人的审美意识,研究人类生存的本真和诗意在影视中的体现,以及影视在人的精神生活中的地位。概言之,它要通过影视透视美。而影视理论的研究对象则明显要宽泛得多,它对影视的研究也更具体和细致。

(3) 从学科的性质来看,影视美学更富有哲学意味,更需调动人的理性,所追问的问题更接近人类生存的根本问题;而影视理论对电影的研究则侧重于影视艺术本身的特殊性,诸如影视的创造和欣赏的规律、具体问题和理论环节,影视艺术家的理论和艺术素养,等等,这也决定了影视理论对影视实践具有更直接、更切实的指导意义,在这一点上,它的现实性更强。

所以,影视美学和影视理论无论从理论层次、研究范围和对象,与影视实践环节的联系上,都存在着区别,这些区别对影视美学的理论建构工作来说,是必须廓清和把握的。

(三) 历史原则

理论除了要向实践汲取力量外,还应有宏大的历史眼光,这样才能在总结前人经验的基础上,不断发现和解决问题,并避免做重复性的劳动,保证新的成果有现实的活力,紧跟时代和实践的发展,做到历史与逻辑的统一,这也就是我们所说的历史原则。

(四) 实践原则

理论与实践的结合,是一切理论建设工作的根本原则。对于影视这种实践性极强的艺术种类来说,更是如此。因此,影视美学的建构,还必须遵循实践原则。

总之,影视美学的建构是一个丰富而复杂的系统工程,指出其建构的原则还只是前提性的工作,但却是名副其实的"原则性"工作,是对影视进行审美分析的基础。

三、影视美学的逻辑体例

既然美学的研究无外乎审美哲学、审美心理学和艺术社会学三大部分,那么影视美学的逻辑体例必然由以下三部分组成。

（一）影视的本体（审美哲学）分析

这是对影视的哲学性探讨，是最高层次的一种形而上的理论思考，简单地说，它主要研究影视艺术之所"是"，是对影视艺术之本原、本真的剖析。

对影视艺术本性的认识，是影视美学建构的理论基础。它为影视美学提供根本性的原则和方法论指导，对它的认识和解决，直接影响到对影视艺术的其他问题的认识和解决。但它本身又需借助其他学科的理论和方法，尤其是哲学理论和方法，它集中体现了美学和哲学的关系。

这部分的内容还应该包括影视艺术的审美特性分析，对影视艺术可以从不同的方向接近，如社会学、哲学、心理学、教育学、美学等，每一个方向又可以区分为多个角度。而影视艺术的审美特性分析，是把影视艺术作为典型的审美活动，分析其蕴含的审美意义，它的中心问题是研究影视作品的艺术特性，它与其他艺术的区别，影视艺术在人类精神生命中的地位和作用，等等。

（二）影视审美心理研究

审美心理学是研究和阐释人类在审美过程中心理活动规律的学科，一般包括审美心理过程描述和心理要素分析两大部分。所谓审美心理过程，主要是指美感的产生和体验，而心理要素包括审美感知、审美情感、审美想象和审美理解等。因此，审美心理学也可以说是一门研究与阐释人们美感的产生和体验过程中审美心理要素的活动规律的科学。

审美心理学是美学与心理学之间的边缘学科，与之相近或相似的学科有心理美学、文艺心理学等。具体到影视审美心理学，主要是研究影视创作者的心理活动因素和心理活动过程、影视受众的审美需要、审美心理活动特征等，是一个涉及心理学、美学和影视学的边缘学科，其中，对影视受众心理的研究是主要内容。

（三）影视艺术的审美文化分析

影视艺术的审美文化分析将影视艺术置于社会的大背景中，研究影视艺术与社会的相互关系、影视的生产方式、包含的文化观念等，实质上是影视艺术的社会学探讨。

以上几个部分就是影视美学所要研究的几个领域，或说是影视美学的几个分支学科，它们共同构成影视美学体系。可以说，我们所理解的影视美学，就是由影视的哲学研究、心理学研究、艺术学研究和文化研究所共同构成的一个有机体系，核心包括两大部分，即影视艺术的本体研究和文化研究。

所以，所谓影视美学，就是遵循美学的原则，即用理想和超越精神审视影视艺术。

第二节　影视美学批评的原则和方法

一、以美学精神观照影视——影视美学批评的原则

影视美学批评之所以不同于艺术学、文学、社会学等批评，核心就在于它是用美学的精神观照影视，探析影视中是否或者有无美学的烛照，因此，首先要做的是厘清何谓美学精神，并将之作为影视美学批评的原则。

此处的"美学"，就是我们所说的人的生命的本真之学，是对于人类生存和生命的"求本"之学或"诗学"。在一定意义上，它是对人类的生命与生存状态的指引和标尺，这一标尺就是引导我们生命的超越性、神性，"神性是人衡量他居住、居于大地之上天空之下的'尺度'。只是因为人以此种方式运用他居住的尺度，他才能与他的本性相当"[1]，在此意义上，一切艺术，只有达到美学的层次，只有给人提供这样一种尺度，才可以说是进入其根本。

我们把美学定位于对人类生存意义和终极价值的探询方式，是因为它要解决的根本问题是理想和现实的关系，而理想和现实的关系对人类的存在来说具有根本的或者本体论意义。马克思曾揭示人的存在具有两重性，而人存在的两重性是人之为人的根本精神，即，一方面，人是与自然物同一的，直接的就是自然物；另一方面，人又不同于动物，它不仅受"外在尺度"的制约，更追求自己的"内在尺度"的实现，在此意义上，人不仅是现实的自然存在物，更是为理想而存在。人生存于"天"、"地"之间，其下是人之源出的大地即自然界，其上是人所神往的理想世界，这"'两者'之间是赋予人居住的"[2]。这样，如何超越现实而奔向理想，超越必然而达到自由，就成了人的生存的根本问题。人注定要在现实与理想之间挣扎，为解决二者之间的矛盾而殚精竭虑。

理想与现实之构成人生存的根本矛盾，还在于人是肉体和灵魂的统一体。作为感性自然的存在物，人与动物一样要寻求物质需要的满足，以使自身得以存在和繁衍；作为精神的存在物，人又远远超出了动物界，具有意识、语言、情感和想象能力，在满足生存需要后，他还要为了精神的需要、享受需要和发展需要而从事活动。在给定的自然物和必然性之上，人要创造出一个人造物及人化的世界，以满足更高的精神需要。人还借助于想象，构想出一个理想的世界，树立一个"意义"的尺度，以安抚人类永不满足、

[1]（德）海德格尔：《诗·语言·思》，彭富春译，北京：文化艺术出版社1990年版，第192页。
[2] 同上。

永远寻求人生意义的灵魂。如海德格尔所言，人要"诗意地栖居"。"诗意乃是一种尺度"，"诗意的尺度乃是人用以衡量自身的神性"。①

因此，人的真正的存在和生存，并不是要游离于自然和现实，相反，人必须在大地之上，在现实世界寻找和想望人生的诗意。此种想望，直达天空，同时，又停留于大地。人的生存意义在于人对理想的向往，他等待理想、承受理想，更追求理想和超越，用理想的尺度度量自己。因此，"……人诗意地栖居……""充满劳绩，但人诗意地居住在此大地之上"②。

总之，人存在的两重性，人性的二元结构，人的自然性和超自然性，生命本性与超生命本性，说到底，即理想和现实的矛盾本源性地存在于人的生存中，并在人的活动中实现着否定性的统一，这种否定性统一的历史生成和实现，就意味着人的价值的确立和人生意义的生成。它昭示着：人之为人，人与其他一切存在物的根本不同，就在于他不满足于现实世界，更要追求和创造一个理想世界，或者说，人在根本上就是为理想而存在的。

理想指的是人的生活目标，是对当下现实生活的不满和抗争，它像一个标尺，总是存在于人类现实生活之上，作为一种人生境界和追求，作为生命的本真和渴望，导引着人类的现实生活，或者，理想也可以被视作一个"召唤结构"，召唤着人与其合一，召唤人的生命的永恒和生命力的升腾。理想更像人的一种内在动力，总在激励着人为它的实现而抗争。因而，如何实现理想，如何将理想与现实统一起来，就成了古往今来人类生活的头等大事，成了萦绕于人心的"情结"。

在西方，古希腊的柏拉图也许是看到审美与理想境界关系的第一人，他用一系列的范畴来表示理想与现实的矛盾，如本质与现象、灵与肉、理性与情欲、神与人等。在柏拉图看来，理念世界乃理想的本体界，在这个理念世界，安住着一个"无始无终、不生不灭、不增不减"的"美本身"："（对）这种美本身的观照是一个最值得过的生活境界。"③ 然而，如此令人神往的美的本体世界，在柏拉图这里是过于高高在上了，要靠回忆来达到，而回忆的触引则在尘世的美，由尘世的美而忆起上界里的美的本体、本体的美："只有借妥善运用这种回忆，一个人才可以常探讨奥秘来使自己完善"④，凡夫俗子对之只能仰望，并无亲身体验一番的荣幸。

18世纪，德国哲学家、美学家席勒则从康德出发，试图以古希腊人的理想人格为标本对现实中人性的分裂状态进行修补。他痛苦地看到，古希腊的那种完满人性在现实

① （德）海德格尔：《诗·语言·思》，彭富春译，北京：文化艺术出版社1990年版，第192页。
② 同上书，第188页。
③ （古希腊）柏拉图：《文艺对话集》，朱光潜译，北京：人民文学出版社1963年版，第273～274页。
④ 同上书，第112页。

中已经不复存在，代之的是感性与理性、物质与精神的分裂："直观的知性和思辨的知性现在敌对地占据着各自不同的领地，互相猜忌地守卫着各自的领域"，而且，"由艺术和学术在人的内心所开始造成的这种混乱失调，又由近代统治的精神贯彻下去并普遍化了"。① 而要使人性恢复完整，只有通过审美才能做到，因为只有通过游戏冲动才可以弥合人感性冲动和理性冲动的分裂。在人的一切状态中，正是游戏而且只有游戏才使人成为完整的人，而游戏冲动的对象就是美。所以结论是：在审美中，人是完整的人，"人只应同美游戏"，"只有人是完整的人时，他才游戏；只有当人游戏时，他才是完整的人"。② "只有游戏，才能使人达到完美并同时发展人的双重天性"③，并且，"只要这样两种天性（指感性冲动和理性冲动——引者注）结合起来，人就会赋有最丰满的存在和最高度的独立和自由，他自己就不会失去世界，而以其现象的全部无限性将世界纳入到自身之中，并使之服从于他的理性的统一体"④。

席勒之后，不少美学家在新的工业和后工业社会的社会背景与新的异化现实中，开始逐渐将人的视野转向人的个体的存在状态，从个体的存在出发来建立新的美学探求，如叔本华的"生命意志"、尼采的"永恒生命"、狄尔泰的"生命流"、柏格森的"绵延"、弗洛伊德的"原欲"、马尔库塞的"爱欲"等，其共同倾向都在于求得人的生命力的解放和充盈，而这也正是生命之源。它充溢于宇宙万物之中，显现于一切生命现象之中，生生不息，奔腾不已，是一种永恒的、绝对的、终极的存在，从而也就具有了人之生存本体论的意义，成为人类所有生命活动包括艺术和审美的终极性追求，艺术和审美也被他们推举为救人于水火的良药秘方。那么，艺术和审美又如何抵达这一终极存在？德国生命哲学家和美学家狄尔泰的看法最能代表他们的观点："由于源于生命，所以诗必须通过特殊事件表现诗的生命观。诗人直接根据生命本性表现这种生命观。他是根据自身的生命结构去观察生命的。……诗的结构形式与生命秩序相关"⑤，狄尔泰在这里强调诗对生命的"解放"效果，即从现实世界超越到理想的生活世界，这是由于诗能运用特殊的形式——语言媒介，凭借想象，把诗人对生命的丰富体验展现在作品中，从而唤起读者以相同的体验。由于这种体验，人们得以从令人痛苦的现实世界中超脱出来，在瞬间领悟自身存在的价值、自身生命的意义。

由此，被纯思辨性的哲学解决方式肢解了的人的生命整体得以复合，在宗教解决方式中压制的现世的美好生活亦获得实现和满足的可能，哪怕是替代性、补偿性满足。

① （德）席勒：《美育书简》，第六封信，徐恒醇译，北京：中国文联出版公司1984年版。
② 同上书，第十五封信。
③ 同上书，第十五封信。
④ 同上书，第十三封信。
⑤ （德）狄尔泰：《存在哲学》（英文版），伯克利：加利福尼亚大学出版社（University of California Press）1979年版，第37～38页。

总之，无论是古代的柏拉图、近代的席勒，还是现当代德国的浪漫派，都将审美和艺术视为人性完整、人生意义获得实现的重要甚至唯一途径，尽管他们对这一意义的理解并不完全相同。

那么，艺术是否可以承担起弥补现实和理想的鸿沟的职责？换句话说，理想与艺术究竟有什么本质性的相通之处？

虽然理想以及生存的终极意义恰如"镜中像，水中月"，"羚羊挂角，无迹可求"①，如"韵外之致，味外之旨"，只有"不着一字"，才可"尽得风流"②。也许它就像中国道家的"道"、魏晋玄学的"无"，西方美学中的"形而上的质"（茵加登）、"终极存在"（克莱夫·贝尔）、"高峰体验"（马斯洛）……总之，对它，我们难以用平常的理智去把握，只能诉诸情感的体验。但这种理想之境，却必然通过如下环节展现出来：

首先，理想之为理想，意味着对现实的超越和否定，对更为"符合人性"、"应当如此"的生活的肯定，而这种否定和肯定的辩证法又必须植根于现实世界之中。正因为如此，审美和艺术成为其最适当的存在领域。艺术，一方面离不开对现实人生的关爱，另一方面又以对人类理想的想望为价值尺度来超越现实，召唤人向人生最高境界攀升。也就是说，艺术既是现实的，更是理想的，理想和现实的矛盾存在于古今中外一切伟大的艺术作品之中，艺术也正因为有了这个性质，才有如此的灵魂震撼力和打动人心的力量。

其次，理想之境是一个包容性极大的范畴，它不仅包含真与善，更包含真与善相统一的美，而审美和艺术恰恰为人的理想的这种包容性与全面性提供了最好的诗性空间。在艺术的体验中，就存在着一种意义的充满，这种意义的充满不单单是属于这种特殊的内容或对象，而且，更多的是代表了生命的意义整体。某个审美的体验，总是含有对某个无限整体的经验，正由于这种体验没有与其他的达到某个公开的经验进程之统一体的体验相连，而是直接再现了整体，这种体验的意义就成了无限的意义，"由此，艺术作品就被理解为生命之完美的象征性表现"③。

再次，理想必须落实于个体性上，或说它必须以肯定每个个人的独特性为前提。因为对个体的尊重、对个体独立性和尊严的关心与培养，本是人的生命自由及全面发展的题中应有之义，"任何人类历史的第一个前提无疑是有生命的个人的存在"④。毋庸置疑，个体性和创造性是审美和艺术的本质特征，这不仅对于艺术家、艺术创造过程、艺

① 严羽：《沧浪诗话》。
② 司空图：《二十四诗品·含蓄》。
③ （德）伽达默尔：《真理与方法》，王才勇译，沈阳：辽宁人民出版社1987年版，第100页。
④ 《马克思恩格斯选集》第一卷，北京：人民出版社1995年版，第24页。

术品是这样,而且对于审美接受和体验也是如此,正是个性和创造性,使得艺术获得其独特的光辉和魅力。在人类的所有活动形态和生存领域、精神领域中,审美和艺术以个性化、创造性而卓然挺立,所以,可以说,人类的理想境界、生命的自由本性与审美和艺术达到了完全的合一。

复次,理想从本质上说,只能存在于观念、意识领域,是对未来的美好期冀和向往,而艺术和审美正是想象的领域。借助于想象,人建构了一个自由的精神世界、一个情感的世界。在这里,一切现实的丑恶和黑暗受到无情的鞭挞,人的灵魂和情感得到净化和提升,现实中被挤压成了"单面性"存在的人得以恢复完整和批判的向度,"新感性"得以培育和生成,正如法兰克福学派的马尔库塞所揭示的。

最后,理想标示着人的自由发展的无限之境。而在艺术世界,其本质特征却恰是从有限形式中表现出无限的内容。艺术的世界,"以追光摄影之笔,写通天尽人之怀",人在其中,"以宇宙人生的具体为对象,赏玩它的色相、秩序、节奏、和谐,借以窥见自我的最深心灵的反映;化实景而为虚境,创形象以为象征,使人类最高的心灵具体化、肉身化,这就是艺术境界"。①

影视的美学分析就建立在这样的美学精神的基础之上,它要用理想之光观照影视,将影视置于人类精神生活的超越之维,来审视其意义和价值。所谓影视美学的阐释,也就是要用美学的精神来观照电影,换句话说,就是要看一看人类的理想和生存的意义是如何在影视中得到表现或实现的。所以,对美学精神的认识是影视美学批评的前提。

二、影视艺术之所"是"——影视审美哲学分析

所谓影视艺术之所"是",就是探讨影视艺术的本性,看它在何种意义和方式上逼近对人生根本问题的解答。具体到影视艺术,就是看一看影视艺术在精神形态上表现出什么特征,它在塑造国民灵魂方面是否起到了它应有的作用。

从审美哲学的角度看,影视的艺术本性可以做如下检讨:

任何事物只有在符合某种要求、满足人的某种需要的前提下,才可能存在并由此确定自己的本性。诚如马克思所说:"他们的需要即他们的本性"②,这就是说,需要决定本性,而事物满足人的何种需要,也确证着其本性。在这样一个基本认识的前提下,为了认识以满足人们的审美需要而创造和存在的影视的美学本性,就要从对审美需要的认识开始。

需要作为有意识有目的的摄取倾向,作为对有利于自身的生存、发展条件的欲望和

① 宗白华:《美学散步》,上海:上海人民出版社1981年版,第59页。
② 《马克思恩格斯全集》第三卷,北京:人民出版社1971年版,第514页。

追求，是人的活动的动力。同时，人的活动又创造着新的需要，伴随着人类活动的深入和展开而呈现不同的层次，大致说来有物质生存需要、享受需要和发展需要，它们分别表现为对生存资料、享受资料和发展资料的需要与占有。而审美需要属于发展需要。如果说审美需要有一个产生过程的话，那么这一产生过程也就是它如何超越生存和享受需要，并在此基础上满足人全面发展的需要。

发展需要是人要实现、提升自己的需要，是要在最大程度上发挥自己的潜能，实现自己的全部本质力量。具体言之，它应该包括人的自然能力和社会能力的发展。自然能力是人的全部能力的基础，主要有体力、智力、情感和意志能力，尤其是知、情、意的发展。而为了使人的自然能力得到发展，还必须有社会能力的发展作为保障，因为人总是要在一定的社会关系中生存和发展的。社会能力的发展主要表现在人能成为社会的主体，人对社会关系的全面占有和控制。全面发展的人，必须是作为社会关系、社会结合形式的主人的人。

审美需要作为人全面发展的需要，处于人类需要的最高层，它确立于人类实践—认识结构中，这已经内在地包含了审美需要的意义。

人的需要从内容上，可以分为物质需要、社会需要和精神需要。物质需要是与人的物质生活相联系的需要，它以生活资料为对象，人们的衣、食、住、行等是其主要的方面；社会需要是与人的社会生活相联系的，它以创造一个有利于人的生存、发展的社会环境为目的，处理人与人的政治关系、经济关系、思想关系是其主要表现方式；精神需要是与人的精神生活相联系的需要，表现为对真善美的追求，包括对文化成果的享用和创造才能的发挥等。人无论处于何种历史阶段上和何种社会关系中，其需要都是这三种需要的统一。人的需要的丰富性体现了人的本性的丰富性、全面性，这也是人与动物相区别、人从非人中解放出来的根本点。

真正的审美的领域，也正是一个超出了自然需要的满足的领域，审美需要，也必然是对物质需要的超越。确切地说，是对物质功利性的超越，在满足审美需要的领域，人自身的劳动、劳动产品以及作为人的劳动对象的自然才会向人显示出它们是人的创造性的自由活动的产物。同时，伴随着美与实用功利的分离，对人自身的力量的自由运用和发展的追求成了独立于实用功利的东西，它本身自有其价值。审美需要的满足，成了为了自身的智慧、才能和力量的全面发展，而且这种获得全面发展的人又会反作用于自然需要，使人的需要得到更丰富的满足。

因此，审美需要是对自然物质需要的超越，它植根于人类实践活动的自由全面发展，并决定着美的超功利性。这种超功利性，其实质在于对自然的直接生存需要的超出，它是人类把它的全部生活当作它的创造性的自由活动来加以观赏的一个根本条件。但这里必须指出，审美需要与物质需要绝非无关，恰恰相反，物质需要的满足是审美需要满足的前提，不能满足物质需要，就不会有审美需要，当然也就谈不上超功利性。超

功利性的审美需要并不否定物质需要的满足，而是把这种满足提高到不同于动物的满足的高度，使之成为一种真正符合于人的尊严的满足，使需要的满足本身同时成为对人的自由的肯定，也就是使需要真正成为人的需要。

人是社会的动物，人注定摆脱不了政治、经济、思想文化的制约，个人只有在社会中才能取得真正的自由。社会需要的根本点，就是人要在社会中取得与社会的统一，消除与社会的分裂。

"只要人是合乎人的本性的，因而他的感觉等等也是合乎人的本性的，那么，其他人对某一对象的肯定，同时也是他自己本身的享受"①，亦即，"每个人的自由发展是其他人自由发展的条件"。在这时，"个人的排他的利己主义消失了，对象对于人也不再仅仅具有满足利己主义的实际需要的意义"，"对物的需要和享受失去了自己的利己主义的性质，而自然界失去了自己的赤裸裸的有用性，因为效用成了属人的效用"。② 在这里，社会的需要与个人的自由才能联系起来。从这个方面说，审美需要是人的社会性的实现，这种社会性是植根于人的实践的社会性的，是由个人只有在社会中才能取得自由这一基本事实所决定的。马克思说："人是最名副其实的政治的动物，不仅是一种合群的动物，而且是只有在社会中才能独立的动物。"③ "只有在集体中，个人才能获得发展其才智的手段，也就是说，只有在集体中才能有个人自由。"④ 因此，审美需要同人的社会需要分不开，而且，审美需要还是人的社会需要的高度完满的实现，审美比乐善处在更高的位置。因为在满足审美需要的境界中，个人充分自觉地和具体地意识到了自己和社会的不可分离。

所以，审美需要的意义就在于：它是对直接物质需要的超越，从而是消除了人的异化、使人摆脱动物界的真正属人的需要；它是在消除了个人与社会分裂的情况下，社会需要的真正的满足，人的社会性的真正完满实现，因而，审美需要体现了人的自由的本质。完全可以说，审美的需要，就是人全面自由发展的需要，审美需要的实现，就是人的自由本质的实现。

审美需要的对象是美，从价值论的角度看，美就是一种价值事实，它要由人来确证。因为"只有当物以合乎人的本性的方式跟人发生关系时，我们才能在实践上以合乎人的本性的态度对待物"⑤。在这个意义上，所谓美，就是一种合乎人性的价值事实，也正是在这个意义上，审美需要就是一种合乎人性的需要，而"合乎人性"的基本含义是保证和促进人的自由全面发展，这样，审美需要亦即人的全面发展的需要，借用哲

① 马克思：《1844年经济学—哲学手稿》，刘丕坤译，北京：人民出版社1979年版，第103页。
② 同上书，第78页。
③ 同上书，第21页。
④ 同上书，第84页。
⑤ 同上书，第78页。

学的术语来说，它是使人成其为人的最根本的需要或要求。因为生存需要是人与动物都具有的，享受需要也不足以成为人之为人的根本本性——动物也有追求舒适和方便的倾向，所以，只有精神生命的丰富和发展，才是使人与动物相区别的最根本属性。换言之，不是生存，也不是肉体感官的享乐及物质生活的舒适构成人的存在的根本目标，所以，生活中是否有"诗意"，实乃对人的存在具有本体论的意义。而所谓"诗意"，就是人的存在的本真的显露和真理的揭示，即人生的审美化。如此，在一个艺术和生存的诗意贫乏的时代，艺术家的使命就是讴歌时代的美，使人超越于有限的存在，向人的真正存在逼近。

电影既然是为满足人们的审美需要而存在的，也就是说，无论对电影的属性有什么样的争论，也无论它的创造过程有多么复杂以及它与传统艺术有多么不同，电影自出现于人们的生活中起，就是为了满足人们的精神生活而存在的，并随着人类精神生活的不断丰富而日渐成熟和完善。人与电影的关系必然也应该是一种审美关系，人所要求于电影的，首先是它的美的属性，这既是电影艺术的历史和现实，也是我们在认识电影并对其进行定位时所必须坚持的理论基点。

三、影视艺术作为审美活动——影视的审美文化分析

影视艺术活动作为生产审美产品的活动，是一种审美活动，这样，对审美活动性质的探讨就成为研究电影活动的前提。这部分的主要任务，就是将影视艺术视作审美活动，力图从人类活动的角度，从"人的感性活动"出发来审视美的活动及其意义，并在这一探讨的基础上讨论影视艺术之所"是"。

人的全部活动都是为了解决人与世界的对立而进行的。人的活动的目的就是为了使自己的目的对象化于外部世界，从而建立起人与世界的和谐自由关系。在不同的历史阶段和现实条件下，人的活动也呈现出不同的形态。迄今为止，人类所进行的活动，大致可以区分为三种形态，即实践活动、理论活动和审美活动，它们对于人的解放和发展所起的作用是不同的。

人的活动的第一个形态是物质实践活动，它是人类全部活动的基础。作为一种物质力量，它对人的发展无疑起着前提或基础作用。它是直接为满足人的生存需要而进行的，因此，它必须遵循自然的必然性，不可能完全摆脱它，"这个领域（物质生产领域——引者注）始终是一个必然王国"[①]，因而，人类在物质生产领域所能够实现的只是人类能力的有限发展、一种有限的自由，而真正的自由王国，"只是在由必需和外在规定要做的劳动终止的地方才开始；因而按事物的本性来说，它存在于真正物质生产领

① 《马克思恩格斯全集》，第二十五卷，北京：人民出版社1971年版，第927页。

域的彼岸"①。理论活动超越了主体的直接目的性，它是以对客观世界必然性的认识为旨归的，它不是要对世界进行改造以使之满足自己的需要，而是表现为对世界的认识和理解。因此，在这里，主体的目的性被悬置，对必然的服从成了最高原则，而且，从根本上说，理论活动是对实践活动的深化和补充，亦即理论活动超越了实践活动的有限性和狭隘性，也正是这一超越，对人类活动有重大意义，使得人类活动从根本上与动物的活动区别开来，因为动物的活动是与自身的需要同一的，而人类通过理论活动超越了这一点。②

所以，实践活动中目的自身的无限性和活动本身的有限性是它无法克服的巨大矛盾；理论活动固然超越了实践的有限性而进入无限性，但这种无限性是非主体性的无限性，它并不指向人类最高目的的实现，而是以对客观必然性的解释为本质特征的，因而，这里就出现了人类活动的无限性与理论活动游离于这一目的之外的矛盾，这两大矛盾召唤着一种既能超越实践活动的狭隘性和直接性，又能以人类自由全面发展为最高目的的人类活动，审美活动因此应运而生。

这样，审美活动不仅是对外部自然对立性的否定，而且承担起了实践活动和理论活动所不能完成的人类活动的最高目的——人的自由全面发展——的使命。在此意义上，审美活动是人类活动的最高目的，从而也是人的自由全面发展的实现。虽然这种实现是象征性的实现，但通过这样一种主观的实现，审美活动使人在实践活动和理论活动中的被局限得以补偿，这也正是审美活动的意义所在。

在审美活动中，人既摆脱了实践活动的单纯占有感，又突破了理论活动对人的感觉和情感的局限，因而，人才可能以全面的感觉占有对象。在这里，人的活动不再"仅仅被理解为对物的直接的、片面享受，不应当仅仅被理解为享有、拥有"，而是"人以一种全面的方式，也就是说，作为一个完整的人，把自己的全面的本质据为己有"③。审美活动的这种特征集中地体现在非功利性上。

人的全面自由发展的另一重要表现是人的社会关系的发展，因为人总是在一定的社会关系中生存和发展的，因而"社会关系实际上决定着一个人能够发展到什么程度"④。因此，审美活动对实践活动的超越，对人与自然对立关系的精神性的、象征性的解脱，已内含着人的社会关系的发展。同时，人的审美活动是全面的，是按照"美的规律"进行的，因而是超越了动物的片面生产的："有意识的生命活动直接把人跟动物的生命活动区别开来。正是仅仅由于这个缘故，人是类的存在物。换言之，正是由于他是类的

① 《马克思恩格斯全集》，第二十五卷，北京：人民出版社1971年版，第926页。
② 参见马克思《1844年经济学—哲学手稿》，刘丕坤译，北京：人民出版社1979年版，第50页。
③ 同上书，第77页。
④ 《马克思恩格斯全集》第三卷. 北京：人民出版社1971年版，第295页。

存在物，他才是有意识的存在物，也就是说，他本身的生活对他说来才是对象。只是由于这个缘故，他的活动才是自由的活动"①。

这样，就审美主体而言，他同自然社会和人自身的关系超越了狭隘、片面而走向全面，并在其中不断完善自身，促进了人自身的发展。

再者，审美活动是高度个性化的活动，在一定意义上，审美活动就是个性化活动，因而，人的全面发展的一个重要方面是人的个性的发展，审美活动的重要作用也是不言自明的。同样，它相对于实践活动的强调群体协调性、理论活动的客观性，都是一种提升。尤其在审美活动中，由于自然性的被扬弃，因而个性的劳动也就表现为活动本身的充分展开，劳动充满了乐趣，人的全面发展得以实现。

总之，审美出于对现实、对人的当下境遇的不满和抗争，它为人打开另一个世界，在这个世界中，人被整个地提升了，他不仅是现实的，更是理想的。

因此，这里也就很明确了，审美活动乃是人生的一部分，确切地说，它是人"应当如此"（车尔尼雪夫斯基语）的生活，它通过对人与自然对立的否定和对人的实践活动的有限性以及理论活动的抽象性的超越，使人的本质力量得以全面发展，人也因而被整个地提升了。因此，追问人为什么需要审美和艺术，就如同追问人为什么要求自由和全面发展一样。追问审美的意义，就是在对人应该如何生活、人应该是什么的追问。在这个意义上，我们也才可以充分地理解高尔基的名言"美学是未来的伦理学"：

在审美的未来，"人们互相友爱，每个人在别人眼前都像星光一样明亮的时刻一定到来！由于获得自由而变得崇高的人们，将无拘无束地在大地上走来走去。人人都襟怀坦白，每个人的心地都纯洁真诚，毫不嫉妒。到那时，生活不再是现在这样，而是——为人类服务，人的形象将高高升起；对自由人来说，一切高度都可以达到！到那时，人们将为着美而生活在真理和自由之中，谁能更开阔地胸怀世界，更深切地热爱世界，谁就是最优秀的人；谁是最自由的，也必定是最优秀的——因为他们身上有最伟大的美！过这种生活的人，才是伟大的人"②。

在这个意义上，也才可能在一个新的角度理解蔡元培"以美育代宗教"的良苦用心，这也就是海德格尔所一再赞赏的荷尔德林的诗句："诗意地栖居"。

也是在这个意义上，才谈得到触及影视艺术的实质。

① 马克思：《1844年经济学—哲学手稿》，刘丕坤译，北京：人民出版社1979年版，第50页。
② （苏）高尔基：《母亲》，汝龙译，人民文学出版社1973年版，第150～151页。

第三节　影视美学批评实例

新时期以来中国电影的美学困顿①

史可扬

美学，意谓人的生命本真之学，是对于人类生存和生命的"求本"之学或"诗学"。在一定意义上，它是对人类的生命和生存状态的指引和标尺，这一标尺就是引导我们生命的超越性、神性。在此意义上，一切艺术，当然包括电影艺术，只有达到美学的层次，只有给人提供这样一种尺度，才可以说是进入其根本。按这样的美学尺度衡量，可以毫不客气地说，新时期以来由第四、五、六代电影以及冯小刚为代表的市民剧构成的中国电影已经陷入美学困顿。

一、从"寻根"的沉重到"大片"的轻浮

20世纪70年代末以来的所谓"新时期"文艺的主要特征，在于随着整个社会的拨乱反正、价值观念的调整，知识和知识分子重新进入社会的精神层面，并担当起文化和精神启蒙的责任。人道主义和异化问题的讨论、伤痕文学、寻根文学、反思文学、主体性探讨等，无不展示着文艺开始重新将意义问题提了出来，对人的尊严的尊重被重新强调，理想主义的旗帜重新飘展，崇高和激情、痛苦和寻找、良知和独创……这些久违了的精神价值成了此一时期最为夺目的风采。

这样一种文化背景决定了新时期的中国电影是从文化反思和寻根开始的。

一方面，第四代电影中的很大一部分影片把表现的焦点集中于政治、道德、历史、法律等等，他们延续了中国知识分子的忧患意识，呼唤人的觉醒，自觉地承担历史赋予的时代使命，满腔热情地进行文化的再启蒙。《生活的颤音》、《苦恼人的笑》、《枫》、《巴山夜雨》、《春雨潇潇》等影片的共同主题，就是呼唤人的尊严、人的自由、人的价值；《被爱情遗忘的角落》、《如意》、《小街》、《青春祭》、《小巷名流》则在对社会生活艺术概括的力度和对人性把握的丰富性上进行了新的开拓，从而从政治反思向文化反思延伸，出现了《良家妇女》、《湘女潇潇》、《乡音》等优秀作品。这类电影，在文化

① 本文原载《北京师范大学学报》2007年第4期，亦可见中国人民大学书报资料中心《影视艺术》2007年第10期。

传承上，是对以郑正秋奠立的中国电影传统的变异性承续，即，紧跟时代性的社会主题，自觉地认为电影应该肩负教化功能，艺术家则充当社会良知的角色，并以人道主义诉求作为其总体文化价值取向。可以说，做一个人的呐喊，是当时带有时代特征和历史缘由的社会思潮，也是新时期电影的最强音。

另一方面，第五代导演（以下简称"第五代"，并依类推）的扛鼎之作，则上升到人性、文化寻根和反思等社会意识和文化层面，张艺谋、陈凯歌、田壮壮、张军钊们的电影，通过令人耳目一新的影像造型和独到内涵，在一个有关民族、历史、人及人类的宏大叙事背景之下，多表现为对于人和人的生存状态的关注、对历史和民族传统的反思。《黄土地》的历史意识、《一个和八个》的人性光芒、《大阅兵》的个体和类的矛盾、《红高粱》的生命张扬、《猎场扎撒》的蒙古族风情展示和文化思索，均标志着中国电影已经开始向历史和文化的深广度开掘，开始在人的生存本体论上营构电影；同时，他们也注意从中国传统文化和美学中汲取丰厚的营养，在电影的民族化方面取得了很大的成就。在一定意义上，此时期的中国电影达到了一个历史的高度，我们也似乎看到了中国电影的希望和曙光。

然而，经过时间的沉淀，今天我们似乎可以较为冷静客观地回顾这些并不久远的电影作品。明显地，"第四代"的反思在很大程度上是在社会意识的层面上展开的，而"第五代"的《黄土地》、《孩子王》、《红高粱》、《猎场扎撒》、《黑骏马》等代表性"寻根"作品，更多的意义和价值还是体现在影像造型和文化反思层面上的，它们的这种定位，与当时整个文艺领域不断重复和诉说的主题——"带着乡愁寻找精神的家园"是相呼应的。可是，由于缺乏超验的价值之根和终极关怀所指向的神性的悲悯情怀，"第四代"的电影随着历史语境的变迁和时代主题的转换而日渐丧失美学的力量，而以"寻根"相标榜的"第五代"的某些影片也不同程度地滑向了对民族劣根性和原始生命之粗野性的宣泄，所寻找到的黄土地、红高粱、西北风、远古高原、大宅院等，在给我们以视觉的震撼和新奇之后，最后浮上水面的只是民族和地域中一切激烈、野蛮、邪恶、愚昧，以及男女两性之中的赤裸裸的非常态的人性阴暗面，说得委婉一些，就是所谓的"伪民俗"——亮出自己的舌苔，满足西人的窥视欲。其结果，"第四代"的反思并没有触及人的生命之根和生存之本，"第五代"的寻根也没有回到真正的"根"——人性本源中的神圣渴望和终极关怀，而是对有限的民族性和地域性等的视觉包装，是向低俗的原始自我、自然野性的寻找和回归，这样的寻根，即使不是南辕北辙，也是抽空了本质内容的民俗表演和劣根性的大展露。

换句话说，当起初还具有的庄严及其人性内容逐渐丧失的时候，那么其粗野的劣根性和原始生命的一切邪恶内容及其变态就堂而皇之地一步步走到了前台，变成了中国电影中的浅薄、放纵和嗜痂如癖，成就了当下的所谓国产"大片"。因此，毫不奇怪，美学层面上，当下的所谓"大片"没有了起码的现实基础，近乎病态的编造和恶的展示，

丧失了起码的审美内涵,如《十面埋伏》故事简单得近乎廉价,以两男一女的三角关系结构一个"影像的拼帖";《无极》本意是关于命运、自由、爱情的寓言,然而,缺乏文化语境和逻辑基础的剧情,远离中国大众欣赏趣味的故弄玄虚,摄影和数字技术的差强人意,布景虚假造作,使其除了3亿元史无前例的投资外,乏善可陈。文化层面上,"大片"的文化责任感和道德意识阙如,不问社会百姓疾苦,集体逃避责任,犬儒到了极致,如,《英雄》不惜背离武侠精神,描写什么懂得"放弃"的武士,让武士和导演一样认同"集权"和残暴,艺术家的良知和历史观的混乱到了令人瞠目结舌的程度;《满城尽带黄金甲》和《夜宴》共同把目光瞄向了中国文化中最冷血的宫廷争斗、权谋诡计,这是中国文化中最糟粕的部分,而把糟粕当有趣甚至作为赢得老外欣赏的噱头,已经超出了哗众取宠。这些电影艺术家们似乎忘了:一个国家的文化精英阶层,就是这个民族的良知和眼睛,他们天然地负有传承民族优秀文化、引导民众的责任,在这个意义上,他们不应该是历史的盲视者,更不应该靠贩卖历史的血污赚取商业的利润,而缺乏历史的眼光和审美的提升,结果只能是历史和现实一起被放逐!在这些"大片"身上,我们已经很难发现电影艺术家们的现实精神和历史责任感,更谈不到忧患意识以及植根生活和介入生活的努力,在外表华丽的声光电影中,在影像的"奇观"下,是内容的苍白和生命力的孱弱。在"大片"热闹景象的背后,是忘却了对具有普遍价值的信仰和理想的追寻,对生命幽深之境的探究,对超越于现实人生之上的"天空"的仰望,甚至已经没有了令我们为之一振或感动的东西,说得严重一点,中国民族电影的优良传统,在这里已经发生了可怕的断裂,本来可能从"第四代"的反思和"第五代"的寻根开始的文化启蒙和美学意识复苏的沉重使命,在这里被轻浮地放逐了。①

二、从"市民"的调侃到"边缘"的无奈

不幸的是,正是随着时间的推移而日益凸显的中国电影的这些不足和缺陷,成为了张艺谋、陈凯歌们之后的中国电影的直接参照,甚至成为他们的起点和滋养。换句话说,"第五代"们的电影与"后第五代"的电影在精神质素上是属于同一个谱系的,"第五代""寻根"的浅尝辄止和"后第五代""反叛"的脱离靶心,只不过是同一病源的两种症状,其共同"病灶"就在于他们的价值理念完全依附在现世人生的低浅层面上,始终趋同乃至受制于现世人生的风云变幻,匮乏一以贯之、不受时尚风流左右的精神信仰,从而无法为自己的心灵的存在确立一个终极性的超越维度。

如此,我们也就不难理解随后出现的部分国产电影表现出的出奇的短视眼光、对主

① 关于国产"大片"的论述参见史可扬《对中国电影"大片"的拷问》,《文艺争鸣》2007年第3期,亦可见中国人民大学书报资料中心《影视艺术》2007年第7期。

流价值观念和价值系统轻率的嘲弄或拒绝、以阴郁怪诞的方式表现一些貌似深刻的东西等特征。如果说作为他们兄长的第五代作品还守着一片赤诚，那么这些电影们则把真诚与伪善混为一谈了，于是，它们嘲弄真诚就像嘲弄伪善一样，油嘴滑舌、痞化、调侃就成了它最为醒目的形态表征。这一类影片大致出现在20世纪90年代以后，以"冯小刚式贺岁片"为典型代表，但早在1988年，王朔的四篇小说被改编为电影便已是其第一个明显标志。客观地说，这些影片对于解构或矫枉中国电影传统中某些违背艺术规律的倾向是有贡献的，它们的出现和确立无疑经过了一个去蔽去伪的过程，它们通过对意识形态化了的陈腐文艺和电影观念的反叛，力争从陈旧观念的虚伪性和欺骗性中解脱出来，并通过追求真实的个人化的表达而将自己确立起来。他们复归自我或"小我"，用属于自己的感觉去感知，用自己的性灵去领悟，用自己的方式去表现个人化的情绪和思考，也使得国产电影开始关注个体性情感的抚慰，在一定意义上满足了我们个人化的精神和心灵需求。

但问题在于，是否一切称为价值的东西都是伪价值？是否能够在看透了虚伪和假面之后，仍然坚守一份真诚？是否该为自己的艺术探求重新寻找价值的平台，而不是任浮躁的内心在虚无中遭放逐？是否在世俗化了的伪真理、伪价值、伪艺术之外还有真正的绝对超验的生活的真理、永恒的价值和圣洁的艺术？是否应该区分两种价值和真理，并向着真正的良善、美好、圣洁、爱、信仰和希望敞开生命之怀？换句话说，对过去岁月的苦难不能忘记，失去重量的生命将无力承担历史的拷问，在丢弃枷锁的同时，不能丧失心灵的提纯和天真。在笔者看来，冯式电影要解决的核心之处正在于此。他们的电影在自觉不自觉地拒斥着向着真善敞开的精神质素，因而也堵塞了美的道路，至少直至目前，他们仍走在一条简单、片面并最终导致没有深度的路上，它在反价值的同时，将真正的良善、美好的东西一起毫不留情地抛弃和否定了。当反对一切、否定一切成为它的口号时，它原先具有的积极意义也就全然丧失了，它的活动本身也就变成了一种伪善的东西，变成了邪恶和卑劣的东西。因为反对伪价值的同时不确定真正的价值，那么，伪价值之伪又如何区分？这种反对活动又有什么意义？在真与善两个维度被现代艺术颠覆之后，艺术之美的品性也必然随之倾覆，美的艺术变成了丑的艺术，以丑为美已成为现代艺术的座右铭，而这丧失了真诚之真理和价值的空虚野性的艺术难道是真正的艺术吗？回答只能是否定的，它根本不是艺术，只是一种自我的宣泄，一种与其他满足各种欲望和享乐的商品别无二致的商品而已。其结果，艺术或赤裸裸地沦落为商品，或仅作为小圈子内自娱自乐的杂耍，这难道不是我们目前国产电影的至少部分事实吗？

艺术之最大的悲哀在此，出路何在？

也许，以张元、贾樟柯、娄烨、王小帅等为代表的"第六代"的艺术主张和实践是对这一倾向的纠正，他们的很大一部分影片以一种纪实性的风格呈现出个体生存状态，表现为破碎的片断化的叙事，扬弃戏剧冲突和巧合，随意截取一段日常生活流程，

而常使用的一些手法如同期录音、跟镜头、实景拍摄、长镜头，也是为了强化影片的纪实风格，张元就曾半带无奈半带自嘲地说过："我要的是客观，绝对的客观，客观对我来说太重要了。"无独有偶，与"第六代"电影几乎同时，在中国文坛上兴起了"新写实主义"文学潮流，罗兰·巴特的"零度写作"主张也成了时髦。

这种写实风格的更为重要和主要的原因，是他们影片的主题狭小和边缘凡俗的创作心态。"第六代"许多影片的题材，已从"摇滚青年"（《北京杂种》）等带自传性的人物身上，扩展到更边缘和弱势人群。例如，从张元的《东宫西宫》开始，中国银幕第一次直接触及一个禁忌的话题——同性恋。影片力图探索人性的丰富多样，并表现出对每一种选择的体谅与尊重。贾樟柯的《小武》（1997）中，表现了一个名叫小武的小偷在剧烈变化的时代生活中，对友情、爱情、亲情美好幻想的丧失；《站台》则试图"以老老实实的态度来记录这个年代变化的影像，反映当下氛围"；王超的《安阳婴儿》（2001），则表现了妓女、黑道头目和下岗工人三个不同社会底层人物的命运。从这些作品都可以看出，他们的影片是纪实风格的虚构性影片，它们以最为朴素平实的方式，力图唤起人们对乡土、对变动社会中个体生命的关注与悲悯。

然而，问题在于，这种白描、写实化的客观立场在一个需要重提信仰以及价值观念大转换，良知、正义、公平、美和善等这样一些人生的正面问题都遭到冲击的时代，是否是作为艺术家应该具有的姿态？作为面向大众的文化产品不表明自己的立场，岂不是精神上的犬儒主义？！他们拒斥宏大叙事而转向对自我感觉和情感的发掘，但又由于缺乏绝对的价值信念，常常陷入没有普遍意义和美学形态的个体性情感的咀嚼和发泄，而没有深入本体论、生存论意义上的真理层面。如此，中国电影还没有从美学意识上提出和解决问题，仍然是观念、道德乃至情绪的简单的传声筒，因而也就不具有超越有限的终极关切的意义，在笔者看来，现时代中国电影的美学困顿就产生于此。

三、重申电影的美学精神

要解决中国电影当下的美学困顿，必须重申美学的精神。

换言之，电影作为艺术，应该具有内在的精神力量，亦即对存在的意义和价值的根本信赖和承担——对人所归依的精神家园的信赖，对生命的忠诚。这样一种精神力量将自身展现给艺术，艺术因而成为存在的意义与神圣之音的守望；反过来，艺术又提醒着一种精神，把人的内在灵魂通过特有形式而重新引领到"神圣性"面前，让人的心灵沐浴在真善美的圣光之下，身心滋润于生命的源泉中去，从而树立起生存的信念和对永恒、信仰、终极的依赖。在那里，我们虽然仍伫立于大地之上、蓝天之下，但我们的心灵却虔诚地仰望"可能世界"。"（艺术应）从'本真'的意义上给我们迷失的心灵寻找到一条通向'回家'的路，它必须揭示生活的'应当'或展示'可能世界'的生存

方式。艺术总是人的'创造物','创造'的本意就是构想并描绘出一个人们所向往的世界,它遵循的原则是超越而不是自私。"① 在艺术的世界中,我们的理想可以自由翱翔,本真的生命能够实现,而这,恰恰是作为审美活动的艺术的价值所在,是一切伟大的艺术理应也必须具有的品格,也是古今中外的艺术实践所证明了的真理,是生活于俗世之中的大众对包括电影在内的艺术的祈求,也是我们所说的美学精神。

的确,我们之所以需要艺术,创造艺术,并不是让其充当我们庸常生活中可有可无的点缀。对艺术的要求,实乃植根于人类内心中对无限、永恒、绝对的追求,是人为了摆脱尘世的平庸而向真善美的自由界升腾,是人不仅要在物质生活领域,更要在精神世界实现自己的全面本质。为了做到这一点,我们常需借助想象的力量来为人类也为自己编织一幅理想世界的图景,并在艺术中寻求这一人性深层欲望的满足。艺术,就是在感性的世界中寄寓着现世的超验理想,蕴含着人生的信仰。如德国浪漫主义诗论家、诗人费·施莱格尔说:"诗的应有任务,似乎是再现永恒的,永远重大的普遍美的事物。"② 法国诗人波德莱尔也说:"运用各种艺术可能供给的方法,来表现亲切感、精神性、色彩、对无限的追求。"③ 德国音乐家瓦格纳说:"音乐所表现的东西是永恒的、无限的和理想的。"④ 凡·高更说:"我想用永恒来画男人和女人,这永恒在从前是圣光圈,而我现在在光的放射里寻找,在我们的色彩的灿烂里寻找。"⑤ 同样,西方近现代美学中,席勒的"神性",叔本华的"生命意志",尼采的"永恒大生命",伏尔泰的"生命",柏格森的"生命冲动",弗洛伊德的"原欲",海德格尔的"存在",马斯洛的"自我",等等,及至当代英美新批评的"作品",现象学的"形而上的质",解释学的"意义",等等,莫不是把审美和艺术与超验的彼岸世界,实即"终极实在"相联系。

中国美学中也有类似的思想,老庄道家美学代表着中国美学和艺术的真精神,而老子的美学是以"道"为中心的。"道"的基本特性就在于它是宇宙的本体和生命。由这一思想出发,中国古典美学将对"道"的观照视作审美和艺术的最高目的。他们认为,审美客体并不是孤立的、有限的"象",而是"象"必须体现"道"、体现"气",才成为审美对象。审美观照也不是对于孤立的、有限的"象"的观照,审美观照也必须从对于"象"的观照进到对于"道"的观照。这也即老子所说的"玄览",庄子所谓的"见独"、"朝彻",宗炳所说的"观道"、"味象"。中国古典美学的独特范畴"意境",同样是与这一思想相通的,在中国的艺术家们看来,艺术的最高境界乃在于直抵

① 史可扬:《寻找迷失的诗意——国产电影的当下境况及出路》,《戏剧艺术》2001年第1期。
② 转引自伍蠡甫:《西方文论选》下卷,上海:上海译文出版社1979年版,第327页。
③ 同上书,第228页。
④ 何乾三选编:《西方哲学家、文学家、音乐家论音乐》,北京:人民音乐出版社1983年版,第132页。
⑤ 转引自(德)瓦尔特·赫斯编:《欧洲现代画派画论选》,宗白华译,北京:人民美术出版社1980年版,第34页。

宇宙人生的极致，而这极境，绝不在直观感性形象的摹写，而是要深入对象的内心，以"得其环中"，"在于墨海中立定精神，笔锋下决出生活，尺幅上换去毛骨，混沌里放出光明"①。也正如《易》云："天地氤氲，万物化醇"，艺术（绘画）的最高境界在于要在作品中把握到天地境界，在于"透过鸿蒙之理，堪留百代之奇"②，这"天地氤氲"、这"鸿蒙之理"，不正是超感官、超经验的终极所在吗？所以，绘画要"写长景必有意到笔不到，为神气所吞处"③，对这样的绘画的观赏也才是艺术的旨趣所在，也才能"澄观一心而腾踔万象"④，这不正是艺术所应追求的吗？

就电影来说，虽然因其建立在现代工业文明的基础上，具有和传统艺术不尽相同的特殊性，但就其本性而言，美学内涵和文化品位仍然是电影不可或缺的基本品性，换句话说，美学精神是电影获得灵魂和人性深度的根本保证。因为一般地，人们观赏电影可以划分为三个层面，据此，不同的电影满足人的不同需要，这是电影美学的核心所在。这三个层面的电影，一是纯感官愉悦影片，代表是好莱坞的豪华、大制作的惊险科幻电影以及国内的所谓"大片"等。这类影片虽然不断地在变化，不断有新的科技手段的采用，甚至它的描写、讲故事的手段也花样翻新，但如果只能满足简单的感官需求，是不可能有长久的票房吸引力的，基本上是一次性消费品。二是满足观众情感交流需要层次的电影，这其实是所有的电影应该有的品性，是唯一不可替代的，它反映本民族乃至人类情感中观众最容易接受、最容易共通互动的部分，因而是各国电影的主体类型，它的核心是电影里的人以及人性和人情，最基本的就是植根于现实、和观众的生活息息相关。三是满足审美需要的电影，简单地说，就是从这类电影中不仅看到形式的美、动人的故事，还要从中感悟到某种哲理，激起人们对人生、历史、宇宙等根本性问题的思考，产生人生感、历史感和宇宙感，只有到了这个层面，电影才具备了真正的艺术品格，对它的欣赏也才是真正的审美欣赏，美学精神也蕴含于此。

因此，所谓电影的美学精神，不仅是刀光剑影的"视觉奇观"，也不仅是囿于情感情节的"影戏"，而是与人的生存和生命本性相关。电影自出现于人们的生活中起，就是为了满足人们的精神生活而存在的，并随着人类精神生活的不断丰富而日渐成熟和完善，人与电影的关系必然也应该是一种审美关系，人所要求于电影的，首先是它的美的属性。这既是电影艺术的历史和现实，也是我们在认识电影并对其进行定位时所必须坚持的理论基点。我们对电影艺术的思索，必须深入人的活动、人的生存状态中去，只有与人生相联系，电影艺术才能放射它应有的光芒。真正的作为艺术的电影，类似于宗教

① 《石涛题画语》，见宗白华：《美学散步》，上海：上海人民出版社1981年版，第66页。
② 同上书，第61页。
③ 李晔：《紫桃轩杂缀》，见宗白华：《美学散步》，上海：上海人民出版社1981年版，第64页。
④ 如冠九：《都转心庵词序》，见宗白华：《美学散步》，上海：上海人民出版社1981年版，第75页。

感的宣言，一种具有宇宙意味的信仰，它作为一种人生的理想及理想境界的揭示，成为人的生命之流，我们在电影艺术中领悟着生命的"本真"，或与"终极实在"相遇，因这领悟和相遇，我们在生活中保持着开阔的胸襟和坦荡的心灵，不再因一己之小利而烦恼，不再因抽象的教条而束缚自己的生命。这样，生活不仅不缺少美，而且也不再缺少灵性和发现，"万籁虽参差，适我无非新"。因而，我们每个人都成为业余艺术家，使生活本身成为一条奔腾不息的艺术之流，这既是艺术的理想，更是理想的人生，电影艺术之所以要与永恒、绝对的"终极实在"相连，要确立自己的超越维度，一句话，强调中国电影要重铸美学灵魂，道理就在这里。

在此意义上，电影作为艺术，理应具有一切真正的艺术都应具有的根本品质：给现实中的人们以精神的泊锚地，给理想以冲破现实藩篱的梦幻空间，让有限的生命获得其永恒和超越性的慰藉。我们需要轻松和发泄，但更需要生存的"诗意"；我们需要让电影发挥它的教育或引导功能，但它首先应以"人性"的方式关照人的存在。所以，让我们漂泊无依的灵魂有所抚慰和归依，使我们的精神有所提升，对人生和世界有所感悟，才是电影艺术所应追求的境界。而要达到这个目标，必须有丰厚的美学底蕴作为依托，这，也就是我们重申中国电影美学精神的原因所在。

本章深入阅读文献

1. （德）马克思. 1844年经济学—哲学手稿［M］. 刘丕坤，译. 北京：人民出版社，1979
2. （古希腊）柏拉图. 文艺对话集［M］. 朱光潜，译. 北京：人民文学出版社，1980
3. （德）康德. 判断力批判（上、下）［M］. 宗白华，译. 北京：商务印书馆，1985
4. （德）黑格尔. 美学（第一——三卷）［M］. 朱光潜，译. 北京：商务印书馆，1979—1981
5. （法）丹纳. 艺术哲学［M］. 傅雷，译. 北京：人民文学出版社，1963
6. （美）尼克·布朗. 电影理论史评［M］. 徐建生，译. 北京：中国电影出版社，1994
7. （德）海德格尔. 诗·语言·思［M］. 彭富春，译. 北京：文化艺术出版社，1990
8. （美）大卫·鲍德韦尔，诺埃尔·卡罗尔. 后理论：重建电影研究［M］. 麦永雄等，译. 北京：中国社会科学出版社，2000
9. （匈）巴拉兹. 电影美学［M］. 何力，译. 北京：中国电影出版社，2003
10. （德）爱因汉姆. 电影作为艺术［M］. 邵牧君，译. 北京：中国电影出版社，2003
11. （美）罗伯特·艾伦，道格拉斯·戈梅里. 电影史：理论与实践［M］. 李迅，译. 北京：中国电影出版社，2004
12. 朱光潜. 西方美学史（上、下）［M］. 北京：人民文学出版社，1979
13. 丁亚平. 1897—2001百年中国电影理论文选（上、下）［M］. 北京：文化艺术出版社，2002
14. 李恒基，杨远婴. 外国电影理论文选（修订本）［M］. 北京：生活·读书·新知三联书店，2006
15. 史可扬. 影视美学教程［M］. 北京：北京师范大学出版社，2006
16. 史可扬. 新时期中国电影美学研究［M］. 北京：北京师范大学出版集团，2014

第二章　影视文化批评方法

第一节　文化批评概说

一、文化概述

据专家考证，"文化"是中国语言系统中古已有之的词汇。"文"的本义，指各色交错的纹理。《易·系辞下》载："物相杂，故曰文。"《礼记·乐记》称："五色成文而不乱。"《说文解字》称："文，错画也，象交叉。"均指此义。在此基础上，"文"又有若干引申义：其一，为包括语言文字在内的各种象征符号，进而具体化为文物典籍、礼乐制度。《尚书·序》所载伏羲画八卦，造书契，"由是文籍生焉"，《论语·子罕》所载孔子说"文王既没，文不在兹乎"，是其实例。其二，由伦理之说导出彩画、装饰、人为修养之义，与"质"、"实"对称，所以《尚书·舜典》疏曰"经纬天地曰文"，《论语·雍也》称"质胜文则野，文胜质则史，文质彬彬，然后君子"。其三，在前两层意义之上，更导出美、善、德行之义，这便是《礼记·乐记》所谓"礼减两进，以进为文"，郑玄注"文犹美也，善也"，《尚书·大禹谟》所谓"文命敷于四海，祗承于帝"。

"化"，本义为改易、生成、造化，如《庄子·逍遥游》："化而为鸟，其名曰鹏"，《易·系辞下》："男女构精，万物化生"，《黄帝内经·素问》："化不可代，时不可违"，《礼记·中庸》："可以赞天地之化育"，等等。归纳以上诸说，"化"指事物形态或性质的改变，同时"化"又引申为教行迁善之义。

"文"与"化"并联使用，较早见之于战国末年儒生编辑的《易·贲卦·彖传》："（刚柔交错），天文也。文明以止，人文也。观乎天文，以察时变；观乎人文，以化成天下。"这段话里的"文"，即从纹理之义演化而来。日月往来交错文饰于天，即"天文"，亦即天道自然规律。同样，"人文"，指人伦社会规律，即社会生活中人与人之间纵横交织的关系，如君臣、父子、夫妇、兄弟、朋友，构成复杂网络，具有纹理表象。这段话是说，治国者须观察天文，以明了时序之变化，又须观察人文，使天下之人均能

遵从文明礼仪,行为止其所当止。在这里,"人文"与"化成天下"紧密联系,"以文教化"的思想已十分明确。

西汉以后,"文"与"化"方合成一个整词,如"圣人之治天下也,先文德而后武力。凡武之兴,为不服也。文化不改,然后加诛"(《说苑·指武》),"文化内辑,武功外悠"(《文选·补之诗》),这里的"文化",或与天造地设的自然对举,或与无教化的"质朴"、"野蛮"对举。因此,在汉语系统中,"文化"的本义就是"以文教化",它表示对人的性情的陶冶、品德的教养,本属精神领域之范畴。随着时间的流变和空间的差异,现在的"文化"已成为一个内涵丰富、外延宽广的多维概念,成为众多学科探究、阐发、争鸣的对象,但基本形成了以下的共识:

文化作为人类社会的现实存在,具有与人类本身同样古老的历史。人类从"茹毛饮血,茫然于人道"(王夫之《读通鉴论》卷二十)的"植立之兽"(《思问录·外篇》)演化而来,逐渐形成与"天道"既相联系又相区别的"人道",这便是文化的创造过程。在文化的创造与发展中,主体是人,客体是自然,而文化便是人与自然、主体与客体在实践中的对立统一物。这里的"自然",不仅指存在于人身之外并与之对立的外在自然界,也指人类的本能、人的身体的各种生物属性等自然性。文化的出发点是从事改造自然、改造社会的活动,进而也改造自身即实践着的人。人创造了文化,同样,文化也创造了人。举例言之,一块天然的岩石不具备文化意蕴,但经过人工打磨,便注入了人的价值观念和劳动技能,从而进入"文化"范畴。因此,文化的实质性含义是"人化"或"人类化",是人类主体通过社会实践活动,适应、利用、改造自然界客体而逐步实现自身价值观念的过程。这一过程的成果体现,既反映为自然面貌、形态、功能的不断改观,更反映为人类个体与群体素质(生理与心理的、工艺与道德的、自律与律人的)的不断提高和完善。由此可见,凡是超越本能的、人类有意识地作用于自然界和社会的一切活动及其结果,都属于文化;或者说,"自然的人化"即是文化。

长期以来,人们在使用"文化"这一概念时,其内涵、外延差异很大,故文化有广义与狭义之分。广义的"文化",着眼于人类与一般动物、人类社会与自然界的本质区别,着眼于人类卓立于自然的独特的生存方式,其涵盖面非常广泛,所以又称作"大文化"。梁启超在《什么是文化》中称,"文化者,人类心能所开释出来之有价值的共业也",这"共业"包含众多领域,诸如认识的(语言、哲学、科学、教育)、规范的(道德、法律、信仰)、艺术的(文学、美术、音乐、舞蹈、戏剧)、器用的(生产工具、日用器皿以及制造它们的技术)、社会的(制度、组织、风俗习惯)等。广义的"文化"从人之所以为人的意义上立论,认为正是文化的出现"将动物的人变为创造的人、组织的人、思想的人、说话的人以及计划的人",因而将人类社会——历史生活的全部内容统统摄入"文化"的定义域。一般来说,文化哲学、文化人类学等学科的研究工作者多持此类文化界说。

与广义"文化"相对的,是狭义的"文化"。狭义的"文化"排除人类社会—历史生活中关于物质创造活动及其结果的部分,专注于精神创造活动及其结果,所以又被称作"小文化"。1871年英国文化学家泰勒在《原始文化》一书中提出,文化"乃是包括知识、信仰、艺术、道德、法律、习俗和任何人作为一名社会成员而获得的能力和习惯在内的复杂整体",这是狭义"文化"早期的经典界说。在汉语言系统中,"文化"的本义是"以文教化",亦属于"小文化"范畴。20世纪40年代初,毛泽东在论及新民主主义文化时说:"一定的文化是一定社会的政治和经济在观念形态上的反映。"这里的"文化"也属于狭义文化。《现代汉语词典》关于"文化"的释义,即"人类在社会历史发展过程中所创造的物质财富和精神财富的总和,特指精神财富",当属狭义文化。一般而言,凡涉及精神创造领域的文化现象,均属狭义文化。

综上所述,现代人们在某一地区或某一事物上使用"文化"这一概念时,是就"狭义文化"而言的。除了上述所说的含义外,当代中国社会在使用"文化"概念时一般具有以下三个主要特性:①历史性;②群体性;③影响性。如华夏文化、吴文化、饮食文化、服饰文化等。众所周知,北京的胡同记下了北京历史的变迁、时代的风貌,并蕴含了浓郁的地方文化生活气息,是天然的北京民俗风情展览馆,烙下了北京市民的各种社会生活的印记,故由此而产生的"文化"含义,当然应同于"华夏文化"诸例。

可见,文化的定义极为丰富,归结起来大体呈现为三类:其一,文化是一种价值标准即一种文明,包括著名的哲学家、思想家、诗人、作家和艺术家与他们的思想成就等。按照这种定义,文化也被称作图书馆里的文化,名家的著作深藏在图书馆里,是一种高雅文化。英文里常写成大写的文化(Culture)或加定冠词的文化(the culture),以示与大众文化(popular culture)不言而喻的区别。这是传统的文化概念。其二,文化是一种生活方式,包括娱乐休闲、体育比赛、宗教、民间节日如圣诞节和春节等。这是人类学和社会学的文化概念。其三,文化是一种艺术创造,包括诗歌小说、音乐舞蹈、绘画雕塑等。这是文学和艺术领域的文化概念。

总的来说,文化的含义就是通过人为、人工的努力,摆脱自然状态,进入某种状态或境界。

我国文化学家庞朴先生认为:"文化的大结构里面,是分成内外层次的。我把它划分为三个层次,就是说物的层次(物质的层次),心的层次(或叫心理的层次),中间是心和物结合的层次。"①

我国哲学史家张岱年、程宜山也说:"文化主要包含三个层次:第一层是思想、意识、观念等等。思想意识中最重要的有两个方面:一是价值观念,一是思维方式。第二层是文物,即表现文化的实物,它既包括像哲学家的著作、文艺家的文学艺术作品一类

① 庞朴:《文化的民族性与时代性》,北京:中国和平出版社1988年版,第71页。

的'物'，也包括科学技术物化形态的'物'即人工改造过的物质。第三层是制度、风俗，是思想观点凝结而成的条例、规矩等。在我们看来，文化按其所面对的问题可分为三个方面，即人和自然关系的方面，人和人关系的方面，以及人自身的关系——如灵与肉、精神生活和物质生活——的方面。科学、技术、政治、法律、文学、艺术等按其内容的侧重分别属于这三个方面，而哲学、宗教则处于核心的地位。"①

与此类划分方法相似的是将文化划分为物化产品、观念体系和行为方式："文化是人类的物化产品、观念体系和行为方式的总和，它是人创造出来的，又通过一代一代的'社会遗传'而继承下去。物化产品包括一切人工制品，诸如工具、房屋、武器、艺术作品等；观念体系包括语言符号、思想、信仰、价值观、审美观等；行为方式指受一定社会条件制约的人的活动方式，它既可以是群体性的，也可以是个体性的，群体性的包括各种社会制度、集团、仪式和社会组织方式，个体性的含科学认识、道德伦理和审美评价等不同的行为方式。文化作为大系统无所不包，其中十分重要的一个子系统便是审美文化。"②

综合这三种划分方法，简单地说，文化可以区分为物质、制度和精神三个层面：①物质文化。指人类所创造的物质成果的总和，即马克思所讲的"人化自然"。②制度文化。指人类为了进行生产和生活而达成的某种关系和制度的总和。（制度与体制不同，前者着眼于宏观、一般、整体的表述；体制表现为具体、实际、实在的制度，但后者往往是前者的表现。）③精神文化。指人类在思想、意识领域里所创造的精神财富的总和，核心为价值观念。物质文化是文化形成、文化创造的基础与前提，制度文化是文化创造的协调与保证，精神文化是文化形成、文化创造的核心与根本。

根据这样的分析，我们认为：文化就是人类的物化产品、观念体系和行为方式的总和。物化产品包括一切人工制品，诸如工具、房屋、武器、艺术品等；观念体系包括符号、思想、信仰、审美观、价值观等；行为方式指在特定条件下人的活动方式，包括各种制度、集团、仪式和社会组织方式，以及科学认识、道德伦理和审美等不同的行为活动方式。

二、伯明翰文化批评概述

法兰克福学派的大众文化理论是现代工业时代精神的反映，体现的是一种精英意识。这一学派的理论家大多具有马克思主义的理论背景，主要致力于弘扬人的理性、主体性、超越性，追求自由和同一性的现代精神，批判大众文化对个性、创造性、超越维

① 张岱年、程宜山：《中国文化与文化论争》，北京：中国人民大学出版社1990年版，第4～5页。
② 同上。

度的泯灭及其对异化社会中人的意识形态的控制。然而，在 20 世纪 70 年代以后的西方传媒与大众文化研究领域，法兰克福学派却因其"悲观精英主义"的大众文化理论不断受到后继文化学者们的质疑，英国文化研究学派就是其中的一个重要代表。

（一）伯明翰学派概观

文化研究的理论框架是由英国伯明翰学派建立的。

伯明翰学派（Birmingham School）是由聚集在伯明翰大学当代文化研究中心（The Center for Contemporary Cultural Studies，简称 CCCS）周围的一些知识分子组成的，宗旨是研究文化形式、文化实践和文化机构，及其与社会和社会变迁的关系，其研究内容主要涉及大众文化及与大众文化密切相关的大众日常生活，分析和批评的对象广泛涉及电视、电影、广播、报刊、广告、畅销书、儿童漫画、流行歌曲，乃至室内装修、休闲方式等。在这些众多而分散的研究内容中，大众媒介始终是其研究焦点，尤其是对电视的研究极为关注。其研究方法最初受美国传播学研究影响，但在霍尔领导时期，吸收了阿尔都塞和葛兰西的观点，转向媒介的意识形态功能分析。

20 世纪五六十年代出版的霍加特的《文化的用途》（1958），威廉斯的《文化与社会》（1958）、《漫长的革命》（1961），汤普逊的《英国工人阶级的形成》（1963）等著作堪称文化研究的奠基之作。

（二）伯明翰学派文化批评的特点

美国学者本·阿格尔在他的《作为批评理论的文化研究》[①] 一书中，从文化取向出发，发现伯明翰学派文化研究具有以下四个主要特点：

1. 跨学科 文化研究打破传统学科分类的界限，形成一个多学科的研究领域，跨学科由此成为文化研究恪守的信条。

2. 强调广义而不是狭义的文化定义 文化研究强调广义的文化概念，主张文化是"人类生活的全部方式"。

3. 拒绝高雅和低俗的文化二分论 文化研究企图建立一个包括所有文化的共同领域，所以拒绝高/低文化的二分论，将所有的文化都看成"连续统一"的文化表现。

4. 文化既是实践又是经验 文化研究最重要的特点之一是将文化定义为既是经验又是实践，强调经验和理论的结合，所以文化研究不仅研究艺术品如电影、小说、音乐，同时也研究艺术品的生产、流通和消费的过程，研究人们如何创造和体验文化。

① Ben Agger. *Cultural Studies as Critical Theory*. London：The Falmer Press，1992，p. 5.

(三) 伯明翰学派的电视批评①

我们选取四位代表人物,阐释其对电视研究的主要贡献。

1. 雷蒙德·威廉斯的电视社会学研究 雷蒙德·威廉斯(Raymond Williams,1921—1988)是 20 世纪中叶英语世界最重要的马克思主义文化批评家,文化研究的重要奠基人之一。著作主要有《文化与社会》(1950)、《漫长的革命》(1961)、《乡村与城市》(1973)、《电视:科技与文化形式》(1974)、《关键词》(1976)、《马克思主义与文学》(1977)、《写作、文化与政治》(1989)等。

在《电视:科技与文化形式》一书中,威廉斯将电视作为一种特殊的文化技术,审视它的发展、体制、形式与后果,并从两个方面分析电视技术与社会之间的复杂关系。一方面,电视并非单一事件,而是电学、电报、摄影、电影及无线电方面的发明和发展的复合体;另一方面,电视技术在现代社会中的运用,也不是说一旦有了某种社会需要,与之相适应的技术就会被找到并发展起来。威廉斯认为,关于技术对需要的反应的问题,主要不在于需要自身,而在于它在现存社会构成中的地位。②

在威廉斯看来,电视技术的产生与运用都关系到社会意向的问题,它是否与决策集团的考虑相一致,是否恰当地回应了社会生活趋势,都决定了它能否得到官方许可与赞助、人们的接受与拥护,从而保证其顺利诞生及发展。在电视技术的社会效果上,他旗帜鲜明地与经验主义的大众传播研究划清了界限。他指出,如果媒介——不管是印刷媒介还是电视——是原因,那么所有通常被人们视为历史的事物就立刻变成了效果。同样,与媒介直接的生理及心理效果相比,那些在其他地方被视为效果,并要接受社会、文化、心理及道德探究的事物就会被认为是不相关的而被排除在外。③

此外,在技术的基础上,威廉斯还探讨了广播体制、电视文化形式等其他方面的问题。对于由技术所带来的电视节目的表现形式,威廉斯在书中提出了著名的"流"(flow)的概念,传统的文学与视觉艺术文本往往是单一的、不连续的,而电视节目的播放所形成的"流"则完全不同,它是由节目、广告以及节目预告等组成的一种混合体。在那里,一个由不太相关的单元构成的流动系列取代了由定时、有序的单元构成的节目系列,在这其中,时间安排尽管存在,却不公开,真正的内在结构是公开结构之外的一些东西。④ 在电视节目"流"所展现的世界中,各种事件旋生旋灭,即来即去,充满了变化与杂糅。这在当时代表了一种全新的社会文化体验,展示了电视作为通俗文化

① 本部分内容参见蔡骐、谢莹《文化研究学派与电视研究》,香港:《中国传媒报告》(*China Media Reports*) 2004 年第 4 期。
② 参见(英)雷蒙德·威廉斯《电视:科技与文化形式》,陈越译,《世界电影》2000 年第 2 期。
③ Grame Turner. *British Cultural Studies: An Introduction*. New York: Routledge, 1998, pp. 58 – 59.
④ John Corner. *Critical Ideas in Television Studies*. Clarendon Press, 1999, p. 63.

载体的特有形式,并且也与今天学者们所关注的后现代性一脉相通。

2. 斯图亚特·霍尔的文化霸权与"制码/解码"理论 斯图亚特·霍尔(Stuart Hall,1932—)也是文化主义的一个领军人物,其与现代性和文化研究有关的著作主要有《电视话语的制码解码》(1973)、《通向复兴的道路》(1988)、《现代性及其未来》(1992)、《现代性的形构》(1992)、《文化身份问题》(1996)、《文化表征与指意实践》(1997)、《视觉文化》(1999)等。

霍尔主张从文化与权力的关系出发来研究传播现象,他的诠释框架以马克思经济政治文化结构之间的关系为核心,并借鉴了阿尔都塞、葛兰西等人对传统马克思主义的修正,以及民族志、语言学、符号学等多种研究方法。

首先,霍尔吸收了阿尔都塞的意识形态国家机器论,又融合了葛兰西的文化霸权,认为媒体传媒已然成为当代资本主义国家各党派政治纷争的角斗场所,形形色色的意识形态和权力斗争在此上演。一方面,传媒机构总是在不断调整自身的定位以适应当权政治文化的变动和趋势;另一方面,由于政治和媒体之间的权力平衡发生改变,传媒呈现出"去政治化"态势。霍尔敏锐地观察到政治电视的边缘化。

其次,霍尔指出:大众传媒承担着将主流意识形态转化为通俗习语的职责,从而达到对民众规训的目的,资本主义传媒的实质就是将意识形态生活化或文化,实质就是要通过争取平民的赞同而重建资产阶级的政治霸权。

综合论之,霍尔从政治和意识形态视阈出发研究大众传媒,开创了媒介研究的文化政治学范式,霍尔对传媒的分析绝不是居高临下的空谈式的社会学批判,他始终坚持将传媒置于政治和意识形态的范畴之中来发掘其意义和效果,其媒体文化理论进一步深化了文化研究这一学术思潮的政治学色彩。

霍尔的《电视话语的制码解码》一文,为电视的文本研究及电视观众的民族志研究提供了一个符号学范式。此文的中心内容是电视话语"意义"的生产与传播,其理论基础来自马克思主义政治经济学理论的生产、流通、使用(包括分配或消费)以及再生产四个阶段。霍尔提出,电视话语"意义"的生产与传播也存在同样的阶段。

第一阶段是电视话语"意义"的生产,即电视专业工作者对原材料的加工。这也是所谓的"制码"阶段。这一阶段占主导地位的是加工者对世界的看法,如世界观、意识形态等。意义的产生公认取决于代码系统,一如没有语法句子就不能产生意义一样。但文化代码虽然很早就被结构入文化社区之中,它却常常想当然地被认为是自然的、中立的、约定俗成的,没人会怀疑代码系统本身的合理性,故文化研究的任务之一,即在于如何打破代码、将意义释放出来。

第二阶段是"成品"阶段。此时的电视作品变成一个开放的、多义的话语系统。因为由于图像话语将三维世界转换成二维平面,它自然就不可能成为它所指的对象或概念,而且,现实存在于语言之外,但又不断地由语言或通过语言表达。也就是说,电视

文化提供的产品是"意义","意义"可有多种解释,符号的意义与所给事实不一定符合,观众完全可以解读出不同的意思,各人得到的意义并不相同。

第三阶段也是最重要的阶段,是观众的"解码"阶段。这里占据主导地位的仍然是对世界的一系列看法,如观众的世界观和意识形态等。观众必须能够"解码",才能获得"译本"的"意义"。

霍尔提出三种假设的解码立场,相应地有三种受众解读立场:

一是倾向式解读。受众从信息所提示的预想性意义来理解,编码与解码互相和谐,即受众在主导符码的范围内进行解码,其对信息解读的方式和过程完全符合编码时刻所设定的预期。

二是协商式解读。受众一方面承认支配意识形态的权威,另一方面强调自身的特定情况,受众与支配意识形态处于一种矛盾的商议过程。霍尔举的例子之一是观看电视新闻的工人,工人也许赞同新闻所称增加工资会引起通货膨胀,但这并不妨碍他们坚持自己拥有要求增加工资的罢工权利。

三是对抗式解读。受众有可能完全理解话语赋予的字面和引申意义的曲折变化,但以一种全然相反的方式去解码信息,根据自己的经验和背景,读出新的含义,也可以从对立的立场来读,如此,可望推翻制码的意识形态。

"霍尔模式"解决了一个重大问题,即意义不是传送者"传递"的,而是接受者"生产"的。电视文本的流通过程不是"发送者—信息—接受者"这种线性模式可以解释的。电视信息的生产和接受虽然相互联系,但并不同一,整个流通过程由于符号身后文化规则的介入而各环节相对独立,牵涉到了文化惯例、社会背景、当前利益等诸多方面。

霍尔的编码/解码模式对媒介文化研究有着两方面的理论贡献:一方面,编码/解码模式显示了与它之前的媒体研究中两大研究范式的融合和决裂,在超越实证主义"发送者—信息—接受者"的线性传播模式的同时,又颠覆了法兰克福学派的消极受众论,将话语、符号、权力、社会关系等引入媒介研究,标志着英国媒介文化研究开启了建立在结构主义和符号学概念基础上的马克思主义媒介理论的新纪元;另一方面,霍尔的三个"假想的立场"为媒介研究的民族志受众分析提供了理论框架,霍尔的同事、著名批判学者戴维·莫利采用霍尔模式,对"全国上下"新闻节目进行了民族志受众分析,澳大利亚文化研究学者洪美恩的《看〈达拉斯〉》也堪称运用霍尔模式进行传媒受众分析的经典之作。

进而视之,霍尔还为文化的生产和接受提供了一套新理论和新的分析话语。他使文化研究从文本分析转向民族志方法的观众研究,开启了对观众作为积极角色研究的先河,这一理论转变的直接结果是强化了对少数民族、女性和日常生活的研究,以及反思20世纪60年代以来文化研究中占据统治地位的文化帝国主义理论。

3. 戴维·莫利的电视观众研究 戴维·莫利(David Morley,1949—),英国伦敦

大学歌德史密斯学院首席教授，主要研究领域包括大众传播和媒介文化研究。他的主要著作有《〈全国新闻〉受众》(1986)、《家庭电视》(1986)、《认同的空间：全球媒介、电子世界景观与文化边界》(1996)以及《家庭领地：媒介、流动性和身份/认同》(2000)等。

作为霍尔的学生，莫利受三种解读方式的启发，将分析的重点从文本转向受众，采用民族志研究方法将霍尔的受众解读模式应用于经验性研究。

民族志原本是人类学的一种研究方法，学者们通过参与观察和深度访谈，在一种比较自然的环境中了解并描述某一文化或族群中人们的日常生活。莫利意图通过这一途径把文化研究与社会学研究方法结合起来，了解不同观众接触节目文本时所拥有的诠释符码将如何决定观众的解读，参考其根据各个不同层面的因素所做的事先设计，结合访谈记录，莫利的《〈全国新闻〉受众》得出结论：

首先，客观的社会人口学变项——年龄、性别、种族以及阶级、"文化架构与认同"的程度（即个人所处的社会部门以及所从属的不同的亚文化，使得他对某些特定的语言和规则的熟悉程度不同，对某些话语把握的深浅程度也不同），还有较难设计却十分明显的个人特质都会影响到受众的解读。

其次，不能简单地将社会变项当作决定解码的因素。"问题总是社会位置加上特定的话语位置，然后才会造成特殊的解读方式。"① 话语是理解一个重要的社会经验区域的社会性的定位方式。② 人们分别拥有着自身的话语，他们背后的结构性因素融合其中，告诉他们如何理解自己的社会经验。在观看节目时，人们根据其话语来理解文本，意义的建构也因此而不同。

《家庭电视》则是考察受众接受文本时的情境对于其解读的影响，它强调自然环境中受众的电视收视实践。在这次研究中，莫利继续采用民族志方法。相对于前一次研究，这次研究被认为采用了真正意义上的民族志，重点考察家庭生活中权力的运作（尤其是性别）对电视收视实践的影响。在该项研究中，莫利选取了18个家庭作为样本，研究者们亲自走进这些家庭中进行访问，访问对象既包括父母，也包括小孩，一般持续1～2小时。为了留有空间进行思考、提问，整个访谈过程并没有结构化，而且，由于有其他家庭成员在场，以及对采访对象有着繁复的质询方式，莫利非常自信能获得真实的情况。通过这样一种参与观察加访谈的形式，莫利了解到男女在家庭中的社会角色是不同的：家庭对于男性来说是休闲场所，对于女性来说则是工作场所。正是有了这种由性别关系所建构的家庭环境，才产生了各种不同类型的收视经验。这也正如特纳所

① （英）戴维·莫利：《电视、观众与文化研究》，冯建三译，台北：台湾远流出版事业公司2001年版，第184页。

② 参见（英）约翰·费斯克《英国文化研究和电视》，见（美）罗伯特·C. 艾伦编：《重组话语频道》，牟岭译，北京：中国社会科学出版社2002年版，第305页。

指出的，莫利的研究引导我们关注那些生产出受众的社会力量，有效地让我们离开对文本及受众的审视，走向一个更为宽广的对日常生活的实践及话语的研究。①

由上观之，不难发现，文化研究正是凭借民族志方法有效地发掘了受众解读文本的复杂性和创造性，开创了考察电视观众主动性的新格局。而在关于受众的能动性这一点上，文化研究另一位代表人物约翰·费斯克似乎走得更远。

4. 约翰·费斯克的电视研究　约翰·费斯克（John Fiske，1939—　），美国威斯康辛大学麦迪逊校区传播艺术系教授。主要著作有《解读电视》(1987)、《传播研究引论》(1982)、《电视文化》(1987)、《理解大众文化》(1989)、《关键概念：传播与文化研究辞典》(1989)。

（1）电视的表意层次。从学术源流来看，费斯克沿袭了文化研究学派传统的对符号学的青睐，他在索绪尔的语言学理论及罗兰·巴特的符号学理论的基础上，提出电视文本有三种不同的表意层次。在第一个层次，符号是独立自足的，影像即代表了实物，比如一辆汽车的照片就代表着这辆汽车。到了表意的第二个层次，原本简单的意义就被提升到文化的层次，符号的意义不再单纯来自符号本身，而是来自社会使用及评价能指与所指的方式，比如，在现代社会中，汽车代表自由，而一部豪华车往往还代表财富。最后，在第三个层次上，各种神话组合起来，构成我们所说的意识形态。

可见，费斯克借助于符号学分析工具，把电视文本的解读推到了一个新的高度，同时，他对神话及意识形态的强调也使其理论具有了批判的锋芒。

（2）能动的观众。在《电视文化》一书中，费斯克论述了观众的能动性。在费斯克看来，观众能够根据自己的情况积极地去建立与节目之间的关系，挖掘节目的意义。因为节目的意义不是某种完全包含在文本中的东西，也不是某种等待观众发现的东西。观众拥有相当程度地建构他们自己的意义和获取乐趣的自主权。一个电视文本之所以流行，正是因为它能被不同的受众应用于不同的社会经验，满足不同的心理需求。此时的受众被赋予能力，成为"主动的参与者"，享受到了"语义民主"。② 他进而还借用巴特的观点——作品只有在被阅读时才成为文本——认为文本根本就是不确定存在的东西，主张"我们可以发展一种符号学民族志，在这里没有文本，没有观众，只有关于生产与传播意义及快感的过程的事例"③。

同时，费斯克认为大众能够用游击战术对抗强势者的战略，偷袭强势者的文本或结构，给自己创造出一个行为的自由空间。

费斯克将快感分为两种类型，一种是躲避式的快感，它们围绕着身体，而且在社会

① Grame Turner. *British Cultural Studies：An Introduction.* New York：Routledge，1996，p. 138.
② 参见张锦华《媒介文化、意识形态与女性——理论与实例》，台北：正中书局1994年版，第32页。
③ Ioan Davies. *Cultural Studies and Beyond：Fragments of Empire.* New York：Routledge，1995，p. 123.

的意义上，倾向于引发冒犯与中伤；另一种是生产诸种意义时所带来的快感，它们围绕的是社会认同与社会关系，并通过对霸权力量进行符号学意义上的抵抗，而在社会的意义上运作。① 对前一种快感的认识常见于对电视娱乐综艺节目的分析中。比如针对处于较低社会经济地位的观众的智力竞赛节目，就有一种强烈的狂欢性质，节目为这些弱势群体提供了表达他们不被认可的知识、劳动和智力的机会，观众为参赛者的成功喝彩，现场充满欢呼与嘈杂。一方面，这种狂欢有对平时被压制的技巧的公开喝彩；另一方面，公开的喧闹也使观众得以逃避常规社会秩序所限定的身份和角色，释放自身被压制的情绪。后一种快感是大众文化在微观政治层面运作的结果。同样一个电视节目，当文本被受众读出与自己更为相关的意义而不仅仅是传播者想传播的意义时，他们是有快感的，而且是一种生产者的快感。

（3）金融经济和文化经济。费斯克关于电视文化的快感理论与他所主张的电视的两种经济理论密不可分。费斯克指出，电视节目首先在演播室被生产出来，然后作为商品被卖给经销商；此后，在电视节目被播出时，它又由商品转变为生产者，生产出观众，并把观众作为商品卖给广告商，这二者共同构成了电视的金融经济。而在电视的文化经济中，观众则从商品转变为生产者，为自己生产出属于自己社会经验的意义和快感，以及逃避权力集团的社会规训所带来的快感，这样我们可以看出，快感成了电视文化经济的核心。费斯克指出："演播室生产出一种商品，即某一个节目，把它卖给经销商，如广播公司或有线电视网，以谋求利润。对所有商品而言，这都是一种简单的金融交换。然而这不是事情的了结，因为一个电视节目，或一种文化商品，并不是微波炉或牛仔裤这样的物质商品。一个电视节目的经济功能，并未在它售出之后即告完成，因为在它被消费的时候，它又转变成一个生产者。它产生出来的是一批观众，然后，这批观众又被卖给了广告商。"② 由此可见，电视节目在金融经济系统中的运行实际上分为生产和消费两个流通阶段，第一阶段是制片商（生产者）生产出电视节目（商品），然后卖给电视台（消费者）；第二个阶段则是电视台将观众作为"商品"卖给广告商，广告商成了"消费者"。电视台播出节目，则成了"生产者"的行为。电视台的"产品"不是节目，而是广告的播出时间，表面上看广告商买的是电视广告的播放时间，而实际上买的是观众。

费斯克强调快感的电视文化理论固然使人感到耳目一新，但它也受到了多方面的质疑。有学者指出，他过于强调观众的能动性，从而忽视了社会经济结构的限定作用；也有学者指出，主导阶层与从属阶层在争夺话语权时所拥有的力量是不同的，民众被欺

① 参见（英）约翰·费斯克《理解大众文化》，王晓珏、宋伟杰译，北京：中央编译出版社2001年版，第68页。
② 同上。

骗、被操纵的可能性要远远大于自己解放自己的可能性。但不管怎么说，费斯克对以电视为代表的大众文本强大的意识形态权力所持有的保留态度以及对从属群体创造力的肯定，确实使文化研究有效地脱离了精英主义对民众能力潜在的贬抑，在电视文化理论中另辟了一方新天地。

以上几位学者的电视理论侧重点各异，但他们都持有一种整体的、文化的研究视角，并对其他各种理论与方法持一种开放的态度。文化研究思潮目前还处于迅猛发展的过程中，相信它还会给我们的电视研究带来新的富有挑战性的学术话语。

第二节　影视文化批评方法

一、文化研究概说

正如"文化"一词歧义丛生一样，关于什么是"文化研究"（文化批评）也没有一致的意见，我们在这里主要是列举一些代表性见解，这也许是一个好办法。

（一）萨德尔

巴基斯坦学者，近年著有《后现代主义与他者》（1998）、《东方主义》（1999）和《后现代生活 A 到 Z》（2002）等著作的扎奥丁·萨德尔，在其与鲁恩合著的《文化研究入门》[①]一书中归纳了文化研究的五个特点：

（1）文化研究的对象是文化实践与权力的关系，目的是暴露权力关系，以及研究这些关系如何影响文化实践。

（2）文化研究不仅仅是研究文化，其目的是从文化的复杂形式来理解文化，分析文化实践本身的社会和文化背景。

（3）文化研究中的文化有两种功能，既是研究的对象，又是政治批评的场所；文化研究既是理性的学科，又是实用的学科。

（4）文化研究既暴露又调和知识的不同领域，寻求知者和被知者、观察者和被观察对象的共同趣味和认同。

（5）文化研究对当代社会进行道德评价，政治上采取激进的道德立场。文化研究的传统是对社会结构进行政治批评，所以文化研究的目的是理解和改变一切支配性的社会结构，尤其是在工业化的资本主义社会。

① *Cuture Studies For Beginner*. Cambridge：Icon Books，1988，p. 9.

（二）任克斯

英国学者克里斯·任克斯参考了本·阿格尔和其他学者的观点，在《文化》一书中进而总结出文化研究的如下九大特点①：

（1）文化研究运作于扩展的文化概念之中，它企图建立一个包括所有化的共同领域，所以拒绝将文化神圣化，主张将文化的意义和实践"去中心"和"去经典化"。这也是一种政治立场，它否定传统的文化批评的中心主义，是对支配秩序的挑战。

（2）文化研究重新定义大众文化和日常生活的文化，将大众文化合法化、政治化、独立化，充分肯定大众文化本身的价值。

（3）文化研究的倡议者，作为他们时代的代表，通过他们理解的大众传媒，承认他们本身认同的社会化。

（4）文化不是静止、固定、封闭式的系统，而是流动的、充满活力的、"前仆后继"的过程。

（5）文化研究基于冲突而不是秩序，不仅研究面对面的冲突，更重要的是研究意义的冲突。文化研究与各种具体或抽象的"权力"现象有关。

（6）文化研究是一种"帝国主义"。几乎所有的社会生活都被"文化化"，研究对象几乎包括生活的所有方面：歌剧、时装、黑社会暴力、酒吧聊天、超市购物、恐怖电影。它们不再被局限于一个中心的意义系统。

（7）文化研究认为文化的表现存在于各个不同的层次：发送、中介和接受，以及生产、流通和消费。

（8）文化研究是多学科的，没有单一的学科来源，鼓励学科相交处的研究。

（9）文化研究拒绝绝对的价值观念。

在我们看来，文化研究最核心的问题就是社会学探讨，换句话说，研究对象与社会的双向互动：一方面，探讨研究对象如何加入社会机制的运作中；另一方面，考察社会机制及要素又是如何影响研究对象的。"文化研究对传统的文化概念，形成鲜明挑战。……文化研究的焦点，便是社会关系、社会意义以及社会权力不平等的生产和再生产"②。

二、文化研究的基本主题

文化研究所要研究的主题非常广泛，格罗斯伯格等编选的《文化研究》就列出了16个主题，包括文化研究的历史、性别与性征、民主国家与民族身份、殖民主义与后

① Chris Jenks. *Culture*. New York: Routledge, 1993, p.157.
② 陆阳、王毅：《文化研究导论》，上海：复旦大学出版社2007年版，第13页。

殖民主义、种族与族裔、大众文化及其受众、身份政治、教育学、审美政治、文化与文化体制、民族志与文化研究、学科政治、话语与文本性、重读历史、后现代时期的全球文化，以及科学、文化与生态系统等。① 而国内学者也曾以电子邮件的形式就文化研究访谈了12名外国学者，其中包括33个问题之多，可以说涵盖了文化研究几乎所有要讨论的主题，包括文化、意识形态、历史、现代性、后现代性、后现代主义、全球化以及大学和知识分子的作用等。② 其结果正如格罗斯伯格等人在列举了以上几个主题之后所说的："文化研究只能部分地通过此类研究旨趣的范围加以识别，因为没有任何图表排列能够硬性地限定文化研究未来的主题"③，"文化研究虽然在形式上没有一个或几个明确的主题，但在其所关注的基本问题中，却有一个核心的主题，这就是文化与权力的关系。在文化研究看来，权力和权威分布于社会之中，形成了特有的社会结构与权力结构，而解释这些权力结构便是文化研究的核心主题"④。

"文化研究对权力的关注，首先表现为关注社会统治集团如何利用文化来使自己的统治合法化。文化研究认为：这种合法化是统治阶级利用自己在社会结构中的有利位置通过一套复杂隐讳的权力运作过程来实现的。比如，在那些为大众文化辩护的人看来，对'垃圾文化'或'大众文化'的精英式的贬低，实际上是对被压迫群体享用的文化形式的否定。另一种看待大众文化的方式，则认为这些大众或通俗文化形式实际上是那些掌权的人所用来麻醉或灌输给从属集团的，大众文化形式可被看作一种宣传。但无论是哪种解释，它们的共同点是都认为权力与文化是无法避免地联结在一起的，文化分析不能从政治和权力的关系中被分离出去。……在文化研究中，关于文化与权力关系的理论，往往是围绕着性别、种族、阶级等关键词展开的。"⑤

三、影视文化研究的主题

根据如上的基本认识，结合我们自身的学术传统和影视文化的特定范畴，可以把影视文化的研究主题确定为影视与经济、影视与社会文化、影视与民族文化传统、影视与社会文化等几个方面，下面我们择要叙述。

（一）影视与经济

经济对影视的生存与发展至关重要，这是我们最为熟悉也几乎是不言自明的。电影

① Letal Grossberg. *Cultural Studies*. New York：Routledge, 1992, pp. 18 – 22.
② 参见谢少波、王逢振《文化研究访谈录》，北京：中国社会科学出版社2003年版，第9页。
③ Letal Grossberg. *Cultural Studies*. New York：routledge, 1992, p. 1.
④ 陶东风、和磊：《文化研究》，桂林：广西师范大学出版社2006年版，第19页。
⑤ 同上书，第20～21页。

已经被看作一种具有经济和文化双重性质的活动，它不同于诗歌、小说、绘画等艺术形式，电影在创作过程中需要大量资本的投入并必须从市场获得回报，否则便无以为继。而且从电影工业的微观经济学看，电影的投资和市场体制极大地决定了电影的艺术创作面貌，而电影创作并不直接反作用于这个基础——电影的经济体制。也就是说，电影作为一种文化创作，在整体上对决定它面貌的那个经济体制主要表现为一种依赖关系，而不是一种相对的独立性。

（二）影视与社会文化

1. 影视与社会核心价值观念　　一定社会核心价值观对影视文化有重大的影响，可以说古今中外概莫能外。这在中国的影视文化中表现得尤为突出。即从当下的中国电影现状来看，弘扬民族精神和英雄主义这一时代核心价值观，就在电影《张思德》、《东京审判》、《云水谣》、《集结号》、《我的左手》、《我的长征》、《香巴拉信使》、《红色满洲里》、《革命到底》、《男人上路》等影片中得到生动体现。这些影片大都遵循艺术审美的规律，以世俗化的情怀和个体性的视点，将思想内涵隐藏在情感的叙事和场面当中，寻找到主流价值观与艺术创作之间的契合点，使影片传达出社会核心价值。而传承民族文化传统，构建道德理想，也是如电影《江北好人》、《亲兄弟》、《鸡犬不宁》、《两个人的教室》、《阿妹的诺言》、《长江7号》、《隐形的翅膀》等影片的主题，在真实表现当代中国人的生存状态中，呼唤着人性的温暖和世间的真善美，自如地将中国传统的价值观，如仁义善良、宽厚孝顺、知恩图报、宽宏大量与社会主义的道德风尚——无私奉献、公正清廉、任劳任怨、勇于牺牲结合起来，展现出今日中国的时代风貌和道德准则。

社会核心价值观在电视作品中表现得同样明显。《亮剑》、《暗算》、《士兵突击》、《誓言无声》、《恰同学少年》、《潜伏》等优秀电视剧，紧扣时代脉搏，彰显民族精神，在题材上高屋建瓴，在创作上独具匠心，在人物形象塑造上突破传统叙事窠臼，处处给人以耳目一新之感。研究总结这批主旋律影视作品的成功，我们可以发现它们几乎构成了主流意识形态的形象教科书，其中包含着当下的主流价值观念：理想信念是"主旋律影视作品"的重要内容，也是"主旋律影视作品"的宝贵财富。《士兵突击》中许三多反复念叨的一句"好好活就是做很多很多有意义的事，有意义的事就是好好活"让人在失笑的同时，开始沉思；简简单单一句"不抛弃，不放弃"，却让我们不得不对自己浮躁的心灵作出逼视与检讨；"主旋律影视作品"本身就是爱国主义的文本，包括了许许多多中国共产党人为了取得民族独立和人民解放而英勇奋斗的经典爱国事例，涌现了许多可歌可泣的壮烈场面。这些英雄故事无不表述这样的内容：为了国家独立，不惜牺牲个人生命。如《恰同学少年》，它所选择的青年毛泽东求学题材真真正正的是主旋律，然而却颇具巧思地采用了青春偶像剧的拍摄方法，不仅让看惯了众多伟人题材的老

观众耳目一新,更吸引了大批年轻人的追捧。该剧还原了毛泽东在那首著名的《沁园春·长沙》中写到的"风华正茂,书生意气,挥斥方遒。指点江山,激扬文字,粪土当年万户侯"的求学生活。高调的亮色拍摄技法,使得画面鲜亮饱满,白衣胜雪的"一师"学堂充满清新勃发的朝气,演员表演与眼神中透出的清澈、坚毅,雨中对诗明志、畅游湘江、齐诵《少年中国说》等情节,无一不洋溢着强烈的爱国情怀与青春气息。艰苦奋斗的作风是"主旋律影视作品"中的重要组成部分,"主旋律影视作品"中鲜活的事例也已经成为教育青年学生和培养青年学生的勤俭务实精神,使他们懂得"大人不华,君子务实"道理的最好教材;集体主义是社会主义道德的基本原则,是社会主义社会人生价值导向的总目标,是处理国家集体同个人关系时必须遵循的基本准则,以此作为主题的"主旋律影视作品"也非常多。

2. 影视与文化母题 "母题"是叙事作品中结合得非常紧密的最小事件,持续存在于传统中,能引起人们的多种联想,它是一个完整的故事,本身能独立存在,也能与其他故事结合在一起,生出新的故事。

"母题是构成神话作品的基本元素。这些元素在传统中独立存在,不断复制。它们的数量是有限的,但通过不同排列组合,可以转换出无数作品,并能组合入其他文学体裁和文化形态之中,母题表现了人类共同体(氏族、民族、国家乃至全人类)的集体意识,并常常成为一个社会群体的文化标识"①,所以,我们可以把影视中所表现出的人类某些文化经验和文化原型视作其文化母题,基本上有成长、觉醒、寻找、俄狄浦斯情结(弑父)、救赎、爱和死亡、复仇等。

即以张艺谋的电影《满城尽带黄金甲》来看,它的三个母题是"乱伦"(大王子被继母美色所诱,与之乱伦)、"弑父"(二王子对母性权威的绝对服从,并因此反抗自己的父亲;三王子杀死兄长,剑指父亲退位)和"女性的自我救赎"(王后不满自己的处境,预谋夺权),都是典型的古希腊范畴的。索福克勒斯有名剧《俄底普斯王》,欧里庇得斯有《美狄亚》,讲述的就是这样几个母题。

类似的例子我们可以举出很多,如电影《黄土地》中,"腰鼓"和"求雨"两个镜头,就是直接象征中华民族的觉醒和愚昧。《红高粱》中,三个线索都引向"觉醒"或"成长"的母题,一个是"我爷爷"、"我奶奶"、伙计们的群体的觉醒——受不得欺负;一个是"我爷爷"、"我奶奶"的爱中表现的生命力的觉醒——痛快地爱和恨;一个是"我"的成长。而"我奶奶"的死则是一个象征,就如影片结尾雕塑般的父子的镜头——母亲死了,失去庇护的我们将"在路上"。苏联电影《莫斯科不相信眼泪》的最后,一句"我找了你好久了",是啊,"找"的绝不仅是一个具体的人,而是人生的某种意义和生活的命题。爱和死亡被赋予哲学的含义,才能说是表达了主题,如日本

① 陈建宪:《论比较神话学的"母题"概念》,《华中师范大学学报(人文社会科学版)》1994年第1期。

影片《人证》中那顶草帽，就有极强的揭示主题的意义。

（三）影视与民族文化传统

1. 中华传统文化基本精神诸说　张岱年认为，中国传统文化的基本精神就是中华民族在精神形态上的基本特点：刚健有为、和与中、崇德利用、天人协调，"这些就是中国传统文化的基本精神之所在"①。他认为，中国的民族精神基本凝结于《周易大传》的两句名言之中，这就是："天行健，君子以自强不息"，"地势坤，君子以厚德载物"，即"自强不息厚德载物是中国传统文化的基本精神"②。他还认为，中国传统文化的基本精神还表现为以德育代替宗教的优良传统③。

有的学者认为，"中国传统文化之根本精神为融和与自由"④。

有人认为，以自给自足的自然经济为基础的、以家族为本位的、以血缘关系为纽带的宗法等级伦理纲常，是贯穿于中国古代的社会生产活动和生产力、社会生产关系、社会制度、社会心理和社会意识形式这五个层面的主要线索、本质和核心，这就是中国古代传统文化的基本精神。⑤

有的学者认为，中国的民族精神大致上可以概括为四个相互联系的方面：①理性精神。集中表现为：具有悠久的无神论传统，充分肯定人与自然的统一和个体与社会的统一，主张个体的感情、欲望的满足与社会的理性要求相一致。总的来看，否定对超自然的上帝、救世主的宗教崇拜和彼岸世界的存在，强烈主张人与自然、个体与社会的和谐统一，反对两者的分裂对抗，这就是中华民族的理性精神的根本。②自由精神。这首先表现为人民反抗剥削阶级统治的精神。同时，在反对外来民族压迫的斗争中，统治阶级中某些阶层、集团和人物也积极参加这种斗争，说明在中国统治阶级思想文化传统中，同样有着"酷爱自由"的积极方面。③求实精神。先秦儒家主张"知之为知之，不知为不知"，知人论世，反对生而知之；法家反对"前识"，注重"参验"，强调实行，推崇事功；道家主张"知人"、"自知"、"析万物之理"，这些都是求实精神的表现。④应变精神。⑥

有的学者认为，中国传统文化的基本精神可以概括为"尊祖宗、重人伦、崇道德、

① 张岱年：《论中国文化的基本精神》，《中国文化研究集刊》第 1 辑，上海：复旦大学出版社 1984 年版。
② 张岱年：《文化传统与民族精神》，《学术月刊》1986 年第 12 期。
③ 参见张岱年《中国文化与中国哲学》，见深圳大学国学研究所主编：《中国文化与中国哲学》，北京：东方出版社 1986 年版。
④ 许思园：《论中国文化二题》，《中国文化研究集刊》第 1 辑，上海：复旦大学出版社 1984 年版。
⑤ 参见杨宪邦《对中国传统文化的再评价》，见张立文等主编：《传统文化与现代化》，北京：中国人民大学出版社出版 1987 年版。
⑥ 参见刘纲纪《略论中国民族精神》，《武汉大学学报》1985 年第 1 期。

尚礼仪"①。此外,中国传统文化还具有发展的观点、自强不息和好学不倦的精神②。

有的学者认为,中国传统文化的精神是人文主义,这种人文主义表现为:不把人从人际关系中孤立出来,也不把人同自然对立起来;不追求纯自然的知识体系;在价值论上是反功利主义的;执意于做人。中国传统文化的人文精神给我们民族和国家增添了光辉,也设置了障碍;它向世界传播了智慧之光,也造成了中外沟通的种种隔膜;它是一笔巨大的精神财富,也是一个不小的文化包袱。③

2. 中国电影与中国传统文化　我们试以中国电影为例,来探讨这一问题。

百年中国电影主要是受儒家文化的滋养,换言之,其精神形态主要是由中国儒家文化所培育的,而中国电影又主要成为中国儒家文化和价值观念的视听表现,尤其是中国儒家传统文化中的人道主义、忧患意识或批判精神、道德意识对中国电影的影响最大,是中国电影民族特色的文化背景。

(1) 人道主义情怀是中国电影悠久的传统。郑正秋、张石川的早期电影作品,如《苦儿孤女》、《好哥哥》、《小朋友》、《玉梨魂》、《最后之良心》、《上海一妇人》、《小情人》等影片中,一以贯之的就是人道主义思想。而"三四十年代的进步电影始终呼吁着人的平等和对于人的尊重,充满人道主义精神。《春蚕》中,作者对于荷花的处理;《女性的呐喊》中,叶莲争取做人的地位的斗争;《迷途的羔羊》中,对流浪儿童命运的同情,都证明了这一点"④。"袁牧之的《马路天使》通过对生活在社会底层的小人物——吹鼓手、报贩、剃头匠、妓女等——生存图景的真切展示,传递出了一种深刻的人性或人道主义的关怀,即人与人之间的互帮互助、相濡以沫和苦难中产生的真挚爱情,对新生活和自由的向往和追求,正是这种深切的人性关怀,是这部影片至今仍发出夺目光辉的原因所在。"⑤

类似的人道主义诉求也表现在新时期的电影中。电影《小花》,其鲜明意义,就在于从一个新的角度对人和人情、人性的探寻。在《小花》之后,一大批以"人"为主题的影片纷纷面世,这种现象的出现,既是对刚刚过去的那一段不堪回首的岁月里对人的尊严和价值的践踏的控诉和反思,更是久被压抑的人的自然本性和文化情结的反弹。"第四代"的《生活的颤音》、《婚礼》、《泪痕》、《春雨潇潇》、《樱》等,"或以寓言式的讽刺剧框架,或以纪实性镜像的载体,或以悲壮性沉重的艺术笔触,从社会小人物所承受的精神压抑、心理扭曲及其觉醒、抗争的角度,真实、生动地再现了一幅幅

① 司马云杰:《文化社会学》,济南:山东人民出版社2007年版,第128页。
② 参见丁守和《中国传统文化试论》,《求索》1987年第4期,第168页。
③ 参见庞朴《中国文化的人文精神》,《光明日报》1986年1月6日。
④ 李少白:《影心探赜——电影历史及理论》,北京:中国电影出版社2000年版,第228页。
⑤ 黄会林、史可扬:《中国艺术传统研究》,北京:北京师范大学出版社2010年版,第325~326页。

'文革'岁月里风雨如晦、地火不熄的历史画卷"①。年轻一代的张艺谋的《红高粱》，不啻为一曲生命礼赞，它在带有某种村野气味的环境中，在抗日背景之下，以一个边远小酒作坊老板娘"婚事、情事"的故事叙述，讴歌了人的劳作、人的力量以及那股容不得任何欺负的生的气概，在轰轰烈烈的红高粱酒的飞溅中，生命也随之高扬而升腾，张艺谋终于在一个老故事中翻出了新意，赋予了它文化的含义。同样的主题，几乎为这一时期所有电影表达或涉猎。

（2）忧患意识或批判精神。就是站在社会历史和文化的角度，对人类和民族命运的思考和忧虑，如果说中国电影的初创时期与社会主题的关联还是不自觉的，那么，到了20世纪30年代的左翼电影运动，则已经充满了时代的硝烟，这既是时代对电影的客观要求，也是进步电影艺术家们主观自觉追求的结果。以《狂流》、《小玩意》、《铁板红泪录》、《姊妹花》、《春蚕》、《渔光曲》、《桃李劫》、《神女》等为代表的一大批电影，紧贴时代的脉搏，站在社会批判的角度，对当时的社会政治、经济和阶级矛盾做了敏锐而犀利的揭露，从而成为进步文化的组成部分。而20世纪40年代的中国电影，是以民族主义矛盾作为其基本主题词的，中华民族的呻吟和苦难、抗日战争的烽火、全民奋战的激情和勇气，成为这一时期中国电影的最夺目光彩。

这种忧患意识也表现在新时期中国电影中。如《野山》的可贵之处在于它从一个细微和内在的视角发掘时代变迁中的人性内涵，从人的心灵的角度说明改革的艰难和必要，从而将文化反思的触角伸进了文化心理层次，在这个意义上，《野山》对传统文化的反思和批判是深刻的，甚至是振聋发聩的。同样是以农村为题材的《老井》，把同情和叹息给了农民的苦难、愚昧和落后，也同时把更多的赞美和希望给了不屈服命运的孙旺泉们，"《老井》饱含激情的笔触真实地再现了北方山区的农民生活，塑造了形象丰富的人物群像，歌颂了百折不挠的民族精神，具有强烈的震撼力"②。而《红高粱》和《黄土地》也许是最具忧患意识、文化反思和批判精神的中国电影。

（3）道德意识或道德精神的充盈，可以说是中国电影最为突出的一个特征。它最早可以追溯到中国电影初创时期的第一批影片，如郑正秋、张石川的《孤儿救祖记》，极力赞美蔚如母子的善良心灵和美好品格，抨击道培的丑恶灵魂和卑劣行径，换句话说，作者完全是站在一个道德的立场上来评价片中的人物及其行为的，所传达的也是劝善惩恶、善恶有报的道德观念。20世纪40年代中国电影的扛鼎之作《一江春水向东流》，也可以解读为对中国传统道德的赞美和对丑恶灵魂的揭露以及对人性之堕落的鞭挞，尤其是由白杨饰演的素芬，几乎集中国妇女传统美德于一身——孝敬公婆、慈爱幼子、克勤克俭、善良忠厚、忠于丈夫、忍辱负重，最后因目睹丈夫的背叛而投江自杀。

① 黄式宪：《"镜"文化思辨》，北京：中国电影出版社1998年版，第5页。
② 第八届"金鸡奖"最佳影片奖评语。

这种带有鲜明道德立场的中国电影，在新中国成立后也成为国产电影的一大群落，这一群落的当然首领就是谢晋，《天云山传奇》、《牧马人》、《芙蓉镇》（谢晋导演）、《乡音》、《乡情》、《乡民》三部曲（胡柄榴导演），以及《过年》（黄建中导演），等等，均是将伦理道德问题提到叙事和表现的核心，而且几乎无一例外地表现了对中国传统美德的欣赏和对恶的唾弃。

（四）影视与社会文化

应该指出，"社会文化"是一个含义非常模糊的概念，几乎无法确切定义。而其模糊性倒恰好可以为我们所用，本书在此使用这一概念意在涵盖尽可能多的对影视发生影响的社会因素，也可以说，我们想借用这一概念转入影响影视创作和生产中的一些更具体的社会因素的探讨。

1. 影视生产中的文化因素　广义上，影视文化产品含影视艺术品和具有审美功能的非艺术品的生产，它的最大特点是群体性，这样，影视生产本身以外的因素就影响影视艺术创作，如人际关系、角色冲突等。人是社会的动物，影视的生产是群体劳动。每一个创作群体构成一个文化圈，这种文化圈对影视的生产有重大的影响。而且，影视是复次性即多次加工的：从剧本一直到传播，中间尚有确定主创人员、选景、拍摄、洗印、剪辑等环节，几乎每一个环节都涉及众多的社会因素，必须具备影视生产赖以实现的社会条件，包括生产设施，如剧院、电影院、传播设施、工具等；必要的社会经济支持，如国家拨款、社会赞助、企业赞助等；政治、法律条件，体现为文化和文艺政策；对艺术创新精神的法律保护；社会的精神支持——公众反应和同行及专业批评。

从传播来看，传播是影视生产和消费之间的主要中介环节，功能在于将生产和消费连成一个完整过程，其特点是，对传播媒介或设施有较高的及专业性要求；是一种群体传播和复制传播；也许更重要的是传播中"中间人"的介入，如投资商、演艺公司、批评家、经纪人、行政主管部门等，它们在影视的传播中起着重要的调节作用。即以批评的介入为例，批评作为调节机制，由四个要素构成：批评主体是批评家，批评对象是影视文化产品，批评媒介包括报刊、电视台、电台、网络等，批评受众是艺术家和观众。批评在整个影视生产过程中的位置如图2-1所示：

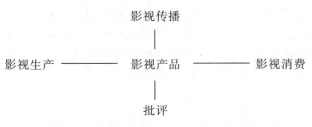

图2-1　批评在影视生产过程中的地位

即，批评一般并不直接去规范影视生产，也不直接制约影视消费，批评在影视生产中的位置是抓住将二者联系起来的中间环节——文化产品——来影响影视生产和消费。

而影视文化的消费，从性质上讲，它是影视产品的价值得以实现的一个必要条件；从影视消费与影视生产的关系来看，它是维持和发展影视生产的社会基础和动力，即它是影视生产的前提。

2. 教育——培养一定的审美主体来影响影视文化　　教育是保证个体在文化上适应社会的基本途径。灌输规范性的知识、原则等，使审美主体有一个文化的背景和基础，影响其创作。通俗地说，文化素养是从事影视精神生产的必备条件和决定影视产品质量的决定性因素之一甚至是最重要的因素，教育是提高文化素养的根本途径。

而影视一旦传播，自身也构成教育的一个部分，直接功能是唤起审美愉悦；间接功能是以微妙曲折的方式改变主体意识，从而影响社会。并且，影视可以起到反映社会现实及预见展现某种社会或价值趋向、沟通人群和将社会的理性的规范内化为个体的情感需求的作用。

3. 文化建制　　这是影响影视的最直接的渠道。文化政策是否开明和民主，文化体制是否合理，法制是否健全，以及文化投资是否正常合理，等等，都会在很大程度上影响影视文化的发展。

第三节　影视文化批评实例

电影《过年回家》的文化解读①

<center>汤惟杰</center>

这首先牵涉到"文化研究"对影视艺术形态的特定理解问题。"文化研究"显示了与以往的艺术—美学批评迥然不同的路向，如果要将两种研究视角作最概括的区别，不妨用一对概念，那就是"作品"和"产品"。

在传统的艺术—美学批评中，我们往往把一部影视作品看作一个独立自足的本体性存在，它来源于艺术家苦心孤诣的创造性活动；好的影视艺术作品应当是完美的、有机的审美客体，我们欣赏它、理解它，就是要依据一定的规则去发现隐藏在作品内部的特定意义。

① 原文见王晓明主编《在新意识形态的笼罩下——90年代的文化和文学分析》，南京：江苏人民出版社2000年版，第182～190页，本书进行了改写。

在"文化研究"的理论话语中,社会—政治意义是我们从事影视研究的重要维度;影视艺术首先属于意义制造的领域,它与特定的社会结构密切相关,影视片创作与观赏是文化产品的制造与消费,意义的再生与流通过程最终应由其所处的社会结构与历史来加以界定。

1. 在张元的故事中,"家"被赋予了极为重要而繁复的语义　家是故事里行动的起点,又是行程的归宿。

(1) 家的意义首先是在与"监狱"的二元对立中建立起来的。较之监狱的禁锢、纪律、强制、非人化特征,家呈现为爱、宽容、温暖的人性空间。

(2) 家的意义还来自于"路"。在陶兰与队长的返家途中,穿梭不断的车流将茫然不知所措的陶兰挡在路的一边,而沿途的城市景观就如一个混乱的大工地,让人丧失了方向感。(连队长都说:"到处拆了盖、盖了拆,我走着都晕。")对比于外界的喧嚣、嘈杂、无序和压力,家自然获得了安宁、舒解与信心的含义(队长反复叮嘱陶兰的父母在精神上给她鼓励和帮助)。

(3) 家还是充满意义与价值的场所,陶兰从监狱返家,就是从无名、无价值状态走入重被命名、重获意义的过程。

(4) "家"被美化了,别的意义的别种经验都被遮挡在故事之外。它作为秩序、惩戒的场域(请注意队长陈洁谈起回家过年的往事时其态度的暧昧游移),它作为匮乏的空间、相互侵犯的空间和创伤记忆的空间(17年前惨剧的发生地),都被用电影修辞自然而合法地抹去:旧宅被拆去,只留下瓦砾满地;全家迁入新居,敞亮而整洁。

(5) 父法统摄了"回家"的始终。在返家途中的叙事段中,陶兰在路上迟疑多时,表示不想回家而要回监狱时,陈洁责问她:"这是你想不想的事吗?这是政府对你的奖励,你知不知道?"陈洁还以不服从就要扣分相警告。这个情节显露出,"过年回家"无关乎陶兰本人的意愿,不论陶兰是否愿意,这家是固定了的:回家/返回监狱对应了奖励/扣分,而队长更是引经据典式地搬引着监狱长的话"人间自有真情在",还乐观地预期"只要改好了,社会、大家都会接受你的",这就凸显了过年回家的重大意义。说话间,社会/大家/监狱/家/父亲已实现了语义上的递等,它一面在故事的结尾处出人意料地化解了对立与冲突,一面又早在"回家"之前就预告了这一结局。

2. 与"家"相关联的,是父亲这个角色

(1) 在传统中国叙事中,"家"与"父亲"的语义关联极为紧密,"家"是父亲的"家","父亲"则是一家之长。从现代精神分析学理论来看,父亲可以认作一种象征,代表了规范、禁令和秩序,孩子(个体)因接受了父亲所代表的规范("法")而获得主体的位置。在影片故事中,最终获得继父的宽恕,才使陶兰真正地回到了家,继父的接受则标志着陶兰重获新生的开始。

(陶兰跪在继父面前请求宽恕,却被他唤出小屋,母亲、陶兰、队长陈洁一同心情

沉重却一筹莫展地坐在沙发上。一会儿,继父从里屋出来,为队长倒水,并坐下看信,那是狱方的通知,却被陶母藏起。)

【镜头一】中景。沙发中坐着的母亲、陶兰和队长陈洁。前景里的继父站起,先走向画面左侧,直至身体的大部分处于画外,只在左侧留有约 1/5 的背影。

(声音)继父:"……你(指陶母)应该早点告诉我,我也好有个准备。这些天我在想,陶兰快回来了……"

【镜头二】反打。画面中继父在说:"……我也该搬出去了,可我没想到她回来得这么快。我打算,陶兰回来以前,我就搬出去……"

【镜头三】切。画面略同镜头一,但继父已完全在镜头之外。

(声音)短暂的沉寂。继父:"……不过,还是这样好,还是瞒着我好。我要是真的搬出去了,我就不知道该怎么进这个家。还是现在好,现在我可以赖在这儿不走了。"

(于是,继父的话终于带来了宽恕与和解。母女二人先后跪在继父身旁,三人大哭。而一旁的队长陈洁则在感动中悄然离开。)

在最后的这一关键段落中,继父的形象成为观众的注视中心,他在靠近镜头的位置站立、坐下、走动,与略远处坐着的三人构成了动/静、变化/僵止、主动/被动的二元对立。甚至继父在镜头一中尽管只出现了背影,却在竖直方向上贯穿了整个左侧画框,而沙发上的三人始终处于画面的下半部,他居高临下的位置凸显了在宽恕/和解过程中的主动者身份。同样,言语/声音也作为重要因素强化了这一效果,继父的言语不仅在故事层面上消弭了父女间的裂隙,而且他的声音也在电影层面上控制着画面——即使在镜头三里作为画外声源,那时,我们在银幕上看到的是悄然无语的妻子、女儿和队长陈洁。

段落中,正反拍镜头就是一种经典的影像修辞,通过镜头的连续交替,影片将观众的意识无声地由电影之外缝合到故事之中,从而建立起父亲形象的控制权。

(2)在"宽容和爱"的故事的另一面,呈现着一个"有过失的孩子寻找父亲"的故事。这一结构不仅为主人公陶兰的经历所证明,也因队长陈洁的叙述得到确认。在回家途中,二人曾有一段对话,陈洁自述与父亲之间也存在某种隔阂,原因是"小时候那会儿特调皮,老爱犯错误。因此父亲总说我,有时还骂我"。而在影片结尾,陈洁离开陶兰家时,表情感动又如释重负——她在为陶兰庆幸之余,心中对父亲的畏惧、隔阂也随之冰释。在这个意义上,陶兰和队长陈洁以对位的方式扮演了犯过失的孩子的角色最终回到了父亲身边。

(3)在影片中,继父的形象也颇耐人寻味。这不仅表现在他中年时的寒碜猥琐和老年后迟钝木讷的外在造型上,而且在 17 年前的叙事段落中,陶兰与继父的关系也乏善可陈。更重要的是,陶兰对继父说到在狱中追想亲生父亲,"可根本想不起来他的样

子,每次都梦见您",也由于这类乏善可陈而显得语义模糊,即既可以将其理解为真诚与感恩,也可将这句话倒读为:每次都梦见您,是因为总想不起生身父亲的样子。继父——法律意义上的父亲——成了血缘之父消隐缺席时的一件无奈的替代物。而继父那下辈子做亲父女的希冀也无形中加深了这份无奈。

由是,即使是那被尽力刻画的有关宽恕与和解的段落,便也令人生疑。当跪着的陶兰艰难地吐出"那五元钱是我偷的"时,几乎让人感到这最终得到的宽容和爱必须以一方的屈抑作为前提,尽管对真相的覆盖来自被屈抑一方的自愿,而真诚交流的渴望还是被潜在的权力关系所阻滞。

3.《过年回家》在当时的公映,在于它为当代中国社会提供了关于市民/家庭的意识形态想象 福柯说:"重要的不是神话讲述的年代,而是讲述神话的年代。" 1990 年代尤其是 1992 年以来,市场经济浪潮急速涌流,在社会文化领域,旧有的意识形态主导符码在全新的"初级阶段"和"市场经济"架构之中,已难以有效地组织起一个宏大叙事来作为整个社会的意义坐标。与此同时,随着"全民所有制为主"向"公有制为主体、多种所有制经济共同发展"的过渡,越来越多的个人纷纷自愿或被动地脱离了以往的生活轨道,公家/单位已不再如计划经济时代被视作最小表意符号。"爱厂如家"渐渐化为"我爱我家",市民/家庭以社会日常消费与流通的基本单位的身份,在越来越多的社会叙事文本中充任主要角色,为各类无名/匿名个体提供生存空间。

4. 电影《过年回家》书写着有关当代电影与新生代电影人的现实境遇 父亲的形象与"寻父"主题,在笔者看来,一方面对应了市民/家庭想象,一方面在隐秘的层面,书写着有关当代电影与新生代电影人的现实境遇,张元的《过年回家》,对于他个人的电影创作,具有重获命名般的意义(是第一部被允许公开发行的影片)。以个人化、体制外为标识的张元,仿佛一出现实版的《过年回家》,体制门外的"坏小孩"结束在外的漂流,重返父亲的家。这一事件凸显出父亲之家的结构性变迁,意识形态之父的面目逐渐淡出,而中国人/中国观众则取而代之,在民族/国家的鲜亮面目之下的是市场之父的那只"看不见的手"。在逐渐失望于西方世界对自己作品的政治寓言化解读之后,"回家"成了唯一的选择,当张元用祈盼式的语气说出"希望我的影片会有好的票房"时,市场之父果能如其所望地祝福这个返家之子吗?我们看到的是作为一部艺术感染力很强的影片,《过年回家》被许多放映单位安排在艺术影院和小厅放映。艺术和市场的矛盾又呈现在张元面前。当我们再次忆起片中继父的含混面貌时,却听到了张元本人世界的回声。

本章深入阅读文献

1. (匈)阿诺德·豪泽尔. 艺术社会学 [M]. 居延安,译. 上海:学林出版社,1987
2. (英)威廉斯. 文化与社会 [M]. 吴松江,张文定,译. 北京:北京大学出版社,1991

3.（意）安东尼奥·葛兰西. 狱中札记［M］. 曹雷雨等，译. 北京：中国社会科学出版社，2000

4.（美）詹姆逊. 文化转向［M］. 胡亚敏等，译. 北京：中国社会科学出版社，2000

5.（美）沃林. 文化批评的概念——法兰克福学派、存在主义和后结构主义［M］. 张国清，译. 北京：商务印书馆，2001

6.（英）尼克·史蒂文森. 认识媒介文化——社会理论和大众传播［M］. 王文斌，译. 北京：商务印书馆，2001

7.（英）约翰·费斯克等. 关键概念：传播与文化研究辞典［M］. 2版. 李彬，译. 北京：新华出版社，2004

8.（英）戴维·莫利. 电视、观众与文化研究［M］. 冯建三，译. 台北：台湾远流出版事业有限公司，2001

9.（英）斯图尔特·霍尔. 表征——文化表象与意指实践［M］. 徐亮，陆兴华，译. 北京：商务印书馆，2003

10.（英）约翰·斯道雷. 文化理论与通俗文化导论［M］. 2版. 杨竹山等，译. 南京：南京大学出版社，2006

11.（英）雷蒙·威廉斯. 关键词：文化与社会的词汇［M］. 刘建基，译. 北京：生活·读书·新知三联书店，2005

12. 罗钢，刘象愚. 文化研究读本［M］. 北京：中国社会科学出版社，2003

13. 罗钢，王中忱. 消费文化读本［M］. 北京：中国社会科学出版社，2003

14. 谢少波，王逢振. 文化研究访谈录［M］. 北京：中国社会科学出版社，2003

15. 金元浦. 文化研究：理论与实践［M］. 开封：河南大学出版社，2004

16. Grame Turner. *British Cultural Studies：An Introduction*［M］. New York：Routledge，1998

17. John Corner. *Critical Ideas in Television Studies*［M］. Clarendon Press，1999

18. Stuart Hall. Encoding, Decoding. in Simon During（ed），*The Cultural Studies Reader*［M］. New York：Routledge，1999

19. Stuart Hall. *Representation：Cultural Representations and Signifying Practices*［M］. Sage Publications，2002

20. John Hartley. *Communication，Cultural and Media Studies：The Key Concepts*［M］. New York：Routledge，2002

第三章　影视意识形态批评方法

影视意识形态批评是指以西方马克思主义意识形态理论为依据的影视批评理论。20世纪60年代，法国《电影手册》和《电影力》的左倾政治取向引起了电影理论和批评的改观，结构主义马克思主义理论家路易·阿尔都塞的意识形态理论深刻影响了西方电影批评理论。阿尔都塞从新发现的马克思早期著作中获取灵感，以拉康的精神分析学为依据，重新解读马克思主义。1969年，他发表的《国家机器与意识形态国家机器》一文，强调指出，宗教、教育、家庭、法律、工会、文化和大众传媒是"意识形态国家机器"，其功能是向个体灌输主流意识形态，使个体接受现存社会规范和社会结构，在生产关系体系内"自愿"接受社会角色，以非武力或非强迫的方式迫使个体服从现存社会关系。1970年让-路易·博德里（Jean-Louis Baudry）的《基本电影机器的意识形态效果》和让-路易·柯莫里（Jean-Louis Comolli）的《技术与意识形态》的发表，标志着意识形态电影理论的确立。意识形态电影理论强调，电影作为一种表达手段，属于意识形态上层建筑，无论就电影的生产机制、电影表现的内容和形式，以至电影的基本装置而言，都具有意识形态的性质，电影既受制于国家意识形态机器，也在生产这种意识形态。1970年《电影手册》编辑部发表的《约翰·福特的〈青年林肯〉》，是运用意识形态电影理论分析影片的经典批评文章。西方意识形态电影理论影响了女权主义电影批评理论和后殖民主义电影批评理论。

第一节　意识形态批评概说

一、意识形态释义

意识形态的德文词 ideologie、法文词 idéologie、英文词 ideology 的含义基本相同，源自希腊文的 ιδεα（思想或观念）和 λογοσ（理性或学说），意为"思想或观念之学"。中国学界在20世纪上半叶翻译这个名词时将之译成"思想学"、"观念学"、"空论"、"思想体系"、"意识形态"等，都是根据 ideologie 的字面意义的翻译。

第三章　影视意识形态批评方法

1801年，法国经济学家、启蒙派和感觉主义哲学的代表德斯杜特·德·特拉西（Destutt de Tracy，1754—1836）在他的著作《思想学基础》中称自己的学说是"思想学的科学"，这样，idéologie 这个法文词具有了"思想学"的含义。1812年，拿破仑在一次演说中严厉谴责"观念学派"是有害的："就是这些空论家（idéologue）的学说——这种模糊不清的形而上学，以一种不自然的方式，试图寻出根本原因，据此制定各民族的法律，而不是让法律去顺应'一种有关人类心灵及历史教训的知识'——给我们美丽的法兰西带来不幸的灾难。"①

由于拿破仑对特拉西等人的贬斥，idéologue 这个词就有了"空想家"的意思，与此相关的 idéologie 也开始有了一种贬义，即"空论"、"思想学家们的学说""是黯淡的形而上学"，于是，思想学（idéologie）在拿破仑称帝后逐渐变成了"虚假的世界观"的代称。自此以后，思想学便成了脱离实际的空想或形而上学等的代名词，其贬义尤显突出。

马克思、恩格斯1845年合著的《德意志意识形态》就是在贬义的基础上使用 idéologie 概念的，在这部著作中，马克思、恩格斯用 ideologie 来概括"道德、宗教、形而上学"等，把 ideologie 看作现实生活过程的观念的反映和回声，并揭示了 ideologie 歪曲、颠倒人们的现实关系的特征。他们以该词来讽称德国那些不科学的、神秘化的、虚幻的社会意识。此后，马克思、恩格斯也用 ideologie 一词来表述一般精神过程或多少有些系统化的观点或理念，其中有虚假的，也有反映现实的东西，但在用该词来揭示在阶级利益的立场上有关思想和观念时赋予贬义的场合较多。

在马克思、恩格斯之后，idéologie 成为一个在东西方都很流行的词汇，在流行过程中有很多不同的用法和理解。在1908年完成的《唯物主义和经验批判主义》一书中，列宁使用了"科学的思想体系（idéologie）"这个术语："一句话，任何思想体系都是受历史条件制约的，可是，任何科学的思想体系（例如不同于宗教的思想体系）和客观真理、绝对自然相符合，这是无条件的。"② 这种说法混淆了科学与 idéologie 之间的界限，把科学也归入了 idéologie，这种说法与马克思、恩格斯赋予 ideologie 的意义是有区别的，他们从未把科学归入 ideologie。

现代西方学者大多从阶级的角度来理解 idéologie，把它理解为一定社会群体的一切观点和价值；或者理解为一个特殊的群体或个人所持有的一些观念，这些观念构成一种经济的或政治的理论基础。

值得注意的是，伊格尔顿（Terry Eagleton，1943—　）1991年出版的《意识形态

① 转引自（英）雷蒙德·威廉斯：《关键词》，刘建基译，北京：生活·读书·新知三联书店2005年版，第217～218页。

② 《列宁选集》第二卷，北京：人民出版社1972年版，第135页。

导论》对西方的意识形态理论进行了深入的反思。借用伊格尔顿的视角，也许我们对意识形态概念的理解会更清楚一些。在该书的第一章《什么是意识形态》当中，伊格尔顿列举了关于意识形态的 16 种当时流行的定义：①社会生活中意义、符号和价值的产生过程；②某一特定的社会集团或阶级特有的观念的主干；③有助于合法化某种主流政治权力的观念；④有助于合法化某种主流政治权力的虚假观念；⑤系统地进行扭曲的交往；⑥可为某一主体提供某种立场的东西；⑦由社会利益所激发的思想形式；⑧同一性思考；⑨社会必要的幻觉；⑩话语和权力的连接；⑪有意识的社会行动者理解世界的那种媒介；⑫重视行动的诸种信仰；⑬语言现实和现象现实的混淆；⑭符号的封闭；⑮个体达成他们与某种社会结构之间的联系的不可缺少的媒介；⑯社会生活转变为自然现实的过程。伊格尔顿指出，这些定义之间并不总是一致的，有些定义是贬义的，有些定义是模糊的，有些则毫无贬义，有些包含认识论问题，有些则对此保持沉默。

实际上，idéologie（ideology, ideologie）有三个基本含义：①观念学；②观念（体系），思想（体系）；③空想，空论。在具体的上下文中，必须分别处理，不能强求一律。特拉西的著作 *Eléments d'idéologie* 应译作《观念学原理》；但在贬义上使用 idéologie 这个词的时候，却必须译作"空论"。马克思和恩格斯的著作 *Die deutsche ideologie* 应译作《德意志思想体系》；但在具体的上下文中，包括法律、道德、宗教、形而上学等在内的一般意义的 ideologie 可译作"观念体系"，而偏重于理论的 ideologie 可译作"思想体系"。但是，bourgeois ideology 和 proletarian ideology 却不应译作"资产阶级思想体系"和"无产阶级思想体系"，而应译作"资产阶级思想"和"无产阶级思想"。

从五四运动开始，ideology 这个词被引进中国，曾有过多种译法。李大钊将 ideology 译作"观念的形态"或"精神的构造"，瞿秋白译作"社会思想"，成仿吾等人译作"意识形态"或"意德沃罗基"，还有人译作"观念形态"或者"思想体系"。现在把 ideology（ideologie, idéologie）译作"意识形态"似乎已成定例。但在使用过程中人们赋予的意义却非常混乱，较为准确和通常的解释为："意识形态一词都有反映或体现特定社会集团利益的含义，是一种与'科学意识'不同的东西。"①

二、阿尔都塞的意识形态理论

阿尔都塞（Althusser Louis，1918—1990），法国著名哲学家、"结构主义马克思主义"的奠基人。主要著作有《孟德斯鸠、卢梭、马克思：政治和历史》(1959)、《自我批评》(1961)、《保卫马克思》(1965)、《阅读〈资本论〉》(1965)、《列宁与哲学》(1969) 等。他运用"多元决定"、"结构因果性"等概念所体现的结构主义原则，对

① 肖前主编：《马克思主义哲学原理》，北京：中国人民大学出版社 1994 版，第 310 页。

社会形态、生产力与生产关系、经济基础与上层建筑的关系作了新的解释。

（一）意识形态国家机器

阿尔都塞对意识形态问题的讨论是从关注意识形态的神秘性开始的。他首先将意识形态放在社会结构当中去理解，洞察到意识形态表象背后隐藏着复杂的社会关系结构和主体认同活动。在1970年所写的著名论文《国家机器与意识形态国家机器》中，阿尔都塞认为，要想真正理解劳动力的再生产与意识形态的内在联系，就应该迂回到马克思的"社会整体"结构学说，"为了理解意识形态的功能，必须将它置于上层建筑并赋予它不同于法律和国家的相对独立性；与此同时，为了理解意识形态最普遍的表现方式，意识形态必须被看成是滑动（和渗透）到社会大厦各部分的东西，被看成一种特殊的粘合剂，确保人们对自身社会角色、社会功能和社会关系的调整和黏合"①，这意味着，意识形态是一种无处不在、略显神秘而又时时发挥着现实功用的物质性存在。如何认识意识形态的物质存在和功能？阿尔都塞认为还是要回到劳动力的再生产问题当中，但考察的重点应该集中在支配个体生存信念的最重要载体——国家机器上。

在马克思和列宁的经典论述中，国家都被明确定义为一种强制性机器，是一个阶级统治其他阶级的暴力工具，因此，对政权的争夺一直是国家理论的重心。但是，无产阶级运动在西方发达国家的屡次挫折，使卢卡奇（Gyorgy Lukacs）和葛兰西（Antonio Gramsci）等人认识到，仅仅夺取政权并不足以完成无产阶级革命，还必须在更广泛的社会机构和意识形态领域夺取思想的领导权。为此，葛兰西提出一种新的国家观念，认为国家不能被简缩为强制性的国家机器，还应当包括一定数量的"市民社会"机构，如教会、学校、工会等。强制性国家机器（政治社会）的执行机构是军队、法庭、监狱等专政工具，采取的是暴力形式；而市民社会由政党、工会、教会、学校、学术文化团体和各种新闻媒介等构成，是以意识形态或舆论方式得以维持的。阿尔都塞则更进一步地提出了"意识形态国家机器"这一概念，以充实国家机器的内涵。虽然他的"意识形态国家机器"概念在内容上与葛兰西的大体类似，但是由于意识形态自身已经直接具有国家统治机器的性质，那么它就有可能形成一种机制来发挥其为国家权力服务的作用。实际上，国家权力的统治不仅仅表现在强制性机器功能的发挥方面，在更深的层次上来说，国家权力的运作根本地体现在意识形态机器的征服功能上。意识形态一方面既保证了个体的屈从，另一方面又维护和再生了整个社会的制度体系。这种个体对社会意识形态的屈从，一方面是国家机器正常运转的结果，另一方面则体现了社会个体对其社会身份的认同。

① Althusser. *Lenin and Philosophy and other Essays.* New York：Monthly Review Press, 1971, p. 135.

(二) 意识形态"询唤"作用

"明确了意识形态发挥社会功能的物质载体——意识形态国家机器，阿尔都塞进一步讨论意识形态与主体之间的动态关系。他认为，主体的建构实际上是一个动态的复杂的过程，从支配性意识形态的召唤，到个体接受并屈从这种召唤，再到主体间及主体自我的识别，再到把自己想象成自己认同的对象，并依照想象性对象去行动"①，从这一意义上说，个体成长的过程就是意识形态建构主体的过程，就是个体不断摆脱自己的本真性又不断重构自己形象的过程。

阿尔都塞通过对意识形态建构主体过程的分析，论证了社会个体是如何对其社会身份产生认同的。阿尔都塞认为，没有不借助于主体并为了这些主体而存在的意识形态，所有意识形态的一个重要功能就在于把具体的个人构成为主体，因此主体从来就是意识形态的产物。

意识形态对主体的建构是通过对个体的询唤（interpellation）而实现的。社会上的每个"个体"，即使在出生之初，就已经被赋予了各种意识形态的期望，各种外界的影响伴随每个"个体"的终生。这种"询唤"的过程并不是简单的"刺激—接受"的过程，而是一种"教化"和"暗示"的过程。"询唤"不可能直接造就"主体"，必须通过"个体"自身的"认识"和"认同"，才能产生对自我形象的确认，进而形成一种想象性的关联，使每个社会个体同社会整体结成紧密的关系。

为了进一步说明意识形态的"询唤"作用，阿尔都塞还列举了基督教意识形态"询唤"主体的过程。他指出，基督教不仅仅通过宗教典籍、教士训诫，而且还通过一系列复杂的仪式使得参与的个体在意识上将"自我"这个普通的主体与"上帝"这个"大写他者"融为一体，使得这些"个体"相信，是他们"自己在起作用"，自己是自由并且掌握主动权的，自己是自己行为的主人，他们所做的，就是为上帝增添荣耀。因此，在这种情况下，"上帝"这个真正的"主体"得以隐蔽，作为镜像的"他者的主体"就成为了"大写的主体"。在这种"双重反射"之下，个体们则更深地嵌入意识形态所布下的大网之中。

(三) "症候式阅读"

阿尔都塞的"症候式阅读"就是要在"显在话语"的背后读出"无声话语"来。"症候式阅读"首先是对文本明晰性的质疑和抛弃，它强化了文本的可疑性和非透明性，使得阅读行为本身增加了复杂性和多义性。阿尔都塞认为要重视理论文本的知识自足性，而不要将文本看成现实的直接对应物。"我们必须抛弃直接观看和阅读的镜子神

① Althusser. *Lenin and Philosophy and other Essays*. New York: Monthly Review Press, 1971, p.181.

话，将知识想象为一种生产"①，这就意味着文学批评的中心任务不是去寻找与意识形态话语相对应的现实图景或主体情愫，而是去揭示文本生产过程的秘密。

英国学者凯瑟琳·贝尔西（Catherine Belsey）指出："批评的目的不是去寻找作品的统一，而是去发现文本中可能具有的多样和不同的意义、文本的不完全性、它所显示出但未能描述的省略，尤其是它的矛盾性。"② 应该指明的是，阿尔都塞所说的批评性"阅读"，都旨在让文本自身呈现其内含的意识形态矛盾或症候。"症候式阅读"以文本自身是可疑的意识形态文本为前提，打破了作家对文本意义的垄断性阐释地位，也打破了某一种阐释独领风骚的局面，使这种阅读式的批评更像是对充满多义性的文学文本的解读。文学批评家们更易于理解和应用"症候式阅读"的技巧，在各种各样的文本中查看"断裂和沉默"，以便能提供心理的或政治的无意识。"症候式阅读"意味着对文本自身矛盾的呈现，意味着对文学文本多种意蕴的释放，这与那种总是探究作品意义一贯性的传统批评实践正好相反。传统的批评和阐释往往倾向于抹平文本内在的矛盾，通过制定一套可以接受的规则，为文本提供可接受的解释，将那些可能与自己所信奉的意识形态产生冲突的文本因素清除干净，从而为文本提供某种闭合的阐释。实际上，这种批评最终会成为某种意识形态的同谋。在此意义上，文学批评更像是对文本自身矛盾的一种理论呈现，更像是对文学生产过程的一种再解读。解读文本意味着对文本的开放，意味着对文本潜在意蕴和潜在功能的开放。这种解读最终所涉及的问题实际上不仅是阐释学关注的问题，而且是后结构主义和解构主义关注的思想主题。

三、葛兰西的文化霸权理论

安东尼奥·葛兰西（Antonio Gramsci，1891—1937），1913 年参加了意大利社会党，并且开始为社会主义报刊撰稿。1921 年 1 月，在葛兰西的帮助下意大利共产党成立。葛兰西 1926 年 11 月被捕，并被判 20 多年徒刑，1937 年因脑溢血逝世。在狱中写作结集为《狱中札记》34 本，由亲属在其死后出版。

（一）市民社会

葛兰西首先把国家分为"政治社会"和"市民社会"两部分，"我们可以确定上层建筑的两个主要层次，其一可称为'市民社会'，这一般被称为'私人性的'各种有机体之总和，其二则是'政治社会'或'国家'。这两个层次一方面相应于'领导权'的功能，统治集团用以在整个社会行使这种统治权，另一方面则相应于直接统治或管制

① Althusser. *Lenin and Philosophy and other Essays*. New York：Monthly Review Press. 1971. pp. 222 – 223.
② （美）凯瑟琳·贝尔西：《批评的实践》，胡亚敏译，北京：中国社会科学出版社 1993 年版，第 137 页。

的功能，统治集团通过国家和法制政府行使统治"①。也就是说，"国家＝政治社会＋市民社会，换句话说，就是披上强化之盾的领导权"②。这里，政治社会主要是指国家的暴力专政机关，包括军队、警察、监狱等国家权力机构；市民社会则主要是指民间的社会组织机构，代表社会舆论，它通过民间社会组织，如政党、学校、教会、学术文化团体等，向人们传播本阶级的价值观体系，以获得群众的认同和忠诚。

对于葛兰西来说，国家实行压制，而市民社会则行使霸权。因为大众传媒和大众文化与霸权的生产、再生产及转换密切相关，霸权又通过市民社会的各种机构覆盖了文化生产和消费的各个领域。霸权在文化和意识形态的运作上必须通过市民社会的各种机构，如教育、家庭、教会以及大众文化和大众传媒等一切自由民主的社会机制得以实施。在西方资本主义社会中，资产阶级的统治主要不是依靠其政治社会（军队和暴力）来维持的，而是主要依靠其凌驾于整个社会各阶级之上的意识形态优势或霸权地位得以维持的。因此，葛兰西强调指出，革命必须首先在文化意识形态领域内进行。

葛兰西认为，革命武装在夺取国家之前必须夺取市民社会，因此应该建立一个在一面霸权旗帜下联合起来的各种对立集团的联合体，以夺取占统治地位或优势的霸权。在葛兰西看来，没有这种夺取霸权的斗争，夺取国家权力的一切努力都将是徒然的。令人欣慰的是，市民社会的性质确保了这场斗争的胜利，因为市民社会是一种"非常复杂的结构"，它对于直接经济因素如危机和衰退等灾难性的入侵是有抵御力的。"市民社会的上层建筑酷似现代战争中的战壕系统。战争中有时可能会发生这样的情况：一场猛烈的炮火似乎已经摧毁了敌方的全部防御系统，但事实上只摧毁了外围防线。在挺进和攻击之时，进攻者们发现出现在他们面前仍然是一道牢固的防线。在经济大萧条期间，类似的情况也会发生在政治领域。危机不可能给予进攻者在时间上和空间上迅雷不及掩耳的组织能力，它更不能赋予他们战斗精神。同样，守卫者们也没有陷入混乱，没有废弃他们的阵地，甚至在废墟中间，他们对自己的力量也没有失去信心"③。至此，我们不难看出，市民社会主要是指一社会集团对整个社会的政治和文化霸权，是指国家的道德内容，从而变成了上层建筑的组成部分。对葛兰西来说，市民社会是意识形态和文化关系的总和，是精神和智力生活的总和，或者说是意识形态、文化关系、精神与智力生活以及这些关系的政治表现的综合体。

（二）文化霸权

葛兰西提出的文化霸权理论，是他总结西方资产阶级革命成功和第二国际革命失败

① （意）安东尼奥·葛兰西：《狱中札记》，曹雷雨等译，北京：中国社会科学出版社2000年版，第212页。
② 同上书，第262页。
③ 同上书，第255页。

正反两方面的经验教训得出的。他认为，一个社会集团要想夺取政权，必须先实现对其他社会集团的文化意识形态的"领导"。资产阶级不仅通过这种方式获得了政权，而且，当代资产阶级正是通过各级教育、宗教、新闻大众媒体、家庭等渠道不断地输出资产阶级的文化价值信念，影响工人阶级的价值取向，占据着文化和意识形态的领导权。

葛兰西形象地把军事斗争中的运动战和阵地战概念运用于实际的政治斗争，提出了西方革命的新战略。运动战是指从正面攻击国家政权，如大罢工、武装起义。在力量对比我强敌弱的情况下，运动战可能造成敌军的崩溃，但是，在当代资本主义社会，由于市民社会已经成为一种十分复杂的结构，能够经受直接经济危机的灾难性的"袭击"（危机、萧条等）。资产阶级对工人阶级的统治实际上是一种总体统治，资产阶级不但掌握国家政权，而且拥有文化、意识形态的领导权，敌我力量的悬殊决定了西方资产阶级对危机的发生有相当程度的抵御能力。在这种情况下，无产阶级必须首先在文化意识形态领导权方面和资产阶级展开斗争，动员社会力量，展开阵地战，待时机成熟再进行运动战。不难看出，葛兰西的阵地战的革命战略实际上就是通过逐步改变力量的对比逐个占领资产阶级阵地的方针。

从葛兰西的论述可以看出，葛兰西所说的"文化和意识形态的领导权"实际上可以看作不同社会集团之间的说服教育关系。在他看来，经济基础对上层建筑的决定作用只能是"归根到底"的决定作用，因此，夺取文化和意识形态领导权的斗争，既意味着要使无产阶级从资产阶级文化统治下解放出来，也意味着要把其他社会集团吸引到无产阶级的一边，可以说，夺取文化和意识形态的领导权是夺取政治权力的先决条件。正因为如此，在意大利革命斗争的实践中，他坚决反对以博尔迪加（Giovnani Bordiga）为代表的拒绝参加资产阶级议会选举的所谓"弃权派"。葛兰西认为，应该运用议会这个讲坛揭露资产阶级意识形态和文化价值观念的本质，宣扬社会主义思想，建立一切进步阶级的统一战线。葛兰西同时也指出，文化意识形态领导权的斗争也必须同经济斗争结合起来，为此他也反对以图拉蒂（Filippo Turati）为代表的脱离无产阶级斗争目标的改良主义派。

这种观念直接左右了葛兰西对于大众文化研究的重视，他始终把大众文化置于中心的位置。在他看来，大众文化既不是作为统治阶级意识形态的纯粹体现，同时也并不仅仅具有被统治阶级单纯的文化抵抗性质，其中，差异、矛盾、斗争和谈判构成了大众文化的基本存在方式。因此，为了建立一种新社会，就必须首先建立一种新文化，从而塑造一种"新人"，这一任务，葛兰西认为，应该由有机知识分子来完成。

（三）有机知识分子

葛兰西把霸权看成是知识分子所起作用的结果。他认为，知识分子是按照其社会职能来划分的，大众媒介文化的那些生产者、传输者以及阐释者都是在市民社会的机制内

部参与霸权创建、参与霸权斗争的知识分子。当然,葛兰西眼中的知识分子并不局限于所谓的大艺术家、重要作家或有名望的学者等社会精英分子,而是泛指一切生产知识、传播观念的职业人,但是只有某些特定的人才会在社会中履行知识分子的职能。组织知识分子就是这样的人,因为他们能够起到阶级组织者的作用,他们能够"决定和组织道德和精神生活方面的改革",他们是"文化人中的一群出类拔萃的精英分子,他们具有领导文化和总体意识形态的作用"。① 相反,一般的知识分子更大程度上只是一种职业功能,主要涉及与霸权密切相关的文化、观念、知识和话语等的生产、传播和阐释。

葛兰西指出,知识分子并非单纯地作为知识或思想的生产者、作为独立于社会各阶层之外的力量而存在的,从根本上来讲,知识分子要"积极地参与实际生活,不仅仅是作为一个'雄辩者',而且要作为建设者、组织者和'坚持不懈的劝说者'(同时超越抽象的数理精神);我们的观念从作为工作的技术提高到作为科学的技术,又上升到人道主义的历史观,没有这种历史观,我们就只是停留在'专家'的水平上,而不会成为'领导者'"②,这是知识分子的真正职能所在。也就是说,通过文化的教育和传播,指导和组织本阶级群众,为从属阶级向领导阶级的转化创造条件,这是实现无产阶级文化霸权的必要前提,同时还是区别传统知识分子与有机知识分子的一种标志。

因此,所谓"有机知识分子",在他看来就是每一个社会集团都会产生出依附于自身的知识分子阶层,这一阶层与其所属的阶级保持着紧密的联系,有着鲜明的阶级性和社会干预性。有机知识分子的概念体现着理论与实践的统一,即在对社会文化观念、意义规则的生产和缔造过程中,彰显着自身的价值。葛兰西将有机知识分子的职能具体表述为:"知识分子与生产界之间的关系并不像与主要社会集团之间的关系那样直接,其关系在不同程度上受到整个社会结构和上层建筑体系的'调解',而知识分子恰恰就是上层建筑体系中的'公务员。'"③ 因此,无产阶级当然需要培养自己的有机知识分子,并且同化和征服传统知识分子,借助于创造和传播科学、哲学和艺术等文化产品和价值观念,提高无产阶级的思想意识水平,在与民族—人民之间建立紧密的情感联结的基础上,实现社会的变革和历史的创造。

"有机知识分子"的概念是与"文化霸权"和"市民社会"分不开的。葛兰西认为,有机知识分子恰恰是在市民社会中体现自己的职能和作用,而这种作用是无产阶级意识形态领导权得以实现的根本保证。他始终坚信,当代社会的变革,总是首先通过知识分子在人民群众中行使的职能实现的。从中我们可以看出,葛兰西将自己对于人的意志、社会实践和主观能动作用的笃信,直接运用于他对知识分子职能的认识;同时也把

① (意)安东尼奥·葛兰西:《狱中札记》,曹雷雨等译,北京:中国社会科学出版社2000年版,第4页。
② 同上书,第5页。
③ 同上书,第7页。

民族—人民的观念直接服务于无产阶级文化霸权的实现，在这一过程中，葛兰西的哲学思想、文化思想与文艺思想有机地融为一体，共同构成其政治理想的一个重要组成部分。

葛兰西的文化霸权理论对文化研究尤其是大众文化研究具有重要意义，它为大众文化提供了一个整合框架，开拓了大众文化领域，使我们以双重视点去看待大众文化，即，既不把大众文化看作麻醉剂，是腐蚀愚弄大众的工具，也不是对大众文化一味地肯定，而是把它看作一个冲突的场所，是国家意识形态与大众相互斗争、相互协商和谈判的场所，这样就能更为丰富和深入地帮助我们去理解大众文化，为我们理解大众文化提供了新的视角。

葛兰西的"霸权理论"已经被广泛地应用于媒介分析和影视批评，"霸权理论"对于我们进行影视批评的基本启发是，影视也应该被看作意识形态争霸的场域，应该关注影视作品是在什么样的社会历史条件下生产出来的，它欲达到什么社会功效，或者说，影视作品怎样参与了意识形态的建构，这是其中的核心因素。正如米米·怀特（Mimi White）所说："电视节目所表达的，是一系列立场和思想。从这个观点看，媒体的功能在于它是不同利益谋取霸权的论坛，当然，在大多数情况下都是占统治地位的利益获胜，而且占统治地位的利益会限制他人，防止人们听到相反的声音……意识形态的活动与经济活动一样，亦是重要的论战场所。"① "主导性意识形态的利益也许会构成这个标准参考性框架，并且最后胜出。但在这个过程中，我们会遇到种种不同的问题、思想和价值，而这些都不可能轻易包含在'占统治地位的意识形态'的标题下面，因为'占统治地位的意识形态'本身在构成上也是矛盾重重。这个过程甚至变得更为复杂，这是因为在现有的社会形态下，电视引发了表现系统的碎片化和分散性，同时电视又存在于这个系统中，因此，我们很难找出一个单一形态或主导性声音。面对这样一个多样性的情况，有一点极为重要，即我们要直接面对并且分析各种观点和矛盾形态的运动，不但要做电视文本研究，还要做电视跨文本研究，这样我们才能看清意识形态在种种复杂状态下的活动。"②

四、约翰·B. 汤普逊关于意识形态运行模式理论

约翰. B. 汤普逊（亦译为汤普森，John. B. Thompson，1940— ），英国社会学家、传媒学家，剑桥大学社会学高级讲师。

① （美）米米·怀特：《意识形态研究方法与电视》，见罗伯特·艾伦主编：《重组话语频道》，牟岭译，北京：北京大学出版社2008年版，第153页。

② 同上书，第180～181页。

汤普逊认为："意识形态分析首要关心的是象征形式与权力关系交叉的方式。它关心的是社会领域中意义借以被调动起并且支撑那些占据权势地位的人与集团的方式。我要更加鲜明地界定这个中心内容：研究意识形态就是研究意义服务于建立和支撑统治关系的方式。"① 据此，他将意识形态运行区分为五种一般模式：合法化、虚饰化、统一化、分散化和具体化。下面分别简述。

（一）合法化

正如马克斯·韦伯观察到的，统治关系可以被描述为合法而加以建立和支持，就是说，统治关系（一定意义上可以理解为意识形态要求）被描述为正义的和值得支持的。

对合法性的要求可能的根据，韦伯区分了三种类型：理性根据（靠颁行规章的合法性）、传统根据（靠自古以来传统的神圣性）以及感召力根据（靠行使权威人物的卓越性）。

在汤普逊看来，意识形态合法化的谋略有三：

一是合理化谋略。"（文本）的产生者构建一系列理由来设法捍卫或辩解一套社会关系或社会体制，从而说服人们值得去支持"②。官方的政治文件、主旋律的文化作品当属此类。

二是普遍化谋略。"根据这项谋略，服务于某些人利益的体制安排被描述为服务于全体人的利益，而且这些安排被视为原则上对任何有能力、有意愿从中取胜的人开放"③。

三是叙事化的谋略。"这些要求包罗在描述过去并把现在视为永恒宝贵传统一部分的叙事之中。有时，传统确实被制造出来以产生一种社群归属感和一种超越冲突、分歧、分裂经验的历史归属感"④。

"这些叙事是由官方编年史家和个人在日常生活中述说的，其作用在于为掌权者行使权利做辩护，在于使无权的其他人顺从。讲话、纪实、历史、小说、电影被制作成叙事材料，用以描绘社会关系并揭示行动后果，使之确立和支撑权力关系"⑤。

（二）虚饰化

"统治关系可以通过掩饰、否认或含糊其词，或者对现有关系或进程转移注意力或

① （英）约翰.B.汤普森：《意识形态与现代文化》，高铦等译，南京：译林出版社2005年版，第62页。
② 同上书，第69页。
③ 同上。
④ 同上。
⑤ 同上。

加以掩盖的方式来建立和支撑"①。

虚饰化的意识形态谋略也有三种：

一是转移。"指用一物或一人来谈另一物或另一人，从而把这个词的正面或反面含义转到另一物或另一人"②。如某些政治人物以历史英雄继承者自居，即属此类。

二是美化。"把行动、体制或社会关系描述或重新描述，使之具有正面的评价"③。

三是转义。包括提喻、转喻和隐喻。

提喻包括局部与全体的语义合成：用表示局部的词来指全体，或者用全体的词来指局部。如"政府"成为"国家"和"民族"，"政党"成为"国母"。

转喻包括用表示一物属性、附体或特征的词来指该物本身，虽然该词和所指内容并无必然联系。

隐喻包括使用对一件事物并非真正适用的词语，强调某些特点或者牺牲其他特点使之带有正面或负面的意思。

（三）统一化

意识形态的第三种操作方式是统一化，即"可以通过在象征层面上构建一种统一的形式，把人们都包罗在集体认同性之内而不问其差异和分歧，从而建立和支撑统治关系"④。

统一模式谋略之一是标准化。象征形式都适应于一套标准的框架，它被宣传为象征交流的共有基础。如"国语"。

统一化的另一种谋略是象征化。这种谋略包括构建统一的象征、集体认同感和归属感，使之在一个集团或许多集团中扩散。国旗、国歌、国徽等即属此列。

（四）分散化

意识形态的第四种操作方式是分散化，即"通过分散那些可能对统治集团造成有效挑战的人和集团，或者通过使潜在反对势力面向邪恶、有害或可怕的目标"⑤。

分散化的典型谋略有二。一是分化，就是强调人们和集团间的区分、不同和分歧，强调这样一些特性，这些特性使个人和集团分离，并阻止他们对现有关系构成有效挑战或者在权力行使中成为有效的参与者。二为排他。包括构造一个敌人，将之描写为邪恶、有害或可怕的，要求人们一起来抵制或排除。

① （英）约翰. B. 汤普森：《意识形态与现代文化》，高铦等译，南京：译林出版社2005年版，第69页。
② 同上。
③ 同上。
④ 同上书，第71页。
⑤ 同上书，第72页。

（五）具体化

意识形态的第五种操作方式是分散化，是"通过叙述一项过渡性的历史事态为永久性的、自然的、不受时间限制的方式来建立和支撑统治关系"①。

这种操作方式的实现有三种具体方法。一靠自然化谋略。社会与历史产生的一项事态可以被处理为一种自然事件或者自然特点的必然结果，例如，两性社会地位不平等被描述成生理和心理的差别，人祸被描述成天灾，等等。

二靠永恒化谋略。社会—历史现象被描绘为永久的、不变的和不断重现的，从而剥夺了它们的历史性质。如社会理想的乌托邦。

三靠各种文法与句法的方法来表达。诸如名词化和被动化。

第二节　影视意识形态批评的基本方法

影视的"意识形态批评基于这样一种信念：文化产品——如文学、电影、电视等，都是在特定历史条件下由特定社会团体生产的；意识形态批评的目的是把文化理解为某种社会表现形式。由于文化产品是在特定社会和历史条件下创造出来的，因此人们认为文化产品能够表现和促动特定社会历史环境所生产、传播及接受的价值、信仰、思想等。意识形态理论的目的，就是要弄清文化文本是如何以其特殊的方式具体表现和颁布那一系列特定价值、信仰和思想的"②。"意识形态批评致力于研究文本和观众与文本之间的关系，从而弄清电视所产生的意义和乐趣如何代表特有的利益，包括社会的利益、物质的利益，还有阶级的利益。这并不是说某一个特定节目或电视剧直接表达了某个制片人、作家、导演或电视网节目程序员的信仰——当然，很显然，这些因素都会起作用并影响观点。这也并不意味着电视执行官们在通力合谋，从而控制电视所表达的思想。相反，意识形态集中考察的，是体现于文本过程中的那些系统化的意义和矛盾，这包括那些人们熟悉的叙述方式、视觉或类型结构，从而弄清它们如何引导我们理解电视内容，弄清它们如何使电视中的事件和故事呈现为自然状态。"③

法国《电影手册》1970年第223期刊发的《约翰·福特的〈少年林肯〉》一文④，

① （英）约翰．B. 汤普森：《意识形态与现代文化》，高銛等译，南京：译林出版社2005年版，第73页。
② （美）米米·怀特：《意识形态研究方法与电视》，见罗伯特·艾伦主编：《重组话语频道》，牟岭译．北京：北京大学出版社2008年版，第149页。
③ 同上书，第157～158页。
④ 《约翰·福特的〈少年林肯〉》，见李恒基、杨远婴选编：《外国电影理论文选》，北京：生活·读书·新知三联书店2006年版，第740～802页。

一般被认为是电影意识形态批评的经典文献,因此,我们可以结合这篇文章,同时以贺桂梅的《以父/家/国重叙当代史——电视连续剧〈激情燃烧的岁月〉的文本分析及意识形态批评》① 作为电视意识形态批评的例子,来解析影视意识形态批评方法。

一、现实比历史更重要

"重要的是讲述神话的年代,而不是神话所讲述的年代",福柯(Michel Foucault)的这句名言是这一策略的直接写照。对于一个具体的影视文本而言,应被放到历史的社会的大背景下考察,既把它看作历史的产物,同时也要考察它与特殊的历史事件之间的关系。

影视的意识形态批评,首先要关注的是影片制作摄制和发行放映的年代,而不是影片中故事所发生的年代,因为影片的制作者所置身的社会现实决定了他们选择把哪个历史年代搬上银(屏)幕,讲述哪些人物故事和重现什么历史场景,换句话说,现实的意识形态需要是某部影视作品产生的直接根据,对影视作品生产年代的分析是洞悉其意识形态意图的有效途径,对于《少年林肯》的分析同样如此。

正因为如此,《约翰·福特的〈少年林肯〉》一文首先让我们关注影片《少年林肯》拍摄于1939年,记住这个年份对于理解《少年林肯》非常重要。因为"此时的美国正陷入空前的社会危机,就在1937年,发生了一次新的经济危机:经济活动能力比1929年降低了37%,1938年的失业人数又超过了1000万,尽管主要公共事业方面有所浮升,1939年的失业人数仍停留在900万。战争(军火工业占据了经济中的主要地位)用充分就业结束了这场新的危机……联邦政府的中央集权制,孤立主义,经济改组(包括好莱坞),民主党和共和党之间对立的加剧,使新的国内和国际危机的威胁以及好莱坞自身都处于危机和紧缩之中。这就是着手摄制《少年林肯》(1939)相当阴暗的背景"②。其次,要关注文本与具体社会历史事件和情境(现实政治因素)的关系。对于《少年林肯》来说,这一具体历史情境就是党派利益。"20世纪福克斯(《少年林肯》是这家公司所摄制的)由于它与大企业相连,所以也支持共和党。从一开始,共和党就是'大家族'的党。……在胡佛任总统的1928—1932年执政期间,共和党的财政来源是由某些好莱坞的主人们所提供的(洛克菲勒、杜邦、通用汽车等)。在1928年选举时,有87%名列《美国名人录》的人支持胡佛,他把资方担保人放在行政管理的重要职位上……所有这些都可以让我们来设想在1938—1939年期间,由(也是)共

① 中国文化研究网,2004年4月28日。
② 《约翰·福特的〈少年林肯〉》第三节,见李恒基、杨远婴选编:《外国电影理论文选》,北京:生活·读书·新知三联书店2006年版。

和党人柴纳克所经营的福克斯公司用它自己的方式，通过拍摄一部传奇式人物林肯的影片，加入到共和党人的攻势中去。林肯不仅在所有担任过总统的共和党人中最有声望，而且从整个来说，由于他的低微出身、他的单纯、他的正义、他的历史上的作用以及他的传奇式的业绩和他的死亡种种方面，他是唯一的一个能受到群众拥护的人……由于林肯的神话有利于共和党人，柴纳克立即把《少年林肯》投入摄制。"①

同样的分析我们可以延伸到对一些国产电视剧的热播现象中。如2002年的22集电视连续剧《激情燃烧的岁月》（以下简称《激情》）为何会掀起一场"激情"、"怀旧"热？因为它首次建构完成了对当代中国历史连续性的讲述，于是形成了一种别具一格的文化景观：在一个被不同的剧评所反复声称的"功利主义"/"市场化"/"小资时代"/"缺乏激情的年代"，在一个主流意识形态关于"革命"的合法性讲述变得支离破碎的时代，这部电视连续剧却营造了一片暧昧的"红色激情"，并且激起了不同年龄层、不同职业群体的怀旧热情。它不仅成功地将20世纪50—70年代与80年代的历史接续起来，而且扭转了80年代以来对"革命"的批判和反思趋向，似乎重新回复到50—70年代的主流意识形态之中。石光荣及其所代表的价值取向，似乎并未因怀旧而减弱其现实针对性，反而成为针砭时弊的解毒剂，同时也成为主旋律的一种人性化诠释。

二、如何讲述比讲述什么更重要

意识形态批评不同于关注文本的历史背景的"内容研究"，也不是韦勒克（René Wellek）意义上与内部研究相对的"外部研究"，而是更关注文本的"形式"，或者说，不仅关心文本讲述了什么，更关心文本是如何被讲述的。

在对文本进行意识形态批评时，最为重要的策略就是寻找意识形态的症候点。具体地说，对文本进行批评性读解的关键在于区分文本中"明说了什么"和"未明说什么"。"未明说的"并非不重要，恰恰是文本制造的意识形态效果，我们可以从探询"明说的"与"未明说的"之间的关系来找到意识形态的痕迹。

换句话说，关注那些"空白"即有意被省略的事件，往往是洞悉其意识形态意图的最佳途径。比如在《少年林肯》的"选举演说"一场戏中，不但林肯以其随意、亲和的形象出场，而且"选举纲领的要点是林肯和政治之间积极关系的唯一迹象，而其他都是否定的……我们可能会奇怪一部关于林肯青年时代的影片能如此地表现出自于他未来总统生涯的真正的政治态度。这种巨大的疏忽对于影片的意识形态目的是那么有

① 《约翰·福特的〈少年林肯〉》第四节，见李恒基、杨远婴选编：《外国电影理论文选》，北京：生活·读书·新知三联书店2006年版。

用，以至于不能认为它是偶然的。通过再一次根据观众所知道的林肯的政治和历史作用来展开影片，可能会建立这样一种观念：这些是通过一种道德高于一切政治的观念来奠定和生效（这样能使人们忽视这有利于他们的事业），以及林肯总是从与法律的密切关系中，从一种对'善'和'恶'的（自然的和/或神授的）知识中获得威信和力量。林肯起步于政治，但很快上升到道德的层次、神授的权利，这些作为一个理想主义者的讲经说道，完全起源和维系于政治。确实，影片的第一场已经把林肯表现为一个政治候选人而没有提供任何信息：无论是关于可能由于什么情况导致他这一步：出身的隐蔽（他个人的——家庭的——出身，以及他政治认识的来源，无论如何还有最根本的：'他所受过的教育'），这种隐蔽确立了这个人物神话的本性；还是关于这场竞选的结果（我们知道他是被击败的，并且在别的方面，由于共和党人的失败而导致国民银行计划的搁置）：就像它们事实上无关重要，看上去已经明显地具有神话和天数的意义。林肯的这个角色使所有的政治都显得不重要了"①。但是，这部影片的意识形态的任务正是建立在这种压低（压制）政治的基础之上，"这种压低政治本身是政治假设的一个直接后果（这种道德与政治之间永无休止的人为的理想主义者的争辩：笛卡儿对马基维利），就它为观众所接受的方面而言，这种压制具有一种相等于政治性质的后果。我们知道美国资本主义（以及历来代表了这种资本主义的共和党）的意识形态是为了维护它神圣的权利，并使这种观念在人们头脑中以万世长存的名义、以自然的名义甚至生物学的名义固定下来［（参见本杰明·富兰克林（Benjamin Franklin）的著名公式：'要记住钱有生产和增值的能力'］，并吹捧它是一种万能的'善'和'力'。这种由政治上的隐蔽（指在美国的社会关系方面、在林肯的经历方面）所组成的计划，在理想主义道德观的面具下，通过显示'精神性'，具有用金色的神话给资本的起源进行镀金的作用，美国资本主义相信在这种'精神性'中找到了它的起源和看到它万世长存的正当理由。林肯未来的种子早就在他的青年时代播下了美国的未来，（它的永存的价值）已经写进了林肯的美德中去了，包括共和党和资本主义。"②

而且，让林肯载入美国史册的，"他的主要的历史—政治特征，即他反对实行奴隶制的南方各州的斗争，从影片的这一场消失了。确实，这个他的历史上的甚至是他的传奇的主要特征，既没出现在开头的政治场景中，也没出现在影片的其余部分"，因为"这里的重点是放在经济问题上，即白人的经济问题，而不是黑人的经济问题"，所以，"在影片这一场里，未说的，即对林肯最突出的政治方面的情况的排除，也不可能是偶

① 《约翰·福特的〈少年林肯〉》第九节，见李恒基、杨远婴选编：《外国电影理论文选》，北京：生活·读书·新知三联书店2006年版。

② 同上。

然的（这个'遗漏'看来是巨大的！），它必然有重大的政治含义"。①

这一重大政治含义就是："一方面，把林肯表现为美国的统一者、协调者而不是分裂者，这确实是必要的（这就是他为什么喜欢演奏《狄克西》的原因：他是一个南方人），另一方面，我们知道共和党以经济机会主义而成为废奴主义者，而在国内战争以后很快地或多或少以种族主义者和种族分离主义者的面目重新出现。（林肯早就倾向于对黑人的一种逐步的解放，而这种解放只是慢慢地给他们与白人相等的权利。）对他所要求的取消黑人种族隔离的考虑，他从不隐瞒要加以限制。考虑到这部影片在以上所提到的背景中（见三、四）可能会带来的政治冲击，这些坚持林肯是一个解放者的描写可能是不得体的。"② 所以，这个特征（废奴）就消失了，从这位英雄人物的年轻时代排除出去了。

同样，由于《激情》以家庭关系和家庭场景作为核心，因此，凡是家庭成员未曾经历的历史事件，都被处理为家庭"外部"的故事而不被呈现，也正是这一点，显示出这部剧对当代历史书写的高度"选择性"。在当代史的诸多历史事件中，《激情》唯一一次正面书写的"重大"事件，是抗美援朝战争。在这个段落中，它似乎巧妙地把双重线索贯穿在一起：一是石光荣在朝鲜战场的战事，一是褚琴和旧恋人谢枫关系的结局。在表现朝鲜战场时，可能因为资金的缘故，几乎没有正面表现战斗的场景，而是集中表现在战地指挥部石光荣如何运筹帷幄以及给褚琴写家信的段落，唯一一次全体上阵，也略去了战斗过程，改为下属口述谢枫牺牲的过程。以占全剧一集（第5集）的分量，讲述的是这场战争如何增进了石光荣夫妇的情感，同时也对褚琴的旧恋情做了交代，让谢枫"得其所"地成为战争的唯一牺牲者。

在诸多当代史重大事件中唯一选择抗美援朝战争，以及《激情》对于战争的态度和书写方式，颇值得分析。对抗美援朝战争的选择固然因为它讲述的是一个军人家庭，而且这也是这个家庭的核心成员石光荣"进城"后唯一亲历的战事，但问题显然没有这么简单。抗美援朝战争在20世纪90年代后的中国语境中的"使用"——最为典型的是《中国可以说不》等畅销书和《较量》等纪录片，颇为清晰地联系着某种与"民族自豪感"、与"反美"相关的民族国家想象，因为这一次是"中国人打败了美国人"。同时还与1999年的南斯拉夫大使馆事件，以及中国在世界政治格局中的处境，引起的对毛泽东时代的"军事强国"的缅怀有着内在关联。《激情》对朝鲜战争的选择与石光荣的"好战主义"密切联系在一起。综观全剧，石光荣作为一个近乎狂热的"好战分子"，被用来表现他作为"军人"、"英雄"的男性气概和阳刚品质，而几乎没有表现战

① 《约翰·福特的〈少年林肯〉》第九节，见李恒基、杨远婴选编：《外国电影理论文选》，北京：生活·读书·新知三联书店2006年版。
② 同上。

争带来的流血和牺牲，只留下石光荣像军功章一样挂在身上的 18 块伤疤（在剧中，这些伤疤征服了他的对手和假想情敌、解放军团长胡毅，也震撼了新婚之夜的褚琴）。这种对辉煌战事的记忆和对战争伤痛的遗忘，显然与当前大众意识中的民族主义情绪、民族国家想象以及某种隐晦的"军国主义"趋向有着一定的关联。

《激情》所选择的开端和结束的时间，也是其成功地建构起当代历史连续性的重要环节。开端是 1947 年，本身就是新中国成立的初始时刻，一个胜利者占有胜利品的时刻，把结束的时间选择在 1984 年的新中国成立 35 周年的国庆，无疑是希望通过再次的群众欢庆场面和故事开端的时间构成一种呼应，并且以游行队伍中醒目的标语"向四个现代化进军"、"振兴中华"等，凸显 80 年代的"现代化"主题。由此，新中国成立的豪情似乎没有裂隙地与"现代化"的豪情缝合到了一起。

三、建构比反映更重要

意识形态批评方法，强调文本与社会间的互动关系，也就是说，文本并非被动地反映社会，它同时参与这种社会情境的建构，并在建构的同时产生意识形态的影响。

"'《少年林肯》的主题是什么'表面上和本文上看这是林肯的青年时代（根据古典的文化模式——'学徒和游历'），事实上——它通过简单地把事件按纪事体表现出来（通过古典电影所特有的直接化和现实化效果），使得被看到的那些事件就像是第一次在我们眼下发生——它是把林肯的历史形象按神话和不朽的准则重新配制。"[①]"要对这部影片的设想及其所包含的思想意识的'信息'这些因素的全部和各个方面的重要性作出估计，这无疑是困难的，但却是必要的。电影在好莱坞，比在别处更是不那么'清白'的。由于资本主义体系的债权人受制于它自身的紧缩、它的种种危机、它的种种矛盾，作为意识形态上层建筑的主要工具，美国电影在它存在的各个层次上是被沉重的压力所决定的。作为资本主义体系和它的意识形态的产物，它的任务是依次地繁殖一个，由此去帮助另一个残存者。不管怎样，要把每部影片根据它的特征插入这个循环中，如果有人满足于认为每部好莱坞影片肯定都是为了巩固和扩展美国资本主义思想意识形态，而没有加以分析，那么这恰恰是影片和意识形态的关键（因为一部影片很少与下一部影片雷同）之所在（见一节），这是必须被加以研究的关键之所在。"[②]

[①] 《约翰·福特的〈少年林肯〉》第六节，见李恒基、杨远婴选编：《外国电影理论文选》，北京：生活·读书·新知三联书店 2006 年版。

[②] 《约翰·福特的〈少年林肯〉》第三节，见李恒基、杨远婴选编：《外国电影理论文选》，北京：生活·读书·新知三联书店 2006 年版。

《少年林肯》并非是对林肯生平的简单反映,他通过把林肯塑造成为道德完善的形象,给资本主义镀金,为美国资本主义万世长存寻找理由。"这部影片所设计的政治含义就不是一种直接的政治论述,而是一种道德的论述。历史几乎整个地被减少到这个神话的时间规模内,而这既不能包括过去,也不能包括将来,它至多只残存在影片中一种特殊重复的形式中:在历史目的论的模式上,作为一颗先验种子连续和线性地发展,把未来包含在过去之中(预期的、宿命论的)。那里的每一件事、那个历史场景中的所有角色和人物都在他们规定的位置上(玛丽·托德将成为林肯的妻子,道格拉斯将在总统选举中被他击败,等等),直到林肯之死:在一个场面中——在这部影片开始发行时,福克斯公司把这个场面剪掉了——人们能够看到林肯站在一家正在上演《哈姆莱特》的剧院前,脸朝着(布思家庭)剧团的一个演员——他未来的凶手,如何决定(见十四)和如何统一的问题早就作出了安排……而独独遗漏了人物主要的历史特征,这个神话最初正是由此而结构起来的。然而,这样的镇压之可能为观众所接受,是因为影片所表现的林肯是大家已经知道的,而这里对待它就像它是一个不承认的因素,或至少是一个不知道的因素(何况,有些事情没有人想去知道得更多一些,因为知道了也是很容易被忘记的):这是神话的既定构成力量,它不但允许它的再现,而且允许它重定方向。林肯的结局这是大家所知道的事实,当把它再陈述时,影片作部分的省略是允许的。但这里的问题不是建构一个神话,而是想把它现实化,并甚至进而要把它历史的根去掉,以便释放出它万能的和永恒的意义。'说出来的东西',林肯的青年时代,事实上是通过林肯神话的清滤作用而被改写了的东西。这部影片不但确立了林肯的整个命运(目的论的轴心),而且也只有那样才能显示出他是命定值得永存不朽的人物(神学上的轴心)。一种在历史轴心终点的——被取消和被神化的历史——增加和减少的双重手段,把所有不纯净的东西加以反复清洗,这样,可复原再用的东西就不仅仅是为了道德的目的,而且道德的目的是通过资本主义的意识形态而反复伸张的,道德不仅仅抗拒政治而且超越历史,它也篡改了政治和历史。"①

再来看《激情》,它以对一个军人家庭的历史书写,达成了多种意识形态功效。它以家庭老照片的方式连缀起了裂隙重重的当代中国历史,并通过选择性地重申共和国历史的辉煌时刻,通过军人与战争关系的改写,强化一种民族国家的自豪感。这样的自豪感事实上成为新世纪初年人们饶有兴趣地观看一部被镶上浓郁怀旧风格的电视剧所内在需要的。这不仅仅是置身全球化格局中对民族国家身份的重提,同时更是大众文化意识形态与官方意识形态达成的一种新的协商或共享的模式。能够如此热情地观看"革命时代"的历史,似乎表明大众文化意识形态已经隐约地摆脱了某种怨恨情结,或者被

① 《约翰·福特的〈少年林肯〉》第九节,见李恒基、杨远婴选编:《外国电影理论文选》,北京:生活·读书·新知三联书店 2006 年版。

成功地组织到一种国家主义的想象之中。正如《新周刊》杂志在进行2002年度文化总结时写道的："在一个市场化的环境下，它再次证明了理想的价值和激情的含义。"而且，将革命激情转换为职业伦理，于是，"革命"本身所带有的反叛、重新创造世界的意味，在这里成为一种加固资本市场的伦理秩序的文化资源。这或许是人们在消费"红色年代的激情"时，作出的最具意识形态意味的一种改写和重构。

第三节　影视意识形态批评实例

一、历史剧与民族形象的建构①

<div align="center">史可扬</div>

所谓民族形象，可以概括为民族文化价值取向和民族文化心理或民族性格两个方面，前者意指一个民族在向文明的迈进行程中所坚守的价值观念，后者指在历史中所形成的一个民族的内在本性，是民族性的精神方面的根本规定。两者的关系表现为：前者以后者为依归，后者通过前者得以表现。而所谓向文明的迈进，无非就是处理与自然、与社会以及与自身的矛盾，一个民族的文化价值取向也在这些矛盾的处理过程中显现出来，其主要矛盾便成为主流的文化流向。

（一）历史剧的热播和反思

历史剧的确切称谓应该是"历史题材电视剧"，而对其进行分类又可以从两个角度进行：一是从内容角度，可以分为三类：帝王宫廷戏、武侠戏、近现代历史剧；二是从形式角度，可以分为古装剧和现代剧。

历史题材电视剧的热播是从20世纪90年代末开始的，到2001年达到了顶峰，在这一年，历史剧占电视剧年度生产总量的1/4左右。而相当长一段时间，荧屏在黄金档期播的几乎全是历史剧，甚至出现过30多个频道中有11个频道播放清宫戏的景象。正如有人形象地形容的："近几年，清朝戏走俏，荧屏上便花翎顶戴、马褂满视野，贝勒、格格、皇阿玛叫声不绝……从先秦的枭雄到清末的奸臣，你方唱罢我登场。"② 从电视文化市场看，2001年底，在四川电视节和北京电视周上，电视节目交易展台上2/3是古装剧。

① 本文原载《中国电视》2010年第9期。
② 《荧屏电视剧》，《中国电视》2002年第4期。

历史剧的热闹景象的主要原因有社会文化的也有接受心理的。

众所周知，20世纪90年代是中国大众文化风起云涌之际，记住这一点，对理解历史剧的热播至关重要。

因为大众文化在中国的兴起，作为中国世俗化发展过程中的重要方面，极大地改变了中国当代的意识形态，甚至可以说颠覆了20世纪80年代的精英文化主导地位，它以世俗化代替了精英化，以娱乐代替了思考和批判，尤其以文化的共享和民主性代替了文化的独占性，创建了适应各种不同层次和等级的文化消费空间和消费方式，使大多数人可以更自由方便快捷地获得自己喜爱的文化资源。而这，恰恰是历史剧热播的文化背景，即历史题材电视剧通过"消费历史"，加入到这一合唱之中。

从接受心理来说，历史题材电视剧迎合了中国观众的欣赏趣味。中国观众电视剧的欣赏趣味和接受模式是在与大众与传统艺术的不断"对话"中逐渐形成的，其中包括电影"影戏"观的影响，并在此基础上形成了相对固定的一整套话语系统。其主要特点就是：内容上，要求电视剧表达现实以及情感、道德诉求；而在叙事方式上，则是情节曲折、人物鲜明、线索清晰、二元价值对陈及消长、结构相对封闭。具体地说就是：一是情节线索比较单纯；二是情节构成比较完整；三是情节组织多按时间顺序；四是情节进展多富于曲折变化；五是情节结局力求圆满，尤其是以大团圆来收拾的情节，普遍存在于中国传统艺术之中。

这些，恰恰是历史题材电视剧的典型特征，诸如：讲述一个感人肺腑的故事，展示一段曲折多舛的人物命运，编织充满悬念的离奇情节，演绎惩恶扬善的道德主题；再如：煽情的手段，大团圆的结局……这套话语系统历经了宋元话本、戏曲和明清小说，直至近现代的文明戏、电影等，已成为人们的审美心理定势，成为具有东方民族传统文化特色的艺术范式并持续至今，这也就是历史悠久的传统文化和积淀深厚的民族审美心理交相作用的结果。从中我们可以看出文化传统的绵延传承，也可以感受到传统文化的执着惰性。作为大众文化，历史剧首先执行的不是对传统文化批判的职能，恰恰相反，它正是在利用传统这一点上寻找到了独特的大众色彩。在叙述内容上，历史剧基本因袭了人们熟悉的传统故事，讲述的是古老的善恶对抗故事或者男女情爱故事。这些故事建立在二元对立模式的基础上，善良与邪恶、幸福与苦难、美与丑、悲与欢……相互组合，形成鲜明的比照，从而传达出创作者的价值评判和道德立场。而且，对立元素的二重组合具有一种相对的定向性，即善良战胜邪恶，幸福取代苦难，丑变为美，欢压倒悲……总之，结局是光明美好的。这种格局符合东方民族"脸谱主义"、"团圆主义"的传统审美倾向。当然，这样一元化的二重组合简化了历史的复杂性，消解了它的悲剧意义，剔除了理性色彩，有着严重的局限性，但驭繁从简、对比强烈的浪漫写意手法是契合传统艺术特点的。

同时，历史题材电视剧的热播还与当时学界、传播界等的"国学热"或说是"复

古热"遥相呼应。

自20世纪90年代以来，中国社会经历了一次剧烈的经济和文化转型，转型期不可避免的社会文化和心理问题随之出现，人们在迷惘中，开始将目光投注到中国的历史深处，企望从"曾经泱泱大国"的往昔岁月中寻找到自我的寄托，寻找到民族自尊自信的支点。1995年后席卷思想界和学术界的"国学热"就是一个明证。这样的历史情景和群体精神风貌，催化了历史题材电视剧的出笼和发展。还不应该忘记的是，世纪之交，也恰恰是"民族主义"情绪相对高涨时期，以北约轰炸我国驻南斯拉夫大使馆作为导火索和标志，在民间一度掀起激愤昂扬的民族主义热浪，而对中华以往光辉和峥嵘岁月的怀念，成为这股热潮的心理和文化支撑，也为历史剧的热播推波助澜。

历史题材电视剧的大量出现，也是电视文化冲突的一种必然结果。"历史"远离了当代中国各种敏感的现实冲突和权力矛盾，具有更丰富的"选择"资源和更自由的叙事空间，因而，各种力量都可以通过对历史的改写来为自己提供一种"当代史"，从而回避当代本身的质疑。无论是国家立场，或是市场立场，以及知识分子立场，几乎都不约而同地选择了"历史题材"作为自己的生存和扩展策略。历史成为获得当代利益的一种策略，各种意识形态力量都借助历史的包装粉墨登场。

（二）历史剧与民族文化价值取向

历史剧的文化价值取向可以概括为三点：

一是对"时下"主流文化的历史隐喻（强烈的现实政治意识的折射）。

以古鉴今、借古讽今历来是中国的叙事传统，这些电视剧对这一传统的继承非常明显。

正如解释美学的代表伽达默尔所说："真正的历史对象根本就不是对象，而是自己和他者的统一体，或一种关系，在这种关系中同时存在着历史的实在以及历史理解的实在。"① 伽达默尔将这种历史称为"效果历史"，亦即历史的叙述并不仅仅指代怀旧，而且也植根于现实的热情，通过理解者与历史的辩证对话，从中可以得到新的理解。对于电视剧而言，任何一个历史故事都不可能超然于所处的历史之外，任何一个历史故事都指涉着当代人的情感与认知，折射出讲述故事年代的社会政治与文化诉求。

在众多的历史剧中，大量"革命历史题材"电视剧的出现，是国家意识形态表述的重要现象，中国共产党建立以来在党史上记载的每一件重大历史事件都陆续被改编成了电视剧，中国近代现代历史上所有曾经对于中国共产党的建设、发展产生过重大影响的历史人物也都几乎成为电视剧题材，形成了一种具有中国特色的特殊电视剧类型。

而以爱国主义为主题的古典和近代历史题材电视剧的增加也是"主旋律"文化的

① （德）伽达默尔：《真理与方法》上卷，洪汉鼎译，上海：上海译文出版社1992年版，第384～385页。

重要组成部分，它们都以弘扬中国传统文化、表达爱国主义精神为基本视角，用中国文化的历时性辉煌来对抗西方文化的共时性威胁，用以秩序、团体为本位的东方伦理精神的忍辱负重来对抗以个性、个体为本位的西方个性观念的自我扩张，用帝国主义对近代中国的侵略行径来暗示西方国家对现代中国的虎视眈眈，用爱国主义的历史虚构来加强国家主义的现实意识，历史的书写被巧妙地转化为对现实政治意识形态建构的支撑和承传。

还有，通过对特定历史人物和历史环境的营造，模拟现实，让人温故而知新。从《宰相刘罗锅》（1996）到《雍正王朝》（1998），再到《铁齿铜牙纪晓岚》（2001），尽管这些电视剧都采用了通俗情节剧的叙事模式，甚至采用了喜剧的类型化手法，但是它们都通过对特定历史人物和历史环境的营造，不仅仅是回忆历史，而且也是模拟现实。如历史剧《雍正王朝》不仅叙述了清代从康熙到雍正年间的政权斗争，而且还借助与历史的相似性和对历史的重新改写发掘了历史与当前中国现实的权力关系和社会现实的联系。这些电视剧与其说是历史，不如说是对历史的重写，其意义不在于还原历史，而在于借历史而反思现实。

二是民族文化传统的借尸还魂，或者说，在一些历史剧中传播了许多中国传统文化价值观念，而且对这些传统观念缺乏鉴别，以至于出现良莠不分、泥沙俱下的遗憾。

这方面的例子有很多，但从影响来说，《大宅门》应该是最典型的。光是剧名，它就让人想起鲁迅先生关于中国传统文化的"铁屋子"的妙喻，以及电影界有关第五代导演电影的相关批评，而《大宅门》体现了对传统文化的顶礼膜拜，和在传统与现代、东方与西方文化撞击下的民族心理的重建。从剧作上言，《大宅门》继承了中国观众最为熟悉的从一个家族的命运反映整个历史和国家的变革的"史诗"式结构，即以"家/国"的隐喻，力求有历史的厚度和文化的深度。但从实际效果看，此剧却偏离了这一方向，重心明显不在对历史内涵的把握，并不致力于"百草堂"在中国现代文明转型时期所经历的更深刻、更丰富、更广阔的历史变迁，戏剧冲突也不是围绕历史的深刻变动展开，而是无限眷恋地呈现着旧式大家庭内部的"酱缸"式文化，津津乐道于已经渐被人遗忘而且已被证明是传统文化糟粕的东西。于是，传统中国那些病态的文化遗产堂而皇之地走上前台：钩心斗角、家族仇恨、纳妾嫖妓、争风吃醋……说到底，在《大宅门》高收视率的背后，不过是对传统文化的商业性消费而已。

三是对传统意义上的民族美德和智慧的发掘。

"忠"、"孝"、"义"等传统美德，是历史剧所热衷的题材和观念，传统名著的改编在这方面有比较突出的表现。

根据"四大名著"改编的电视剧是中国电视荧幕上又一热闹景观，《红楼梦》（1987）、《三国演义》（1994）、《水浒传》（1998）、《西游记》（1988）都陆续被改编为电视剧，主管部门将这些电视剧看作中国古典文化精华，而承担电视剧拍摄的中国电视

剧制作中心也将这些古典名作的改编看作弘扬中国传统文化的政治任务。在这些人们耳熟能详的历史故事和历史人物身上，负载着"忠、孝、节、义、礼、智、信"等传统文化的核心内容。除了四大名著的改编以外，还拍摄了一系列根据中国古代历史典籍和文学记载改编的历史剧，如《官场现形记》、《封神榜》、《聊斋》、《东周列国志》等，对传统意义上的民族美德和智慧的发掘与对其反面的鞭笞，起到了一定的积极作用，在很大程度上普及和弘扬了中华民族传统文化。

即便如《大宅门》，支撑白家老号几代人的精神支柱，支持大宅门的文化根基，也是中国传统文化精神。白景琦表面看来为所欲为、无拘无束，一时被视为异类，而在他思想深处却还是集中体现着忠、孝、仁、义等传统道德观念，义薄云天、忠孝空前是他无往不胜的法宝，也是其最本质的精神个性。

（三）历史剧与民族文化心理

一个民族的文化心理，是构成其独有的民族性格的核心元素，也是其卓然独立于世界民族之林的鲜明标志。因此，历史剧如何表现民族文化心理，以及我们从历史剧中感受到什么样的民族性格，是历史剧分析中重大的理论问题。

通过对代表性历史剧的观摩分析，可以看出，它们对民族文化心理的展现有积极的一面，也有消极的成分。

积极的方向，可以粗略概括为如下几个方面：

一是忧患意识。以儒家文化为主流的中国文化，带有先天的神圣化倾向。忧患意识浸染的入世精神，以仁学为根基的"文以载道"情怀，浓烈的道德意识，一直是中国文化的主导倾向。与对其他艺术形式的期待和要求一样，中国的电视观众对电视剧的要求也是"有益于世道人心"、"戏以载道"。这，也就是我们从一些所谓"历史反思电视剧"那里所看到的景象。

电视连续剧《雍正王朝》中雍正的扮演者唐国强一语道出了拍摄该剧的现实意义，同时这段话也是我们理解许多历史剧的钥匙，他说："历史有惊人相似之处。雍正当年做的事情，我们今天依然在做，像反腐倡廉等，都是老百姓关心的问题。当家难啊，国家要强大，经济要发展，有些事情不做不行。"① 显然，创作者极力表现了"改革皇帝"雍正波澜壮阔、惊心动魄的人生。雍正面对"金玉其外，败絮其中"的烂摊子，提出"愿以一人治天下，不以天下奉一人"的"人治"和"民生"思想，勤政敬业，日理万机，惩治腐败，倾力改革，一扫其在民间记忆中的残暴形象。类似的历史故事以"再现"中国历史上重大历史事件和历史人物为己任，以奋发昂扬的基调、深沉博大的历史感来撼动观众的心，体现出强烈的宣传和教化观念，表露出明显的意识形态趋向，

① 《北京青年报》1999年2月12日。

达成了与国家主流意识形态的默契。因为我们都不会忘记,《雍正王朝》播出之时,正是中国现实社会中反腐斗争声势浩大之际,对清明廉洁政治的渴望、对新一代领导人革新勤政的期待以及对解决中国社会中诸多弊端的要求,已经形成一股强大的民意基础,《雍正王朝》的热播,剧中所塑造的铁面"改革"皇帝形象及其所为,都拨动着观众的现实政治情怀和忧患意识。

二是道德人格和仁爱精神。作为通俗艺术,其中必然有性格鲜明、是非清楚、好坏分明的价值判断。在历史剧中,这一判断标准就是道德标准,尤其仁爱悲悯之心是几乎所有"好人"的标签。从帝王康熙、雍正,到忠臣权谋之士刘罗锅、纪晓岚,再到普通百姓,都以道德人格的形象游走于荧屏。

如大多作品所塑造的帝王与太后的形象无不光彩照人,高大完美——从道德品质、智勇才能到容貌造型,可谓完美无缺。历史题材电视剧在塑造帝王形象时,极大地将帝王们美化了、理想化了,隐去了他们身上专横跋扈、穷奢极欲、作威作福、残暴阴险的一面。正如《康熙王朝》编剧所说:"我在写《康熙王朝》时,并没有明确的肯定或否定的理性支撑,而是感性的。有人认为,《康熙王朝》是对皇权的肯定,对皇权为中心的世界的膜拜。其实这是这类题材必然带来的'副作用'……由于我是以康熙为本剧的核心,显然要给他贯注作者个人的情怀,赋予更多的内涵,使他尊贵起来,不可能写上许许多多残暴的东西、卑鄙的东西。我也写了权术方面的黑影,但他基本上是最核心的人物,他起码具有英雄气,他的帝王气大于痞子气。在观赏效果上,有人可能以为是对君王的崇拜啦什么的,我要说消解这种理解,完全要靠观众自己的素养。你不能怨我没多写康熙很多非人的一面。如果写小说,我会,但搞电视剧不会。原因很简单,那会影响收视率。"① 可见,为了使皇帝"尊贵"起来,符合编者乃至百姓心目中的皇帝形象,必须有意略遮蔽其"残暴"与"卑鄙"的一面。至于《雍正王朝》的编导更是把雍正定位于"国家至上"的忧国忧民之君,甚至不惜歪曲史实,竭力把他塑造成一心为天下苍生、个人生活也几无缺点的道德完善形象,该剧导演如是说:"英雄对一个民族的提升太重要了!黑泽明电影中的英雄振奋了日本'二战'后的不振,我们为什么不能在千百个荒淫皇帝中塑造一个好皇帝?"②正是在如此地塑造"好皇帝"的一厢情愿中,雍正的阴鸷与大兴文字狱不见了,而成了"以风雷手段,行菩萨心肠"的英雄,秦始皇的残暴成了救民于水火,慈禧太后的贪权自私成了"爱国主义",似乎这些以往在历史上多被诟病的残暴之君,一时间都成了道德楷模,成了令人敬佩和感戴的爱国爱民的英雄。

三是民族自强意识。这在一些反映历史正面人物的"英雄传奇"、"领袖传记"类

① 朱苏进:《与"康熙"同行》,《解放军文艺》2002年第6期。
② 《文汇电影时报》1999年2月26日。

的历史剧中表现得比较典型。

此类历史剧是历史题材电视剧中的很重要的组成部分，综观下来，几乎我国历史上有代表性的民族人物尤其是近现代史上的杰出历史人物都被呈现在电视荧屏上。而对这些历史人物的品质的表现中，抵御外侮、争取民族独立和民族尊严是最为核心的品格。

而历史剧中包含的消极的民族文化心理成分有以下几个：

一是皇权意识，缺乏超越的价值目标。所有的宫廷戏甚至可以说所有的古装历史剧都有一个当然的价值评判标准，就是皇帝的喜恶，"天下"等于皇权，神圣归于皇帝，这与当代文明的相悖是不言自明的。

宫廷戏的主角是皇帝，镜头围绕着皇权转动，在这一转动中，封建皇权被表现得无以复加。虽然这样的表现有一定的历史真实性，对皇权的表现也是此类历史剧无法绕开的选择，然而，以什么样的方式表现皇权尤其是对封建皇权采取什么样的态度和标准，却是严肃的文化问题，它关乎对历史的评判和作者的文明观。历史的发展已经证明，文明的进步是以民主作为基本的指标的，民主与专治皇权是文明和野蛮的分野，而有些历史剧对皇权的欣赏至少是缺乏反思批判精神的表现，以及对其存在形式的写实性的还原，诸如嫔妃太监、宫銮车驾、衣着举止、跪拜礼仪等，强化的只能是皇权至尊的封建礼制，是对封建集权的美化，其消极性不言自明。

二是奴化意识，没有独立的个体人格。即使是历史剧中影响比较大的历史人物同时也是真实的历史人物如包公、于成龙、刘罗锅，最终也跳不出"士为知己者死"的狭隘体认。

在一些历史剧乃至好评如潮的历史人物剧中，即便是表现正面历史人物，其宣扬和表现出来的人物形象和人物性格也是畸形的，至少是没有独立人格的，在这些历史剧中的历史人物身上，观众看到的是游走于御前马后、私语于宫闱密室、竭虑于"皇宠帝信"的智谋和身影，而看不到他们作为"人"、独立的个体的人的影像。不仅在封建礼仪上也在人格上树立一个"主子"的标杆，"主子"的喜好是他们的喜好、"主子"的嫌恶是他们的嫌恶、"主子"的旨意是他们行事的最高标准，为此可以扭曲人格而在所不惜。而屡屡充满整个荧幕的跪拜和趴伏形象，让人真有"非人"的惊魂之感。

三是权谋，社会和人际关系的扭曲，历史动因的盲视。现在的多数历史剧中，充斥着英雄史观、权谋主义，而缺少穿透封建权力的思想和对独裁制度批判的力量，这在一些清宫戏中表现得尤为突出。

一些历史剧，戏剧冲突建立在权力争夺的基础之上，权术智谋、心机手段、党朋排异、献媚争宠等充斥其间，从而构成了多条情节线索的复合推进、多重矛盾的错综交织，也构成了许多历史剧的情节主线。如《雍正王朝》里的太子废立、"大位"之争可谓迂回曲折、引人入胜；《铁齿铜牙纪晓岚》里和珅与纪晓岚的斗智斗勇斗心眼可谓机锋迭出；《宰相刘罗锅》里的刘墉与和珅的争斗可谓意趣横生。客观地说，这些历史剧借助于官场上复杂多变、神秘莫测的环境空间，展示了权术谋略无所不用其极的矛盾冲

突和人性内涵，而这种权谋权术的运用构成了戏剧情节的曲折与张力，也营造了戏剧情节的生动性，符合"戏剧"的要求。

但是，如何看待中国封建社会的权谋权术文化的极端发达，是一个严肃的文化问题。毋庸讳言，这种极端发达的权谋权术文化，是中国传统文化中的糟粕部分，理应被批判和严肃检讨，历史已经证明它们阻碍了社会文明的进步和生产力的发展，尤其对民族心理的和民族性格的形成也是弊远大于利。但在我们这些历史剧中，对此却采取不加批判甚至欣赏的态度，令人痛心。

总之，历史剧在我国的电视剧创作中是一种重要的电视剧类型，也已经取得了很丰硕的成果，并在观众中产生了很大影响，也正因为如此，对之进行严肃的文化分析更显得必要。笔者不揣浅陋，尝试做以上分析，意在呼唤更厚实的理论研讨。

二、"讲述老百姓自己的故事"？[①]
——《生活空间》"百姓"叙事的意识形态分析

罗　岗

随着电视机的普及和电视频道的增多，"看电视"成为中国老百姓的一种生活方式，甚至"电视都播了"成为老百姓评判事物的一条潜在的标准，更关键的是，在当代文化语境中，电视通过营造似乎比实际生活更加逼真的"超级真实"，与普通人的生活世界构建起了怎样一种想象性关系？这种想象是不是在照亮生活某个部分的同时，又更加巧妙地遮蔽和置换了另外一些部分？从技术上说，电视好像成了"真实"的同义词，它可以保证高度纪实性的电视图像无可争议地一一对应着现实生活中客观的人和事。

可是，我们看到的电视播出内容是否就意味着目睹了"真实"呢？尤其是当我们了解到电视屏幕上的一切都可能"事先安排好的"或"事后经过处理的"，还能够相信眼睛所看到的就一定是"真实"的吗？如果真是这样，会不会激发起人们对"真实"的极大的焦虑和渴望，而电视台是不是也需要通过制作"真实"来缓解和疏导这种对"真实"的焦虑与渴望呢？

《东方时空——讲述老百姓自己的故事》之所以在20世纪90年代成为"纪录片"和"纪实风格"的代名词，正是和这种对"真实"的渴望以及种种有限度地满足这一渴望的努力紧密相关。这是一句相当响亮却又非常策略的口号，它既鲜明地突出了讲述

① 本文选自王晓明主编《在新意识形态的笼罩下——90年代的文化和文学分析》，南京：江苏人民出版社2000年版，第169～180页。原文约8000字，本书编入时做了文字加工和较大幅度删改。

的对象——"老百姓",甚至隐约地暗示出讲述者和被讲述者的一致性——"自己的故事",却又巧妙地规避了问题的关键——谁来讲述?怎样讲述?

从体制性的因素来看,《东方时空》是独立制片人、国家宣传机器和大量的广告收入共同促成的电视制作。这种镶嵌在国家电视台的新体制,使得《东方时空》既可能表现原有的节目没有或无法触及的社会内容,同时又必须在一个更高的层次上发挥宣传和制造意识形态的作用。我们很容易发现两方面相互对立的因素,却难以觉察它们在更深层的内在关联。《东方时空》之所以能长时期地存在于国家体制内部,进而成为中央电视台的王牌节目,"一方面是国家从自己的利益出发需要这样的节目制作,另一方面则是由于广告收入足以支撑节目的制作并获得经济收益。但是,在中国的语境下,前一方面的原因仍然是最为重要的。换言之,国家也并不是铁板一块的整体,改革的过程,特别是市场化的过程必然导致统治意识形态的新的形式,这种统治意识形态的新的形式也必将导致意识形态国家机器的某些功能上的变化"①。可以进一步补充的是,在市场化的过程形成的"新意识形态"甚至可能以"反(旧的)意识形态"的面貌出现,面对如此复杂的情形,那种一厢情愿地强调"市场"消解"国家"的说法显得何等苍白无力。

"老百姓"作为一个关键词从"生活空间"中浮现出来,恰巧对应着《东方时空》在转型社会的意识形态生产过程中占据的特殊位置,某种意义上甚至可以看作此种特殊位置的象征性转喻。对《生活空间》"讲述老百姓自己的故事"的一种有趣的解释是,"以'老百姓'来替代'人民'和'大众',这一话语的转变本身就是对新闻领域大叙事的政治乌托邦和时尚文化乌托邦的一种解构,体现了一种人文精神的立场态度,即民间立场和世俗关怀。'老百姓'既突破了政治中心话语框架,将抽象的'人民'还原为具体的、有血有肉、各不相同的个体,又与作为流行文化标志的'大众'划开了界限,其内涵具有植根于'民为贵'的传统文化的丰厚底蕴,其外延则具有覆盖社会生活各个层面的广度"②。的确,一个词语的使用和它的周边概念密切相关,同时也清楚地呈现出建构这一词语意义的社会语境","老百姓"和"人民"及"大众"的历史与现实的联系并非自明的,"老百姓"不是天然地构成了对"人民"或"大众"的解构,相反,它倒可能在新的社会、经济和政治条件下沟通、替代和重构"人民"与"大众"的神话。具体到《生活空间》,不正是一方面利用"老百姓"一词意义的游移,为"人民"神话寻找新的载体,从而获得"国家"体制的容纳和认同;另一方面则运用"老百姓爱看"的说法巧妙地改写了"大众"神话?"爱看"的背后自然是收视率的提高和广告收入的增加,而这才是"市场"准入和成功的保证。当代中国"新意识形态"的生产与再生产,离不开"国家"和"市场"的双重介入,这种介入的结果导致的是

① 汪晖:《文化研究及其当代意义》,见汪晖:《旧影新知》,沈阳:辽宁教育出版社1996年版,第128页。
② 黄书泉:《〈生活空间〉的人文精神》,《读书》1999年第5期。

"国家行为的市场化"和"市场行为的国家化"等复杂现象。

如果说《生活空间》的"百姓"叙事参与到"新意识形态"的生产过程中,那么问题在于,借助这种"讲述老百姓自己的故事"是不是也得到了某种程度的表达呢?难道这种"表达"也构成了"新意识形态"的一部分吗?

这种理解深刻地揭示出意识形态的真正功能,它暗藏潜伏的"认知暴力"不是通过强制性的国家机器发挥作用,而是经由"意识形态国家机器"——如宗教、教育、家庭、法律和工会,特别是文化与大众传播媒介(广播、电影、电视以及其他印刷媒体)——以散漫的、各具特色的独立方式加以运作,直接影响到每个社会个体。它的功能在于把"个体"询唤为"主体",使其臣服于主流意识形态。

阿尔都塞在讨论意识形态问题时运用了拉康的精神分析理论,在他看来,意识形态的"询唤"过程即是一个"镜像"化过程,是通过拉康意义上的"误识"来完成的,并保证"误识"不被识破。《生活空间》将"老百姓"的生活表现出来,其实也是一个将真实的生活"镜像"化的过程,一方面,它通过营造具体可感的形象化图景,给予生活以各种"合理"的解释和意义,从而缓解了老百姓对"生活"到哪里去了的焦虑;更重要的是另一方面,"镜像"的作用无论是在拉康的意义上,还是在电视的功能上,都不单是为了纯粹地"表现"。如《生活空间》提供了一个老百姓"看"老百姓自己的故事的空间,由于"观看"的存在,"镜像"经由"观看者"的自觉认同,有可能重新赋予实际生活以新的意义,甚至置换掉真实的生活感受和生活经验。老百姓在现实生活中遭遇到种种不平、屈辱和压迫,常常是无理可寻、无话可说,然而在"表现"的过程中,本来难以置信的命运,往往被赋予了一个有意义、可理解甚至是乐观向上的形式,进而让人们自觉地以此种"有意义"的形式来理解和规划日常生活。丰富生动的"镜像"构成的魅力强大到足以造成自我的暂时丧失,而同时又强化了自我,这正是意识形态希望达到的效果。

要达到这种效果,怎样表现就比表现什么显得更为重要。因此,《生活空间》采用的"纪实"手法可谓大有讲究,它用"纪实"手法和风格让采访者退到荧屏的背后,甚至希望隐去摄像机镜头的存在,试图用生活自身的逻辑来结构节目的进程,努力营造出一种人物活动于真实环境中的"现场感"。这是一个电视运用各种技术和艺术手段制造"超级真实"的过程,它所期望达到的效果据说是使"观众加强了电视体验的生活化,更加具有临场感,《生活空间》节目中所'构成的事件'往往被他们当作环境而生活着,体验着"①。《生活空间》中好像所有的参与者都在"讲述自己的故事",但在"真实"的背后,还有一层"记录"的机制,它随时准备修补、缝合、注释和改写溢出轨道之外的真实。这种隐而未彰的机制将真实世界割裂成支离破碎的图像,呈现在电视

① 黄书泉:《〈生活空间〉的人文精神》,《读书》1999 年第 5 期。

屏幕上却是这样的"逼"真,似乎所有的表演者都在自由地言说。就"观看"的效果而言,由此产生的"逼真感",目的是为了催生出一种"真实的幻觉",文本和现实之间的界限被想象性地取消,故事叙述的最终圆满同时也就意味着各种现实困窘的解决。在这里,福柯所谓"新闻界……把观看的政治的所有的乌托邦性质发挥得淋漓尽致"得到了鲜明的体现。

在这个急剧变动的时代,同时也是急需意识形态的时代,用"纪实"手法来"讲述"老百姓的故事,不在于它能叙述出多少"真实"的境遇,而是通过这"讲述","现实"被重新书写,"真实的幻觉"得以继续延续。作为观众的我们"缺席"地参与到这个过程中,每时每刻在倾听"真实"的言说,却无法与之进行正常的对话。正如可口可乐作为商品的目的不完全是为了"解渴",在很大程度上可口可乐还制造了"渴",制造了消费者对一种前所未有的、现在不可缺少的可口可乐感到的"渴"望。这就是杰姆逊(Fredric Jameson,亦译为詹明信)说的:"当人们消费商品的时候,他们不光是'使用'对象——用萨特的话来说,他们同时也买进了一个观念,而且对这个观念进行奇怪的处理。"① 同样,以《生活空间》为代表的电视"纪实"风格制造了一种对"真实"的渴望,并且暗示人们,这种渴望最终在它那儿能够获得满足。

本章深入阅读文献

1. 马克思,恩格斯. 德意志意识形态[M]. 北京:人民出版社,1961
2. (法)阿尔都塞. 保卫马克思[M]. 顾良,译. 北京:商务印书馆,1984
3. (法)阿尔都塞等. 读《资本论》[M]. 李其庆等,译. 北京:中央编译出版社,2001
4. (英)伊格尔顿. 意识形态导论[M]. 伦敦:Verso 出版社,1991
5. (英)伊格尔顿. 审美意识形态[M]. 王杰等,译. 桂林:广西师范大学出版社,1997
6. (德)曼海姆. 意识形态与乌托邦[M]. 黎鸣,译. 北京:商务印书馆,2000
7. (意)安东尼奥·葛兰西. 狱中札记[M]. 曹雷雨等,译. 北京:中国社会科学出版社,2000
8. (英)约翰·B. 汤普森. 意识形态与现代文化[M]. 高铦等,译. 南京:译林出版社,2005
9. (英)雷蒙·威廉斯. 关键词[M]. 刘建基,译. 北京:生活·读书·新知三联书店,2005
10. (法)让-路易·博德里. 基本电影机器的意识形态效果. 见李恒基,杨远婴. 外国电影理论文选[M]. 北京:生活·读书·新知三联书店,2006
11. 《电影手册》编辑部. 约翰·福特的《少年林肯》. 见李恒基、杨远婴. 外国电影理论文选[M]. 北京:生活·读书·新知三联书店,2006
12. 俞吾金. 意识形态论[M]. 上海:上海人民出版社,1993
13. Althusser. Lenin and Philosophy and other Essays[M]. New York:Monthly Review Press,1971

① (美)杰姆逊:《后现代主义与文化理论》,唐小兵译,西安:陕西师范大学出版社1986年版,第201页。

第四章 影视精神分析批评方法

影视精神分析学是运用精神分析学理论介入影视学研究的当代影视理论。弗洛伊德和拉康的精神分析学是影视精神分析学的两大主要理论来源。

影视精神分析学的研究对象是影视文本与观众之间的关系,将观影主体引入影视文本,这是对以往影视理论特别是对电影第一符号学仅对电影文本做符码分析的重要发展,这就是说,电影精神分析学将电影第一符号学所采用的语言学的模式与弗洛伊德、拉康等人的精神分析学的模式结合起来形成了自身独特的理论特征。它更为重要的革命性就在于,"它终于使得电影理论开始由对电影艺术、电影本体的研究进入对电影的文化的研究,它使得电影成了一种对社会文化心态所作的精神分析,也因此,电影理论中精神分析模型的形成立即为意识形态批评和女权主义电影理论提供了基础"①。

第一节 精神分析学理论概述

一、精神分析学理论的创立

精神分析学理论属于精神动力学理论,由奥地利精神病学家弗洛伊德于19世纪末20世纪初创立。总体上说,精神分析学的基础和框架是由总设计师弗洛伊德勾画出来的,此后精神分析学的一切发展在一定程度上可以说都是对弗洛伊德精神分析学理论的衍生和修订。弗洛伊德精神分析学理论的核心是本能决定论,在本能的驱使下,本我发展出自我和超我——人格的结构理论由此而来;由于自我的抑制作用,意识又被区分为意识和潜意识——意识的分域理论得以产生,在此基础上,弗氏还研究了人类的原始思考程序——梦、象征和意象等。在本能的驱使下,婴儿经过口欲期、肛欲期和俄狄浦斯期,完成性心理和人格的成熟——以此为基础奠定了人格和性心理发育理论,推导出著

① 姚晓濛:《对电影中精神分析理论的表述及批评》,《当代电影》1990年第2期。

名的"性"决定论、童年决定论和潜意识决定论。同样,在本能的驱使下,婴儿由自恋转向对象客体恋,童年决定的客体恋的关系模式会在成年后的人际关系模式中再现——移情模式和机制得到发现,从而为成年期通过精神分析治疗童年创伤引起的心理障碍奠定了理论基础。死亡本能的揭示,把精神分析的注意力转向了自我、自恋、施虐受虐、退行,以及强迫性重复,防御机制和阻抗的发现,都是死亡本能揭示后的产物……弗洛伊德的工作是伟大的,至今没有人能同时涉猎如此宽广的领域,并且在每个新的领域都有惊人的创造和发现。

当然,弗洛伊德的精神分析学理论也存在缺陷,作为对于弗洛伊德理论缺陷的一种反作用,荣格(Carl Gustav Jung)出现了。荣格摒弃理智,反对父亲意象,公然向婴儿和女性退行,强调向潜意识学习、与阴影和解,将潜意识崇拜和理性崇拜推倒,转向集体无意识崇拜和感性崇拜。荣格给精神分析学理论注入了灵魂、情感、价值、意义和精神,赋予弗洛伊德冰冷严肃的精神分析以人性,使其变得温暖、美好,甚至把精神分析与东方哲学进行了结合。如果说弗洛伊德为精神分析奠定了高度和广度,那么,荣格就为精神分析奠定了深度。

弗洛伊德和荣格的工作可以说是高屋建瓴的,两位伟人身后的研究,无一能在广度和深度方面望其项背。如果把弗洛伊德和荣格的工作比作摩天大厦的话,他们后面的心理分析理论者所做的,基本上是大厦内部的"装修"工作,因此,这些后继的精神分析理论也被称作新弗洛伊德主义和后弗洛伊德主义,这里不再赘述。

二、弗洛伊德精神分析学

西格蒙德·弗洛伊德(Sigmund Freud)于1856年出生于奥地利,《梦的解析》(1900)是他最有创造性、最有意义的论著,其他代表作有《日常生活的心理病理学》(1901)、《性欲理论三讲》(1905)、《图腾和禁忌》(1913)、《超越愉快原则》(1920)、《群众心理学和自我的分析》(1921)、《自我和本我》(1923)、《精神分析引论》(1916—1927)、《文明与不满》(1930)、《摩西与一神教》(1939)等。

弗洛伊德的精神分析学主要包括精神层次理论、人格结构理论、性本能理论、梦的理论、心理防御机制理论等重要组成部分。从对电影精神分析学的影响程度考虑,我们在这里着重介绍弗洛伊德精神分析学说的三个基本理论,即无意识理论、性本能理论和梦的理论。

(一)无意识理论

弗洛伊德的精神层次理论认为人的精神活动包括欲望、冲动、思维、幻想、判断、情感等,在人不同的意识层次里发生和进行。人的意识包括意识、前意识、无意识三个

层次，好像深浅不同的地壳层次而存在，也被称为精神层次。

人类丰富的心理活动中，能够被自己意识到的心理活动叫作意识。而一些本能冲动、被压抑的欲望或生命力却在潜在境界里不知不觉地发生，因社会道德和本人的理智的抑制，无法进入意识进而被个体所觉察，这种潜伏着的无法被觉察的思想、观念、欲望等心理活动被称为无意识。界于意识与无意识层次中间的是人的前意识，一些不愉快或痛苦的感觉、意念、回忆常被压存在前意识这个层次，一般情况下不会被个体所觉察，但当个体的控制能力松懈时比如醉酒、催眠状态或梦境中，偶尔会出现在意识层次，让个体觉察到。

弗洛伊德认为，旧心理学把心理与意识相等同，为人们描绘了一幅完全虚假的精神生活的图画。他认为，心理活动的基本力量中心并不在于意识，而在于人所不能控制、无从知觉的无意识领域，人的心理过程主要是无意识的，而意识的心理过程则仅仅是整个心灵的分离的部分和动作。用形象的比喻来说，意识就好像是浮在水面的冰山的尖顶，而无意识则在沉入水中的更广阔的底层，心理与其说是意识的，不如说是无意识的。弗洛伊德把这种无意识理论看成精神分析学说的核心，认为它是对于人类和科学别开生面的一个新观点的决定性步骤。作为人类活动之一，文艺活动中的心理过程也主要是无意识的过程，因此，无意识在电影艺术创作与欣赏的过程中同样起到关键的作用，我们将在下文中反复提到。

（二）性本能理论

第二个与电影精神分析学密切相关的弗洛伊德精神分析学理论是性本能理论。弗洛伊德认为，人的精神活动的动力来源于本能，本能是推动个体行为的内在动力。人类最基本的本能有两类：一类是生的本能，另一类是死亡本能或攻击本能。生的本能包括性欲本能与个体生存本能，其目的是保持种族的繁衍与个体的生存。弗洛伊德是泛性论者，在他的眼里，性欲有着广义的含义，是指人们一切追求快乐的欲望，性本能冲动是人一切心理活动的内在动力，当这种能量（弗洛伊德称之为力必多）积聚到一定程度就会造成机体的紧张，机体就要寻求途径释放能量。

弗洛伊德认为，在人的诸种本能中，性本能处于特别重要的地位，它对于人格的成长、人的心理和行为都具有重大意义，"性的冲动，广义和狭义的，都是神经病和精神病的重要起因……更有甚者，我们认为这些性的冲动，对人类心灵最高文化的、艺术的和社会的成就作出了最大的贡献"[①]。作为人类本性的基始，"性"永远都是人类文化艺术最基本的课题之一。而作用于人类视听感官的电影最成功地打通了人类欲望的通道，使"性"这一人类的基本问题得以升华，真正成为大众生命的兴奋点。作为人最

① （奥）弗洛伊德：《精神分析引论》，高觉敷译，北京：商务印书馆1984年版，第9页。

重要的本能之一，电影影像中性成分加剧的同时，个体强烈的自我意识也更为突出，这也许是电影镜头下对身体消费的长生不灭的内在根基。而对于电影精神分析学而言，弗洛伊德的性本能理论及其后继者如拉康等人对这一理论的发展，也是当代电影理论中恋物、欲望、窥视等一系列重要概念的理论渊源。

（三）梦的理论

弗洛伊德关于梦的理论与电影精神分析学之间有着直接的、紧密的联系，把梦与电影进行类比的研究，对当代电影理论的发展起到了巨大的推动作用。因此，了解弗洛伊德关于梦的理论，特别是梦的运作原理，对我们理解精神分析学意义上的电影的本质及其运作机制有着重要意义。

弗洛伊德认为，梦不是偶然形成的联想，而是愿望的达成。在睡眠时，超我的检查松懈，无意识中的欲望绕过抵抗，并以伪装的方式，乘机闯入意识而形成梦，可见梦是对清醒时被压抑到无意识中的欲望的一种表达和满足。通过对梦的分析，可以窥见人的内部心理，探究其无意识中的欲望和冲突。

弗洛伊德认为，梦的运作就是通过凝缩、置换、具象化和润饰等象征手法对无意识本能欲望的改装，因此，梦有两种意义，即化妆后的显意和显意背后的隐意，而这些隐意在广义上往往与性的本能息息相关。

弗洛伊德认为，形象是伪装和表达梦中所思的最佳途径。梦以图像的形式呈现出来，人们常把在梦中看到的景象比作看电影，这种视觉化的过程就是梦的"具象化"工作。梦中的形象可以是由多种不同的来源支持的，互不相关的两个或更多的梦的隐意，可以通过梦的"凝缩"作用在梦中融合为一个形象整体。梦的"置换"作用就是把各种梦的隐意重组成为在梦的文本表面的、外观上是无意义的形象。凝缩与置换是梦生成的两个主要步骤，然而，梦的形成还有一个稍后阶段，叫作"润饰"或"再度校正"。梦在其生成过程中是杂乱无章的，在表现上没有清晰的线性的或逻辑的秩序，它们是一团异质的杂物，因此，它们可能是扰乱人心的，会使做梦者醒来。"再度校正"的任务就是给这些杂乱的材料增添时间性和因果性，使它们变成一个清晰连续的叙事体，从而促使做梦者继续入睡。

我们可以用弗洛伊德的一个图进一步形象化地说明人在做梦时的心理活动（如图4-1所示）：

意识——前意识——无意识

图4-1 梦的心理要素

人的精神机制与外部世界相通的一端是意识，离外部世界最远的一端是无意识；在

这两点之间，是前意识的精神领域。弗洛伊德认为，梦的想象同时来源于意识的一端和无意识的一端，想象从意识端转移到无意识端的过程就是梦的运作过程。梦的想象在实质上是一种迷惑做梦者的幻觉，因为它由人的意识一端向无意识一端移动，我们称这种过程为"退化"。这就是梦的操作的基本模型。

在经典电影理论时代，电影创作与梦的运作的相似性已被证明具有说服力和启发性。而当代电影精神分析学理论认为人看电影的经验同做梦的经验也是非常相似的，即观众在看电影与做梦，在精神机制方面，由于欲望作用而形成的退化方向的操作过程是大致相似的，对此我们将在第二节中详细阐述。

三、拉康的镜像阶段理论

雅克·拉康（Jacques Lacan，1901—1981），法国心理学家、哲学家、医生和精神分析学家，结构主义的主要代表。他运用现代结构主义的语言学概念对整个弗洛伊德精神分析理论的重新审视，不仅深刻改变了精神分析在20世纪后半叶的命运，使精神分析学发生了由现代性向后现代性的转向，而且使他所代表的符号学精神分析对当代人文与社会科学的各个领域都产生了巨大的影响。

在拉康的众多理论中，对电影精神分析学影响最大的无疑是他的镜像阶段理论，镜像分析对于理解电影的现实具有本质性的意义，为个体与对世界的想象关系提供了一个独特的视角。下面我们就来简单了解一下拉康的镜像阶段理论。

拉康认为，镜像阶段是婴儿生活史的关键时期与重要转折，这是每个人自我认同初步形成的时期，其重要性在于：揭示了自我就是他者，是一个想象的、期望的、异化的、扭曲的与被误认了的对象。拉康根据幼儿心理学的研究指出，婴儿入世本是一个"非主体的"存在物，没有"物"和"我"的意识，在他6～18个月期间才达到了生存史上的第一个重要转折点——"镜像阶段"。婴孩在这段时间内尚未有走路与自行站立的能力，需要依靠他人的抱持才能在镜中看到自己的影像，这时候他还不能在镜像中区分自己与母亲等其他对象，婴儿是把自我与他人混淆起来的。后来，随着婴儿肢体动作的增加，婴孩终于能够在镜像中辨认出自己的影像，在镜像中区别自身与其他对象是同时发生的，婴孩也在镜中看到了抱着他的母亲影像与四周熟悉的家庭环境，而后者使得婴孩更加肯定了影像中的自己。当婴孩在镜像中看到自己是一个完整的躯体，并且镜像会随着自己的动作而变化时，他会完全淹没在欢欣兴奋的情感中，于是婴儿对这个镜像产生了自恋的认同，拉康认为，这就是每个人的自我初步形成的时刻。这个过程他名之为"一次同化"，即婴儿与镜像的"合一"。

然而，人的"一次同化"也就是人的第一次"自我异化"，因为此时发生的"自我"与镜中的"我"是对立的，"我"似乎被分裂了。婴儿是靠着镜中的他者才认识到

自己的存在，这种过程实质上包含了期待与错觉，当"我是完整的"这一镜像幻觉成立的同时，也是"我是分裂的"这个事实被揭露的时刻。因此，镜像阶段虽然展开了主体形成的前景，却并未使主体真正出现，因为此时婴儿在镜像中看到的是"与之合"的他者，他还不能和这个"他者"分开。这就是说，这种初次同化提出了这样一个意味深长的问题：幼儿所认同的自己的镜像，实际上并不是儿童自身，而只是一个影像。因此，自我之生命便是在一个误解的迹象之中开始的。

镜像阶段对人们日后的认同模式产生了重大的影响，即不仅仅是对于自我的认同，主体对任何对象的认同都是一种期待的、想象的与理想化的关系，主体会在后来发现之前的认同是一种误认，于是认同与破灭就构成了主体不断重复的发展。拉康进一步表示，所谓的镜像并不只限于真实的镜子，也包括他人对主体的反映，主体在成长过程中的认同建立是经过各种不同的镜像反射的，这也包括通过与他人的互动与意见来确立，但是他人的眼光与各种自我反映的镜像总是不一致的，在婴孩时期与成长过程中所经历过的欢欣兴奋的欲望驱使下，主体总会局限地、误认地、满足地认同某一个镜像，然后当这个认同破灭之后，又会更期待下次理想化的认同。在婴儿时期的镜像阶段之后，理想、想象、期待与现实的角力就这样反复出现在人们的生活里，推动主体不断扬弃自身，得到发展。

镜像阶段打开了婴儿的"想象"世界，即拉康所说的想象界。在想象界，婴儿认识的这个世界基本上就是一个形象的世界，也是一个欲望想象与幻想的世界。这就是说，在镜像阶段，主体是被想象出来的。而主体的真正形成是在幼儿进入"象征界"以后的事。

在完成第一次同化之后，到了3~4岁，孩子开始进入"俄狄浦斯情结"时期。拉康把"俄狄浦斯情结"期分为三个阶段：第一阶段为母子双边关系期。此时父亲还未介入，孩子在这一阶段与母亲直接相对，想成为她的"一切"，下意识地想去补充她的短缺物"菲勒斯（Phallus）"①，想去与"菲勒斯"同化，并间接地与母亲同化。第二阶段，父亲开始介入，从此开始了三边关系期，这时作为"菲勒斯"的父亲夺去了孩子欲望的对象，对孩子发出"不应与母同眠"，对母亲发出"不应再占有汝之产物"的禁令，于是孩子遭遇了父法，父亲通过使孩子与母亲的分离而使孩子"去势"。在第三阶段，孩子开始与父亲同化，并由于接受了父亲的权威而在家庭的坐标系上获得了名字与位置。拉康指出，名字与位置就是主体性的原初的能指，于是，语言的学习、象征界的出现、主体的最终形成、从自然进入文化秩序等都同时发生了，主体演化史跃入一个新的阶段。

拉康认为，每一种混淆现实与想象的情况都能构成镜像体验，这为个体与世界的想

① 菲勒斯（Phallus）是一个源自希腊语的词语，指男性生殖器的图腾，亦是父权的隐喻和象征。

象关系提供了一个独特的视角，对于理解观众与影片的相互关系、观影心理机制和电影影像机制的相似性具有本质性的意义。拉康的理论在电影界引起了巨大的反响，并且直接促成了麦茨第二电影符号学的诞生。此后，各国的电影学者也都或多或少地从拉康理论中寻找依据。尤其需要指出的是，拉康的镜像理论加快了经典电影理论迅速发展为现代电影理论的重大转变，并成为符号学电影理论和精神分析学电影理论的理论基石，我们将在下节对麦茨和博德里理论的阐述中看到他们在对电影机制进行分析时，是如何引入拉康的精神分析理论的。

第二节　电影精神分析批评方法

一、电影精神分析学缘起

根据意大利电影理论家和作家温贝尔托·艾柯（Umberto Eco）的概括，电影符号学自20世纪60年代问世后大约经历了以下几个阶段：

（1）20世纪70年代以前以语言学为基本模式的第一阶段。

（2）20世纪70年代后以文本读解为中心的第二阶段。此时的符号学研究从结构转向结构过程，从表述结果转向表述过程，从静态分析转向能指的运动。

（3）以阿尔都塞的意识形态为主潮的第三阶段。

（4）以精神分析为理论核心的第四阶段。这时的电影符号学研究热点已经发生了重大的转移，对电影符号的精细分析已经被对电影机制的研究所取代，标志着第二符号学即电影精神分析学的诞生①。

20世纪60年代中期以后，西方电影研究者认为经典电影理论陈旧过时，纷纷尝试采用符号学理论来分析影片的结构和电影的类型，1964年，麦茨的《电影：语言还是言语》宣告了电影第一符号学的建立。电影第一符号学主要是运用结构主义语言学的研究方法分析电影作品的结构形式。尽管电影第一符号学关于电影如同语言的基本命题被证明是不可能的，但它对西方电影理论依旧产生了巨大影响，电影应该被理解成一个"文本系统"、一个编码集合和惯例结构的组合的观点极大地转变了后来的电影理论和批评的研究方向。

随着对电影的认识的深入，在其他人文社会科学发展的影响下，人们认识到电影的符号语言学研究出现了对语言活动中产生的主观效果的遗漏，而对电影的研究必须涵括

① 参见远婴《从符号学到精神分析学——当代西方电影理论学习笔记之一》，《当代电影》1989年第4期。

主体理论，由此电影的符号学分析援用了精神分析学说，尤其是经过拉康的主体理论重新塑造过的弗洛伊德精神分析学说，从而形成了电影符号学的第二阶段的模式，即电影精神分析学模式。1975年5月，法国综合性理论刊物《通讯》第23期以"电影精神分析学"为主题发表一系列文章，成为电影结构主义符号学和精神分析学相结合的滥觞。1977年，麦茨的《想象的能指：精神分析与电影》标志着电影精神分析学的正式诞生。研究观者与电影影像的关系的精神分析学观点，重新确定了当代电影理论的主要趋向。

二、电影精神分析学的核心概念

"当代电影精神分析学运用精神分析方法提供了一个描述观众与影片关系的框架。在一幅平面的银幕上，通过影像的放映创造一个虚幻空间，观众坐在座席上，身体活动处于被限制的状态，他的目光盯着发光的银幕，银幕在黑暗背景中是明亮的，影像来自他身后的放映员，放映机是处在生成过程的终端。这就是观影的基本机制。当代电影理论提出的中心问题是：观者的精神机制与电影机制是怎样相互作用的？这两种机制结合的模式是什么？它们是怎样协同的？这就是说，当代电影理论的论题就是电影观众和电影能指的关系。"① 当代电影精神分析学理论用类比的方法对以上问题作出了回应，即引用弗洛伊德和拉康的精神分析学理论，把电影比作梦，把银幕比作镜，讨论它们之间的相似性，并由此研究电影观众的观影心理。尽管这种想象性成分过重、科学性论证相对缺少的类比后来也遭到相当程度的质疑，但作为电影精神分析学的核心概念，对当代电影精神分析学的理论研究和批评实践均产生了极其重大的影响，下面我们将对这些理论进行简要的介绍。

（一）电影与梦

法国电影理论家、《电影手册》的编辑让-路易·博德里（Jean-Louis Baudry）的一个重要观点就是电影机制与梦的机制的相似性。他在1970年发表的《基本电影机器的意识形态效果》界定了"电影机制"的基本概念，其中包括：①由摄影机、灯光、底片和放映机等设备所制造的技术效果；②黑暗的影院、固定的坐姿、明亮的银幕等构成的观影环境；③以各种技巧再现的虚构故事；④适应观影者的意识和潜意识活动、使观影者变成欲望主体的影片文本。影院的黑暗、观影者相对的消极状态、强制的静止不动、光影闪动的催眠效果，这一切便营造出一种入梦状态，使观影者的精神能动性退化，认知变成幻觉，意识让位于无意识，这就是电影机制与梦的机制的相似性。

博德里认为："电影机制是对主体的某种欲念的想象性解决，是一种主体企图重新

① 姚晓濛：《对电影中精神分析理论的表述及批评》，《当代电影》1990年第2期。

寻求失落的精神舒适感的机制，其与梦共有的退行行为，为这种相似性提供了根据。博德里在自己的研究里援引了弗洛伊德的幼儿'口唇阶段'论。弗洛伊德认为'口唇阶段'的同化，表现为婴儿主体在与所欲和所爱的客体同化的同时，又想把它'吞噬'。博德里说，观众在黑暗的电影厅内会有类似的心理状态，观众向银幕的同化相当于婴儿与胸部的关系，其结构以含混性为特点。这就是在内与外、主动与被动、行动与忍受、吃与被吃等等选择之间的不明确性。二者的不同之处只在于一个是以嘴来接触欲望对象，另一个是以眼去接触梦幻对象。结果主体是对银幕形象的吸收，同时也是主体被银幕形象的吸收。"①

法国电影符号学宗师克里斯蒂安·麦茨（Christian Metz，1931—1993）希望通过创立一门科学的电影理论，来取代以往印象式的经典电影理论。在《想象的能指：精神分析与电影》中，麦茨提出了电影是"想象的能指"（Imaginary signifier）的理论表述。其中"想象"一语是精神分析学用语，来源于拉康的人格构成理论，"能指"是结构主义语言学用语，指表现手段。在这里，"想象的能指"的含义是双重的："首先，电影是表现想象的手段，其次，这种手段本身就是想象的"②，麦茨使用这一概念描述电影，充分表明了他把精神分析学和语言学方法结合起来、将电影当成梦和一种语言来进行研究的意图。

麦茨在总体上赞同博德里关于电影机制与梦的机制的相似性的理论。麦茨认为，电影的实质在于满足观众的欲望，那么影片就是通过自己的结构来间接地反映无意识欲望的结构。于是电影中的无意识结构实际上反映了这么一个问题：电影机制与观影者心理机制的关系变成了电影机制与梦的机制的关系。但他又特别指出了做梦与看电影的情景的区别，进而把电影与梦的关系定义为一种"半梦"关系。"在麦茨看来，电影与梦之间的差异有三点：第一，主体的感知态度不同：电影观众知道他在看电影；做梦的人不知道他在做梦。第二，主体的感知形式不同：电影状态是一种知觉状态；梦状态是一种睡梦中的幻觉状态；前者具有现实刺激物；后者不具有现实刺激物。第三，主体的感知内容不同：电影状态的逻辑化和有意构造的程度，即二次化程度比较高；而梦的状态的二次化程度比较低。"③ 所以我们可以通俗地说，"看电影的人是'醒着'的，做梦的人是'睡着'的，关键在于，'醒'的程度和'睡'的程度问题。'电影状态'可以说是清醒度弱化了的清醒状态，也可以说是清醒度增强了的睡梦状态。在这个意义上，电影可以称之为'醒着的白日梦'"④。由此麦茨进一步推论出一个重要的电影审美原则：

① 转引自姚晓濛：《对电影中精神分析理论的表述及批评》，《当代电影》1990年第2期。
② （法）克里斯蒂安·麦茨：《想象的能指：精神分析与电影》，王志敏译，北京：中国广播电视出版社2006年版，第4页。
③ 同上书，第9页。
④ 同上。

"正如过分满足欲望（极度愉快）的景象会使人从梦中惊醒一样，虚构影片的每一次不被喜欢都是因为，它或者是被满足得太多，或者是被满足得不够，或者是，既被满足得太多，又被满足得不够"①，所以，"电影要使人喜欢，必须使人的意识和无意识产生幻觉，但是不能超过一定的限度，超过一定的限度，就会产生焦虑"②。而这里所说的"一定的限度"，即是由电影的二次化程度或谓叙事化、逻辑化程度所决定的。电影的叙事化、逻辑化其实与梦的运作中的"再度校正"的作用相似。当观影者将自己的欲望投射到银幕上时，欲望与社会法则之间会产生冲突，这种冲突原本会唤醒观影者（梦者），所以必须通过二次化（再度校正）将冲突叙事化，使它成为一个极有条理的整体，正是二次化（再度校正）的力量编织了心智结构。由于这种心智结构与电影结构的同化，欲望与法则的冲突得以延缓，从而使我们继续留在电影（梦）的世界中。由此我们可以说，因为电影的想象经常要受到叙事的阻挠，所以"电影状态"的幻想系数要低于睡梦状态，高于我们在现实生活中的知觉状态；而"电影状态"的逻辑系数则低于我们在现实生活中的知觉状态，高于睡梦状态。

当麦茨强调电影的二次化与梦的"再度校正"作用的相似性时，法国学者蒂耶利·孔采尔也补充了梦的运作的其他方面如凝聚、移置和具象化与电影的关系。孔采尔认为，弗洛伊德关于梦的运作的原理，可以当作一种读解方法应用于电影分析。而与博德里和麦茨不同的是，孔采尔通过对《最危险的游戏》等影片的分析，指出电影真正与梦相似、使观影者如同梦者的部分仅仅是影片的开场段落，影片的开场段落往往就已经将影片其余部分的材料凝聚、置换和具象化了。因此，"片头段落就像是主体的梦。起初的梦对主体来说是含混的，因为它是一些日常生活的变形，也就是说，它被凝聚过，而叙事的其他部分使梦的材料得到解释。于是，孔采尔认为观影者不应该被认为与做梦者同源，而是与两个分离的主体同源：观影者起初与做梦者相似（开场段落再现了他的梦），观影者继而变成与分析者相似（影片的其余部分再现了对开场的'梦'的材料所做的解释）"③。

（二）银幕与镜

将电影银幕与镜子的类比改变了传统电影理论中银幕的概念。经典电影理论把全部电影批评与理论的历史看成形式主义立场和写实主义立场的历史。在经典电影理论中，爱森斯坦和形式主义者认为，银幕是旨在建立含义和效果的画框，而巴赞和现实主义者

① （法）克里斯蒂安·麦茨：《想象的能指：精神分析与电影》，王志敏译，北京：中国广播电视出版社2006年版，第9页。
② 同上。
③ 转引自姚晓濛：《对电影中精神分析理论的表述及批评》，《当代电影》1990年第2期。

认为，银幕上的空间暗示了银幕外的空间，是世界的"窗户"。

而对于折衷主义者让·米特里（Jean Mitry，1907—1988）来说，这两种比喻都是不完备的，在银幕上，离心的功能与向心的功能似乎是并存的，同时保持窗户和画框之间的相互作用正是电影的魅力所在，这也是对写实主义立场（窗户）和形式主义立场（绘画）的某种超越。

窗户和画框的隐喻，虽然看上去是对立的，但它们有一个共同的假定：银幕完全独立于生产和消费过程，也就是说，经典电影理论把产生影像的机制（放映机、银幕、黑暗的房间、明亮的光源）和消费影像的机制（观影者，他的眼睛、心灵和躯体）当作理所当然的而不予分析。

麦茨在以往电影的"画框论"和"窗户论"理论之上，引入拉康的"镜像阶段"理论，提出了电影的"镜像论"，对电影放映机制和观众的观影机制进行了深入的研究。他认为，电影的魅力正在于影院的魅力，电影放映和观看机制营造的效果最大程度地再现了镜像阶段。观众进入影院，便意味着接受影院的这一制造想象的神秘空间，放弃自己的行动能力，将全部行为简约为视觉观看，于是，观众返归镜像阶段，目光成为人们联系银幕世界的唯一途径，银幕成为自我映射和窥看他人之镜。因此电影精神分析学认为，电影观众对视觉快感的迷恋，涉及两种重要的深层心理，即"认同（自恋）"与"窥视（观淫）"。

1. 认同（自恋） 影院中的观众与镜像阶段的婴儿在很大程度上是相似的，这表现在观影者的情景与镜中幼儿的情境具有双重的类似性，这就是拉康所强调的两个互补条件：移动能力尚未全部获得与视觉组织力的早熟。观影者和婴儿一样都处于不动或被动的状态，在黑暗的电影厅内观众通过视觉组织力听任"电影魔术"的摆布，就像婴儿注视着镜子时的状态。而在上文对拉康镜像理论的介绍中我们曾经提到，当婴孩在镜像中看到自己是一个完整的躯体，并且镜像会随着自己的动作而变化时，他会完全淹没在欢欣兴奋的情感中，于是婴儿对这个镜像产生了自恋的认同。同样，影院中的观众首先认同的并非银幕上的角色与情节，而是他自己，一个观看者的角色，观众的主体身份，使得观众获得极大的主宰的幻觉与掌控的快感，重现了镜像阶段的指认方式与想象性满足。因此，观影的首要快感在于，银幕充当自我之镜，随时满足观众自恋的观看。而认同的第二个层面，也是更接近观众自觉感知的经验层面的认同，即置身影院中，我们的观影经验是混淆了真实与虚构、自我与他人的体验，观众的自我想象得以投射在银幕上的奇特人生与理想人物之上。麦茨认为，观众这一全知全能的主体，如同在梦中，他也是一个同时置身多处的主体。观众在影片中认同英雄，也认同于蒙难者，认同于女人，也认同于男人。尽管银幕上的人与物的形象往往是虚构和不完整的，但观众仍然承认银幕世界的可信性和真实性。因此，如同婴儿的第一次认同自身的存在，影院中的第一次同化完成了观众与影像本身的认同。

在电影观众完成第一次同化的基础上，博德里强调了与拉康提出的二次同化相应的观影者的二次同化。他认为："二次同化是对摄影机的同化，因为摄影机构造并规定了这个世界中的客体，摄影机安排了观众的视点和景观，它占取了观影者的位置。拉康认为，二次同化是含混的，幼儿既想是父（与父同化），因而恨父；又想有父，因而爱父，所以在同化过程中，双亲就'既起是的作用，又起有的作用'。同样，银幕角色一般也处于一种双向作用之中，即，当观影者分担他的视点时，他和观众一起望着画面内其他的人，他是注视的主体；当观影者处于叙事者位置时，他又成为他人注视的客体。从观影者的角度看，在前一种情况下，观影者是对在'有'的秩序中的客体进行选择，在后一种情况下，观影者是对在'是'的秩序中的客体进行同化。"①

2. 窥视（观淫）　　弗洛伊德把人的窥视欲望当作性本能的一种表现，他认为儿童对他人生殖器官和生理机能的好奇，就是这种窥视欲望的原初表现。弗洛伊德在《性学三论》、《本能及其变迁》等文章中认为，窥视作为人的性本能之一，是以暗中观看他人来取得色情的快感和欲望的满足。在这一意义上，影院机制当中的窥视元素很容易被指认：观众坐在黑暗的环境中，且因互不相识而产生窥视的安全感，放映机所投射出的单一光源，银幕——一个长方形的明亮二维平面上上演他人的故事，观众长久、静默地凝视。

而麦茨通过对拉康理论的引入，对电影、影院中的窥视机制进行了更深层次的分析。麦茨认为，影院中的情境提供了一种双重缺席的前提，因此能内在地结构着和召唤着一种窥视的出现。第一重的缺席与在场发生在观影的过程中，即，银幕中上演的各种故事只是电影摄放机所制造的光学、声学幻影，而影院中除了观众静静地观看着银幕，其实什么也没有发生。另一重的缺席发生在电影的制作过程中。"经典电影的制造银幕幻觉的前提之一，是成功地隐藏起摄影机/拍摄行为的存在。其成规之一，是将先在地决定观众观看方式的摄影机的位置、角度转化为或者说隐藏在人物视点之中；其次，是禁止演员将目光投向摄影机的镜头所在，因为那无疑会造成演员与未来观众的'对视'，从而破坏了银幕幻觉世界的自足和封闭。拍摄过程中的电影场景是置身于某种水族馆式的空间之中：一个封闭的空间，但四面环绕的是透明的玻璃窗，而墙外有着众多的向内凝视的目光。演员与电影的主创人员充分意识和感知着此刻处于缺席状态的观众，他们的全部表演，是以观众的在场为前提的。"② 因此，依照麦茨的论述，影院和电影机制早已将观众先在地放置在一个窥视的位置之上，等待观众凭票落座。

拉康从镜像阶段理论中引申出的关于凝视的理论与电影精神分析学理论有着更直接的关联性。在拉康看来，眼睛是一种欲望器官，因此，我们可能从观看行为中获得快

①　转引自姚晓濛：《对电影中精神分析理论的表述及批评》，《当代电影》1990年第2期。
②　转引自曹海峰：《精神分析与电影》，第117页，中国博士学位论文全文数据库。

感；但眼睛又是被充分象征化的器官，这便是"仁者见仁智者见智"的由来。通常人们只会看见那些"想看"或可以理解和接受的，而对于其他的存在视而不见，其原因就在于眼睛这一器官受到了象征秩序的充分掌控。但在拉康那里，存在着某种逃逸象征界的方式与可能，即凝视。凝视，使我们在某种程度上逃离了象征界而进入了想象界，再度把我们带回镜像阶段。

拉康的这种理论对麦茨产生了重要的影响。麦茨认为，银幕上的故事与奇观通过眼睛唤起凝视，观众由此成功地摆脱现实和象征界的束缚，进入想象王国。而影院内部的环境：观众的被动与静默，黑暗的环境，以及现代影院超大银幕和环绕立体声等制造视听梦幻效果的设施，会强化观众向想象界的退行。因此，在麦茨看来，唤起人眼的凝视状态是观影机制的重要环节，"观众与电影的关系主要取决于'视觉欲望'，而这一欲望的客体是一种缺席的存在……电影观众正是与窥视癖者一样，以直接窥睹无法获得的对象为满足，犹如做梦者在梦中无意识欲望得到满足一样。人类的这种窥视欲望，在电影中得到了集中的体现"[①]。

电影院这一现代公共空间使观众在黑暗中窥视他人秘密的欲望合法化。美国著名的电影学者斯坦利·梭罗门讲道："到60年代后期，一般公众已经明显看出，电影界出现了强烈的观淫癖倾向。许多人认为这是可悲的。这确实是一种使人感到遗憾的现象，然而这是电影原来就有的一种倾向的合乎逻辑的结果，这种倾向就是用一种特殊的方式让观众看到他们过去没有见过的对象或事件，使之变得十分生动，能成为群众经验的一部分。"[②] 总之，窥视欲望是人们观赏电影重要的无意识动机，而电影也以合理合法的方式满足了观众的窥视欲望。

三、电影精神分析批评的角度与方法

（一）电影精神分析批评的角度

电影精神分析批评方法所关注的是电影作品潜在的、被显在内容所伪装和掩饰着的无意识隐意，它竭力要穿透影片的表层进入影片的无意识深层，揭示电影背后的秘密。对具体影片进行精神分析批评，主要有影片人物形象的无意识心理、电影作者的创作心理和影片观众的观影心理这三个切入角度。

电影中的人物形象往往取自现实中的人物，尤其是取自影片编导的个人经验甚至是大的社会历史背景下的集体记忆，这些人物形象所代表的是一种复合的、立体的心灵世界，所以，在他们的行为中，不仅存在着他们自己或影片编导所意识到的动机，而且还

[①] 转引自曹海峰：《精神分析与电影》，中国博士学位论文全文数据库，第121～122页。
[②] （美）斯坦利·梭罗门：《电影的观念》，齐宇译，北京：中国电影出版社1986年版，第258页。

存在着他们自己或影片编导没有意识到的无意识的动机，而电影精神分析批评的角度之一便是揭示这些人物形象背后的无意识心理动机和因素。

运用精神分析学说，通过文本来研究作者是电影精神分析批评的第二个角度。电影精神分析批评家把某些电影文本与梦相等同，认为这些影片正如一个个梦一样，是电影作者被压抑的无意识欲望的一种替代性满足。因此，要理解电影文本的意义，首先必须理解影片作者的无意识动机，而反过来说，发现了作者受到压抑的欲望，又会增进我们对影片的理解，甚至对它作出新的阐释。弗洛伊德关于艺术是作家的白日梦、人的性心理发展阶段、童年经验、俄狄浦斯情结、拉康的镜像阶段等理论和概念是进行此类批评时需要深入理解并灵活使用的。

对电影观众的欲望在银幕上的投射极其满足、观众对影片的认同机制等观影心理的讨论是当代电影精神分析批评最为重要的一个角度，这是与整个接受美学、阐释学的兴起密切相关的，它想要表明电影观众和影片的相互作用中接受心理的复杂的无意识过程。运用霍兰德（John Holland）的理论分析，观众和电影文本的关系是一种本能幻想和自我防御的关系，电影文本的自我防御具有一种转换功能，它能够把本我幻想转化为一种可以为社会习惯接受的内容，既在观众心中唤起无意识的欲望和幻想，又以艺术的手段支配和控制这个幻想，使自我不受到本我的伤害，这样，观众就从本我走向了自我，又从自我走向了本我，从而带给观众以快乐，享受到他的白日梦，从而既满足了他的窥视欲望，又不会产生犯罪感和羞愧感，这已被反复证明是电影特别是类型电影吸引和满足观众的奥秘所在。希区柯克的《后窗》和《眩晕》等影片无疑是对这一理论的最佳阐释，相关经典的批评文本众多，这里不再赘述。认同、自恋、窥视、欲望等一系列电影精神分析学理论和概念在此类电影批评中被反复运用，并被证明有一定的合理性。

（二）电影精神分析批评的基本方法

电影精神分析批评运用电影精神分析学的相关概念和理论对电影文本进行分析与读解，既不同于把电影看作现实生活的反映、产物的社会历史批评，也不同于把电影文本看作一个封闭整体的形式主义分析，在很多方面有着自己的特征，在电影精神分析的批评实践中，主要有以下几种基本的方法：

1. 揭示电影活动中潜伏的各种无意识动机　如果说精神分析学说是一门关于无意识的科学的话，那么电影精神分析批评的方法也就是一种关于无意识的方法。它的研究重心，不在于电影的形式，而在于电影的内容，不在于表面上的意识层，而在于潜藏着的无意识层；对于电影作者来说，不在于他想要表现什么，而在于他实际表现了什么；对于电影作品来说，不在于它明确的显意，而在于它不明确的隐意；对于电影观众来说，不在于他在银幕上看到了什么，而在于他暗地里得到了什么；对于电影中的人物来

说，不在于他的行为的表层动机，而在于他的深层动机。在电影中，人们没有说出的东西和他为什么不说比他清晰说出来的东西更为重要，正是在那些表面的意义下面才真正蕴藏着真谛。所以，电影精神分析批评方法对于电影作者、电影观众、电影作品中那些明确传达的动机不感兴趣，它所关注的恰恰是那些不能被明确意识所把握的无意识动机，那些表层动机不过是无意识深层动机的派生物或替代物。因此，用电影精神分析学的方法解读和批评电影文本，就必须把握电影中的无意识趋向和动机，并且找出它们在电影的创作、观赏等活动的过程和结果中是如何发生作用的。电影精神分析批评通过作者研究，发现童年生活在电影作者心里留下的烙印；在电影作品的表层结构下揭示俄狄浦斯情结等深层的无意识结构；在作品中的人物行为里发掘与性欲有关的潜在动机；在电影观众的美感体验中注意欲望的投射和性的兴奋。其中最值得我们注意的是最后这一层面，在当代电影精神分析批评的理论话语中，讨论观者的精神机制与电影机制的相互关系是最为人们所关注的焦点。

2. 象征破译法　弗洛伊德视艺术为一种白日梦，根据他的梦的理论，艺术的无意识动机和艺术的表现内容是用两种不同语言对同一种意思的不同表述，艺术内容实际上是将艺术的意义翻译成了另一种更为隐晦和陌生的形式，这种翻译过程也即是艺术创作的过程，是通过凝缩、移置、具象化和润饰等手段将无意识隐意改变为可感知的艺术品的显意的过程。因而，艺术就是一种客观化、系统化、形式化的梦，是无意识欲望的象征，在这一立体结构中，表层与里层、能指与所指、意识与无意识以象征为中介组合在一起。为了探测电影中的无意识动机，电影精神分析批评就需要透过影片的表层结构，回溯和复原创作的初始无意识动机，破译其象征意义。根据精神分析学的大量研究和理论假设，结合人类学、神话学和语言学等方面的科学成果，象征破译法积累了一系列规则和密码，运用这些规则和密码，选择适合进行精神分析批评的电影，可以从其中的人物、事件、情节、细节、物体、景观里找出与之相对应的无意识意义，而这些意义大都与性有着千丝万缕的联系。因而，初期的电影精神分析批评往往将银幕上的父子、老少冲突解释为俄狄浦斯情结的象征；将各种心理矛盾的冲突解释为自我、本我、超我的纷争的象征；将影片中一切长竖之物和具有穿刺性、伤害性的能指，如手杖、竹竿、树干、刀、枪、矛等解释为男性生殖器的象征，而将具有空间性和容纳性的符号，如坑、穴、瓢、罐、盆、箱等解释为女性生殖器的象征，甚至将舞蹈、火车进出隧道等运动解释为性交的象征；等等，这种对象征简单的"泛性论"分析，虽然有时有牵强附会的嫌疑，但也在一段时间内为电影精神分析批评方法提供了破译影像符号的基本思路和手段。

3. 因果回溯原则　弗洛伊德认为，"没有一种心理表现是无意义的、任意的、没有规律的"①。这一决定论思想，使弗洛伊德否认任何纯粹的偶然现象的存在，任何客

① 转引自王岳川、胡经之主编：《文艺学美学方法论》，北京：北京大学出版社2005年版，第97页。

观结果都体现着主观的动机,任何现在时态都是过去时态的逻辑延续,所以电影精神分析批评方法总是从现象到本质、从结果到原因、从现在到过去、从结局到开端、从银幕之上到银幕之后,通过这种回溯,寻找无意识的原始动力和动机。尽管这些动力和动机被影片的创作者、银幕上的人物形象、观赏者所遗忘或不自觉,但它们却必然存在,而且往往与人们的无意识体验有着因果联系。时间的流逝、空间的转换都抹不掉个体早期经验和人类原始经验对人的心理与行为的巨大影响力和支配力。弗洛伊德对精神分析方法这一特点曾作了高度评价:"只要我们从最后阶段往前回溯事物发展的过程,那么各个阶段间的联系看来是有持续的,我们会觉得已经得到了完全的方法,而如果我们只从分析得到的前提出发,追踪到最后的发展结果,那么我们就再也感觉不到事物发展的必然性了……"①

第三节 电影精神分析批评实例

为姜文释梦
——电影《太阳照常升起》之解析②
(节选)

林 瑜

从1994年开始,姜文每隔七年都会拍出一部惊人之作,《阳光灿烂的日子》、《鬼子来了》、《太阳照常升起》,每一部都拒绝重复与平庸。正所谓与大历史相伴的一直有一部民间的历史,而只有这部个人体验的历史才是真正有意义的,姜文虽然习惯于把作品设置在带有公认伤痕的历史中,但他所要表现的却是个人成长记忆中的另一种历史形态,而那些属于个人印象中的场景片段又并非是完整统一的,需要在梦的作用下才能完满起来。从电影诞生初始,便有人提出"电影——梦工厂"的说法,其中无疑包含了电影与梦的类比。弗洛伊德认为,梦的意义就是愿望的实现或者说是欲望的达成。童年记忆、创伤情境与身体受到的刺激和经历过梦的工作变为梦境,在现实中无法实现的愿望和无法获得的满足却成功地在梦中实现、获取了。《太阳照常升起》无论是从姜文创作的出发点上还是从最终呈现在银幕上的那种梦幻般的超现实风格上来讲,都是导演把梦做得最美、最酣畅淋漓的一次。影片正是导演将脑海中有关童年的印记、成长中深刻

① 转引自王岳川、胡经之主编:《文艺学美学方法论》,北京:北京大学出版社2005年版,第98页。
② 本文节选自《电影文学》2008年第20期。

的经历、某种强烈而刺激的感受经过艺术的加工最终造就了一场色彩斑斓而又跌宕起伏的梦。下面，笔者将以人物的设置为切入点来对作品进行层层解析。

一、疯妈：孩童时期世界是自由、无序、充满未知的

一般认为，疯妈是遭受了不忠爱情所带来的打击才变疯的，从此她把自己封闭到一个假想的自我世界里，这种说法其实是很大程度的误读，因为综观全片便会发现它并不符合其深层的逻辑结构。即使是梦也都有它的逻辑性，更何况是一部艺术作品。如果我们以一个孩子的视角看疯妈，那么所有的问题便豁然开朗、顺理成章了。疯妈任性古怪、行为无常、言语无逻辑，她反对孩子上学，害怕警察和大夫，这一切正展示了一个尚未涉世的孩子面对这个疯狂而自由的世界时那种无知懵懂的心理。拉康告诉我们要在"他者"身上寻找自我，那么姜文想让观众从疯妈身上看到的不是别的，正是我们的童年，并在观影过程中参与到对美好童年追忆缅怀的祭奠仪式中来。值得注意的是，导演还巧妙地设置了一个梦的套层，如果说疯妈的故事是导演展示给观众的一个梦，那么疯妈关于"鱼鞋"的梦则是梦中之梦。疯妈之所以做了这么一个梦，是因为鱼与海的必然联系，她是在海边长大的，伴随着她童年的无疑是宽广的大海和畅游其中的自由自在的鱼儿。她在树上问儿子："你说，我从这往下一跳，能不能从那边的树底下钻出来？有海就能！"这句听上去十分无厘头的话实则透露了她对海的向往与对童年的追忆，或许这就是她孩童时代遗留下来的问题与充满想象力的答案吧。疯妈在树上给她儿子讲述《树上的疯子》，不仅以实际行动为观众演绎和展示了孩童眼中的那个荒诞的世界，而且也在讲述的过程中再度抵达了自己儿时的那个奇妙的世界。总之，无论是她的鱼鞋情结还是大海情结，指涉的都是她的童年故事，也就是说，疯妈的故事作为导演的一个梦，满足的是他再现童年的欲望，而鱼鞋作为疯妈的一个梦，则要满足的是她重返童年的欲望。然而，是梦总会有醒来的时候。疯妈对于始终得不到儿子的理解而耿耿于怀，所以她才一意孤行地为儿子建造了一个与世隔绝的小白宫，试图把他带回到那个孩子眼中的初始世界。当她儿子真的来到小白宫后，发现里面所有的东西都是破碎的、拼贴的，然而遗憾的是他并未领悟意会到母亲的想法和愿望（正如大部分观众无法领会到导演通过疯妈展现孩童世界的意图一样），即使站在了意向明显的被拼贴好的碎镜前看到了同样零碎的自己时（其实破碎的不是镜子，而是孩童眼中的那个支离破碎的世界），他也没有乐在其中，而是感到困惑和恐慌，所以他迫不及待地逃离了小白宫。伴随着他这一行为而来的是疯妈梦想的破灭，她不得不无奈地从梦中醒来，当已身为小队长的儿子再次看到她的时候，她不无悲凉而绝望地转变成了一个正常人、一个慈祥而通情达理的母亲。疯妈一夜之间头发白了许多，她已从"姐姐"般的模样变得满脸沧桑，与实际年龄相吻合了起来。

二、小队长和梁老师：进入俄狄浦斯阶段遭遇的致命挫折与伤痛

"俄狄浦斯情结"是弗洛伊德精神分析学中用来命名男孩对母亲的乱伦欲望及对父亲嫉妒和仇恨的一种本能心理因素。他认为男性如果不能在俄狄浦斯阶段战胜杀父娶母愿望，其人格的形成与发展的过程便遭到阻断，形成某种心理病症。但如果他能意识到来自父亲的权威和威胁，并对其认同和接受，就能完成一次关键性的成长。然而影片中的小队长和梁老师的悲剧性命运都与俄狄浦斯阶段出现的问题有着根本的联系。小队长从一出生就没有父亲，他只能从疯妈既抽象又非完整的描述中对"父亲"形成一种极其空洞而概念化的模糊认识。父母合影中父亲的脸是缺失的，父亲的信也只看到了"就叫我阿辽沙吧"这一封，还有就是得知父亲和枪有着紧密的联系，除此之外再没有别的什么。所以，他头脑中建构的父亲形象只能幻化成一把枪或者直接就是"阿辽沙"这一抽象符号，而这些绝对不足以在他的成长中形成真实可感的权威，只能在精神层面造成一种虚无的盲目崇拜。越是匮乏越是欲望，父亲的缺席也时刻刺激着他对某种权威的渴望和不断追寻。唐叔的到来，对于小队长来说无疑促成了一次人生偶然而又必然的转折，因为他不仅带来了一杆真正的枪，同时也带来了一位成熟的女人，这在无形中消解掉了小队长因母亲的消失所带来的伤痛。当小队长从唐叔手中接过那杆枪时，脸上流露出来的兴奋已经显示出他把对母亲的认可转向了对父亲的认可，并乘着这种快感一路忘乎所以。他抓准时机与唐婶偷情，还不忘说道："就叫我阿辽沙吧"，这都表明了他急于将自己的欲望由母亲转向其他女人，并成长为一个像父亲一样的男人。遗憾的是，所有转变都只是他为自己的快速成长建造的空中楼阁，因为他自始至终都没有对真正的权威和威胁形成清醒而深刻的认识，"父之名"在他的成长中都只作为了一种表象而不是真实的威慑力，所以站在一个真正的男人（唐叔）面前，他是如此的软弱和无知，并最终因为这种投机取巧的成长方式付出了年轻的生命。

与小队长相比，梁老师的恋母情结更具拉康意义上的典型性，它超越了年龄界定并纳入了心理结构系统中来。他的故事始于"美丽的梭罗河"终于"美丽的梭罗河"，而人对水的眷恋在弗洛伊德的意义上是对重返子宫的渴望（这一点在小队长身上也不无表现），再有，他用来自杀的枪带则象征着母子相连的脐带，这些均可理解为恋母情结的种种表征。影片中，梁老师原本是一个个性十分开朗、无拘无束的人，会在朋友的婚礼上肆无忌惮地摸女人屁股，可是随着环境与时代的转变，其性格也越来越趋于内向，他感到压抑，而这种陌生感与压抑感在"摸屁股"事件后达到了极限。在那个特殊的年代，不合理的制度与法规正充当了父亲的角色，也就是所谓的"父之名"、"父之法"，它使梁老师遭受到侮辱与打击，在其内心刻下一道无法痊愈的伤痕，而梁老师一

个人的力量又是不能与之抗衡的。所以，虽然后来梁老师洗刷了冤屈，但他就像一个失去了安全感的孩子，对周围一切感到陌生和恐惧，这种情绪阻断了他对"父之名"的认可与接受，所以他选择了彻底地逃离。

三、林大夫和唐婶：继续成长所必须战胜的诱惑和必须经历的考验

关于弗洛伊德的男性主体理论，其后继者拉康作出了重要的修正和补充，他认为"男性的成长历程及其对俄狄浦斯情结的超越与其说是迫于具体有形、来自父亲的阉割威胁，不如说是一个将'父之名'、'父之法'自觉内化的过程"。而在这种自觉内化的过程中，女性形象象征着威胁，也象征着欲望，为男性的成长设置必要的障碍，她们的形象和意义大都是相对于男性主体而设置的。影片中，林大夫和唐婶所充当的就是这样一种角色。林大夫是一个"永远湿漉漉的"、开放而爱欲强烈的性感女人，对于梁老师和唐叔/唐老师来说，她分别赋予了他们不同的成长意义。在梁老师那里，林大夫就是拉康认为的活生生的、遭到阉割的、匮乏的形象，她是作为"差异性的他者"出现的，象征着"父之法"带来的威胁与创伤。梁老师对林大夫以及其他女性的拒绝与躲避，正是因为"父之法"在她们身上投射了太多的威胁，但这又是梁老师在确认主体身份过程中不能回避的，他只有直面这种威胁并找到化解的方法才能获得成长。可惜，梁老师选择逃离这个受到制度压抑的陌生境地，固守着恋母情结踏上往返的道路。但是，林大夫在唐叔那里却成了观赏和欲望的对象，是作为"异己性的他者"而存在。唐叔正是通过充分客体化和美化女人的身体而成功地转移并排遣了女性所传达的象征威胁与阉割焦虑。在此意义上，林大夫的出现为唐叔主体身份确认和男权的获得提供了机遇，是他完成真正男人的蜕变过程中必不可少的角色。唐婶是一个聪颖、知性的女子，是男性心目中女性除了性感之外的另一面，她和林大夫是完全不同的两种类型，正是这两种截然不同的类型，负载着男性生命经验中的女性意义。她不仅使小队长有了性别意识并在一定程度上促使其走出恋母情结的禁锢，而且也使唐叔在父权的内在化过程中获得经验。唐婶对唐叔的背叛，使唐叔意识到女性带来的威胁和焦虑是不可避免的，而他只有再一次地战胜才能使自己的主体身份得到进一步的完善，最终成为社会的立法者。所以，面对唐婶的偷情行为，唐叔不得不反省自身并接受了这个事实，通过采取放逐的方式来解除内心的焦虑。唐婶作为一个个性鲜明的女子，她的理性与自主能使男性在成长的过程中变得更加强大。

四、唐叔/唐老师：游离于现实内外、豪放不羁的理想型成熟男人

如果梦中没有"自我"的存在，那么所有的梦都失去了它存在的必要性与可能性。姜文无疑也将他自己放置在了这个梦中，那就是由他亲自扮演的"唐叔/唐老师"这一角色。与梁老师相比，他多了一分圆滑世故，与小队长相比，他多了一分成熟老练，同时，他又是一个我行我素、擅长游离于各种规则之外的特殊分子。他知道如何转移、释放来自内心的欲望，如何避免压抑、摆脱焦虑，从而走上一条自觉的男性成长道路。当他受到社会规范和现实环境的压抑时，他把这种本能欲望转嫁到了女人身上，他谙熟吸引女人之道；当女人意味着挫折与创伤的时候，他又将这种本能欲望寄托于打猎这一霸气十足的行为上来，不仅赢得了孩子们的崇拜，也获得了快感与满足。因此，唐叔/唐老师总是以自由豪放的姿态调侃着生活，而无需向现实屈服。唐叔作为理想化的角色，或许就是导演梦想中渴望成为而又一直无法成为的人吧。将人物的设置逐个分析下来，你会惊奇地发现，原来影片向观众展示的是关于男人的成长之梦。开篇"疯妈的故事"象征着自由而充满幻想的童年，而童年过后，所谓成长的烦恼便接踵而来，那么从"小队长"到"唐叔"则暗示着从男孩成长为男人所要经历的无数次蜕变。总之，这个关于男人的成长之梦被姜文演绎得美轮美奂、复杂跳跃而又符合逻辑。

本章深入阅读文献

1. （奥）弗洛伊德. 精神分析学引论［M］. 张堂会，译. 北京：北京出版社，2007
2. （奥）弗洛伊德. 弗洛伊德后期著作选［M］. 林尘，张唤民，陈伟奇，译. 上海：上海译文出版社，1986
3. （奥）弗洛伊德. 弗洛伊德论美文选［M］. 张唤民，陈伟奇，译. 北京：知识出版社，1987
4. （奥）弗洛伊德. 摩西与一神教［M］. 李展开，译. 北京：生活·读书·新知三联书店，1991
5. （美）霍夫曼. 弗洛伊德主义与文学思想［M］. 王宁等，译. 北京：生活·读书·新知三联书店，1987
6. （俄）巴赫金. 弗洛伊德主义［M］. 佟景韩，译. 上海：上海文艺出版社，1988
7. （美）霍兰德. 后现代精神分析［M］. 潘国庆，译. 上海：上海文艺出版社，1995
8. （英）里德·格罗夫斯. 结构精神分析学：拉康思想概述［M］. 黄然，译. 天津：天津社会科学院出版社，2001
9. （法）拉康. 拉康选集［M］. 褚孝泉，译. 上海：上海译文出版社，2001
10. （日）福原泰平. 拉康·镜像阶段——现代思想的冒险家们［M］. 王小峰等，译. 石家庄：河北教育出版社，2002
11. （法）麦茨. 凝视的快感：电影文本的精神分析［M］. 吴琼，译. 北京：中国人民大学出

版社，2005

12.（法）麦茨. 想象的能指——精神分析与电影［M］. 王志敏，译. 北京：中国广播电视出版社，2006

13. 陆扬. 精神分析文论［M］. 济南：山东教育出版社，1999

14. 方汉文. 后现代主义文化心理：拉康研究［M］. 上海：上海三联书店，2000

15. 张一兵. 不可能的存在之真——拉康哲学映像［M］. 北京：商务印书馆，2006

第五章 影视结构主义—符号学批评方法

结构主义（structuralism）是法国人类学家列维-斯特劳斯在文化人类学中开创的一个学派，这个学派把各种文化视为系统，并认为可以按照其成分之间的结构关系加以分析。结构主义源于瑞士语言学家索绪尔的结构主义语言学派，这种观点和方法获得了广泛的推广和应用。其中，阿尔都塞用结构主义方法解释马克思主义理论，瑞士的皮亚杰（Jean Piaget，1866—1980）则把它应用于发生认识论的研究。

符号学（semiotics）就是研究符号、指示会意和指示会意系统的一门科学，它在20世纪60年代以后，以法国和意大利为中心，重新兴盛至欧洲各国，其源头主要是胡塞尔（Edmund Husserl，1859—1938）的现象学和索绪尔的结构主义。按理论形态，符号学可分为：卡西尔（Ernst Cassirer，1874—1945）的哲学符号学（新康德主义）；皮尔斯（Charles Sanders Peirce，1939—1914）的哲学符号学；罗兰·巴特的语言结构主义符号学；苏联学者劳特曼（Yary Mikhailo ch Lotman，1922—1993）的历史符号学。

第一节 影视结构主义—符号学理论概述

结构主义批评理论的一个显著特点是，它没有很强的统一性，不是一个统一的学派，内部差异很大，并且，它与其他批评理论联姻，由此产生了精神分析的结构主义、西方马克思主义的结构主义、意识形态结构主义等。结构主义影响广泛且生命力旺盛，直至20世纪90年代还经常被人们所引用。现在，常被学者研究的结构主义思想主要包括索绪尔的结构主义语言学、列维-斯特劳斯的结构主义人类学、罗兰·巴特的结构主义符号学以及普洛普的结构主义叙事学。当然，结构主义的代表人物还包括俄国的雅各布森（Arne Jacobsen，1902—1971）、巴赫金（M. M. Bakhtin，1895—1975）和美国的皮尔士（Paul Pierce，1839—1914）等。

结构主义与符号学的学术渊源和研究方法有一部分是相同的，可以把它们作为同一类分析方法。但是，结构主义倾向于普遍主义，坚持共时的系统观，而且所涉及的范围远不止符号学。符号学的眼界是历史的，采取更为相对论的立场，符号学研究也可以不

采用结构主义方法。

一、索绪尔的结构主义语言学

斐迪南德·德·索绪尔（Ferdiand de Sausure，1857—1913），出生在瑞士日内瓦。1916年，索绪尔的学生根据他上课笔记整理的《普通语言学教程》一书出版，随后索绪尔被越来越多的人所理解和认识，他也成为现代语言学的创始人和电影符号学的奠基性人物。

索绪尔把语言看作一个符号系统，产生意义的不是符号本身，而是符号的组合关系。语言的特点是意义和声音之间的关系网络、纯粹的相互关系的结构。由索绪尔的语言学理论引申出来的一些普遍性结构原则，在日后成为结构主义思潮的一些重要方法论的基础，也就是说，这些普遍性的语言学原则包含结构主义的基本思想，这就是索绪尔对结构主义的最主要贡献。具体表现如下。

（一）"语言"与"言语"

索绪尔将语言（language）和言语（parole）区分开来，他认为语言是第一性的，而言语是第二性的。认为语言是相互差异的符号系统，是社会性的，是一种抽象记忆的产物，语言优于言语，言语的意义源于语言。语言是一个整体，它包括了语法、句法和词汇，是由社会约定俗成的符号系统。而言语则是语言的个人声音表达，也就是指个人的说话。索绪尔用象棋比喻语言和言语的区别，他认为，语言犹如"象棋"那套抽象的规则与惯例，而我们所说的每一句话，即言语，就像所走的每一步棋，而决定每一句话怎样说和每一步棋怎样走的规则，却是抽象与隐藏的。语言超出并支配着言语的每一种表现，但是假如离开了言语的具体表现，语言也就失去了自己存在的意义。

索绪尔对语言和言语的区分，在结构主义语言学的发展历史上是十分重要的一个阶段，引发出结构主义重分析结构的方法，标志着对语言进行研究时注重从语言的深层结构进行分析。索绪尔的这种方法使人们对作品的研究从具体转到总体，从个别文本进入抽象模式，不仅开启了一种新的研究方式，对于后来的电影符号学的发展也是有很大影响的。

（二）"能指"和"所指"

语言是由一系列复杂的符号系统组成的，索绪尔用能指（signifier）和所指（signified）来区分符号的两个方面，因而符号和符号的关系也成为语言学研究的对象。"能指是物质方面，即构成语言表达可被感知的方面；所指是观念方面，即符号中以能指为中介所表达的构成语言的内容方面，即能指和所指是相互界定的，能指是符号的表示成

分，所指是符号的被表示成分，而能指和所指这两者之间的结构关系就构成了符号"①。在符号学中，包括在自然语言系统中，能指和所指的关系是一种约定俗成的关系，一方面，能指和所指之间是一种随意性关系，除了历史的、文化的、民族的约定俗成之外，没有任何内在的原因可以解释；另一方面，所指仅仅是符号的所指，因此，所指不是一个事物，所指只是一个概念或一个规定，这个概念或规定只在它的符号系统内才是有意义的。

但是，电影符号不同于自然语言的符号，它是一种视听符号，因此，电影符号的能指，包括画面的能指和声音的能指。在电影符号中，影像和声音既是能指又是所指，即镜头所表达的物象和含义就包括在镜头之中。因此，电影符号学家莫纳科将电影符号学称为短路符号。

在能指和所指的基础上，构成了"外延"和"内涵"这对范畴。"所谓'外延'，我们通常是指使用语言来表明语言说了些什么；'内涵'则意味着使用语言来表明语言所说的东西之外的其他东西"②。在电影符号学中，外延是指电影画面和声音本身具有的意义，内涵则是电影画面和声音所传达出的"话外之音"或"弦外之音"，也就是画面和声音内在潜藏的深刻含义。电影的内涵，需要观众在欣赏影片过程中调动全部审美心理，才能准确把握。

（三）组合关系和聚类关系

索绪尔认为，在语言状态中，一切都是以语言的横组合关系和纵聚合关系为基础的，组合关系和聚类关系，被称为索绪尔的结构主义的两根轴，在语言学中，组合和聚类是相互依存的。

组合关系，即语言的词语和句子、句子和段落之间的关系，它是指构成句子的每一个语句符号按照顺序先后呈现所形成的相互间的联系。聚类关系，也就是索绪尔所说的联想关系，它是指特定句段中的词与没有在这个特定句段出现但与出现的词有许多共同点的词，在联想作用下构成的一种集合关系。这些词虽然没有在现时话语中出现，但它存在并决定着现实话语中出现的词的意义。

结构主义语言学中的这两个重要概念，被电影符号学所借用。麦茨认为，对于电影符号学研究来讲，组合关系比聚类关系更加重要，"电影符号学的研究恐怕主要侧重于组合关系而不是聚类关系"③。"大多数叙事性影片的主要组合关系形式却相差无几。电

① 史可扬：《影视传播学》（第二版），广州：中山大学出版社2011年版，第108页。
② （英）特伦斯·霍克斯：《结构主义的符号学》，瞿铁鹏译，上海：上海译文出版社1987年版，第137页。
③ （法）麦茨：《电影符号学的若干问题》，见《外国电影理论文选》，上海：上海文艺出版社1995年版，第386页。

影叙事形式通过无数部影片的程式和重复稳定下来,逐渐具有比较稳固的形态,当然,这些形式绝不是一成不变的……用索绪尔的一个思想来解释电影,我们可以说,叙事影片的大段组合可能有变化,但是任何人都不能随心所欲的改变它。"[1] 麦茨根据结构主义语言学的理论,提出了关于电影八大组合段类型理论。这八大组合段正是主要沿组合关系轴进行的研究,但也仍然涉及聚类关系。

(四) 历时研究和共时研究

索绪尔区分了两种研究方法——历时研究和共时研究,历时研究是对特定对象的历史演变与结构变化的研究,而共时研究则是指对时间中某一个特定点的结构或系统进行研究,索绪尔认为,为了创建科学的语言学,必须采用共时研究的方法,因为符号是依据它们在语言系统中的地位而不是它们在历史上的地位而变得有意义的。无论语言历史如何演变,在时间中的任何一个特定的点上,语言系统的结构都是固定的、完整的,而不会为外部的、偶然的历史环境所动摇。尽管索绪尔坚持共时研究以确定"语言体系"的结构方法"没有历史感"(伊格尔顿语),但是这种研究方法在一定程度上对于一定对象又是极其有用的。法国社会学家布尔迪厄发明的"新闻场"概念,就是在索绪尔的结构主义方法上形成的,通过这一核心概念,布尔迪厄在《关于电视》一书中成功地剖析了新闻内部循环所导致的同质化问题和文化生产场与商业逻辑的相互关系,并得出结论说:电视在当代绝不是一种民主的工具,相反,却带着压制民主的强暴性质和工具性质,已经从文化和交往的传播手段沦落为一种典型的商业操作行为。

索绪尔对影视分析的贡献在于,他关于语言的符号性质、语言符号系统的内部规律被用来对影视现象进行分析,用语言学原理对影视的功能系统作出解释,并以此为基础建立起结构主义影视批评。

二、列维-斯特劳斯的结构主义人类学

克劳德·列维-斯特劳斯(Claude Lévi-Strauss,1908—2009),法国结构主义理论家,代表作有《语言学与人类学的结构分析》、《结构人类学》、《野性的思维》等。

列维-斯特劳斯认为,社会是由文化关系构成的,而文化关系则表现为各种各样的文化活动,也就是人类从事的物质生产与精神思维的活动。不管哪一类活动,都贯穿着一个基本的因素——信码(符号),不同的思维形式或心态是这些信码的不同的排列和组合。列维-斯特劳斯的研究主要集中在人类亲属关系、原始人的思维形式和古代神话

[1] (法)克里斯蒂安·麦茨:《电影符号学的若干问题》,见《外国电影理论文选》,上海:上海文艺出版社1995年版,第388页。

系统三个方面，他试图通过对这三方面的研究找到对全人类（不同民族、不同时代）的心智普遍有效的思维结构及构成原则。

（一）神话的"语言"和"言语"

列维-斯特劳斯对神话的研究受到了索绪尔结构主义语言学的影响，尤其是索绪尔关于"语言"和"言语"的划分，直接影响了他的神话模式研究。

通过对神话的观察分析，列维-斯特劳斯发现，一方面，神话既没有逻辑性，也没有连贯性；但从另一方面来看，从各个地方搜集起来的神话又有惊人的相似性。在进行深入的分析后，他认为，这些神话的创造表面上是随意性的，但从根本上说，它们同人类语言一样，具有共同的人类思维基础，因此具有一致性。由此，他认为，神话同样也具有"语言"和"言语"的区分：神话的"言语"是神话各自单独的具体表述；神话的"语言"是整个神话的基本结构系统。每一个神话的"言语"都来自神话的基本结构系统并从属于这个系统。神话在它的每一次叙述中，具体言语可以是任意的，而且每一次叙述都有一个具体的时间并展示一个历时的过程。

（二）"神话素"及其结构系统

在具体的神话模式分析中，注重寻找不同神话或同一神话的不同变体在功能上类似的关系是列维-斯特劳斯寻找的重点。列维-斯特劳斯把这些神话分割成诸如"俄狄浦斯弑父"、"俄狄浦斯杀死斯芬克斯"等一个个小的单位，然后再仿照语言学中的音素概念，把这些小的关系单位合成一束束的关系，他把这种关系称为神话素。这些神话素被运用到任何一个具体的神话叙述中，并被人们明显地感知到。神话素在神话的叙述中发挥着自己的功能并组合起来产生意义。因此，我们对神话进行分析时，我们考察的对象不仅是同一神话的历时性叙述，还有共时存在的各种变体以及其他神话，因为通过神话素的作用，它们实际上相互关联而构成了一个完整自足的结构系统。（参见表5-1）

列维-斯特劳斯运用上述方法，对俄狄浦斯神话可用的意义进行了研究。他认为，人类是由男女结合而生还是由大地而生的问题是俄狄浦斯神话的基本意义。植物为人们提供了一种模式，使人们相信生命来源于大地；但事实上又看到人是由男女结合而生的。列维-斯特劳斯指出："尽管这个问题显然是不能解决的，但是俄狄浦斯神话提供了一种讲述起源问题的逻辑工具——人起于一源还是二源，其派生的问题是起于异源还是同源。"①

① （法）列维-施特劳斯：《结构人类学》，见朱立元：《当代西方文艺理论》，上海：华东师范大学出版社2005年版，第237页。

表 5-1　俄狄浦斯神话

卡德摩斯寻找被宙斯劫持的妹妹欧罗巴			
		卡德摩斯屠龙	
	龙牙武士们自相残杀		
			拉布达科斯（拉伊俄斯之父）＝瘸子（？）
	俄狄浦斯杀死父亲拉伊俄斯		
			拉伊俄斯（俄狄浦斯之父）＝左腿有病（？）
		俄狄浦斯杀死斯芬克斯	
俄狄浦斯娶其母为妻			俄狄浦斯＝脚肿的（？）
	埃特奥克勒斯杀其弟波吕涅克斯		
安提戈涅不顾禁令安葬其兄波吕涅克斯			

从表 5-1 的排列来看，共有四竖栏，每一栏都包括几种属于同一束的关系。列维-斯特劳斯认为，如果我们要讲述这个神话，就要撇开这些栏，按照从左到右、从上到下的顺序一行行地阅读。但是，如果我们要理解这个神话，就必须撇开历时性范畴的一栏（从上到下），而从左到右，一栏接一栏地阅读，把每一栏都看成一个单元。

同一竖栏中的所有关系都表现出一个共同的特点，例如，左边第一栏的事件都是有血缘关系的，亲属之间的关系过于亲密，包括拉德摩斯寻妹、俄狄浦斯娶母、安提戈涅不顾禁令收葬亡兄，可以说，第一栏的共同特点是对血缘关系估计过高。显而易见，第二栏表达同样的内容，但是性质相反，即对血缘关系估计过低，如龙牙武士骨肉相残、俄狄浦斯弑父、他的两个儿子的王位之争。第三栏与杀死怪物有关，卡德摩斯屠龙、俄狄浦斯杀斯芬克斯，为了人类能从地下生长出来，它们必须被杀死。第四栏是俄狄浦斯的祖父、父亲和他本人三代人的名字，都有行走不便之义，强调人出自地下的起源，因为行走不便是从土中生出来的人的普遍特征。许多民族的神话中都有关于人类源于泥土并且刚从土中生出来时不能笔直行走或站立的表述。列维-斯特劳斯分析，这四竖栏呈现出两组二元对立模式，即亲属关系的高估和亲属关系的低估的对立，否定人类由土地

所生（人与土地疏离）和坚持人类由土地所生（人与土地亲近）的对立。

由此我们可以看出列维-斯特劳斯分析神话的基本步骤：①抽离出神话的基本成分——神话素；②按照二元对立的方式排列出神话素的组合方式；③显示神话的深层结构，并由此揭示出神话的本质特征及意义。列维-斯特劳斯断言，神话结构是由相应并相互对立的神话素构成的。所有的神话都存在着二元对立关系，无论神话怎样衍变、发展，这种内在结构保持不变，从而建立起了将隐藏在神话之后的自然地理、经济技术、社会家庭组织、宇宙哲学等因素蕴含在内的复杂结构。列维-斯特劳斯对俄狄浦斯神话的分析很鲜明地体现了结构主义方法以二元对立关系来运作的特色，对此后的结构主义文论产生了重要的示范性影响。

通过研究，列维-斯特劳斯发现，神话也是有逻辑的思维，而且，这种作为原始人的思维方式是与现代科学的逻辑同样严密的，不同的是神话思维不是分析性的抽象思维，而是具体的形象性的思维。在思维运作上，总是从对立的意识出发，并且朝着对立的解决而前进，即神话思维总是运用模拟的方式进行，把自然物放在二元对立的结构框架中，由此建构起关于世界的图像，最终达到对于世界的解释。这种解释方式和中国古代用阴阳学说解释世界的方法有相通之处，从天地日月到自然万物，甚至是家庭、社会，都能够在阴阳相互结合、相生相克的结构模式中得到合理的解释。列维-斯特劳斯对于"野蛮人"思维的研究也很好地证明了这一点。列维-斯特劳斯通过对原始图腾模式的研究，发现图腾的逻辑不仅本身有着自己精确的结构，而且可以构造结构，这种思维方式是人类思维的"编码"能力或创造结构能力的体现，也是人类思维的最基本的特质的体现。这是一种保存至今的与现代抽象思维相对应的具体性思维，在人类艺术活动中得到了最清晰的表现。

列维-斯特劳斯的神话模式研究，为现代结构主义艺术理论文论提供了一个富于启发性的例证。神话本身就是一种叙述体文学的雏形模式，它所体现出来的思维特点、对神话模式的分析，必然也可以扩延到对于整个人类艺术活动的观察。

三、罗兰·巴特的结构主义符号学

罗兰·巴特（Roland Barthes，1915—1980）是当代法国思想界的先锋人物、著名文学理论家和评论家，法国符号学理论大师，结构主义的思想家。著作20余种，主要有《写作的零度》(1953)、《神话——大众文化诠释》(1957)、《符号学基础》(1965)、《批评与真理》(1966)、《S/Z》(1970)、《文本的快乐》(1973) 等。

巴特被认为是结构主义最重要的文论家之一。他对结构主义有着自己的理解，他说："结构主义是什么？它不是一个学派，甚至也不是一个运动（至少，目前还不是），

因为被沾上这个标记的多数作者并不感到有任何真实的教义或主张把他们联合在一起。"① 在他看来，结构主义在本质上只是一种重建"客体"的活动或者说是一种精神活动。结构主义活动包含了两个典型动作，即分割和明确表达。分割是要找出客体"机动的部分"，找到它的基本元素，该元素本身也许并无意义，但它的置换可以引起整体的变化，如语言学家研讨的音素、列维-斯特劳斯的"神话素"等就属于这样的基本元素。明确表达，就是结构主义力图发展与客体建立某种联合的原则，通过对组合的规律性的了解，对客体的意义作出解释。

巴特符号学理论的核心就是认为符号含有两个层次的表意系统。在巴特看来，索绪尔的"能指+所指=符号"只是符号表意的第一个层次，而将这个层次的符号又作为第二层表意系统的能指时，就会产生一个新的所指。第一层次的意义，巴特称之为"所指意义"，而第二层次是"内涵意义"，意识形态的运作正是在内涵意义的层面上发生的。巴特认为内涵意义固定或冻结了所指意义的多样性，通过将一个单一的、通常是意识形态的所指归为第一符号，从而使第一符号的意义减弱。因此，大众传媒传递意识形态的主要途径就是内涵意义。巴特也称这种意义为"隐喻"。

巴特所谓的神话也就是第二层次符号学系统，即文本的"内涵意义"。他所谓的神话，不是通常听说的神话，而是指一个社会构造出来以维持和证实自身的存在的各种意象和信仰的复杂系统②。

他在《神话——大众文化诠释》里说："什么是神话？我一开始就要提出一个初步的、非常简单的解答，它和语源学非常一致：神话是一种言谈……任何事情只要以言谈方式传达，就都可以是神话了……世界上的每一种物体，都可以从一个封闭、寂静的存在，衍生到一个口头说明的状态……这种言谈是一个信息，因此绝不限于口头发言。它可以包括写作或者描绘；不只是写出来的论文，还有照片、电影、报告、运动、表演和宣传，这些都可以作为神话言谈的支援。"③

显而易见，此处的神话颇类似于传播研究讲的传播，它是一个系统，包含能指、所指及符号："神话是一个奇特的系统，它从一个比它早存在的符号学链上被建构：它是一个第二秩序的符号学系统。那是在第一个系统中的一个符号（也就是一个概念和一个意象相连的整体），在第二个系统中变成一个能指。我们在这儿必须回想神话言谈的素材（语言本身、照片、图画、海报、仪式、物体等），无论刚开始差异多大，只要它

① （法）罗兰·巴特：《结构主义——一种活动》，见伍蠡甫、胡经之主编：《西方文艺理论选编》下卷，北京：北京大学出版社1987年版，第464页。

② 参见（英）特伦斯·霍克斯《结构主义和符号学》，瞿铁鹏译，上海：上海译文出版社1987年版，第110页。

③ （法）罗兰·巴特：《神话——大众文化诠释》，许蔷蔷等译，上海：上海人民出版社1999年版，第167～168页。

们一受制于神话,就被简化为一种纯粹的意指功能。神话在它们身上只看到同样的原料;它们的单一性在于它们都降为单纯语言的地位。无论它处理的是字母的还是图像的写作,神话只想在其中见到整体符号,一个全面的符号,第一个符号学链的最终名词。也正是这最终名词,变成它所建立较大系统中的第一个名词,它只是较大系统中的一部分……"①

简言之,第一个符号系统如语言(包括能指和所指),成为第二个更大的符号系统如意识形态的能指。对此,巴特举的一个最有名的例子是:

"我在理发店里,有人给我一本 *Paris Match*(《巴黎竞赛画报》——引者注)。其封面上是一个身着法国军服的黑人青年敬着军礼,两眼向上,可能在凝视飘扬的法国国旗。这些就是这张照片的意义。但是,不管幼稚与否,我很清楚地看见它对我意指的内容:法国是一个伟大的帝国,她的所有子民,没有肤色歧视,忠实地在她的旗帜下效力,这个黑人在为其压迫者服务时表现出来的忠诚,再好不过地回答了那些对所谓殖民主义进行诋毁的人。因此,我再度面对一个更大的符号系统:它有一个能指,其自身已由前一个系统所形成(一个黑人士兵在致法国军礼);还有一个所指(在此是法国和军队的有意混合);最后,通过能指而呈现所指。……除了黑人敬礼之外,我可以提出许多法国帝国性的能指:法国将军为一名独臂的塞内加尔人别勋章,一名修女递一杯茶给一名卧床不起的阿拉伯人,一名白人校长教导一个殷勤的黑人小孩:报纸媒体每天努力表现一种永无匮乏的神话能指。"②

这里,他把第一个系统称为外延,把第二个系统称为内涵。在他看来,内涵代表外延的"换档加速",当那个从先前的能指/所指关系中产生的符号成为下一个关系如神话的能指时,内涵便产生了。

巴特认为,"神话肩负的任务就是让历史意图披上自然的合理的外衣,并让偶然事件以永恒的面目出现。现在,这个过程实际上就是资产阶级意识形态的过程"③,也就是说,神话自然化了它所建构的符号关系,将符号"锁定"在某些特定的意义上。但为什么锁定这些意义,而不是那些意义,只能从意识形态而不是一般文化的角度来加以解释。因此,费斯克和哈特利在《解读电视》中认为,还应有第三层次的符号系统。在这一符号层次上,能指是第二层次的符号系统(即第一层次符号+神话),所指是某种意识形态。

巴特对所指意义和内涵意义的区分,提示我们在解读视觉符号时必须十分小心。视

① (法)罗兰·巴特:《神话——大众文化诠释》,许蔷蔷等译,上海:上海人民出版社1999年版,第183页。
② 同上书,第175～187页。
③ (法)罗兰·巴特:《今日神话》,吴琼译,北京:中国人民大学出版社2005年版,第23页。

觉符号,按照皮尔斯的符号分类,它属于图像符号,"拥有所再现的事物的一些特点",因此很容易被认作是"自然的",然而这却只是"自然化"的结果,是"隐藏在场的编码实践的(意识形态的)效果"①。

随着媒介的发展,图像的制作日益精美、便捷,图像在传播文本中越来越占据重要位置。于是,许多学者宣称:当今社会是一个"读图时代",媒介正在发生"视觉转型"。但是,罗兰·巴特的看法似乎有些逆潮流而行,他说:"图像文明的说法不太准确不太精确——我们的文字文明依然如故并且甚于过去,文字和言语继续是完全意义上的信息结构。"②

巴特用"锚"来形容图片说明里的文字功能。他认为视觉图像的意义是多元分歧的,而"锚"的功能就是限定这种多种可能性,以"解除符号的不确定的疑惧"。"锚"直接告诉我们照片照的是什么,好让我们在自己的经验范围里为照片正确定位。任何的命名其实都会删除某些意义,而引导观者趋向另一些意义。也就是说,不管现在图像表现是如何的多姿多彩,它最终都受到文字的限定和导向,文字是第一位的,图像受其制约,因此是第二位的。后期,巴特的思想更加激进,他认为在资产阶级意识形态无所不在的条件下,符号意义已经被完全垄断了,在这样的条件下,唯有通过"写作"来滋生意义的多元化或多义性,打破能指和所指的特定对应,才能转向一个无限丰富的、无中心的"复调"状态。为此,他宣判"作者之死"。作者在这里不仅是一个写作的主体,而且也是意义垄断的主体。宣判作者之死,就是促使读者的诞生,促使意义的自由解放。巴特这里的"写作",不同于平常意义的写作意义,它不拘泥于作者,也不拘泥于书写活动,而是更多地指向了读者和解读过程。

巴特区分了"可读的"文本和"可写的"文本,这两种文本又导致了两种读者,与前者对应的是"作为消费者"的读者,而与后者对应的是"作者式"的读者。"可读的"文本是一种完全定型的文本,文本无需读者发挥或"重写",读者往往是无所事事的,这就导致了一种被动的读者,或者说是一种单纯的消费者。相反,"可写的"文本是处于"未完成的"、开放的状态,它需要读者去主动发现、完成和再生产意义,这样,读者才是文本的作者。

在巴特的基础上,费斯克提出"生产者式文本"的概念。"生产者式文本"是"一种大众性的作者式文本",它既是通俗易懂的,又是开放性的。很明显,费斯克所指的就是大众传媒所产生的大众文化文本。费斯克进一步认为,利用现有大众文本的裂隙、

① (英)霍尔:《编码,解码》,见罗钢、刘象愚主编:《文化研究读本》,北京:中国社会科学出版社2000年版,第350页。

② 转引自(美)罗伯特·C.艾伦:《重组话语频道》,牟岭译.北京:中国社会科学出版社2000年版,第18页。

矛盾处，创造出对抗主流意识形态的意义，感受这样的力量和过程，必然给大众带来一种快感：这就是生产的快感，就是解读的快感。

第二节 影视结构主义—符号学批评方法

一、结构主义电影批评

（一）结构主义电影批评的基本特征

1．对整体性的强调和要求 结构主义认为，整体对于部分来说具有逻辑上优先的重要性。因为任何事物都是一个复杂的统一整体，其中任何一个组成部分的性质都不可能孤立地被理解，而只能把它放在一个整体的关系网络中，即把它与其他部分联系起来才能被理解。对语言学的研究就应当从整体性、系统性的观点出发，而不应当离开特定的符号系统去研究孤立的词。列维-斯特劳斯也认为，社会生活是由经济、技术、政治、法律等各方面因素构成的一个统一整体，其中某一方面除非与其他联系起来考虑，否则便不能得到理解。结构主义方法的本质和首要原则在于，它力图研究整个系统结构的意义，而不是研究一个整体的诸要素。

2．对共时性的强调 强调共时性的研究方法，是索绪尔对语言学研究的一个有意义的贡献。索绪尔认为"共时现象"和"历时现象"毫无共同之处：一个是同时要素间的关系，一个是一个要素在时间上代替另一个要素，是一种事件。既然语言是一个符号系统，系统内部各要素之间的关系是相互联系、同时并存的，因此作为符号系统的语言是共时性的。至于一种语言的历史，也可以看作在一个相互作用的结构内部诸成分的序列。此外，结构分析应是现实的、简化的和解释性的。

3．注重探寻文本的深层结构 结构主义把文本的结构分为表层结构和深层结构，前者是可感知的，后者则是潜藏的，必须用抽象方法把模式找出来。批评家要做的就是寻求重建作品的结构，解释并说明隐藏在表层结构之后的深层含义和结构模式。

在列维-斯特劳斯看来，结构模式不是客观事物之间的关系，它是先于事实而存在的。认为结构具有整体性，结构的一个成分的变化会引起其他成分的变化，甚至是整体的变化。认识结构的模式必须有一系列的转换形式，而且这些转换形式是可以预先预测的，以便选取一种能够正确说明结构的模式。

列维-斯特劳斯对俄狄浦斯神话所做的分析虽然过于简单，但条理清晰，能说明问题，已经成为结构主义文本分析的经典。他在神话学研究中所提供的语言学方法，实际上是开了法国结构主义叙事学的先河，他的神话分析也就成为一切叙事作品结构分析的

一个摹本,他所提出的著名论点——每一个具体神话的各自单独的叙述,即神话言语,都是从神话的语言的基本结构中脱胎而出并从属于这个基本结构的——也就成为结构主义叙事学的一个基本原则,并为结构主义研究方法的建立奠定了基础。

(二) 结构主义电影批评的特点

一般地,结构主义批评有如下特点:批评的出发点是把批评对象看作一种普遍的语言系统的产物;在批评对象上,应该关注的不是具体文学作品,而是支配它的深层逻辑程序;批评焦点是建立制约作品意义系统的语言学模型,如二元对立(binary oppositions)、符号矩阵(semiotic rectangle)等;在批评方式上,有意忽略文本的社会再现、情感表现或词语因素,而专注于更大的深层结构的发掘。这种批评模式的操作程序是:第一步发现文本中的要素,第二步将这些要素排列组合成语言学模型,第三步进而推导出某种深层普遍意义,通常是文化意义。

二、符号学电影批评方法

(一) 电影符号学的主要观点

电影符号学是指把电影作为一种特殊符号系统和表意现象进行研究的一个学科。电影之所以是当代符号学的主要研究对象之一,首先因为作为综合艺术媒介,电影为符号学提供了时空构成上极为复杂的文化对象,从而刺激了一般符号学理论思维的兴趣。符号学之所以是电影理论的主要方法论,则在于长久以来电影研究的主要困难在于研究者对电影客体的构成认识模糊。电影符号学的建立既为电影学对象规定了明确范围,也为符号学提供了有关复杂对象构成之分析方法。

电影符号学观点撮其要如下:

(1) 电影本性不是对现实的反映,而是艺术家重新结构的具有约定性的符号系统。

(2) 电影艺术的创造必然有可循的社会公认的"程式",电影研究应成为一门科学。

(3) 电影语言不等于自然语言,但电影符号系统与语言学符号系统本质相似,电影研究应该借用语言学作为一种科学规范工具。

(4) 电影研究应根据"整体决定局部"的原则而系统化。

(5) 电影符号学的研究重点是外延和叙事,主张宏观结构分析与微观结构分析并重。

电影符号学有电影第一符号学和电影第二符号学之分。电影第一符号学是以麦茨1964年发表的《电影:语言系统还是语言》为开端,主要运用结构主义语言学的研究方法,分析电影作品的结构形式。从这个意义上,电影第一符号学是以语言学模式来研究电影艺术,以瑞士语言学家索绪尔的学说作为理论基础。

第五章　影视结构主义—符号学批评方法

克里斯蒂安·麦茨，1931年生于法国，1953年获德国文学学士，从1966年开始在法国高等社会科学院任教，1971年获语言学博士学位。麦茨是罗兰·巴特的学生，在巴黎大学讲授过克拉考尔（Siegfried Kracauer）的电影理论，后来为巴黎三大影视研究所教授。他的理论活动的主要意图是，创立一门科学的电影理论，来取代以往印象式的电影理论。他在以往电影的"画框论"和"窗户论"理论之上，根据拉康的"镜像阶段"理论，提出了电影的"镜像论"。他针对克拉考尔关于电影是"物质现实的复原"理论表述，提出了电影是"想象的能指"的理论表述。麦茨使用这一用语除了是把电影当成梦和一种语言来进行研究外，还试图把电影的"句法理论"（蒙太奇理论与长镜头理论）提升为电影的"文本理论"。

麦茨的电影理论活动大体上可以分为三个时期，即符号学时期、叙事学时期和文化学时期，符号学时期又有电影符号学的创立阶段、本文分析阶段和本文深化阶段之分。他从20世纪80年代开始，转向电影叙事学问题，在巴黎大学的博士生班讲授他的研究成果，他的电影叙事学著作《无人称表述，或影片定位》（1991），这是根据他的讲稿整理而成的。书中广泛而详细地探讨了电影叙事学的各种问题，如主观影像和主观声音，中性影像和中性声音，影片中的影片、镜像、画外音、客观性体系等涉及表述主题和表述客体等问题，深化了电影叙事学的研究。麦茨退休以后，研究兴趣发生变化，开始研究电影与戏剧、文学、音乐、绘画等各门艺术的关系。

麦茨的《想象的能指：精神分析与电影》（1975）是电影第二符号学的经典著作，全书包括四部分，第一部分是电影第二符号学的基本纲领，其他三部分是对电影符号学主要问题的深入研究。

我们来看一下麦茨的主要观点："电影符号学可以既被看作一种关于直接意指（denotation）的符号学，又可以看作一种关于含蓄意指（connotation）的符号学"[1]，那么，电影中的"直接意指"和"含蓄意指"是什么？直接意指"在电影中，它由在形象中被复制的图景的或在声带中被复制的声音的直接（即知觉）意义来表示"，而含蓄意指是整个直接意指的符号学材料，其所指是文学的或电影的"风格"、"样式"（史诗、西部片等），或"诗意气氛"。"在美国强盗片中，例如，光滑的湖岸石板路酝酿着一种焦虑和困难的气氛（含蓄意指的所指），被表现的场景（暗弱的灯光，人迹稀少的码头，堆放着柳条筐和高悬着起重机，这些都是直接意指的所指），拍摄技巧，它独立于照明效果以产生某幅船坞的图画（直接意指的能指），这一切共同形成了含蓄意指的能指"[2]。"从符号学的观点来看，电影非常不同于静态照片……另一方面，在电影中，一

[1] （法）麦茨：《电影符号学中的几个问题》，见李幼蒸编译：《电影与方法——符号学文选》，北京：生活·读书·新知三联书店2002年版，第8页。

[2] 同上书，第9页。

门完成的直接意指符号学既有可能也有必要,因为一部影片是由很多幅照片组成的——这些照片大多只给予我们故事叙事所指物的部分景象。在影片中一所'房子'可能是一个楼梯镜头,从外面摄取的一面墙的镜头,一个窗子的特写镜头,一个简短的整个房屋的介绍性镜头,等等。因此某种电影的分节出现了,在摄影中并无其相应物:正是直接意指本身被构造、被组织和在某种程度上被编码了(被编码但不一定被译码)"[1]。"电影语言首先是一个情节的直接性表现。艺术性效果……则构成了另一个意指层次,这个层次从方法论观点看必须'稍后'再出现"[2]。

而麦茨的八大组合段体系列出了他所认为的电影符码,包括:

(1)自主镜头。是指有独立意义的镜头,它是一个有完整情节的段落。当然,这种镜头也可以是被插入的。插入镜头又可再分成:①非电影虚构世界的插入镜头(指影片以外的事件);②主观插入镜头(主要是指角色体验到的非实际存在的内容,如回忆、梦想等);③被移位的电影虚构世界中的插入镜头(在一个形象系列中被特意插入了另一形象);④说明性插入镜头。

(2)非时序性平行组合段。非时序性指不同影像内出现的时间关系,如在拍到都市夜景或海滩的黄昏时,穿插进白天阳光明媚的田野,或万里晴空,波平浪静的大海,等等;平行组合即平行蒙太奇序列的组合。

(3)括号组合段。通过照明效果串连起回忆等镜头序列,通常用淡入淡出、融入融出、划入划出、摇镜头等来组合连接。

(4)描述组合段。即影片能指层面上显示的连续形象,它能体现一种有序的时间关系,但其功用是"描述",而非"叙事",它与电影虚构中的世界不一定产生连续对应。

(5)交替叙事组合段。即在非描写性的同时进行的叙事组合,镜头组合也就是交替蒙太奇序列组合。

(6)场景。一个连续性影像序列,即一个时空关系中的整体,相当于戏剧中的一个"场"。

(7)单一片段。由若干镜头组成的非连续性时序的镜头段,但这种非连续性是有组织的,往往具有概括性。

(8)散漫片段(也叫插曲式段落)。非连续性的片段呈现为无组织的、散乱的镜头排列,跳跃性强,好像与情节的发展无直接关连。

美国哲学家、逻辑学家查尔斯·皮尔士(Charls Pearson,1839—1914),将符号分

[1] (法)麦茨:《电影符号学中的几个问题》,见李幼蒸编译:《电影与方法——符号学文选》,北京:生活·读书·新知三联书店2002年版,第10页。

[2] 同上书,第11页。

成三种类型：

（1）象形符号。象形符号通过写实或模仿来表征其对象，它们在形状或色彩上与指称对象的某些特征相同。换句话说，象形符号是表现对象本身具有的某种特征，也就是能指与所指有某种内在或外在的相似性。象形符号很多，最典型的例子是照片、画像、电影形象等。这类符号最适宜跨语言的交流，也是符号系统中用得比较多的一类。

（2）指示符号。指示符号与指称对象构成某种因果的或者时空的连接关系。指示符号与指称对象之间的关系必须是直接的，所以它总是与某种具体的或个别的地点和时间相关联。如果不是这样，该符号就会失去其意义。箭头、专有名词等都是指示符号。

（3）象征符号。象征符号表示另外一种关系。标志者与被标志者并无类似性，在这种关系中，符号与指称对象之间的联系完全是按照社会习惯约定俗成的。

皮尔士给符号概念以确切的定义，指出人的一切思想和经验都是符号活动，按照皮尔士的观点，符号理论就成了关于意识与经验的理论。他还在符号中增加了"解释"项，每一个人对事物的解释会因为主观因素的不同而呈现出不同的结果，皮尔士的符号系统便成了一个具有开放性的系统。以皮尔士以及之后的莫里斯（Charles William Morris，1901—1979）、卡西尔（Ernst Cassirer）和苏珊·朗格（Suanne K. Langer，1895—1982）等人为主的实证主义色彩的符号学流派，与索绪尔为主的结构主义符号学流派截然不同。彼特·沃伦在《电影的符号和意义》一书中，按照皮尔士的体系研究电影符号学，他借用皮尔士的分类方法，把好莱坞的影片归入象形符号系统，把纪录片归入指示符号系统。后来，英国的电影理论家阿米斯进一步按照这个符号分类原则来研究世界电影的流派，把这些电影流派分成了技术主义、写实主义和现实主义三个大的类别。

意大利著名符号学家安伯托·艾柯（Umberto Eco，1932— ）提出了电影影像三层分节说。据艾柯的分析，单幅画面有三重分节：形象图像、形象符号、义素，由此组成的一个历时性段落的动态结构也同样具有三重分节：动态影素、动态图像、动素。艾柯还从"影像即符码"这一激进的观念出发，制定了影像的十大符号系统：感知符码、认识符码、传输符码（如新闻图片的斑点和电影图像的线条）、情调符码、形似符码（包括图像、符号与意素）、图式符码、体验与情感符码、修辞符码（包括视觉修辞格、视觉修辞提示、视觉修辞证明）、风格符码和无意识符码。

电影符号学中的电影符码分节等理论具有一定的合理性，但是很多地方对结构主义语言学过分地依赖，照搬了语言学的一整套术语，这种固有的缺点使得电影第一符号学过于僵化。麦茨等人也意识到了这些理论体系上的缺憾，从20世纪70年代开始，他们也在寻求理论上的创新与突破，电影符号学的研究开始从结构转向解构过程，从表述结果转向表述过程，从静态系统转向动态系统。后来电影符号学出现了两种分化的趋向：一种趋向是发展出现代结构主义电影叙事学，另一种趋向是电影符号学开始走向和精神分析学的结合。麦茨的《想象的能指：精神分析与电影》标志着电影第二符号学的

产生。

(二) 电影符号学的研究范畴

就方法论而言，不同的电影符号学家建立了不同的分析系统，比如麦茨的八大组合段、艾柯的影像三层分节说等。以结构主义语言学为模式，有较强的科学倾向，但对用符号学研究电影的复杂性估计不足，而且其静态的、封闭的结构分析方法的缺陷也日益明显。20世纪70年代，随着意识形态理论和精神分析理论进入电影符号学，形成了以心理结构模式为基础研究电影机制的第二符号学。

以语言学为模式的第一阶段的电影符号学批评有三大研究范畴：①确定电影符号学的性质；②划分电影符码的类别；③分析电影作品的叙事结构，即电影语言的系统研究。①

第三节 影视结构主义—符号学影视批评实例

象征与差异：分段式影像结构的符号学解读②
——以米奇·曼彻夫斯基作品《暴雨将至》为例

鲁明军

当鸟群飞过阴霾天际的时候，人们鸦雀无音，我的血因等待而沉痛……

——《暴雨将至》片头字幕

一、影像结构与故事梗概

分段式影像结构是指作品主题表达并非由一个单维的叙事完成，而是分成三个有机的部分或段落，按先后时间顺序或同时性地进行表达（同一时间、同一事件会出现三种不同可能性），代表作品有波兰导演基耶斯洛夫斯基的《机遇之歌》、德国导演汤姆·提克威的《罗拉快跑》以及台湾导演侯孝贤的《最好的时光》等。区别在于，有些段落或片断之间并不存在直接关系，但都服务于一个主题；有些则贯穿的是一个故事线索或主题线索，只是按照时间、空间或时间—空间分割成了三个段落。分段式影像结构属于

① 参见《电影艺术词典》，北京：中国电影出版社1986年版，第85页。
② 本文选自《电影评介》2007年第11期。

麦茨所谓的"现代电影"的范畴，是一种无拘无束的东西、流向不定的作品，在一定程度上它排除了传统影片所不可或缺的叙事性。

马其顿导演米奇·曼彻夫斯基的作品《暴雨将至》（*Before the Rain*）采取了分段式的影像结构，按照"时间—空间"分割为"言词（words）"、"面孔（faces）"、"照片（pictures）"三个互应的段落，每一个段落除了时间不定是发生在一天内以外，基本遵循着"三一律"原则，每一个段落的情节结构显得简练而集中。

（一）言词

马其顿。年轻的神父科瑞守了默戒，发誓不再开口。沉默的他将正在逃避异族追杀的阿尔巴尼亚穆斯林青年女子桑米拉藏了起来。异族闯入教堂搜寻桑米拉未果，在教堂外昼夜守候。科瑞和桑米拉却一见钟情，成为恋人。科瑞放弃信仰和神职，决定带桑米拉去伦敦找他当摄影师的叔叔。当他们双双逃出教堂之后，在路上遇到桑米拉的家人，家人责怪桑米拉闯祸，并强行赶走科瑞。桑米拉想跟恋人一起离开，却被不能忍受异族之爱的哥哥开枪打死。

（二）面孔

伦敦。安妮是一个摄影机构的图片编辑。医生告诉她，她怀孕了。她面临着选择，是回到关系已然疏远的丈夫尼克那里，还是离开尼克去找她的情人亚历山大。在工作室，安妮浏览一组马其顿少女被枪杀之后躺在血泊中的照片时，接到一个从马其顿打来的电话，有一个青年要找他的摄影师叔叔……

亚历山大是一位曾经获得过普利策奖的摄影师，几年前离开家乡马其顿来到这里，现在他决定要返回故乡，并希望安妮和他一起走。安妮有所犹豫，亚历山大独自离去。在餐馆，安妮告诉丈夫尼克，她怀孕了，但打算和他离婚。尼克恳求安妮给他一些时间……就在此时，一个异族者（也许是马其顿人）和餐馆侍者争吵起来，而在被赶走的几分钟后，他又回来了，并开枪射击正在就餐的人们。尼克被打死，安妮侥幸活了下来。

（三）照片

马其顿。亚历山大回到故乡——一个贫瘠荒芜的马其顿村落。此时，族群间的矛盾已经异常尖锐。

亚历山大看望了初恋情人、守寡多年的穆斯林女子哈娜。某日，他的族裔兄弟企图强奸哈娜的女儿桑米拉时，却被桑米拉杀死。马其顿族群绑架了桑米拉。夜里，哈娜来找亚历山大，恳求他保护桑米拉。亚历山大找到因禁桑米拉的羊棚，释放了桑米拉，但却被自己的兄弟枪杀。桑米拉逃出村庄，朝着山那边的教堂奔去。暴雨倾盆而至……

二、影像结构的符号学解读

(一) 能指与所指：一个双重性二律背反的命题

能指（signifier）与所指（signified）是一个符号的两个组成部分。能指是符号对感官发生刺激的呈现面，所指则是系统中的符号的意指对象部分。当符号系统形成时，能指与所指的关系就不再是任意的了，能指常常指向所指。但是，从另外一个角度看，既然符号是从能指指向所指，所指才是符号过程的目标，这是不是意味着能指只是手段，所指才是最重要的呢？尽管索绪尔看重的也是这一点，但事实上并非如此，很多情况下，尤其是在文学、艺术作品中，能指可以代替所指成为符指过程的目标，能指可以取得优势地位，亦即艺术作品中的图像性或视觉特征决定了影像的能指优先性，所指反而看似并不重要。但作为影像符号，能指不可避免地指向所指，即影像连续的画面及其线性的叙事本身作为能指必然指向其背后编导的观念、主旨。显然，这是一个二律背反的命题。

问题在于分段式结构不同于通常的单线性叙事结构之处，就在于它本身被编导先在地分割成三个看似无关、实则内在勾连（或关联）的段落或片断，它一方面具有强化其能指的作用，另一方面又削弱甚至破坏了影像本然的能指优先性，而具有转向所指优先性的可能性。从前者而言，强化了各段叙事的独立性及结构的能指性，影片将整体叙事分割成"言语"、"面孔"、"照片"三个部分，实质上就是将其能指的三个关键词分开呈现，而能指背后的整体意涵或理念则无形中被弱化，从而影响了影像的意指或所指的表达效果和陈述力度。因为结构本身作为一种能指和本身作为能指的影像画面形成双重能指，能指的过度强化自然遮蔽或消却了其背后的所指。从后者而言，影片显然是围绕主题理性地设定了三个部分，这似乎分别明确了各段落或片断的所指本身。"言语"、"面孔"、"照片"作为字幕出现在各个段落的片头，用以辅助解读影像画面意义，这本就是基于对影像符号联合解码的考虑。因此，这个主旨并不是单纯通过画面来体现和传达的，而是编导在剧本的编写或影像制作前或制作过程中就已经注明了的。这种所指的显在明显削弱了能指的优先性，亦即不是能指通向所指，而是所指通向能指，也就是说，能指成为用来验证所指的。而影像一旦陷入所指优先的圈套，便无法回避沦为功利的奴隶及其可能性。可见，分段式影像结构中的能指与所指之间还存在着一个二律背反关系，这一悖论不是叙事导致的，而是结构本身导致的。

麦茨的理论更为复杂，他是从影像符号学中内涵与外延的划分延伸到能指与所指的。他认为，电影中的外延是通过镜头再现的场面或"声带"再现的声音的表面含义，即能够直接感知的含义来体现的，内涵的所指是电影的某种"风格"、某种"样式"、某种"象征"、某种"诗意"，它的能指就是外延的符号学材料整体，就是说既是能指，

又是所指。结论是：只有在内涵的能指同时利用了外延的能指和外延的所指，内涵的所指才能确立。如《暴雨将至》中第一、三段落中，那些蛮荒、贫瘠的地理环境，使得画面本身弥漫着萧瑟空悲和人性荒芜的气息（内涵的所指），这既是被表现的场景本身（外延的所指），又自然赋予其灰暗色调和低机位导致的人物与地平线之间空间的纵深感（外延的能指），两者的结合便构成了内涵的能指。

显然，在麦茨的理论中，或者说按照麦茨的逻辑，影像的机构本身只是作为外延和内涵的能指，并不对影像的所指形成任何反应。但设若我们并不再细分外延和内涵的所指与能指的话，外延则侧重于能指，内涵侧重于所指。麦茨说过，影片的再现形态包括叙事本身，也包含在叙事中并由叙事引出虚构的时空，还包括人物、景物、事件和其他叙事元素……电影如何表现接续、岁差、时间间断、因果性、对立关系、结果、空间的远近等，这都是电影符号学的中心问题。由此可见，为麦茨所强调的还是外延，内涵总是附着在外延身上，但是他又说外延本身又是"实现内涵的要求"，似乎又在强调内涵的终极身份。这是一个难解的悖论。

（二）横组合与纵聚合：在之偶在与时间的断裂

横组合（syntagmatic）与纵聚合（paradigmatic）这对概念是语言学家索绪尔提出来的。在他看来，横组合关系表现在语言中，是两个以上的词所构成的一串言语中所显示的关系。所谓横组合，即一个系统的各因素在"水平方向"的展开，这样展开所形成的任何一个组合部分称为横组合。纵聚合是横组合段上的每一个成分后面所隐藏着、未得到显露的，在这个位置上可以替代它的一切成分，它们构成了一连串的"纵聚合系"。

影片《暴雨将至》中的"暴雨"作为横组合串起了三个段落，第一段落"言语"开头，暴雨即将来临，结尾处桑米拉去世时，暴雨即将来临；第二段落"面孔"开头，安妮淋浴时窗外雷声大作，暴雨将至，末尾处在她去餐馆的路上，乌云密布，暴雨将至；第三段落"照片"开头，从空中俯视马其顿风貌时，浮云飘过似暴雨将至，结尾亚历山大被杀，桑米拉逃向教堂，暴雨倾盆而来。三段中关于"暴雨"的暗示或发生，都贯穿着暴力与死亡，因此不同人的死亡在此作为纵聚合。设若换一个角度，当将死亡作为横组合时，暴雨便成为纵聚合。前者是通过电影语言讲述暴雨将至（言语），但依赖的是不同的死亡这个语言，后者是言语死亡，但依赖的是不同时刻"暴雨"这一自然的非自然发生。

通常而言，横组合是显在的，纵聚合是隐含的，但在某些情况下，两者都可以显示出来。如《暴雨将至》中二者都得以显现。亦即作为横组合的言语（parole）是显现的，作为纵聚合的语言（language）也是显现的，且由于横组合段离开纵聚合就无法成形，所以横组合段可以被视为巨大的、多元的纵聚合系的水平投影。因此，我们接触到

的符号链正是横组合式的，但这横组合是被纵聚合控制着的。事实上，电影符号学的研究主要侧重于组合关系，而不是聚合关系。因为有时候过于繁复的聚合关系会破坏组合关系。而分段式结构影像的不同之处就在于横组合与纵聚合并不是确定的，亦即其言语与语言之间具有了互置的可能性。但是，二者之间又存在着一个隐喻关系，即暴雨与死亡的隐喻关系，从这一隐喻关系而言，我们又可以认定暴雨与死亡都并非是显现的，而是潜隐的，死亡、暴雨却又是显在地真实发生了的，但之间的关系却又是被隐含了的。

"时间不逝，圆圈不圆"，按照编导的意图，事实上三次暴力性死亡是断裂了的，尽管从开头到结尾（开头）是一个轮回，但实则存在着三个"裂缝"，甚至其本身就无法也未形成一个圆满的轮回，每一个故事的末尾亦即死亡处便是时间的凝固处。

暴雨总是将至，但其来临又与死亡并不同时，它总是憋在死亡的时候，直到最后一段结尾亚历山大死后终于来临。因此，暴雨与死亡之间将生死的轮回切成三截。而叙事的巧妙之处还在于三次死亡的导致者并非应然的凶手，而是非应然者，不是毫无仇怨的自己族群的亲属，就是毫无关涉的他者。杀死桑米拉的不是马其顿族人，而是他的同胞哥哥；杀死亚历山大的也不是阿尔巴尼亚穆斯林族人，而是自己的同族兄弟；杀死尼克的既不是妻子安妮，也不是情敌亚历山大，而是一个无关的酗酒闹事者。如果说三次死亡都不是偶然的他杀，而是冤冤相报的因果关联的仇杀的话，死亡便不会形成断裂，时间也不会形成裂缝，甚至会形成一个完整的生死轮回和时间循环，历史也将在不断重演中得以延续。

生命本是连绵的延续，但生命中的偶在性又总是切断延续，一次，两次，三次……甚至无数次所谓的延续不过是意识中的虚构罢了。死亡、暴雨自然地割断了生命中的勾连，这种勾连不仅是个体自身的心绪勾连，亦是人与人之间的勾连，人与在世之间的勾连。死亡切断了桑米拉的内心与自己过去、未来的可能性关联，切断了与神父科瑞之间的爱，切断了与母亲的亲情；死亡切断了亚历山大的内心与自己过去、将来的可能性关联，切断了与安妮的爱，切断了与同族兄弟姐妹的亲情；死亡切断了尼克的内心与自己过去、将来的可能性关联，切断了与妻子安妮的爱，切断了与自己还未出生的孩子的亲情。死亡的不只是肉身，断裂的也不只是生命，——肉身与生命本身都是显在的，真正逝去的是爱与亲情，换言之，真正维系时间的也并非是肉身、生命，而是爱与亲情，因此，爱与亲情的断裂也就意味着时间的断裂。宗教信仰不能断裂爱（科瑞放弃了信仰选择了与桑米拉的爱），族群断裂不能认同爱（亚历山大因为与哈娜曾经的爱而违逆族群认同释放了桑米拉），未可预知的纷扰不能断裂爱（餐馆已发生争执，妻子安妮欲离开，但尼克坚持挽留，却最终遭遇不幸）……时间的断裂并非因为理性与必然，而是那些根本无法预知的偶在发生，但每一个偶在发生背后却存在一个爱的支撑，爱是必然，人如何能够逃避爱的必然，又如何逃避得了在之偶在的发生呢？

（三）象征与符号：想象的能指及其差异

20世纪六七十年代，弗洛伊德精神分析学中的"俄狄浦斯情结"几乎统摄了西方大部分影像的叙事模式。故事情节皆纷纷效仿俄狄浦斯构型（Oedipal configuration）：一方面由主人公的欲念，一方面则由"寻找父亲"的过程生成文本自身，主人公因此就像俄狄浦斯那样，成了一名侦探。至80年代，流行的观点则是强调电影符号的特殊性，它同文本之间的复杂的相互关系更协调，这样，文本也就成为所指。这种新的精神分析模型是由拉康的"镜像阶段（State du miroir）"的概念所提供的。按照拉康的逻辑，眼睛是人的自我感的真正来源，个体认同于自己的镜像，实际上并不是个体自身，只是一个镜像。而自我之生命最初就是在一个误解的迹象（Sign of a misapprehension）之下开始的。

如果说在弗洛伊德的精神分析理论和拉康的镜像理论分别分为"潜意识—事实—主体"和"象征—事实—主体"三个层次的话，那么到了克里斯蒂娃时，她已经几乎抽空了中间的事实或现实真相层次，只剩下"符号—主体"二者的关联了。显然，对于《暴雨将至》这种分段式结构的影像作品而言，弗洛伊德的分析已经不能完全适应，更不会完全奏效，若按照拉康和克里斯蒂娃的逻辑看，其正是一个从"镜像（象征）—现实—主体"到"符号—主体"的转向表征。

麦茨认为："要理解一部虚构影片，我必须一时并同时认同：人物（＝想象的过程），人物因此可能从我掌握的全部理解方式的类比投射中获益；一时并同时，我又不认同他（＝返归现实），因此虚构便以各种条件被理解（＝作为象征）：这就是现实的幻象。同样地，要理解一部影片（任何影片），我必须把对象作为'缺席'来理解，把它的照片作为'在场'来理解，把这种'缺席在场'作为意义（significant）来理解。"

麦茨的这一看法恰恰是对拉康理论的回应。我们所认同的影像中的镜像不过是自己想象的结果，真正的缺席却被观看者误以为是在场，这显然是一种能指层面的想象。然而，当我们理性地面对一部影片时，发现镜像就是镜像，现实还是现实，这种间离亦即现实自我的缺席正是所指本身。拉康强调"镜像"正是基于他对于能指的重视，但若要真正理解一部影片，又不得不回到实然的缺席，回到所指。

显然，拉康与索绪尔的不同就在于前者看重的是符号的能指，而后者强调的则是所指。强调对影像的镜像分析是重在处理影像与观看者的关系，或者说是影像在现实中如何存在的问题。如果拉康的镜像作为象征基于"象征—礼品逻辑—象征价值"的关联层面的话，那么克里斯蒂娃的影响作为符号则是基于"符号—身份逻辑—差异价值"的关联层面。如果说索绪尔所谓的能指是为了指向所指的话，那么在拉康、克里斯蒂瓦看来，包括弗洛伊德看来，能指并非是因为指向所指而存在，而是为了与另一个能指区分开来而存在。从外延到内涵，符号的所指是无法穷尽的也是不可确定的。既然如此，

不如把能指作为符号差异的判断准绳，甚至以此区分符号所指。

当对《暴雨将至》中每一个段落独立审视时，发现影像本身便是一个象征。观看者在其中往往不是间离，而是认同或缺席在场。显然，在这种认同中，贯穿着的不过是观看者关于影像能指的想象。然而，当我们整体地看这种分段式的结构时，观看者更在意的并非是叙事本身，而是三段叙事之间的差别，可见，分段式影像结构具有象征和差异双重的符号学价值。而二者之间存在着复杂的关系，一方面，差异具有削弱象征的可能；另一方面，象征则又具有消解差异的可能。但是独立段落与差异之间却又是与此相反的关系，即互相支撑的关系，这就使得编导在确定这种影像结构的时候不得不面临一个两难的境地：强调影像整体叙事的象征及其能指，但削弱了能指之间的差异，即影像的所指；强调能指之间的差异，尽管突出了独立段落的象征性，但无疑导致象征之间的冲突并弱化了叙事整体的连贯性及其象征和能指。因此，这种弱化整体叙事能指或去整体叙事能指必将消却其指向所指的可能性。从另外一个角度看，若将结构本身作为一个能指，显然是为了与通常情况下的影像结构区分开来。

殊不知，编导在选择这种分段式结构的时候，已经冒了一定的风险。或许这种缺乏能指之普遍认同度的作品会获得专家的认同，但同时这种只强调能指差异而缺乏所指的作品却会招致公众及市场的冷遇。影像的结构固然重要，但是结构本身作为能指是服务于影像叙事能指（包括所指）的，这就决定了影像本身并非意在将能指无限放大，无限夸张，无限地迎合公众的口味，优秀的影像叙事是在能指与所指之间的有效平衡与适度节制中推进的。《暴雨将至》通过三个段落的巧妙勾连不仅凸显了影像的整体象征及其能指，而且通过三段看似并不关涉的叙事强调了能指之间的差异。当然，这种能指差异还体现在这种结构的能指与他结构能指之间的差异上，因此，它之所以既获得了专业内的认可，也获得了公众的认同，正是在于它既具有镜像的象征价值，也具有符号的差异价值。

三、余论：符号学作为影像中的一把"双刃剑"

巴赞认为，电影是一种（现实的）幻象，还是一种语言，作为现实的幻象，并作为一种影像主体的表达方式和呈现途径。电影作为摄影影像具有独特的"形似范畴（catégories）"，其美学特征不仅在于揭示真实，还在于揭示关于现实的想象。作为一种符号或语言，电影不仅仅是一种现实及其幻象的呈现，更是一种结构及其观念的传达。前者强调的是其能指层面，而后者强调的则是其所指层面。从这个意义上说，影像的结构（主义）化、符号化或语言化本身就在于消解电影的能指性，而拉康理论的意义就在于他超越了索绪尔符号理论中的所指优先性，硬是将优先性倾向能指。因此，即便麦茨认为电影是一种"想象的能指"，但是作为一种符号或一种语言，能指与所指不可分

割,这就决定了所指对于能指、符号学对于影像叙事本身而言都是一种克服和消解。

(一) 分段式结构如何结构

分段式结构在当代影界广为编导所认同,至少它已经远远超越了传统的"三一律"结构。采取分段式结构实质上意在能指层面上能够实现超越,但无形中却又被所指化了。也就是说,分段本身就是一个理性地结构化的过程,亦是一个语言化、符号化的过程,这自然对叙事或影像进行过程本身形成一定的障碍,而这却凸显了编导的观念或主旨。问题就在于如何分段结构,也就是说,分段结构的过程如何消解所指对能指形成的冲突或障碍。《暴雨将至》的分段结构则恰恰有效地遮蔽、削弱了所指对能指的克服,使得结构本身成为能指(或影像叙事)潜在的线索支撑。

(二) 符号学解读是否有效

1973年,麦茨提出了电影符号学研究面临的两个困境:一是缺少对所有影片都适用的并且通过格式化可以与其他单位结合起来的离散性单位(即生成语言学所说的句法因素),二是缺少任何符合语法规则的标准。的确,符号学解读本身的复杂性致使其不论是对于影像的制作者还是对于观看者,都无法形成一个清晰的回归,这使得他们都普遍认为这不过是一种无效的附着而已。而为大众所认同的影像解读方式不是社会学解读就是影像专业解读这两种非此即彼的方式。前者重在关涉影像的社会意义及编导的主旨观念;后者强调的则是影像制作技术本身对电影技术发展本身的推进意义,它抽空了影像可能的观念及意涵。符号学解读无疑是介于上述二者之间的一种方式,且为二者之间找到了一种相互关联的可能性途径。因为符号学强调的正是影像与理念亦即能指与所指之间的关联,准确地说,就是能指如何指向所指和能指如何与另一个能指区分的问题,而这些无疑切中了当代影像作品及其编导观念的根本性积弊。

(三) 影像符号化及其趋势

符号学解读的前提就是将影像作为一个符号,作为一种语言。而事实上,影像本身就是一种符号或语言,准确地说是具有符号性或语言性。当然,不管其具有多少符号性或语言性,至少还处于像似(图像,icon)阶段,而所谓的影像的符号化就是指它有没有转向指示(标示,index)阶段的可能性,甚至转向程式(俗套,convention)的可能性。事实上,分段式结构本身正是这一言语转向的一个表征。更多的时候,这些因素往往出现在影像的很多具体细节中,这就意味着,符号化似乎是一种必然的趋势,而一旦趋于指示及程式,则必将意味着影像能指的彻底退隐,影像就不再是影像,电影也不再是电影,或许就真正彻底沦为一种不断重复的游戏了。从这个意义上说,影像的符号性及符号化则成了一把"双刃剑",一方面这是影像本身必然的言语转向,但另一方面却

又遭遇了其本体性危机。亦如麦茨所说，如同19世纪人们面对"活生生的语言"及其无穷变化感到无所适从，今天人们面对电影言语正在经历的种种变化同样感到无所适从。无疑，这将是或已经成为当代影像学界的一道难题。

本章深入阅读文献

1. （瑞士）菲尔迪南·德·索绪尔. 普通语言学教程［M］. 高铭凯，译. 北京：商务印书馆，1980

2. （美）C.S. 皮尔斯. 皮尔斯文选［M］. 涂纪亮，周兆平，译. 北京：社会科学文献出版社，2006

3. （法）罗兰·巴特. 流行体系：符号学与服饰符码［M］. 敖军，译. 上海：上海人民出版社，2000

4. （法）罗兰·巴特. 符号帝国［M］. 孙乃修，译. 北京：商务印书馆，1994

5. （法）罗兰·巴特. 神话：大众文化诠释［M］. 许蔷蔷等，译. 上海：上海人民出版社，1999

6. （法）吉罗·皮埃尔. 符号学概论［M］. 怀宇，译. 成都：四川人民出版社，1988

7. （法）克里斯蒂安·麦茨等. 电影与方法：符号学文选［M］. 李幼蒸，译. 北京：生活·读书·新知三联书店，2002

8. （比）保罗·德曼. 解构之图［M］. 李自修等，译. 北京：中国社会科学出版社，1998

9. （意）安伯托·艾柯. 误读［M］. 吴燕莛，译. 北京：新星出版社，2006

10. （意）安伯托·艾柯. 开放的作品［M］. 刘儒庭，译. 北京：新星出版社，2005

11. （英）特伦斯·霍克斯. 结构主义和符号学［M］. 瞿铁鹏等，译. 上海：上海译文出版社，1987

12. （英）约翰·斯道雷. 文化理论与通俗文化导论［M］. 2版. 杨竹山等，译. 南京：南京大学出版社，2006年

13. （日）池上嘉彦. 符号学［M］. 张晓云，译. 北京：国际文化出版公司，1984

14. 李幼蒸. 理论符号学导论［M］. 北京：社会科学文献出版社，1996

15. 王铭玉，李经纬. 符号学研究［M］. 北京：军事谊文出版社，2001

16. 赵毅衡. 符号学文学论文集［M］. 天津：百花文艺出版社，2004

17. Thwaites Tony Lloyd Davies & Warwick Mules. *Introducing Cultural and Media Studies*：*A Semiotic Approach*［M］. London：Palgrave，2002

18. Umiker–Sebeok Jean. *Marketing and Semiotics*［M］. Amsterdam：Mouton de Gruyter，1987

19. Williamson Judith. *Decoding Advertisements*［M］. London：Marion，1978

20. Wollen Peter. *Signs and Meaning in the Cinema*［M］. London：Secker & Warburg，1969

21. Bignell Jonathan. *Media Semiotics*：*An Introduction*［M］. Manchester：Manchester University Press，1997

22. Burgelin Olivier. Structural Analysis and Mass Communication//In Denis McQuail (ed.). *Sociology of Mass Communications*［M］. Harmondsworth：Penguin，1972

23. Chandler Daniel. *Semiotics: The Basics* [M]. London: Routledge, 2001

24. Cobley Paul & Litza Jansz. *Introducing Semiotics (originally entitled Semiotics for Beginners)* [M]. Cambridge: Icon, 1997

25. Culler Jonathan. *The Pursuit of Signs: Semiotics, Literature, Deconstruction* [M]. London: Routledge & Kegan Paul, 1981

26. Danesi Marcel. *Messages and Meanings: An Introduction to Semiotics* [M]. Toronto: Canadian Scholars' Press, 1994

27. Danesi Marcel. *Understanding Media Semiotics* [M]. London: Arnold, 2002

28. Deely John. *Basics of Semiotics. Bloomington* [M]. IN: Indiana University Press, 1990

29. Eaton, Mick. *Cinema and Semiotics (Screen Reader 2)*. London: Society for Education in Film and Television, 1981

30. Langholz Leymore Varda. *Hidden Myth: Structure and Symbolism in Advertising* [M]. New York: Basic Books, 1975

31. Lévi-Strauss Claude. *Structural Anthropology* [M]. Harmondsworth: Penguin, 1972

32. Lotman Yuri. *Universe of the Mind: A Semiotic Theory of Culture* [M]. Bloomington, IN: Indiana University Press, 1990

33. Metz Christian. *Film Language: A Semiotics of the Cinema* [M]. New York: Oxford University Press, 1974

34. Miller John. *Peirce, Semiotics, and Psychoanalysis* [M]. Baltimore and London: The Johns Hopkins University Press, 2000

35. Nith Winfried. *Semiotics of the Media: State of the Art, Projects and Perspectives* [M]. Berlin: Mouton de Gruyter, 1990

36. Sless David. *In Search of Semiotics* [M]. London: Croom Helm, 1986

37. Solomon Jack. *The Signs of Our Time: The Secret Meanings of Everyday Life* [M]. New York: Harper & Row, 1988

第六章　影视叙事学批评方法

第一节　叙事学概述

叙事学是关于叙事作品、叙述、叙述结构以及叙述性的理论。

一、叙事学的理论渊源

我们这里讨论的叙事学是指20世纪60年代在结构主义思潮基础上发展而来的经典叙事学。结构主义语言学对叙事学的兴起具有重要作用,索绪尔的理论为结构主义奠定了基石,结构主义将研究文本视为一个具有内在规律、自成一体的自足的符号系统,注重其内部各组成成分之间关系的研究角度与方法,直接影响了叙事学把其注意力从文本的外部转向文本的内部,着力探讨叙事文本内部的结构规律和各种要素之间的关联。

但从思想渊源来看,叙事学的起源亦受惠于20世纪20年代俄国民俗学家弗拉基米尔·普洛普所开创的结构主义叙事和俄国形式主义文论。普洛普于1928年发表了他的代表作《民间故事形态学》,书中他首次提出"叙事功能"的概念,即对故事发展产生意义和作用的人物行动。通过对俄罗斯大量童话故事的剖析,他发掘了蕴含在所有故事中的一个共同的叙事结构——由31个叙事功能组成的基本模式。俄国形式主义者什克洛夫斯基、艾亨鲍姆等人为突出研究叙事作品中的技巧,提出"故事"和"情节"的概念来指代叙事作品的素材内容和表达形式,大致勾勒出其后经典叙事学研究所聚焦的故事与话语两个层面。

英美新批评也是叙事学学术背景中的重要成分,新批评把文学作品看作一个完整的多层次的艺术客体,是一个独立自主的世界,文学作品本身就是文学活动的本源等核心观点,为叙事学的诞生打下了基础,尤其是在对叙事话语的研究领域,叙事学可以说是与新批评中的小说形式研究一脉相承的。

20世纪90年代,叙事学迎来小规模复兴。与此同时,北美取代法国成为引领国际叙事理论研究潮流的中心。新一代叙事学者纷纷著书立说,"强调叙事文本的读者及社

会文化语境的作用；重新审视和解构经典叙事学的一些理论概念；注重叙事学的跨学科研究"①。在研究方法上，新理论对诸如女性主义、解构主义、读者反应批评、精神分析、历史主义、修辞学、电影理论、话语分析等研究方法兼收并蓄。与之相应，叙事学的各分支学科：女性主义叙事学、修辞性叙事学、认知叙事学、社会叙事学、电影叙事学等应运而生。至此，叙事学破茧而出，步入流派纷呈、百家争鸣的后经典时期，戴卫·赫尔曼亦称之为 narratologies——复数叙事学阶段。

进入 21 世纪，叙事理论正在达到一个更为高级和更为全面的层次，很可能会在文化研究中处于越来越中心的地位。

二、叙事学的基本类型及代表人物

（一）普洛普的结构主义叙事学

结构主义叙事学的源头，可以追溯到普洛普（Vradimir Propp，1875—1970）对俄罗斯民间故事叙事结构的研究，他对俄罗斯民间故事的叙述结构研究的著作《民间故事形态学》一书，是整个叙事学领域一部里程碑式的著作，其中的思想和理论为后来的结构主义叙事学的理论家如 A. J. 格雷马斯、托多罗夫等提供了基本的研究起点。

普洛普认为，文学研究应当着眼于"不变项"，因为只有这样才能发现文学的普遍规律。如果只着眼于"可变项"，就会使研究变得无限繁杂而不得要领，最终劳而无功。

在《民间故事形态学》中，普洛普通过对俄国 100 个民间故事的研究发现，许多民间故事有着类似的结构。也就是说，在不同的民间故事中，人物和事件虽然各不相同，但叙述结构却常常是相似甚至是相同的。例如：

沙皇给了英雄一只鹰，鹰把英雄带到了另一个王国。
老人给了苏桑寇一匹马，马把苏桑寇带到了另一个王国。
魔法师给了伊万一只小船，船把伊万带到了另一个王国。
公主给了伊万一枚戒指，从戒指中出现的一些年轻人把伊万带到了另一个王国。

在这些故事中，既有常量也有变量，人物的名字和每个人的特征是变化的，但他们的行动和功能却不变。又如在"龙王抢走国王的女儿"这一故事中，可以将龙王换成巫婆或其他任何一个邪恶者，将国王换成任何一个以别的名字命名的所有者，国王的女

① 申丹主编：《新叙事学丛书》总序，北京：北京大学出版社 2002 年版，第 6 页。

儿也可以换成其他可爱的被劫者或宝物。经过这样的替换，叙述结构仍然保持不变，从这点可以推测，一个故事常常把相同的行动赋予不同的人物，这使得根据故事中人物的功能来研究故事成为可能。

那么，究竟是什么使得叙述结构保持不变呢？普洛普提出了"功能"（function）的概念。这里所说的功能并不是人们通常所说的事物的作用或事物的用途，根据普洛普所赋予这个词汇的意义，它其实仍然是从若干个同类的情节单元中提炼出来的、可以涵盖原来情节单元的一种抽象情节，是某一叙述单位在叙述过程中的意义。这就如同人类语言具有无限多的句子，但是所有这些句子却是由非常有限的一些音素组合而成的一样。具体说来，"功能"包含着两个层面的含义：角色功能和叙事功能。

人物是最基本的叙述单位，也是最基本的功能单位，普洛普称之为角色功能。例如上述的四个例子中，人物不同，事件不同，但叙述结构却是相同的，其原因就在于沙皇、老人、魔法师和公主的功能相同，鹰、马、船和戒指的功能相同，英雄、苏桑寇和伊万的功能相同。

比人物更大的功能单位是事件，普洛普称之为叙事功能。在上例的四个叙述中，不但角色功能相同，而且这四个事件在各自故事中的意义相同，都是使主人公开始在另一国度的冒险，因此，它们也属相同的叙事功能。这些功能的存在，支撑着整个故事的大框架。比如，神话《宝莲灯》中，沉香得到能够制服妖魔的宝莲灯，这是中国民间故事叙述功能中的一种："主人公获得具有魔力的器物"。如果没有宝莲灯大放异彩，除妖杀魔，沉香就不能顺利到达华山，救出母亲，故事也就不能开展下去。

普洛普着眼于研究叙述结构，而叙述结构又是由功能决定的，因此，功能就成为普洛普研究的核心问题。普洛普通过对100个民间故事的分析发现，所有民间故事，就它们的叙事结构而言，都具有共同本质，遵循着四条原则：

（1）功能是故事中恒定不变的因素，不管这些功能是由谁或以何种方式来完成的，它们都是构成故事的基本成分。

（2）民间故事里的"功能单位"的总数是有限的。对此，普洛普采取了对情节抽象简化的方法。他通过抽象简化，从丰富复杂的民间故事中抽取出有代表性的"叙事功能"，并加以归纳整理，用拉丁字母符号化。普洛普一共找出31种有代表性的叙事功能：

1. 某个家庭成员不在家。（β）
2. 对主人公下一道禁令。（γ）
3. 禁令被破坏。（δ）
4. 坏人试探虚实。（ε）
5. 坏人获得受害者的消息。（ζ）
6. 坏人企图欺骗受害者，以便控制他或占有他的财产。（η）

7. 受害者落入圈套，不自觉地帮助了敌人。（θ）

8. 坏人伤害了家庭中的某个成员。（A）

8a. 家庭中某个成员缺少或希望得到某物。（α）

9. 出现灾难或贫穷：主人公得到请求或命令，他被允许前往或派往。（B）

10. 寻找者同意或决定反抗。（C）

11. 主人公离家出走。↑

12. 主人公经受考验、审讯或遭到攻击等。这一切为他后来获得某种魔力或帮助铺平了道路。（D）

13. 主人公对未来的施与者作出反应。（E）

14. 主人公获悉使用魔力的方法。（F）

15. 主人公被送到、派到或带到他所寻找的目标所在地。（G）

16. 主人公与坏人殊死交锋。（H）

17. 主人公遇难得救。（J）

18. 坏人败北。（I）

19. 最初的灾难与贫穷得到解除。（K）

20. 主人公返回家园。↓

21. 主人公受到追捕。（Pr）

22. 主人公在追捕中获救。（Rs）

23. 主人公返回家园或到另一国度，未被认出。（O）

24. 假主人公提出无理要求。（L）

25. 给主人公出难题。（M）

26. 难题得到解决。（N）

27. 主人公得到承认。（Q）

28. 假主人公或坏人被揭露。（Ex）

29. 主人公被赋予新的形象。（T）

30. 主人公受到惩罚。（U）

31. 主人公结婚并登上王位。（W）

这些叙事功能在具体实施过程中，以多种变体形式表现出来，普洛普也都一一列出，比如第6项叙事功能"坏人企图欺骗受害者"就有三种表现形式：劝诱、使用魔法、其他欺骗手段或强迫，可分别用 η1、η2、η3 表示，其他功能的分类表现形式可依次类推。这样，31项叙事功能的涵盖面大增，如一张网，将100个故事中的主要情节功能全部涵盖了。

另外，这31项"功能单位"分布在七个"行动范围"内，和它们各自的表演者相

对应，即反角、施主、帮助者、公主（被寻找的人）和她的父亲、发送人、英雄（主人公）、假英雄（假主人公）。需要指出的是，在具体的民间故事中，人物与角色不一定是一一对应的关系，一个人物可以承担一个以上的角色，一个角色也可以由多个人物来承担，但角色的功能是不变的。

（3）功能的排列顺序总是一样的。

（4）所有民间故事就结构而言都属于同一形态。

虽然普洛普探讨的是叙事作品的一种特殊形式——民间故事，但是他采用的分析故事构成单位及相互关系的方法，对其他叙事文体的分析有着重要的参考价值。普洛普的重大突破在于他超越了对具体作品的感性形态的分析，突破了对某一篇民间故事进行深入解读的研究方法，把目的放在探索民间故事中的共同内部结构，确立了故事中十分重要的基本因素——功能，提供了按照人物功能和它们联结关系研究叙事体的可能性。同时，他将故事中出现的动作简化为一种顺序组合，超出了表层的经验描述，使叙事体的研究更趋科学化。他的研究为叙事体结构和要素分析开掘了一条新路，结构主义叙事学正是以此为起点，并沿着这条路线发展的。尽管也有人对普洛普的观点的精确性提出质疑，并且反对他的追随者生搬硬套，但是，普洛普对叙事学的开创之功仍是不可抹杀的。后来的结构主义理论家都致力于叙事规则具体化的探讨，如托多洛夫、格雷马斯、罗兰·巴特等。

（二）格雷马斯的符号学矩阵理论

格雷马斯（A. J. Greimas，1917—1993），符号学法国学派创始人之一，主要著作有《结构语义学》、《论意义》、《论意义 II》、《符号学与社会学》、《神与人——立陶宛神话学研究》。他在普洛普研究的基础上深入而又全面地研究了叙事语法，提出了完整的既可用于文学叙事文本又可用于社会叙事文本的符号学理论。

格雷马斯的成就主要是在符号学和结构语义学方面，在《结构语义学》中，他从探讨"意义的基本结构"入手，过渡到所谓的"行动元"类型研究，在此基础上结合普洛普的民间故事叙事理论，建立起了一种更加抽象的"行动元模型"。

"行动元"原是一个用于进行句法研究的语言学术语，包括施动者、受动者、受益者三种。格雷马斯认为，一切意义的产生都必然和行动有关，有行动就必须有施动者，因此施动者就是一个基本的行动元。施动者可以是人，也可以是其他非人的生物。格雷马斯建议，不应根据人物"是什么"，而应根据人物"做什么"、有什么行动，对叙事作品的人物进行描写和分类，"行动元"这一名称也由此而来。

不但施动者是行动元，受动者、帮助者、反对者等也都是行动元。普洛普曾经把俄国民间故事中的所有的角色概括为七种，格雷马斯显然从中受到了很大的启发，他根据行动元之间的结合原理，将原来只有三种类型的行动元改造为三对互相对立的"行动

元范畴"：主体/客体、发信人/收信人、辅助者/反对者。

主体和客体相当于普洛普划定的"英雄"和"被寻找的人"；发信人与收信人相当于普洛普划定的"发送人"和"被寻者的父亲"；辅助者与反对者相当于普洛普划定的"施主"、"帮助者"和"反角"、"假英雄"。这一行动元不是必需的，但如果没有了这一对行动元，文本将会极其简单。格雷马斯认为，它们的作用主要有两个：其一，第一类功能有助于欲望的实现，它利于交流；其二，另一类反之，它制造障碍，阻止欲望的实现，妨碍交流。有了这两种力量的存在，文本变得复杂化，意义也会更加丰富多彩。在一些故事情节稍微复杂一点的叙事文本中，这两个行动元很容易被发现。

需要指出的是，行动元与人物不一定是一一对应的关系，有时一个人物可以充当几个行动元，有时一个行动元可以由几个人物共同充当。例如中国古典小说《水浒传》中，宋江、林冲、鲁智深等好汉原都是朝廷命官，被逼无奈之下才奔赴梁山泊，成为反抗朝廷的志士。在这里，他们不仅同属一个行动元，又各自充当了多个行动元。

行动元模型如图6-1所示：

发送者→客体←接受者
↑
辅助者→主体←反对者

图6-1 行动元模型

该模型中各行动元之间有了用符号"→"连接构成的逻辑"先设关系"，使各行动元之间形成了一个结构整体。"主体/客体"居于模型的中心，主体是"欲望"的发出者，客体既是"欲望"的对象，也是交流的对象，其他两对行动元起辅助作用。从文本表层话语方面讲，一切叙事文本都可以抽象出这一模式。

显然，行动元模型已经是高度形式化的概括，但从逻辑学的角度说，"六个行动元"组成的模型还是过于具体，给人的印象是还没有完全形式化、符号化。为了克服这一缺陷，格雷马斯在《论意义》中，提出了完全形式化、符号化的"矩阵"，即设立一项为X，它的对立一方是反X，在此之外，还有与X矛盾但并不一定对立的非X，又有反X的矛盾方即非反X，即：

图6-2 格雷马斯的矩阵

我们不妨用这个矩阵来分析一下张艺谋的电影《红高粱》（见表6-1所示）：

表6-1 《红高粱》矩阵

人物	我爷爷 我奶奶	日本军队	蒙面盗 掌柜 罗汉大叔 游击队司令	我爸爸 我（叙事人）
事件	野合 打鬼子	活剐抵抗者	被杀	旁观 追忆
特点	生命力充满	残杀生命	生命力匮乏	思索生命

按照格雷马斯矩阵公式衡量上述人物关系，可以发现："我爷爷"和"我奶奶"代表生命即 X（生命力充满），日本侵略者代表反生命即反 X（生命的毁灭者），蒙面盗、掌柜、罗汉大叔、游击队司令则相当于非生命即非 X（生命力匮乏），最后，"我爸爸"和"我"，作为旁观者和叙事者出现，可以看作非反生命即非反 X（思索生命）。这样我们就有以下图形（见图6-3所示）：

图6-3 《红高粱》矩阵成分

分析这幅关系图，我们可以发现以下至少六种关系：①生命与反生命。"我爷爷"和"我奶奶"的充满的生命力是与生命的毁灭者日本侵略者尖锐对立的。②反生命与非生命。反生命的日本侵略者意在残杀生命，而非生命一方的罗汉大叔、游击队司令虽有抗争但因力量过于匮乏而遭致毁灭。③非生命与非反生命。一方是生命力匮乏导致毁灭，另一方则加以思索，这种关系不是对立而是对照。④非反生命与生命。作为非反生命一方的"我"可能对"我爷爷"和"我奶奶"的充满的生命力给予礼赞。⑤生命与非生命。这种关系耐人寻味，"我爷爷"对罗汉大叔、游击队司令可能有某种同情，如为他们复仇，但又可能充满一种你死我活的尖锐对立。"我爷爷"先是杀死蒙面盗，继而杀死掌柜，与同样恋着"我奶奶"但可能恋得乏力的罗汉大叔有一种相互排斥关系，而同游击队司令也曾有过生死较量（为着"我奶奶"的贞洁）。这似乎表明，生命与非生命也可能呈现尖锐对立。生命力是如此充满，必然要排斥或消灭软弱、匮乏的同类。⑥非反生命与反生命。"我"在血缘关系、民族感情上是与"我爷爷"一致的，即与反生命的日本侵略者尖锐对立。这几种关系仅仅是基本线索，它们又相互交织成更为复杂

的冲突结构。这一结构似乎是在表明：人生的意义在于自由自在的生命活动之中；这一活动是对抗性的；只有生命力充满之人才可获得真正的自由，而生命力匮乏之人必遭致毁灭。①

通过这个矩阵，格雷马斯实现了结构语义研究由自然语言向逻辑符号语言的转换。在他看来，故事起源于 X 与反 X 之间的对立，但在故事进程中又引入了新的因素，从而又有了非 X 和非反 X，当这些方面因素都得以展开时，故事也就完成了。

由于格雷马斯矩阵的形式化程度很高，因此被广泛运用到各种研究领域，可以说，他将结构主义文论的模式化倾向向前推进了一步。

（三）托多罗夫的叙事语法学

茨维坦·托多罗夫（Tzvetan Todorov，1939— ）被称为自普洛普以后为叙事学的进步作出最重要贡献的人，"叙事学"一词最早便是由他提出的。托多罗夫扩大了普洛普、格雷马斯以来的叙事学研究的范围，使叙事学从神话、民间故事的研究转向叙事体的主要形式——小说，同时，他用语法模式分析故事，把文学中语言的性质摆到了更突出的位置。

和格雷马斯一样，托多罗夫也相信确实存在一种作为一切语言基础的"普遍语法"，所有的故事都被这一"语法"所决定，因此可以借助语言学的"语法"模式来进行故事的叙事分析。为此，托多罗夫致力于总结"叙事语法"，所谓叙事语法，是指潜藏在一切叙事作品之中的共性，即普遍而抽象的结构。他于 1969 年出版的《〈十日谈〉语法》一书，就是一个结构主义者试图将纷繁复杂的叙事文本简化为容易把握的结构和规范的尝试。

托多罗夫首先辨析了叙事的三个方面：语义、句法和词语。语义指的是叙事所表达或隐含的具体内容，即作品的主题；句法指的是叙事单位的组合及它们之间的相互关系；词语指的是构成一个叙事的具体的句子。托多罗夫认为，所有的叙事文本都可以分别在这三个层次上展开叙事学的研究。当然，这三个层次在文本中是交织在一起的，只是在进行具体分析时，才将它们区别对待。《〈十日谈〉语法》的研究重心是叙事的句法方面，托多罗夫首先采用简化的方法，把具体的故事简化为基本的句法结构，然后对这一句法结构进行分析。分析建立在两个基本概念之上：分句（proposition）和序列（sequence）。分句是最基本的叙事单位，它意味着一个不可再分的行为，如"X 是一位少女"，"Y 抢走 X"。一个分句包含两个不可或缺的成分，即行为者（X、Y）和谓语（"是一位少女"、"抢走"），一连串分句组成一个序列，它意味着一个相对完整独立的

① 对《红高粱》的矩阵分析参见王一川《茫然失措中的生存竞争——〈红高粱〉与中国意识形态氛围》，《当代电影》1990 年第 1 期。

故事。

以《十日谈》中的一个故事为例：佩罗涅拉趁丈夫不在家时与情人相会。一天丈夫提前回家，佩罗涅拉将情人藏在一只大桶里，告诉丈夫有人要买桶，正在查看。丈夫信以为真，很高兴有生意可做，便去打扫这只桶。这时佩罗涅拉以头和手臂堵住桶口，继续与情人调情。

在这个故事中，托多罗夫分别用 X、Y 代表行为者佩罗涅拉和丈夫，将人物和行为看作动词，上面的故事就可以转换成这样一连串分句：X 犯下过错，Y 应当惩罚 X，但 X 采用伪装的手段逃避了惩罚，继续原来的行为。托多罗夫指出其中的主要动词只有三个：犯过错、惩罚和伪装，《十日谈》中有近一半的故事符合这个模式。

根据托多罗夫对《十日谈》一书的分析，一个故事通常包含多个序列，至少包含一个序列，这些序列可以以不同的方式构成叙事。他将序列的组合方式分为三类：①嵌入式，即整个序列在另一个序列中充当分句的作用；②连接式，即几个序列以先后顺序出现；③交替式，即两个序列中的分句在叙述中交替出现。

托多罗夫的"叙事语法"很显然受到了普洛普以及法国结构主义者列维-斯特劳斯和罗兰·巴特的启发，不过更偏重于语言形式。由于先将每个故事简化成纯粹的句法结构后再作分析，这种研究方法被看作以寻找文学结构与语言结构相似性为目的的结构主义文学批评在实践领域的一个典型范例，对于叙事作品形式的分析也的确很有启发性。但是，从研究中亦可以看到，这种方法关注的只是作品叙事的语言形式，而将作品的具体内容悬置起来了，因此具有明显的形式主义倾向。托多罗夫认为，如果说他在《〈十日谈〉语法》一书中建立起来的叙事语法不尽合理的话，叙事语法这一构想本身却是不应该受到怀疑的，因为这一构想建立在语言与叙事的深刻统一性之上：如果我们懂得作品中的人物是一个名词，动作是一个动词，就能更好地理解叙事。反之，只有联想到名词和动词在叙事中担任的角色时，我们才能更好地理解它们。

无论如何，托多罗夫借助于语言学术语和语法分析模式建立起来的叙事语法，的确向我们清楚地展示出了作品最基本的叙述结构。与以前那些只局限于诠释作品意义或进行修辞分析的批评方法相比，叙事语法更注重作品的系统性，即作品内部各要素之间的相互依存关系，这种观察角度无疑为文学研究引入了新的内容。此外，叙事语法力图在复杂多样的叙事话语中寻求普遍性的规律，这对于我们把握叙事的本质以及认识个别作品在文学系统中的地位是不无裨益的。

形式化的叙事学研究无疑为文学理论的探索开拓了一个新的维度，它使文学结构和形式技巧的分析趋于科学化和系统化，并开拓了其广度和深度，强化了对文学的结构形态、运作规律、表达方式或审美特征的认识，提高了欣赏和评论文学艺术的水平。由此，不仅使人们能够较为有效地描述、分析现代文学的种种叙事特征，而且也加深了人们对一般叙事现象的认识，对其他艺术类型的叙事文本的研究大有裨益。但是，叙事学

也不是万能、完美的方法，它也有着自己的局限性，首先，仅仅在文学研究领域，它提炼出的叙事视点、叙事结构等所谓"普遍有效"的"叙事语法"就削去了神话、史诗、传说、故事、小说等不同文学体裁之间的差异性；其次，它在不同程度上隔断了作品与社会、历史、文化环境的关联，使得研究方法变得极为生硬，研究立场变得极为狭隘。因此，如何吸收结构主义叙事学的形式化研究方法的优点，同时又保持强烈的文化、历史意识，是当今文艺研究中不可回避的理论课题。

第二节　影视叙事批评方法

影视叙事批评，是以叙事影视为研究文本，探讨其中的叙述者与接受者、时间与空间、故事与情节、视点与结构等叙事问题的学科。

一、电影叙事批评

（一）叙事者和叙事角度

1. 叙事者　"叙述者代表判断事物的准则：他或者隐藏或者揭示人物的思想，从而使我们接受他的'心理学'的观点；他选择对人物话语的直述或转述，以及叙述时间的正常顺序或有意颠倒"①。

叙事者与作者并不是同一的概念，叙事者是叙事文本中所表现出来的抽象的故事讲述者，一旦文本产生出来，他就远离作者，自己独立存在。与叙事者对称的一个概念是接受者，跟叙事者一样，接受者也是虚构之物，是观众在文本中的化身。

比如电影《红高粱》中承担了大部分叙事线的"我"就是故事的叙事者，而真实的作者自然是这部影片的创作人员。如果把叙事者和作者混为一谈，就难以把文本中所表现的作者的理想、想象力与作者的实际道德、人生态度区分开，造成故事叙述与日常话语叙述的混淆。

通过分析叙述与接受的不同方式，我们可以将一部电影分为三个层面：

（1）故事层面。指文本中的一个人物向另一个人物叙述的故事。这里的故事只是一个概称，事实上，文本人物相互传递的信息都属于故事层面。比如，在电影《剪刀手爱德华》中，开场时老妇人向其孙女讲述雪的由来，这属于故事层面；之后佩格向邻居介绍雅芳产品时所说的推销语也一样属于影片的故事层面。

① （苏）茨维坦·托多罗夫：《文学作品分析》，见张寅德编选：《叙述学研究》，北京：中国社会科学出版社1989年版，第71页。

（2）叙事层面。在文本中，叙事总是通过由一位虚拟的叙事者向一位同样是虚拟的接受者传递信息来完成的，叙事者和接受者都没有具体的人物指代，只是一种抽象的存在。比如电影《大红灯笼高高挂》，影片虽采用了颂莲的视角来表现故事，但颂莲个人的经历显然又是由一个叙事者叙述出来的，这个叙事者没有具象的物质形体，"他"在向同样抽象的接受者讲述故事。

（3）物质层面。即现实的创作者和观众。

因为叙事者与视点、叙事者与故事以及叙事者与接受者的关系等问题都只是在文本的叙事层面才有其意义，所以叙事学主要研究的是叙事者在文本的叙事层面的特性。

2. 叙事角度 所谓叙事角度，也就是叙事作品中对故事内容进行观察和讲述的角度。叙事视角是建构叙事虚构作品的基础，通过它找出隐藏于文本内部的叙事者，有助于更透彻地理解文本所表达的观点。一般而言，叙事角度可分为三种：

（1）全知式视角。即叙事者处于全知全能的地位，文本中的人物、故事、场景等无不处于其主宰之下、调度之中。

（2）限制式视角。即采用故事内人物的视角来叙述，叙事者可以是一个人，也可以是几个人轮流充当。限制式视角又可分为第一人称视角、第三人称视角两种。①第一人称视角：在小说中常以"我"的形式出现，在电影中，画外音则是通用的第一人称视角的外在形式。②第三人称视角：叙事者用他者的口吻叙述故事，视角附在影片中的某个人物之上。接受者只知道这个人物所经历过的事以及正在实施的行动，对人物的心中所想和不知之事无从了解。

（3）客观视角。叙事者等同于没有感情的摄影机，只表现影片人物所看到的和所听到的事物，不作主观评价，也不分析人物心理。

（二）故事人物及功能

故事里的人物往往要带动事件的发展，连接不同规定情境的空间，交织各种不同线索，引发矛盾因素的碰撞，因此，是推动剧情的工具，是故事展示的中心，是叙事中第一位的元素。

电影叙事中的人物功能的概念取自普洛普对民间故事中人物角色和功能的划分，以及格雷马斯的行动元类型研究，它具有二重性：角色与行动元。角色是指具有生动具体的形象和性格特征的人物，而行动元则是指人物是推动故事情节发展的行动要素。许多电影尽管人物的姓名、身份，故事发生的时间、地点都不相同，但却给人以相似甚至雷同的感觉，这就是因为其中的人物虽然在名称和身份上不停变换，其实不过是同一类型的行动元，他们的行动目的、意义与基本方式是相似的。例如，大部分类似于《惊声尖叫》的美国青春恐怖片都由几个主要的行动元构成：年少无知的受害者、果敢有直觉的幸存者、隐蔽在暗处的凶手以及关键时刻出现的帮助者。一般说来，角色是人物形

象的基础，表现为人物"怎样做"；行动元是情节的动因，表现为人物"做什么"，只有二者齐备，人物形象才能丰满，也才能较好地完成其叙事功能。

依照其在叙事中的功能，故事人物可大致分为三种类型：

1. 主要角色/驱动式行动元 顾名思义，主要角色就是故事中最重要的角色。整个叙事都围绕其展开，他的行动会改变或者影响整个事件的过程，直接引导叙述的进程和结果。如影片《公民凯恩》的主要角色是凯恩，他的生命历程、性格特点是影片叙述的主体内容。但因为凯恩已死，所以导演另外设置了记者一角作为主人公，以记者的行动来引导叙述，挖掘凯恩那些不为人知的秘密；电影《101 斑点狗》的主要角色就是动物，E.T. 的主要角色是外星人，无论是何种性质的主要角色，都必须保持逻辑的完整性和真实性。

2. 反面角色/反动式行动元 反面角色是相对于主要角色而言的，因为主要角色不一定是一般意义上的英雄或好人，所以反面人物也不一定是所谓的坏人，只是由于承担了制造障碍、阻挡主要角色行动的任务，才被称为反面角色。例如电影《末路狂花》的主人公塞尔玛和路易斯因为被误认为是杀人凶手而踏上逃亡之旅，一路上她们抢劫、破坏，最后在警察的重重包围之下，宁死不屈地开车冲入万丈深渊。影片中的反面角色是警察，但他们的动机是符合社会道德规范的，不能定义为坏人。

只要是在故事中反对并阻碍主要角色行动的角色就是反面角色，因此与主要角色一样，他可以是个体人物，也可以是动物、集团、体系甚至是非物质性的力量。例如美国科幻电影《后天》讲述了未来因温室效应，地球在一天之内突然急剧降温、进入冰川期的故事，在这里，自然力量就充当阻碍主人公的逃难和救援行动的反面角色。

3. 辅助角色/帮助式行动元 辅助角色同样对叙述发展有着重要影响，他可以是主要角色也可以是反面角色的盟友，他的加入可以起到加剧冲突的叙事作用，也可以起到表现主人公性格和处境的抒情作用。辅助角色的身份非常多样化，可以是两大角色的朋友、恋人、亲人等。例如 007 系列电影中的邦德女郎，她们往往首先站在主要角色 007 的对立面，起到激化冲突的作用，其后便会转化为 007 的助手，或是帮助其平复心理创伤，或是帮助其出谋划策，共同完成任务，她们是典型的辅助角色。

一般来说，辅助角色是较主要角色和反面角色而言次一级的功能角色，但在某些影片中，他也能够"越级"，与其所帮助的角色一同成为影片的主要角色。例如在心理恐怖片《第六感》中，主要角色是八岁的男孩科尔，反面角色是科尔心中无法摆脱的、来自地狱深处的魔鬼。由于对魔鬼的造访感到恐惧，对自己拥有的超能力感到困惑，科尔向儿童心理学专家麦克博士求助，因此，在影片开场部分，麦克博士是作为辅助角色出现的。但是，在寻求科尔拥有的超自然能力真相的调查中，在力图帮助科尔摆脱魔鬼烦扰的过程中，麦克博士把自己也陷进去了，更多可怕而又无法解释的事情陆续发生，在这一过程中，他又成为推动故事发展的主要动力，从辅助角色演变成了主要角色。

(三) 叙述时空

1. 叙事时间 叙事的一个重要功能就是把不同的时间相互调换，使其由现实中的单向、不可逆变为影片中的多维、可逆，从而展现出各具特点的故事。

波德威尔在《电影艺术导论》中说："《西北偏北》有一个包括好多年的故事持续时间，有一个包括4个昼夜的情节持续时间，和一个大约为136分钟的银幕持续时间。"这里指出了电影叙事中有三种时间，而对叙事时间的研究包括三个方面：

（1）时间的选择。一部电影的时长是限定的，而影片故事的发展则具有无限可能性，在有限的时间里不可能把无限的故事时间全部表现出来，二者的矛盾就使得创作者必须对每个事件的叙述时间作出选择和安排。一般而言，创作者对影片叙事时间的选择方式有两种：历时的选择和共时的选择。

例如，电影《泰坦尼克号》的开端部分，从历时性考虑，女主人公露丝与母亲、未婚夫等人上船后，应该有参观、住宿、收拾等场面，但创作者只选择了她摆放毕加索绘画的情景进行表现，目的是为之后她与穷画家杰克的相识、相恋做好铺垫。而在沉船的高潮部分，从共时性考虑，正在发生的事件应有船员的应急措施、每个乘客逃生的努力等，而在影片里，除了主人公，创作者只选择了船上乐队、孩子与母亲、露丝的未婚夫等少数有代表性的团体、个体进行叙述，既达到了表现不同人在灾难来临时的不同反应的效果，又做到了主次分明、有条不紊。

（2）时间顺序的安排。电影中的时间突破了现实时间的单向性和一维性，处理时序的常用方式有：顺叙、倒叙和插叙。

顺叙是以时间的一维性为基本单位，叙事中的时间与故事发展时间相一致，故事发生、发展、高潮、结局都严格遵循时间的自然流动。

倒叙是指把事件的结局或事件中最突出的片断提到影片的开头予以展示、然后再叙述事件的原因或始末的一种叙事时间安排方法。

插叙指创作者在叙述影片主要情节或中心事件的发展过程中，暂时中断叙述线索，既不依时间顺序又不拘于逻辑关系地插入另一故事的片断或事件。

（3）时间的速度。电影具有一定的时长，现实事件的延续也具有一定时长，二者之间的关系就构成了叙事时间速度所要研究的问题。时间越长，文本长度越短，时间速度就越快；反之，时间速度就越慢。

影片文本外部的叙事时间速度一般有三种表现方式：①时间的膨胀。指叙事时间大于故事完成的现实时间的情况。②时间的省略。指叙事时间少于故事完成的现实时间的情况。时间的压缩可以采用镜头内部压缩和镜头之间的压缩的方式，前者主要是通过降格摄影，即"快动作"来完成，后者主要由蒙太奇造成，"切"、"化"、"淡入"、"淡出"等手段是最常见的省略手法。③时间的复原。指影片中的叙事时间和故事完成的

现实时间一一对应。

2. 叙事空间 叙事空间是指由电影创作者在影片中表现出来的、用以承载所要叙述的故事或事件中事物的活动场所或存在空间。叙事空间虽然来源于现实世界中的空间，但与其并不能等同，它是由创作者创造或选择的，是经过处理的，是对生活的一种升华。

叙事空间的表现主要指电影摄影师对镜头空间的表现，这又是在电影导演进行场面调度的基础上完成的，通过它，原本单义性的叙事空间可变得暧昧、多义，对创作者的思想内容、哲学观点、人物性格、故事情节、环境气氛等进行暗示，从而引发接受者的思考。

（四）叙事结构和模式

1. 叙事结构 所谓结构，是指文本的组织形态与内部构造，是表现文本内容、主题的重要艺术手段。在文本创作中，创作者需要对一系列事件进行选择，并将选定的事件组合成一个具有战略意义的序列，这个序列便是叙事结构。

电影的叙事结构可分为线性叙事结构与非线性叙事结构两大类。

（1）线性叙事结构。又称为经典叙事结构，是指把故事或事件放在因果关系和时间顺序中展开的结构方式。在线性叙事中，并不排除如插叙、倒叙等倒错手法的导入和运用，但从整体而言，这种变化是局部的、细小的，并不影响叙事整体的线性发展进程。线性叙事是建构文本的基本模式，在当今电影中仍然占有坚不可摧的地位。

（2）非线性叙事。是指在叙事中时间呈自由且无序的跳跃，事件在真实和不真实之间游移，甚至采取情节前后互相否定的叙事结构，采用非线性叙述的影片往往要通过精彩的剪辑拼接使断续的画面完整化，对导演的能力要求较高。如果运用得当，就能够弥补线性叙事单一、呆板的缺陷，让接受者摆脱惯性思维，久久回味。如早期影响巨大的影片《公民凯恩》就采用了非线性的多元叙事结构，运用倒叙和插叙的叙事技巧，多角度、多单元地去表现人物，使人物更为立体鲜活。但如果不能妥善处理，则会使得影片晦涩难懂，流失大量普通观众。

2. 叙事模式 如果一个故事或事件发生的完整过程已经被反复实践了无数次，早就化作无意识深深潜藏在每个正常人的意识深处，那么这个过程本身就构成了一种叙事模式。电影中常见的叙事模式有以下几种：

（1）爱情模式。传统的爱情故事的叙事模式是：相遇—相识—探问—追寻—成婚/分离。

（2）英雄模式。传统的英雄故事的叙事模式是：诞生—受挫—再生—建功。

（3）寻找模式。寻找故事的叙事模式很简单，即丢失—发现—寻找—结果，由此产生了公路片、心理片等电影类型。

（4）对抗模式。对抗故事的叙事模式是：压抑—异议—镇压—反抗—结果。

（5）复仇模式。复仇故事的叙事模式是：遭难—准备—追捕—抗争—结果。

二、电视叙事批评

（一）电视叙事概述

一般说来，电视叙事方法可分为真实叙事和虚构叙事两大类，其中，新闻、谈话类等以真实性为其生命的纪实节目采用前者，直接向接受者反映生活中发生的事件或情境，而电视剧、电视文艺、电视文学等注重戏剧情节的电视节目采用后者，利用编造的事件或情境折射现实生活。

由于电影与电视都是用图像传递信息的媒介，本质上并无太多不同，所以大部分的电影叙事学概念也适用于电视节目，尤其是对虚构类电视节目，如电视系列剧、连续剧、电视电影等而言，更是如此。

叙事时间对电视节目的编排同样重要，对新闻事件的压缩或拉长可暗示其中的价值程度，对谈话嘉宾表现的保留或删减可暗示节目组的隐含态度。另外，适当运用倒叙、顺叙、补叙、插叙等方法，不仅能够使纪实节目将事件叙述清晰、完整，而且也能够摆脱僵化模式，让接受者获得耳目一新的新鲜感觉。例如，现在许多法制类节目都使用了情景再现手法，运用模拟现实的方式将已经发生的事实重新再现。通过这样的追叙，既把事件表现得完整生动，又富于戏剧性，给观众留下了深刻的感觉和印象。

由于电视连续剧大多以结构戏剧性强的情节和塑造鲜明生动的人物形象为中心，篇幅较长，又是采取日播的形式，为了便于接受者理解，它们在叙事结构上都不约而同地采用了线性叙事，缺乏创新。相反，在深度报道类和调查类节目中，叙事结构的作用不容小觑。如《焦点访谈》、《新闻调查》等栏目，都是通过打乱事件本身的发展顺序、将一些最吸引人的信息提前抛出来吸引接受者的。娱乐节目中对叙事结构的运用更为大胆，比如某电视台的脱口秀节目，请来主持人的几个好友，通过他们的描述，向观众呈现出主持人在荧幕下的各个方面。这样的叙事结构分明是借用了《公民凯恩》的手法。

综上所述，叙事学理论不但可以而且适用于电视研究，它给电视节目制作带来的启示是丰富的。将叙事学引入电视研究，不仅有助于电视研究走出社会文化学批评的单一模式，也有利于探讨电视节目的创新手法，从而设计出更多既受大众喜欢又具备一定思想艺术含量的好节目。

不过，相对于电影叙事学来说，电视叙事学研究相对薄弱，还很难说已经形成了系统的理论，我们在这里也只能主要介绍一下电视叙事研究的基本进展。

（二）莎拉·考滋洛夫的电视叙事理论

当代美国电影电视制片人、瓦萨学院教授莎拉·考滋洛夫（Sarah Kozloff）在《叙事理论与电视》一文中认为：在电视节目中，叙述不仅是占绝对优势的文本，而且叙述结构在很大程度上甚至是那些非叙述性电视节目必须经过的门户或者网格。我们在电视上所目睹的世界就是被电视话语规则规定了的世界，所以我们很有必要认真考察这些规则。

根据叙述理论，每一个叙述故事都可以被分为两个部分：①故事部分，即"究竟发生了什么和对谁发生的"部分；②话语部分，即这个故事的讲述方式。①

1. 电视叙事的特点 考滋洛夫在回顾了普洛普的叙事模式以后，谨慎地认为："寻找内在结构的做法，也许对于电视研究特别合适，因为就像批评家们常常抱怨的那样，电视本身就非常形式化。有些形式对某些特别的电视节目是独一无二的。……其他的形式还会跨节目类型使用——在电视剧结尾一定要恢复和谐；侦探要解开犯罪的谜底；参与调查的记者要揭开一个丑闻，等等。"②

然而，正是因为这种具有可预见性的结果，所以电视叙事的缺陷是缺少悬念这一叙述的最大驱动力。如多集电视系列剧非常公式化，除了个别情形以外，观众们都知道电视剧里的男女主人公的命运走向。"正因为如此，有些批评家认为，看电视极少会有看电影或小说的那种感觉，在电视节目里我们不必担心主人公和他的爱情是否会成功，或者是否能继续下去"③。

有两种方式来弥补这种"低悬念"缺陷，一种是离谱的、令人痛苦的悬念，而另一种连续、虚构的电视叙述，则借助扩展故事情节的做法来弥补缺乏悬念的问题。"通常一个电视节目会在几个不同的故事情节中使用同一个主要角色，比如在破案的电视剧中，就有主人公涉及案件和风流韵事的不同情节。其他的电视系列剧会让不同的家族成员在不同的故事情节中扮演重要的角色。肥皂剧会有五六个故事并进。每个情节也许都会是公式化的，这些故事情节之间相互融合、并进、对比和互相述评，却可以增加电视节目的趣味性和复杂性"④。

然而，扩展故事情节的策略分散了观众的注意力，使其不能集中于一条故事线路，而不得不把兴趣分散在很多地方。一般来说，电视故事通常让观众的兴趣从事件的流向本身转向了人物、场景，使得风景或城市都能成为故事的主要部件，场景本身就是

① 参见（美）莎拉·考滋洛夫《叙事理论与电视》，见罗伯特·C. 艾伦：《重组话语频道》（第 2 版），牟岭译，北京：北京大学出版社 2008 年版，第 60 页。
② 同上书，第 63～64 页。
③ 同上书，第 64 页。
④ 同上书，第 65 页。

人物。

其实，正如他人所指出的，主导电视连续剧的是人物和人物之间的关系。电视叙述就像电影一样，无可厚非地提供了比纸面词语更多的东西。电视剧演员和他们扮演的人物根本就不是一回事——电视中的人物会"死"，然而扮演人物的演员却会愉快地接受下一个表演任务。同样，演员会卷入丑闻或者惹上是非，而这些却不影响他们所扮演的人物形象。然而，正是由于电视符号具有指示性特征，所以，每当我们观看电视剧的时候，我们看到的是一个个活生生的人物（这些人物中，许多都可以被归为某些叙述类型的叙述人物）。我们可以用普洛普的原创模式（英雄、帮助者、遣送者、施主、恶棍、公主和她的父亲、伪英雄等）或者用格雷马斯对普洛普模式进行重塑（主动者、受动者、遣送者、帮助者、接受者、对手等）。要么，人们也可以少啰唆一点戏剧，多看看实际的效应，把人物按照其类别"角色"分类，比如家庭戏剧中的"父亲"、警匪剧中的"侦探"、系列幽默剧中的"同事"、肥皂剧中的"恶毒女人"等。我们想说的是，虽然在美国电视中人物的角色非常公式化，但观众的兴趣却始终被扮演这些角色的人物性格所吸引。

2. 电视叙述者和接受者

（1）叙述者。由于历史、经济和技术的原因，要想为一部电视连续剧找出一个创作者几乎是不可能的。电视剧的作者并不是一个有血有肉的真人，而是一个来自文本的建构，即观众所感觉到的电视剧世界背后的那股左右一切的力量。许多电视剧遵守常规，很难让人清晰地感觉到这样一个人物的存在，但观众有时候可以作出笼统的对比判断。

考滋洛夫认为，尽管电影和电视的展开是通过一系列动态的画面和录制的声音而进行的，然而，我们仍然能够感到，是某一个人或者某一个机构在把这些画面以这种方式展示给我们，即是说，某个人偏偏选择了这样的镜头角度、这种的姿态、这样的灯光、这样的音响效果、这样的乐谱等，最后来合成这些画面。道理很简单，因为这是一个叙述，所以肯定有一个人在叙述。这个无形叙述者的存在不一定必须是一个人，它可以是一个机构，是这个机构选择、组织并展现了这些画面，而且把叙述推到了我们面前。如果有所警惕，我们便会察觉电视叙述机构运作的痕迹。

由于电视剧背后的叙述者并非真人而又模糊不清，因此电视普遍通过设计一副人的面孔和/或声音来减轻这种陌生感。如电视系列剧会让"主持人"在故事出演之前出现，其职责是充当介绍人和司仪。在电视镜头前，主持人把他们的魅力和诚信以及人性化特点都附加在了那个无形的电视叙述机构身上。在另外一些情况下，叙述者的人性化不是通过真人替身，而是仅仅通过没有身体的声音（画外音）实现的。"当然，广告中的画外音是屡见不鲜的，在文献片、新闻片和体育赛事转播中也比比皆是。声音与视频同步，声音告诉我们所看到的画面或者告诉我们怎样去认识我们所看到的画面，为我们

提供我们已经在小说里所熟悉的那种评述和解说。虚构电视节目画外音的使用，比我们想象的要频繁得多。有些电视剧在开头部分加用画外音，从而为电视剧奠定故事基调"①。

关于电视叙述者的类型，可以从六个角度来说明：

第一，叙述者是他/她所讲述故事中的人物呢，还是置身于故事世界之外的叙述者呢？分清这两种类型的叙述者很重要，这是因为，按照常规，人们认为故事中的人物叙述者类型不如故事外的叙述者类型来得客观、更有权威性。前一类叙述者自身就与他们所叙述的故事密不可分，而后者则多少是从奥林匹斯山的有利位置通观故事的。

第二，叙述人讲述的是整个故事抑或他/她的故事是被套嵌在一个大故事"架构"内的小故事？如果是后者，即每当一个节目中的人物给另一个人物讲述故事的时候，那段叙述被套嵌在叙述总体话语架构之中，由于被套嵌的叙述者自身已经被圈在整个文本叙述的话语中，人们就认为他们的视野受到了局限，说服力打了折扣。

第三，就时间和空间来看，故事中的事件与叙述者讲述中的时间和空间究竟存在多大的距离？

第四，就透明度、反讽和自我意识而言，叙述者到底表现出多大的距离？电视节目的大多数叙述者都力图做到中立和回避自我，似乎想让观众觉得正在讲述的故事没有经过中间的媒介，而相信这些叙述人只关注现实。其他的风格也可能存在。如"有些电视秀，传达一种总体基调和更强烈的自我意识，并且故意嘲弄现实主义的常规。手执摄像机的移动，在当代电视商业广告中广泛使用，它传递出某种处心积虑的粗朴，同时又自相矛盾地非常具有自我意识。而且，当电视使用演员作为叙事代言人的时候，这种举动通常也是为了凸显背后的话语"②。

第五，叙述者可靠吗？如果不可靠，叙述者是否会由于他/她自己的局限或由于故意误导我们而使所传达的事实真相大打折扣？要想了解叙述者是否可靠，其做法并非寻找叙述者的讲述与我们直觉感到的隐含作者信仰之间的矛盾。他人叙述的声音一般来说要努力表现出实足的诚恳，文本的其他方面也都会打造得让人觉得可信。

第六，应该看看叙述者究竟全知全能到何种程度。全知全能大概可以包括如下一种或几种特点：知道故事的结局，有能力纵深到人物的心灵世界，而且有能力不受时空的限制而任意移动。判断叙述者全知全能程度的方法，主要看叙述者的讲述是否受到了限制，也就是说，我们是否只是受限于主要人物的行为和信息，或者从另一个角度，看叙述者是否能够在人物中间任意穿梭，由此判断叙述者是否是"不受限制的"。

① （美）莎拉·考滋洛夫：《叙事理论与电视》，见罗伯特·C. 艾伦：《重组话语频道》（第2版），牟岭译，北京：北京大学出版社2008年版，第70页。
② 同上书，第74页。

综上所述，叙述理论家们会仔细考察一系列能够表现出叙述者位置的现象，同时还要考察因叙述者位置而产生的故事和结果在全部电视话语中的地位。同样的故事也会有极大的差异，这些都取决于叙述者的倾斜角度，还取决于叙述者的权力、距离、客观性和可靠性。

（2）接受者。"叙述接受者"的概念对于研究电视特别有帮助，这是因为电视节目通常要面对广大的非个性化的观众，以致电视制片人不得不经常采用现场替身观众的做法。作为另一种选择，制片人可以省去邀请现场观众的麻烦，取而代之地以笑声音频的形式使用录音叙述接受者。另一类电视叙述接受者是"十足的听众"。在谈话等特别节目中，那些接受采访的明星会对主持人讲述他的经历等。同样，在实地报道的记者并不会直接面对家庭观众说话，而是面对电视节目主持人说话。无论是脱口秀主持人还是新闻节目主持人，都承担了同样的功能，即他们认真听讲并深表同情，而且还问出一些精辟的问题。他们的兴趣和用心为那些待在家里偷听这个对话的观众提供了一个模范思路。

电视叙述中还有一个"隐含观众"被虚构出来，他/她与那个隐含作者默契地遥相呼应，是所谓叙述者心目中的理想观众。

3. 电视叙述的时间　考滋洛夫引述克里斯臣·梅斯的观点："有两个时间，一是被讲述事件中的时间，另一个是正在讲述的时间……叙述的功能之一就是在一个时间框架内再制造出另外一个时间框架"①，认为叙述中的这种二元特性是叙述最显著的特点，也历来是研究的热门话题。就其定义来看，故事中的事件是依时间顺序而展开的。当故事讲述人讲故事的时候，讲述人不必依照故事的时间顺序讲述，而是依照其认为最有效的方式讲述。

电视叙事不但可以重新排列故事事件的"前后顺序"，而且还可以改变那些事件的时间长短。他引用西摩·查特曼基于杰勒德·杰耐特在《叙述话语》（*Narrative Discourse*）中所阐述的理论，针对故事和叙述时间长短的关系，详细划分了如下五种可能的匹配情形：

（1）梗概。在梗概状态下，故事的话语时间短于故事时间。
（2）省略。在故事省略状态下，话语时间相当于零。
（3）场景。故事时间与话语时间同等。
（4）拉长。叙述时间长于故事时间。最好的例子是慢动作镜头。
（5）停顿。电视中的停顿与拉长是一样的，只不过故事的时间为零。

考滋洛夫认为，检视以上五种模式能帮助我们了解电视叙事者的特性。如果画面按

① Christian Metz. "*Notes toward a Phenomenology of the Narrative*". in *Film Language*: *A Semiotiss of the Cinema*. New York: Oxford Univevsity Press, 1974, p. 21.

时序依次出现，叙述方式与故事时间一致，则叙事者介入得愈少，因此也就愈隐秘；如果画面愈是不按故事时序出现，或一直重复，叙述方式扭曲了故事时间，则叙事者的介入就愈明显。

在考滋洛夫看来，电视叙事特殊之处在于，每一叙事都已排在电视台的节目时间表之中。所以，电视节目的播出时间也是影响电视叙事的一个重要因素，因此考氏主张电视叙事批评应该把电视节目时间表也当成一种叙述话语来分析。通过对电视节目播出时间安排的分析，我们可以看到，在电视节目表的背后还隐藏着一位"超级叙事者"，他作为整个外缘系统的叙事者，却是最有权力的。

第三节　影视叙事批评实例

主导意识形态的重构
——《焦点访谈》的事实性诉求分析[①]

吴海清

"用事实说话"是《焦点访谈》标举自己的独特性、赢得广泛的社会公信力的重要修辞手段，也是高度总体化的新闻叙事规范的一次转型和自我调整。通过这种以事实性为关键词的叙事，一方面，主导意识形态将自己与现代社会主导话语——科学、实证、真理、民主等联系起来，淡化长期以来执着于"姓资"、"姓社"的意识形态区分而带来的主导意识形态与社会现实之间的裂缝，建构一个关注社会现实的合理发展而不是一味进行传统意识形态整合的社会形象。另一方面，通过对事实性的强调，主导意识形态又能通过有效的叙事安排赋予国家意志普遍性、与社会整体利益一致性的特点，从而为国家意志的合法性及其相对于个别利益、地方利益的权威性提供了话语支持。但是，由于事实本身的性质及其过程不能完全为叙事所控制，导致《焦点访谈》叙事整体中常常出现一些歧异、裂缝。

一、新的语境呼唤新的叙事规范

《焦点访谈》开播的 20 世纪 90 年代前期，是以改革开放为中心的现代化设计遭遇

[①] 选自《二十一世纪》网络版（http://www.cuhk.edu.hk/ics/21c）2014 年第 32 期。原文约 10300 字，收入本书时编者做了较大幅度删节。

困境并因而导致政治统治合法性危机加深的时期,一方面,所有被小心翼翼绕开的问题最后形成了一种滞后效应,累积成近日无法避开的社会矛盾,另一方面,社会利益集团的形成和国家宏观调控能力的下降,致使社会阶层之间、地区之间、公共利益和私人利益之间以及中央和地方之间围绕控制社会权力与资源所进行的冲突更加激烈。

《焦点访谈》出现之时也正是中国文化由神圣化走向世俗化的时期。随着现代化进程的加速,社会性焦虑也空前严重,前现代、现代与后现代的混合,使得当代中国社会现实异常复杂矛盾,主导意识形态的现代化设计已经不能给人们提供基本的安全感。这样的历史使得任何元叙事冲动都显得苍白而令人难以置信,而充满杂语喧哗的文本无疑更能贴近这个时代,更能有效地将各种话语中所包含的破坏性欲望消解掉。

这些矛盾要求主导意识形态重新阐释中国社会的历史性质和社会管理策略,在承认社会利益多元化的基础上进行社会管理。于是,主导意识形态转向了用代表社会整体利益并具有普遍性的法制话语和公共利益话语来调整政治、社会、经济之间的冲突。换句话说,就是要在普遍性的法律和社会合理性框架内实现人们的利益诉求。应当说,这种新的社会设计固然适应了经济发展的要求,但它并没有成为当时的社会共识和普遍的社会实践,而是遇到了相当大的阻力。这主要有两个原因:一是传统的反市场意识依然强大,并具有非常广泛和深刻的社会基础;一是体制转换所带来的一定程度的利益分配的失范。

在这种情况下,动用大众传媒来建构公正的社会形象和进行社会监督就成为主导意识形态协调社会冲突、统一社会意识、维护政治权威、唤起人们认同的重要手段,于是,国家舆论导向就由正面宣传为主转向强调正面宣传和舆论监督。高层对大众传媒建构新的社会形象和舆论监督功能的强调意味着主导意识形态对社会理解的几个变化,即承认社会利益的多元化、社会矛盾的公开化、社会管理方式公共化和社会舆论的合理性。

作为国家传媒重镇的中央电视台无疑是这次主导意识形态通过传媒来整合社会、监督社会利益集团、建构公正的社会形象的重要阵地,而《东方时空》、《焦点访谈》等则直接就是这一主导意识形态战略转换的产物。为了把好舆论监督节目的度,中宣部部长丁关根专门召开一个座谈会,研究并确定《焦点访谈》要做好以下方面:在选题上,要选群众关心、街头巷议的,领导重视、提到党委议事日程的,带有普遍性的、不但要解决而且可以解决的问题;要坚持正面报道为主的原则,不能天天都是揭露和监督;要与人为善,不要居高临下、教训人;节目的目的是为了团结稳定,化解矛盾,平衡心态,推动工作。这样的政治规则决定了《焦点访谈》的关键是正确地把握舆论导向。因此,《焦点访谈》从开播之日起就具有了独特的社会功能:通过舆论监督、引导、平衡来进行社会整合。

这种社会功能决定了《焦点访谈》的新闻再现话语将采取如下叙事规范:一方面,

突出事件性和真实性,注重再现新闻事件中的细节和整个新闻活动过程中的矛盾(包括新闻当事人之间以及新闻当事人与新闻报道者之间的矛盾),强调新闻当事人的现场表现,"用事实说话",一要说"事"话。要遵循新闻规律,突出时代感和主旋律,报道生动鲜活的事件。二要说"实"话,真实地反映事实的真相,报道社会生活中的"真材实料",而不是"人造材料"。① 即所谓"主题事实化、事实故事化、故事人物化"。这样,《焦点访谈》以事实的具体性代替了规划设计的构造性,以事件当事人的自我表达代替了自上而下的话语整合,以差异性的观点代替了有机统一的修辞,以事件的过程及关系的呈现代替社会动员。另一方面,《焦点访谈》也不是对新闻事件的完全的自然主义地再现,而是要诉之于国家意志和社会正义,以此来组织再现话语并对新闻事件中所存在的社会关系进行评价,将再现的事件和个人利益的表达控制在主导意识形态所认可的范围之内。具体说,就是在新闻再现过程中,突出普通群众利益的合理性、社会舆论对弱势群体的同情和不合社会规范者的谴责、国家意志的代表(包括高级官员、法律工作者等)对事件及其当事人的权威判断和最终裁决以及新闻当事人矛盾的表现等,通过这些叙事安排将人民利益、社会正义、国家意志统一起来,并赋予后者以前者的代表身份和最终权威身份,而把问题的原因限制在部分个人、地方利益对群众、国家和社会整体利益的破坏上。

　　这种叙事规范使《焦点访谈》获得了一个再现事件发展过程中的矛盾与冲突、标举客观理性立场的视角,这与一直以来直接作为政治动员工具的传统新闻话语拉开了距离,也成为《焦点访谈》说服受众、赢得高度社会认可度和公信力的主要修辞策略之一。中国的新闻话语一直以"喉舌论"为主导,即使是新时期,关键的问题还是"新闻报道必须以正面报道为主的方针",这种新闻话语的叙事特点是:预设了超个体、超事件的宏大存在为社会结构的支配性力量和合法性来源,所有新闻事件不仅必须符合这种宏大存在的自我理解,而且必须作为有机部分来体现宏大存在的历史趋势和整体精神,新闻事件与宏大存在不一致的方面则没有值得肯定的价值。这一新闻叙事规范尽管一直是中国新闻叙事的主流,但其明显的意识形态诉求和过于突出的整合意识使它不仅不能反映中国社会日益多元化利益的表达要求,而且逐渐失去了社会的忠诚度,修辞策略与话语所要达到的政治目的之间的距离越来越大。《焦点访谈》中新闻人物不再用一种声音说话,而是可以从自己的利益出发对事件表现出不同的认知与评价,"我们应该坚持让观众说话,或者让百姓说话,让群众说话。这个可能是我们这一类评论题材的电视节目获得轰动效应的一个最本质的东西。从我们的传播对象,变成我们评论的主体,这个可能是一个可喜的飞跃"②。这无疑更适合社会转型和重构期的中国社会的表达欲

① 参见袁正明、梁建增《用事实说话》序,上海:上海人民出版社2002年版,第3页。
② 同上书,第160页。

望，也更能有效地引导和规范社会意识。

这样一来，比较传统的电视新闻叙事，《焦点访谈》"用事实说话"的叙事规范就给人们这样一种印象，即《焦点访谈》避免了报道者主观性和社会权力关系对再现话语的扭曲，使事件本身及其所携带的价值透明地呈现出来，从而把真理的再现权交给了事件本身，使各种社会主体在法律的范围处于平等地位，获得公平地表达利益的话语空间。

二、作为主导意识形态重构实践的"用事实说话"

应当说，《焦点访谈》确实提供了一种新的叙述个体、地方、社会和国家之间关系的话语，在这个话语空间中，不和谐乃至冲突的声音都可以在一定程度上得到表达。新的叙事是在建立一种新的事物之间关系并对事物特征及其表现进行规范。从这种意义上说，《焦点访谈》建立在"用事实说话"基础上的叙事规范，本质上也是在建构人们对社会及自己与社会之间关系的新的想象。

就中国现代性话语史来看，对"事实"的诉求一直具有特殊的政治和社会意义。在中国现代革命和建设的两次关键时期，正是对实事求是的诉求带来了中国现代化设计的转型和发展转机，因而，对"事实"的诉求在中国现代话语空间中就不仅是一种认知、再现、阐释世界的方式，更是一种新的政治意识形态的重建：首先，对"事实"的诉求为批判教条化意识形态霸权提供了合法性依据，每次诉求于"事实"都意味着对政治和社会中所存在的部分问题的发现与批判，这种批判为新的再现现实和建构现实之间新的关系创造了空间，也有力地推动了新的政治实践并为之提供话语的支持；其次，诉求于"事实"，就是将一种话语同科学的认识方法和真理的权威联系起来，而后者不仅是现代性话语的重要特征，也是中国"五四"以来现代性话语的根本，因此，诉求于"事实"就可以给说话者的话语主导权提供历史的和理性的支持。如果从这样复杂的中国现代化话语史来看《焦点访谈》，就可以看出，《焦点访谈》的事实性诉求本质上是新的社会关系、社会意识和政治意识形态的产物，也是为新的政治实践提供新的意识形态支持。

实际上，《焦点访谈》创办之初，制作人就确立了明确而深刻的意识形态自觉，"电视节目制片人要树立明确的大局意识、责任意识。这种大局意识、责任意识的集中体现就是节目要符合党的方针政策、符合人民的利益，形象的说法就是'喉舌意识'，……节目中出现的任何记者、主持人都不代表自己，而是代表中央电视台，而中央电视台对国内观众来说代表党和政府，对外则代表国家和民族"[①]。同时，该栏目还建立了严格的"三会一报"制度。这种自审意识和制度决定了《焦点访谈》的事实要按照社

[①] 严实：《遵循基本思路　锐意改革创新》，见《电视新闻文集》，北京：北京出版社2003年版，第232页。

会现行合理性和合法性原则来选择、组织与再现。这样被再现出来的事实固然是真实的并具有一定程度的冲突性，但是，它必须被控制在不引起人们怀疑社会秩序的范围内，并能够引导人们去肯定解决冲突的力量的合法性和权威性。

《焦点访谈》的叙事也确实在尽量建构这种想象性的统一。《焦点访谈》的叙事由评论和新闻事件的再现两部分构成。评论在整个新闻报道的进展中大体上分布在三个阶段：主持人在叙事的开始介绍与新闻事件相关的社会共识、政治法律规范或者事件的背景等，这直接规范了其后叙事的意义方向和人们理解新闻事件的可能性；其后，解说词或记者的现场评述随时出现在再现过程中，规范新闻现场和人物的自我表达；最后，主持人以权威话语体系、社会普遍共识或者理性等的代言人的身份，以不容置疑的语气对事件作出分析、判断并指示"应当"的行为。在新闻事件的再现过程中，《焦点访谈》也会通过事件的选择、镜头语言的使用、叙述话语的安排等来建构想象性的统一。如1995年12月22日播出的《打假的困惑》，一开始主持人说："一说起打击假冒伪劣商品，我们就会想起一句老话：'老鼠过街人人喊打。'然而，前不久记者在河北省廊坊采访时对这句话产生了新的疑惑。"这里主持人先通过传统共识来为打击假冒伪劣商品定性。在报道过程，文本通过镜头语言和解说不断地规范对事件的理解、评定事件的性质。如画面从残缺、零乱的石棉瓦屋顶，摇至肮脏的造假设备上，画面陡转为春联横幅"心想事成"，给人以啼笑皆非的感觉，产生了强烈的讽刺意味。这个讽刺性的镜头将当事人意图的荒诞性与行为的不合规范性显现出来。解说词"村长不情愿地带着稽查队人员向前走去"等关于当事人主观状态的描述，似乎是一种真实的再现，但是，如果仔细分析"不情愿"这个词，可以发现其微妙的意识形态功能：

首先，表面上看，"不情愿"这个词的主词是"村长"，但事实上，这个词是《焦点访谈》对新闻当事人心理状态的一种主观臆测和定性，其目的是要"以某种方式影响我们理解世界的方法"①，因为新闻当事人现场的反应既可能是"不情愿"心理状态的外现，也可能是其他心理状态，而《焦点访谈》将人物的反应定性为"不情愿"，就使当事人的反应只具有一种意义，即对事件再现的躲避，这就意味着新闻当事人的行为和自己对行为的评价之间存在明显的裂缝，这样一来，新闻当事人的行为就被他自己的反应否定了。

其次，作为出现在代表社会普遍价值的《焦点访谈》叙事中的符号，"不情愿"一词不单纯是对新闻当事人的主观态度的定性，它还"会散发出特殊的象征性信息"②。

① （英）弗兰克·克默德：《结尾的意义：虚构理论研究》，刘建华译，沈阳：辽宁教育出版社2000年版，第26页。
② （美）弗雷德里克·杰姆逊：《政治无意识——作为社会象征行为的叙事》，王逢振等译，北京：中国社会科学出版社1999年版，第86页。

即新闻当事人的行为与整个社会的价值体系处于对立的位置。

最后，主持人说："能够认识到造假对经济长远所产生的破坏作用，那么就不该为了眼前的利益而牺牲长远利益。试想一下，如果一个地区、一个单位，假货泛滥，人家上当一次，还敢来第二次吗？假冒伪劣商品之所以屡禁不绝，除了犯罪者为了眼前的利益胆敢违法犯罪，是不是还存在着一些地方为了局部利益对大家喊得重、打得轻的现象呢？"第一，这段话有"破坏"、"不该"、"假货"、"上当"、"假冒伪劣'、"眼前利益"、"违法犯罪"、"局部利益"等词语，它们都被赋予了否定性的意义，是不值得思考与选择的；第二，"能够认识到"、"试想一下"等词语暗示着有理性选择能力的人会自然选择"长远利益"，这意味着对人们选择可能性和意义解读可能性的明确规定；第三，质疑地方利益与假冒伪劣行为之间的可能关系，暗示整体利益和国家意志权威性、正确性，而导致地方利益行为的深层次原因及其与整体利益冲突的合理方面则被忽视了。

从上述分析可以看出，《焦点访谈》正是通过"不回避问题，正视问题的存在"①的"事实"诉求，来"引导、沟通、平衡、监督"社会焦虑、社会冲突，以达到对社会的有效整合。它是主导意识形态意识到"防民之口，甚于防川，川壅而溃，伤人必多，民安如之。是故为川者，决之使导；为民者，宣之使言"（《国语·周语上》）之后所采取的一种疏导民众声音、将之加以规范的叙事策略，其目的是为了支持主导意识形态新的建构战略：国家意志是得到社会承认并与社会正义和人民利益一致的，国家意志与多元的社会合法利益诉求之间是和谐的，国家意志并不要求利益主体同化到自己之中，而是要求利益主体在追求自己的利益时不要破坏社会普遍利益和国家意志的权威。

三、叙事整体中的裂缝

尽管《焦点访谈》通过评论、叙事逻辑以及各种生产机制努力将文本所再现的事件组织到整体中，但是，这种努力也面临着一些危机：一方面，由于被再现对象本身的性质会"对探讨发生一些即使是最微小的影响"②。事件复杂的关系以及事件当事人多元的利益冲突并不能简单地被抑制，它们始终在威胁着叙事的有机性与整体性，也对评论主体的权威构成了或直接或潜在的挑战；另一方面，20世纪90年代以来的中国既遭遇了社会阶层剧烈变动与不断激化的社会利益分配冲突，又遭遇到国际分工和国际利益分配机制的巨大压力。在这种"横向运动（从一个位置运动到另一个位置或从一个国

① 梁建增编：《〈焦点访谈〉从理念到运作》，上海：学林出版社2003年版，第17页。
② 马克思：《评普鲁士最近的书报检查令》，《马克思恩格斯全集》第1卷，北京：人民出版社1965年版，第8页。

家运动到另一个国家，但不改变社会地位）伴随有强化的纵向运动，亦即在社会地位的上升或下降意义上的阶层的迅速变动"的年代，"人们对于自己的思维方式的普遍的、永恒的有效性的信念"就会发生动摇，就会"出现如此重大而又如此带有根本性的问题，即关心同一世界的相同的人类思想过程，何以会产生歧异的世界概念，由此就会导致在考察一切可能的世界时，可以有大量可供选择的思路可循、多种解释世界的方式和政治与科学之间关系供工人们选择"①，这种互相冲突的认知和行为方式使得任何一种将事件整合到统一意义中的努力都不得不留下大量的难以弥合的裂缝，《焦点访谈》的努力自然也不会例外。

1995年5月17日，《焦点访谈》曾经播出《化肥应该"肥"农家》，这是一期后续报道，主要是报道在当年4月23日的《化肥"肥"了谁》中披露了化肥供销中存在的问题之后地方政府如何处理的事情。这期节目在叙述了政府措施、供销机构供应和农民情感在整个事件中达到一致后，主持人在最后的评论中说："化肥究竟'肥'谁，这并不是一个简单的供应问题，它关系到党和政府对农村工作的方针、政策是否能够得到贯彻和落实。据我们了解，全国许多地方在化肥供应上都不同程度地存在问题。那么，这些地方政府是否也有濮阳市政府这种自动揭短的勇气和大力整顿的魄力呢？"② 作为评论，主持人的话当然是要通过将个别的事件与党和政府的方针、政策联系起来以概括整个再现的意义，"使它看起来具有超出事件的刻板事实之上的、一种普遍的或至少有代表性的性质"③。但是，恰恰是这种整合与提升事件意义的努力，使得普遍性的诉求与现实的具体性、叙事的整体性努力与叙述中边缘细节之间巨大的裂缝呈现出来：一方面是政策、方针整合和规范全国的普遍性诉求，另一方面是"全国许多地方在化肥供应上都不同程度地存在问题"；一方面是整个叙事所建构的各方利益的统一整体性形象，另一方面是整个叙事中并不重要，只在结束时出现、但却暴露整体叙事同现实利益冲突之间距离的"这些地方政府"。这些矛盾不仅表明国家意志无法有效地规范利益冲突，也表明《焦点访谈》叙事规范中内在的颠覆性，"无论我们说什么或者做什么，都可能受制于与我们的本意相违的完全不同的逻各斯。同样，叙事作品中的事件可以用不同的方式组合，以产生各种不同的意义"④。

从《焦点访谈》与当代中国关系出发，可以更明确地看到其以事实性为核心的叙事规范中所包含的冲突与危机。作为一个存在于要超越两种传统的意识形态之间的对立、又面临社会利益分化与价值多元化所带来的政治同社会的分离、同时要以合法性与

① （德）曼海姆：《意识形态与乌托邦》，黎鸣、李书崇译，北京：商务印书馆2005年版，第6～55页。
② 中央电视台新闻评论部编：《焦点的回声》，北京：中国政法大学出版社2002年版，第29页。
③ （美）韦恩·布斯：《小说的修辞学》，付礼军译，桂林：广西人民出版社1987年版，第220页。
④ （美）米勒：《解读叙事》，申丹译，北京：北京大学出版社2002年版，第32页。

合理性相统一的国家意识形态来建构社会整体性语境中的节目，《焦点访谈》始终徘徊在用市民社会的合理性、主导意识形态以及事件自身的逻辑来叙述事件的要求之间，而这几个方面的意志从来就不是完全一致的，当《焦点访谈》想用"用事实说话"来协调几方面关系时，也就必不可免地使它们之间的不一致性显露出来，"舆论监督难，难就难在度的把握上，即让领导满意，又让观众爱看；既要报道问题，又要报道本身不能出任何问题；既要敢于监督，又要善于监督；既要瞻前，又要顾后。可以说，天天有一张试卷摆在《焦点访谈》面前"①。如2003年7—8月间所播出的《群众利益无小事》系列片，许多节目给观众的印象不是群众利益无小事，而是其利益被一而再、再而三地忽视，这就使该节目的题目与主旨所确定的整合叙事同事件自身所要求的暴露叙事之间的裂缝凸显出来。在这里，差异再一次从边缘中显露出来。

四、结　语

因此，与其将《焦点访谈》的事实性诉求看作认知、再现之真理性冲动的回归，不如将之理解为一种主导意识形态的重构。这种重构意在为市场化进程、社会阶层分化和社会秩序重建提供话语支持，从而"赋予社会状态以意义——而非如此社会情势便无法被理解，并由此解析社会状态，以便有可能在其中采取有目的的行动"②。这样，包容社会联合体和个人利益追求的合理性而又强调整体利益的合法性和国家意志的普遍性的主导意识形态就得到了维护。但这种建立在多元利益要求之上的整体性努力是充满着裂缝和歧义的。

本章深入阅读文献

1. （瑞）费尔迪南·德·索绪尔. 普通语言学教程［M］. 高名凯，译. 北京：商务印书馆，1979
2. （俄）什克洛夫斯基等. 俄国形式主义文论选［M］. 方珊等，译. 北京：生活·读书·新知三联书店，1989
3. （法）克劳德·列维-斯特劳斯. 野性的思维［M］. 李幼蒸，译. 北京：商务印书馆，1987
4. （法）罗兰·巴特. 符号学美学［M］. 董学文，王葵，译. 沈阳：辽宁人民出版社，1987
5. （英）特伦斯·霍克斯. 结构主义和符号学［M］. 瞿铁鹏，译. 上海：上海译文出版社，1987
6. （法）保罗·利科尔. 解释学与人文科学［M］. 陶远华等，译. 石家庄：河北人民出版社，1987
7. （美）华莱士·马丁. 当代叙事学［M］. 伍晓明，译. 北京：北京大学出版社，1990

① 梁建增：《〈焦点访谈〉红皮书》，北京：文化艺术出版社2002年版，第391页。
② （美）雷迅马：《作为意识形态的现代化》，朱可新译，北京：中央编译出版社2003年版，第21～22页。

8.（法）热拉尔·热奈特. 叙事话语　新叙事话语［M］. 王文融，译. 北京：中国社会科学出版社，1990

9.（美）乔纳森·卡勒. 结构主义诗学［M］. 盛宁，译. 北京：中国社会科学出版社，1991

10.（美）伯杰. 通俗文化、传媒和日常生活中的叙事［M］. 姚媛，译. 南京：南京大学出版社，2000

11.（荷）米克·巴尔. 叙述学：叙事理论导论［M］. 谭君强，译. 北京：中国社会科学出版社，2002

12.（美）詹姆斯·费伦. 作为修辞的叙事［M］. 北京：北京大学出版社，2002

13.（英）马克·柯里. 后现代历史叙事学［M］. 北京：北京大学出版社，2003

14.（法）格雷马斯. 结构语义学：方法研究［M］. 吴泓缈，译. 北京：生活·读书·新知三联书店，2000 年

15.（加）安德烈·戈德罗，（法）弗朗索瓦·若斯特. 什么是电影叙事学［M］. 刘云舟，译. 北京：商务印书馆，2005

16.（加）诺思诺普·弗莱. 批评的解剖［M］. 陈惠，袁宪军，吴伟仁，译. 天津：百花文艺出版社，2006

17. 罗钢. 叙事学导论［M］. 昆明：云南人民出版社，1994

18. 李显杰. 电影叙事学：理论和实例［M］. 北京：中国电影出版社，2000

19. 杨义. 中国叙事学. 杨义文存（第一卷）［M］. 北京：人民出版社，1997

第七章 电影作者批评方法

关于电影作者的问题一直是一个颇有争议的话题。

20世纪50年代后期和60年代早期，兴起了"作者论"的电影理论。法国电影理论家、导演亚历山大·阿斯特吕克（Alexander Astruc）在1948年发表的论文《新先锋派的诞生：摄影机笔》中提出，电影导演不再仅仅是现存本文（小说或电影剧本）的臣仆，而是具有自身权利的创造性艺术家。1954年1月，法国新浪潮主将弗朗西斯·特吕弗（Francois Truffaut）在他的《法国电影的一种倾向》（法国《电影手册》第31期）中，猛烈批判了当时法国电影界盛行的"优质传统"的电影论，呼吁用一种原创性导演的创造性的控制来代替传统的所谓"心理写实主义"剧作家支配的状态，指出作者电影才是电影的发展方向。在这种理论浪潮下，法国"新浪潮"运动成就了一批出色导演，如雷诺阿、布努埃乐、罗西里尼、希区柯克、霍克斯等人，张扬了一种在导演的个性灵感和想象控制之下更具个人风格的新电影。

美国电影理论家安德鲁·萨瑞斯（Andrew Sarris）确认了个人化及个性的贡献，把技术能力、鲜明个性，以及从个性和素材之间的张力中呈现的本质含义作为识别"作者"的三个标准，而他们的电影，便是电影作者批评的最主要的对象。

"作者论"的实质是强调电影导演是主要创作人和最终定稿人，判定依据是导演对作品的全面控制，导演应该在一批影片中体现出个性和个人风格特性，而且，影片应具有某种内在含义，是后天形成而非先前存在的。

第一节 "作者论"的发展

一、法国新浪潮"作者意识"的提出和发展

第二次世界大战以后，在法国社会内部发生剧变的影响下，作为大众文化代表的电影产业也发生着巨变，导演应该具有一定的"作者意识"逐渐被影评家提出和强调。1946年，随着《布鲁姆—贝尔纳斯协定》的达成，准许在法国上映的外国影片数量增

加到70%，曾经受"二战"影响，长期在法国、意大利、德国遭到禁映的美国电影得到解禁，1948年在法国上映的美国电影从1947年的38部增长到338部。美国影片的大规模引进，在法国掀起了一个观影狂潮，由此产生了"影迷俱乐部"并不断发展成为电影批评家及改革家创新电影理论的阵营——"电影手册"。受到法国的社会环境的影响，"二战"结束后，经历了两次世界大战摧残的法国，亟须在经济、政治和文化方面重建自己在欧洲大陆的势力。然而战后法国政局内部冲突不断，1944—1946年间，左翼集团和中间派联合执政下的法国第四共和国矛盾重重，社会内部经历了一个紧张时期，直到1958年戴高乐建立第五共和国，才使得百废待兴的经济、社会、文化产业有了宽松健康的发展环境。此外，法国国家电影中心为了复兴法国电影的恢弘历史，提出"优质传统"的口号，他们试图以英美经典电影为模式，来表现法国的历史事件、文学作品等法国文化特色，重建法国电影。这遭到了法国青年评论家的批评，他们称法国国家电影中心的做法脱离了法国的现实生活，这种表现与时代脱节的史诗片的方式阻碍了电影的创新和发展。另外，电视对电影的冲击，也改变了法国电影的观众，在大众媒体的全面入侵下，电影这种原来普遍的大众娱乐方式被其他娱乐方式取代而逐渐成为一种艺术文化活动，使得法国电影观众趋向精英化。但是法国电影的停滞不前、僵化的机制、枯竭的灵感、空洞的内容无法满足精英观众的需求，这是"作者意识"在法国提出的直接原因。

阿斯特吕克最早明确提出电影蕴含着潜在的作者表意功能。他在1948年发表在法国电影解放委员会的地下电影刊物《法国银幕》①上的文章《先锋派的诞生：摄影机笔》②中提出了摄影机有无限潜力、电影在逐渐变成一种语言的观点，他觉得这种电影语言能够突破视觉图像自身对表达的禁锢而变成一种流畅而微妙的作家"书写（writing）"形式，因此电影在表达导演意图上可以等同于小说家笔下的文字。他说："电影正在逐渐成为一种语言。我所说的语言是一种形式，艺术家可以通过并借助这种形式准确的表达无论多么抽象的思想，或者萦绕心头的观念，正如散文与小说所做的那样。因此，我将这个新的电影时代称为摄影机—自来水笔时代。"③阿斯特吕克对摄影机书写的功能充满信心，并将电影语言等同于书面语言，因此导演的"书写"应该像作家一样表现个人的思想。

法国电影理论家、评论家安德烈·巴赞（André Bazin）是法国电影新浪潮根据地《电影手册》的创始人之一。自阿斯特吕克提出作者的潜在表意功能后，关于"作者"（auteur）的定义在业界争论不休，巴赞提出，凡是将影片赋予生命并且将影片作为一

① 《法国银幕》第114期，1948年3月30日出版。
② 此文见（美）理查德·纽珀特《法国新浪潮电影史》，陈清扬译，长春：吉林出版集团2014年版。
③ 转自（美）理查德·纽珀特《法国新浪潮电影史》，陈洁扬译，长春：吉林出版集团2014年版，第28页。

种表达个人思想、主题感受以及世界观的一种工具的导演都可以称为作者。

法国电影评论家、导演弗朗西斯·特吕弗对电影"作者论"的形成起到至关重要的作用。他师承巴赞,并对巴赞提出的导演应有"作者意识"的暧昧说法作了具体化的推进。他和《电影手册》的同仁提出,虽然电影制作是一个工业生产过程,但导演在电影制作中所起的作用至关重要。他鼓励导演用自己手中的机器当作小说作者手中的笔,通过场面调度进行个人化表达,从而弱化编剧在电影上的作用。1954年,特吕弗在其《法国电影的必然趋势》(Une certaine tendance du cinéma français)一文中提出了"作者策略"(la politique des auteurs)一词,这种作者策略就是坚决喜欢某位导演的策略,提出导演不仅仅单纯地在场面调度中对电影起作用,而且导演应像作者一样,在他执导的电影中体现其个人风格或统一的世界观。特吕弗在"作者意识"上逐渐走入极端。随后,巴赞在1957年4月发表了《论作者论》,评价特吕弗的作者策略片面使作者大于作品,巴赞提出"作品大于作者"的观点,他在肯定了"作者论"价值的同时也表达了对作者批评在实践上的担忧,他说:"作者论蕴藏并捍卫着一个本质的批评真理,电影比其他艺术更需要它,因为真正的艺术创作行为在电影中更不确定并受到威胁。但是,作者论的实践可能会导致另外一种风险:否定作品以颂扬作者。我们已试着说明,一个平庸作者如何偶然执导出一部杰作,一个天才作者必然承受才思枯竭的威胁,作者论忽视前者而否认后者。因此我觉得,作为一种有用且繁殖力强的批评,在其争论之外,还应该用那些基于电影事实并致力于恢复影片作品价值的其他方法进行补充。这种做法并非否认作者的角色,而是修复其前置词,因为作为名词的'作者'还是一个不平衡的概念。"[1]

阿斯特吕克与巴赞曾同为《法国银幕》杂志的作家,该杂志是一本"二战"时期法国抵抗运动的电影机构法国电影解放委员会的地下刊物,抵抗运动的左派成员带有着强烈的共产主义色彩。"二战"结束后,随着美国电影的大举入侵,这本杂志在对美国电影态度上分成两个派别,一派强调好莱坞电影利用大投资和色彩的奇观效果诱骗法国观众,并强烈抵制好莱坞电影;另一派则接受并喜爱好莱坞电影,这一派以阿斯特吕克、巴赞为代表。阿斯特吕克自1945年起就开始称赞美国的一些电影作者,如普雷斯顿·斯特齐斯、奥逊·威尔斯,并将它们与让·雷诺阿相提并论。巴赞在解释"作者意识"时列举了有作者意识的几位导演:查理·卓别林、奥逊·威尔斯、让·雷诺阿。《电影手册》对查理·卓别林、让·雷诺阿、F. W. 茂瑙、爱德华·德米特里克几位导演的作者身份都给予肯定。特吕弗在《法国电影的必然趋势》中将希区柯克、让·雷诺阿定义为作者。特吕弗认为,像希区柯克这样在好莱坞制片厂的束缚下仍然可以进行个人表达的导演,才是具有"作者意识"的电影作者。

[1] (法)安德烈·巴赞:《论作者论》,李洋译,《当代电影》2008年第2期。

二、美国的电影作者理论

美国电影评论家安德鲁·萨瑞斯受法国《电影手册》的影响，最先提出"作者论"（auteur theory）这一半法语一半英语的自创词汇，并在他的文章《作者论的笔记1962》（Notes on the Auteur Theory in 1962）①中对"作者论"做了具体说明，并对当时的导演予以归类。他认为符合"导演论"并可以称作作者的导演必须满足三个必要前提："第一，要求导演了解电影，有一定的电影技术能力并对电影有一定的鉴赏力；第二，有可辨识的个人风格，必须在电影中反复出现这种特定的风格特征，并以此当作自己的签名；第三，有一定的'内在意义（interior meaning）'，导演对素材的处理和表达个人风格的关系，作者觉得这种关系就如同'灵魂'，是一种导演在电影语言表达上的独特之处"②。

萨瑞斯认为电影的外观与过程必须与导演的想法和感觉相联系，这是美国导演比别国导演的高明之处，因为美国电影导演是被片场委任的，导演被迫在视觉上而非文学上表达自己的个性风格。他肯定了美国导演在好莱坞片场制度和导演表达个人艺术追求的矛盾下寻找的独特出路，认为艺术电影和商业电影的对立是一种"欧洲的偏见（Europhic prejudice）"。萨瑞斯对好莱坞1929—1968年的导演予以梳理，在《美国电影》中，萨瑞斯建立了一个九重等级系统，将杰出导演迎入"先圣祠"的同时，又把低档导演放逐到类似但丁地狱式的圈子之中。被萨瑞斯恭恭敬敬地请进"先圣祠"的先圣导演有14位，因为他们"以个人的远见卓识超越了他们的技术层面"，并且创造了"一个具有自身法则和风范的自成一体的世界"，他们包括格里菲斯、卓别林、基顿、福特、霍克斯、刘别谦、朗格、斯登伯格和希区柯克等。在第二档"天堂的远端"，萨瑞斯列入了20位导演，他们未能进入"先圣祠"的原因，"要么是个性视界的分裂，要么是职业生涯中破坏性的麻烦"。这当中包括一大批早就受到公众和非作者论批评认可的老牌导演，如西席·地密尔、斯特劳亨、卡普拉、顾柯、瓦什等。

萨瑞斯的"作者论"遭到反对，这当中保琳·凯尔是最激烈的反对者，她在1963年的《圆与方》（Ciroles and Squares）一文中，对萨瑞斯的三个识别标准提出质疑。她认为所谓的"技术能力"几乎不能当作一种有效的标准，因为像安东尼奥尼这样一些导演完全超越了"技术能力"。"鲜明的个性"毫无意义，因为它看重的无非是那些不断重复自己的导演，其风格的鲜明性恰恰是因为他们从不力求创新。"作者论"在实践性的层面上也遭到抨击，批评者认为它低估了作者创作中制作条件的影响。电影制作者并非不受限制的艺术家，他（或她）深陷在物质世界的偶发性之中，受到拍摄中乱哄

① Sarris Andrew. Notes on the Auteur Theory in 1962. Theories of Authorship, pp. 561–564.
② 同上。

哄的摄制组人员、摄影机、灯光的包围。诗人可以在监狱中用餐巾纸写诗,而电影制作者却需要金钱、摄影机、胶片和工作人员。即便是一部小制作的影片,也需要涉及一批人在相当长时间内的合作,更不用说那些牵扯到作曲家、演奏家、舞蹈编导和舞美设计师创造性参与的类型歌舞片了。

由此看来,美国的"作者论"不太像一种理论,而更像一种具体的方法论,但它的确代表了超越原有批评方法(如单单依据评论家感觉和口味的印象主义批评,依据人物故事的政治意味来进行感知性评估的社会学式的批评)的进步。通过强迫关注影片本身和作为导演风格化特征的场面调度,"作者论"明显对电影理论和方法论作出了实质性的贡献。"作者论"将关注的重心从"什么"(故事和主题)转向"怎样"(风格和技术),展示风格本身具有其个性的、意识形态的甚至隐喻象征的回响。"作者论"率先将电影理论带入高等学府,在合法的电影学术研究中扮演一个主要角色,还为即将出现的"新好莱坞"或"好莱坞文艺复兴"准备了必要的理论基础。

三、"作者论"在当代的发展

"作者论"发展到当代,经历了从现代主义到后现代主义思潮的碰撞,逐渐转变为一种批评范式,在现代主义和后现代主义思潮下,"作者论"有了新的发展。

20世纪一直处于主导地位的现代主义被各个领域的学者研究并奉行,现代主义相信理性和科学,相信科技的发展必然有益于人类的进步,崇尚能够用一个理论体系解释人类发展的"大理论(grand theory)"和将"异质化"有选择地(同则吸收异则排斥掉)纳入自体秩序而进行同质化行为的宏大叙事(meta-narrative)。在这个时期产生出了很多可以用一个理论体系解释人类社会的"大理论",比如马克思主义理论、尼采、弗洛伊德等都是现代主义的范畴。在现代主义的支配下,电影学术界希望找到一个可以分析"作者论"和定位作者身份的理论体系,也一直在寻找一种避免出现从文学批评体系照搬到电影批评体系所出现的主观主义倾向。

后现代主义是一个有别于现代主义的思潮,后现代主义关于"边界"的问题与现代主义持不同态度,现代主义秉持给一切存在的事物划清类别和界限的态度,而后现代主义则模糊界限的存在,拒绝给事物分类和划界。英国学者约翰·斯道雷(John Storey)将后现代主义的主要特征总结为三个方面:绝对价值标准的崩溃、文化全球化以及文化融合,因此,在后现代主义影响下,"作者论"分析方法逐渐趋向宽泛,关于作者身份的影响因子由原来的非黑即白演变成较为暧昧的认可状态。在文化全球化的影响下,"作者论"也从原来的发源地法国逐渐扩展到全球的电影批评界。

随着"作者论"越来越普遍地被接受,导演在影片制作上的重要性增强,很多导演有意识地将自己塑造为作者,同样,观众也期待看到更多自己喜爱的导演的作品,与

此同时，电影的发行部门也将"作者论"利用到商业营销领域。如法国学者让·鲍德里亚（Jean Baudrillard，1929—2007）意识到信息科技发展对传统社会模式的冲击，他声称人类社会与经济的发展进入一个消费社会的新的阶段，他在自己文章里描述道："经济生产领域已经与意识形态或文化领域融为一体；文化的产品、影像、表征，乃至感觉与心理结构都变成了经济世界的组成部分。"① 鲍德里亚认为电视和日常生活息息相关、彼此浸透。在鲍德里亚消费社会的观点下，当代的"作者论"正逐渐转变成一种刺激消费的符号，电影的营销团队正将电影导演包装成电影作者，作为一种明星机制，成为促进观众进影院消费的一种营销手段。当代越来越多的人被评为作者导演，如昆汀·塔伦蒂诺、格斯·范·桑特（Gus Van Sant）、王家卫等。

"作者论"的倡导与实践意义始终只存在于三个层面之上，其一，是通过编导合一，改变导演在影片拍摄过程中的"场面调度者"的位置，赋予其影片的视听风格掌控者的位置（尽管并非每位导演都有能力占据并胜任这一位置）。其二，成为电影批评、命名电影艺术家的方式之一，也正是在这一层面，经典的文学研究——作家作品论的方式得以再度进入电影批评。我们可以通过研究一位导演，他的生平际遇、他的艺术修养与知识构成，他所偏爱的、频频在其影片中复沓、间或隐晦呈现的题材与主题，来阐释、解读一部影片；我们也可以将一部影片放置在其导演的作品序列中，在一位电影艺术家的作品序列所形成的互文关系中予以考察、分析。其三，"作者论"确认了一种划分并指称电影作品的方式，一种便于电影史书写的方式：以导演取代此前的主演/明星或大制片公司的标识来勾勒描述电影现象与电影作品。从某种意义上说，这不外乎只是一种仿照传统艺术、精英文化以"作者"/艺术家来指称、命名其作品的方式来描述、研究电影事实；就电影制作的事实而言，在许多甚至多数情况下，这一指称/命名方式并不比其他方式更为切近影片创作的事实。②

第二节　电影作者概观

一、欧洲的电影作者

（一）法国新浪潮的电影作者

法国新浪潮电影作者代表人物主要有特吕弗、戈达尔、安东尼奥尼、费里尼等。

① 转引自（英）约翰·斯道雷：《文化理论与通俗文化导论》，杨竹、郭发勇、周辉译，南京：南京大学出版社2001年版，第229页。
② 参见戴锦华《电影批评》，北京：北京大学出版社2004年版，第49页。

法国《电影手册》是作者电影论的主要阵地。特吕弗在该杂志发表的《法国电影的某种倾向》中第一次提出"电影作者论"的说法。作为《电影手册》的创刊人，同时又是特吕弗导师的安德烈·巴赞，1957年发表了题为《论作者论》的文章，他将"作者论"总结为"选择个人化的元素作为相关的尺度，然后将其持续永恒地贯彻到一个又一个的作品中"①。

特吕弗的电影作品《四百下》可以被看作一部典型的作者电影。另一位电影作者的杰出代表戈达尔曾说：拍电影，就是写作。在他的电影作品，如《精疲力竭》、《男性与女性》、《放纵的生活》、《中国姑娘》等中，都彻底贯彻着他的这一理想。这个时期还涌现出了一批作者电影，如夏布洛尔（Claude Chabrol）的《表兄妹》、《母狗》，阿仑·雷乃（Alain Renais）的《广岛之恋》，布努艾尔（Luis Bunuel）的《维里迪安娜》。这些导演和他们的作品为"作者论"积累了丰富的理论和实践经验，建立了一种现代电影的表达方式，确立了导演的作者地位，提出风格的重要性，为紧接而来的新浪潮电影运动提供了一个坚实的基础，也使"作者论"自身构成了电影史论上的重要理论之一。

后新浪潮三大导演：《坏血》之卡拉克斯（Carax，1960—　）、《巴黎野玫瑰》之让-雅克·贝内克斯（Jean-Jacques Beineix，1946—　）、《碧海蓝天》之吕克·贝松（Luc Besson，1959—　），尽管他们的影片一派后现代主义为影像而影像的架势，弥漫着巴洛克风格，虽被《电影手册》讥笑为"明信片电影"，却为法国作者电影注入了新的活力，是作者电影与时代相媾和的产物。而菲利普·加瑞尔（Philippe Garrel）则填补了新浪潮留下的几处空白，他是纯粹作者电影的坚守者，一直在孜孜不倦地用电影记录自己的生活，代表作有《秘密的孩子》、《狂野的天真》、《制服恋人》。

法国新浪潮电影运动是20世纪世界电影史上规模最广、影响最深、作用最大的电影运动，这场运动为法国乃至世界留下了宝贵的电影文化遗产，影响波及许多国家，被公认为传统电影与现代电影的分水岭。

（二）新德国电影运动四杰

新德国电影运动是指从1962年的《奥勃豪森宣言》开始，在联邦德国境内掀起的一次要求改变旧德国电影现状、创立具有独特艺术风格的电影艺术运动，代表人物是维纳·赫尔措格、福尔曼·施隆多夫、赖纳·威尔斯·法斯宾德和威姆·文德斯。

1. 维纳·赫尔措格　维纳·赫尔措格（Werner Herzog，1942—　）正像他影片中那些"孤家寡人"的主人公一样，他自己就是这样一位孤独的艺术家。他的电影题材奇特，内容怪诞，大多表现一些超出常规或者是处于某种极端环境中的人和事。他的影

① 转引自游飞、蔡卫：《世界电影理论思潮》，北京：中国广播电视出版社2002年版，第217页。

片的主人公大多是一些身心异常的精神病人、侏儒、残疾人、幻想家、冒险家甚至天外来客，他描写的自然环境也大多是人迹罕至的大沙漠、海岛、热带丛林和土著人居住区。

孤独和疯狂、异域疆土的自然风光成为赫尔措格影片的一贯的主题。在影片中，赫尔措格热衷于刻画那种边缘与孤独的人物，探讨人物"疯狂的迷恋"的心智，在这一点上他与法国"左岸派"电影有近似之处。他的影片极富浪漫色彩，有强烈的造型意识和动人的古典音乐。但他的电影剧作略欠一筹，一如《陆上行舟》河流中走船，放而不收，削弱了戏剧张力，令观众感到沉闷、拖沓，有时晦涩、难懂。

2. 福尔曼·施隆多夫 福尔曼·施隆多夫（Volker Schlondoff，1939— ）曾做过马勒、雷乃和梅尔维尔的副导演，也是从短片开始创作生涯的。施隆多夫注重电影剧作，有浓厚的文学功底，擅长把文学作品改编成电影，而且能够把一些语言艰涩、含义深奥的文学名著改编成形象生动、通俗易懂但又意蕴深远的影片。他的代表作品《锡鼓》（亦译《铁皮鼓》）等，对处于社会重压下的人物变态心理的描写以及对文学作品的倚重，使他同法国"左岸派"电影人士及作品十分接近。然而，他对电影基本技法的注重、对观众的顾及、与电影明星的多次合作，又使他同这些导演以及新德国电影的其他人明显不同。

3. 赖纳·威尔斯·法斯宾德 赖纳·威尔斯·法斯宾德（Rainer Werner Fassbinder，1946—1982）是新德国电影导演中多产的天才和多面手。作为一个敢于直面现实并具有清醒历史意识的艺术家，法斯宾德把创作电影与撰写历史放在同一个天平上来衡量。他把艺术的触角潜入历史和人的精神世界的深处，并用他严峻而锐利的理性目光，把战后联邦德国社会存在的物质、道德、精神诸方面的问题同纳粹造成的历史灾难联系起来，并将这一切置于历史的审判台前，给予弥漫于战后德国的历史健忘症毁灭性的一击。尤其是他将女性的脆弱与历史的沉重放在一起表现，形成了巨大的反差，加深了影片的穿透力。《玛丽亚·布朗的婚姻》（1979）、《莉莉·玛莲》（1980）、《罗拉》（1981）、《维洛尼卡·佛斯的欲望》（1982）并称为法斯宾德的德国"女性四部曲"，表现了现实社会中人的异化、美的毁灭。法斯宾德在银幕上撰写人生的悲剧，在悲剧中寄寓新一代德国人对历史的理性的批判和思考，他敢于把德意志沉重的罪孽意识搬上银幕，他也撕下自己的外衣，对种种非常态欲望和阴暗心理逐一解剖。法斯宾德的美学追求和创作倾向与法国新浪潮时期的"电影手册派"十分接近，他的影片中那种"乌托邦思想"和"悲观绝望"也同"手册派"一样消极。他的影片有时出现简单化的倾向，他的社会分析有时也难免"主观"、"浮浅"，然而，在新德国电影艺术家中，他的真诚是最令人难以忘怀的。

除了"女性四部曲"外，法斯宾德在他的有生之年所拍的几十部脍炙人口的影片和电视剧被誉为反映从"第三帝国"至战后重建时期德国历史的一面镜子，为新德国

电影运动的发展和德国电影的复兴作出了卓越的贡献。

4. 威姆·文德斯 威姆·文德斯（Wim Wenders, 1945— ）这位曾攻读医学和哲学的大学生在投考巴黎高等电影学院时失败，他在巴黎电影资料馆通过观摩大量影片自学成才。

1984年，摘取戛纳电影节金棕榈奖的另一部欧式风格的公路片《德克萨斯州的巴黎》标志着文德斯"美国化倾向的高峰"，他表现了人的孤独、人与人之间的隔膜。这是一部典型的文德斯式的影片，它集中了文德斯影片的所有重要特点：影片的男主人公大都是孤独、伤感、浪迹天涯的男子汉，他们有着无法实现的企望，他们四处奔波，不断寻找失去的生活、失去的爱情、失去的自我，然而，他们的努力最终是没有结果的，他们的爱情最后也是以诀别而告终。但文德斯影片中的主人公不是孤立的、与世隔绝的人物，他们都会遇到一些同路人，伴随着主人公的行踪会出现与另一个男人孩子式的友谊，而妇女在影片中统统居于次要地位。这个男主人公总是处于一种运动状态，他或开着汽车，或乘飞机、火车、轮船，甚至驾驶摩托车到处旅行。一望无际的荒野、暮色映照下奔驰的火车、湛蓝天空中的飞机、现代化高速公路上飞驰的汽车，都是文德斯影片中常见的镜头。1985年他拍摄了一部关于他的偶像导演小津安二郎的纪录片《东京之行》。1987年，《柏林上空》这部充满超现实主义气氛的作品问世。迁移、旅行是文德斯影片的惯常主题，他的电影语言修辞中基本排除蒙太奇，形成对运动和场景不加剪辑的坦率、冷静的风格。文德斯用他的影片丰富和发展了新德国电影的风格和样式，为进一步提高新德国电影在世界影坛上的声誉和地位作出了重要贡献。

（三）英国的自由电影

自由电影运动的发端应归功于牛津大学创办的《场景》和《画面与音响》等电影杂志的积极倡导，可以总结为如下思想观点：①强调电影制作者的自由；②电影人应成为当代社会的评论家；③电影制作者和评论工作者应"承担义务"。所谓"自由"，即电影人有能力通过自己的影片表达个人独立的见解，而且电影人应该摆脱商业电影制作系统强加给他们的种种限制，尤其是要通过作品发表对当下社会的认识和看法，随时为捍卫自己的价值观而斗争。

自由电影运动秉承并发扬了英国电影20世纪30年代纪录片的现实主义干预社会生活的传统。约翰·格里尔逊的三条原则是：①使用实景，以日常生活环境为背景；②使用非职业演员；③从现实生活中取材。林赛·安德森在1956年的《画面与音响》杂志上，发表了题为《起来！起来！》的理论性宣言，虽然安德森与他的前辈在认识上有些不同，比如他不认同格里尔逊所坚持的电影是实施公众教育的手段的观念，但在随后重新认识所表现的校正态度上，我们看到他接受并强化了格里尔逊的某些观点：呼唤在个人的认知观点和立场里，注入更多的社会意识和社会责任感。一方面，他写文章抨击当

时苍白无力的电影批评，指责英国制片业逃避现实，丝毫不触及任何社会问题；另一方面，他通过个人的创作实践，标榜自己的主张。在 20 世纪 60 年代，他确立了自己个人的风格，成为欧洲美学标准上的电影作者。

二、新好莱坞中的电影作者

新好莱坞诞生于 1967 年，其标志就是该年度三部最受欢迎的影片《邦尼和克莱德》、《毕业生》、《铁窗喋血》。这些影片以强烈的视觉冲击力、主题的挑战性和风格的个性化成为新好莱坞电影的化身。这一代导演具有一种不同于法国新浪潮的趋势：他们一面努力试图创造一种更具个人色彩的电影，一面力求把艺术电影的创作方法带入大众化生产和流行类型之中。他们创作的电影通常是经典叙事电影的惯例和欧洲作者电影策略的混合。

一个典型的例子是罗伯特·阿尔特曼（Robert Altman，1925— ），他的作品是将一些类型电影戏谑化。从战争影片《陆军野战医院》到反歌舞片《波谱艾》，阿尔特曼表达了对权威的不信任、对美国式虔诚的嘲讽以及对一种充满活力的理想主义的赞颂。伍迪·艾伦（Woudy Allen，1935— ）的影片把对都市白领阶层心理问题的兴趣和美国电影传统，以及对费里尼和伯格曼等欧洲艺术电影工作者的热爱融合了起来。马丁·斯科塞斯（Martin Scorsese，1942— ）是另外一位以其个性特色融合了好莱坞传统与作者电影特质的导演，其《愤怒的公牛》中每一个拳击场面都是经过周密的场面调度并以不同的方式拍摄的，形成了他独特的个人风格。

20 世纪 70—80 年代的过渡时期，新好莱坞完成了自己的使命。在美国好莱坞，"作者论"犹如一缕清新的空气，对商业电影产生了重要影响，为好莱坞多元文化的发展，为好莱坞能在世界电影市场占据更大的份额作出了重要的贡献。

三、民族国家和地区的电影作者

（一）亚洲的电影作者

1. 日本电影导演北野武 北野武（Kitano Takeshi，1947— ），出生于东京，1983 年第一次作为电影演员出演著名导演大岛渚执导的影片《圣诞节快乐，劳伦斯先生!》，1989 年导演处女作《凶暴的男人》，其后相继导演了《3-4×10 月》（1990）、《那年夏天，宁静的海》（1991）、《小奏鸣曲》（1993）、《大家都在干什么?》（1995）、《坏孩子的天空》（1996）、《花火》（1997）、《菊次郎的夏天》（1998）、《兄弟》（2000）、《大佬》（2001）、《玩偶》（2002）、《座头市》（2003）、《双面北野武》（2005）等，是 20 世纪 90 年代日本电影导演的代表人物之一。

北野武是一个不断从反差与矛盾中寻求平衡与再突破的导演，并有着非常鲜明的个人风格。他的电影包含两重极端性：极端的冷酷与极端的感伤主义，这种冷酷和感伤既是他的无意识的流露，又是他自觉的表现。正如导演喜欢用蓝色作为影片的主色调，蓝色是一种冷色调，给人冷漠、孤独、纯净之感，是忧郁的调子。温情和感伤来自于对生命的嗟叹和留恋，北野武游走于两极，在作品中最主要的手法之一就是对比映衬。他往往将最残酷的和最美好的并置，引起很大的震动。多变、极端、暴力、死亡、阴沉、诡异等都是北野武电影的特色，放置和承担这些极端故事的是：《那年夏天，宁静的海》中的海天一色，《菊次郎的夏天》中绿油油的田地，《玩偶》中精致鲜艳的和服与绚烂凄美的樱花，而这其中暴烈与哀婉完美结合的便是他的巅峰之作《花火》。换句话说，北野武的电影中，光明的一面和阴暗的一面总是交织出现，美好的背后总潜伏着罪恶的危险，残暴的表象下掩盖的是对真善美的追求，对爱的渴望和对死亡的崇敬是如此矛盾而又如此合理地结合在一起，形成了北野武电影的独特美学。正如《双面北野武》的片名所称：一半是海水，一半是火焰；一半是魔鬼，一半是天使。北野武像《座头市》那样，挥动着佩饰着菊花的刀，在电影的世界中执着地追寻着自己的理想。

可以说，也许再也没有其他的日本电影能像北野武的影片那样按照自己的想法，在感觉上完全自由奔放地制作了。旧日本电影界的那种固守起、承、转、合的传统剧作方式的做法与北野武的影片毫无关系，同样，旧日本电影界固守的那种传统的基本导演技巧、摄影方式及剪接方法也都与北野武的影片毫无关系，同时，旧日本电影界那些"试图制作新电影的革新派电影人"企图全面否定与破坏那些传统方式的做法也与北野武的影片毫无关系。北野武的影片中没有那种做作、僵硬地辨明谁是谁非的架势。在近百年的历史中，旧日本电影界一直以大电影公司的制片厂为中心制作影片，对于这种代代相传的正统电影制作体制，大概北野武根本就不知道，也不关心。

2. 越南电影导演陈英雄 陈英雄是当今国际影坛上一位颇为引人注目的亚洲导演。他于1962年出生在越南，14岁移民到法国，定居于巴黎。他拍摄过短片《南雄的妻子》和《望夫石》，后者曾经获得1992年里尔国际电影节评委会大奖，开始引起影界瞩目。但是真正令他闻名天下的还是他在1993年拍摄的首部长片《青木瓜之味》，在法国戛纳电影节首映，并获"金摄影机"奖、恺撒电影节最佳外语片、1993年奥斯卡"最佳外语片"提名。1995年，《三轮车夫》获得威尼斯电影节金狮奖。2000年，《夏天的滋味》角逐该届奥斯卡最佳外语片奖。

到目前为止，陈英雄的作品虽然不算多，但是在这三部电影作品之中已经形成了自己独特的电影风格，以奇妙的影像视点展示了越南的过去与现在、传统与现代、芳香与残酷、柔软与坚硬。陈英雄镜像中的越南既不同于美国越战片中那个血肉模糊的角落，也不同于法国浪漫片中欲望纠葛的印度支那，艺术家以其悲悯情怀与深沉忧思引领我们进入那片记忆中的梦幻家园，去感受现实中的酷烈人生。尽管陈英雄所受的艺术教育主

要来自西方，但他独具个性的电影艺术思维和恬淡、冷静、蕴藉、敦厚的东方观照理念，使他在东西方电影之间找到了自己的位置。

与其说陈英雄是故事的叙述者，不如说他是借影像写作的诗人。陈英雄一直在用他的电影记录心中的越南，以质感和色彩存活于胶片，捕捉生命内心残留的记忆与诗意。影片的拍摄风格抒情而写实，大部分场景都由街头实景构成，间或夹杂以华美而诡异的画面。细腻、敏感的诗人气质，丰盈、饱满的诗情在他的电影的每一个画面中流淌着。

（二）中国电影作者

1. 香港电影导演王家卫　王家卫恐怕是东方电影中仅有的近乎纯粹的电影作者，他迄今为止的几部作品，可以说自成一家，构成了其独有的感性世界。进而依据电影诗作的表意抒情的特征，依据其作者电影的主观性，我们不难得出结论：王家卫的电影作品是自我表达的一种形式，正是地地道道的作者电影。王家卫童年便随家人移居香港，作为一个深受鲁迅、穆时英等中国作家以及巴尔扎克、村上春树、川端康成、曼纽尔·普伊格等外国作家思想浸润的电影导演，王家卫获得了一种几乎是与生俱来的对源头的寻找、对感觉的迷恋和对物化现实的批判能力，这也使他与徐克、吴宇森、许鞍华、关锦鹏、林岭东、张之亮、陈果等一批活跃在20世纪80年代的香港电影人，以及所谓"新浪潮电影"与"后现代电影"区别开来。

王家卫主要电影作品有：《旺角卡门》（1987）、《阿飞正传》（1993）、《东邪西毒》（1994）、《重庆森林》（1995）、《堕落天使》（1996）、《春光乍泄》（1997）、《花样年华》（2000）、《2046》（2004）、《蓝莓之夜》（2007）、《东邪西毒·终极版》（2009）、《一代宗师》（2013）。

王家卫的电影深得新浪潮电影写意性、抒情性之精髓，以叙述的不连贯性展现了生活的偶然性和情感的随意性，得到了跨区域、超语言的共鸣与激赏。《重庆森林》被美国评论界誉为"法国新浪潮在东方的最成功典范"。此后，王家卫成为戛纳电影节的座上客，2006年他又成为该影展评委会主席的第一位华人导演，堪称新浪潮衣钵传人。但同时王家卫扮演的又是一个与众不同的电影作者的角色，他是一个深谙后工业都市现实、谙熟商业电影游戏规则，又倾心现代电影主题及其影像语汇的电影作者。相信西方影界对他的推崇，不仅仅在于他是新浪潮的传人，更看重的是他在对作者电影的再认识基础上的演进。

王家卫也是一位具有鲜明特色的电影作者，他在电影结构上、视听语言的构成上体现出个人风格，具有一定的东方文化色彩。王家卫比较擅长在一部影片中讲述更多的东西，在他几乎所有的影片中都能看到这种印记。如《阿飞正传》、《堕落天使》、《重庆森林》、《春光乍泄》到《东邪西毒》、《花样年华》，都试图讲述两个以上的故事。

2. 台湾电影导演蔡明亮　蔡明亮，1957年10月27日生于马来西亚，是台湾新电影运动之后的新一代导演的代表性人物之一。1992年以来，拍摄了8部半电影（含一部短片），构成了一个导演的作者表达：《青少年哪吒》（1992）、《爱情万岁》（1994）、《河流》（1997）、《洞》（1998）、《你那边几点》（2001）、《天桥不见了》（短片，2002）、《不散》（2003）、《天边一朵云》（2005）、《黑眼圈》（2006）、《脸》（2009）、《行者》（2012）、《郊游》（2013），荣获了威尼斯国际电影节金狮奖、柏林国际电影节最佳导演奖、戛纳国际电影节技术大奖等大大小小几十个奖项。他被称为台湾第三代电影导演的代表人物之一。

蔡明亮电影与法国新浪潮渊源颇深，在影像风格上的反情节、反戏剧化、纪实性与象征性、叙事性与造型性美学追求，则与新浪潮一脉相承。在《洞》的创作心得中，蔡明亮写道："《400击》是我一直喜爱的电影。"确实，特吕弗主张"反戏剧"、"反情节"，推崇个人化的电影和作家电影，这一切对蔡明亮的电影美学观都产生了显著的影响。

蔡明亮影片的最大价值，恰恰在于它们深刻地表现了当代社会中人的严重异化，更确切地说，是人的死亡。他以风格凝重的电影语言，展现了在死亡边缘挣扎着的现代人，展现了现代人走向死亡的过程。蔡明亮电影里的场景选取的多半是一些封闭性的空间，光线晦暗，空气潮湿污浊，差不多每部电影里都有如此的空间形式。封闭的空间成为包裹、囚禁人的容器与牢笼，这样的空间里的人更像是被实验、被观赏的怪物，他/她所表现出的种种人性的丑态与变态在这样的空间里也就被放大了。孤独与寂寞成为蔡明亮电影里的每个人无可避免的宿命。如《不散》是发生在电影院里的故事。电影院的氛围很容易隐藏起孤独的生命，那些孤独的人可以隐藏在暗处，任影像与时间一起飘忽游移。对于由蔡明亮电影所得出的"性"的读解，只是电影文本多义所指的一端，本质上，那也最终表明了人物的寂寞、孤独与无助。

蔡明亮的电影几乎不加取舍、不加选择，忠实地记录人物的一举一动，显得更加个体化和城市化，侧重于表现城市中现代化条件下人与人之间日益变态扭曲的关系，这在某种程度上暗合了现代、后现代的文化空间里亚文化领域的概念；过分重视长镜头真实而完整地再现现实的功能，而在很大程度上放弃了对生活的典型概括，并废置了电影剪接的必要性；热衷于展现外在的真实和琐碎的细节；刻意避免戏剧式的冲突和戏剧化的张力；追求冷静、压抑、凄清、阴沉的叙事风格；痴迷于个人化的艺术电影……这一切，使蔡明亮的影片往往叙事节奏缓慢，沉闷晦涩，观赏性差，不被大多数观众所喜爱，而只能被少数人接受。

蔡明亮是20世纪90年代台湾电影最典型的代表，其电影创作之得失，非常值得中国大陆电影界深思。

3. 内地电影导演贾樟柯　贾樟柯，作为内地第六代导演群体中的杰出代表，虽然

起步较晚，却最先成熟，实属难能可贵。"以自己的方式看世界"，这是贾樟柯的口号，从《小山回家》到"故乡三部曲"（《小武》、《站台》、《任逍遥》），再到走出"地下"的《世界》、《三峡好人》，无不是以个人化、精神化的笔触来书写当下生活中人们（底层小人物）的生存状态。虽然同样是对"当下性"的探讨与私语，贾樟柯的叙事方式和镜像语言在新生代电影中又有很多独树一帜的地方。

总体看来，贾樟柯电影对当代中国生活经验的发掘是原创的、独特的，他试图用镜头记录和刻画中国底层的生存面貌，对他们因恶劣的环境因素造成的精神委顿、堕落予以某种合理性的阐释。他的电影美学和第五代导演追求华美的隐喻方式不同，他追求生活现象的还原，追慕巴赞长镜头纪实美学，奉行"电影是现实的渐近线"信条，呈现出一派真实、自然、混沌的风格，把一些被意识形态和大众时尚所遮蔽的真实生活，特别是处于边缘化状态的小人物的生存现状不加粉饰地裸现，给观众以陌生和震惊的艺术效果。尽管在影片中似乎完全隐匿掉导演的阐释功能，没有加工和剪辑的痕迹，把对人物、对生活、对存在的思考和评判完全交给了观众，其实我们完全能够感受到作者的存在，感觉到贾樟柯对中国底层和边缘社群的表现具有一种悲悯的关怀意识。

如果说"故乡三部曲"更多的是贾樟柯的个体体验与青春记事，那么《世界》、《东》、《三峡好人》则将视域扩大为更为广阔的世界与弱势群体，并且在对全球化与现代性的宏大问题上，发出了自己质疑的声音与独立思考，试图为有效地介入社会生活努力，显示出了一个电影作者的优秀品质。而2009年拍摄的《二十四城记》，对贾樟柯的电影道路有着重要意义。他的电影从农村走进城市，告别"故乡三部曲"的"三峡好人"，找到了更大的"世界"，电影主角也从男人变成女人，王宏伟、韩三明让位于三代"厂花"，非职业演员让位于演技派明星。更重要的是，他电影中关注的人物，从边缘走向社会主流，我们看到的，不再是彷徨的"小武"，而是创造了一个时代的普通工人。他的镜头，也从"记录变化中的中国"到寻找流失的个人记忆。贾樟柯还有更大的开拓空间，只要他创造性地利用好他的生活积累、艺术积淀，向社会和人性的更深处开掘，相信他能带来更具美学内涵和艺术震撼力的作品。

第三节　电影作者批评方法

最早提出作者意识的亚历山大·阿斯特吕克并没有明确提出怎样分析作者意识。特吕弗提出的作者策略是一种对某位导演个人过度狂热而产生对该导演良莠不齐的作品全盘认可的迷恋。安德烈·巴赞看到了这种偏颇的迷恋可能产生偏颇的电影批评的危险，他建议在分析作者时应以"作品大于作者"为准则，并分析作者能否像卓别林一样独立于制片厂对影片的控制表达个人意识。他在《论作者论》中说："作者论的实践可能

会导致另外一种风险：否定作品以颂扬作者。我们已试着说明，一个平庸作者如何偶然执导出一部杰作，一个天才作者必然承受才思枯竭的威胁，作者论忽视前者而否认后者。因此我觉得，作为一种有用且繁殖力强的批评，在其争论之外，还应该用那些基于电影事实并致力于恢复影片作品价值的其他方法进行补充。"①

安德鲁·萨瑞斯明确提出了"作者论"分析的三个指标。此外，当代"作者论"的分析方法首先应当考察导演在电影的制作环节所起的作用，分析导演是否在制作环节起主导作用。其次，应当以导演的作品作为衡量作者身份成立与否的唯一标准，正如巴赞所说"作品大于作者"。

时至今日，萨瑞斯关于作者分析的三个要点，仍然是"作者论"分析的理论框架。

一、电影作者批评原则

电影作者论之于电影批评，核心在于把电影看作导演的"作品"，可以通过研究一位导演，解读一部影片，或者将一部影片放置在其导演的作品序列中予以考察、分析，这样，确定导演的"作者"资格就显得特别重要。判断一个导演有无"作者"身份的主要依据，是看他的社会观念、电影观念、艺术风格是否独特、鲜明和一贯，一贯的主题内涵、一贯的电影语言风格和叙述风格，使影片在内部含义和外部形成两方面打上了鲜明的"个人"的印记，它是不从众、难以复制和易于识别的，是导演个人化的自我表现形式。

以此标准衡量，不仅法国"新浪潮"的主将特吕弗、戈达尔等当仁不让，好莱坞的福特、希区柯克等众多美国经典影片的创造者也理所当然地在"作者"之列。

安德鲁·萨瑞斯在《关于作者论的几点认识》一文中，认为评价一个导演是否是作者的标准有三条：

第一，导演是否能够纯熟地驾驭电影技术。如果一个导演对于自己所掌握的媒体特性与功能都不纯熟的话，就不能够跻身于电影作者之列而享有尊荣。

第二，导演是否在自己所创作的所有作品中注入一贯的特殊的主题内涵、电影语言的风格特征，从而烙下明显的、统一的个人"印记"，这种个人的烙印是不从众、难以复制和易于辨认的。

第三，衡量一个导演是否"作者"的标准是，即使在平庸的剧本和"片厂制度"的束缚下，仍能在作品中感受到导演的激情和生命力。萨瑞斯用"内在意义"这个词来概括它，尽管比较抽象，但我们在观影过程中，确实常常感受到某些作品所传递出的一种独特的情思。正由于它"内在"，所以它显得特别珍贵独特；也由于它"内在"，

① （法）安德烈·巴赞：《论作者论》，李洋译，《当代电影》2008 年第 2 期。

所以它的"意义"常常需要在考察了导演的一系列作品之后才能有所感受体察。萨瑞斯认为这条标准是他"作者论"理论的核心部分,也是电影作为艺术之荣耀所在,正因为一个"作者"可以投注"内在意义",所以他的作品无论什么题材都会具有价值,一个伟大导演的作品即使没有一个平庸导演的影片那么成功,也会比后者的作品更具价值。他甚至坚信,一个伟大导演终其一生其实只在拍一种电影,他的一系列作品不过是这种主旋律("内在意义")的多种变调。

二、电影作者批评方法

在确定了导演的"作者"身份后,就可以展开电影作者批评,它应该从以下几个方面进行。

(一) 考察作者思想艺术风格形成的原因

一个"作者"所具有的独特风格固然是极个人的,然而这种个人风格的形成原因却是复杂的,个人的"印记"是社会、历史、文化、家庭众多因素"合力"所烙下的。作者批评应把作者全部作品作为一个整体,从以上的角度去寻求作者独特而相对稳定的风格的形成和演变历程。其间,作者批评和其他批评方法特别是本文批评的一个最大的不同之处就在于,它是从导演也即已被批评者认定的"作者"的角度出发,进而去研究这个"作者"的一系列作品的,因此,对导演本人所处社会时代、历史文化环境、家庭背景、个人经历的深入了解、分析、研究,是考察作者思想艺术风格形成的必要前提。比如张艺谋风格或曰他的独特"印记"的形成,必然地和他所经历的"文革"、"上山下乡"、家庭出身、1978年的思想解放运动、北京电影学院的就学、婚姻风波等有着千丝万缕的联系。由此可见,作者研究、作者批评是通过研究人——"作者"——来研究作品的,通过作品而体现出来的"内在意义"恰恰是"作者"本人所投射的。

英国20世纪50年代的自由电影也必须联系当时的英国社会语境来理解。当时的英国正在经受一段深刻的变革,1945年劳工组织不断进步,不列颠人却重新选出了一个保守的政府。尽管战后严峻的经济形式开始出现缓和的迹象,但是社会上人们等待已久的变化正在形成。事实上,僵硬的英国制度撕裂的声音已经清晰可闻,几代人之间的鸿沟已如此之深。一个叫"愤怒的青年"的新鲜作家群开始被关注,他们对现有的文化秩序形成挑战。他们在政治上都左倾,关注中低阶层的生活,而且对中产阶级价值观进行严厉的批判。他们包括小说家阿兰·斯里特(Alan Sillitoe)、约翰·布莱恩(John Braine)和大卫·斯托里(David Stori),在电影界,是简·奥斯本纳(John Osborne)和阿纳德·唯斯克(Arnold Wesker),后者的《愤怒的回首》(*Look Back in Anger*)是

"愤怒的青年"的标志性作品。

"愤怒的青年"是指 20 世纪中期出现在英国的一批文学新秀,他们来自下层中产阶级和工人家庭,大多靠"福利国家"的奖学金完成系统学业。他们的共同特征是,关注同样的社会问题,满怀相似的厌倦情绪,表现彼此相似的主人公角色,并且使用如出一辙的表现手法。他们造就了战后英国文学中的一个颇有影响力的文学运动,与美国"迷惘的一代"和"垮掉的一代"遥相呼应。在此后的年代中,这些称谓成为冲动怨愤的青年人的标志性口号和旗帜,他们以此来宣泄青春冲动和对社会现状的不满。"愤怒的青年"与自由电影运动有着直接的联系,以唐尼·理查德森为例,他和乔治·大卫在伦敦皇家剧院重组了英国戏剧公司,并且导演奥斯本纳的第一部作品《愤怒的回首》。影片讲述了工人阶级出身的杰米·波特靠经营糖果摊维持生计,越来越发现难以协调的婚姻生活简直是一场歇斯底里的斗争,揭示了即使残余爱情也无法调剂的现实状态的压抑以及难以逾越的阶层隔阂。

正是由于关注了本民族的现实,这个时期的英国电影将个人的情感生活经历与民族命运连为一体,形成了民族特色的内核,而出现在电影当中的真实生活、工作环境、民风习俗、方言俚语也就成了演绎民族手法的最佳依托和极易辨识的背景底色。此时的英国电影在政治上是左派激进的,在美学上倾向于现实主义,由此也牢固构筑了英国电影的这种现实主义传统和民族特色,也就是说,英国人在影片中呈现真实自我,而不是沉浸在别人对自己的猎奇并带有欺骗性的幻想之中,这一点也正好符合了英国知识界和精英分子抵制美国商业电影的民族主义情绪。这个时期的电影作品顺应众多小说和剧作者的笔锋,把镜头对准了伦敦卧室兼起居室的租赁公寓,以及遍布伦敦肮脏工业区的工人居住点,摒弃了英国早期戏剧和美国电影中时尚华丽的家居布置,以及舒适优雅的上等人的生活场景。

(二) 探讨作品内涵、风格的独立性和一贯性

"作者电影"应该充分地呈现电影艺术家、导演的个性化特征;特吕弗倡导某种掘井式的、对同一主题的深入开掘和复沓呈现。一位优秀的电影导演、电影作者的作品序列不仅应该呈现主题的连续性、相关性,而且具有鲜明的风格特征,一如大家所熟知的定义:所谓风格是一个艺术家成熟的标志。

"在任何一位电影艺术家的作品序列中,都必然存在着某种近乎不变的深层结构,这位导演的不同作品仅仅是这种深层结构的变奏形式——无论其诸多作品有着可直观辨识的风格特征,或面目各异、五彩纷呈。用一个通俗的说法,便是在'结构作者论'中,主角由导演变成了批评家。而这一来自结构主义理论范畴的'深层结构',通常呈现为一系列二项对立式;所谓批评者的工作正在于剥离影片表象系统的包装,发现或曰

还原这一'深层结构'"①。

我们可以通过对韩国电影导演金基德的分析来探讨之。

金基德（Kim Ki-duk，1960—　），20世纪90年代以来于世界影坛崛起的韩国新锐电影导演，其电影以题材内容的"边缘性"引人注目也引发争议。从1996年《鳄鱼藏尸日记》开始，到2004年《撒玛利亚女孩》、《空房间》，金基德的每一部影片上映，总能引起一阵喧哗，金基德从一开始就表现出和传统价值观截然不同的取向，他的创作是关于畸恋、仇杀、孤独、绝望、卑微和耻辱，充斥着暴力、大胆、残酷、血腥、情色一系列本身最泛滥乖张的字眼，关注的始终是处于社会角落中不为常人所关注的边缘人物和他们的生存状态与情感欲望，以狂暴恣肆的画面与极端扭曲的人性描述来完成极具美学破坏性的暴力叙事，并与"诗意"、"唯美"的影像风格完美结合，使影片于主题的"另类"中折射人性普遍的光辉，深深震撼着人的心灵。

金基德的影片通过各种不同身份人物的经历和遭遇，带给我们一段奇异的生命历程，虽然他们都是处于社会角落中的边缘人物，有着与我们不同的生活方式和命运，但他们的确存在于我们生存的这个世界，在他们身上寄托了金基德恒久不变的对"人性"的关注与反思。他的影片大都没有起承转合、离奇曲折的故事情节，往往只截取生活的某一横断面来表述某一主题。主题是其影片的主体，影片内容只是传达主题的载体，所以，影片的结局大多是开放式的，留给观众无限的想象空间。如《春夏秋冬又一春》的结尾，金基德扮演的和尚在新一轮的人生中为实现自我救赎而在山上艰难地攀行；《空房间》的结局，导演也并没有告诉我们男主角和女主角究竟会怎样，只是在女主角的丈夫上班走了之后，以两个人的接吻封镜，并打上字幕：很难说清我们生活的这个世界到底是真实的还是虚幻的。不着一语的画面，足以让人们浮想联翩、获益颇丰。

金基德的影片孜孜追求的是对人性本能的深刻挖掘与探寻，对"人"本身的终极关怀，所关注的焦点是"人"及"人"在特定生存背景下的生命状态。这种关注往往是从对人的极端心理状态如"困顿"和"绝望"的揭示展开的，出现在他影片中的人物都有着与常人绝然不同的外在行为征兆和心理特质，他们有着共同的心理特征：带有"精神分裂"似的心理病症，有着发泄不完的欲望与愤恨，并以近于"癫狂"的状态爆发于我们面前。试图反抗与牢不可破的矛盾，加深了人物"绝望"心理。而通过他们，金基德表述给我们的是现代人情感郁郁不得宣泄、难以沟通的内心隐疾。如《漂流浴室》中，人物总是被水所困，外界的局限强化了人物的困守心理，预示了内在情绪的不可宣泄。《春夏秋冬又一春》中的寺庙四周环水，与陆地绝缘，注定了"和尚"这一原本饱受压抑的身份之外被囚禁的心灵，《坏小子》中的镜子、《海岸线》中的铁丝网、《收件人不明》中的狗笼，具有同样的隐喻意义。而且，金基德影片中变态畸形的性爱

① 戴锦华：《电影批评》，北京：北京大学出版社2004年版，第52页。

场面也是影片中最重要的、独特的甚至是基本的内容。《鸟笼旅馆》中的阿珍为生活所迫租用野狗大叔家的房子卖淫为生，《漂流浴室》中哑女与罪犯之间征服与被征服、拯救与被拯救式变态扭曲的性爱，《收件人不明》中的女学生与小狗的乱交，《坏小子》中的妓院老板亨吉为了自私的爱逼良为娼，《春夏秋冬又一春》中和尚与少女做爱，《撒玛利亚女孩》中高中生"援助交际"，金基德的影片总是毫不留情地将隐藏于人性底层的本能欲望暴露无遗，他从虐恋畸恋主题下的变态性行为中，展示的是人世间赤裸裸的欲望和现代人痛苦孤独的内心世界。

金基德在无情地揭示现代人难以沟通的内心隐疾的同时，更在苦苦追寻现代人摆脱原罪、获得救赎的光明之路。《漂流浴室》中的罪犯是被困厄的、等待被拯救但同时又充满着征服欲望的生命个体，他与哑女之间就是一种征服与被征服、拯救与被拯救的关系。在《春夏秋冬又一春》、《撒玛利亚女孩》、《空房间》三部影片中，金基德又把目光投向了宗教这一现代社会人类实现心灵救赎的圣地。《春夏秋冬又一春》中，导演用四季的转换来隐喻现实人生，通过一老一少师徒二人的生命转换揭示了人世的因果轮回与人性本恶的观念。《撒玛利亚女孩》，导演将镜头对准了现代都市中纯真少女"援助交际"的敏感话题，探讨了造成这一现象的原因究竟在于"谁之过"。与前面两部影片相比，《空房间》虽然宗教意味稍嫌弱，但影片中女主角离家出走只为到寺庙睡上一觉就离开的场景再次告诉我们，宗教已经成为现代人实现"心灵救赎"的有效途径之一。在宗教的外衣下，金基德依然没有忘记对现实社会进行批判，《春夏秋冬又一春》中，秋天里，当师父让犯下罪恶之后已经失去理智的徒弟用杀人的刀雕刻自己写在地板上的佛教教义时，实际上是导演在向我们暗示：只有佛教才能够拯救人的灵魂，使人心归于平静。

金基德善于运用独特影像来结构故事和表达思想，无论主题多么残酷与现实，导演都力求以画面的柔美与光线的柔和来冲抵主题的无情。《漂流浴室》中清澈透明的碧水、虚无飘渺的薄雾、苍翠幽静的山峦在后来的几乎每一部作品中都重复出现过。《春夏秋冬又一春》中那浸润着意境之气、禅宗之味的美丽构图尽显金基德美术功底。轻烟、薄雾、远山、碧水、灵船，每幅画像在金基德的镜头里都得到了"诗意"的呈现，而特定意象色彩的鲜艳欲滴、寺庙上红门绿花白字的色彩搭配，无疑于"诗意"中增添了一份"诡异"。

（三）注重对作者潜意识的研究

探究"作者"的潜意识，实质上是为了更好地把握作品的内在精神，这些作者的电影毕竟不同于一般的商业电影，他们的精神、思想总是或多或少地体现在作品之中，批评作者实际上也就是批评文本，反之，批评文本也是为了更好地读解某个作者，我们如果特别喜欢某个作者的电影，实际上是渴望与这个作者进行精神上的对话。王家卫的

作品特别受到城市中文化层次较高的年轻人的青睐，恐怕和王家卫系列作品的一贯主题（人与人的难以沟通又渴望沟通）以及他有意无意流露出的那种"怕被别人拒绝而先拒绝别人"的作茧自缚的"保护性"心理不无关系，它是当代都市年轻人那种既欲张扬自我又走不出自我的所谓"孤独"心态的真实写照。

我们再以德国新电影运动的主将之一、著名导演法斯宾德的"潜意识"与其电影的关系做一分析，我们将笔墨集中在法斯宾德的童年记忆与其电影主题的关系上。

《法斯宾德的世界》（*Fassbinder Film Maker*）认为，法斯宾德"失落的童年"使得他在潜意识里存在着一种欲望和冲动，这就是因为缺乏爱而形成的对爱的索求，甚至用物质交换爱欲的冲动，也造就了他的双性人格。在他寻得并逐渐学会通过电影这个媒介来发泄的时候，那种为爱付出的冲动又演变成了他向同性（异性）恋人、向工作成员使用暴力的理由。作者还指出，法斯宾德总能察觉到德国现实中的一些暗流，如纳粹主义在德国造成的后果和影响力，如个人与群体之间的关系，这些都演变为他作品里的"主题与变奏"。法斯宾德自始至终在利用自己的电影作品向世界发表宣言、展现自我。这些传记与专著透露出的观点有助于我们熟悉遥远的电影导演，更加贴近作品的本意。否则，只通过观看电影文本，一般观众与研究者很难探知这些，也无法理解影片里那么多的隐喻与典故。

"结合法斯宾德的童年经历，就会发现在他的'潜意识'里，'恋母弑父'是他日后艺术创作的主要内驱力。可以说，促使法斯宾德走上电影创作道路的是他'潜意识'深处不断期望重构童年时期同母亲的关系。法斯宾德的'恋母弑父'潜意识心理必然连带着对女性既爱又憎的矛盾心理，以及由于自卑而产生对自身性别意识的怀疑，这些促使了法斯宾德'潜意识'的性欲望对象产生混乱。"①

在影片《撒旦的烤肉》里，法斯宾德讲述了哺育他成长起来的家庭和曾在那里生活过的人们：他的父亲开了一个诊所，病人们进进出出，还有"美国人和犹太人"住在住宅后半部分他祖母开的公寓里。这些情节含有导演的自传成分、恐惧感和经验。简单说来，缺乏父爱、父母离异、对继父充满敌意、挤满贫困亲属的大家庭、"二战"后的混乱，是法斯宾德的主要童年记忆。在法斯宾德"失落了"的童年印象里，交织着对母亲数不清的爱恨情仇，使法斯宾德的"恋母弑父"情结近似疯狂，以至于成年的法斯宾德用他全部的电影生涯在试图重构他们母子之间的关系，这在他所拍摄的影片《只要你爱我》中表露无遗。剧中的小男孩彼得为了取悦他的父母，在邻居花园中偷摘了一束花带回家，而他所获得的报偿是被母亲用衣架无情地鞭笞，但他仍然渴望送她礼物，为她花费辛苦挣来的金钱，但这个冷漠的女人总是毫无反应。小男孩开始接受建筑

① 孟中：《电影创作中的"潜意识"》，见刘一兵主编：《电影剧作观念》，北京：中国电影出版社2006年版，第301～302页。

工的技艺训练，并利用空闲时间为父母建造一座新屋，但这个慷慨行为甚至不能为他赢得感谢，更不用说是爱了。电影中的情景表现出成年法斯宾德对自己童年经历的延续：对母爱执着的、有怨无悔的期盼。

因此说，促使法斯宾德在电影中继续与他的童年经验对话的因素之一是他与母亲的关系。他不断在他的狂想与创作中重塑他的童年；而在现实生活中，他也逐渐控制住那个曾经主宰他生活的女人。法斯宾德对母亲又爱又憎的心理，使他忍不住对母亲刻薄。他让母亲在电影中扮演遭受侮辱的角色，或者是冷漠的行尸走肉与讨人喜爱的中年妇人，这些角色即为当时他对母亲感觉的最佳指标，而母亲总是毫不犹豫地接受。让母亲处于一种必须依赖他的环境自然使法斯宾德极为高兴，直到法斯宾德成年之后，在拍摄电影时，才会感觉到他终于能逐渐熟悉他的父母。不幸的童年经历促使艺术家形成了人格分裂般的"潜意识"心理，使法斯宾德成长为集导演、编剧、制片、演员、摄影、剪辑、作曲于一身的电影大师。法斯宾德作为一个电影作者的重要性是来自于他拥有将自己的精神官能症转译为电影语言的能力，虽然他拍电影或多或少是出于自怜，但在除去感伤氛围之后，《只要你爱我》所呈现出的冷硬客观性几乎令人无法察觉到导演的自怜情绪，这在世界电影史上，无论是过去还是现在，都堪称奇迹。

第四节　电影作者批评实例

文化撞击下的人文情怀[①]
——电影导演张元分析

史可扬

张元在一篇题为《撞车》的文章中描述了他的一次撞车经历，同时详尽地谈到了他观看电影《撞击》的心灵震撼和感受："（电影《撞车》中）撞车俱乐部的成员在一起研究、讨论的主要课题就是撞车那一瞬间的感觉，谈起来津津有味。这个体会我也有了。在我的车屁股被撞了之后，我们五辆车黏在一起的司机，相聚时似乎也没有仇视，而是热烈地交谈，忆瞬间、谈感受。电影难道真是和当今的现实生活相关联的吗？""像《撞车》这类极端的影片，令我体会到近100年来社会进步的同时，夹杂着的另一面的世纪末的人文景象。这个时代需要这样一些电影作品，以便于扩张和刺激人们的神

[①] 本文选自《文艺争鸣》，2005年第2期，亦可见中国人民大学书报资料中心《影视艺术》2006年第6期。

经承受能力和神经末梢。这个时代也必然产生这样的电影,这是今天的人类、人类精神、人类存在,能够用这样的态度去观察世界是具有现实道德感的。"①

这两件看似不相干的事,张元却做了这样的联想并把它们引申到"人类、人类存在、人类精神"这么根本、重大的社会和生活问题上来,这给了我们某种意义上"症候阅读"的可能。在一定意义上,张元正是用具有"现实道德感"的态度去观察世界的,他的影片正是对"撞击"的回应,首先是社会文化的,其次是人性心理的。因为在张元这代电影导演身上,我们至少可以看到两种撞击的痕迹:外在环境方面,他们是在文化撞击中成长和显露身姿的;另一方面,在张元的影片中,在他的艺术和电影观念中,"撞击"——内心的焦虑、人性的冲突以及人道主义悲悯情怀面对晦暗不明世界的挣扎,占据着核心的位置。

一、存在的焦虑——文化撞击的成长环境

法国艺术史家丹纳说过:"要了解一件艺术品,一个艺术家,一群艺术家,必须正确的设想他们所属的时代的精神和风俗概况。"② 而"撞击"一语非常恰当地概括了张元所处的时代和文化情势,这可以概括为如下几点:

首先是转型期文化。张元生于1963年,成长和接受系统的电影教育是20世纪80年代,拍出他重要作品的时期则是90年代初中期,而这一时期恰是中国社会在政治思想上产生巨大的撞击、转向,中国人的内心世界产生极大的分裂、转变的年代,呈现出前所未有的多元文化并存的复杂性。对于张元及其第六代影人来说,时代主潮的巨大转换横亘在他们的"成长"和"成人"中间,这也就是20世纪80年代和90年代中国社会文化的激烈变革。

20世纪80年代的主要文化特征,在于随着整个社会的拨乱反正,价值观念的调整,知识和知识分子重新进入社会的精神层面,扮演起社会良知的角色,并担当起文化和精神启蒙的责任。人道主义和异化问题的讨论、伤痕文学、寻根文学、反思文学、主体性探讨等,无不展示着文艺开始重新将意义问题提了出来,对人的尊严的尊重被重新强调,理想主义的旗帜重新飘展,崇高和激情、痛苦和寻找、良知和独创……这些久违了的精神价值成了此一时期最为夺目的风采。同时,人们竭力摆脱俗世的羁绊,仰望一种真正的神圣、一种精神的证明。于是,在整个文艺领域,"带着乡愁寻找精神的家园"成为不断被重复和诉说的主题,其中的主要内容之一就是对"人"的思考和对人

① 张元:《撞车》,见程青松、黄鸥主编:《我的摄影机不撒谎》,北京:中国友谊出版公司2002年版,第131~132页。
② (法)丹纳:《艺术哲学》,傅雷译,北京:人民文学出版社1963年版,第7页。

的尊严和价值的重新确立。

电影艺术领域当然也不例外。新时期中国电影空前活跃,无论创作还是理论都有飞跃的发展。理论上,展开了电影与戏剧、电影与文学、电影本性以及电影语言现代化的讨论;实践上,不仅冲破了"文革"的噩梦和许多违背艺术规律的诸如"三突出"原则等清规戒律,而且大胆创新,在纪实风格、影像本体、多元探索以及形式、技巧等方面均有所建树,并拍出了一批优秀的影片。可以说,这一时期的中国电影才真正有了与传统不同的"新"意,与世界电影也才有了真正意义上的对话,并掀起了一场电影语言革命的浪潮,同时带来了创作思想的解放,启蒙精神、人文内涵、艺术至上这些久违的观念成为他们在艺术实践上的自觉追求。

然而,90年代开始,中国的文化主潮却发生了急剧的变化,最明显的表征就是政治文化、精英文化迅速被大众文化、通俗文化所颠覆,商业伦理成为整个社会文化的主导原则。

如此,这两种反差巨大的社会文化命题在张元这一代的内心形成了激烈的撞击和冲突,他们力争在其作品中表达这一冲突,所以,"他们暂时尚不被人理解的出格、怪异、极端——作品的超脱、无规则、去中心、反结构,并不是西方'后现代'式的消解深层结构的仿格,而是以对青春意义的寻求,对生命真谛的叩问,以近乎'后现代'变体的范式重建了这一代作品的人文深层结构。他们作品的叙事创意,无不刻上了我们国家向市场经济转型期的时代烙印。他们不再去书写'第五代'所热衷的'民族/历史寓言',不再将'百年忧患'的人文大旗高张,他们所审视的是切近自己周边的现实,他们关注的是'青春—自我'生存的环境。他们需要去清理自己,重新发现自己,回到古希腊哲人在雅典庙刻下的那个属于人本性的命题:'懂得你自己'。他们艺术创造的进程,难道不正是在实践着属于他们那一代的'青春的洗礼'吗?!"①

其次是全球化背景。20世纪90年代,全球化已经成为中国电影发展的一个重要背景和内在因素,在表面的中外文化和电影的互动、渗透、交融、开放中,很大程度上成了单向强势电影尤其是好莱坞电影文化的输入,国产电影已经面临生存危机;而且,电影与经济的一体化日益明显,电影的发展水平、电影的艺术成就的高低在很大程度上依赖于经济的发展、资金的投入水平等外在因素。这样,经济上的优势就会衍生出电影制作上的优势,经济上的强权也会通过电影表现出来,也正是经济上的困难,使得"第六代"影人很难完全忠实地实践自己的艺术主张,而这种经济上的考虑或过虑又使得商业因素往往压倒艺术因素,直到只能依靠民间的或境外的投资来拍片,这样拍出来的电影,难免有艺术之外的因素起作用;相应地,全球化并没有削弱电影的意识形态功

① 黄式宪:《第六代:来自边缘的"潮汛"》,见陈犀禾、石川主编:《多元语境中的新生代电影》,上海:学林出版社2003年版,第25页。

能，相反地在一定意义上使其更加强劲，对电影尤其是"第六代"价值观念和电影观念的冲击强度更大、面积更广；在全球化进程中，中国电影拍片体制的变迁更是直接影响到新生代导演的拍片方式和风格特色，90年代以来，争取到主要扶植主旋律影片的国有资金对张元们几乎是不可能的，"合拍（合资）"就成为他们必然的选择，于是，张元的大部分片子成了"地下电影"，即便在海外名气很大，却与国内的观众无缘见面，当然，从《过年回家》开始，张元已经在向"体制内"靠拢，甚至被认为已经完成了"身份的转换"。

最后，艺术营养的复杂多样。就艺术营养而言，"第六代"所继承和借鉴的文学、美术、电影作品要比以前的电影工作者大大丰富。

就电影领域而言，根据他们的老师、北京电影学院郝建教授的观察①，对"第六代"有重要影响的作品，除了中国革命电影和"第五代"的影片而外，有《筋疲力尽》、《四百下》、《美国往事》、《邦尼和克莱德》、《教父》、《午夜牛郎》、《美国风情画》、《逍遥骑士》、《现代启示录》、《名誉》、《迷墙》、《晕眩》、《绳索》、《西北偏北》、《失去平衡的生活》、《维罗尼卡的双重生活》和它的模仿之作《双面情人》（英国）、《情书》（日本）。这其中有些影片是"第五代"在校时根本没接触到的，例如《迷墙》这类跨越电影的现代主义和后现代主义形态的作品以及《美国往事》这类有巴赞所论述的巴洛克风格的类型电影。至于《低俗小说》这样的后现代主义形态的影片，则是"第六代"中更年轻的作者才会在上学期间就看到的。处身于一个文化交流愈益全球化的年代，新生代导演明显与来自中国电影的传统有意无意地发生断裂，他们作为"看碟的一代"，是在接受大量西方影片的基础上直接从模仿开始他们的创造的。无疑，这样丰富而复杂的电影艺术的营养对张元的电影创作是有极大的影响的。

所以可以说，转型期文化、全球化语境、丰富而复杂的电影营养，构成了张元们的文化环境，同时也使他处于"存在的焦虑"中，如何从"焦虑"中突围，用影像表达突围中的迷惘和寻找、困惑和抚慰、沉沦和拯救，也就成为张元电影的文化内核。

二、极端状态的人文情怀——心灵撞击的影像传达

张元的影片注重当下社会中底层普通民众的个体性的生存，凸显电影的记录本性和导演的人文立场，而且，在他的影片中，往往把人物置于一种极端的生存或心理冲突状态，借以探究和洞察具有普遍性的人性真实，表达悲悯的人道主义情怀。可以说，省思普通人的生存和情感、把握动荡生活造成的人类心理和人性冲突、挖掘极端情境下的人道主义内涵，是张元电影的文化主题。

① 参见郝建《狂飙独立 无法命名的60's》，《南方周末》2002年4月4日。

与大多数第六代影人一样,张元也是从寻找开始的,正如他所说:"我们这一代不应该是垮掉的一代,这一代应该在寻找中站立起来,真正完善自己。"① 而寻找是人类文化的"母题"(modif),表征的是人类心灵世界的无限延伸和精神的永恒追求。

　　张元寻找到了什么?其实,我们可以把他的寻找看作一次心灵的挣扎和突围,是要在撞击和迷惘中为自己的精神找到回家的路,这就像《过年回家》中的陶兰,在经历了巨大的心灵撞击和痛苦磨练后,向着未知的家走去。因为在张元看来,"真正的文艺复兴是人格的复兴和个人怎样认识自己的复兴"②。

　　因此,在文化心理的层面上,如果说张元的电影有什么共同性的话,那就是审视在极端状态下人性的光彩——情与理、爱和恨、宽容与偏狭的"撞击"。张元在谈到《过年回家》时曾经说过:"在今天的社会中,博爱的思想、人道主义思想,包括现在这部《过年回家》中极度状态下的人道主义,应该在人们尤其是艺术家的心里存活,应该让它冉冉升起。现在许多社会问题越来越严重,在这种状态下,更应该有这种精神存在。"

　　实际上,张元的几乎所有重要作品都是对这一陈述的影像表达,而最有影响和最具代表性的片子还是《北京杂种》、《妈妈》、《儿子》和《过年回家》,在《北京杂种》拉开"寻找"的序幕后,后三部片子无一例外地是对非常态下"博爱的思想、人道主义思想"的拷问和寻找,并且内在地构成了"迷惘和混乱—焦虑和探询—沉沦和挽救—弯路和回家"的逻辑圆圈。

　　《北京杂种》(1993年,编剧张元、崔健、唐大年,摄影张健,获瑞士洛迦诺电影节特别奖、新加坡国际电影节评委会奖)极力传达了包括张元自己的影子在内的一群年轻人动荡不安、迷离驳杂然而却真实感性的生存体验,在迷乱、困惑、无奈中隐含着希冀,所表现的是寻找的迷惘和混乱,"表达出一种强烈的悲凉感和残酷感以及因缺乏目标和人际交往而产生的孤独感",是"在喧嚣的时代里对亚文化所发出的炽热的宣言"。③ 影片通过崔健们寻找演出场地这一颇具象征性的情节,非常巧妙地表达了影片所贯穿的主题:寻找。同时,"导演也在生活中寻找——寻找自己的生存方式,将纪录片的影象造型与艺术的象征意味,做两极式的对接,不着一字写'文革'、却把'文革'后一群信仰崩溃、价值虚无、精神颓废的年轻人的'命运死结'及其生存状态,揭示得入木三分。影片中崔健的歌与梦互为重合,借着疯狂的摇滚乐,宣泄了他们噩梦醒来无路可觅的痛楚和茫然的'希望'"④。《北京杂种》等影片既以摇滚为表现对象,

① 郑向虹:《张元访谈录》,《电影故事》1994年第5期。
② 同上。
③ 张元:《撞车》,见程青松、黄鸥主编:《我的摄影机不撒谎》,北京:中国友谊出版公司2002年版,第131页。
④ 黄式宪:《第六代:来自边缘的"潮汛"》,见陈犀禾、石川主编:《多元语境中的新生代电影》,上海:学林出版社2003年版,第29页。

甚至整体形式外观也趋于"摇滚化":瞬间的表象、情绪的碎片、不连贯的事件、游移不停的运动镜头、充满青春骚动的快节奏起伏。影片在结构上颇具后现代的无序性,一共并置了五条线索,断断续续插入了六章摇滚乐,颇具拼贴装置性,其在叙事上则明显受到一批带有后现代风格的新好莱坞电影如《不准掉头》、《低俗小说》等的影响。

在一定意义上,《北京杂种》展示的是张元的"在世"体验,是他所有电影得以孕育的土壤,也正是对他以及他们这一代"在世"的关注和生存体验,确立了张元电影领悟真正人类存在、人类精神的可能性,以及张扬其文化主题——人道主义、人类的悲悯情怀。

个人生活境遇的艰难和困窘,往往是展示人性光芒和悲悯情怀的理想情境,而影片《妈妈》(1989 年,编剧秦燕,摄影张健,获法国南特三大洲电影节评委会奖和公众奖、柏林电影节评论奖、英国爱丁堡国际电影节影评人大奖)就是展示在困苦、无助和偏见之下,以母爱的形式所表现出的人性光芒。影片讲述了一位被丈夫抛弃、独立抚养大脑残疾儿子的年轻母亲的故事。儿子冬冬在六岁时患癫痫性痉挛,导致大脑损伤,从此妈妈梁丹开始了艰辛的生活历程。她坚信冬冬的伤能被医好,她的努力给同事造成了很大的麻烦,也给她的追求者和前夫造成了很多不便。在这样一个平淡中演绎的催人泪下的感人故事,导演张元让我们看到的是充满母爱和仁爱的母亲在一次次试图"唤醒"智障和沉睡中的儿子,在母亲的焦虑和期待中,我们分明感受到了人性的赤诚和赤诚之下无所打动的无奈和辛酸。

《儿子》(1993 年,编剧宁岱,摄影张健,获荷兰鹿特丹国际电影节金虎奖、国际影评人奖)可以解读为沉沦状态下,人与人之间、夫妻之间、父子之间的理解和沟通。影片取材于一个北京普通家庭的真实故事,剧中的主要演员也均由故事中的原型扮演。电影集中表现了处于大社会中的一个小家庭的四位成员之间的相互关系。父亲因长期酗酒,患了精神分裂症,这直接导致了这个家庭处于崩溃的边缘。家庭秩序和亲情伦理是维系夫妻、父子关系的基本原则,也是人性、关爱得以展现的最基本情境,而一旦这一秩序受到冲击,就意味着人与人之间最基本的道德和社会连接有被颠覆的危险,这又是对人性、人道主义的一种极端考验。在影片《儿子》中,舞蹈演员出身的母亲不得不利用业余时间外出教学,以补家用。她竭尽全力维护家庭的完整,最终失去了信心。两个儿子共有的一个女友、对未来盲目的努力也使得他们屡遭挫折。于是,影片让我们思考:在一个被人性沉沦所冲击的基本情境下,人为的努力和挣扎是否可以挽救,以善良和亲情为表征的人性之光是否可以依然闪亮?

《过年回家》(1999 年,编剧余华、宁岱、朱文)则是超越了仇恨的宽容和忍耐,是在经历了极度的精神煎熬和心灵痛苦之后,终于踏上了"回家"的路。影片讲述的故事很简单,也并不离奇:两个单亲家庭凑到一起,组成了有两个年龄相仿女孩的四口之家,母亲的亲生女儿因琐事不慎打死了父亲的亲生女儿而入狱,在监狱特许她过年回

家时，得到了她的继父——死者的生父的宽容。张元在影片中"坚持自己影片的风格是既自然纯朴又安排巧妙，尽量再现当今中国人日常的生活状态，既不夸张人们的情感压抑，也不夸张人们的情感宣泄……展现出了家庭团圆时其内心充满的各种复杂矛盾的悲喜情感"①。但在形而上的意义上，笔者在这里关注的是她的"回家"和回家的"路"，就文化内涵而言，"家"是人的归宿和安妥灵魂的处所，是漂泊无依之中温暖的港湾，但对于影片中的女主人公来说，却是从一个具有极强象征意义的肉体的禁锢之地——监狱，走向心灵的恐惧和阴影——去面对被自己杀死了亲生女儿的继父，如此的冲突和非常态，使得回家的"路"变得漫长而焦虑，而最终继父的宽容和人物的泪水化解了这一切，在一个极端的状态下，人性中的善良和忍让占了上风，唏嘘之余，"家"又回到了它正常的"路"上，依旧是我们可以依恋和归依之所在。

三、个人化表达——作者电影初露端倪

郑洞天先生在一次第六代导演的座谈发言中说："如果说他们的文化含义，第一点就是作为个人艺术家的第一代，到了第六代，真正的导演，作为个人艺术家的特征显示出来了。"② 言外之意是："作者电影"在中国影坛的初步确立，要从"第六代"算起。

这让我们想起了法国的新浪潮以及意大利的新现实主义。的确，在电影美学意义上，张元以及第六代影人以不同于他们前代的电影美学观念、影像风格、制作程序和手法，在中国影坛上树起了"个性化"的旗帜，具有了某种"作者电影"的形态特征，而张元及其电影，无疑是其中最具有代表性的一位。

在笔者看来，张元电影的主要美学特征可以概括为：电影美学观念上，个体的生存和在世体验，是张元电影要表达的核心。作为第六代影人的代表性人物，张元的"个人化"特征也是表现得最为突出的。这种特征首先是针对着"第五代"的，像所有在20世纪90年代初走向中国影坛的导演一样，他首先要面对的是张艺谋、陈凯歌们的阴影，如何逃脱这一"阴影"并确立自己，是他们这一代人所首先要考虑的，这可以从被称为"'第六代'宣言"的《中国电影的后"黄土地"现象》中见到："'第五代'的'文化感'乡土寓言已成为中国电影的重负，屡屡获奖更加重了包袱，使中国人难以弄清究竟应该如何拍电影。"张元也曾说过："我觉得电影是个人的东西。我力求不与上一代一样，也不与周围的人一样，像一点别人的东西就不再是你自己的。"③ 所以，

① 《张元：自由地书写》，见程青松、黄鸥主编：《我的摄影机不撒谎》，北京：中国友谊出版公司2002年版，第116页。
② 郑洞天：《第六代电影的文化意义》，《电影艺术》2003年第4期。
③ 郑向虹：《张元访谈录》，《电影故事》1994年第5期。

对第五代电影的反抗成为他们的重要特征,强烈的反抗意识甚至使他们的影片带有一定程度上为反抗而反抗的风格化表演的特征,同时也形成了第六代导演们所选择的艺术道路:以写实手法和写实态度更直接地切入现实生活。

因此,与第五代导演偏好历史题材、表现民族忧患意识、张扬"宏大叙事"不同,张元们是要回到个体经验和当下的现实。在张元的影片中,走在前台的是流浪在城市边缘的摇滚乐人(《北京杂种》)、渴望进入秩序的同性恋者(《东宫西宫》)、饱受生活艰辛煎熬的平凡母亲(《妈妈》)、沉溺于麻痹状态的父亲(《儿子》),他们都是社会主流之外的历史的"边缘人"或"自我放逐与被放逐者",发生在他们身上的故事,是一种纯粹个人化了的,具有"日常生活性"的性质。正如张元自己所说:"寓言故事是'第五代'的主体,他们能够把历史写成寓言很不简单,而且那么精彩地去叙述。然而对我来说,我只有客观,客观对我太重要了,我每天都在注意身边的事。"① 而这种转向,是与张元们所处的文化语境密不可分的,如果说20世纪80年代的"新时期文化"是以"群体主体性"、"群体主体意识"的觉醒为特征的话,那么,进入90年代,则突出的是"个体"、"感性"这一维,是"个体主体性"的崛起,而从"群体主体性"到"个体主体性"的深化,大致应和了张元等第六代导演们所经历的文化转型。

在电影风格上,张元的电影大都以专注的手法记录或表现一个事件、一个或一些人物,强化影片的纪实风格。有的影片则具有强烈的个人传记色彩,其中可以非常明显地看到张元自己以及他们这一代人曾经经历的生活状态、精神痛苦和体验,比如《北京杂种》、《广场》等。而荷兰鹿特丹国际电影节金虎奖给予影片《儿子》的评语是"一部真实而残酷的极具震撼力的纪实剧情片",同样,《妈妈》以其率真而充满感情、以一种中国电影中不曾多见甚至前所未有的真实与诚恳打动了观众,这种真诚就在于它很好地表现了导演所熟悉的生活、事情,而不是蹩脚地表现它不了解的事情。张元往往集编剧、导演、制片于一身,向传统电影观念发出了挑战,又是对传统主旋律电影和商业电影的疏离。在这点上,与意大利新现实主义电影有着不少共同之处,所不同的是在影片的主题与内容上有所不同,"新现实主义"带有重大的社会性,而张元和"第六代"的电影却带有强烈的个人色彩。

凭借着专门的电影学校的专门训练,在制片技术和制片方法上不落窠臼。张元和对电影的认识和学习,是通过大量学习和观摩外国电影的基础上得来的。虽然客观上他们的电影策略是受到"意识形态、商业潮流"挤压下的无奈之举,但在张元的意识中,是自觉地与他所反抗的那种靠巨额投资、靠明星、靠以导演资历为主的投资和制片制度,靠大量采用布景等人工手段、靠故事情节吸引人以及影片制作周期长等电影现象相对抗的。因此,张元的几乎所有作品都采取了与这种潮流完全不同的制作方法:小制

① 郑向虹:《张元访谈录》,《电影故事》1994年第5期。

作、非职业演员、追求导演个人风格、实景拍摄以及对戏剧电影观念的背弃。

电影技术的层面上，张元的影片在摄影中更多地使用自然光和微弱光线的表现，加之同期录音，跟镜头、实景拍摄、长镜头等的有意追求，与其影片所表现的琐屑、杂乱、日常的当下的边缘人生活状态极为协调，一如日常生活，就如同意大利新现实主义式随意截取一段日常生活流程。音响处理上，张元的影片大量采用自然音响环境，以增加作品的真实感，有时人物的对白都被淹没在音响中。表演上，张元习惯启用不知名的年轻人做演员，或者直接如《儿子》一片那样由故事的真人扮演，等等，这些技巧和制作手法已经成为识别第六代电影的标识。

张元及其创作仍然处于"现在进行时"，他的创作本身也在发生着变化，对变动不居的对象进行分析和讨论，无可避免地具有局限性。再者，学界一般把第六代导演及其影片作为一个整体来把握其文化和美学特性，少见单就某一个导演进行探讨，而笔者在文中所讨论的，恰恰是着眼于张元作品的整体，尤其是他前期的代表作品（虽然这也是他迄今为止的代表作品），采用的分析方法是宏观的文化美学视角，这无形中也增加了本文的写作难度，也就可能有不够细致和具体的遗憾，只好寄望于方家的指教和自己日后的补救。

本章深入阅读文献

1. （法）丹纳. 艺术哲学［M］. 傅雷，译，北京：人民文学出版社，1981
2. （法）乔治·萨杜尔. 世界电影史［M］. 徐昭，胡承伟，译. 北京：中国电影出版社，1982
3. （法）夏尔·福特. 法国当代电影史1945—1977［M］. 朱延生，译. 北京：中国电影出版社，1991
4. （美）托马斯·沙兹. 旧好莱坞新好莱坞［M］. 周传基，译. 北京：中国广播电视出版社，1992
5. （美）尼克·布朗. 电影理论史评［M］. 徐建生，译，北京：中国电影出版社，1994
6. （美）罗伯特·艾伦，道格拉斯·戈梅里. 电影史：理论与实践［M］. 李迅，译，北京：中国电影出版社，2004
7. （美）大卫·波德维尔. 电影艺术——形式与风格［M］. 彭吉象等，译. 北京：北京大学出版社，2003
8. （苏）安德烈·塔尔科夫斯基. 雕刻时光［M］. 陈丽贵，李泳泉，译. 北京：北京人民文学出版社，2003
9. （美）克莉丝汀·汤普逊，大卫·波德维尔. 世界电影史［M］. 陈旭光，何一薇，译. 北京：北京大学出版社，2004
10. （法）雅克·奥蒙，（法）米歇尔·马利. 当代电影分析［M］. 吴佩慈，译. 南京：江苏教育出版社，2005
11. （法）马克斯·泰西埃. 日本电影导论［M］. 谢阶明，译. 南京：江苏教育出版社，2007
12. （美）理查德·纽珀特. 法国新浪潮电影史［M］. 陈清洋，译. 长春：吉林出版集团. 2014

13. （法）安德烈·巴赞. 论作者论 [J]. 李洋, 译. 当代电影. 2008（2）
14. 默里. 十部经典影片的回顾 [M]. 张婉晔, 译. 北京：中国电影出版社, 1985
15. 刘立行. 电影理论与批评 [M]. 台北：台湾五南出版社, 1997
16. 郑雪来. 世界电影鉴赏辞典1—4 [M]. 福州：福建教育出版社, 1991—1997
17. 程青松, 黄鸥. 我的摄影机不撒谎 [M]. 北京：中国友谊出版公司, 2002
18. 黄献文. 东方电影 [M]. 武汉：湖北美术出版社, 2005
19. 狄荣军. 影像——1979—2005最有价值的影评 [M]. 兰州：敦煌文艺出版社, 2006
20. 李恒基, 杨远婴. 外国电影理论文选（修订本）[M]. 北京：生活·读书·新知三联书店, 2006
21. 宋子文. 台湾电影三十年 [M]. 上海：复旦大学出版社, 2006
22. 石琪. 香港电影启示录 [M]. 上海：复旦大学出版社, 2006
23. 焦雄屏. 法国电影新浪潮 [M]. 南京：江苏教育出版社, 2007

第八章 影视接受批评方法

影视接受批评是建立在接受美学基础上、影视美学与观众学相结合的批评理论。

第一节 接受美学概述

接受美学（Receptional Aesthetic），20世纪60年代末70年代初诞生在联邦德国南部的康斯坦茨，创始人为五位年轻的文艺理论家和教授：伊泽尔、福尔至、姚斯、普莱森丹茨和施特利德，由于他们活动在康斯坦茨，所以又称他们为"康斯坦茨学派"。这五人之中，常为人所称道的是伊泽尔与姚斯。姚斯因《文学史作为文学理论的挑战》一文而轰动整个欧美文艺学界，此后，他陆续写了《试论接受美学》、《审美经验与文学阐释学》等书，这两本已成为西方当代文论的经典著作。伊泽尔是在发挥姚斯理论的过程中形成了自己的有关文艺观点的，他的代表作为《隐含的读者》、《阅读活动——审美响应理论》、《阅读过程的现象学研究》等。

接受美学主张美学研究应集中在读者对作品的接受、反应、阅读过程和读者的审美经验，以及接受效果在文学的社会功能中的作用等方面，通过问与答和进行解释的方法，去研究创作和接受与作者、作品、读者之间的动态交往过程，要求把文学史从实证主义的死胡同中引起来，把审美经验放在历史—社会的条件下去考察。

接受美学的核心是从受众出发，从接受出发，提出解决了三个问题：一是文本定义；二是文学接受机制；三是接受文学史（效果史）。

一、接受美学的几个主要概念

（一）作品 = 文本 + 接受

姚斯认为，一个作品，即使印成书，读者没有阅读之前，也只是半完成品。在接受理论中，文学文本和文学作品是两个性质不同的概念：①文本是指作家创造的同读者发生关系之前的作品本身的自在状态；作品是指与读者构成对象性关系的东西，它已经突

破了孤立的存在，融会了读者即审美主体的经验、情感和艺术趣味的审美对象。②文本是以文字符号的形式储存着多种多样审美信息的硬载体；作品则是在具有鉴赏力的读者的阅读中，由作家和读者共同创造的审美信息的软载体。③文本是一种永久性的存在，它独立于接受主体的感知之外，其存在不依赖于接受主体的审美经验，其结构形态也不会因事而发生变化；作品则依赖于接受主体的积极介入，它只存在于读者的审美观照和感受中，受接受主体的思想情感和心理结构的左右支配，是一种相对的具体的存在。由文本到作品的转变，是审美感知的结果，也就是说，作品是被审美主体感知、规定和创造的文本。

换句话说，任何一个文本的意义又是不充分的，英加登将它称为文本的"未定性"，这是由语言的功能造成的，因为读者会用自己的经验来填充，接受美学将这个可以填充的空间称为"文本空白"。文本的未定性只是勾勒出一个轮廓、一个图式，文本的完成一定要求有读者参与其中才能完成，只有读者在场的文本，才是有意义的文本。读者的自我填充是一个具体化的过程。英加登提出的"未定性"和"具体化"是存在于一个开放的文本中的，这是读者参与文本当中的一个过程。文本的意义在"文本—读者"之间形成，它是滑动的东西，是不稳定的，意义是不稳定的，是取决于流动的要素。

接受是读者的审美经验创造作品的过程，它发掘出作品中的种种意蕴。艺术品不具有永恒性，只具有被不同社会、不同历史时期的读者不断接受的历史性。经典作品也只有当其被接受时才存在。读者的接受活动受自身历史条件的限制，也受作品范围规定，因而不能随心所欲。作者通过作品与读者建立起对话关系。当一部作品出现时，就产生了期待水平，即期待从作品中读到什么。读者的期待建立起一个参照系，读者的经验依此与作者的经验相交融。

（二）期待视野

期待视野是接受美学的一个重要概念，指接受作品时接受者的思维定向或先在结构，它决定了接受者如何选择审美对象。期待视野在阅读过程中会影响读者对文本意义的接受，文本视野与读者的期待视野的融合，产生了文本的意义。

对接受者的期待视野，可以作如下分析：首先是个人差异所造成的不同——个人心理结构、先天禀赋、价值观与信仰、年龄、种族、收入、教育、职业、居住地区等；其次是社会关系所造成的不同——职业、教育、宗教、政治组织、社团等所树立的文化规范的影响。

姚斯将作品的理解过程看作读者的期待视野对象化的过程。姚斯区分了个人期待视野和公共期待视野，他提出了考察文学历史性的具体方案：①考察文学作品接受的相互关系的历时性方面；②考察同一时期文学参照构架的共时性方面；③考察文学的内在发

展与一般历史过程之间的关系。

文本视野和期待视域的交融过程,一是导致读者的期待视域覆盖了文本视野。文本没有为读者提供新的知识和体验,于是导致读者阅读疲倦,读者会因此狭窄了自己的视野空间。一是当文本与读者形成交集、相互丰富了彼此的视野的时候(视域融合),文本对人就产生了影响,文本因此进入了历史,自此,追求自由的人必须承担自由带来的责任与痛苦。

期待水平既由文学体裁决定,又由读者以前读过的这一类作品的经验决定。作品的价值在于它与读者的期待水平不一致,产生审美距离。分析期待水平和实际的审美感受经验,还可以了解过去的艺术标准。接受者有三种类型:一般读者、批评家、作家。此外,文学史家也是读者,文学史的过程就是接受的过程,任何作品都在解决以前作品遗留下来的道德、社会、形式方面的问题,同时又提出新的问题,成为后来作品的起点。文学的社会功能是通过阅读和流通培养读者对世界的认识,改变读者的社会态度。

文学的接受机制分为两种:①个体接受;②集体接受。

个体接受受到文本属性和期待视野的影响。与个体接受相比,接受美学更加重视群体的接受,为此,接受美学提出了垂直接受和水平接受。

有些作品在当时并不受欢迎,乃至默默无闻,这是因为作品提供的视野与当时的读者视野具有不一致性,但是这个文本始终会有隐含的读者,虽然未必为当时的读者所接受。

在接受的文学史中,过去的文学史是在文本与读者的对话中产生的,是作者与作品的文学史,这是以经典为中心的。

(三) 审美经验论

艺术的接受不是被动的消费,而是显示赞同与拒绝的审美活动。审美经验在这一活动中产生和发挥功用,是美学实践的中介。

姚斯将审美愉快及相关审美经验分为三个方面,并用三大范畴来表示:①审美生产方面的愉快及相关审美经验,即审美创造;②审美接受方面的愉快及相关审美经验,即审美感受;③审美交流方面的愉快及相关审美经验,即审美净化。

审美经验可以分为三个层次:表层次是审美愉悦;中层次是心灵解放并得到自我确证;高层次是超越现实,对自身存在价值进行反思。

接受者与作品主人公的五种认同是:联系(介入较低层次的社会群体,如世俗演出);敬慕(正面人物);同情(主人公与自己的命运相似,同情其不幸);净化;反讽(对反面人物或品质的否定,促使对社会现实进行批判和反思)。

(四) 文本的召唤结构

文本的召唤结构指文本具有一种召唤读者阅读的结构机制。伊泽尔改造了英加登的作品存在理论和伽达默尔的视域融合理论,在新的综合基础上形成了这一术语。他指出,文学文本不断唤起读者基于既有视域的阅读期待,但唤起它是为了打破它,使读者获得新的视域。如此唤起读者填补空白、连接空缺、更新视域的文本结构,即所谓文本的召唤结构。

伊泽尔提出,文学作品的显著特征在于,作品中所描绘的现象与现实中的客体之间不存在确切的关联作用,一切文学作品都有某种程度的不确定性,读者由于个人体验发现的也正是这一特性。读者有两种途径使不确定性标准化:或者以自己的标准衡量作品,或者修正自己的成见。作品在现实生活中没有完全一致的对应,这种无地生根的开放性使它们能在不同读者的阅读过程中形成各种情景。

"召唤结构"这个术语是伊泽尔提出来的,他像所有读者反应批评家一样,认为作品的意义是由读者决定的。但是,这并非一劳永逸地解决了一切问题,批评家必须面对阅读过程中的相近或相似的解释,这意味着作品本身具有一定的暗示作用,所以,在肯定作品意义不确定性的同时,也在寻找意义"相对"的"确定性"。在伊泽尔看来,文本中的"空白"是"一种寻求连接缺失的无言邀请"。空白虽然指向文本中未曾实写出来的或未曾明确写出来的部分,但文本已经确实写出的部分为它提供了重要的暗示。这种空白现象的存在就不是虚空性质的,而是具有一定功能,伊泽尔把它称为"召唤结构",是具有传神性的。一方面,空白吸引、激发读者进行想象、填充,使之"具体化"为具有逻辑性的意义;另一方面,这些空白又服从于作品的完成部分,并在已经完成的部分的引导下,使作品实现意义的建构。伊泽尔认为,它不是消极的限制,而是一种对读者有益的指导。

(五) 文本的隐含读者(隐在读者)

为了更明确地标示出读者内在于文本的特征,伊泽尔提出了这一术语。完全按文本的召唤结构之召唤去阅读的读者即为文本的隐含读者。隐含读者不是指具体的实际读者,而是指一种"超验读者"、"理想读者"或者"现象学读者",隐含读者意味着文本之潜在的一切阅读的可能性。

"隐含读者"概念的提出对于理解阅读行为是一个重要的贡献。伊泽尔指出:隐含读者不是实际读者,而是作者在创作过程中预期设计和希望的读者,即隐含的接受者,它存在于作品之中,是艺术家凭借经验或者爱好进行构想先设定的某种品格,并且,这一隐含读者业已介入创作活动,被预先设计在作品中,成为隐含在作品结构中的重要成分。显然,这个隐含读者排除了许多因素,更符合作者的"理想",甚至可以说是第二

个作者,即作者自言自语时的对象。隐含读者与文本结构的密切关系,无疑也对实际读者的阅读阐释提供了参照。

(六) 文学史是效果史

这个观念是姚斯提出来的,他认为,传统文学史所包容的不断增加着的大量文学"事实",实际上它们仅仅属于被分类的过去,在这里,缺乏一种读者的主体性位置,所以他提出:"文学的历史性并不取决于文学事实的组织整理,而毋宁说是取决于读者原先对文学作品的经验。"因此,文学历史是建立在若干代作者、读者和批评家的文学经验延续上,"第一个读者的理解将在一代又一代的接受之链上被充实与丰富,一部作品的历史意义就是在这一过程中得以确定,它的审美价值也是在这一过程中得以证实的。在这一接受的历史过程中,对过去作品的再欣赏是同过去艺术与现在艺术之间、传统评价与当前的文学尝试之间进行着的不间断的调节同时发生的"①。在这个理论前提下,姚斯认为,文学史不是一部部文学作品的累积的历史,而是一部文学作品的接受史或者说是读者的消费史。姚斯的观念与阐释学家伽达默尔具有继承关系。伽达默尔在《真理方法》(1960)里就阐述了以人的历史性为基点、强调理解与解释的历史性的思想,姚斯继承和发展了这一观念,并运用到文学历史的研究上。与这个思想相关,姚斯顺理成章地提出,文学史作为接受史,其主角当然是接受者——读者,读者因此成为他的思想的主角。姚斯认为,在作家(创造者)、作品(述说行为)与读者(接受者)三者之间的关系中,读者是主动性的、创造性的因素,而不是被动的、单纯的作出反应的环节,读者本身便是一种创造历史的力量,完成了的文学作品不能脱离其接受不同读者提供的不同的艺术图景,因此,读者的存在,不同环境(时代、文化、民族)的读者,会对特定的作品作出不同的解释。不经读者阅读的作品,就是尚未最后完成的作品。读者的阅读实践使作品从语词变成现实中的作品,使之现实化。因此,作品的意义和内涵不能局限在作者身上,也不像新批评和结构主义那样把它局限在文本内部;意义最终完成在读者的阅读活动中。

二、影视接受批评的研究内容

(一) 影视观众的审美接受对影视生产的影响

接受美学对文学理论挑战的宣言是:"读者—接受",这也是它的旗帜。接受美学其实是读者学,是研究读者的积极能动作用的科学。所以,要重视受众的研究。研究受

① (德) 姚斯:《文学史作为向文学理论的挑战》,见《接学美学与接受理论》,周宁、金元浦译,沈阳:辽宁人民出版社1987年版,第25页。

众是一门学问，它包括受众在影视传播过程中的地位、受众心理规律的探索、受众的审美教育等，更要重点剖析受众的心理感应。

（二）影视观众接受的制约因素和制约规律

影视作品自身的特征与接受者自身的条件构成互动关系，因此，接受者的年龄、文化修养、社会环境条件和作品获奖与否对感受和理解作品有一定影响。

接受美学的主导概念是"视野"、"视点"，姚斯说"期待视野"，伊泽尔说"流动视点"。接受美学的一条重要原则就是"视野融合"，只有读者的期待视野与文学文本相融合，才谈得上接受和理解。所谓期待视野，包括人们的思想观念、道德情操、审美趣味，同时也包括人们的直觉能力、承受能力和接受水平等。而读者的期待视野又并非一成不变的，它因人而异，因时代的变化而不断发展。因此，作者在创作文学作品的时候，就应该考虑到所处时代读者的期待视野、创作的群众性和时代性问题。

（三）接受美学的一个重要范畴是"阐释"或"解释"

阐释是在理解文本中的读者的能动性显现，而文本的历史和动态本质是：文本存在于文学视野之中，存在于时间系列中视野的不断交替演化中，是与读者相互作用而生成的，是文学效应史永无完成中的展示。接受美学的所谓"具体化"或"客观化"，似乎都是在提倡一种新意识——效应史意识，效应史意识是阐释活动的主导意识。效应史意识就是阐释与寻找意义，或曰抛弃以往文学理论研究中一味注重作品的因素和它们间的相互作用的"旧价值"，而寻求置读者于阐释设计中心的新价值。

从接受美学的效应史意识出发，影视实质上就是效果问题，它的含义应是指影视能在多大程度上满足受众的需要。

（四）影视的社会功能就是沟通与联系

影视使人与人之间、人与社会之间、人与自然之间发生广泛的联系与交流。而这种联系与交流，也就具体派生出创造、愉悦、净化等多样化的功能。

第二节　影视接受心理

一、大众传播的受众

影视传播本质上是一种大众传播，因此，对影视受众的研究，应该从大众传播受众开始。

（一）受众的个人差异

在大众传播提供的信息面前，各人会因为心理、性格的差异而对信息作出不同的选择和理解，随之而来的态度和行为的改变也会因人而异。

（二）受众的社会分类

某一群体中的成员在传媒的选择、内容的接触甚至对信息的反应上都会有很多统一的地方，可以把受众分成不同的群体来加以研究。

（三）受众的社会关系

在受众的媒介接触中，社会关系既能加强也能削弱媒介的影响。社会关系主要包括人际网络、群体规范和意见领袖等，具体到受众的社会关系，则主要有他们所处的工作单位、社会组织以及各种非正式的群体等。

（四）受众的文化规范

大众传播媒介通过改变社会文化，间接地实现对受众的改变。现代社会中，大众传媒充当着文化的选择者和创造者的角色。

二、影视的受众心理

（一）受众对大众媒介的心理需求

综合媒介传播学者们的意见，大众媒介满足受众的五大需求：①认知需求。对信息、知识的了解与获取。②情感需求。对感情和美感经验以及情爱和友谊的需求。③个人整合的需求。对自信、稳定、地位、肯定的需求。④社会整合的需求。与家人、朋友以及他人来往关系的加强。⑤解除压力的需求。需要逃避、解闷、散心。

（二）影视接受心理

1. 娱乐心理 影视艺术区别于传统艺术样式的主要特征是视听综合艺术。视听感官刺激的符号属性预设了消遣娱乐性成为观众观看影视艺术的基本动机，尤其视觉信息在影视中占据着绝对的优势。而正如法国哲学家利奥塔所说，图像直接诉诸人的视觉系统，不需要文字的中间媒介，从而使人的视觉渴求得到满足和快感。影像把我们埋藏得最深的愿望活生生地呈现出来，紧张的本能欲望在得到释放后，使人体验到快感。

贝尔深刻分析了追求感官愉悦的视觉文化消费的深层原因："其一，现代世界是一个城市世界。大城市生活和限定刺激与社交能力的方式，为人们看见和想看见（不是

读到和听到）事物提供了大量优越的机会。其二，就是当代倾向的性质，它渴望行动（与观照相反），追求新奇、贪图轰动。而最能满足这些迫切欲望的莫过于艺术中的视觉成份了。"①

调查显示，电视的娱乐消遣仍是支撑观众收看电视的一种重要因素，在人们的闲暇时间中，看电视是其中最主要的休闲方式，电视的观看也占据了我们日常活动的许多空间，根据相关调查，日本人每天在电视机前度过的时间居世界之首，而瑞士是看电视时间最短的一个国家，我国观众平均每天观看电视的时间为 2.5 小时左右。

正如威廉·波特所言，电视使起居室变成了娱乐中心，并使我们不想到别的地方去寻找娱乐。它减少了我们的社会生活旅行和闲暇时光，并使我们的睡眠时间减少。它创造了一系列"媒介假日"的活动，比如周末综艺类《正大综艺》、《综艺大观》、《快乐大本营》、《城市之间》等，它们使我们在不知不觉中重新安排了我们的生活。虽然上文中的调查是在电视传播的早期阶段进行的，与我国目前的社会环境却也有类似之处。人们将如此多的活动时间献给了电视，其目的究竟是什么呢？它的目的性和意义性究竟有多大？人们所减少的与朋友及家人的各种活动时间正是在电视的替代娱乐中度过的，其中，综艺晚会类与影视剧仍是收视的主导，这说明，在实际的收视行为中，占据观众时间最多的还是电视予人娱乐的一面，娱乐消遣在观众收视动机排序中列为第二。②

调查还显示，休闲娱乐是看电视的主要动机，其次才是了解信息，于是，美女、情爱、打斗等画面不绝于银幕和荧屏，言情剧、武侠片、游戏节目总有市场。现代人生活节奏加快，来自工作、学习、家庭等方面的压力增加，因此需要在虚幻世界中寻找简单便捷、"傻瓜式"的大众文化快餐。

2. 认知心理　观看影视作品，实际上是接受信息的过程。从生物学的意义上讲，求知欲源于探究心理。观看电视的心理活动过程，就是观众被电视作品激发起一种巨大的求知欲望、努力理解作品并作出评价的过程。

在 1992 年全国电视观众的抽样调查中，"娱乐消遣"是我国观众收看电视的首要动机。但在 1997 年的再次调查中，结论却显示，观众的收视动机已有了极大的变化，而观众收视的目的性也大为增强，"了解国内外时事"超过了"娱乐消遣"、"增长见闻"而成了观众收看电视的第一动机。

20 世纪 50 年代是美国电视爆发的一个时代（电视环境近乎今天的中国），在 1961 年全美进行的一次抽样调查中，"电视第一次被认为是最可信任的新闻媒体"③，美国观

① （美）贝尔：《资本主义文化矛盾》，赵一凡译，北京：生活·读书·新知三联书店 1989 年版，第 154 页。
② 参见《观众调查》，《中央电视台年鉴》，1998 年，第 124 页。
③ （美）威尔伯·施拉姆、威廉·波特：《传播学概论》，李启、周立方译，北京：新华出版社 1984 年版，第 258 页。

众对电视观众态度的变化也类似于今天的中国观众。

人们把电视视作公共事务和重要新闻消息来源，这当然与电视机构所隐含的权威性和政治性因素分不开，但在另一方面，这也是电视传播本质成熟的一个标志。

现在的媒体竞争在很大意义上是新闻的竞争，尤其是直播的竞争。

3. 审美满足 在受众的需要中，审美愉悦是一种普遍存在又是最高境界的情致。影视文艺节目的接受也体现着"按照美的规律来塑造"的审美创造意识，表现为对对象的主体意志、道德、情感、美学理想的渗透，以达到满足主体审美需要的目的。影视艺术的审美性质规范着影视艺术接受必须具有审美的形式。受众具有主体的审美情感和审美能力，受众的审美感知和审美理解贯穿在整个影视艺术接受过程之中。观众总是让自己的感知、想象和情感循着对象的指引和规范，自由和谐地活动起来，而在最终获得审美愉悦中，蕴含着对于对象所具有的社会理性内容的理解和认识。

4. 逃避心理 当然，这三种收视动机仅是一个总括，观众收视动机也并不仅仅限于这三个表述，受其他的心理因素影响的收视行为也照样存在。

研究发现，只有很少的观众在观看电视时有明确的收视目的，或者说他们自认为有明确的收视目的，这些目的也为以上种种归纳所概括；而剩余的观众则在"消磨时光"、"消除孤独"、"追求精神寄托"中游移不定。[1]

这说明电视并不是切实满足了观众信息需求、娱乐消遣或知识学习等方面的要求，它更为精确的价值表现在人们可以借此躲在家庭这样的一个避难所中，既逃避现实压力又不放弃与外界沟通的这一心理需求。

三、影视的接受过程

影视的接受经过一个由浅入深、由表及里、由感性到理性的过程，大致可以分为如下几个阶段。

（一）直觉感受阶段

影视观赏由初级的视听直观与心理直觉开始。直觉就是对作品的直接感知，反映的只是作品的表面现象。直觉阶段，观众通过视听感官把握由影像、声音构成的艺术形象，需要一个镜头一个镜头地欣赏，注意镜头、色彩，同时还要听与画面相匹配的声音。通常，全景暗示故事的背景，中景暗示人物关系，特写指示人物性格与心理，观众明白了故事发生的背景、原因、事件，开始有了情节期待，在故事的展开过程中产生对

[1] 参见刘建鸣、徐瑞青、刘志忠《1997年全国电视观众调查分析报告（摘要）》，《电视研究》1998年第11期。

人物的爱憎情感。直觉阶段的情感是喜悦、欣赏，感受相对肤浅，所获得的只是尚不完整的直接形象，不能把握艺术的全部内容。只有通过思考，才能把握艺术的间接形象和思想、内容。

在直觉阶段，观众处于被动状态，主体顺应着客体，按客体的引导而逐步达到对其整体的直观把握，从而感知其艺术形象与思想情感。

（二）形象再造阶段

格式塔心理学认为：当主体观看眼前对象，并将这对象的形状加以简化的时候，总是将过去所感知的各种形态联系起来，眼前所看到的对象总是被记忆中储存的形象所干扰。当眼前物体的形状接近于记忆中的某一形状时，视知觉就可能把眼前的对象想象成记忆中的形状，或将二者合并在一起。

形象再造是接受者在直觉的基础上，对文本意义展开的反思与确证，从而获得完整的清晰的形象整体。

要使艺术形象完整起来，必须通过接受者的再造想象。任何艺术作品都有直接形象和间接形象，间接形象是作品的"象外之象"，由作品所提供的直接形象运用想象再现出来。想象总是以欣赏者的生活经历为基础，去联想作品的艺术形象。经历不同的人，联想出来的艺术形象就各不相同。鲁迅说不同的人从《红楼梦》中看到不同的内容，就是这个意思。

同样，观众欣赏影视艺术的过程，也是形象再造过程。在观赏时，观众也常将眼前所看作品与过去所看的同类型作品或亲身经历联系在一起，在情感上作出判断。电视艺术作品中的艺术形象是荧屏上一个一个的镜头，既有绘画的空间感，又在时间的流程中展开。电视艺术形象重建是一个复杂的审美过程。贝拉·巴拉兹说："画面的这种统一性和时间上的同期性并不是自动产生的，观众必须运用联想、感觉的综合和想象，这些正是电影观众所首先必备的东西。"①

（三）意义反思阶段

意义反思是接受者对文本的更高的整体把握阶段，是以理解文本的意味层为特征的。对文本意味层的把握，有赖于读者对文本的审美理解能力。特征在于，读者通过声像、意象层进入文本世界，以历史的深度和广度，达到对文本的更深刻的审美理解和感悟。

接受主体在感知了整个作品的艺术形象并驰骋想象力感受了作品里的情感后，就要进一步去体会理解，对各种联想、想象与理解进行过滤筛选，保留最能显示其意蕴的意

① （匈）贝拉·巴拉兹：《电影美学》，何力译，北京：中国电影出版社1979年版，第38页。

象，然后对作品所提供的意象世界加以综合，进行重新建构，体悟作品的艺术意蕴。

这一阶段，观众从作品中"走出来"，冷静旁观，深入分析作品所反映的生活本质，积淀在主体大脑里的丰富意识积极活动起来，感性认识与理性认识相互渗透，情感与思想交替作用。观众充分调动其审美先在结构，运用理性思维，规范感知、想象、联想，达到对作品深刻、全面、本质的把握，获得银幕（荧屏）之外的对社会、人生和历史的深刻理解、体会与沉思，最终把握住作品的意蕴。

但是，并不是所有的影视作品都有艺术意蕴，也并非所有影视观众都能达到体悟艺术意蕴的境界。影视艺术意蕴体悟是观众在观赏过程中获得的最高审美体验。影视艺术意蕴是作品呈现的一种形而上美感，或为哲理性思考，或为艺术意境，或为独特形象。

四、影视接受模式

在德国接受美学家姚斯看来，在审美交流过程中，接受者与对象是互动的。在这种互动中，有五种相互作用的模式：联想型、敬慕型、同情型、净化型和讽刺型①（详见表8-1所示）：

表8-1 影视接受五种模式

识别样态	所 指	接受部署	行为或态度标准（＋＝确定的，－＝否定的）
联想型	游戏/竞争（仪式）	把自身置于所有其他参加者的角色之中	＋自由存在的享乐（纯粹的社会性） －集体的魅力（回归古代仪式）
敬慕型	完美主人公（圣徒、哲人）	赞美	＋（竞争） ＋楷模（模仿） －特殊形式的教诲或愉悦（解脱）
同情型	非尽善尽美的主人公（凡人）	怜悯	＋道德兴趣（伺机行动） －感伤（玩赏痛苦） ＋为了明确行动组成的联盟 ＋自我确认（慰藉）
净化型	a. 受磨难的主人公 b. 受压迫的主人公	悲剧感情的升华/自在自由同情的笑/喜剧性的内在解脱	＋无目的的目的性自由反应——如痴如醉（幻觉中的愉悦） ＋自由的道德判断——嘲笑（笑——仪式）

① 参见金元浦《接受反应文论》，济南：山东教育出版社1998年版，第144页。

续上表

识别样态	所指	接受部署	行为或态度标准（＋＝确定的，－＝否定的）
讽刺型	消失的主人公或反主人公	异化（挑战）	＋互惠创造性 －唯我论 ＋感觉的精炼 －培养成的厌倦 ＋批判的反应——冷漠

（一）联想型

联想型反映了艺术娱乐性、世俗性的形成过程。这在观赏电视综艺娱乐节目、通俗电视剧以及商业电影中表现得比较典型。尤其是电视综艺节目，刻意营造的就是世俗平民化的娱乐，使观众在自由、游戏中获得快乐，演员和观众已经完全打成一片，达到了认同。

（二）敬慕型

这类影视作品中，总是有令观众景仰和倾慕的主人公，观众怀着崇拜、赞美、惊奇的心情，与他们所体现出来的英雄行为、崇高品质相对应，达到道德上的净化。我国的主旋律影视剧就是比较典型的代表，《开国大典》、《毛泽东》、《长征》、《延安颂》、《八路军》等影视剧中的一个个领袖人物形象，让观众内心不由得升起景仰之情。

（三）同情型

这在一度流行的"平民电视剧"、"平民电影"中得到了比较好的说明。在这类影视剧中，主人公是与芸芸众生没有什么差别的普通百姓，他们在剧中所经历所感受的，恰恰是普通大众（观众）所经历和感受到的，如此，观众直接以自身设身处地地设想主人公的命运，产生同情的、怜悯的甚至共鸣的接受心理状态。电影《幸福时光》、电视剧《贫嘴张大民的幸福生活》等都是现实现成的例子。

（四）净化型

亚里士多德在论述悲剧时说，"（悲剧）借引起怜悯与恐惧而使情感得到净化"①。所谓净化型认同，更多的是强调道德净化作用。电影《蒋筑英》、《焦裕禄》，电视剧

① （古希腊）亚里士多德：《诗学》，罗念译，北京：人民文学出版社1997年版，第19页。

《英雄无悔》、《情满珠江》、《党员二楞妈》等，描绘的就是不同战线、不同行业、不同身份的人物的感人壮举，净化了观众心灵。尤其如电视剧《任长霞》，在平凡和细节中塑造了一位感人的艺术形象，观众观之无不唏嘘，精神受到震撼。

（五）讽刺型

这种模式具有社会批评的性质，导致失望、破裂、否定期待等认同结果。如电影《黑炮事件》中赵书信形象对中国知识分子的性格基因做了深入的挖掘，它留给人们的思考是深邃而广阔的。这首先表现在对赵书信形象的刻画上，在他身上，我们虽然也为其赤诚的爱国之心所打动，但真正让我们震撼的却是他的主体意识的丧失乃至奴性心态，这在他面对周玉珍的错误处置却浑浑噩噩中表现得淋漓尽致。

目的是沉重和无意义的，但是从事它的人却极为虔诚和努力，其结果只能是苦涩和苦笑，这就是荒诞的意思。《黑炮事件》也最终通过从喜剧角度关照严肃事物的视点和嘲讽风格，完成了将痛苦和滑稽结合在一起的荒诞性创造。影片给我们提供了一个荒诞而真实的"怪圈"，这个"怪圈"既是情节框架，又是故事内容。黑炮事迹与 WD 工程这两件风马牛不相及的事情正是通过这样一种框架被糅合在一起的。问题似乎不在于影片所表现的"事件"本身的荒诞，而在于影片中的"赵钱孙李"们都在认认真真一丝不苟地干着荒诞的事却不自知，这才是痛彻骨髓的幽默。正如我们面对阿Q时，只有报以无可奈何的苦涩微笑。从而，在影片中，美与丑、真与假、善与恶、爱与恨、高尚与卑鄙这些互不相容的东西才能矛盾、交织、混乱、倒错、神奇地荟萃一堂，又产生了妙不可言的艺术魅力。尽管我们可以从影片中找出多重主题（比如揭露官僚主义、批评对知识分子的错误政策等），但事实上，正如导演构想中所说的，荒诞品格之赖以建立的精神内核则是一种惰性的心理状态、一种惯性的思维方式。

五、影视接受特性的差异

（一）接受心理的差异——审美和休闲

一般地说，人们观赏电影的心理是审美，也就是说，是将电影当作艺术来欣赏的。观众走进影院，与步入画廊、音乐厅、剧场是相似的，都是为了寻求一种精神上的满足，是为了提高自己的审美鉴赏能力和提升审美品位，为了获得情感的陶冶和心灵的净化。观赏电影是处在影院情景中的目不转睛的注视，是仪式化的社会行为。

而看电视只是家居生活的一部分，电视不是主角，就像家庭中的某件家具，甚至很多打开的电视只是生活的一个背景，电视出现在人们的家庭关系中，电视是我们展望世界的窗口，但并不是受众被带到了那个世界，而是那个世界被带入了受众的起居室。所以，相比较而言，电视更易成为一种典型化的休闲文化，人们对待电视，就如同对待家

中的某件家具和古玩、宠物,是用来填充工作学习之外的空余时间,缓解紧张和生活压力之下的神经,或者干脆就是打发无聊和苦闷,期望借助无深度的电视娱乐节目,在哈哈一笑或更加无聊后洗澡睡觉。

所以,人们对电视不像对其他艺术,并不是想从中得到审美的满足,休闲娱乐是主要的目的,以至于"看电视被据称为是比包括吃饭在内的其它活动次要的事,但电视却占去了全部闲暇时间的整整三分之一,约为闲暇时间的百分之四十……电视成了美国自由支配的生活中的主要组成部分。因此,我们把如此多的闲暇时间用于大众媒介,所产生的是无声的,但却是强有力的一种效果。它使起座间变成娱乐中心,并使我们不想到别的地方去寻求娱乐。它减少了我们的社会生活、旅行和我们闲聊的时间,它使我们睡眠时间减少了,它创造了一系列我们可以称之为'媒介假日'的事情……它在我们不知不觉中重新安排了我们的生活,只有我们问起自己时才觉察到。假如除了报纸和书之外,一切都突然不复存在,当我们一旦惊讶地发现电视频道真正死亡了,我们重新得到这四个多小时的闲暇时间,我们去干什么呢?"①

特别是在现代社会竞争激烈、生活紧张的情况下,人们的心理负担加剧,需要通过闲暇时间的休息娱乐来放松一下神经,使紧张的神经与疲惫的身躯得到休息。作为时代的宠物,电视这一大众媒介适应着电子时代下的社会脉搏和人们的心理节奏,以它视听兼备的优势和刺激感官的直接性,成为千家万户主要的信息工具和娱乐工具。

美国著名女学者吉妮·斯克特甚至认为,电视谈话节目的兴起和发展,也是由于人们在现代社会中深感孤独和焦虑,尤其在闲暇时间更加强烈,正是由于这种逃避痛苦的现实生活的潜在愿望,才造就了一个为数众多的电视脱口秀观众群体。她指出:"广播和电视谈话节目具有强大的吸引力,是因为它们是听众放松身心和表达自己的愤怒和痛苦的一个途径。在今天的地球村里,这些节目还起着古老时代社区议事场的作用,人们在那里进行面对面的交流,讨论现实问题,交流闲闻逸事,或是谈论哲学、艺术和文学。"② 除了成人以外,现在的儿童更是在电视机旁长大的"电视一代",他们被电视占据的时间更是大大超过成年人。施拉姆谈到:"还有另一个观察我们用在大众媒介上的时间的方法,是正在成长中的儿童的吸收量。年轻的美国人在他们上到高中三年级时,每人都看电视至少一万五千小时,比他们在学校、玩耍或者是除睡眠之外的其他任何活动的时间都要多。"③

① (美)威尔伯·施拉姆、威廉·波特:《传播学概论》,李启、周立方译,北京:新华出版社1984年版,第251页。
② (美)吉妮·斯克特:《脱口秀——广播电视谈话节目的威力与影响》,苗棣译,北京:新华出版社1999年版,第249页。
③ (美)威尔伯·施拉姆、威廉·波特:《传播学概论》,李启、周立方译,北京:新华出版社1984年版,第249页。

同时，人们的生活方式和生活环境开始发生质的变化，"休闲娱乐"注重生活品质成为公众生活的新准则。20世纪90年代的电视娱乐的制作在这样的生活环境中焕发出生机。90年代末期，社会又出现了新的变化。我国国家经济进行了结构性大调整，出现了大批下岗工人、无职业人员和流动人口，他们的不平、不解和愤懑情绪需要找一个宣泄的通道。这是问题的一个方面。另一个方面是，随着双休日的推行和节假日时间的延长，人们可供自由支配的时间增多。根据有关统计，实行双休日以后，我国城市居民可以支配的空闲时间从平均每天3.5小时增加到5.5小时。那么人们究竟如何填充这么多的时间呢？外出旅游度假、逛商场购物虽然也是一种休闲，但需要有一定的资金支持，而就经济、方便而言，在家观看电视无疑是人们首选的休闲方式。2000年春天，六大城市调查先后表明，我国城市居民，除广州、深圳等几个沿海开放、教育发达的城市假日生活极为丰富外，厦门、杭州、青岛、北京等城市居民首选的娱乐方式还是看电视。沿海开放城市尚且如此，内陆省市就更不用说了。从娱乐节目看，湖南卫视之所以1999年火爆荧屏，与电视提供了廉价娱乐方式有关（一次投资，长期享用，更方便快捷），它在广州、深圳等几个城市的影响力远远不如在内地那么强烈。

由于电视占据了人们如此多的闲暇时间，不但给现当代人类的生活方式带来了巨大影响，而且也对电视艺术产生了巨大影响。电视艺术必须适应广大观众的闲暇性观看方式，必须符合人们日常性接受的电视审美心理，不但成为电视艺术自身审美特性的重要组成部分，而且成为电视艺术创作不能不考虑的因素。

（二）接受环境的差异——影院和家庭

接受环境的差异是影视最为本质的差异，是决定其他差异的决定性因素。

1. 审美场与实用生活空间 电影的接受环境当然是影院，这是一个巨大的黑暗的空间，观众审美注意力集中，审美心理距离适中，审美感完全倾注到影片之中，观众的无意识欲望充分地宣泄，从而给观众一个强烈的心理暗示：在这里，你可以放纵自己的欲望、展开自己的想象、卸下自己的伪装，尽情地笑、忘我地哭，把生活中的一切欢乐和痛苦都投射到眼前的这幅"活动画面"上；进入影院，如同参加某种"仪式"，从而把日常意识"垂直切断"，其结果就像法国启蒙运动大美学家狄德罗说的那样："人们从剧院里出来的时候，要比进去的时候高尚些"；影院还是一个巨大的"审美场"，素不相识的人为同一个情节所打动、为同一幅画面所陶醉、为同一个人物的命运而揪心，从而实现了某种仪式上的情感交流和情感体验，这对现代人来说，尤为珍贵和必需。

电视观赏则主要是在家庭环境中进行，电视上放映的就是我们身边的生活，电视世界和日常生活世界并无截然的界限，电视世界仿佛只是日常现实生活的延伸，观众往往是清醒地而不是迷狂般地观赏电视节目。电视的家庭接受环境中，接受场合是有灯光的客厅卧室，接受氛围是茶余饭后，接受的身体状态是放松，电视观众由于处在日常生活

环境之中，相当理性地、随意性地进行观赏，通常只是凭着直觉去被动地接受荧屏上的艺术形象，这一切，都似乎在诉说着电视只不过是一项普通的日常家庭活动和内容，艺术和审美并不是它的必备因素。所以，与电影相比，电视更注重艺术感受而不是艺术欣赏，看电影的神秘感和仪式感消退了，相对明亮的家与黑暗封闭的影院，心理的遮蔽物消失了，家居的环境也无法创造一个与现实世界相隔离的艺术接受空间和心理氛围。因此，电视剧的认同方式，更多的是想象的，而不是梦幻式的或幻想式的，是积极的、参与式的，观众所做的主要是感知。

观看电视多数情况下同时是家庭成员之间交流的过程，无需也没有可能全神贯注于眼前那方荧屏，他还可能同时从事其他的日常活动比如做家务、看书、上网、会客、织毛衣，这种接受方式既说明观看电视的日常性、非审美性，也要求电视的叙事不应该过于紧凑，情节变化也不应该太快，否则就会使观众由于精力不集中造成情节不连贯，影响观看或者干脆放弃，造成观众的流失。

2. 集体性与个体性　观看电影一般是与他人共在共时的，电影院特殊的环境客观上营造了一个情感交流的"场效应"——电影观众群体相互之间存在着某种依赖与共鸣。影片的放映，实际上是群体的信息接受过程，其间，群体对作品的喜怒哀乐反应，表现了群体对作品的理解与感受，它可以或多或少或直接或间接地影响、引导、作用于个体的观赏心理定势及其结果。表面上，影院里的观众相互之间是陌生的，只是为了欣赏同一部影片而坐在了一起，但这个松散的集体在观影过程中，会迅速建立起奇特的关系。银幕信息在每一个观影者身上形成了信息磁场，产生了艺术共赏的氛围，有了无形中的信息交流，从而扩大并提高了电影艺术娱乐信息的数量和质量，这就是受众观影反应的集体性。

但在家庭环境中，每一台电视机前只坐着几个人，因此交流是个人的和私下的，电视节目收视的对象基本上由个体组成。电视家庭受众的个体结构又决定了其自由度，无论是观赏的外在姿态或者是与周围受众的联系，都不受到任何限制。这种高度的自由，几乎在整个收视过程中都得到了全面表现，使他们可以任意地选择某个频道、中止节目甚至中止观看行为。

同时，电视叙事又纵容着电视观众游移的观看态度。西方电视中存在"固定暂停"，长篇电视剧中不时插入"进厨房上厕所的中场休息"；日本人将广告时间称作"上厕所时间"，各种各样的节目暂停充斥着电视，电视的观看就是在如此尴尬的环境和不负责任的情况中进行着。针对这种状况，电视叙事者做了许多努力来培养电视观众：

（1）忠实频道——观众热衷于一直收看的某个频道的节目。其行为惯性是将电视频道搜寻一圈之后，再回到这个频道，让它最终成为家庭生活的伴音；对忠实频道观众的培养，应注重在对习惯夜晚一降临便打开电视收看节目的观众身上。

（2）承袭因素——如果某个节目的收视率极高，观看该节目的观众会习惯性地追

看下一个节目。比如某电视台在周一晚9：00电视剧之后，会紧跟体育娱乐现场；当电视剧恰恰为观众所喜爱的电视剧时，其后的娱乐现场的收视率会有一个激增。

（3）预先共鸣——在收视率极高的电视节目前安排计划隆重推出的节目。观众为了完整收看他们喜欢的电视节目，会预先打开电视，这就极有可能会看到上一个节目的末尾，这对于他们以后是否收看该节目的全部至关重要。

（4）夹缝效应——收视率较低的节目适宜安排在两个收视率较高的节目中间，它既可以绕到来自前一个节目因袭因素的照顾，也能沾到后一个节目预先共鸣的光。

（5）目标观众——为特定观众制作出特定的节目，放在适合他们观看的最佳时机。比如晚9：00新闻针对的是城市中下班较晚的人群，9：00电视剧因此而生。

3. 节目内容的差异　影视的这种差别，直接决定了它们在内容上的特殊性。由于影院的特殊观赏环境，电影的内容就不会有那么多的禁忌和顾虑，电视上特别不被接受的诸如性爱和暴力镜头，在电影中人们也会采取宽容的态度，而且，技术和艺术探索也是应该被鼓励的。

而对电视来说，家庭的接受环境，无分老幼、性别、职业的家庭成员集体观看的受众构成，使得电视节目的内容必须是不违背日常伦理的、贴近观众的，所使用的艺术手法也应该是大多数人接受、没有障碍的，对细节的关注也是要超过电影的。甚至，游戏成了综艺娱乐节目的基本框架。在综艺娱乐节目中，不仅游戏活动是游戏，而且贯穿这类节目的精神也是游戏。它设计了一个公共娱乐空间，人们在其中按照一定的游戏规则进行活动，使自己的心灵和谐、健全。综艺娱乐节目以共性的游戏活动一定程度上缓解了文化禁忌给人的心灵带来的超负荷的压力，使人至少能够部分地恢复人的天性。游戏的参与者同时也包括游戏的观看者，同时能够获得一种解脱。综艺娱乐节目通过现代电子媒介把古老的游戏活动搬进千家万户的客厅和卧室，可以说综艺娱乐节目把古老的游戏活动与新兴的电子媒介最令人叹为观止地结合起来。

（三）贯注与间离——不同传播途径中的接受心理

任何信息的交流都有固定不变的传送装置和接收装置，而受众作为信息受体，其地位是可变的，电影与电视对它们声画信息的受体的定位是有原则性区别的。

受众在电影和电视传播中的位置是大不相同的。

受众在电影放映中的位置是内在的，因为受众处于信息传播链的两个端点之间。电影的信息传送装置是放映机，在空间上与接收装置——银幕形成闭合的交流系统，放映机处在观看者的背后，受众面前是接收信息的银幕，而信息由来自受众背后的光束携带着。银幕是这光束不可穿越的障碍，它将光反射回放映厅。由于受众处于这种内在的、中间的位置，他仿佛被纳入了信息传播链的运动之中。信息在这种闭合的系统中的传播同时又是在一种特意营造的特殊条件下实现的，电影放映厅的黑暗环境就是电影信息传

播的条件,黑暗在把电影的交流系统与周围日常空间隔离的同时,也把受众同他所体验着的现实隔离开来,使之能够全身心地去同另外一个"现实"发生联络。当一场电影开始,灯光全部熄灭,"黑暗使我们同现实的联系自动减弱,使我们丧失掉为进行恰当的判断和其他智力活动所必需的种种环境资料。它催眠我们的头脑"①,在黑暗中,随着传送信息的光速,电影受众的心理也趋向于银幕,进入自己目前唯一的现实中去。

从技术上看,电视的传播链似乎有两个信息源,包括电视台的发射天线和电视机里的接收装置。电视通过光电变换系统把图像声音和色彩转换为信号,起着主要的信息源的功能的天线和电缆,把电磁信号发送到空间,由接收机将电磁信号解译、还原为图像、色彩和声音并重现在电视屏幕上。电视接收和解译装置的作用很重要,然而却是中介性的。电视传播链如从发射天线算起,就比电影的传播链长得多,电视传播链的本质结构表明,其传播的最终环节不是电视屏幕,而是受众本身。电视受众的位置不在电视传播链的内部,电视机屏幕对于收到的信号来说并不是像电影银幕那样不可逾越,电视信号可以穿过这个屏障,而阻断信号通路的障碍,最终是电视受众。

电影受众在心理上走进了银幕世界,与此相反,电视屏幕后面的世界走进电视受众的日常生活空间。

六、影视对人的心理和行为的影响

(一)影视改变了观众对世界的感觉方式

1. 平面感知代替了深度体验 影视媒介消除了文字符号对大众的限制,使艺术通过声像的形式得以传播,改变了观众对于世界的感觉方式。影视具有视听兼备、声画合一的优势,是最形象、最直观、受众面最广的媒介形式。

电子媒体将文字能力推移到文化的边缘,进而取代它的文化中心地位,文字文化产生的自制能力、复杂的抽象思考能力、关注历史与未来的能力、注重理性与秩序的能力被消解,感官享受愈发明显。书籍阅读的静态消费被声画一体的动态消费所冲击,联想的阅读性质被直观的视听文化所影响改变,电视对人的读写能力是一种巨大的侵蚀。瑟罗批判道:"一种视觉——口头语言的媒介从很多方面把我们推回到文盲的世界。重要的是情绪视觉对感觉和恐惧的感染力,而不是逻辑对抽象的有活力的思维的感染力","一个人只有通过学习才会阅读。学习阅读要花气力、花时间,要有投入。看电视则不必去学,不需要花气力。两者之间的差别是巨大的。随着电视语汇的缩小,看电视的人语汇也跟着缩小。从书写文字向视觉——口头语言媒介的转移将会改变我们思维和决策

① (法)齐格弗里德·克拉考尔:《电影的本性:物质现实的复原》,邵牧君译,北京:中国电影出版社1981年版,第201页。

的方式。著名的演说家和古希腊、罗马的演说词都不会再有了。"①

2. 削弱了传播阻隔 影视传播是文化传播的革命性变革,成为改造社会的一种全新的文化力量,在一定程度上克服了书籍、报纸、杂志等印刷媒介对文字的依赖,以及广播对语言的依赖。因此,电视可以在一定程度上跨越语言文字不同所引起的"传播阻隔"与交流困难,更加容易被不同国家、不同民族和不同文化的观众所接受和理解。

3. 促进了文化的普及 以电视剧《围城》为例,钱锺书先生的这部小说无论从内容上还是从写作上来看都是非常学者化的,他所描写的抗日战争时期的中国知识分子在学院高墙内的勾心斗角几乎没有任何大众性可言,其中学者化的幽默机智按理说并不会引起大众的共鸣。但在拍成电视连续剧进入大众传媒之后,借助于明星效应(陈道明、吕丽萍、英达、葛优等影视明星联袂出演)以及商业化的宣传(钱锺书先生的"鸡生蛋"等趣闻一时成为大报小报纷纷炒卖的题目),这部作品居然成为对知识分子特性的展示而引起大众贪得无厌的猎奇欲望,从而被纳入文化市场的网络之中。过去只在知识阶层产生有限影响的小说《围城》,一时发行上百万册,并有数种盗版,已经在象牙塔中寂寞了多半辈子的钱锺书老先生一下子成了街谈巷议的大众名人。由此可见大众文化市场的力量。

各类"电视讲坛"也具有相同的功效,此处不赘述。

4. 开发了人的感性感知所感觉不到的经验领域 如,镜头这个眼睛将转瞬即逝的东西固定下来,将偶然出现的东西揭示出来,把视觉上认识不了的东西变得可以认识。

(二) 影视改变了观众的行为和风尚

1. 行为方式的同一化 影视制造并扩大着流行,充当着公众行为方式的同一化样本,引领着时尚潮流。图像和声音的泛滥有助于生活方式的标准化、差异和个性的弱化、态度和行为的趋同以及集体认知和传统文化的消解。

观众行为方式的同一化,表现在衣着打扮、消费方式、生活方式等日常生活的各个方面。当年奥黛丽·赫本在《罗马假日》中的一头短发,曾掀起席卷全球的短发热潮。韩剧的风靡热播,使很多年轻人竞相仿效剧中人,学韩语、染发、穿韩式服装。

2. 诱发畸变行为 美国社会学家丹尼尔·贝尔指出:"传播媒介的任务就是要为大众提供新的形象,颠覆老的习俗,大肆宣扬畸变和离奇行为,以促使别人群起模仿。传统因而日显呆板滞重,正统机制如家庭和教会都被迫处于守势,拼命掩饰自己的无能为力。"②

① (美)瑟罗:《资本主义的未来》,周晓钟译,北京:中国社会科学出版社1998年版,第81页。
② (美)丹尼尔·贝尔:《资本主义文化矛盾》,赵一凡等译,北京:生活·读书·新知三联书店1989年版,第36页。

布热津斯基也曾批判道:"通过视觉媒体大规模地传播道德败坏的世风——作为吸引观众的手段,以娱乐为幌子,事实上宣扬性和暴力以及实际上是传播瞬时的自我满足。"①

今天的年轻一代被称为"电视机前长大的一代"。丹尼尔·贝尔说:"电视新闻强调灾难和人类悲剧时,引起的不是净化和理解,而是滥情和怜悯,即很快被耗尽的感情和一种假冒身临其境的虚假仪式。由于这种方式不可避免的是一种过头的戏剧化方式,观众反应很快不是变得矫揉造作,就是厌倦透顶。"②

有调查显示,美国有线电视台和公共电视台播放的影视节目中有57%的节目有宣扬暴力的内容,而在一些有线电视台播放的节目中这类内容所占的比例高达85%,这些暴力内容给青少年心理健康造成严重损害。

为防止电视暴力、色情内容对少年儿童的消极影响,从1996年11月18日起,法国电视屏幕的右下方出现了三种标记:绿圆圈、橙三角和红方块,以此区别电视节目的暴力和色情程度,加强对青少年观众的保护。实行新标志后,法国的电视节目分成了五档:

第一档不带任何标志,为人人都可收看的节目。第二档为需经家长同意才可收看的节目,一般分为10岁以下少年儿童不宜观看的、12岁以下少年儿童不宜观看的影片和16岁以下少年儿童不宜观看的影片,对于第五档和极端暴力节目则不允许在普通电视台播放。

美国规定的电视节目级别为:TVG——适合一般观众;TVPG——建议在家长指导下观看;TV14——不适宜14岁以下儿童观看;TVMA——只适宜成年人观看;V——含有暴力场面;S——含有性行为场面。

3. 虚幻代替了真实,麻木代替了同情 电视一方面在逼真地复制现实,另一方面,电视虚拟世界的逼真性又使现实世界非真实化了。

布热津斯基认为:"大众文化主要媒体的大肆渲染——对物质财富的崇拜,提倡消费和鼓吹自我放纵就是幸福生活,从而掩盖了主要的社会难题,并抑制了作出某种终将真正有效补救行动的反应。"③电视艺术虚构的现实往往为大众提供了一种实现本能欲望和社会认同的白日梦。电视屏幕上的挥金如土满足了观众日常生活中实现不了的奢华、挥霍的欲望,别墅、美容院、大酒店等远离百姓生活的灯红酒绿、富丽堂皇与穷乡僻壤、现实生活形成巨大反差,这种屏幕的豪华景观冲击着人们艰苦奋斗、勤劳致富等

① (美)布热津斯基:《大失控与大混乱》,潘嘉玢、刘瑞祥译,北京:中国社会科学出版社1995年版,第118页。
② (美)丹尼尔·贝尔:《资本主义文化矛盾》,赵一凡等译,北京:生活·读书·新知三联书店1989年版,第157页。
③ (美)瑟罗:《资本主义的未来》,周晓钟译,北京:中国社会科学出版社1998年版,第84页。

信念，缺乏艺术终极关怀的意味。有些电视艺术过分追求远离观众现实生活的豪华景观和离奇故事，流于感官刺激，缺乏深层的美感，甚至为了满足观众的发泄心理和本能需要，突出暴力、色情场面，为经济效益而不顾社会效益，误导观众，尤其是青少年观众，对社会产生了负面影响。

（三）影视影响观众的思想价值观念

布热津斯基对电视的正面影响作了很高的评价："随着全世界观众越来越多地盯着电视机屏幕，不论是在强迫的宗教正统观念的时代，还是在极权主义灌输教育的最高潮，都无法与电视对观众所施加的文化和哲学上的影响相提并论。"①

正如施拉姆所说："所有的电视都是教育的电视，唯一的差别是它在教什么。"②

电视是观众认识和感知世界的一扇窗口，看电视已成为人们生活中的一部分。观众对现实世界的认知，对是非的判断，很大程度上是来自看电视所得到的经验。优秀的电视艺术作品思想进步观念健康，能陶冶人的情操，净化人的心灵。低俗的电视艺术作品，往往不具有思想思辨的色彩、历史反思的深度。

第三节 培养观众——中国电影的当务之急

电影胶片如果不被观众所观赏，也不过是一堆化学垃圾。这就和文学中的读者与作品的关系一样："文学作品并非是一个对每个时代的每个观察者都以同一面貌出现的自足的客体，它也不是形而上地展示其超时代本质的纪念碑。文学作品像一部乐谱，要求演奏者将其变成流动的音乐。只有阅读，才能使文本从死的语言物质材料中挣脱出来，而拥有现实的生命"③，"读者本身便是一种历史的能动创造力量。文学作品历史生命如果没有接受者的能动的参与介入是不可想象的。因为，只有通过读者的阅读过程，作品才能够进入一种连续性变化的经验视野之中"④。

那么，中国电影是怎么样被"阅读"的？又是"谁"在阅读？弄清这一点，无疑对中国电影有着非同一般的意义。

① （美）布热津斯基：《大失控与大混乱》，潘嘉玢、刘瑞祥译，北京：中国社会科学出版社1995年版，第81页。
② （美）威尔伯·施拉姆、威廉·波特：《传播学概论》，李启、周立方译，北京：新华出版社1984年版，第261页。
③ （德）姚斯：《文学史作为文学理论的挑战》，见瓦尔宁编：《接受美学》，慕尼黑：威廉·芬克出版社1975年版，第127页。
④ 同上书，第129页。

一、观众群体构成导致中国电影的文化定位尴尬

在群体构成上,中国电影观众城市化水平甚低,缺乏欣赏与工业文明相联系的电影的经验和素养,是制约中国电影发展的一大瓶颈。

就世界范围来看,电影主要是城市文化或文明的产物和产品,这不仅因为赛璐珞胶片以及摄影机的发明是电影产生的重要前提,更由于电影从问世起,就是城市文明和文化的组成部分,它依赖的基本消费群体是城市的市民,在早期,城市平民或者"小市民"是其最主要的受众。正因为如此,电影从它一诞生,便带有工业化商品社会的明显印痕,作为杂耍式的马戏团演出的附属物,一开始,它甚至不被崇尚高贵艺术的贵族们所接受,只是在经过了格里菲斯、爱森斯坦和普多夫金等大师的不懈探索和努力之后,电影才逐渐确定了它作为一门独立艺术的地位,并成为与小说、戏剧等艺术门类并驾齐驱的、可以表达最深邃的人生哲理和内心情感的伟大的叙事艺术之一。但是,电影在近一个世纪的历史发展中,在产生了特吕弗、伯格曼、戈达尔和黑泽明的同时,却从来没有丧失它的商品属性和游戏功能,相反,以商业化娱乐影片为主体的电影制作业,已发展成国际化的,集制作、发行和放映于一身的托拉斯式的庞大完备的电影工业。其中最典型的当属好莱坞的电影工业,尽管当今最伟大的思想家们对好莱坞电影工业进行过无数最激烈、深刻的揭露与批判,却几乎无损于这个庞大、坚固的电影机器的毫毛,它依然以其巨大的成本投入和票房收益维持着良性的商业运转,且几乎占领了全部的国际市场,其奥妙无非在于工业体制的完备和商品的优质、精致,在于它的遍及全球的以城市市民为主的数以亿计的消费群体。

而对于中国电影来说,问题则要复杂得多。还在电影在中国刚刚放映和拍摄时期,就有分别以郑正秋和张石川为代表的"载道"和"商业主义"之分歧,随后又有左翼电影批评家与"软性电影"论者的争论,自此以后,围绕政治,两种主张一直纷争不断,从而在中国电影中就形成了两种倾向:一是苏联电影以政治教化为主导的倾向与中国文化的"载道"传统相汇合所形成的影响,在中国电影中留下至今也抹不去的痕迹;二是20世纪上半叶以上海为基地的中国电影工业在一定程度上继承了某些好莱坞的电影传统,包括其商业和工业机制(中国电影在上海这个中国最早接触现代文明和当时工业化程度最高的城市滥觞,并且,在近半个世纪的漫长岁月里,上海一直是中国电影的中心并至今仍然是中心之一,这本身就是颇耐人寻味的事)。但新中国成立以后,对文艺和意识形态领域的高度重视和强有力领导,使电影的功能变得单纯和直接——政治化宣传教育工具,相应地,中国电影的工业体制也按照统一生产、统购包销的计划经济模式建立起来,实际上否定了电影的商品属性,这样一种状况在传播学的意义上,就将观众对电影的意见和反馈置于十分微弱的地位,没有电影和观众的互动,当然也就谈不

到培养观众问题。这样，40年后，当中国电影面对改革开放、市场经济和文化转型的宏大社会背景，意欲重新确立自己作为娱乐性文化商品的属性，形成市场、走向市场的时候，所遭遇到的冲击和阻力之强大，其举步维艰的程度便可想而知。以往人们在谈到这一点时，强调的是电影创作人员的素质不高和能力局限，作为商品的影片的质量之粗糙，生产和发行、放映体制的僵化和不合理，文化转型和其他娱乐媒体造成的电影观众人数的逐年下降，等等问题，其实，在笔者看来，更致命的是中国电影没有它的理想的观众！长期以来，由于电影主要作为宣传教育的武器，因此中国电影基本上没有形成自己的观众意识，或者只把观众看成是受教育的对象；而观众也没有把看电影看作一种文化消费活动、一种可以满足自己多方面需要的娱乐和消遣方式，这或许可以说是以往中国电影的生产机制、消费机制区别于国外电影生产和消费的一个特色，使人觉得，电影所传达出的绝不仅仅是纯粹的娱乐和休息，而是它们的强烈政治色彩包裹下的宣教功能，观众看电影和参加一项政治活动一样，完全地功利化和"纯"化了——它似乎表明，观众观赏影片，不仅仅获得是轻松娱乐，而是同时甚至更重要的是接受一次阶级的、政治上的教育。因此，当恢复了或试图恢复电影的本来面目时，中国电影人才发现：原来他们面对的是几乎没有什么电影意识的观众，是被隔离在电影工业之外的"大众"，他们对电影的认识和"期待视界"与电影的发展和趋势几乎是格格不入的。眼看着人口的2/3在广大的农村，又由于电影在我们国家具有的特殊的意识形态角色，使得它在服务或市场定位上面临着十分尴尬的处境：既不能将这部分人口排除在中国电影的观照之外，又必须充分考虑电影市场主要在城市这一现状。

　　这种考虑的一个应有的结论是：电影作为城市和工业文明的伴生物，虽然要在人们的生活中扮演重要的角色，但从世界范围来看，它是一刻也离不开强大的物质支撑和科技进步的支持的，也越来越遵循商品经济的逻辑，在这个意义上，它与农业经济和不发达的商品社会是相对立的。而且，更重要的是，一旦电影被纳入城市文明的轨道，那么它的趣味指向将是以所谓的"中产阶级"为主，它要依靠投合主要的城市大众的认可来获得票房保证，求得后续发展，而这部分在经济上有了保障的"电影大众"才有电影所需要的心态、趣味和闲暇。

　　诚如马克思所说："只有音乐才能激起人的音乐感；对于不辨音律的耳朵来说，最美的音乐也毫无意义。"① 因为"忧心忡忡的穷人甚至对最美的景色都无动于衷，贩卖矿物的商人只看到矿物的商业价值，而看不到矿物的美和特性；他没有矿物学的感觉。因此，一方面为了使人之感觉变成人的感觉，而另一方面为了创造与人的本质和自然本质的全部丰富性相适应的人的感觉，无论从理论方面还是从实践方面来说，人的本质的

① 马克思：《1844年经济学—哲学手稿》，北京：人民出版社1979年版，第79页。

对象化都是必要的"①。"对象如何对他说来成为他的对象,这取决于对象的性质以及与其相适应的本质力量的性质;因为正是这种关系的规定性造成了一种特殊的、现实的肯定方式"②,电影与观众的相互规定性遵循这样的规律,而没有被电影"对象化"了的电影观众,没有接受电影这一与工业文化和城市文明紧密相伴的相应心理准备,也就没有对电影的"特殊的、现实的肯定方式",这不能不说是中国电影的一大难题和尴尬,并已经日益显现出它对中国电影的制约。

二、电影观众的文化构成导致中国电影文化和美学品位不高

把电影视作一种大众文化形态,已经逐渐取得一致的看法。而这样一种文化定位,就决定了"大众"在电影发展中的影响和地位。我们知道,大众文化首先有一个"量"上的规定,即它必须是被"大多数"人所享有的,与"少数、小众"是相对的。因此,大众加上文化的"大众文化",首先就规定了此种文化必须是大多数人所享、所有乃至所创造的,"人数众多是大众艺术受众最共同的一个特点"③,而且,大众文化是"作为以受过一般教育和未受过教育的人为消费对象"的,"是不停地寻求刺激的城市生活方式的产物"。④

对中国电影来说,实际情况可能比豪泽尔说的更为不幸,因为中国电影不仅要"以受过一般教育和未受过教育的人为消费对象",而且这一对象还不生活在城市,作为"不停地寻求刺激的城市生活方式的产物"的电影,在中国却必须面对经济和文化上都相对比城市更为贫困和闭塞的广大农村人口这一现实。

问题就出现在这里,因为"经济上和文化上没有地位的社会阶层无论对精英艺术还是对通俗艺术都没有明确的态度,他们是以非艺术的观点来看待艺术作品的成就的。他们对作品的美学价值——即艺术上的优劣——常无动于衷,关心的只是作品是否涉及他们的实际利益、是否反映他们的思想和目标。如果作品符合他们的需要和希望,能消除他们对生活的恐惧、增强他们的安全感,那么他们也是无意贬低作品的美学价值的。但对他们来说,重要的作品反而不易获得成功,因为他们未受过良好教育,没有特殊的审美经验。通俗艺术可使他们逃避现实,逃避责任,模糊对道德沦丧的严重性和危险性的认识。对将来感到迷茫的不仅是下层社会,占据着统治地位的中产阶级也是不无忧虑的。这就是通俗艺术受众如此混杂的原因"⑤。

① 马克思:《1844年经济学—哲学手稿》,北京:人民出版社1979年版,第79~80页。
② 同上书,第79页。
③ (匈)阿诺德·豪泽尔:《艺术社会学》,居延安译编,上海:学林出版社1987年版,第253页。
④ 同上书,第230页。
⑤ 同上书,第233页。

这样一种感知水平和接受程度，对中国电影的负面作用是不言自明的，因为"任何一个对象的意义（它只是对那个与它相适应的感觉说来才有意义）都以我的感觉所能感知的程度为限。所以社会的人的感觉不同于非社会的人的感觉。只是由于属人的本质的客观地展开的方法性，主体的、属人的感性的丰富性，即感受音乐的耳朵、感受形式美的眼睛。简言之，那些能感受人的快乐和确证自己是属人的本质力量的感觉，才或者发展起来，或者产生出来。因为不仅是五官感觉，而且所谓的精神感觉、实践感觉（意志、爱等等）——总之，人的感觉、感觉的人类性——都只是由于相应的对象的存在，由于存在着人化了的自然界，才产生出来的。五官感觉的形成是以往全部世界历史的产物。囿于粗陋的实际需要的感觉只具有有限的意义"①。

这一"有限的意义"对于中国电影而言，就是使中国电影已经成为"大众文化"，虽然不再受人鄙视，但我们的社会发展阶段以及民众普遍文化和美学素养都不高的事实，归属于"中国大众"文化的中国电影，其文化和美学品位如何，是可以想见的。

总之，在文化构成上，电影在一般中国人的日常生活中并不占有重要的地位。如果再考虑到比较而言中国一般大众的文化生活在整个生活中只占很小的比例，电影在一般大众生活中的地位就更不容乐观。换句话说，看电影还远不是普通大众的一种文化仪式，更谈不到将看电影视作生活中必不可少的活动。就一般情况而言，看电影只是一种可有可无的生活点缀，电影在其生活中的存在是从他们迈入电影院时开始的，而在离开电影院那一刻就基本终止，还谈不上形成对电影创作发生重要影响的文化和心理反馈，他们所影响电影的主要方面还主要反映在票房上，还缺乏与中国电影形成本质和美学走向上的互动。

三、电影观念的落后制约中国电影的发展

在电影观念上，根深蒂固的影戏观极大地制约着中国电影形态的发展，从而也影响到其文化和艺术品位的提升，它对电影的理解仍然很大程度上局限在"戏曲"的层面上。而"影戏是不开口的戏，是有色无声的戏，是用摄影术照下来的戏"②，"影戏是戏剧的一种，凡戏剧所有的价值它都具备"③。

"戏曲者，谓以歌舞演故事也"④，中国戏曲高度重视故事性，讲究故事情节的新奇、曲折、巧妙、圆满："一部戏的情节，经常是由一条或两条情节线索构成的。三条

① 马克思：《1844年经济学—哲学手稿》，北京：人民出版社1979年版，第79页。
② 周剑云：《影戏周刊》第2期序言，1921年11月。
③ 侯曜：《影戏剧本作法》，见罗艺军主编：《中国电影理论文选》上册，北京：文化艺术出版社1992年版。
④ 王国维：《戏曲考原》。

的少见。有开头，有结尾。开头经常是用人物'自报家门'的方式，说明身世，三言两语，随即揭出矛盾，展开冲突。情节发展过程是用'段'续成的'线'，不是直线，是曲线，所谓故事性，就是说情节线曲折，变化多端。最忌直线，故事性的学问就在曲折之中。结尾要解决矛盾，总要有个交代，很少把悬念留给观众，让观众猜出。解决的办法多半是大团圆，很少让观众哭着走"①。

从这样一种电影观念出发，中国的电影观众是把电影看作一种叙事艺术，这样，观众对影片所反映的生活内容的关注远远超过了对电影语言的关注，剧本这一本质上是文学体裁的东西反倒成了包括电影艺术家在内的人们最重视的。如侯曜就直截了当地说："电影的剧本是电影的灵魂。"②沈均儒讲电影不宜"过于诞妄"，"前后衔接不紧或不相照顾"，"表现乏力"，"说明文字过冗"，③侯曜认为"影戏材料当包含的要素"为"危机"、"冲突"、"障碍"三种④，以及影片的"编制手段""是作者要把心灵的情感、思想、想象、经验表现出来传给观众的一种工具，也是全剧生命攸关的最重要的因素"⑤，等等，这些主张，都反映了早期人们对电影把握的基本方式，即以戏剧式的叙事为本位把握电影。

甚至到了20世纪的80年代，中国电影界仍然有关于电影"文学性"的论争，仍然有电影是"用电影手段完成的文学"等说法，可见这种电影观念在中国电影界之根深蒂固、影响巨大。

我们不否认戏剧式或者戏曲式电影形态的意义，也不否认"文学性"对电影的价值，但与世界电影美学革命不断的潮流比较起来，我们的电影是否有些单调？而这种单调和形态学意义上的滞后，是否很大程度上来自于中国电影观众的电影观念？!

所以，中国电影一方面要加强本体建设，拍摄出具有审美价值的作品；另一方面，用这样的带有审美品性的作品来引导和培养中国的电影观众，才是中国电影的出路，才能走出低品位的电影和素质不高的观众的恶性循环的怪圈。因为"艺术对象创造出懂得艺术和能够欣赏美的大众"⑥，同样，懂得艺术和能够欣赏美的大众能够"创造"出艺术，美的电影艺术。

① 祝肇年：《古典戏曲编剧六论》，北京：中国戏剧出版社1986年版，第175～176页。
② 侯曜：《电影在文学上的位置》，《民新特刊》"玉洁冰清号"，1926年7月。
③ 转引自洪深：《〈申屠氏〉序》，见《洪深文集》第三卷第4期。
④ 侯曜：《影戏剧本作法》第3章，见罗艺军主编：《中国电影理论文选》上册，北京：文化艺术出版社1992年版。
⑤ 转引自李怀麟：《怎样才可以做编剧家》，《中国电影杂志》1932年第11期。
⑥ 马克思：《〈政治经济学批判〉导言》，《马克思恩格斯选集》第2卷，北京：人民出版社1972年版，第95页。

四、电影应该满足观众的审美需要

就人的心理需要来说，是分成不同的层次的，而需要层次的高低，不仅决定了人的精神境界的高低，也决定了所需对象的性质和水平。在笔者看来，人的心理的或者精神的需要大致可以分为本能需要、现实需要和超越需要，本能需要和现实需要是所有人都具备的，但超越需要却是需要培养的。

那么，中国的电影主要满足了何种需要？无疑地，在很大程度上，它还是以满足本能需要和现实需要为主的，表现在电影形态上，就是娱乐片和意识形态性影片在数量与票房上的绝对优势，电影成为展示世俗欲望的机器。在电影中，人们不是获得精神性的愉悦，而是方便地看到自己受"现实原则"制约而不能看到的一切，更严重的是，懒惰的天性使人们放弃了对欲望对象的选择，于是，观看电影成了本能欲望的一种曲折满足方式。而以满足人的超越需要为首要目的的艺术电影举步维艰，从而也直接制约了中国电影质量和文化美学品位的提升。

而问题恰在于：电影是迁就观众还是应该担负起文化和美学使命？在笔者看来，我们应该做的，是首先将电影提升为审美文化形态。

何谓审美文化？审美文化是文化发展到比较高级阶段的文化。在这一阶段，随着整个文化领域中的艺术和审美部分的自治程度和审美程度的增加，其内在原则就开始越出其自治区，向文化的"认识"领域和"道德"领域渗透，对人们的伦理和认识、社会生活、教育模式、生产和消费方式、装饰、服饰、服装、工作、群体与职业等领域同化和改造。在这一扩展和渗透过程中，不是艺术和美学低就文化的其他领域，更不是艺术和审美原则消失在政治生活和普通生活之中，被其吞并和消解，而是文化的其他领域受到美学和艺术准则的指导和熏陶，成为审美的或准审美的，成为艺术的或准艺术的。如此一来，美学和艺术就打破了本身的"自治"或"孤立"状态，为消除认识、伦理和审美三大领域的长期隔离作出贡献，为促进整个文化的审美升华作出贡献。当人们的思维方式、生活方式和教育方式全部都艺术化时，整个文化就成为审美文化。

那么，这种能渗透到文化其他领域并有可能使整个文化成为审美文化的艺术和审美原则究竟是什么？

笔者以为，不管古今中外的美学观有多大分歧，在对审美和艺术的一些最基本的原则的看法上还是比较一致的，概括地说，审美原则就是我们所一再强调的美学精神——用理想超越现实的努力。也就是说，艺术和审美代表着人类的一种不断探索精神，标示着对理想境界的永恒探求，它最终要展现的，是人类一个个全新的精神境界。而要完成这种探索和发现，就需要一种怀疑、批判和对话精神。而这种怀疑和批判精神所对准的，多数又是那些被固定、僵化、陈腐的外在标准或系统统治的思维和情感模式。在敢

于批判和怀疑的同时,还要善于同传统、他人和其他的文本对话,在对话中达到创造和超越。因此,艺术和审美的原则,最终表现为一种创造和创生原则,而不是一种被动接受的消费原则。正如德国法兰克福学派的阿多诺所说,当人们把艺术描述为"眼睛和耳朵的享受"时,就已经背叛了审美和艺术的基本原则。

换句话说,审美的基本精神就是超越精神,是人总要突破个体生命的有限和暂时性,而在精神上对无限和永恒的冲动。人的精神的这种趋向已被很多艺术家所注意和验证,德国诗人和美学家弗·施莱格尔说:"诗的应有任务,似乎是再现永恒的、永远重大的普遍美的事物。"波德莱尔说:"运用各种艺术可能供给的方法,来表现亲切感、精神性、色彩、对无限的追求。"① 音乐家瓦格纳说:"音乐所表现的东西是永恒的、无限的和理想的。"② 大画家凡·高说:"我想用这个'永恒'来画男人和女人,这永恒在从前是圣光圈,而我现在在光的放射里寻找,在我们的色彩的灿烂里寻找。"③

而中国古代艺术家都在审美活动中追求一种天人合一的境界,也就是把个体生命投入宇宙的大生命("道"、"气"、"太和")之中,从而超越个体生命存在的有限性和暂时性。这就是审美感兴的超越性。

唐代美学家张彦远有16个字:"凝神遐想,妙悟自然,物我两忘,离形去智"④,这16个字可以看作对审美的超越性的极好描述。同样,《淮南子》中的一段话则可以和阿多诺所说的当人们把艺术描述为"眼睛和耳朵的享受"时,就已经背叛了审美和艺术的基本原则相映衬:"凡人之所以生者,衣与食也。今囚之冥室之中,虽养之以刍豢,衣之以绮绣,不能乐也;以目之无见,耳之无闻。穿隙穴,见寸光,则快然而叹之,况开户发牖,从冥冥见照照,犹尚似然而喜,又况出室坐堂,见日月光乎?见日月光,旷然而乐,又况登泰山,履石封,以望八荒,视天都若盖,江河若带,又况万物在其间者乎?其为乐岂不大哉?"⑤ 也就是说,艺术和美固然要通过人的耳目才能享受,但要获得真正的审美和艺术享受,必须从耳目的享受超越出去,与整个的大自然乃至宇宙相通,与无限和永恒接交。

如此,审美和艺术为人们的理想生存方式树立着一个标尺,至少是在经验和体验中,它与人们的本真生命相关。它们超越生命又介于生命,超越道德和认识又不脱离道德和认识,换句话说,艺术和审美所要回答的是"人活着究竟为什么"、"人凭借什么活下去"等人生大问题。海德格尔对凡·高画作《农妇的鞋》的精彩发现也无非是要说明,艺术只有与大地和人的生存与生命联系起来,才能放射出应有的光芒,生命在审

① 转引自伍蠡甫主编:《西方文论选》下卷,上海:上海译文出版社1979年版,第327页。
② 何乾三选编:《西方哲学家、文学家、音乐家论音乐》,北京:人民音乐出版社1983年版,第132页。
③ 同上。
④ 张彦远:《历代名画记》。
⑤ 《淮南子·泰族训》。

美和艺术中获得了最为本真的说明和展示。

第四节　影视接受批评实例

中国电影受众的民族特征①

史可扬

　　按照接受美学的观点：未被阅读的作品仅仅是一种"可能的存在"，只有在阅读过程中才能转化为"现实的存在"。即，作品的意义来源于两个方面，一是作品本身，一是读者的赋予。如是，观众在影片的意义生产和生成中就起着举足轻重的作用，他的文化心理、电影观念、美学趣味以及感受方式就有了特别的研究必要。

　　对于研究中国电影民族特点来说，把握中国电影受众的民族特色也就有了不同寻常的含义。

一、"戏以载道"——中国电影观众的文化心理

　　首要的问题是：他们在什么立场上来接受和看待电影？这也就是中国观众的文化心理问题。

　　与对其他艺术形式的期待和要求一样，中国的电影观众对电影的要求也是其"有益于世道人心"，这既是中国电影自诞生以来的自觉要求，也是中国传统文化和美学滋养的结果，具体言之，主要就是儒家文化和美学的影响。因为儒家文化和美学对中国知识分子、艺术家们的最大滋养，依笔者理解，就是"文以载道"、"经世致用"的积极入世精神。

　　也就是说，"执着人间世道的实用探求"是中国传统文化和美学的根本特征之一，这也就是被许多论者所说的"实用理性"精神，他们对电影所采取的是实用的而非高蹈的、世俗的而非出世的、当下的而非永恒的、直觉的而非理性的、求礼的而非尚智的态度。也正是在这种精神的培灌下，中国电影有一个普遍的观念，就是将电影视作如同曹丕《典论·论文》的那句名言"经国之大业，不朽之盛事"，极为强调电影对于社会人生的重大意义，在中国电影史上，电影主要是作为拯救民众、启发民智、改良社会的

①　原文载《中华艺术论丛》第 4 辑，上海：上海辞书出版社 2005 年版。

第八章 影视接受批评方法

工具而存在的，娱乐则始终不占主流。从电影在中国诞生那天起，就提出了电影"教化社会"的主张，卢梦殊在论证电影是一门艺术时，认为电影可以如戏剧一样"启示人生"，"有娱乐的可能"，而且这种娱乐"是由观众发于欣赏之中"。① 侯曜在《影戏剧本作法》一书的绪论中首先阐述了戏剧具有"表现人生、批评人生、调和人生和美化人生"② 四种功能，这种思想的根源就来自儒家，它充分体现了儒家的忧患意识和积极入世品格。受此影响，中国电影的一个很突出传统或特征是紧跟时代风云，社会政治经济以及文化的变幻总要反映在电影之中，在一定历史时期，电影甚至充当了时代的号角，成为反映民意、传达电影艺术家们心声和社会要求的载体。电影的主题、题材、人物、故事都与一定的社会和时代主题紧密呼应，很少游离于社会现实之外，"为艺术而艺术"的纯艺术论、纯娱乐论等，从来都不可能在中国电影中有大市场，更遑论占据主流。

这一特征反映到观众中，就是举凡在群众中有重大影响甚至引起轰动的中国电影，都是紧贴时代脉搏、切合观众这一文化心理的影片。中国电影的这一特征，在几乎每个历史阶段都有表现，尽管表现的内容和形式都有不同。

比如，如果说中国电影的初创时期与现实主题的关联还是不自觉的，或者说还只是如《孤儿救祖记》、《空谷兰》之类局限在劝善惩恶、好有好报、恶有恶终的简单教化上，那么，到了20世纪30年代的左翼电影运动，则已经充满了时代的硝烟气，这既是时代对电影的客观要求，也是进步电影艺术家们的主观自觉追求的结果，以《狂流》、《小玩意》、《铁板红泪录》、《姊妹花》、《春蚕》、《渔光曲》、《桃李劫》、《神女》等为代表的一大批电影，紧贴时代的脉搏，站在社会批判的角度，对当时的社会政治、经济和阶级矛盾做了敏锐而犀利的揭露，从而成为进步文化的组成部分。而40年代的中国电影，是以民族主义矛盾作为其基本主题词的，中华民族的呻吟和苦难、抗日战争的烽火、全民奋战的激情和勇气，成为这一时期中国电影的最夺目光彩，忧患意识也是新中国电影的文化特征之一，电影《野山》从一个细微和内在的视角发掘时代变迁中的人性内涵，从人的心灵的角度说明改革的艰难和必要，从而将文化反思的触角伸入了文化心理层次；《老井》饱含激情的笔触真实地再现了北方山区的农民生活，塑造了形象丰富的人物群像，歌颂了百折不挠的民族精神，具有强烈的震撼力。而《红高粱》展现了生命的自由奔放、敢作敢为和痛快淋漓的人生态度，带有回归原始野性和冲动的生命之美尽情奔放，甚至在一定意义上，它回到了民族精神的本源。至于杰作《黄土地》，"那个兰花花式的简单故事和采集民歌的情节线索只是它试图对中国民族的过去和未来

① 卢梦殊：《电影在文艺上的新估价》，《中国电影杂志》1928年2月。
② 侯曜：《影戏剧本作法》，见罗艺军主编：《中国电影理论文选》上册，北京：文化艺术出版社1992年版，第48～49页。

进行历史思考的依托,《黄土地》第一次在中国银幕上用完整统一的风格形式对中华民族的历史负担进行了真正严肃的思考和批判"①,也是同时期最受观众欢迎的影片。

可以说,中国电影观众的文化心理,就是"得道意识",它与"文以载道"这一中国传统核心文艺思想一脉相传。这种从功能目的论出发把握作品和创作的方法,是中国人注重实践理性的思维传统的一种体现。"影戏"理论的倡导者们常常把电影与戏剧、文学进行类比,论证它们具有教人、娱人并寓于审美欣赏的共同功能,这便是对功能目的论的艺术思维传统的续承。郑正秋认为,电影是改革社会、教化群众的工具,强调电影要"代表群众的心理,表现新人生的真意义","补充家庭教育、社会教育和学校教育的不足",提倡电影"必须有主义",②这样一种电影的教化主张,就是对儒家文化美学的直接继承,他编导的《难夫难妻》这部影片实际上也确定了中国电影的教化传统。郑正秋、张石川的早期电影作品,如《苦儿孤女》、《好哥哥》、《小朋友》、《玉梨魂》、《最后之良心》、《上海一妇人》、《小情人》等影片中,一以贯之的就是人道主义思想:同情贫苦妇女、儿童,赞美他们的善良朴实,揭露罪恶势力和社会黑暗,对封建礼教、封建婚姻对人性的摧残进行攻击和批判,呼吁尊重妇女,爱护儿童,给人身以自由,使人性得以解放。他们提倡普及教育,主张用道德说教和伦理感化的办法来改变人,从而达到改造社会的最终目的。期望用人类之间的互助精神或普遍的爱,来达到一种善的张扬,用以规范人们行为、调整社会关系、改善社会秩序。随后,中国电影形成了一支绵延流长并被认为是代表了中国主流形态、可以追溯到"影戏"的美学传统,即郑正秋—蔡楚生、郑君里—谢晋—吴天明—张艺谋……这样一条线索。在这条线上的电影艺术家们的价值取向基本沿袭郑正秋的"教化社会"的"良心主义"主张,他们在电影的本体形态与电影的社会功能之间,明显地更重后者。在中国电影的几乎每一个发展阶段上,都是这类电影起着开山或转折作用。从《孤儿救祖记》到《姊妹花》、《渔光曲》到《一江春水向东流》,《乌鸦与麻雀》到《舞台姐妹》,《天云山传奇》、《芙蓉镇》到《人生》到《秋菊打官司》……均大致如此。80年代对"谢晋模式"的讨论(部分过激之言且不论),实乃"郑正秋模式",但这一"模式"不在于所谓"好人蒙冤、价值发现、道德感化、善必胜恶"的结构,也不仅表现在这些艺术家们惯用的题材,如家庭、伦理、婚姻、妇女等,而在于他们所编织的一波三折的"文本"的"劝世"、"寓言"性质,核心在于它们强烈的现实意义以及社会功利色彩。

总之,在文化心理的层面上,中国的电影观众欣赏的是电影对人生和现实的贴近,而在这种贴近中,道德和教化是他们衡量电影的主要价值标准,认识到这一点,对中国

① 邵牧君:《话说〈黄土地〉》,《光明日报》1985年7月25日。
② 郑正秋:《我之希望于观众者》,见罗艺军主编:《中国电影理论文选》上册,北京:文化艺术出版社1992年版,第66页。

电影发展无疑有重大的意义。

二、"影戏是戏剧之一种"——电影的观念

接下来的问题是：电影出现于中国，广大的观众对它的"期待视野"是什么？换句话说，中国的电影观众对电影抱有什么样的观念？他们怎么认识电影？

下面的一则观影杂记有助于我们弄清这一点。

"近有美国电光影戏，制同影灯而奇妙幻化皆出人意料之外者。昨昔雨后新凉，偕友人往奇园观焉。座客既集，停灯开演：旋见现一影，两西女做跳舞状，黄发蓬蓬，憨态可掬。……忽灯光一明，万象俱灭，其他尚多，不能悉记，洵奇观也！观毕，因叹曰：天地之间，千变万化，如蜃楼海市，与过影何以异？自电法即创，开古今未有之奇，泻造物无穷之秘。如影戏者，数万里在咫尺，不必求缩地之方，千百状而纷呈，何殊乎铸鼎之像，乍隐乍现，人生真梦幻泡影耳，皆可作如是观。"①

这是中国人写下的第一篇电影观感，与其说是电影评论，不如说是一篇"观戏感叹"，它对电影的理解仍然在"戏曲"的层面上。但千万不要小看了它，因为近百年来，我们的观众对电影就是和这篇论文作者持着大体相同的观点：电影即影戏。

而"影戏是不开口的戏，是有色无声的戏，是用摄影术照下来的戏"②，"影戏是戏剧的一种，凡戏剧所有的价值它都具备"③。"总体上说，在剧作上，'影戏'把冲突律、情节结构方式和人物塑造等大量戏剧剧作经验都搬用过来。在镜头结构上，'影戏'采用了与舞台幕场结构相似的较大的戏剧性段落场面作为基本叙事单元。在视觉造型上，'影戏'在导、摄、演、美各方面也都表现出明显的舞台剧影响的痕迹。一句话，'影戏'从剧作到造型各方面，都浸透了戏剧化因素，是中国早期电影特定的艺术历史现象"④。这样一种电影观念，使得中国的电影观众是从"戏"的角度来接受电影的，他们要从电影里看到的是类似于戏剧和文学的故事和情节，而不是电影的视听元素。一句话，是戏曲而不是电影。

从中国电影史来看，吸引观众的，都是戏剧式电影，如早期的郑正秋、张石川的影片到20世纪三四十年代创造票房奇迹的《姊妹花》、《渔光曲》、《一江春水向东流》，

① 程季华、李少白、邢祖文主编：《中国电影发展史》第一卷，北京：中国电影出版社1981年版，第8～9页之"注释4"。
② 周剑云：《影戏周刊》第2期序言，1921年11月。
③ 侯曜：《影戏剧本作法》，见罗艺军主编：《中国电影理论文选》上册，北京：文化艺术出版社1992年版，第66页。
④ 陈犀禾：《中国电影美学的再认识》，见罗艺军主编：《中国电影理论文选》上册，北京：文化艺术出版社1992年版。

直到新中国的谢晋电影之广受欢迎和争议，甚至进行得如火如荼的电影的文学性讨论，都反映出，中国观众对影片的评价，也往往是着眼于其叙事或者说故事讲述得如何，这与早期中国电影人及电影观众对电影认识的主要视角是相关的。

三、喜欢什么电影——欣赏趣味或接受模式

根据西方审美心理学的观点，人们对艺术的把握既不是由理性能力完成的，也不是靠一种低于理性认识的感性认识完成的，而是靠"趣味"能力完成的，一般意义上，也就是所谓的"鉴赏力"。

"趣味"（taste）一词最早由约翰·德累顿和威廉·泰卜尔提出，经过夏夫兹博里和阿迪逊等人的专门解释和多次使用，便成为美学中广为流行的词汇。

文化心理和电影观念上的特征，决定了中国电影观众在电影欣赏趣味和接受模式上的特点，这一特点就是：内容上，要求电影表达现实以及情感、道德诉求；而在叙事方式上，则更多地汲取了中国叙事文学、戏剧（戏曲）的营养，即情节曲折、人物鲜明、线索清晰、二元价值对陈及消长、结构相对封闭。可以将之归纳出这样几个特点：一是情节线索比较单纯；二是情节构成比较完整；三是情节组织多按时间顺序；四是情节进展多富于曲折变化；五是情节结局力求圆满。尤其以大团圆来收尾的情节，普遍存在于传统戏曲之中，王国维将其概为"始于悲者终于欢，始于离者终于合，始于困者终于亨"①，《牡丹亭》中的"返魂"，《长生殿》中的"重圆"，乃是这方面的著名实例。即使是"列之于世界大悲剧中，亦无愧色"②的《窦娥冤》和《赵氏孤儿》，最终也是善恶有报。戏曲情节的大团圆和善恶有报，从根本上讲，是折射了下层人民希冀在艺术中求得心理满足的朴素愿望。在这点上，戏曲情节和通俗小说情节是相通的。

从中国电影的历史来看，这种电影形态由于更适合中国观众的接受心理和思维习惯，因而几乎一直保持着主流地位，其成就也相当巨大。根据程季华主编的《中国电影发展史》提供的篇目资料，1905—1937年，在总共1295部国产影片中，占第一位的是言情伦理片，数量在310部以上，占1/3强。而言情伦理片之所以成为中国电影的主流类型，是由它最为符合中国观众的欣赏趣味和接受模式决定的。

我们就以这类影片为例来分析一下中国电影观众的观赏趣味或接受模式。

言情伦理片历来是中国电影的主要形态，也是中国电影自开端起就具有的样式。它最早可以追溯到中国电影初创时期的第一批短片，它们大多通过易为人知的故事，表达善恶有报的传统主题。如《活无常》描写一个无赖假扮无常，在路上拦截一个新娘，

① 王国维：《红楼梦评论》。
② 王国维：《宋元戏曲考》。

后被抓获;《五福临门》表现五个风流和尚不守清规,不循戒律,勾引良家妇女,最后一一受到应有的惩罚;《赌徒装死》讽刺一个嗜赌之徒装死诈财的丑恶行为;《新茶花》写一个青年在心地善良的妓女帮助下,仕途顺利,功成名就,最后两人喜结良缘;等等。总之,都是不厌其烦地反复强调善有善报、恶有恶终,期望有情人终成眷属,人物的美与丑、善与恶极为分明。这样一种道德主题,成为以后许多中国电影所要表达的中心观念,这样的影片可以开列出一个长长的系列,如郑正秋、张石川的《孤儿救祖记》,在一场家庭财产争夺中,好与坏一清二白,善与恶暴露无遗,美与丑泾渭分明,它的中心意义虽然在于提倡教育,但影片极力赞美蔚如母子的善良心灵和美好品格,抨击道培的丑恶灵魂和卑劣行径,换句话说,作者完全是站在一个道德的立场上来评价片中的人物及其行为的,所传达的也是劝善惩恶、善恶有报的道德观念。在三四十年代的中国电影中,以伦理道德为主题的也占了很大一部分,类似的道德立场和道德评价更是随处可见,郑正秋的《姊妹花》就是其中的突出代表。《姊妹花》沿用了郑正秋习用的情节剧套路,通过一家人悲欢离合的曲折命运,以情动人,在当时就赢得了极大的成功。细观这部片子,我们就可以发现,它仍属于家庭伦理剧,人物的命运和行为都伴随着美丑善恶的道德评价色彩,尤其是对恶的鞭挞很有深度。《姊妹花》体现了长于编导的郑正秋在后期创作中的自我超越,他一方面把情节剧的诸多特点(如充满巧合的情节安排、鲜明的善恶对比、煽情性场面处理)发挥得几乎淋漓尽致,另一方面又试图突破题材的狭小范围,从理性思考的角度揭示贫富的尖锐对立。《一江春水向东流》中,明显地,蔡楚生是带着深厚的同情和赞美来安排素芬这一人物的;而"抗战夫人"王丽珍,则泼辣凶狠、八面玲珑,与素芬形成鲜明的对比,由此也可以看出导演在这部影片中的道德诉求。而且,《一江春水向东流》之所以在当时引起轰动,并成为中国电影史上无可争议的经典,与其满足中国观众的道德心理和意识,以及契合中国观众的欣赏趣味和接受模式是分不开的。

这种带有鲜明道德立场和戏剧性冲突的电影形态,在新中国成立后也成为国产电影的一大群落,这一群落的当然首领就是谢晋,《天云山传奇》、《牧马人》、《芙蓉镇》,以及《乡音》、《乡情》、《乡民》三部曲(胡柄榴导演),《过年》(黄建中导演)等,在叙事方式上,几乎无一例外地以道德冲突为主线,结构一个完整的戏剧式故事。

总之,中国电影受众的文化心理是把电影主要视作"道"的载体,在观念上以"戏"的方式接受电影,而在趣味上,则是大团圆的冲突模式。此三点,较为典型地表现出中国电影观众的民族特点。

本章深入阅读文献

1. (德)H. R. 姚斯等. 接受美学与接受理论[M]. 周宁等,译. 沈阳:辽宁人民出版社,1987
2. (德)H. R. 姚斯. 审美经验与文学阐释学[M]. 顾建光等,译. 上海:上海译文出版

社，1997

3．（德）沃尔夫冈·伊泽尔．阅读活动——审美反应理论［M］．金元浦，周宁，译，北京：中国社会科学出版社，1991

4．（德）沃尔夫冈·伊泽尔．虚构与想象：文学人类学疆界［M］．陈定家，汪正龙等，译，长春：吉林人民出版社，2003

5．（德）瑙曼等．作品、文学史与读者［M］．范大灿，译．北京：文化艺术出版社，1997

6．（美）简·汤普金斯等．读者反应批评［M］．刘峰，译．北京：文化艺术出版社，1989

7．（美）斯坦利·费什．读者反应批评：理论与实践［M］．文楚安，译．北京：中国社会科学出版社，1998

8．（美）D. C. 霍埃．批评的循环［M］．兰金仁，译．沈阳：辽宁人民出版社，1987

9．（美）约翰·霍兰德．文学反应动力学［M］．潘国庆，译．上海：上海人民出版社，1991

10．（德）迦达默尔．真理与方法［M］．洪汉鼎，译．北京：商务印书馆，2007

11．刘小枫．接受美学译文集［M］．北京：生活·读书·新知三联书店，1989

12．金元浦．接受反应文论［M］．济南：山东教育出版社，1999

第九章　影视大众文化批评方法

影视大众文化批评方法是运用大众文化理论研究的成果，对作为大众文化现象的影视文化及其社会影响进行研究、解读和批判的批评方法。文化的研究与批评范式很多，包括英国伯明翰学派的文化主义、法兰克福学派的批判理论、费斯克的能动受众理论、葛兰西的文化霸权理论、政治经济学、结构主义符号学等多种理论方法。由于篇幅所限，在本章中我们将主要介绍对当代中国大众文化特别是影视大众文化的研究和批评产生重大影响的理论范式——法兰克福学派的大众文化批判理论，通过对这一批评理论的研究，我们可以更加深化对大众文化的认识，更加客观、理性地投入到大众影视作品的分析和批评中去。

第一节　大众文化理论概述

一、大众文化释义

"大众文化"一词是从西方移植过来的概念，有两个英文词汇可以指称这一概念，一个是"popular culture"，有时也被翻译为"流行文化"、"通俗文化"；另一个对应的单词是"mass culture"，往往带有贬义，原指"乌合之众"的文化。目前国内对大众文化一词的翻译尚存争议。

对大众文化进行定义似乎比选择大众文化的翻译更加复杂。约翰·斯道雷在《文化理论与通俗文化导论》①中对"大众文化"这一概念进行了梳理，总结出"大众文化"的六种不同定义及各种定义的得失，体现出"大众文化"这一概念的含义的丰富性。

第一种定义认为，通俗文化是"广受欢迎，或者众人喜好的文化"。这是一个着眼

① （英）约翰·斯道雷：《文化理论与通俗文化导论》，杨竹山等译，南京：南京大学出版社2006年版，第7～20页，原文中的"通俗文化"即我们讨论的大众文化。

于量的定义，它强调受众在数量上的绝对优势。

第二种定义认为，通俗文化是"我们决定什么是高雅文化之后剩余的那部分文化"，"泛指达不到高雅文化标准的文化作品与文化实践"。

第三种定义是，通俗文化"是毫无希望的商业文化。它是为了满足大量消费，而大批量生产的文化。其观众是一群没有鉴别力的消费者"。

第四种定义"认为通俗文化是来自于'人民'的文化"，是"为人民服务的人民文化"。

第五种理解通俗文化的方式是葛兰西式的，它"把通俗文化看作社会中从属群体的抵抗力与统治群体的整合力之间相互斗争的场所"。

第六种理解是从后现代主义的角度理解大众文化，认为通俗文化指的是那"一种不再区分高雅文化通俗文化差异的文化"。

在本书中，我们认为《大众文化教程》一书中对大众文化所下的定义在影视大众文化批评中是具有一定灵活性和适用性的："它主要是指随着现代大众社会的兴起而形成的、与当代大工业生产密切相关，以大众传媒为主要传播手段、进行大批量文化生产的当代文化形态。大众文化具有多种特点和功能，如商业性、娱乐化、文本的模式化和复制性等。大众文化一般包括流行小说、商业和娱乐性的影视、流行音乐、广告文化等形态。"[①]

二、法兰克福学派的大众文化理论

法兰克福学派是当前西方世界中流行最广、影响最大的一个西方马克思主义流派，它产生于20世纪30年代的德国，因发源于法兰克福大学的社会研究所而得名。

法兰克福学派的思想发展与社会研究所的成长历程具有密切联系，大致可分为三个阶段：20世纪30年代至第二次世界大战前为创立和形成"批判理论"阶段；"二战"后至60年代末过渡到"否定的辩证法"阶段；1969年以后，研究所逐渐解体，批判理论的主旨仍以不同的形式保持在新一代理论家的著述中，其中最有影响的是哈贝马斯。

法兰克福学派的创始人是德国的霍克海默，其他重要成员有阿多诺、马尔库赛以及哈贝马斯等。

（一）霍克海默和阿多诺的文化工业理论

马克斯·霍克海默（M. Max Horkheimer, 1895—1973），法兰克福学派的创始人，其主要著作有《启蒙辩证法》（与阿多诺合著，1947）、《理性之蚀》（1947）、《对西德社

[①] 陶东风主编：《大众文化教程》，桂林：广西师范大学出版社2008年版，第17页。

会科学的审视》（1952）、《论自由》（1962）、《工具理性批判》（1967）、《批判的理论》（1968）等。

阿多诺（Theodor Wistuqrund Adorno，1903—1969）是法兰克福学派第一代的主要代表人物，社会批判理论的理论奠基者，主要著作有：《启蒙辩证法》（1947）、《新音乐哲学》（1949）、《多棱镜：文化批判与社会》（1955）、《否定的辩证法》（1966）、《美学理论》（1970）等。

霍克海默和阿多诺的大众文化批判理论的核心是"文化工业"理论，这一理论特别强调大众文化中过分工业化的那一部分，二人于1947年出版的《启蒙辩证法》一书，首先使用了"文化工业"（culture industry）一词。阿多诺用"文化工业"代替"大众文化"，并不是简单的字面修饰，而正是其大众文化批判思想与众不同之处和问题切入的角度，相比于传统概念中的"大众文化"，"文化工业"一词强调了文化的消费性、商品性、复制性、技术的渗透、意识形态等因素，点明了阿多诺等人大众文化理论的批判重点所在。霍克海默和阿多诺对大众文化的批判主要体现在以下几个方面：

1. 对大众文化的商品化特征的批判 阿多诺认为，在现代工业社会，大众文化已经丧失了文化的真正本质，呈现出商品化的趋势，具有商品拜物教的特征。法兰克福学派理论家均认为，在资本主义商品制度下，文化艺术已同商业紧密地融合在一起，文化产品的生产和接受被经济价值规律所统摄，它们从一开始就是作为在市场上销售的商品而被生产出来，接着就被纳入了市场交换的轨道，它们的价值依赖于它们的交换价值而不是艺术价值，因而已经具有商品形式和特点。阿多诺说得很干脆："说到作为典型的文化工业产物的文化作品时，我们不再说它们也是商品，它们现在是彻头彻尾的商品。"① 从此，文化的命运与资本的命运紧密相连，文化的生产与消费、制作和销售、交换和流通，统统按照市场规则运转，制造需要、占领市场、获取利润成为文化工业的逻辑。

阿多诺认为，大众文化商品化的极端表现形态就是"商品拜物教"。按照马克思的观点，商品价值关系的实质是人与人之间的社会关系，但是由于这种社会关系是以生产物为媒介表现出来的，因而人们就看不到这些人与人之间的社会关系，人们看到的只是物化了的生产关系。但是资本主义却把表现在物中的生产关系当作了这些物本身的自然属性，商品成了衡量社会关系的标准，或者说，人与人之间的社会关系异化为商品关系、物的关系，由此，商品也就成了人们顶礼膜拜的对象，这就是商品拜物教。商品拜物教反转了人与商品之间的关系，人成了商品的奴隶。同时，商品的无处不在，使得异化弥漫了整个社会，正如霍克海默和阿多诺所说的："自从自由交换结束以后，商品就失去了它的经济性质，而有了偶像崇拜性质，这种偶像崇拜的性质一成不变地渗入了社

① （德）阿多诺：《文化工业再思考》，高丙中译，见陶东风等编：《文化研究》第1辑，天津：天津社会科学院出版社2000年版，第199页。

会生活的各个角落。"①

2. 对大众文化标准化特征的批判 文化或艺术是一种个体的创造行为,是创造者个性的体现,真正的艺术品总是不可替代、不可重复的个体的独创。阿多诺认为,文化工业生产产品不再像经典艺术作品那样是创作者个性的展现,而更多的是为了消费而生产,从而使得这种生产完全成为一种标准化的生产,而促进这种标准化生产的,显然是现代科学技术的发展,尤其是机械复制技术的兴盛。"文化工业的生产改变了传统的那种分散的、个体的、手工作坊式的艺术创作,采用批量生产的自动控制、流水线作业的工业化大机器生产方式,在决定投资和生产时,它总是把未经试验的作为一种危险加以排斥,文化工业的'创新'之处在于对新的排斥"②。文化工业利用现代科学技术,按照规定的程序、标准,大规模地批量生产各种文化复制品,如电影拷贝、图片、录像带、CD、VCD、DVD等,这些大量的齐一化、标准化的大众文化商品扼杀了艺术品本应有的创造力和艺术个性。阿多诺对此作了形象的描述:"现在一切文化都是相似的。电影、收音机、书报杂志等是一个系统。每一个领域都是独立的,但所有领域又是相互有联系的。甚至政治上的对手,他们的美学活动也都同样地颂扬铁的韵律。装潢美观的工业管理组织机构在独断的国家与在其他国家是一样的……从宏观上和微观上所表现出来的统一性,说明了人民所代表的文化的新模式,即普遍的东西与特殊的东西之间的虚假的一致性。在垄断下的所有的群众文化都是一致的,它们的结构都是由工厂生产出来的框架结构。这一点已经开始明显地表现出来。管理者根本不再注意它们的形式,它们表现得越是粗野,它们的力量就越是强烈。电影和广播不再需要作为艺术。"③

3. 对大众文化欺骗性的批判 阿多诺认为,文化工业具有很大的欺骗性,它主要迎合在机械劳动中疲惫的人们的需求,通过提供越来越多的承诺和越来越好的无限的娱乐消遣来消解人们内在的超越维度和反抗维度,使人们失去思想的深度,从而在平面化的文化模式中逃避现实,沉溺于无思想的享乐,与现存认同:"文化工业通过不断向消费者许愿来欺骗消费者。它不断地改变享受的活动和装潢,但这种许诺并没有得到实际的兑现,仅仅是让顾客画饼充饥而已。需求者虽然受到琳琅满目、五光十色的招贴的诱惑,但实际上仍不得不过着日常惨淡的生活。"④ 换言之,虽然在现实中,人们无法实现现代社会和现代文化所允诺的许多东西,但大众文化产品却的确可以使工作一天后身心疲惫的人们在娱乐中得到放松和安慰,从而丢掉思想和一切现时烦恼。文化工业为消费者提供越来越多的文娱消费品,从而给人们带来满足,"享乐意味着全身心的放松,

① (德)霍克海默、阿多诺:《启蒙辩证法》,洪佩郁等译,重庆:重庆出版社1990年版,第24页。
② 谢志文:《阿多诺文化工业批判思想研究》,第20页,中国优秀硕士学位论文全文数据库。
③ (德)霍克海默、阿多诺:《启蒙辩证法》,洪佩郁等译,重庆:重庆出版社1990年版,第112~113页。
④ 同上书,第130~131页。

头脑中什么也不思念,忘记了一切痛苦和忧伤。这种享乐是以无能为力为基础的。实际上,享乐是一种逃避,但是不像人们所主张的逃避恶劣的现实,而是逃避对现实的恶劣思想进行反抗。娱乐消遣作品所许诺的解放,是摆脱思想的解放,而不是摆脱消极东西的解放"①。由此,大众文化在个人享乐中逃避和放弃了对现实的反抗,从而也就认同了现实,这就是大众文化欺骗性之所在。

4. 对大众文化的意识形态控制功能的批判 操控大众是大众文化的最终目的,也是其标准化生产与欺骗性导致的最终结果。在霍克海默和阿多诺看来,大众文化对人的影响是单向的,个人很难有能力影响大众文化的生产和传播。传播的单向性与受众的无法选择性,直接导致了大众的被操控的现实。大众文化对大众的意识形态控制是无所不在的,它"影响人们傍晚从工厂出来,直到第二天早晨为了维持生存必须上班为止的思想"②。在现代社会,几乎没有什么人能够离开大众娱乐而存在,因此大众文化对人的操控无论在深度上还是广度上都是其他统治形式不可比拟的。霍克海默和阿多诺指出:"文化工业的每一个产品,都是经济上巨大机器的一个标本,所有的人从一开始起,在工作时,在休息时,只要他还进行呼吸,他就离不开这些产品。没有一个人能不看有声电影,没有一个人能不收听无线电广播,社会上所有的人都接受文化工业品的影响。文化工业的每一个运动,都不可避免地把人们再现为整个社会所需要塑造出来的那种样子。"③

此外,大众文化对大众的这种操纵并不是随意的、漫无目的的,而是在有预谋、有计划地进行,而且操控也并不是粗暴式的、强制性地进行,而是以隐蔽性的、柔性的方式,让大众在享乐中"主动"去接受这种操控。它提供的娱乐是一种虚假的"幸福意识",并通过复制、强化,不断把这一虚假的幸福意识传送给消费者,也以此来自上而下地整合消费者,使他们成为现存制度再生产的手段,这就是大众文化操控大众的"高明"之处。阿多诺在《文化工业再思考》一文中说:"大众绝不是首要的,而是次要的:他们是算计的对象,是机器的附属物。顾客不是上帝,不是文化产品的主体,而是客体。文化工业使我们相信事情就是如此……大众不是文化工业的衡量尺度,而是文化工业的意识形态。"④ 总之,大众文化是一种"反启蒙",它始终在算计着大众,并利用一切手段去操控大众,妨碍着自主的、独立的个人的发展,使个人无法自觉地为自己下判断、做决定,最终也就阻止了人类达到他们所处的生产力允许他们达到的解放程度,使大众失去对社会的反抗力。

① (德)霍克海默、阿多诺:《启蒙辩证法》,洪佩郁等译. 重庆:重庆出版社1990年版,第135～136页。
② 同上书,第118页。
③ 同上书。
④ Adorno. Culture Industry Revisited. *New German Critique*, No. 9 (1975), p. 28.

(二) 本雅明的"灵韵观"

本雅明（Walter Benjamin，1892—1940），1930年起在法兰克福大学社会研究所工作，是法兰克福学派的先驱之一，主要著作有《德国浪漫派中的艺术批评概念》(1920)、《德意志悲剧的诞生》(1928)、《机械复制时代的艺术》(1936)等。

"灵韵"（aura）是本雅明思想中极其重要的关键词，是他在前人的基础上加以创造性运用和发挥的结果。在《评陀思妥耶夫斯基的〈白痴〉》一文中，本雅明首次使用了"灵韵"这个概念，在本雅明的思想中，灵韵是古典艺术所特有的，是艺术审美价值的显现。本雅明"灵韵"说主要有以下几个基本特征：

1. 灵韵具有独一无二性 艺术作品的独一无二性是指艺术作品此时此地的、不可复制的独特性。艺术作品的独一无二性与其所处场所的唯一性相关，我们不可能同时在两个地方欣赏同一件艺术作品，因此，艺术作品本身就包含了它与观赏者所具有的神秘交流的历史。艺术作品具有历史传承性的特点，我们能从艺术作品中看出历史流传的痕迹，这就使艺术品具有不可替代性，因此，艺术作品的独一无二性就是它的不可复制性，就是它的"本真性"。这种独有的本真性是复制品所没有的，艺术真品也借此拥有了一种权威性，人们总是愿意亲往卢浮宫去观赏蒙娜丽莎画像，而不愿意仅仅去看复制品，因为人们相信只有在卢浮宫里的蒙娜丽莎画像才是真正的艺术品。这就是灵韵的独一无二性在发挥作用。

2. 灵韵使观赏者与艺术作品保持一定的距离，这种距离感主要包括空间距离和心理距离 传统的艺术作品永远都是向少数人开放的，他们往往是一些掌握了一定权力的文化精英。对于大众而言，他们能见到艺术作品的机会并不多，因此，艺术作品首先隔了一层空间距离，并产生心理距离。无论观赏者距离艺术作品有多近，总是不能完全地把握艺术作品，而且这种距离是无法消除的。

3. 灵韵通过凝神沉思带来了主体的沉醉 凝神沉思是观赏者摒弃一切杂念、以一种"澄怀"的心态来聚神于某物的状态。观赏者将自身"沉入"艺术之中，身心受到来自艺术的控制，使观赏者无法自拔，这时，个人的主体性消失了，他被艺术的灵韵紧紧地包围着。在灵韵的包围下，主体与对象展开了交流，观赏者在交流中可以展开丰富的想象力。在灵韵的包围中，我们仿佛感受到了自然在对我们倾诉，自我沉醉在艺术之中。这类似于中国古代的诗句"我见青山多妩媚，料青山见我应如是"所传达的意境，主客体在相互倾诉中得到交融，心灵获得一种完满、一种和谐。

在本雅明看来，机械复制导致了传统艺术品灵韵的丧失。随着机械复制时代的到来，人人都可以通过艺术品的标准化生产接触甚至占有曾经根本不可能接近或得到的艺术品，这样，艺术原本带有的神秘性、独一无二性在标准化的大生产中便被消解掉了。艺术品"灵韵"的流失，在本雅明看来，导致了艺术的民主化：艺术的机械复制改变

了艺术和大众的关系，使得人人都可以接近或占有艺术，满足了大众长久以来亲近高雅艺术的渴望。本雅明说："现代大众具有要使物更易'接近'的强烈愿望，就像他们具有通过对每件实物的复制品以克服其独一无二的强烈倾向一样。这种通过占有一个对象的酷似物、摹本或占有它的复制品来占有这个对象的愿望与日俱增。"① 因此，与霍克海默和阿多诺等人的观点有所不同，在本雅明那里，尽管传统艺术的"灵韵"令人怀念，但现代机械复制技术还是有一定进步作用的。

（三）弗洛姆"逃避自由"和马尔库塞的"单向度的人"理论

法兰克福学派的心理学家 E. 弗洛姆（Erich Fromm, 1900—1980）认为，人天生就具有追求自由的倾向，也有逃避自由、服从权威的心理倾向。他在其名著《逃避自由》中指出，个体的成长意味着孩童要逐渐脱离父母的照顾，依赖自我实力的增长谋求自己的生活，所以成长过程就是一个个人化的过程，是一个逐渐获得自由和独立的过程。但是个体成长过程的另一方面却是日益的孤独，因为孩童在日益获得个性和自我的过程中也就逐渐脱离了与父母等爱抚、关心、照顾自己的人之间的"原始关系"，这些原始关系能够给予他安全感。"原始关系"的脱离、安全感的丧失使渐渐长大的孩童产生孤独感、无权力感和焦虑感。当一个人已成为一个独立的整体时，他便觉得孑然孤立而面对着一个充满危险的世界，这时，为摆脱孤独和焦虑，个体便产生了想要放弃其个人独立的冲动，想要把自己完全隐没在外界中，藉以克服孤独及无权力的感觉，这种摆脱孤独和焦虑的方法就是逃避自由的方法，它将导致独裁主义性格，也就是权威人格的产生。弗洛姆还指出，摆脱孤独和焦虑并非只有逃避自由一种方法，另一种方法是在不否定个人的情况下，把个人和世界联系起来，即爱与创造性的工作。无疑，这第二种方法对个体提出了更高的要求，它比第一种方法要艰难得多。

在弗洛姆看来，人类社会的发展过程和个体的成长过程相似，所以从人类整体来说，人类同样具有追求自由和放弃自由两种倾向。人类在原始状态下，依存于自然而生活，自觉意识缺乏，当文明开始发展时，人类就逐渐脱离与自然之间的"脐带"而走上文明与发展之路。在人类走向文明的过程当中，一方面，这是日益增长力量与统一的过程，这是日益可以控制自然、增长理智、日渐与其他人类团结的过程。在另一方面，这种日益个人化的过程，却意味着日渐的孤独、不安全，日益怀疑他在宇宙中的地位、生命的意义，以及日益感到自己的无权力及不重要。人类同样具有克服孤独和焦虑的两条途径，第一条途径是通过个人和他人的团结，以及自发自动的活动——爱和工作，人类在获得自由和独立的同时，也再度连接人与世界之间的关联。弗洛姆指出，人类一旦脱离了与自然之间的原始联系，就不可能重新回到失去的天堂，只能在爱与创造性的工

① （德）本雅明：《机械复制时代的艺术作品》，王才勇译，杭州：浙江摄影出版社1993年版，第6~7页。

作中以积极的态度寻找摆脱孤独与无力的道路。但是这种积极的创造性的方法需要相应的政治、经济与文化条件的支持，如果人类社会没有为这种摆脱孤独的创造性活动提供相应的条件，人类就会倾向于走第二条路——逃避自由。弗洛姆对此有十分清楚的论述："然而，如果人类个体化过程所依赖的经济、社会与政治环境（条件），不能作为实现个人化的基础，而同时人们又已失去了给予他们安全的那些关系（束缚），那么这种脱节的现象将使得自由成为一项不能忍受的负担。于是自由就变成为和怀疑相同的东西，也表示一种没有意义和方向的生活。这时便产生了有力的倾向，想要逃避这种自由，屈服于某人的权威下，或与他人及世界建立某种关系，使他解脱不安之感，虽然这种屈服或关系会剥夺了他的自由。"①而发达资本主义社会并没有给人们提供克服孤独感、无力感与焦虑感的积极条件，所以在发达资本主义社会中，众多的群众走上了逃避自由之路。

马尔库塞（Herbert Marcuse, 1898—1979）在其名著《单向度的人》中提出，现代工业社会的技术进步给人提供的自由条件越多，给人的种种强制也就越多，这种社会造就了只有物质生活、没有精神生活、没有创造性和否定性的麻木不仁的"单向度的人"。

马尔库塞认为，人的本质核心是爱欲，而社会文明和"技术理性"严重压制了个人的爱欲。在弗洛伊德文明理论的基础上，马尔库塞从"压抑论"出发，认为现代文明是限制人的生物本能充分发展的压抑性文明，只有实现爱欲的彻底解放才能建设非压抑性文明，文明是建立在爱欲基础之上的。因此，必须彻底解除压制，实现人性解放。马尔库塞认为，要解决现代资本主义社会的危机，关键要解除人们的心理压制而不是推翻现存的政治经济制度，政治解放归根到底只能是心理的解放。马尔库塞主张依靠劳动阶级的总体革命来改变现状，主张从资本主义内部来对其统治进行破坏，最终促成资本主义统治的垮台。

在《单向度的人》中，马尔库塞把分析的焦点放在现代工业社会，他敏锐地揭示了现代工业社会的新趋势和新特点，指出新的历史条件下资产阶级和无产阶级之间矛盾的新变化。马尔库塞进行社会批判的锋芒并非直逼资本主义经济制度，而是指向了资本主义社会文明以及"技术理性"对人性的压制，这对于我们认识资本主义社会的技术文明的负效应以及大众文化对群众的作用都具有借鉴意义。

第二节　影视大众文化批评方法

作为现代科学技术的产物，电影、电视因其商品化的运作、标准化的形式、工业化

① （美）E. 弗洛姆：《逃避自由》，刘林海译，哈尔滨：北方文艺出版社1987年版，第12页。

的生产等特征而被视为大众文化工业的典型代表,在历来的大众文化批评中一直都是首当其冲的被批判对象。影视大众传媒及其对现代社会主体的塑造作用,一直就是大众文化批评的关注点。对于影视大众文化批评来说,影视大众文化的接受问题,即观众与体现特定意识形态的影视文化产品之间的互相作用关系问题是其主要的研究对象,影视大众文化批评史上的主要争论都是围绕这一问题展开的。因此,我们将首先介绍阿多诺、本雅明的大众文化理论在影视批评中的应用,在比较中看出他们各自理论的优点及缺陷,以及这些理论在影视大众文化批评实践中的具体运用情况,由此掌握影视大众文化批评的主要角度和方法。

就影视文化的本性而言,其与大众文化的相通是比较显而易见的:其一,大众文化是工业社会的产物,而影视与现代社会和工业社会相连,这一点无论从影视的诞生还是其发展来说,都是如此;其二,大众文化以现代媒介为依托,而影视本身就是现代传媒手段,依赖其大规模的传播,影视成为最大众化的文化消费品;其三,大众文化是"为大多数人所喜欢"的文化,拥有最广大的消费群体,而影视最大程度地追随时尚潮流,而且制造时尚和潮流;其四,大众文化遵从商品逻辑,而影视的产业化及商品属性是无疑的。

通过对法兰克福学派文化理论的介绍,我们可以了解到,影视大众文化文本总是介于多种不同倾向的张力之中的,在进行影视大众文化批评时,一方面要分析其封闭的、文本内部的意识形态意义,另一方面又要注意探讨文本意义与观众之间的相互作用。因此,对影视大众文化的批评主要应从以下三个方面展开。

一、分析电视的大众文化性质

具体说来,综合中外尤其是法兰克福学派一脉的观点,对电视的大众文化特点可以概括为以下几点。

(一) 综艺性

也可以把这一特征称作拼贴效果,也就是说,电视是多种艺术形式和手法的综合,而其本体特性却很难认清,什么都有什么都不是。

拼贴(pastiche)是一个从方法论角度看待后现代主义而产生的名词。拼贴是"一种关于观念或意识的自由流动的、由碎片构成的、互不相干的大杂烩似的拼凑物。它包容了诸如新与旧之类的对应环节。它否认整齐性、条理性或对称性;它以矛盾和混乱而沾沾自喜"[①]。

[①] (美)波林·玛丽·罗斯诺:《后现代主义与社会科学》,张国清译,上海:上海译文出版社1998年版,第4页。

后现代主义的生力军之一便是由法国哲学家德里达主张并创立的解构主义,用以重新解读、定义、批判由法国语言学家、哲学家索绪尔所开创的解构主义,主要方法共三种:戏仿、拼贴和黑色幽默。后现代主义强调现代性是一个已经完成甚至过时的时态,在后现代的语境中,所谓进步与发展根本就是自欺欺人的伪装,与千百年前相比,人类的生存现状和精神面貌并无实质上的改观,甚至在某些方面呈现出倒退的迹象,例如环境问题、同性恋、女权主义、第三世界的兴起等。这种所谓的"危机意识",实际上是西方主体论(白人男性中心论)的权威性在面临诸多前所未有的挑战而濒临崩溃之时呈现出的一种全新的调和主义论调,其目的在于转移公众的视线,从而在局面进一步恶化之前作出缓和甚至逆转的努力。这种论调的出现有着深刻的历史原因,和"二战"后众多风起云涌的思想流派的风靡一时有着异曲同工之妙。单纯从"拼贴"这个词来讲,指的是在文本(广义)的创作阶段作者所使用的一种技巧,这种技巧的特征在于从整体上审视它是全新的,但组成它的每个部分却是原有的,作者的工作便是将这些原有的不同部分尽量巧妙(有时适得其反)地整合在一个段落、篇章或整个文本当中,使其呈现出与原有面貌大不相同的气质。这种整合并非一定是各个桥段的堆砌,因为这种做法往往使文本呈现出粗糙的感觉,例如很多恶俗的香港电影和山寨电影。较为精明的做法在于风格的拼贴,例如将表现主义、象征主义和魔幻现实主义完美融合的伟大巨著《百年孤独》便是这样一个文本。

而电视每天每时都在提供着新闻资讯,但为了追求"新",历史感和深度感便被无情地放逐乃至消失。大量的新闻信息所给予我们的只是当下和瞬间,似乎当下和瞬息万变成了"永恒",历史和时间性发生了断裂,被这样的传媒所"塑造"的当代社会处在一个永恒的当下和一个永恒的转变之中,传统不再被保留,发生的就成了必须被尘封的而且被忘记得越快越彻底越好。人们关心的只是正在发生也是很快就被遗弃的,一切都如浮在水面的泡沫,随风一波又一波地飘来飘去,却永远浮在表面又不会留下一丝痕迹。

(二)形象性

作为传播信息的中介,电视以影像的真实取代了现实的真实,形象取代了意义。电视文化是一个由视觉影像主宰的文化形态,在这种文化中,随着视觉影像在日常生活世界的不断扩张,实在与虚拟空间的界限逐渐消失,通过大量复制生产的影像日益与实在相混淆,抹去了现实与媒体图像之间的差别。对此,当代著名的思想家鲍德里亚深刻地指出:"艺术不再是单独的、孤立的现实,它进入了生产与再生产过程,因而一切事物,即使是日常事务或者平庸的现实,都可归于艺术之记号下,从而都可以成为审美的。现实的终结及艺术的终结,使我们跨进了一种超现实状态……生活的每个方面,都

已为现实的审美光晕所笼罩。在这样的超现实中,实在与影像被混淆了。"① 因此,视觉影像呈现的景观是生活的审美化,并导致审美的泛化,人为的视觉影像符号的泛滥使视觉影像本身的意义日益衰竭,人们追求不断变化的漂亮外观,强调新奇多变的视觉快感,形象欲望的满足取代了对文化意义的追索,最终导致意义的衰竭。

总之,影像替代了现实世界,也替代了传统的文字符号,符号的所指和能指之间的指代关系变成完全透明的甚至根本就是不存在的,导致人们越来越不假思索地接受外来的信息,迷恋于直观的复制形象,挤压了思考和想象的空间。

(三) 作者已死与文本颠覆

艺术应该是最有个性和独创的创造,而电视生产的复次性(群体性、多次加工、动态性)抹杀了这一切,传统的作者,那个具有理想、激情、灵魂、独创性的艺术家变成了"制作者";传统文本是一个语言艺术建构的话语世界,人们从中可以看到艺术家心中的世界和"另一个世界",而电视文本则是一个与现实时间无法区分的"文本";艺术很重要的功能在于让我们看到生活的"另一面",然而,在影视中,真实和影像完全混同,"影像之外,别无他物",本雅明预见"机械复制时代"似乎真的到来了。

换句话说,电视文化是一种可大量复制的"文化",是不折不扣的"大众文化"——它提供给在不同地域和语境中的大多数人可以共享的同一种文化,因此"同质"或趋同就成为其典型的表征,这也就是本雅明在《机械复制时代的艺术》中所预见的"机械复制时代",在这里,传统艺术的那种"独一无二"的"灵韵"消失了。复制在把艺术带给世界的每一个角落时,也必不可免地把一种相同的趣味和美学意识形态强制性地塞给受众,于是,艺术的唯一性不见了,我们失去了艺术所应该给予我们的宝贵的东西,无深度、零散化、片段化就成了电视所给予我们的"文化"特征,并在后现代社会被强化和印证。

(四) 审美变成了"趋俗"

影视传播倾向于一种单一性或同质性,把某种趣味类型作为普遍的无所不包的类型,强制性地诉诸有着不同趣味和偏爱的广大受众。不是大众传播者对受众的服从,而是相反,是受众对传播者的趣味依从。大众传播不但造就了它自己的广大受众,同时也造就了受众对大众传播本身的依赖和服从。因为说到底,大众传播乃是时尚和趣味的生产场;审美表现性受到电视的媒介本性和技术理性的侵蚀。美学上一个基本传统和事实是:审美是人的精神自足的重要领地,是心灵自由之所,是人的一种自由境界,个性、

① 参见(英)麦克·费瑟斯通《消费文化与后现代主义》,刘精明译,南京:译林出版社2000年版,第100页。

自由、超功利性是最基本的规定。而在电视中，个性让位于大众性，自由被工具理性所侵蚀，超功利性屈服于商品逻辑，一句话，客体原则取代了表现理性的主体原则。人沦为物的目的的手段和工具时，毋庸置疑，这是一种非审美的异化状态。

而且，在市场利益最大化的驱动下，影视日益张扬感性欲望和世俗生活，服从快乐原则，在"娱乐至死"的倾向下，文化的认知功能、教育功能甚至审美功能受到了抑制，而强化和突出了它的感官刺激功能、游戏功能和娱乐功能。人们只求享受当下的快乐，娱乐心情，而放弃了思考，放逐了对文化终极意义的追索。对物质享乐的过度追求，使身体性排挤了精神性，结果是导致了人们生存意义的平面化和精神匮乏。

不仅如此，由于影像文化的特殊优越性，电视作为"强势媒体"在思想的传播的经济实力和符号表达力都占据上风，进而对其他媒介构成了重大打击甚至致命影响。

二、分析大众影视文本的意识形态计谋

对现代文化工业和意识形态关系的论述，在很大程度上建立在对大众文化欺骗性和控制功能的分析基础上，这一层次上的分析可以揭示大众文化配合主流意识形态，稳定现存社会，控制大众的作用和机制，比较适合对类型电影、女性主义电影、第三世界电影中意识形态倾向的揭示和批判。

以类型电影为例，满足观众心理需求，发泄对社会的不满，从而稳定现存社会体制、控制民众，就是其重要的功能之一。好莱坞被称为"电影梦工厂"，无疑体现了电影特别是类型电影的"造梦"特征。类型电影往往通过创造梦幻般的故事情境和偶像式的英雄美女形象来满足观众特定的心理需求，实现他们在现实中不能实现的理想，宣泄他们在现实中无法宣泄的情绪。比如刀光剑影、恣情肆意、神奇诡秘的武侠电影满足了人们对侠义和自由的渴望；悬念迭起、扑朔迷离的侦探电影满足了人们追问事实真相的好奇心；缠绵悱恻、浪漫动人的爱情片满足了人们对美好爱情的向往；紧张激烈、扣人心弦的动作片宣泄了人们在现实社会中压抑着的暴力倾向……类型电影通过一系列经过长期验证的叙事模式、人物形象、剧情元素、场面细节等元素的排列组合来获得观众的认同，满足观众对本类型影片的期待并在一定程度上打破这一期待，在给观众满足感的同时提供新的体验和刺激。观众走出影院时，心理上得到满足，反抗情绪得到发泄，对既有体制的不满也有所降低，从而起到传播主流意识形态、控制人心、稳定现存社会体制的效果。

三、坚守对影视大众文化消极作用的批判立场

阿多诺认为，在文化工业中，普遍存在着"个性的虚假"，大众文化的标准化不仅

导致了创作个性的泯灭,同时也导致了欣赏者欣赏水平的降低,大众影视作品往往没有深度、结构简单、节奏重复、周而复始,欣赏者在欣赏时完全可以预料到下一步要发生什么,甚至为此而自得其乐,这种机械过程逐渐瓦解了观众的判断力和想象力,使人们的主体性退化,变成了消极和被动的、没有个性的消费者,不得不接受大众影视文化制作人提供给他们的"产品",从而丧失了对影视文本的选择权和自主权,由此,不但影视大众文化的生产是标准化的,其产品乃至对这些产品的消费方式也都彻底标准化了。影视艺术欣赏的标准化导致了观众欣赏水平的降低,进而使大众变成被文化工业所欺骗和操纵的傀儡。阿多诺认为,发达工业社会以空前强大的力量把无法一致的个体整合起来,在不可调和的矛盾之上制造虚假的和谐,而文化工业仍然以其完整、和谐的美的模式取悦于大众,因此是异化社会的毒瘤。作为一种压迫性的统治手段,大众影视文化是一种相对非自然的、异化的、虚假的文化,它带来的不是观众精神的升华,而是压抑和控制消费者。因此,我们可以说,始终站在对影视大众文化的批判的立场上,用客观、理性的眼光审视影视大众文化,揭示其消极作用,正是影视大众文化批评的根基所在。影视大众文化批评无疑应为工业时代中贪图享乐的人类敲响警钟,使人们在面对大众影视作品的诱惑时保持一份清醒。

第三节　影视大众文化批评实例

电视三思[①]

史可扬

一、通过媒介的交流

首先应该明确,电视在本质上属于"传播(communication)",传播的原意是通信、传达、交流、交通。在这个意义上,电视就是交流和沟通。而"人的本质并不是单个人所固有的抽象物。在其现实性上,它是一切社会关系的总和"[②],交流和沟通正是人获得和保持自己的社会性的主要方式,所以,交流和沟通在确证人的本质和自我实现方面具有本体论性质。也正因为如此,人类社会的发展过程中,人们曾经有过多种交流方式,电视,就是现代社会人们通过进行交流获得其本质和社会性的方式或方式之一。但

① 本文原载《现代传播》2003年第6期。
② 《马克思恩格斯选集》第1卷,北京:人民出版社1972年版,第18页。

"电视交流"与传统交流方式有着本质的区别:"电视交流"是主体面对作为客体的电视的交流过程,即信息的发送者并不在场,接受主体实际上是通过客体(媒介)来接收发送者所传递的信息,这一特征就构成了所谓"电子媒介文化"的新的本质属性。换句话说,从主体间的交往,转变为人与电视的主客体间的信息传递,这可以称作人类交流上的革命性变革,正是这一变革,使得人类的交流和沟通方式出现如下值得思考的问题:

第一,从理论上说,理想的交流形式应该具备哈贝马斯所说的"纯粹的主体间性":"纯粹的主体间性是由我和你(我们和你们)、我和他(我们和他们)的对称性关系决定的。对话角色的无限可互换性,要求在这些角色操演时,任何一方都不可能拥有特权。只有在宣称和论辩、揭示与隐蔽的分布中有一种完全的对称时,纯粹的主体间性才会存在。"① 哈贝马斯所说的"纯粹主体间性",是理想的交流情境所必需的条件。最重要的就是"对称性关系",最本质性的规定是对话或交流双方角色的平等,即参与交流的主体没有主次贵贱之分,任何一个交流者都是信息发出者同时又是信息接受者。但在电视交流的环境里,电视观众实际上是一个"沉默的人",他的角色规定了他只能作为一个接受者而存在,这意味着,在电视交流中,面对面交谈那种角色的对称性关系已不复存在,电视交流中有一种潜在不对称性,它特别突出地反映在电视观众永远不可能作用于正在播出的电视节目,他不可能改变自己单一的观众角色。这是电视交流的性质决定了的游戏规则,它一方面体现为媒介对主体的制约,虽然表面上看,手握遥控器的观众可以在数十个频道之间自由徜徉,但实际上他的选择性和主动权是完全受限的:面对已经"编码"好的电视节目,他只有看与不看的选择,而不是想看什么就看什么,即不能选择节目中所没有的东西;另一方面,电视作为一个媒介,操控它的权力并不在观众,它和主体的关系不再是主体对媒介的制约,而是相反,是主体适应媒介。这样,在电视交流中,一种最常见的现象就是,电视媒介不断地发明新的节目及其符号和意义构成方式,观众在不断地适应这些新的节目、新的意义方式。也就在这"受制"和"适应"中,观众的主体性被悄悄打磨,任凭电视塑造其品味、口味和习性。

第二,在"电视交流"模式里,交流的"互动"特征几乎消失了。因为电视交流并非建立在平等原则基础之上,信息的发送者和接受者的角色一开始就被固定下来,使得角色处于不可互换中,从而失去了以互换作为前提的交流的互动。即,在"电视交流"情境里,交流双方互动的双向的关系被一种单向的非互动的关系所取代。

在观看电视的过程中,单向的信息传递程序决定了电视交流也只能是一种非互动的关系,决定了接受者永远处于被动的地位,他们总是作为被动的接受者而存在。观众面

① J. Habermas. *Social Analysis and Communicative Competence*. in C. Lemert (ed). *Social Theory*. Boulder: Westview, 1993, p. 416.

对着的是不能发出即时反应的电视机,他即使对电视内容大发雷霆也不会对单向传播过程有什么影响。这种主体与对象的不对称关系,使得他无法和机器形成互动。虽然在一些特定条件下,作为接受者的电视观众可以以某种方式——例如电视收视率调查、观众座谈会、各类电视评论和批评文章等——将自己的反应传给电视节目的制作者和播出者,但这已经是一种"滞后性的反馈",与面对面的即时性的反应截然不同。更重要的是,由于电视交流的单向性,观众作为接受者的角色是不可转换的。英国学者汤普逊把这种交流叫作"媒介化的准互动":

"大众传播的技术媒介的发展,进一步加强了社会互动的空间和时间构成的结果。大众传播媒介扩展了符号形式在时间和空间中的有效性,但它是以一种特定的方式来实现的,即它允许生产者和接受者之间存在着某种特别的中介性的互动。由于大众传播导致了符号形式的生产和接受之间的本质性断裂,这就使得跨越时空的某种互动成为可能,我们可以把这种互动描述成'媒介化的准互动(mediated quasi-interaction)'。……就传递的流动完全是单向的、接受者与信息发送者的沟通非常有限这种反应模式而言,它就是'准互动'。电视的发展极大地提高了现代社会中媒介化的准互动的重要性和普遍存在,它已经改变了现代社会的特征。"① 而失去了交流的"互动性",交流也失去了其本质属性。

第三,电视交流是一种"间接交流",换句话说,它把交流"媒介化"了,人与人之间面对面的交流加入了电视这一中介,真正的沟通竟然变成了罕见的现象。以家庭为例,父与子、母与子、夫妻之间的"亲密接触"变为经由电视的"三方会谈"。父母对孩子的权威和信息垄断地位也因而大大降低,济济一堂的家庭反而成了一个"放电视机的地方",人人都成为观看电视的"沙发土豆",真正的沟通反而更少见了。更有甚者,家庭成员之间交流的内容也被电视所侵蚀和阻隔,似乎离开了电视,我们就已经不知道说什么或者该怎么度过我们的闲暇时间。这种状况甚至蔓延到街头、办公室、公共汽车、工厂、田间等"公共领域",想想看我们日常与同事、同学的交流内容,观察一下人们经常津津乐道的话题,就知道电视如何"加入"我们的交流了。

当然,电视作为交流媒介也有值得肯定的地方,这特别明显地反映在它使大规模的信息传播成为可能。恰如吉登斯在分析媒介化的现代化特征时所指出的,由于不断地媒介化,时间和空间逐渐地抽象化或虚空化了,原先限制性的地域的空间藩篱被媒介超越性的流动所突破,于是,像电视这样的电子媒介越出了本地生活"在场有效性"的局限,使"远距作用"或"远距传播"成为可能。当电子媒介打破了面对面交流的限制时,它所带来的革命性的变化是巨大的。从一个角度说,媒介中"浮动性"的流动,创造了一个巨大的公共领域或公共空间,信息的自由传递和接受,打破了以往的许多限

① J. Thompson. *Ideology and Modern Culture*. Stanford: Stanford University Press, 1990, pp. 227-228.

制，带有一定意义的民主化。只要对中国文化的当前现状稍加留意，便可以发现，电子媒介在人们的日常生活中扮演着多么重要的角色。但这并不应该成为我们清醒认识电视的"遮蔽"。

二、失去内核的审美

电视的另一个主要功能是审美，这可以从我们的电视节目或栏目上看出：文艺类的占据了很大一部分。

在中国审美文化的当前转变过程中，我们已经越来越明显地感受到电视作为一种独特的力量所发挥的作用。从根本上说，电视领域和审美领域是两个完全不同的领域，甚至可以说是彼此对立的。但现代社会的发展，电视向审美文化领域的渗透，是一个不可避免的趋势，从积极方面来说，电视技术手段引入审美领域，扩大了审美的范围，丰富了审美表现的手段，加强了审美过程中的民主化进程，等等。

我们要思考的是：通过电视传播的文艺或"艺术"，是否还葆有它的美的"内核"。对此，我们可以从对美和审美的本质分析中作出判断。

首先，美和审美的最可贵品质是唯一性或独特性，在本性上，它是和流行和重复对立的。而电视文艺恰恰是一种可大量复制的文艺，这就带来了所谓的"大众文艺"，就有可能会呈现出一种同质或趋向同质的现象：从来没有这么多人在不同的地域和语境中共享同一种文化和文艺。本雅明在 20 世纪 30 年代天才地预见到一个"机械复制时代"的到来，并且深刻地洞察到，在机械复制时代，传统艺术的那种"独一无二"的"灵韵"消失了。复制在把艺术带给世界的每一个角落时，也必不可免地把一种相同的趣味和美学意识形态强制性地塞给受众，于是，艺术的唯一性不见了，我们失去了艺术所应该给予我们的宝贵的东西。不幸的是，本雅明的预见正在或者已经成为我们面对"电视传播艺术"时的现实。

其次，与上述特性相关，电视消磨掉了作为艺术和美的接受者的每个个体的趣味和偏爱要求。大众传播以某种理想的受众群体为样本，来实现传播活动。这种传播最终必然倾向于一种单一性或同质性，把某种趣味类型作为普遍的无所不包的类型，强制性地诉诸有着不同趣味和偏爱的广大受众，这就是大众传播的一个内在逻辑，也是大众传播的文化危机之一。正是在这里，我们看到了控制大众传播媒介的各种"中间人"角色在塑造大众文化的意识形态和趣味方面的巨大能量；同时，我们也看到，大众传播已经从消费市场的诱导，趋向了生产传播型诱导，即不是受众对生产与传播提出要求和限制，而是生产传播诱导消费，不是大众传播者对受众的服从，而是相反，是受众对传播者的趣味依从。大众传播不但造就了它自己的广大受众，同时也造就了受众对大众传播本身的依赖和服从。因为说到底，大众传播乃是时尚和趣味的生产场。

最后,审美表现性受到电视的媒介本性和技术理性的侵蚀。美学上一个基本传统和事实是:审美是人的精神自足的重要领地,是心灵自由之所。席勒早就指出,人只有是人的时候才会审美(游戏):"在人的一切状态中,正是游戏而且只有游戏才使人成为完全的人","人只应同美游戏……只有当人是完全意义上的人时,他才游戏;只有当人游戏时,他才是完全的人"。①

黑格尔发现审美是人解放的必经之途,海德格尔认为,人诗意的栖居,乃是人的此在不被忘却的本真状态。同样地,中国的孔子曰至善至美,庄子论"得至美而游乎至乐,谓之至人",以及王夫之"能兴谓之豪杰","兴者,性之生乎气者也",这样的精辟之论,都从不同的角度涉及审美的某种特殊的状态和本性,那就是一种人的自由境界。这种自由一方面体现在主体和客体的充分和谐关系上,另一方面又体现为主体的原则和精神的完满实现。在真正的审美活动中,既不存在任何分裂对抗和强制,又不存在什么超越主体的更高原则,审美的人作为一个概念,道出了人作为本体论存在的自由状态。

从许多方面来看,电视特性都和审美表现性相对立。电视固有的非自然、强制性对普遍的追求,与审美表现理性的自律是抵触的,因为审美追求的是个性、自由和超功利性。而在电视中,个性让位于大众性,自由被工具理性所侵蚀,超功利性屈服于商品逻辑,一句话,客体原则取代了表现理性的主体原则。而当主体性在工具性存在的状态中丧失时,当人沦为物的目的的手段和工具时,毋庸置疑,这是一种非审美的异化状态。用席勒的话来说,这是一种非人的状态,是一种强制的被奴役的状态;用王夫之的话来说,工具理性的状态则是一种没有"性之生乎气者"的"匮乏状态",一种"缺失状态"。

总之,电视将审美的时间性转变为空间的。审美本应该是直接针对心灵的,而在电视中,我们只是忙于"看",是典型的"平面阅读",根本无法也无暇对看到的对象加以心灵的触摸。沉浸于此,审美的创造性、主动性、选择性,尤其是精神性,就被"视觉快餐"所取代,除了纷至沓来的纷繁信息,我们几乎忘记了对真正的美和艺术的需求,最终丧失了美的感知和欣赏能力。

三、被遮蔽的认知

电视在给我们提供信息和资讯、增加我们的知识、开阔我们眼界的同时,也存在一些我们应该正视的问题。

首先,电视影响我们对世界的真切感知。俗话说:"耳听为虚,眼见为实","要想

① (德)席勒:《美育书简》第十五封信,徐恒醇译,北京:中国文联出版公司1984年版。

知道梨子的滋味，就应该亲口尝一尝"，"实践出真知"，本意当然是说直接获得的信息比间接获得的信息更为可靠。把"眼见"、"亲自"当作可靠信息的主要来源，这是那个古老的"以看求知"观念的反映。但由于电视的无孔不入，以及以其难以想象的"全息功能"，它在很大程度上剥夺了我们的这一根深蒂固的观念，从而也影响了我们对世界的真实和独特的感知。

电视具备了声音、画面和运动等多种维度的信息，而现场采访与报道、实况转播节目等方式更提供了一种环境信息，从而使电视节目特别表现出全息化的身临其境之感。然而"身临其境之感"并不就等于"身临其境"，也就是说，视觉符号的全息性也完全可能只是个全息幻觉。大众传播的纪实性并不简单地等同于真实性，因为无论多么丰富的信息，只要已经过选择和整合，便不再是真正客观的信息，也就未必是真实的了。比如摄影，尽管比绘画能提供更准确的细节，然而视点、光线的选择都可以产生完全错误的视知觉，更不必说各种特技的效果了。电视同样如此，全息效果是由编导意图决定的，可以是真实的也可以是完全不真实的。传统的认知方式是基于对单一信息的不信任，真实感来自于对多种信息的选择与整合。但全息化的视觉符号所产生的"身临其境之感"却取消了接受者的选择权，它提供的是经过了选择和整合的完整信息，接受者只能被动地接受它。从这个角度看，全息幻觉意味着对认知能力的剥夺。

其次，电视妨碍真实思想的表达。打开电视，节目内容和栏目设置的争相仿效，强调领先则形成了大同小异，最终结果是电视节目和内容的内在同质化。从报纸到电视，从一家电视台到另一家电视台，信息的内部封闭循环流动导致某种整饬，所以，布尔迪厄一语中的："电视是一种极少有独立自主性的交流工具。"① 这从时下红火的谈话类节目中表现得最为明显。一批"媒介常客""是以'固有的思想'来进行思维的。'固有的思想'是指所有人业已接受的一些平庸的，约定的和共同的思想，但同时也指一些在你接受时实际上早已被认可的思想，所以并没有一个接受的问题"。②

结果，思想的颠覆性沉沦于老生常谈之中。说到底，电视不过是提供了一种消化过的食品和预先形成的想法。这种祛魅式的分析委实击中肯綮，发人深省。

思想的成熟和表达，需要一个沉淀过程，思想的接受和吸收更需经过深度的时间体验。而电视把这一切都平面化、快餐化了，从而也失去了思想的质感和重量。我们从电视中很难得到真正深刻的思想、浸泡着心血的感知、毛茸茸灵魂的呻吟和真实生命的控诉，有的，只是慷慨激昂中的陈词滥调、唾沫翻飞下的空洞无聊、杯水风波式的痛哭流涕和无限膨胀的表现欲望。思想和真实思想的表达就这样淹没于无边的话题和蜻蜓点水般的表述中。电视本该提供信息、展现事物，但它却要么不展现，要么使事物变得微不

① （法）皮埃尔·布尔迪厄：《关于电视》，许均译，沈阳：辽宁教育出版社2000年版，第39页。
② 同上书，第29～30页。

足道或无限变形，几乎与现实毫不相关。究其根源，正如皮埃尔·布尔迪厄所说，是因为电视人有一种特殊的"眼镜"。他们透过这特殊的"眼镜"去看世界，对某些事物视而不见，对另一些事物则片面夸大，这种选择原则有一个确定的目标："对轰动的、耸人听闻东西的追求"。①

英国大众传播社会学家巴拉特（David Barrat）在其《媒介社会学》一书中也强调了这种变化："和我们前辈不一样，我们的知识不是建立在我们的直接经验基础之上的。我们的知识是媒介化的，是一种经由媒介所接收的'二手货'。我们也许知道很多关于毒品携带者、电影明星、第三世界问题以及国家经济情况的事，但我们不得不主要依赖于大众媒介所提供的信息。正像杰伯纳（George Gerbner）所指出的：'从来没有这么多地方的这么多人共享如此之多的信息和影像系统，也从来没有这么多的人会形成有关于生活和社会的假说——这些并不是他们自己做出的。通俗文化把存在的因素联系起来，并结构了一种是什么、什么重要和什么正确的共同意识。通俗文化的这个结构现在很大程度上是一种生产出来的产品。'"②

由于大众传播媒介需要传递广泛的信息，这些信息都是经过严格处理的，所以，它必然形成一种经验的间接性和非个人化。从另一个角度说，电子媒介不但在传递信息，同时也在塑造大众的意识形态。电子媒介虽然创造了一个巨大的公共领域，但任何人自由获取的信息却不是自由的。即是说，信息都是经过处理的"二手货"。面对面的交流中那种主体的直接经验，被一种媒介化的间接经验所取代，也正是在这个意义上说，电子媒介并没有造就真正的文化的民主化，而是相反，信息的资源被更加垄断了。

总之，电视在带给我们生活的便利、丰富的资讯、多彩的娱乐和推动我们社会进步的同时，也带来了值得我们认真思考的一些负面的东西，它是一把"双刃剑"。而对这些保持清醒的头脑，是使包括电视在内的人类文明葆有健康的必需。

本章深入阅读文献

1. （美）马丁·杰伊. 法兰克福学派史（1923—1950）［M］. 单世联，译. 广州：广东人民出版社，1996
2. （美）丹尼斯·贝尔. 资本主义的文化矛盾［M］. 赵一凡，译. 上海：上海三联书店，1989
3. （英）费瑟斯通. 消费文化与后现代主义［M］. 刘精明，译. 南京：译林出版社，2000
4. （英）约翰·斯道雷. 文化理论与通俗文化导论［M］. 杨竹，郭发勇，周辉，译. 南京：南京大学出版社，2001
5. （美）约翰·费斯克. 解读大众文化［M］. 冯建三，译. 南京：南京大学出版社，2001
6. （美）约翰·费斯克. 理解大众文化［M］. 王晓珏，宋伟杰，译. 北京：中央编译出版

① （法）皮埃尔·布尔迪厄：《关于电视》，许均译，沈阳：辽宁教育出版社 2000 年版，第 17 页。
② D. Barrat. *Media Sociology*. London：Tavistock，1986，pp. 14 – 15.

社，2001

7. （英）阿兰·斯威伍德. 大众文化的神话［M］. 冯建三，译. 上海：上海三联书店，2003

8. （德）本雅明. 机械复制时代的艺术［M］. 王才勇，译. 北京：中国城市出版社，2002

9. （德）马尔库塞. 单面人［M］. 左晓斯，译. 长沙：湖南人民出版社，1988

10. （德）马尔库塞. 审美之维——马尔库塞美学论著集［M］. 李小兵，译. 桂林：广西师范大学出版社，2001

11. （德）西奥多·阿多诺. 美学理论［M］. 王柯平，译. 成都：四川人民出版社，1998

12. （德）马克斯·霍克海默，西奥多·阿多诺. 启蒙辩证法［M］. 渠敬东，曹卫东，译. 上海：上海人民出版社，2003

13. （德）马克斯·霍克海默. 批判理论［M］. 李小兵，译. 重庆：重庆出版社，1989

14. （美）詹明信. 快感：文化与政治［M］. 王逢振等，译. 北京：中国社会科学出版社，1998

15. 罗钢，刘象愚. 文化研究读本［M］. 北京：中国社会科学出版社，2000

16. 王中忱. 消费文化读本［M］. 北京：中国社会科学出版社，2003

17. 陆扬. 大众文化研究［M］. 上海：上海三联书店，2001

18. Tony Bennett. *Popular Culture and Social Relation*［M］. Milton Keynes：Open University Press，1976

19. John Storey. *Cultural Studies and the Study of Popular Culture*［M］. Edinburgh：Edinburgh University Press Ltd.，1996

20. D. Barrat. *Media Sociology*［M］. London：Tavistock，1986

21. James W. Carey. *Communication as Culture*［M］. New York：Routledge，1992

22. Chris Barker. *Cultural Studies：Theory and Practice*［M］. Sage Publications，2000

第十章　影视后现代主义批评方法

后现代主义（postmodernism）产生于 20 世纪 60 年代，80 年代达到鼎盛，是西方学术界的热点和主流。它是对西方现代社会的批判与反思，也是对西方近现代哲学的批判和继承，是在批判和反省西方社会、哲学、科技和理性中形成的一股文化思潮，其代表人物有德里达、利奥塔、福柯、罗蒂、詹明信、哈贝马斯等。

后现代影视批评就是在后现代语境下，对影视后现代特性的批评，主要代表有鲍德里亚、詹明信、布尔迪厄等。

第一节　后现代主义影视批评概述

一、后现代主义的理论特征

（一）反逻各斯中心主义

逻各斯就是指存在于事物内部的根本性的东西，包含有对"中心"的固持和返回本真、本原的愿望。后现代主义坚决否认本来意义上的形而上学，即现在所说的"形而上"，否认本体论，否认有世界的最终本原、本质存在，否认"基础"、"原则"等问题，认为"形而上"的东西只是一种假设。传统哲学假设人的认识又是通过语言来进行的，即认为语言可以反映对象，表述或表达对象，人们也可以通过认识者对世界本质、规律的语言表达去认识、了解世界和事物，后现代主义认为，这是一种"元叙述"、一种"宏大的叙事方式"，是必须打破的。

同样，中心的存在就意味着有非中心的存在，意味着有主从、本末、内外等二元论存在；意味着本质决定现象、内决定外、中心决定非中心；也意味着人的认识总是要通过非中心而揭示中心。后现代主义认为这实际上仍是一种"在场的形而上学"和逻各斯中心主义，是理应受到批判和解构的。后现代主义强调非中心、差异性和不确定性，以随意播撒所获得的零乱性和不确定性来对抗中心和本原。

（二）反本质主义

"反本质主义"（anti-essentialism）是后现代主义思潮中的一个重要概念，是对2000多年来西方哲学中的"本质主义"（essentialism）思潮的否定和反动。反本质主义并没有一套统一的理论体系，也没有为大家所公认的范式或纲领，而是一场持续不断的、多源头的从现代主义贯穿到后现代主义的思想潮流，以尼采、海德格尔、萨特等人为代表的存在主义，以福柯、德里达等人为代表的解构主义，以罗蒂（Rorty）等人为代表的新实用主义，以及哲学家维特根斯坦（Wittgenstein）等为代表的逻辑和语言学，一起构成了这股反本质主义的思潮。

在反本质主义思潮中，起着重要推动作用的无疑是维特根斯坦，理由是：第一，他对本质主义的反叛最为彻底，对绝对主义、还原主义和科学主义等本质主义的表现发动了全面的进攻；第二，他提供了"家族相似理论"作为反本质主义的核心概念。

（三）反二元对立

所谓主客二元论，就是指把主体与客体、思维与存在以及人与世界截然对立起来的一种观点。后现代主义主张通过发动一场思维方式上的巨大变革来消除主客体的分离，改造由二元论带来的现实世界中价值与事实、伦理与实际需要的分离，并取消二元模式中主体的中心地位。如后结构主义对语音中心论或逻辑中心主义的批判，实质上是否定实体的自在性和观念对客体反映的自明性，从根本上取消二元思维模式。又如新实用主义直接阐发了生活实践的非二元性，放弃内在与外在、心与物的二元论区分。

后现代主义否认世界是一个相互联系的整体，否认同类事物之间具有某种同一性，代之以碎片化、相对性。认为事物的意义是相对的，事物之间的联系也是偶然的，比如，每一部著作都仅仅是一个文本，没有作者，没有中心思想，不同人可以读出不同的意义——阅读就是一种误读，因而作品谈不上普遍性、同一性和整体性。

（四）反对理性，消解主体性

现代性、科学理性破除了奴役、压抑的根源，却设置了又一新的奴役和压抑，设置了新的"权威"、"本质"、"中心"。所以，应拒斥一切现代性的理论，解构和摧毁现代性的观念、理论以及理性。

现代性使主体失去了自主性，现代主义虽然确立了主体和主体性，但随着工业文明的发展，主体越来越失去了自主性，同时，还忍受着内外的压力而焦虑、苦闷、彷徨、忧郁、孤独、无助、随波逐流，无所适从；主体意味着主客二分，主体的存在不仅意味着主客二分的存在，也反观了现代性的缺陷；其实主体只是现代性的一个杜撰，根本不存在。世界没有人和物的关系，只有物和物的关系。

（五）反对真理符合论，强调实用主义的真理观和知识的商品化

事物的本质不是客观的，只是人解释的结果，事物不存在一个先天的本质、基础，等待人们去客观地、如实地反映和把握，事物的本质、意义只存在于人们对事物的阅读和解释行为中。应坚持实用主义的真理观。知识为销售而生产，在后现代社会里，知识不以知识本身为最高目的，只是为销售而生产，因而，知识只是一种商品。

二、后现代主义影视批评代表性观点

传媒包括影视是后现代理论家们热衷谈论的领域之一，可谓众说纷纭，立足本书宗旨和主题，我们选择的标准不仅是人物本身有代表性，而且其观点应该有相当的涵盖性，如此，我们将主要介绍鲍德里亚、詹明信、布尔迪厄的理论。其中，鲍德里亚是从总体上讨论传媒在后现代"超真实"世界里的角色和功能，詹明信、布尔迪厄则分别侧重于电影和电视。

（一）鲍德里亚的"拟像理论"

让·鲍德里亚（Jean Baudrillard，1929—2007），法国哲学家和社会学家，他的著作中与传播批判相关的有《消费社会》（1970）、《符号政治经济学批判》（1972）、《生产之镜》（1973）、《象征交往与死亡》（1976）、《仿真与拟像》（1978）等。他从消费、信息、传媒和技术的角度，用"仿真"理论为世人描绘出一幅由"拟像"、"符码"、"内爆"和"超真实"所组成的后现代世界。

鲍德里亚继承了西方马克思主义和法兰克福学派的社会批判理论，对现代高度媒介化和信息化的资本主义社会进行了有力的批判。鲍德里亚的技术分析，开辟了批判资本主义社会的新视野，尤其是他对电子科技时代的大众媒体特性进行的批判，为传播学的批判研究提供了一个全新的、富有现实意义的视角。

1. 符号在后现代社会的支配性　鲍德里亚认识到，当今资本主义社会，消费主导了整个资本主义社会的运行，因此，他提出了"消费社会"的概念。在消费社会，人们更多的不是对物品的使用价值有所需求，而是对商品所被赋予的意义以及意义的差异有所需求。在鲍德里亚的眼中，当代资本主义社会已经不是马克思所关注的生产主导型的社会，生产的支配性地位已经让位于消费。这是一个高度符号化的社会，人们通过消费物的符号意义而获得自我与他人的身份认同。作为与社会价值相联结的符号意义，通过赋予物的差异而将人们区分开来。

他提出了符号政治经济学的概念，认为消费（符号）成了资本主义社会正常运转的核心议题。整个社会对商品的盲目崇拜转为对符号的崇拜，符号意义作为一种社会身

份、地位、价值的区分系统渗透到社会生活的各个层面。

鲍德里亚吸收了福柯等人的后结构主义观念，提出了"符号交换"理论，在鲍德里亚看来，在现代消费社会，"所指的价值"取消了，也就是说，符号形式所指向的"真实"的内容已经荡然无存，符号只进行内部交换，不会与真实互动。由于代表商品的名称（字词）、图像和其所指称的对象——也就是商品间的——联系被断裂和重组，它们并非指向商品的使用价值和效用，而是指向了人们的欲望，因此它们也就是可以被操控的。

这类已经分离出来的能指被鲍德里亚称为"代码"，作为"漂流的能指"（floating signifiers），从社会上重新吸取所指进行配对。电视媒体的生动表现力和大众传播的特性，为"漂流的能指"带来了良好的栖息之地，在这里，它们可以被任意编排和支配，同时操控着生活于其间的人们。

2. "拟像"与传媒 "拟像理论"是鲍德里亚最重要的理论之一，他认为，正是传媒的推波助澜加速了从现代生产领域向后现代拟像（simulacra）社会的堕落。鲍德里亚为后现代的文化设立了一个坐标系，他考察了"仿真"的历史谱系，提出了拟像三序列：仿造（counterfeit）、生产（production）、仿真（simulation）。仿真这一阶段的拟像创造了"超真实"，传统的表现反映真实的规律被打破，模型构造了真实。

拟像是指没有原本的东西的摹本。在此意义上，原本也是一种拟像，幻觉与现实混淆，现实不存在了，没有现实坐标的确证，人类不知何所来、何所去。

鲍德里亚借用了麦克卢汉的"内爆"（bedhead）的概念，"内爆"是一种社会力趋疲的过程，后现代社会中的媒体造成了各种界限的崩溃，包括意义内爆于媒体。鲍德里亚认为拟像与真实之间的界限已经内爆，拟像不再是对某个领域、某种指涉对象或某种实体的模拟。它无需原物或者实体，而是通过模型来生产真实——"超真实（hyperreality）"。而当代社会则是由大众媒介营造的一个仿真社会，"拟像和仿真的东西因为大规模地类型化而取代了真实和原初的东西，世界因而变得拟像化了"①。

正是基于这样的认识，鲍德里亚认为我们通过大众媒体所看到的世界，并不是一个真实的世界，甚至因为我们只能通过大众媒体来认识世界，真正的真实已经消失了，我们所看见的是媒体所营造的由被操控的符码组成的"超真实"世界。在鲍德里亚的眼中，超真实被确认为越来越居支配地位的意识形态的某一时刻。鲍德里亚赋予了符码几乎所有的优势，包括政治的、经济的、文化的以及意识形态的。

3. 无所适从的受众 在这样一个被符码支配的信息时代，大众几乎是无力的。在信息时代，媒介的交流取消了语境，也就是说媒介传递给大众的信息是片断式的，甚至

① （法）鲍德里亚：《仿真与拟像》，见汪民安译编：《后现代性的哲学话语》，杭州：浙江人民出版社2000年版，第329页。

可能是断章取义的；同时，这种交流又是独白式的、单向度的、没有反馈的。

而大众对自己意愿和欲望的不确定性，不是由于信息缺乏，而是由于信息泛滥所导致的结果。传媒中的符码和信息由于把自身的内容加以去除和消解，导致了意义的丧失，信息和意义"内爆"为毫无意义的"噪音"。正是信息过多导致了大众的无所适从，不知道该如何采取行动，变成了孤零零的个体。在消费社会的情景之下，个体不再是公民，不再热衷于公民权利的最大化，他们更确切地说是众多的消费者，因而是作为被符码限定的客体对象的牺牲品，缺乏自觉目的性，个体沦为一种统计学意义上的存在。

大众的"命定"地位，其实也因为电子媒体的单向交流的特性。鲍德里亚认为电子媒体阻止了反馈，使任何交换的过程都成为不可能，而这就是大众传媒的抽象特征，社会控制和权威体制也正是建立在这种抽象特征之中。所有大众传媒的资讯和交流都消除了意义，从而使听众和观众处于一种平面化的、单向度的经验之中，被动地接受形象或拒斥意义，而不是主动地参与到意义的流程和生产过程之中。

（二）詹明信的电影理论

美国当代著名的马克思主义和后现代主义美学家弗雷德里克·詹明信（Fredric Jameson，1934— ），长期执教于加州大学、耶鲁大学和杜克大学，主要著作有《马克思主义与形式》（1971）、《语言的牢笼：对结构主义和俄国形式主义的批评》（1972）、《政治无意识》（1981）、《晚期资本主义的文化逻辑》（1997）等，他在总结西方后现代理论家思想的基础上，提出了自己对后现代理论与艺术的看法，并用左派激进主义观点加以分析，对后工业化时代资本主义社会文艺现象进行了深入的研究，提出了许多新颖的见解，在西方学术界可谓独树一帜。

詹明信撰写了两部专门研究电影的著作《可见的签名》（1990）和《地缘政治美学》（1992），认为"当代电影领域本身就是一块奇特、处于开拓中的荒地，在这里，旧的现代主义美学及同类的现代小说与大量新的、更'后现代'的视觉刺激并存、重叠在一起"①。他认为，要想深入研究后现代艺术，就必须研究与分析后现代电影，因为后现代电影是后现代艺术特征的集中体现，他认为后现代艺术具有如下特征：边界的消失、情感的丧失、历史感的消失和深度模式的消解。

1. 后现代电影生存环境　詹明信从马克思提出的"社会环境决定社会意识"的基本原理出发，在著作中着重描述了后现代电影的生存环境，认为，市场资本主义时代出现的是现实主义，垄断资本主义时代出现的是现代主义，而晚期资本主义（或多国化

① （美）弗里德里克·詹明信：《文化转向》，胡亚敏等译，北京：中国社会科学出版社2000年版，第100页。

资本主义）时代出现的是后现代主义。后现代主义是当代多国化的资本主义的逻辑和活力偏离中心在文化上的一个投影。詹明信描述了后现代文化逻辑的三个主要表现：首先，表现为空前的文化扩张；其次，表现为语言和表达的扭曲；再次，表现为其理论作为一种"后哲学"，不再宣布发现真理是自己的义务和天职。与此相联系，后现代主义的表征为距离感消失、深度模式削平、主体性丧失和历史意识隐退。詹明信认为，后现代文化氛围下的西方电影，大都打上了后现代的时代烙印。他认为，电影与建筑一样，与经济和技术密切相联，作为一种文化工业，电影具有明显的消费娱乐性质，常常为消费而生产某种虚假的形象，"现代社会空间完全浸透了影像文化，萨特式颠倒的乌托邦的空间，福柯式的无规则无类别的异序，所有这些，真实的，未说的，没有看见的，不可表达的，相似的，都已经成功地被渗透和殖民化，统统转换成可视物和惯常的文化现象"①。后现代电影之所以产生上述光怪陆离的现象，与西方后现代社会与文化的零散化和碎片化难脱关系。詹明信还说："文化的威力，可使社会生活里的一切活动都充满了文化意义（从经济价值到国家权力，从社会实践到心理结构）。"② 后现代文化出现转型：空间优位、视像文化盛行、高科技狂欢，这些都在后现代电影中得到了体现。

2. 电影从"蒙太奇"过渡到"大杂烩" 后现代电影影像不同于现代主义电影影像，缺乏连贯和逻辑，展示影像碎片，给人一种拼贴感。詹明信认为："现代主义和作品中的美学形式仍然可以用电影蒙太奇的逻辑加以解释，正如爱森斯坦在理论上所作的总结那样，把毫无关系的意象并列仍然是寻求某种理想形式所必需的，后现代主义那种杂乱的意象堆积却不要这种统一，因此不可能获得任何新的形式。我们可以归纳说，从现代主义到后现代主义的这种转变，就是从'蒙太奇（montage）'向'东拼西凑的大杂烩（collage）'的过渡。"③ 他列举戈达尔的后现代电影来说明自己的观点：在戈达尔执导的电影中，观众看到的不是由行动和事件组成的连续的情节，而是一段一段互不衔接的视觉形象。

西方后现代电影既是生产又是游戏，在解构社会的同时也解构了自身。后现代电影常常运用"古今同戏"的策略，使观众产生时空倒错的荒诞感，如银幕上一位宫廷贵妇手提便携式计算机，一位文艺复兴时期的艺术家骑着摩托车绝尘而去，历史与现实被导演安置在同一平面，使我们生活其间的日常文化现象充满幽默感。在后现代电影中，时间早已丧失，标准也已崩溃，观赏过程便是一个自由拼贴的过程，没有了终极判断，只有相对意义上的多元判断。后现代写作"使得每一句话都没有固定的标准，后一句

① （美）弗里德里克·詹明信：《文化转向》，胡亚敏等译，北京：中国社会科学出版社2000年版，第108页。
② （美）弗里德里克·詹明信：《晚期资本主义的文化逻辑》，陈清侨等译，北京：生活·读书·新知三联书店1997年版，第504页。
③ 同上书，第292页。

话推翻前一句,后一个行动否定前一个行动,形成一种不可名状的自我消解形态"①。后现代媒介社会的信息内爆,使人产生了强烈的挫折感和断裂感。面对新的语境,现代主义电影的整体叙事失去了存在的条件,后现代电影导演抛弃了因果主导的缜密的理性叙事,追求碎片式的形象。"后现代作者有意违背线性次序,故事的情节顺序颠三倒四,由结尾重又生发成开端,暗示着某个无穷无尽的循环往复特性"②,对于后现代电影的这种写作方式,詹明信是持反对态度。他认为,艺术感性魅力的丧失,艺术感知模式的支离破碎,使艺术不再具有超越性,艺术一步步成为非艺术和反艺术,艺术成为适应性和沉沦性的代名词。

3. "怀旧电影"分析 在众多类型的后现代电影中,詹明信特别提出"怀旧电影"来进行分析。"怀旧电影是复古的而不是历史的,这解释了为什么它必定将其兴趣中心转向视觉、为什么动人心魄的形象取代电影的陈旧的讲故事的方式的原因;并且,我认为,不言自明,对形象的注意不仅削弱了叙述而且表现出与更纯粹的叙述之间的不相容性"③,詹明信拿"怀旧电影"与"历史电影"作比较,认为"怀旧电影"是一种将历史包装成商品,并把它作为纯粹商业消费的对象推荐给观众的电影文本,"历史"成了后现代电影编导随便虚构的对象;"历史电影"也许讲叙的是历史上的遗闻逸事,但却有一定依据,构成了对正史的补充或参照。詹明信把乔治·卢卡斯的《星球大战》看作"怀旧电影",因为这部影片满足了人们回到过去的时代,并且再次体验怪异的欲望,"在我看来,找出怀旧电影所采用的对具有当代背景的电影以侵入和殖民化的方式是极富说明意义的:基于某些理由,我们今天似乎不能聚焦于我们生活的现在,似乎已经变得不可能获得我们自己当下经验的审美表现"④。怀旧电影是将古人经过包装之后,使其适合于现代人的欣赏口味,满足现代人的窥视欲。

在《后现代性形象的转变》一文中,詹明信通过对英国电影导演德里克·贾曼、非洲电影导演苏里曼·西塞和墨西哥电影导演保罗·勒迪克所执导的电影的具体分析,阐释了后现代怀旧电影的特点:"内容与形式的分离暗含了由演员模仿的先前场面的存在,由此再次证实和强化了电影影像的虚幻性质,并通过运用巧合的形象在梦幻般的表演中恢复某种'真实的世界'。"⑤ 在怀旧电影中,历史背景仅仅起到符号的作用,它提供的是伪历史的形象,"后现代的怀旧电影准确地说就是这样一套可消费的形象,经常以音乐、时装、发型和交通工具或汽车为标志。在这些电影中,时代的风格就是内容,并且它们以我们所讨论的特定时代穿着时髦的人取代了事件,这样就产生了套话式

① 王岳川:《后现代主义文化研究》,北京:北京大学出版社1992年版,第328页。
② (美)波林·罗斯诺:《后现代主义与社会科学》,张国清译,上海:上海译文出版社1988年版,第104页。
③ (美)弗里德里克·詹明信:《文化转向》,胡亚敏等译,北京:中国社会科学出版社2000年版,第127页。
④ 同上书,第9页。
⑤ 同上书,第121页。

的一代一代的周期，正如我们所看到的，这并非没有影响到它对叙述的作用"①。观众在欣赏此类怀旧电影时，并不注意历史的发展，而是注意过去的形象，寻觅自己"失落的欲望"。实际上，怀旧电影发挥的是一种"大众化历史"的功能，仿效僵死的风格，凭借昔日的形式，抒发后现代主义的情怀。

4. 后现代电影与"认知绘图" 在《晚期资本主义的文化逻辑》、《可见的签名》与《地缘政治美学》等著作中，詹明信提出了一个特殊的概念——"认知绘图"，来说明后现代电影可以反映出社会环境的风貌。

詹明信将"认知绘图"这一新概念与阿尔都塞的意识形态理论结合起来，运用于电影研究领域，从而使这一概念带有普遍意义，使其具有政治文化色彩。"譬如说，在处理某个社会空间时，我们可把针对特定的社会阶段以及在其本国和国际上的境况来进行分析。充分地掌握了认知地图基本的形式后，我们便能找出自己跟本地的、本国的以及国际上的阶级现实之间的社会关系"②。詹明信提醒各国电影研究工作者，找准自己在"认知绘图"上的位置十分重要，否则便会迷失研究的方向。"认知绘图"是一种注重文化相关性的思维模式，也是一种从全局观照文化（包括后现代电影）的新视野。

（三）布尔迪厄的电视批评

皮埃尔·布尔迪厄（Pierre Bourdieu，1930—2002），当代法国最具国际性影响的思想家之一，他的《实践理论概要》（1972）是经典的社会学著作，此外还有《实践的逻辑》（1980）等，而其媒介文化观主要体现在《关于电视》这部成书于1996年的后期著作中。

布尔迪厄的理论旨趣与法兰克福学派的精英们对文化工业批评具有相当的接近性，如阿多诺关于文化工业是资本主义社会中操纵大众意识形态的工具，以及服从于资本主义商品交换逻辑的观点，就与布尔迪厄概括的电视的反民主的象征暴力和受商业逻辑制约的他律性两个基本功能的观点很接近。而且同样地，他也对大众媒介采取严肃的批判立场，他认为，电视正在对艺术、文学、科学、哲学和法律等文化生产形成巨大的危险，揭露电视的象征暴力，使这一切大白于天下，进而唤起人们自由表达自己观点的自觉意识，乃是一个社会学家不可推诿的责任。

布尔迪厄指出，电视在当代社会并不是一种民主的工具，而是带有压制民主的强暴性质和工具性质，他从三个方面揭露了电视在当代社会中符号暴力特征。

1. 揭露电视行业的职业眼光和内部循环所导致的同质化 比如，电视本该提供信

① （美）弗里德里克·詹明信：《文化转向》，胡亚敏等译，北京：中国社会科学出版社2000年版，第125页。
② （美）弗里德里克·詹明信：《晚期资本主义的文化逻辑》，陈清侨等译，北京：生活·读书·新知三联书店1997年版，第512页。

息展现事物，但它却要么不展现，要么使事物变得微不足道，或与现实毫不相关。究其根源是因为电视人有一种特殊的"眼镜"，他们透过这特殊的"眼镜"去看世界，对某些事物视而不见，对另一些事物则片面夸大，这种选择原则有一个确定的目标："对轰动的、耸人听闻东西的追求"①。为此，各家电视台争相抢新闻，占头条，制造轰动，以求区别于别的同行和其他电视台。从表面上看，这将导致不同电视机构之间的竞争和新闻业的多样化和多元化。但布尔迪厄却入木三分地揭示了这种竞争的必然逻辑和后果："为了第一个看到或第一个让人看到某种东西，他们几乎准备采取任何一种手段，但是，为了抢先一步，先别人而行，或采取与别人不同的做法，他们在手段上又相互效仿，所以他们最终又在做同一件事，那就是追求排他性，这在其他地方、在其他场可以产生独特性，但在这里（指电视——引者注）却导致了千篇一律和平庸化。"②

追求抢先导致了争相仿效，强调排他性的特色则形成了大同小异，最终结果是电视节目和内容的内在同质化。从报纸到电视，从一家电视台到另一家电视台，信息的内部封闭循环流动导致某种整伤。

2. 警告人们"电视是一种极少有独立自主性的交流工具"③。 因为电视外部受制于收视率，内部则有一系列控制手段和程序，还有各种看得见或看不见的审查，主持人角色行为的限制，时间分配的限制，谈话内容的限制，演播程序的限制，甚至主持人的不经意，都在行使电视的符号暴力——拒绝自由交流。因此，电视不利于表达思想，必须在"固有思维"的轨道上运作。由于电视需要一种"快速思维"，所以，电视只赋予一部分"快思手"以特权，出现了一批"媒介常客"，思想的颠覆性沉沦于老生常谈之中。说到底，电视不过是提供了一种消化过的食品和预先形成的想法。这样，布尔迪厄也就从电视节目参与者和电视节目之间不可逾越的游戏规则角度，揭露了它的压制自由交流的特征。

3. 指出在后现代文化中，影像文化具有特殊优越地位 这一优势地位致使电视在新闻场中经济实力和符号表达力都占据上风，进而对其他媒介（比如印刷媒介）构成了一种暴力和压制，甚至影响到它们的生存，以至于文字记者的主题只有得到电视机制的呼应才变得更有力、更有影响，这便导致对文字记者的地位和角色的深刻怀疑。

在揭示电视的这种功能特征时，布尔迪厄关注的焦点在于："象征暴力是一种通过施行者与承受者的合谋和默契而施加的一种暴力，通常双方都意识不到自己是在施行或在承受。和其他科学一样，社会学的职能就是揭示被掩盖起来了的东西；只有这样，它

① （法）皮埃尔·布尔迪厄：《关于电视》，许均译，沈阳：辽宁教育出版社2000年版，第17页。
② 同上书，第18页。
③ 同上书，第39页。

才能有助于将作用于社会关系、尤其是把传媒关系的象征暴力减少到最低程度"[1]，表明了作者鲜明的文化批判立场。

关于电视与商业的关系，布尔迪厄不但揭示了单个现象，更重要的是，他从社会学角度以其独特的"场"理论来分析这一现象："新闻界是一个场，但却是一个被经济场通过收视率加以控制的场。这一自身难以自主的、牢牢受制于商业化的场，同时又以其结构，对所有其他场施加控制力。"[2]

在布尔迪厄看来，20世纪50年代，电视关心的是文化品味，追求有文化意义的产品并培养公众的文化趣味；可到了90年代，电视的一切都受制于收视率，而收视率又是追求商业逻辑的必然结果。"通过收视率这一压力，经济在向电视施加影响，而通过电视对新闻场的影响，经济又向其他报纸、包括最'纯粹的'报纸，向渐渐地被电视问题所控制的记者施加影响。同样，借助整个新闻场的作用，经济又以自己的影响控制着所有的文化生产场"[3]。

于是，电视极尽媚俗之能事来迎合公众，从脱口秀到生活纪实片再到各种赤裸裸的节目，最终不过是满足人们的"偷窥癖"和"暴露癖"，具体表现为：

第一，由于把收视率作为电视的基本目标，电视逐渐开始走向非政治化或中立化。收视率对电视的直接作用是对轰动的、耸人听闻东西的追求，于是最有收视效果的社会新闻取代了电视的文化品味和政治功能。"社会新闻，这向来是追求轰动效应的传媒最钟爱的东西；血和性，惨剧和罪行总能畅销"[4]，这一方面导致了电视对现实事件的选择和排斥，另一方面又必然把各种信息依照社会新闻的模式来处理和表现。这一做法的直接后果乃是信息垄断和排斥，因为大多数人是通过电视来接受信息的，"这样一来，便排斥了公众为行使民主权利应该掌握的重要信息"[5]，使受众的政治知识趋向于零。"社会新闻造成的后果就是政治的空白，就是非政治化，将社会的生活转化为轶闻趣事和流言蜚语，把公众的注意力集中并吸引到一些没有政治后果的事件上去"[6]。

第二，传媒化的经济力量渗透到纯粹的科学领域和艺术领域，进而造成了传媒与学人或艺术家"合作"（合谋）来危及科学和艺术的自律性。最典型的表现是电视开始扮演真理裁判者的角色来定夺科学理论和艺术品，这严重地干扰了科学场和艺术场固有的内在游戏规则，并欺骗了大多数外行，形成了一种误导；还有一些人误以为成功与否取决于传媒的承认和好评，取决于在传媒上所获得的知名度，而不是科学界和艺术界内部

[1] （法）皮埃尔·布尔迪厄：《关于电视》，许钧译，沈阳：辽宁教育出版社2000年版，第14页。
[2] 同上书，第62页。
[3] 同上书，第65～66页。
[4] 同上书，第14页。
[5] 同上书，第15页。
[6] 同上书，第59页。

同行的评价。这就必然使得一些专家学者向媒体投降和献媚,热衷于在科学场和艺术场之外去寻找认可和象征资本。① 至于媒体内外的"隐秘的合作"——"互搭梯子",诸如电视惯常搞的各种"排行榜"之类来暗中实施商业化的策略,使得作者和记者互惠互利,已经是纯粹的商业把戏了。②

鉴于此,布尔迪厄提出,在电视强大的压力(以及它内在的商业逻辑侵蚀)面前,科学知识和艺术创造如何保持自身的合法化,不但涉及与传媒的关系,而且涉及自身的存在和发展。

(四) 阿伯克龙比论电视的后现代特征

英国兰开斯特大学社会学教授尼古拉斯·阿伯克龙比(Nicholas Abercrombie)的后现代电视批评理论,近年来在我国颇有影响,本书主要介绍其《电视与社会》关于艺术的主要观点。

1. 后现代社会是图像化的,电视在其中起到了关键作用 阿伯克龙比指出,作为社会中的人,我们越来越生活在现实的图像或画面之中,而不是直接生活在现实之中。实际上,图像与现实之间不再有隔阂。比如,假如我们去大湖区,我们并不是像华兹华斯那样直接地目睹山川、溪草和羊群,"我们完全是通过电视纪录片、电影、广告和华兹华斯的诗所创造出的图像来了解这些景物的,所有这些图像不仅有力地再现了湖区景色,而且还从较广泛的意义上呈现出一幅乡村生活的画卷"③。

2. 后现代社会是消费主义的,电视反映和宣扬了肤浅的文化 阿伯克龙比指出,从图像的另外一层意义来看,当今社会离不开图像的设计、外观的完善和风格的表现。现代文化注重表象,已达到青睐形式、忽视内容的地步。"一方面,它注定会引起对声色的渲染;另一方面,它又宣扬了消费主义,因为人们花钱想买的就是某种风格或图像。而且,这种没有深度、肤浅的文化在电视中得到了反映和宣扬"④。

3. 后现代主义冲破了传统的窠臼,电视取消了历史 在阿伯克龙比看来,(电视)不考虑高雅文化与通俗文化之间的差异性,也不管不同历史时期存在的差别。如音乐电视上所播放的流行乐录像的各种图像镜头取自于历史体裁、文化体裁、精美广告艺术素材。

然而,"音乐电视只是把这些论述和不同特征一并收罗进来,吸收各个传统、根据自身的目的需要对它们进行再加工、再利用,并将其改编成 24 小时连续播放的电视节

① (法)皮埃尔·布尔迪厄:《关于电视》,许均译,沈阳:辽宁教育出版社 2000 年版,第 74 页。
② 同上书,第 67 页。
③ (英)尼古拉斯·阿伯克龙比:《电视与社会》,张永喜等译,南京:南京大学出版社 2001 年版,第 42 页。
④ 同上书,第 43 页。

目。音乐电视还抹杀了过去和现在的界限，因为它不加区别地利用不同历史时期的电影手法和艺术运动，而且，它还时常不适当地运用罗马、中世纪等以往时代的背景和服饰。这类电视文本的立场是万物皆存在于时间的连续性之中：过去、现在和将来并没有呈现巨大的时间障碍，它们倒成了一个人们可以随意光顾的时间段"①。

"诚然，一些电视也是拼凑而成的，是由许多不同来源的成分糅合在一起的产物，它们不必在乎材料来源的真实性。许多喜剧性节目（比如《弗伦奇与桑德斯》）就是采用这种形式的"②。

4. 后现代主义文化是自我指认的，电视是自我复制的　阿伯克龙比以电影《未烙印的小牛》为例，指出它大量地加入了其他电影的有关内容，不仅有些场景取自其他西部片，而且还参用了其他完全不同类型的电影中有主角演员露面的一些情节。而当今的电视也不断地取材于自身的其他节目内容，"新电视的主要特点是它越来越少地谈论外部的世界。由于许多喜剧节目的笑料取自其他电视节目，所以，如果人们不经常看电视，就不能理解这些节目"③。

5. 电视并不遵循写实和叙事的传统手法　"事实上，它通常对这些传统手法不够严肃。《唱歌的侦探》和《双峰》便是典型的例子。其他电视系列剧对写实的传统手法也不够严肃，因为它们会从对某个场景的现实描绘转向正在进行的节目拍摄工作。比如，在《狂怒之下》中，场景在故事发生的现场和摆放着纵横交错的电缆、设备的摄影棚之间移来移去。……在电视发展的早期，制作人费尽周折地隐蔽制作设备；而现在，新电视则有意暴露摄像镜头"④。

6. 电视具有零散性　阿伯克龙比指出，电视是由大量的非联成一体的短片组成的，音乐电视就属于零散化的电视形式。在这一形式中，图像通常并非为了创造一个有意义的整体而摄制的，整个电视是各个不连贯的电视短片串播的过程。

因此，阿伯克龙比认为："电视是典型的后现代主义形式。这一方面体现在电视运用图像和零散式播放这一方法时所产生的全面影响上；另一方面，个别的节目也是后现代主义的，因为它们冲破了界限，突出外表，自我指认，既非写实，又非叙事。不过，这些特征到底有多大的意义或新颖性，还不大清楚。比如，文化形式一直是自我指认、打破界限的。至于说电视，更容易接受这些特征，这最有可能是由于观众越来越成熟、能力越来越强的缘故。再者，从后现代主义角度对电视所作的大多数分析举例的范围都比较狭窄（例子主要是青年人看的节目）。绝大多数的电视节目和一些最受欢迎的节目

① （英）尼古拉斯·阿伯克龙比：《电视与社会》，张永喜等译，南京：南京大学出版社2001年版，第45页。
② 同上书，第43页。
③ 同上书，第44页。
④ 同上书，第45页。

除了少数之外,都不具备上面列举出的特点。例如,《加冕典礼街》就牢牢维系着写实的叙事传统。然而,最为重要的是,不管怎么去看待电视内容的后现代主义性,电视的关键特点在于观众的反应。"①

第二节 后现代主义影视批评方法

在对电影批评的关系上,后现代主义没有形成一套像其他理论方法一样系统完整的理论和批评方法,这是因为在本性上怀疑统一的理论框架是后现代主义的本质特征之一。后现代观念通过动摇较早理论的既有知识系统和本体论观念对电影研究产生影响。

一、分析后现代电影的技巧和手段

大部分后现代作品把"拼贴"作为屡试不爽的手段。詹明信也认为"拼贴,像戏仿一样,是对一种特殊或独特风格的模仿"②。解构主义大师雅克·德里达把拼贴和蒙太奇看成是后现代话语的主要形式。在后现代影片中,影像画面可以像活页纸和扑克牌一样任意组合,因此,通过拼贴构建的后现代影像是一个"东拼西凑的大杂烩"。以《大电影之数百亿》(以下简称《大电影》)为例,片中对20余部经典电影情节、场面艺术性地戏仿的同时也艺术性地进行着影像的拼贴。除此之外,它的拼贴技巧还表现在以下几个方面③:

1. 众多类型影片的时尚拼贴 后现代影片惯于杂糅不同类型的影片。后现代主义电影大师昆汀·塔伦蒂诺就曾直言不讳地称其每部戏都是东抄西抄、抄来抄去,然后把它们混在一起。和恰克·罗素的后现代影片《面具》杂糅了黑帮片、动作片、警匪片、喜剧片等多种类型影片一样,《大电影》也是多种类型影片的大杂烩,其中有爱情片《雏菊》、《我的野蛮女友》,西部片《断背山》,恐怖片《午夜凶铃》,动作片《十面埋伏》,警匪片《无间道》,歌舞片《如果·爱》,动画片《冰河世纪2》,以及后现代影片《阿甘正传》,等等。《大电影》不是不同类型影片的简单堆砌,而是借助炒房这一故事把这些类型影片有机地融合在一起,避免了影片类型的单一化倾向。

2. 风格多样音乐的杂糅拼贴 影视文本里的音乐是起渲染和铺陈故事的作用,不

① (英)尼古拉斯·阿伯克龙比:《电视与社会》,张永喜等译,南京:南京大学出版社2001年版,第45~46页。
② (美)弗里德里克·詹明信:《文化转向》,胡亚敏等译,北京:中国社会科学出版社2000年版,第5页。
③ 参见何静《戏仿·拼贴·反讽——影片〈大电影之数百亿〉后现代叙事策略探析》,《电影评介》2007年18期。

宜多，只需有固定的几首贯穿整个作品。善用拼贴的《大电影》就颠覆了这一戒律，在整个影片中杂合了 RAP 说唱音乐、时尚流行音乐、进行曲等多式多样的音乐类型。比如，开头飞翔着的鸽子唱的就是 RAP 音乐，潘志强在碧水云居开盘时唱的也是 RAP 音乐。搬迁办张主任和安德森你追我赶时就拼贴了郑钧的流行歌曲《赤裸裸》；鸽子店员工在给鸽子拔毛、工地里的两帮人脱掉衣服较量时都拼贴杜德伟的《脱掉》；而安德森的一句"你把我的女人带走"戏仿的是温兆伦的《你把我的女人带走》。

3. 特技、多媒体剪辑技巧的巧妙拼贴 高特技魅力在这也得到了完美体现。与德国后现代电影《罗拉快跑》异曲同工，《大电影》也把分割画面、圈入圈出、DV 录像、外加字幕、高速度节奏等特技和多媒体剪辑技巧性地融合在其中。比如，安德森和潘志强两人赛车时的画面就分割成了两个画面，一个是安"车王"的赛前准备画面，一个是潘"车王"的赛前准备画面。当要戏仿某电影时，采用了"圈入、圈出"。潘志强在《雏牡丹》中拿出 1 美元时就拼贴了字幕："××论坛出品、如发现盗版、全家死光光"。还有，安和潘在竹林里挥刀快砍就是对画面做了高速度节奏的特技处理。对碧水云居曝光的画面则选用了 DV 录像中的画面。可以说，对类型影片、音乐和多样特技、剪辑技巧的拼贴，丰富了电影艺术的表达技巧，同时还使"电影艺术的神圣感与崇高感也得以拆解，深度模式也受到冲击，使电影回归到原初状态"①。

20 世纪末的这种挑战电影叙事极限的叙事倾向就像空穴来风。如果我们愿意仔细深究溯源而上，早在 20 世纪初（1916 年）格里菲斯的《党同伐异》就已露组合拼贴的端倪。影片由"母与法"、"基督受难"、"圣巴特罗缪节大屠杀"、"巴比伦的陷落"四个段落组成，段落之间，以一个母亲摇摇篮的镜头作为连接契机贯穿全片，作为时代周而复始的隐喻。而发生在不同地区、不同时代含有人类自相残杀的故事情节的交织又突出了这样一个主题：从古到今，正是仇恨与偏见导致了流血、杀戮和战争。格里菲斯不愧为卓越的电影大师，超前的探索与创新成为 20 世纪末拼贴式电影叙事若隐若现的启蒙。在此之后，电影艺术不断地探索着表现的多重可能，在不断地自我肯定与否定批判中实现对旧形式的解构与突围和对新形式的打造与潜建。

比如，影片《暴雨将至》、《低俗小说》、《爱情麻辣烫》、《重庆森林》等中外佳作也明显地带有后现代特征的拼贴式结构之组合段叙事：影片呈板块式，分成若干段落，并相对独立地讲述故事，即把一个或多个故事分割、拆卸和重新组装，以便在不同的平面上来展开。时间的线性在不同的平面中被交叉甚至颠倒，人物的线索在不同的平面中不是被集中而是零散化并呈现出放射的形状，它表意的动机不是建立在情节的线形发展上，而只能通过各个部分的相对特征和彼此关联来寻找破译的途径。②

① 曾耀农：《中国近期电影的后现代批判》，武汉：华中师范大学出版社 2004 年版，第 100 页。
② 参见张丽萍《完整的碎片——拼贴式电影叙事分析》，《浙江职业技术学院学报》2003 年第 3 期。

二、分析后现代电影非常规叙事

1. 交叉的叙述　大多数传统电影一直遵守着这样一条叙事原则：两条或多条线索，最终交叉成一条走向故事结局，整部影片大致按戏剧的模式"开端—发展—高潮—结局"层层推进。这种叙事不仅建立了一个封闭的系统，把虚拟的情节消融在一个封闭环路式的构架中，沉淀出观众定向的审美期待与凝滞的认知图式；也铸成艺术创作与欣赏的非良性循环，创新在传统那里成了翻不出如来手掌的孙悟空。于是，就有了一代又一代的先锋来消解传统，而传统也曾是昨日英雄。在这类拼贴式电影中已不能满足于单一的叙事，线性因果或被分裂并置或被打乱重建，改变之后是深度神话的浮出水面。

如电影《低俗小说》将故事分切得七零八落却又从容地娓娓道来，观众一方面在跳跃的情节中晕头转向，另一方面却为上下"位移"带来的刺激兴奋异常。影片总共进行了两次分段，第一层次把影片分成四个相对完整的故事，这个故事的主人公在另一个故事中成为背景。同时发生的四个故事是：

（1）快餐店里一男一女冒险打劫却受到黑道人物文森特和朱尔斯的阻止。
（2）文森特和朱尔斯替老板催债，发生的事情导致朱尔斯幡然醒悟。
（3）文森特奉命陪伴老板的妻子。
（4）拳击手布奇金表的故事，又被分成颠倒错乱的几个段落，相互之间被打破并相互交叉，结构的次序和规则在这里被遗忘，观众的视线被扭曲模糊。而叙述在导演眼中已不再局限于单情节、单线索，而是该怎么拍就怎么拍，唯一的目的就是吸引观众，让观众踏踏实实地沉浸于影片由自由所带来的快乐之中。在昆汀·塔伦蒂诺眼中，电影就是电影，就是给你刺激与新鲜的东西，而《低俗小说》就是在此思路的产物。

2. 分立的时空　对时空近乎偏执的嗜好，是一代又一代哲学家、艺术家穷其一生的追求。而在电影艺术家眼里，时空的自由拼贴、分立和对传统封闭的开放性拓展已越来越试图超越艺术表现的阈限。

作为一门时空艺术，电影的叙述必须通过空间现象的流动，以空间的表现来说明时间的变化。传统影片中的时空配置大多取决于叙述时间与故事时间的比例，故传统剧作的叙事过程往往消融于一系列按因果格式发生的时间、空间结构中，叙事包裹于井然有序的线性时空以达到清晰性叙事的目的。而在后现代语境下，能指与所指之间却由必然关系变成随意性的多元关系，历史意识的消失产生断裂，使后现代诸如历史、连续性浮上表层，并在非历史的当下时空体验中去感受断裂。把两个或多个相异时空拼合在一起，抵消了古代、现今与未来的时空界限，界定现今的相对时空或界定古代、未来的二元对立性时空早已不复存在。正如詹明信对于后现代思潮下的时空观所作的分析，他用时间的空间化把这两组特征（表面与断裂）联系起来，时间成了永远的现时，因此是

空间性的，我们与过去的关系也变成了空间性的。反映在剧作中，即时空非由完整事件构成。在后现代时空中，人类丧失了给自己定位的能力，人的独立性消失，在自圆自满的时空固有位置也消失踪迹。

正如王家卫的经典作品《重庆森林》，片中的时间是断裂的、变形的。两个毫不相干的时空平行叙述，将时间分成断裂的两块，时间在两个故事中没有接点也没有交叉，就像现代人的生活，只有此刻，没有过去，亦不知道未来。导演王家卫敏感地意识到后现代人们生存的自我与极端孤独的状态，故以时空的断裂与分列对立影射每个人相对于另外的任何人的片断式的感悟：每一分钟你都置身于某个特定的时空，邂逅或偶遇的人与事在下一分钟的时空有多重可能，或相识相恋，或彼此只是匆匆过客、陌路人而已。

 3. **失线的人物** 艺术是为人的，是表现人的，是人类自身对象化的全心灵投入。自古以来，"人"是一个突出的主体，是"万物的尺度"。故传统电影剧作中，往往重视人物的性质或特征，围绕这个主体和他所呈现的特征去构成人物关系，而人物关系的展开和由此产生的情节在他那里是存在关联的。电影创作者考虑得更多的是人物形象将设置成怎样的身份，他们各自的活动范围、思想倾向以完成人物个性与共性兼容的"典型"，借此来传达某种精神和意念。

然而，在后现代思潮下，有关"主体"的理解以及客观化的倾向对传统的人物塑造观念造成了前所未有的冲击和改变，人的贯穿作用不知不觉地被消解了。

后现代语境下，主体只是行而上学思维的一种虚构，无意识才是真正的主体。然而这种本能欲望随着文明的产生和发展以及人的社会化被驱逐出意识，成为"阴影"和无意识。故真正的主体是叛逆、反秩序的，它始终处于被统治、被理性和秩序排斥的状况，反映在电影剧作中是人物的任务并不是为了情节而存在。瞬息万变而复杂的现代生活造就了人物关系的无疾而终甚至人物形象的符号化，亦成为后现代文化背景下迅速交往但又缺乏建立深刻的精神面貌的一个反映。

在这一点上，王家卫的《重庆森林》似乎最贴近这种类似破碎的电影观念。风马牛不相及的两个故事时空的拼贴，各个段落都有各自的主角，而这个段落的人物在下一个段落却又忽而无迹可寻。都市中人的归属感被不断削弱，四海为家，社会和职业的流动性以及日益松弛的社会约束形成一个个"孤寂的人群"，表达了后现代的寂寞与情感耗尽的没有结果。

虽然以单个故事来看，人物是连串的封闭的整体，而且导演也力图在分段中拼贴重组接续，让人物完成表面的串线功能。然而，故事的逆时前进、人物的瞬间交叉使原本连贯的人物构成情节因果的不再统一。最后，我们恍然于传统情节叙事的错觉迷潭，却又信服于导演精心设置的那个美丽的生命错觉。

三、分析后现代电影的表达方式

戏仿，又称戏拟，是在自己的作品对其他作品进行借用，以达到调侃、嘲讽、游戏甚至致敬的目的，属二次创作的一种。"戏仿"一词来源于英国，早在1598年英国人约翰逊编的《牛津英语辞典》中就有解释，即"模仿，使之变得比原来更荒谬"。在20世纪五六十年代，由于解构主义对中心边缘化、去意义等哲学理念的强调，戏仿成为解构主义文论中重要的术语旨意，它不仅显示了对传统文类以及母题的改造不单纯是对某一事件的戏谑和嘲讽，而且延伸到对社会生活、文化传统等的仿制、调侃和意义消解。可以说，戏仿的策略在电影叙事中的运用为当代电影的娱乐化趋向奠定了基础。①

戏仿是被后现代电影广泛运用的表达方式。

戏仿的对象通常都是大众耳熟能详的作品。举例来说，香港电影导演兼演员周星驰在《大话西游》和《功夫》等影片中大量使用了戏仿，引用的来源有《西游记》、李小龙的影片、《黑客帝国》等。戏仿本身也可能成为戏仿的来源，例如在一些在线文章中借用《大话西游》中的经典对白来达到恶搞的目的。

戏仿的另一重要手法是拼接和组合。在《首尔的星期天》中，拼接组合在根本上忽略了统一的意义框架问题，而相比同类其他影片，不论其娱乐性还是其艺术性都是个中翘楚。这部作品包容了戏仿叙事呈现出的所有特质，时代背景作用的淡化，经典类型文本题旨的逆转，情节之间的无关联性，以及悲剧因素向喜剧效果的转化，等等。如果细加分析这部影片可以发现，影片故事既带有荒诞的色彩，但置于叙事框架中时则消弭了其中的荒诞，因为这里采用了日常事件与荒诞事件互证的手法，比如狼人与学校生活等。每一个故事都是观众熟悉的类型电影故事的重复，两个来自西方电影，如狼人题材、外星人题材，而鬼魅与复仇则带有更为浓烈的东方色彩，但在影片中被给予了现实的存在环境与现实的事件脉络。在拼接过程中，每一故事的主题展露的悲剧色彩都得到了抑制，而不是彰显。应该说在一定意义上，悲剧的组合因为其细部处置与点睛的文本处理，使悲剧事件戏剧化、娱乐化，这种颠覆传统的处理方式应该看作一个突破。

第三节　后现代语境下的中国电影

本节以冯小刚式（亦简称冯式）电影作为主要参照，分析后现代文化对中国电影的影响，以及自20世纪90年代以来中国电影所表现出的后现代文化特征。

① 参见刘新巧、褚灏《戏仿——影像叙事的后现代策略》，《岱宗学刊》2007年第6期。

一、精神迷惘的影像展现

在一个价值失衡的时代，痞子就会成为英雄。

中国历史上没有任何一个历史时期，如此的繁华又如此的贫瘠，如此的喧哗又如此的沉默，如此的高亢又如此的迷茫。也正因如此，才向这个时代的电影艺术家们提出了尖锐的课题：关注人的生存，负起道义的责任，维护起码的人道和正义。

然而，在冯小刚式的中国电影中，我们看到的却是电影人缺乏自己的信仰和价值立场，在外在的权威（如"17年"时期的"电影为政治服务，为工农兵服务"，"文革"期间更成为帮派政治斗争的工具）一旦瓦解后，便普遍陷于精神的迷惘和价值的混乱之中，于是他们便有两条路可走：一是向外取悦大众，也就是媚俗；二是向内自娱自慰，萎靡自己也亵渎着艺术。而这，正是我们从冯小刚式电影中所看到的景象。

先来看媚俗，它是指文化生产者在社会消费大众面前，不再是告诫人们和引导人们应该怎样，而是受有形与无形的经济力量和市场需求的操纵，从范世、导世走向了阿世、媚世。这种媚俗倾向与大众传播媒介相结合，成为文化生产者普遍恪守的一种伦理准则。

米兰·昆德拉指出："媚俗一词指一种人的态度，它付出一切代价向大多数人讨好。为了使人高兴，就要确认所有人想听到的，并服务于既成思想。媚俗，是把既成的思想翻译在美与激动的语言中。它使我们对我们自己，对我们思索的和感觉的平庸留下同情的眼泪。……大众传播媒介的美学意识到必须讨人高兴，和赢得最多数人的注意，它不可避免地变成媚俗的美学。随着大众传播媒介对我们整个生活的包围与渗入，媚俗成为我们日常的美学观与道德。"[①]

这种媚俗倾向使得后现代大众文化表现出种种特有的征象，表现出消遣性、平面性、包装性、低幼性、快餐性，虽然媚俗是对于消费大众的趣味的趋从和附和，但它并不是被动的，如果说它更是主动的，那么其主动性是通过制造时尚的文化策略而得到表现，而制造时尚又往往是通过满足大众的需要而实现的。与近几年的流行时尚，蹦迪、选美大赛、时装表演、超女、写真集、真人秀……一样，冯式电影无一不是人为的，无一不是像炒股票一样炒热的，在这种制造时尚的行为背后起作用的往往是获取利润的商业目的，使"戏说"心态和"漫画"心态蔚然成风，一批纯粹搞笑取乐的影视作品成为市场的宠儿。

这种媚俗倾向服从的是多数原则，正如克尔凯郭尔所言："现代的主要动向，是朝着大众社会流去。换句话说，随着社会日益集体化外象化的结果，个人遂告死亡。目前

① （捷）米兰·昆德拉：《小说的艺术》，孟湄译，北京：生活·读书·新知三联书店1992年版，第159页。

的社会思想……是根据所谓'多数法则'而定。只要我们有足够的个人凑成一个多数——也就是凑成群众——就行，至于每个人的素质则无关紧要。而群众之所在，真理在焉。——现代世界相信如此。"①

多数原则实质是对于商业效益的追逐，因为谁赢得了多数，谁就能获得市场的主动权，成为市场的宠儿。多数化意味着巨大的购买力，是上座率、收视率、发行量和畅销度的保障。因此，这一部分消费者乃是当代社会媚俗行为的主要对象。

这一方式的典型样板就是冯小刚的电影。冯式电影的最醒目特性就是"调侃"，即取消生存的严肃性，将沉重的人生化为轻松的一笑，支撑它的是"我是流氓我怕谁"式的"无知者无畏"。它不肯定什么也不否定什么，语言和游戏的快感就是一切，从而也拒绝生命的批判意识，还把承担本身化为笑料加以嘲弄，说到底是趣味的世俗和生命的孱弱。它们迎合的是大众的麻木看客心理，把生活和生命中本该经历和正在经历的苦难化作毫无重量的傻笑，于是，"好好活着"成了必然的结论，大众的宣泄和意识形态的诡计在这里得到奇妙的混合，共同上演着轻浮艺术、伪装生活、背向良知的假面剧，这与电视剧《贫嘴张大民的幸福生活》有相同的功效，与当今活跃于电视荧屏的所谓"情景喜剧"走的是一个路子。

而所谓"自娱自慰"，代表就是冯小刚式的某些片子，它们热衷于自我情感的把玩，个体经验的书写，对历史、人类、社会等"宏大叙事"的躲闪和避让，其结果就只能是精神的萎靡和艺术精神的阙如，其表现就是影像的拼贴。按照列维-斯特劳斯的理论，拼贴是原始部落中人们的正常实践，他们创造性地组合手边现有的材料与资源，制造出一些可以满足当下需要的物件、符号或仪式。而如今被拼贴的影像成为一种通用的、非人化的、套话式的媒体语言，来满足消费意识形态的需要。通过拼贴的快速流动的影像，故事叙述的随意穿插、拼贴，表现了现代生活的断裂与破碎，并且通过华丽的商品包装，通过城市化符号的不断刺激，使人们获得感官上的极大满足，导致后现代文化的平面化和平庸化。

在冯式影视剧中，影像常常成为一种支离破碎的堆积，既然时间的连续性在影像中已经不复存在，那么影像便成了一堆断了线的珍珠，MTV常常是将若干并无内在逻辑联系的画面堆砌起来，电视连续剧《编辑部的故事》、《我爱我家》、《东北一家人》，电影《甲方乙方》等其实都是若干小品的堆砌，而有些朦胧诗更是若干意象的堆砌。这些堆砌的影像画面可以像活页纸或扑克牌一样任意组合，其结果就是拉康所说的"符号链条的断裂"。

再一种表现是"能指的碎片"。在后现代文化中，一种破碎的片断的文化形态是其

① 转引自（美）威廉·白瑞德：《非理性的人》，杨照明译，哈尔滨：黑龙江教育出版社1988年版，第173页。

主要形态，整个文化处于一种片段的破碎的和无中心的状态中，而生活在后现代的主题，则始终被一种断裂所笼罩。

拉康认为，在一定的符号中，能指与所指之间的联系靠比喻和转喻来维系，能指是意识，所指则是无意识。比喻是在一个能指与另一个能指之间建立联系，这是意识与意识之间的联系，例如用大地比喻母亲。而转喻则是意识与无意识之间的联系，例如用对母亲的依恋转喻对故乡的怀念，这是在能指与所指之间建立起联系，同时，转喻也通过无意识与无意识之间的连接来表达意义。这样，符号就通过比喻与转喻沟通了意识与意识、无意识与无意识、意识与无意识，因此在符号中有着历史的积淀，有着昨天的回忆。然而，一旦从过去通向未来的时间连续性崩溃了，那么符号的表意链条也就随之断裂，比喻与转喻的功能、能指与所指之间的联系便都随之消失，剩下的便只是一大堆零散的、杂乱的能指，于是符号便在能指的层面上被拉平。

大众文化对意义的消解，导致能指与所指的分离，甚至于能指消解、遮蔽了所指，一味追求能指的丰富。能指就是能指，其背后不再有什么负载特殊意义的所指，现象就是现象，真背后不再有什么本质。在后现代大众文化中，能指彻底地摆脱了预定所指的规约而变得轻松自由，在文本形式中，所指拒绝出场或在无限的拖延中永无归期，这也就是"意义的消解"。它们所提供的承诺仅仅是娱乐、轻松、荒诞、黑色幽默等能指的无尽运作和狂欢，所指永远处于"精神的零度"。正如詹明信所指出的，由于意义失落了，词语的物质性变得过大，正如小孩子一次又一次重复一个词语直至它的意义消失掉并且变成不可理解的魔咒一样，一个失去了所指的能指转化成一个形象，将传统深度结构夷平为丧失深度的平面结构。

能指的过剩也割裂了内容和形式的关系，一边是形式漫无节制地膨胀和增殖，一边是内容的空洞和贫乏，其结果是形象遮蔽了思想，外观淹没了个性，充斥着意义匮乏的重复言说、精神贫乏的物质疯长。充斥荧屏的肥皂剧没完没了地演绎着浅薄无聊、情感纠葛和节外生枝的琐碎事端，而要表达的东西却是淡薄贫乏。演唱形式不再重视音乐的内在精神的表达，而是以伴舞队群、形象包装、舞美设计与音响效果等辅助手段，反客为主，舞台整体效果要炫、形象要炫、服装要炫。MTV 也成为表现官能欲望的盛宴，泳装女郎在大海沙滩之间扭捏作态的画面以强烈的魅惑遮蔽了音乐本身，从而使影视作品、文学艺术越来越追求外在的形式，搁置了与社会、历史、现实的必然联系，将文本内容限定在封闭孤立的框架内，使一切都浮上表象，成为丢弃了所指的能指，摒除了意义的符号，不再赋予历史感和现实感的深厚意蕴，而常常流露着一种游戏心态，用层出不穷的无限的能指符号编织光怪陆离的画面和曲折离奇的故事，以强烈的煽情性和刺激性诱导大众的消费冲动，供大众娱乐、娱情、消遣和享乐。

在冯式电影中，能指表现为语言的泡沫和失去重量的人物生存。在这里，自我意识是个体化的，主体精神是萎缩甚至分裂的，影片的内涵层与叙述层则是基本相当的，甚

至可能小于叙述层。如《一声叹息》、《手机》甚至《大撒把》，背景是整个国家民族的伤痛和混乱、迷茫和焦虑，而对于作者和片子中的人物来说，却完全是他自己所记忆和体验到的一段不堪回首的经历，是"个人"对经验的感知和书写，而不是社会政治视角观照之下的"伤痕"或"反思"，充满着自吆和自恋、猥琐和狼狈，并不具有时代视角下的审美价值。因为无论是"调侃"还是"自娱"乃至自怜，如果追问到极致，对"什么是艺术精神"的理解问题，如果我们仍然承认电影是艺术，仍然在艺术的名义下观照电影，那就有一个"在一个缺少诗意的时代，诗人何为"的问题，而恰在这一问题上，冯小刚式电影现象经不起拷问。因为"调侃"和"自娱"实际上来自于一种共同的生活态度，那就是"游戏"人生，但对什么是"游戏"，我们的导演们并没有理解。

在德国古典美学家席勒那里，游戏是弥合人性分裂的途径，是真正人生的体现，涵盖了人生的全部丰富体验，而我们却把它照中文的字面意义解读成"玩"，并延伸为"逃避"和"解脱"。在维特根斯坦那里，是用游戏来解释语言，语言就是对语言的使用，如同按照规则所进行的游戏，在言说之外，并无什么语言的本质，而充分使用语言，就可以充分显示出语言的本质和意义。人生同样如此，人生并不是没有意义，而只是说，人生的意义在于人的生存活动中，人的最高本质即是在自己的生存活动中为自己立法、为自己创造意义。这样的原则用于解释艺术，凸显的恰恰是艺术创造的严肃性和神圣性。

而中国的"玩家"们，既不表现出对某种生存方式的解构，更没有对存在的可能性的探索和构造，换句话说，以苍白的内心油滑的生活态度在实在地"玩"，没有了价值的指向和形而上的精神意向性，就只能是"调侃"和"自娱"。

二、"文化转型"期的定位尴尬

有人喜欢用"后现代"来比附冯式电影，在笔者看来，这是大大值得商榷的。的确，冯式电影对个人意识的强调，个体经验性的凸显，从"历史"到"当下"，从"中心"到"边缘"，从现实到梦呓，从审美到世俗，都与转型期文化呈现出的多元文化并存的复杂性，如前现代性、现代性与后现代性的混合，价值的混乱和重建，意义的丧失和追求，等等相应和，正如电影《顽主》中那个颇具象征意义的镜头：不同时代、不同阶级、不同身份、不同年龄的人——地主、农民、八路军、国民党军人、五四青年、红卫兵、模特儿等，在同一个舞台上"你方唱罢我登台"。但是，"后现代"的比附却失之轻率和简化，是一种"误植"和"误用"。

先来看误植。我们说"后现代的误植"，是说搞错了文化语境。在西方，"后现代主义"有着特定的含义和社会语境，在文化的意义上，它是指经过一系列建构后的超越性否定，换句话说，它正是探询意义的活动自身，是对现代化的工业理性和商品逻辑

的阻击和反抗。

总之,后现代并不是一个孤立的文学艺术思潮,它是整个社会政治经济文化的综合。具体而言,是西方工业文明之后,在商品逻辑充斥社会生活的各个角落后,人要寻找新的生存基点和价值平台的冲动和反思。而在目前的中国,还没有经受西方已经经受过的这种洗礼,从历史和传统文化上,我们也缺少科学和理性的滋浸,在这种情况下,大谈"后现代",岂不是天大的滑稽?而就中国的社会文化状况而言,既没有现实的社会文化背景,也没有主体的探询意义过程,就非常皮相地"嘲弄一切"、"否定一切"、"无价值"、"无深度"、"平面化"、"平板化"等,滑稽之处就在于:你有什么资格这么做?

在一个文化转型、价值转向、旧的理想和信仰遭到质疑而新的价值坐标还没有建立起来的情况下,"嘲弄"和"否定"一切是正常的反映,但它有两种情况:一种是在否定和怀疑一切之后,重新寻找新的生命坐标,我们否定,是因为我们有新的渴望和不满;另一种否定和怀疑则是否定和怀疑就是一切,它是价值取消主义,只能导向虚无。

即便是"虚无",也是被"中国化"。西方文化和哲学中的虚无主义有着独特的意义,它意指近代的理想主义的信仰和价值依据(上帝、科学、理性等),通常是外在于人的生命,而虚无主义所要"虚"和"无"的,恰恰是这种外在于人的价值依据,而绝不是生活、生命本身的意义和价值,相反,它是要将生命的价值落实到生命本身。尼采喊出"上帝死了",是要提醒人们必须独自面对这个晦暗不明的世界,并在其中找寻出新的生命起点和活下去的勇气。它绝不是《红高粱》中的"李大头死了",就可以放纵人的粗野,就任原始的本能和本性无羁地狂欢,而是意味着更强的生命力,也意味着人有可能创造出更高的意义。

所谓后现代的"误用",是说把西方大众文化的世俗化倾向和向前、向上的意义探询活动变成了我们这里的向后的退缩和向下的沉沦。

在西方学术界,所谓世俗化有两重含义:①意味着一种科学理性精神;②指一种追求现世精神和善的生活的倾向,即从宗教禁欲主义摆脱出来,告别来世的追求和信仰。主要表现是实用主义、现世观念和消费意识形态的大行其道,形而上的理想主义被现世主义所取代,世俗的消费主义和享乐主义成为人们追求的一种主要生活方式和态度。

然而,在我们这样一个既没有科学理性精神也没有宗教传统的文化谱系中,西方文化的这种世俗化倾向就变成了赤裸裸的享乐和官能性的满足。

如此,我们也就不难理解冯小刚式电影所表现出的短视眼光、无支撑点的对主流价值观念的嘲弄、对深度的拒绝等特征。如果说"第五代"们还守着一片赤诚,那么冯式电影则把真诚与伪善混为了一谈。于是,他们嘲弄真诚就像嘲弄伪善一样,油嘴滑舌、痞化、调侃就成了他们最为醒目的形态表征。客观地说,这些影片对于"解构"或"矫枉"中国电影传统中某些违背艺术规律的倾向是有贡献的,它们的出现和确立无疑经过了一个去蔽去伪的过程,它们通过对意识形态化了的陈腐文艺和电影观念的对

立与反叛，力争从陈旧观念的虚伪性和欺骗性中解脱出来，并追求真实的个人化的表达而将自己确立起来。他们复归自我或"小我"，用属于自己的感觉去感知，用自己的性灵去领悟，用自己的方式去表现个人化的情绪和思考，也使得国产电影开始关注个体性情感的抚慰，在一定意义上满足了我们个人化的精神和心灵需求。

然而，对艺术的真诚不仅是与外部世界相对的，它更要求以虔诚的内心对抗一己的伪善、丑陋和猥琐，需要一个绝对的价值尺度作为艺术殿堂的准入证，而这些影人未能进一步超越小我，未能走向神性、永恒和绝对等超验价值，而是封闭在孤立个体情感之中。因此，他们的影片所包含的内容被抽空和抽象之后，由于既缺乏生存的基点又失去美学支撑而趋于空虚、渺茫和没有深度的调侃。尤其在目前的中国社会和文化环境之下，对中国的文化中恰恰缺乏的神性意识、终极关怀、普遍信仰的摒弃以至嘲讽，不是无知，也至少是选错了射击的靶子或反叛的对象。所以，20世纪90年代以来以"躲避崇高"、"消解神圣"相标榜的国产电影，实际上是在上演着堂吉诃德大战风车般的喜剧，这种以没有对象的精神反叛为立足点的影片，最终的结果是滑向价值的虚无。在某种意义上，这比"假道德"、"假崇高"更为可怕，因为它抽去了中国电影尚存的一丝对精神家园的留恋、对社会历史责任的承担，从而也把自己推向了被嘲笑和虚无化了的境地。

这也表明，在文化上，他们是"无所适从"的一代，面对"第五代"后新生代导演这样一个庞杂的群体，用外来的文化批评术语进行简单的贴标签式的批评是无法奏效的。

三、价值立场上的犬儒主义

现代主义的终极价值在后现代大众文化中被彻底地颠覆了。由于受到经济冲动的支配，它关心文化的实用价值更胜于关心文化的终极价值，这种实际用途是在当下体现的，而且是和金钱联系在一起的，这样，现代大众文化便以对"兑现价值"的追逐实现了对于文化的终极价值的颠覆。文化的终极价值可以是儒家的"仁"、道家的"道"、佛家的"无"、禅宗的"禅"，也可以是柏拉图的"理念"、圣·托马斯的"上帝"、康德的"最高目的"、黑格尔的"绝对精神"，而这一切在实用主义哲学中都处于被消解之列。后现代大众文化成为平面的、消解意义的文化，颠覆了传统的价值观。

在这种多元主义价值取向中，不再有绝对的理论，也不再有固定的中心以及权威和深度，什么行为都有自己可行的理由，解构了启蒙运动以来的现代性的尺度、理念的绝对性、终极价值，而是"全看你在什么地点，全看你在什么时间，全看你感觉到什么，全看你得到什么培养，全看是什么东西受到赞赏……哪里有许多思潮互相对抗，一切就

得看情况"①。

冯式电影规避价值判断，语言的快感就是一切。

然而，问题在于，这种白描、写实化的"客观"立场在一个信仰失落、价值观念大转换，良知、正义、公平、美和善等这样一些人生的正面都遭到肢解和嘲弄的时代，是否是作为艺术家应该具有的姿态？作为面向大众的文化产品，不表明自己的立场，岂不是精神上的犬儒主义？！换句话说，对过去岁月的苦难不能忘记，失去重量的生命将无力承担历史的拷问。在丢弃枷锁的同时，不能丧失心灵的提纯和天真。

在笔者看来，冯式电影要解决的核心之处正在于此。他们的电影在自觉不自觉地拒斥着向着真善敞开的精神质素，因而也堵塞了美的道路，至少直至目前，他们仍走在一条简单、片面并最终导致没有深度的路上，它在反价值的同时，将真正的良善、美好的东西一起毫不留情地抛弃和否定了。反对一切，否定一切，就成为它的口号。而当它这么做时，它原先具有的积极意义也就全然丧失了，它的活动本身也就变成了一种伪和善的东西，变成了邪恶和卑劣的东西。因为当反对伪价值的时候而不确定真正的价值，那么，伪价值之伪又如何区分？这一反对活动又有什么意义？在真与善两个维度被现代艺术颠覆之后，艺术之美的品性也必然随之倾覆，美的艺术变成了丑的艺术，以丑为美已成为现代艺术的座右铭，而这丧失了真诚之真理和价值的空虚野性的艺术难道是真正的艺术吗？回答只能是否定的，它根本不是艺术，只是一种自我的宣泄，一种与其他满足各种欲望和享乐的商品别无二致的商品而已，其结果，艺术或赤裸裸地沦落为商品，或仅作为小圈子内自娱自乐的杂耍，这难道不是我们目前国产电影的至少部分事实吗？

虽然20世纪90年代以来的中国电影还处于"现在进行时"，但从已经显示给我们的，还很难看出它们是如何加入到社会文化的建设中的。平民化的姿态和边缘化的立场如果成为一种标榜，实际上是文化意识的萎缩，使命和责任感的淡化，没有了对时代风云和社会主题的敏感和积极参与，其作品也就无法取得大众的认可和欢迎，从而也就失去了生命的活力，第六代导演们的影片除了少数的几部，大多没有什么反响和票房，已经说明了这点。以市场规则经营电影，结果却恰恰被市场所冷落，其中的原因也许应该使我们获得某种省悟：作为文化产品的电影，离开了对社会脉搏和主题的触摸，不反映时代风云的变幻，不能参与到社会文化的建设中去，也就失去了生命。

① （法）宾克莱：《理想的冲突》，马元德等译，北京：商务印书馆1984年版，第9～10页。

第四节　后现代主义影视批评实例

后现代主义与王家卫电影①

王海洲

一、碎片写作/表象沉溺

电影是现代化进程中随着技术进步而诞生的，它本身是现代化的成果。如果从整体性的观点来看，常规的电影叙事在某种意义上也具有现代性，它犹如"宏大叙事"，以理性作为叙事的思想基础，要求影片的文本具有完整性，要求起承转合，要求有头有尾，它重视因果关系，因为它认为只有合乎逻辑的因果关系才能把一个个细节编织进叙事链条，形成一个无懈可击的闭合叙事，并最终导向一个叙事的终极或者本质；诸如赏善罚恶、正义必胜等。这种叙事也强调对时间的尊重，按照线性史观、线性时间观，依托开端、发展、高潮的结构，循序渐进地推进故事。因而弗里德里克·詹明信这样表述道："现代主义的作品中的美学形式仍然可以用电影蒙太奇的逻辑加以解释，正如爱森斯坦在理论上所作的总结那样，把毫无关系的意象并列仍然是寻求某种理想形式所必需的，后现代主义那种杂乱的意象堆积却不要这种统一，因此不可能获得任何新的形式。我们可以归纳说，从现代主义到后现代主义的这种转变，就是从'蒙太奇'（montage）向'东拼西凑的大杂烩'（collage）的过渡。"②

詹明信在这里提到了一个后现代写作中叙事形态的转变问题——"蒙太奇"到"大杂烩"，而这正是后现代主义理论家和艺术实践者思索的核心，"后现代作家怀疑任何一种连续性，认为现代主义那种意义的连贯、人物行动的连贯、情节的连贯是一种'封闭体'的写作，以形成一种充满错位式的'开放体'写作。即竭力打破它的连续性，使现实时间和历史时间随意颠倒，使现实空间不断的分割切断"③。之所以萌生这种写作意识，是因为面对后现代媒介社会的信息内爆，加重了人们的断裂感和挫折感，人本身也难以形成整体感，曾经作为主体的人已经被零散化了，面对新的语境，现代性

① 本文原载《北京电影学院学报》2001年第3期，选入本书时做了较大幅度删改。
② （美）弗里德里克·詹明信：《晚期资本主义的文化逻辑》，陈清侨等译，北京：生活·读书·新知三联书店1997年版，第292页。
③ 王岳川：《后现代主义文化研究》，北京：北京大学出版社1992年版，第329页。

整体叙事必然崩溃，被现代性奉为圭臬的理性也被后现代主义者否定了，"后现代作者有意违背线性次序，故事的情节顺序颠三倒四，由结尾重又生发成开端，暗示着某个无穷无尽的循环往复特性"①。

简言之，后现代写作也像指导它的后现代主义一样，"向总体性开战"，向因果主导的缜密的理性叙事开战，而在整体性叙事崩溃之后，后现代写作呈现出它的一个重要表征——碎片，后现代作者公开声称"碎片是我信任的唯一形式"。

王家卫的电影中，独立导演的第一部影片《旺角卡门》叙事的整体感比较强，而从《阿飞正传》开始，《重庆森林》、《堕落天使》、《东邪西毒》等，叙事整体感都不强烈，碎片式写作特征占有主流位置，剖析这些文本可以发现，用来黏接情节、事件的因果关系难以寻觅，充满整部影片的，都是碎片似的断块。所以，当观众被王家卫的电影打动的时候，击中人心的往往是一个场面、一句台词、一段音乐或者是一个造型，而对整部影片，往往只有碎片飘浮之后的朦胧感觉。

《重庆森林》本身就是由两个断片组成，通过警察223何志武的叙述勉强地弥补了叙事的断裂。影片开始，芸芸众生中，何志武遇见了林青霞扮演的毒枭，他说："我们最接近的时候，我跟她之间距离只有0.01公分，57个小时之后，我爱上了这个女人。"借助57个小时这个时距，影片开始讲叙何志武自己的故事。等到何志武的故事讲完了，王家卫安排他来到快餐店，遇见了王菲扮演的女招待，何志武又独白道："我和她最接近的时候，我们之间的距离只有0.01公分，我对她一无所知，6个钟头以后，她喜欢了另一个男人。"独白给定的时距——6个钟头，不过是王家卫扮酷的一个说法，实际在影片的叙述时间里，不到6秒钟，何志武就消失了；而"另一个男人"——梁朝伟扮演的警察663出场，开始以他为中心的叙事。这是两个裂隙很大的断片，被王家卫主观地整合在一起，其实，每个断片内部也是碎片纷繁。何志武焦虑的中心——阿美在哪里？阿美是干什么的？阿美为什么离开何志武？何志武何以对阿美如此歇斯底里？女毒枭何以感到死亡的气息渐渐临近？何人陷她于危险境地？这些常规叙事本应关注，本应说清前因后果的叙事要点，王家卫都语焉不详，或者根本就没有在意，表明王家卫不是一个关注因果关系、专心揭示深层真相的导演，他只关注事情的表象，能够展示何志武失恋前后歇斯底里的表象就够了，后现代作者要的就是平面化，深度模式是他们急于拆解的对象。至于阿美，王家卫只是把她变成了一个飘浮的能指，能够诱发何志武说出那些文艺腔就可以了，谁在乎何谓阿美？

王家卫热衷于事物的表象、平面化的表述，使观众在浮光掠影之后产生诸多疑惑。碎片充斥，使影片产生了强烈的断裂感。为了最大限度地减少这种断裂，王家卫采用了

① （美）波林·罗斯诺：《后现代主义与社会科学》，张国清译，上海：上海译文出版社1998年版，第104页。

常规电影避之唯恐不及的手法——内心独白，而且是大量地使用内心独白，王家卫不依靠情节之间的张力而是凭借面对观众的自言自语实现碎片与碎片之间的过渡。《重庆森林》中女毒枭在丢了毒品之后的处境，王家卫也是用独白来串连的："罐头上的日期告诉我，我剩的日子不多了，如果我找不到那班印度人，我就会有麻烦"，否则，王家卫那断裂在影片中间的有关女毒枭的几个段落，更难以形成一个可以自圆其说的动作链。

《重庆森林》、《东邪西毒》、《堕落天使》等几部影片都是在人物的叙述中展开本文，人物独白赋予叙述以主观性，从而遮蔽了全知全能的所谓客观叙事，破除了旨在揭示真理的本质主义，破除了"真实性"，将"真理"宣布为视听"语言的游戏"。而独白又在影片中呈现多重状态，人物都有着语不惊人死不休的独白机会，使叙述人的视点反复跳跃。《重庆森林》中一会儿是 223 何志武，偶尔是女杀手，还有一个 663（梁朝伟）；《堕落天使》中，杀手（黎明）独白一番，女搭档（李嘉欣）独白一番，每个人都活在自己的内心世界，自说自话，尤其是金城武演的那个哑巴，本身没有说话的能力，却絮絮叨叨地说个没完。多重独白使文本呈现出独白之间相互对话的表征，实际运作的结果，显示了人与人对话的根本不可能，因为独白将人都自我封闭起来，大家都只愿把心声说给自己听。同时，这种主观拆解主观的多角度叙述，使文本不再呈现"事实"本身，只是语言的编码和编码的运作，这体现了王家卫的一种哲学观：对不可怀疑的、永恒的"真实"和"终极真理"的彻底怀疑。这在中国导演里面是独特的，侯孝贤拍《悲情城市》、陈凯歌拍《霸王别姬》、张艺谋拍《活着》都试图把握某个事件、某段历史的本质，而王家卫从不关注本质，他偏爱用主观的视角、抽离的手法，将历史或者现实风格化。

在摈弃整体性叙事的同时，王家卫的电影还呈现出一种相对化的叙事趋势。德里达认为，哲学是一种"在场的形而上学"，形而上学是以二元对立逻辑为基础的，这种二元对立可以表现为善/恶、真/假、先验的/经验的、高尚的/卑下的等种种形态，在这种形态下，现代主义者形成了非此即彼的独断论，而后现代主义者认为必须走出独断论，形成或此或彼的选择论。而电影，尤其是主流性的商业电影，恰恰是借助尖锐的二元对立来展开冲突的，它把纷繁的世界化约为简单的二元对立，常常是好人与坏人、对与错、革命与反动等二元性关系，依靠它们之间的矛盾推进剧情，最终形成一个独断论的结局，以达到意识形态的功效。可是在王家卫影片中，他基本消解了二元对立，走向多元相对的共生状态。《东邪西毒》本来也可以拍成善恶冲突十分激烈的武侠片，长期以来，武侠片作为一个类型，它的影片大多是以善恶忠奸的二元对立来结构故事的，可是王家卫放弃了这种能够造成暴烈冲突的叙事方法，里面的所谓坏人也只有马贼一伙、刀客一群，可是这些人被王家卫处理成无名一族，虚化掉了，未能形成主导叙事的动因，而面对东邪、西毒、桃花、慕容嫣/慕容燕、北丐、盲侠等人，王家卫更没有表现出任何探讨对错、善恶的企图。《花样年华》更是一个典型的例子，《花样年华》是一段婚

外情的故事，探讨婚姻与家庭，可是王家卫不再追究婚外恋的对与错，也没有为这个故事设定任何道德标准，他要表达的是两个婚外情的受害者，在调查配偶为何出轨的过程中，察觉到这样的情况也可能发生在自己的身上。《花样年华》表现出的价值观和同时公映的冯小刚作品《一声叹息》相比，显现了导演不同的文化取向、不同的美学追求。

二、消费"历史"

王家卫对60年代有着挥之不去的情结，对60年代的服饰、食品、人际关系有着自己的记忆，并在长大之后，形成自己的"60年代情调"。因为对自己的"60年代情调"十分迷恋，所以拍完了以60年代为背景的展示颓废心态的《阿飞正传》之后，他又拍了将60年代幻化成视觉奇观的影片《花样年华》，他这样解释："我还是一个孩子的时候，身边的叔叔、阿姨看起来都非常体面高尚。但在背后，我们却常常听到我们的父母说他们的闲话。我被这个故事（《花样年华》）吸引的一个原因就是我希望能够重现当时的这种氛围"，"体面高尚"提供了《花样年华》的视觉依据，"闲话"所喻示的互为看守似的紧密型人际关系支撑着影片的叙事，共同营造着王家卫的"60年代情调"。

因此可以说，对本质的漠视并不标示王家卫不喜欢"过去"，事实上，王家卫对"过去"十分迷恋，《阿飞正传》、《花样年华》都把叙事语境放置在王家卫魂牵梦绕的60年代。但是，喜欢也不表示王家卫对60年代承担什么责任，在他的文本中，叙事只是语言的运作，不再是历史的再现和现实的重造，文本提供的只是风格化"记忆"。《花样年华》试图重现60年代，叙事运作的结果，证明影片重构的"60年代"也只是一种王家卫式的"记忆"——鲜艳的旗袍、精美的食品、端雅的做派、紧凑的人际关系，以旗袍为主体的影像世界使《花样年华》成为一部奇观式影片。对此，还是詹明信阐释得比较清楚，"怀旧影片并非历史影片，倒有点像时髦的戏剧，选择某一个人所怀念的历史阶段，比如20世纪30年代，再现30年代的各种时尚风貌。怀旧影片的特点就在于它们对过去有一种欣赏口味方面的选择，而这种选择是非历史的，这种影片需要的是消费关于过去某一阶段的形象，而并不能告诉我们历史是怎样发展的，不能交代出个来龙去脉"[①]。《花样年华》没有历史感，它不准备告诉我们真正的60年代，大陆饥民逃港、六七暴动等香港60年代发生的大事都没有进入王家卫的视野，王家卫聚焦在那个历史阶段，目的是把过去变成过去的形象，把60年代变成60年代的形象。"这种改变带给人们的感觉就是我们已经失去了过去，我们只有些关于过去的形象，而不是

① （美）弗里德里克·詹明信：《后现代主义与文化理论》（第2版），李小兵译，西安：陕西师范大学出版社1987年，第181页。

过去本身"①。

"后现代的怀旧电影准确地说就是这样一套可消费的形象,经常以音乐、时装、发型和交通工具或汽车为标志。在这些影片中,时代的风格就是内容,并且它们以我们所讨论的特定时代穿着时髦的人取代了事件。"②

《花样年华》可以说是詹明信这套理论的忠实践行者,90多分钟的故事,女主角苏丽珍的旗袍用了23件,每件旗袍的视觉效果都很强烈,色彩艳俗,样式端雅,这些影像收到的广告效果是,影片公映之后,竟然在某些地区引起旗袍消费的"怀旧"新时尚;为了表现60年代的饮食,王家卫专门请了一位擅做上海菜的女厨师,设计出数套食谱供剧组拍摄使用,这些食谱现在被一些打着怀旧幌子的餐厅发扬光大,命名为"花样年华套餐",招徕年轻的情侣;张曼玉的发型也请入行几十年的老师傅专门梳理,据说,每次开镜前,最少要花三个小时才能定型;拍摄中,王家卫要求每一格胶片都具有古典美,拍摄场地要求更加古旧,为了体现"60年代香港风格",在取景方面完全遮蔽了今日发达之香港,观看影片,用以表现"香港"的大部分景物实际上乃是在泰国曼谷取景,异域空间在摄影、美工的包装之下,辅以游走其中被王家卫贴上"60年代风格"的人物,被观众指认为60年代的"香港"。也许正由于此,詹明信说:"怀旧电影是复古的而不是历史的,这解释了为什么它必定将其兴趣转向视觉,为什么以动人心魄的形象取代了电影的陈旧的讲故事的方式的原因;并且,我认为,不言自明,对形象的注意不仅削弱了叙述而且表现出与更纯粹的叙述注意的不相容性。"③

由上所述,可以说,王家卫电影的后现代性是基于王家卫把"过去"包装成消费品,并把它作为纯粹审美消费的实物提供给观众,仅以《花样年华》为例,王家卫打破了艺术品与消费品的边界,把消费置换成艺术,并出于自身的目的为自己提供了一系列的伪历史的形象,最终,美感风格的"历史"取代了"真正"的历史。

三、时间的灰烬

在王家卫的电影中,时间一直是个有趣的话题,王家卫对时间玩味起来爱不释手、欲罢不能,他创造了许多有关时间的酷评,为青年雅痞所青睐,广泛地播散在当下的流行文化中。《阿飞正传》中,阿飞张国荣对张曼玉饰演的苏丽珍说:"1960年4月16号下午3点之前的一分钟。从现在开始我们就是一分钟的朋友,这是事实,你改变不了,

① (美)弗里德里克·詹明信:《后现代主义与文化理论》(第2版),李小兵译,西安:陕西师范大学出版社1987年,第182页。

② (美)弗里德里克·詹明信:《文化转向》,胡亚敏等译,北京:中国社会科学出版社2000年版,第125页。

③ 同上书,第127页。

因为已经过去了。"《重庆森林》里面，警察何志武在失恋之后，不停地唠叨："从分手的那一天开始，我每天买一罐5月1号到期的凤梨罐头，因为凤梨是阿美最爱吃的东西，而5月1号是我的生日，我告诉我自己，当我买满30罐的时候，她如果还不回来，这段感情就会过期。"王家卫如此迷恋地使用精确时间，究竟用意何在？王家卫的时间观是什么？"不知道从什么时候开始，什么东西上面都有个日期，秋刀鱼会过期，肉罐头会过期，连保鲜纸都会过期，我开始怀疑，在这个世界上，还有什么东西是不会过期的？"这是《重庆森林》中何志武的一席话，也可能表达了王家卫的时间观——对线性时间的无可奈何和不可忍受，所以，他在下一部影片中，把《东邪西毒》的英文片名叫作 Ashes of Time，中文可以译作"时间的灰烬"，这个概念确实代表了王家卫对时间的态度。《东邪西毒》的开始，王家卫就安排西毒说出自己的内心独白："很多年之后，我有个绰号叫西毒……"这句话对"时间"这个绝对概念的杀伤力无疑是核爆级的，"时间"素以精确著称，而且线性推进、一往无前，光阴一去不复返，可是当"我"说出"很多年之后"的事情时，"我"的位置在哪里？"我"在未来，但是"很多年之后"似乎已经表明我的位置。"我"在现在或过去，那"我"如何知道"很多年之后"的事情？"我"也摆脱了线性史观的束缚，从而在时间的长河中获取了自由言说的权利，最终使时间成为非时间。"所有的未来和过去，永恒与来世的一切枝节，都已经在那里存在着了，都已经被分裂成点点滴滴的瞬间，被分配在不同的人们及其梦幻之中……因此时间在那个世界里是不存在的。"①

王家卫赋予"我"的这种前后矛盾、自相否定的悖论式言语，恰恰是后现代写作不确定性的重要表征，后现代写作"使得每一句话都没有固定的标准，后一句话推翻前一句，后一个行动否定前一个行动，形成一种不可名状的自我消解形态"②。标准已经崩溃，时间也已经化为灰烬，只剩下似是而非的语言游戏，使任何企图厘定准确意义的尝试都成为枉然，观赏过程就是一个自由拼贴的过程，你理解它是什么，它就是什么，这里已经没有了终极判断，只有相对意义上的多元判断，也许还有虚无。

四、空间优位

詹明信在1985年北京大学的讲演中，曾对现实主义、现代主义、后现代主义三个范畴进行过深入的阐释，他认为现实主义是关于货币的，现代主义是关于时间的，那么后现代主义就是关于空间的。③ 在20世纪90年代出版的《文化转向》一书中，他又明

① （美）波林·罗斯诺：《后现代主义与社会科学》，张国清译，上海：上海译文出版社1998年版，第104页。
② 王岳川：《后现代主义文化研究》，北京：北京大学出版社1992年版，第328页。
③ 参见（美）弗里德里克·詹明信《后现代主义与文化理论》，李小兵译，西安：陕西师范大学出版社1987年版，第194页。

晰地指出"空间优位"是后现代文化的重要表征，当今世界已由时间定义走向空间定义，在后现代世界中，空间具有主宰地位。在这种语境下我们去读解《东邪西毒》，就发现王家卫在让时间变为非时间以后，《东邪西毒》成为假托在古代的一个用影像营造的后现代世界，空间成为这部影片的核心要素。

《东邪西毒》里面，人物都被命名为权力空间的主人，如东邪、西毒、北丐等，他们的代号都是以空间来定位的，而且这部影片赋予每个侠士不同的空间的特征，特定的空间都与人物的性格相连，沙漠中的欧阳峰、奇异窑洞中慕容嫣/慕容燕永远相伴着那个光影闪烁的转动鸟笼，桃花永远牵着马站在五彩河中，洪七居无定所，连他老婆也要到欧阳峰的住处来找他，孝女始终拉着毛驴相伴那棵孤独的小树，基本上，每个人物都被他所处的空间所框定、所命名。而且，从整个影片的表意策略上，空间也有着破题点睛的含义，洪七问欧阳峰："这个沙漠后面是什么？"欧阳峰回答："是另外一个沙漠。"随后，欧阳锋解释了人们对空间的困惑，"每个人都会经历这个阶段，看见一座山，就想知道山后面是什么。我很想告诉他，可能翻过去山后面，你会发觉没什么特别，回头看会觉得这边更好"，但是，影片最后，欧阳锋对自己先前表现出的睿智和理性产生了怀疑，"看着天空在不断地变化，我才发现，虽然我在这里很久，却从来没有看清这片沙漠。以前看见山，就想知道山的后面是什么，我现在已经不想知道了"。"沙漠"、"沙漠后面的另一个沙漠"，"山"、"山的后面"，王家卫利用空间的意象，修辞性地表述了宿命、无奈、偶然的观点，同时，还可以继续追问，难道沙漠不正是欧阳锋性格的转喻？王家卫用影像表现的沙漠"孤独而高傲"，王家卫的人物们不都扛着"孤独而高傲"的标签吗？他们害怕被拒绝，为了避免出现这种尴尬的局面，他们总是先拒绝别人，他们总是选择逃避，最终，他们维持了"高傲"，走向了"孤独"。

《堕落天使》这部影片里，空间更成为一个致命的因素，影片有一个叙事的核心，就是杀手黎明和搭档李嘉欣不能在同一时间拥有同一个空间，当他们在共处一个空间能够见面的时候，那就是诀别的时刻。在这部影片的开始，为了突出空间问题，王家卫用了并列的手法来展现场景和动作，李嘉欣走在地铁站、踏上电动滚梯、取钥匙、进入黎明的蜗居、打扫房间、看电视、窗外轰鸣而过的城市快车，此时李嘉欣对着镜子整理容颜、涂抹口红，似乎等待情人或者丈夫归来；同时，黎明出现在同一个地铁站、踏上同一个电动滚梯、取钥匙、挂钥匙，进入房间，可是刚才整理容颜的李嘉欣却没了踪影，一场预期中的团聚变成了黎明独守空房，黎明看同一台电视，窗外仍然有城市列车奔过。这些琐碎的并列叙述，看似闲笔，其实，王家卫借此把影片的叙事核心表述出来，黎明和李嘉欣不能同时拥有同一个空间——也就是他们不能见面，不管这个空间是地铁站、还是藏身的蜗居、还是用以消遣的酒吧，他们必须尊重这个游戏规则，他们必须面对空间保持距离、保持清醒。但是，女拍档李嘉欣暗恋杀手黎明，为解相思之苦，她只能在黎明杀人完事之后，进入他的藏身蜗居收拾残局，她带走了黎明用过的床单、喝过

的空酒罐，回到自己的房间，从床单上嗅闻杀手的气息，用杀手留下的火柴点燃杀手留下的香烟，在陶醉中自慰，践行着伊布·哈桑所说的后现代人物的卑琐性。然后，李嘉欣来到杀手曾经流连过的酒吧，说出自己的内心隐秘："看一个人丢掉的垃圾，你会很容易知道他最近做过什么事。每次他都会来这个酒吧，看来很喜欢这里的清静。有时，我会坐在他坐过的位子上，因为这样，我好像感觉和他在一起。"这时的李嘉欣还清楚，游戏规则必须遵守，"有些人是不适合太接近的"，而她自己又"是一个很现实的人，我知道怎样可以让自己更加快乐"，如何快乐？那就是拟想一个二人的"共有空间"，感觉上和黎明在一起就行了。但是最终他们还是决定突破空间的戒律，见面了，这就是影片序幕的场景，李嘉欣没有初次见面的快感，拿烟的手指颤抖不已，而黎明在喃喃自语："我和她合作过155个星期，今天还是第一次在一起。因为人的感情是很难控制的。所以我们一直保持距离，因为最好的拍档是不应该有感情的。"他们由于感情因素消除了距离，营造了"共有空间"，结果就是灭顶之灾，黎明丧失了性命，李嘉欣失去了"他"，"今年的冬天我感觉特别长，虽然每天都吃很多东西，我仍感到冷"，李嘉欣在血的教训面前明白与搭档相处的最好方法是保持距离，尊重空间，不要闯入搭档的空间，所以，她决定"我不会再去替人铺床，检查他留下的垃圾"。

　　王家卫营造的都市空间还有一个特征，就是喧嚣中的孤独，这是都市的一个重要表征。《重庆森林》开始，就是拥挤的人群，一个呈现消费景观的都市空间，然后出现阿武这个芸芸众生中的一员，配上他的独白："每天你都有机会跟别人擦身而过，你也许对他一无所知，不过也许有一天，他可能成为你的朋友或者知己。"而在梁朝伟扮演的警察663部分，王家卫则利用杜可风的摄影技术，风格化地营造这个空间，数次，警察663立在快餐店门口，而他身后的街市人群在做了技术处理以后，快速穿过，后景的动更反衬前景的静，这种特殊的影像，不仅打破了时间的神话，使时间自相矛盾，更通过营造的空间凸显了警察663在都市中的光荣孤立。也许，在此重温恩格斯的都市描述会对我们理解王家卫营造的都市空间有所裨益，后现代文化的预言家本雅明对这段话宠爱有加，多次引用。恩格斯说："伦敦人为了创造充满他们城市的一切文明奇迹，不得不牺牲他们的人类本性的优良的特点……这种街头的拥挤中已经包含着某种丑恶的违反人性的东西。难道这些群集在街头的代表着各个阶级和各个等级的成千上万的人，不都具有同样的特质和能力，同样是渴求幸福的人吗？……可是他们彼此从身旁匆匆而过，好像他们之间没有任何共同的地方。好像他们彼此毫不相干，只有一点上建立了默契，就是行人必须在人行道上靠右边走，以免阻碍迎面走来的人；谁对谁连看一看也没想到。所有这些人愈是聚集在一个小小的空间里，每一个人在追逐私人利益时的这种可怕的冷

漠,这种不近人情的孤僻就愈使人难堪,愈是可怕。"①

王家卫用影像为我们营造了这个空间,窄狭、局促、冷漠,但同先哲们相比,王家卫已经没有了试图抵抗的意味,他只想沉浸在这个空间,观察它、认识它而不去改变它,他知道,任何试图改变的努力都是徒劳,还不如让主人公们在"堕落"中充当"天使",尽享当下的快感与孤寂。

五、结语

王家卫运用边际策略,既是后现代的践行者,又充当着后现代的抵抗者,他营造出高雅而颓废的韵味,并使之物化为文本,成为文化符码,播散到时尚的潮流之中,供人们在闲暇时间消费。影片是文化消费物,也是商品,在后工业的消费社会中,按照鲍德里亚的观点,商品在价值和交换价值之外,还有一个符号价值,王家卫电影的流行,除了文本的魅力之外,还有一个不容忽视的因素,就是"王家卫电影"的符号价值被大众看中,看"王家卫电影"成为文化身份的象征,是大众塑造自我的必需。在当今社会,人已经不能自己证明自己,只有通过消费、通过消费获得的符号才能证明自己,看王家卫的电影、看冯小刚的电影、看琼瑶的电视剧,大众取得了不同的文化符号,从而也被人指认为不同的文化身份。大众对文化符码的选择,是我们考察王家卫现象时不容忽视的一个因素。

本章深入阅读文献

1. (美)丹尼尔·贝尔. 资本主义文化矛盾[M]. 赵一凡,译. 上海:上海三联书店,1989
2. (美)弗里德里克·詹明信. 后现代主义和文化理论[M]. 李小兵,译. 西安:陕西师范大学出版社,1986
3. (美)弗里德里克·詹明信. 晚期资本主义的文化逻辑[M]. 陈清侨等,译. 北京:生活·读书·新知三联书店,1997
4. (荷)佛克马等. 走向后现代主义[M]. 王宁等,译. 北京:北京大学出版社,1991
5. (法)利奥塔. 后现代状态——关于知识的报告[M]. 车槿山,译. 上海:上海三联书店,1997
6. (法)利奥塔等. 后现代主义[M]. 赵一凡等,译. 北京:社会科学文献出版社,1999
7. (美)大卫·雷·格里芬. 后现代精神[M]. 王成兵,译. 北京:中央编译出版社,1998
8. (美)道格拉斯·凯尔纳、斯蒂文·贝斯特. 后现代理论[M]. 张志斌,译. 北京:中央编译出版社,1998

① (德)瓦尔特·本雅明:《发达资本主义时代的抒情诗人》,张旭东、魏文生译,北京:生活·读书·新知三联书店1989年版,第138页。

9. （德）科斯洛夫斯基. 后现代文化——技术发展的社会文化后果［M］. 毛怡红，译. 北京：中央编译出版社，1998
10. （英）特里·伊格尔顿. 后现代主义的幻象［M］. 华明，译. 北京：商务印书馆，2002
11. （法）让·鲍德里亚. 消费社会［M］. 刘成富，全志钢，译. 南京：南京大学出版社，2006
12. （法）皮埃尔·布尔迪厄. 关于电视［M］. 许均，译. 沈阳：辽宁教育出版社，2000
13. （美）斯蒂芬·贝斯特，道格拉斯·科尔纳. 后现代转向［M］. 陈刚等，译. 南京：南京大学出版社，2002
14. （美）约瑟夫·纳托利. 后现代性导论［M］. 杨逍，张松平，耿红，译. 南京：江苏人民出版社，2005
15. （美）乔治·瑞泽尔. 后现代社会理论［M］. 谢立中等，译. 北京：华夏出版社，2004
16. （美）爱德华·赛义德. 文化与帝国主义［M］. 李琨，译. 北京：生活·读书·新知三联书店，2007
17. （美）马泰·卡林内斯库. 现代性的五副面孔［M］. 顾爱彬，李瑞华，译. 北京：商务印书馆，2002
18. （美）波林·罗斯诺. 后现代主义与社会科学［M］. 张国清，译. 上海：上海译文出版社，1998
19. 王岳川等. 后现代主义文化和美学［M］. 北京：北京大学出版社，1992
20. 王岳川. 后现代主义文化研究［M］. 北京：北京大学出版社，1992
21. 盛宁. 人文困惑与反思：西方后现代主义思潮批判［M］. 上海：上海三联书店，1997
22. 徐贲. 走向后现代与后殖民［M］. 北京：中国社会科学出版社，1996
23. 王治河. 后现代主义词典［M］. 北京：中央编译出版社，2004

第十一章　影视女性主义批评方法

女性主义（feminism），主要被理解为以女性体验为起源和动机的社会理论、政治运动。可以说女性主义影视批评是女性主义理论中的一个重要分支，其目的在于瓦解影视中对于女性创造力的压抑以及银幕上对于女性形象的剥夺，恢复女性作为影视表演者、创造者和欣赏者的自有身份。

第一节　女性主义理论概述

女性主义理论致力于在全球范围内实现男女地位的平等，其一重要观点认为：女性的地位标志着一个民族或社会的文明发展程度，女性地位的低下不仅仅意味着女性的失败，与此同时，对男性而言，这样一种在平等的两性关系中生活的可能性也同样被消除。

对于女性主义流派的划分，最为普遍认可的方法是所谓的"三大家"（自由主义女性主义、社会主义女性主义和激进女性主义），加上后来兴起的后现代女性主义，这些流派虽然都致力于男女地位的平等，然而其各自的起源、性质及具体主张却都不尽相同。

一、自由主义女性主义

（一）流派特征

自由主义女性主义的思想脉络发源于十六七世纪的社会契约理论，立足于启蒙理性，他们主张人人生而平等，并应是独立的和自由的。鉴于当时社会环境将女性整体拒之门外的残酷形势，他们着重提倡女性的个人权利，政治、宗教自由，女性的选择权与自我决定权，其基本观点是：理性、公正和机会均等、选择的自由。

1. 理性　代表向当时的权威质疑，要求女性独立平等的社会地位，他们推崇向政府游说，通过向决策者施加影响，对政策加以改良达到改变社会态度的目的。

2. 公正和机会均等　自由主义女性主义者认为女性受压迫的根源在于缺乏公平受

教育和公平竞争的机会。同时也反对对女性的照顾性政策，希望建立能人统治的社会。

3. 选择的自由　反对传统哲学思想认为女性在理性上比男性低劣的观点，反对强调性别的差异，强调两性在人的本质和理性上的相似。

除此之外，自由主义女性主义关注的焦点问题还有性别定义问题、经营管理与女性理性能力问题，以及平等的教育权，同等的经济权，平等的公民权和政治权、生育权，社会服务等问题。

（二）代表人物

1. 玛丽·沃斯通克拉夫特（Mary Wollstonecraft，1759—1797）　早期自由主义女性主义的主要代表人物，其著作《女权的辩护》于1792年出版。在书中，她批判了卢梭的女性观，指出虽然女性很温柔、缺乏抱负，但是性别气质的区分是人为的，女性应当对自己的生活负责。她对将女性排除在教育之外和否定女性理性能力的社会后果进行了有力的批判，提出两性充分平等的要求，包括两性平等的公民权、政治权利、受教育权利以及男女两性的道德水准。可以说这本书是19世纪之前少数几篇称得上是女性主义的著作之一。

2. 约翰·斯图尔特·穆勒（John Stuart Mill，1826—1890）　作品《女性的屈从地位》在1869年出版，全面阐述了自由主义女性主义的观点。他在这部著作中阐述了应当将启蒙主义用于女性的观点，认为女性的从属地位是早期历史野蛮时代的产物，并不是一种自然的秩序。他当时提出的一个著名论断是："一个性别从属于另一性别是错误的"。穆勒虽然主张男女两性在政治、教育和就业上的平等，但是还是坚持认为男女在社会上应有不同的角色。很多批评穆勒的人认为他没有遵循自由主义原则。

3. 西蒙娜·德·波伏娃（Simone de Beauvoir，1908—1986）　其著作《第二性》1949年出版，波伏娃指出男性将他自己定义为"自我"，将女性定义为"他者"，分析了女性是男性的"他者"的处境，最早从性别的角度较为全面地探讨了有关女性的若干理论问题，指出在社会中，从地位上，女性不仅与男性不同，而且低于男性。书中许多观点都为后来的女性主义批评家所沿用继承。该书奠定了女性主义批评的基础，被誉为"女人的圣经"。《第二性》既提供了分析框架的范例，也预言了20世纪70年代女性主义电影批评探讨的问题：文化对他者形象的建构、女性对被压迫境遇的同谋、男女作家不同的文化生产地位等。

二、激进女性主义

（一）流派特征

激进女性主义出现于20世纪60年代，其主要理论趋向有二：一是关于男权制的理

论；二是对于女性是一个阶级论断的强调。

1. 男权制理论 这一理论由凯特·米勒特在《性政治》一书中提出，是对传统的权力以及政治观念提出的挑战。激进女性主义强调自己是关于女性的理论、由女性创造的理论、为了女性创造的理论，其基本观点是：①把对女性的压迫视为统治的最基本最普遍的形式，旨在理解和结束这一统治；②男权制概念是所有概念中的关键，一是男性统治女性，二是男性中长辈统治晚辈；③所有女性应团结成一个阵营共同斗争；④男权统治不仅局限在公众领域，私人生活领域中也同样存在。此外，激进女性主义还有两个基本命题：一是在资本主义市场经济中，交换价值先于使用价值；二是在男权体制中，交换价值是由男性来定义的。

基于上述观点，激进女性主义致力于以下领域的工作：被强奸妇女救助中心、受暴女性庇护所。他们活跃于和平、生态、生育权利、反淫秽色情作品以及同性恋权利运动等领域，目标在于以赋权机制取代男性统治机制。

2. 强调女性是一个阶级 基本观点是：①个人问题就是政治问题；②阶级压迫的根源是男权制；③对男权制进行心理学、生理学上的解释；④男女本质不同；⑤社会须改变；⑥等级必须消灭。激进女性主义认为女性是被压迫阶级，现行社会体制是性阶级体制，他们关注性和身体的领域，甚至认为女性身体是自然界的畸形创造，生理原因是导致受压迫的根本原因。20 世纪 70 年代，激进女性主义转向谴责男性，将男性当作敌人。

（二）代表人物

1. 费尔斯通（Shulamith Firestone，1945— ） 代表作《性的辩证法》，被誉为对女性受压迫进行系统分析并解释其根源的最早尝试之一。她在这部著作中表达的一种观点十分引人注目，即她认为女性依从地位的根源在于人类生物学的某些永存的事实，那就是：婴儿的成熟期很长，这决定了其对女性的依赖；同时，生育导致女性身体变弱，使她们必须依赖男人。由此逻辑，她得出结论：女性解放要靠"生物革命"以及一系列的技术进步才能实现。

2. 凯特·米勒特（Kate Millett，1934— ） 美国女权主义者，其《性政治》（1970）一书最早将男权制（父权制）这一概念引入女性主义理论。该书批判了社会中存在的两性不平等的关系，作者以文学文本作为性政治分析的依据，通过对 D. H. 劳伦斯、亨利·米勒、诺曼·梅勒和让·热奈特四位作家作品中表现出来的性别权力关系的剖析，指出在文学这种父权意识的文化产物中，男性作家凭借其性别意识，在他们的小说这个小天地里，再现着现实世界的性政治。可以说，米勒特的重要性在于第一次引入了女性阅读的视角，提出振聋发聩的性政治理论，并且提供了女性主义"抗拒性阅读"的榜样。

三、社会主义女性主义

(一) 流派特征

社会主义女性主义活跃于 19 世纪到 20 世纪 60 年代,大本营在英国,其理论基础是历史唯物论。社会主义女性主义认为必须改变整个社会结构,真正的性别平等才能实现,女性问题在工人运动、社会民主运动和马克思主义运动中将得到根本的解决。具体来说,其观点有:①女性也是一个阶级;②试图用"异化"的概念来解释女性受压迫的现实;③摆脱压迫的道路就是克服女性的异化和消除劳动的性别分工;④它的最终目标是使社会上男女阶级的划分归于消失;⑤它解放女性的战略是性别特征的变革和生育的变革;⑥不赞成独立的女性主义政治。

社会主义女性主义认为女性的不利地位是社会和历史的原因造成的,因此要改变女性地位,应为其争取特殊的保护性立法以及救助弱势群体的特殊措施,以此争取平等地位,他们一个主要现实斗争要求就是男女同工同酬。同时,他们也认为资本主义社会中的四种结构(生产、生殖、性和儿童教化)在家庭中的结合形成了女性受压迫的物质基础,只有推翻资本主义制度,转变男权制心理,女性才会真正获得解放。

社会主义女性主义最关注的问题有:女性参加社会劳动的问题;家务劳动不被当作工作的问题;女性劳动报酬低于男性的问题。他们认为只有建立社会主义才能将这些问题彻底解决。

社会主义女性主义受到了马克思主义极大的影响,但同马克思主义女性主义相比,经济决定论的因素较少,它认为男权压迫同阶级压迫同等重要。

对社会主义女性主义的批评主要集中在:其对于男性的主要领域是生产、而女性为生殖的定义是错误的,并进而将公领域定义给男性、将私领域定义给女性更是对女性非常不利的。

(二) 代表人物

朱丽叶·米切尔(Juliet Mitchell,1940—),社会主义女性主义的最重要的代表人物之一。她 1966 年发表的《女性:最漫长的革命》为女性运动的一部纲领性文献。她在书中对马克思主义的妇女理论作出了独到评论,她把妇女受压迫机制概括为四大类,那就是生产、生殖、性和儿童的社会教化,它们相对独立又相互依存,只有改变结合成一个整体的这四大结构,妇女才能真正获得解放。

四、后现代女性主义

(一) 流派特征

后现代女性主义是随着西方国家进入后工业化社会而出现的崭新的理论流派,甚至被某些理论家称为"第三次浪潮",它不仅颠覆了男权主义秩序,甚至在一定程度上颠覆了女性主义三大流派据以存在的基础。

后现代女性主义的理论渊源是后现代主义思想家福柯,另外,拉康和德里达的理论也受到了后现代女性主义的高度重视和大量印证。后现代女性主义的主要主张有:

1. 挑战关于解放和理性的宏大叙事,否定所有的宏大理论体系 试图建立社区理论,即:①将道德和政治观念建立在小范围的特殊社区的经验之上,否定因果联系和宏观社会概念;②关注无意识和下意识;关注矛盾、过程和变化;③关注个人的肉体特质;拒绝男权宏大叙事、普适性理论和客观性。

2. 反本质主义的社会建构论 反对将主体性视为固定的、人文的本质,反对人们总是强调女性的生育能力及其对女性特质产生的影响,反对性别的两分,甚至反对性别概念本身,反对以为性别是天生不可改变的思想。

3. 关于话语即权力的理论 认为女性处于长久连续的压力之下,必须摆脱这种权力和规范的压制,女性应开始重视话语。因此,后现代女性主义的抱负之一就是要发明女性的话语,以此产生新的知识,制造出新的真理,并组成新的权力。

4. 关于身体与性的思想 后现代女性主义所谓新的话语也就是身体的快乐,他们尝试将肉身化的女性的他者性视为抵抗和转变之基础,即用女性的身体作为抵抗男权制的基础。

5. 多元论与相对论的思想及其最终导致的个人主义政治 后现代女性主义倡导的是对普适性的破坏。他们发起了自传行动,倡导女性写作自我表现的文本,将个人的经验与政治的问题联系在一起写作,打破学院式的传统模式,倡导没有固定界限的圆形写作和圆形思维,主张写作就是写自己。

(二) 代表人物

1. 埃莱娜·西苏(Hélène Cixous,1937—) 法国著名女权主义批评家。她认为在男权中心社会中,男女的二元对立意味着男性代表正面价值,而女性只是被排除在中心之外的"他者",为了消除这种二元对立,西苏提出了以实现"双性同体"为目标的女性写作理论,她就女性写作提出"描写躯体"的口号,倡议用肉体表达自己的思想。同时,女性写作还应有其独特的、区别于男权文化的语言,这种反理性、无规范、具有破坏性和颠覆性的语言将摧毁隔阂、等级、花言巧语和清规戒律。

2. 露丝·伊瑞格瑞（Luce Irigaray, 1930— ） 法国又一重要的女权主义批评家，提出独特的女人谱系和女人腔主张，对父权制社会所坚持的男女二元对立也做了尖锐的批评。她指出，在这个社会中，从身体的社会和心理学意义上，女性是被动的和被阉割的。其女人谱系是指要建立一种新型的母女关系，以取代俄狄浦斯三角关系中的男性中心，在这种女性谱系中，女性之间的关系上升为主体间的关系，而不是沦为客体。女人腔则是指一种非理性的女性话语方式，这种方式永远在滚动、变化中，意义不定、无中心、跳跃、隐秘、模糊。

此外，女性主义还有文化女性主义、生态女性主义、第三世界女性主义和黑人女性主义、心理分析女性主义、女同性恋女性主义等许多流派。

第二节　女性主义影视批评方法

一、女性主义影视批评成就

美国著名文艺理论家乔纳森·卡勒曾说："女性主义批评比其他任何批评理论对文学标准的影响都大，它也许是当代批评理论中最富有革新精神的势力。"① 我们也同样可以说，女性主义影视批评"是当代影视批评理论中最富有革新精神的势力"，成果相当可观，批评方法和批评角度也非常丰富，很难用几个术语或观点将之概括完全，亦很难作出孰优孰劣的判断，与其挂一漏万，莫如尽可能提供客观的资料和展示各方的观点，本书此处就如此处理。

（一）女性主义电影批评成就

所谓女性主义电影批评，主要是以女性主义理论为理论工具或从女性主义的视角对影片进行分析。但根据创作者性别的不同，又可以分为对男性导演影片的批评和对女性导演影片的批评；同时，根据影片种类的不同，还可分为对女性电影的女性主义解读和对非女性主义电影的女性主义解读。女性主义电影批评以女性主义思想为理论基础，以性别和社会性别为基本出发点，以"从边缘走向中心"为行动纲领，是一种以妇女为中心的极具颠覆性、创造性和开放性的批评。这种"批评"有两个方面的含义：一是纯粹意义上的"文学批评"，通过对具体的文学文本的研究，揭示其中蕴蓄的性别歧视和女性意识内容；二是含有"社会批判"的意义，即通过对文学文本内容的研究，批

① （美）乔纳森·卡勒：《论解构》，陆扬译，北京：中国社会科学出版社1998年版，第10页。

判男女不平等的社会现实。①

"女性电影批评"作为概念，自 20 世纪 70 年代初发端以来已有 40 多年的历史，到了 20 世纪后半叶，才有了将女性主义和电影联系起来的可能性。在世界妇女运动的推动下，女性的政治意识批判性地转向了电影方面，电影已经拥有了可以从女性主义视点加以分析的为时不长的历史。这种意识的创立以及如此多可供分析的影片是前所未有的，电影作为一种建制（institution）的异质性在它初次遭遇女性主义时就表现出来了。

1943 年，玛雅·黛伦（Maya Deren）用 16 毫米摄影机拍摄了无声片《下午的罗网》，成为女性电影世界的第一线曙光，但它几乎没有引起世人注意。

20 世纪 70 年代初，随着世界人权运动的发展，女权运动与女性主义意识的觉醒也开始萌动。1971 年，几部颇具女性意识的纪录片得以公开放映，标志着第一代女性主义纪录片的诞生。这些纪录片均由女性拍摄，而且都涉及女性题材，它们是《成长中的女性》（Growing up Female）、《三生》（Three Lives）和《女性的电影》（The Woman's Film）。

随着这些女性纪录片的出现，各种女性电影节、研讨会以及杂志书报也开始以女性为重点，试图以主动的姿态，唤醒社会对女性主义的各种思考。学术研究方面，开始有人研究男性主导的电影中的女性形象，希望正视好莱坞主流电影中如何扭曲或摧残女性的真实经验。再有，学者尝试在电影史上重新挖掘女性电影工作者的意义与贡献，并以厚实的现代批评理论，如符号学、心理分析、结构主义等，提供研究"女性与电影"这个课题的方法，如克莱尔·强斯顿（Claire Johnston）的《女性电影随笔》（Notes on Women's Cinema）一书；专门研究女性主义的电影期刊，如《女性与电影》（Women and Film）也正式问世，女性主义电影研究一时蔚然成风。

1972—1973 年间，女性运动逐渐转变成了女性主义的理论化研究。1975 年后，女性主义的发展衍生出了不同的理论走向：美国研究者较重视社会学、现象学以及主观经验，论点较为乐观，以《女性与电影》期刊以及其后易名的《暗箱》（Camera Obscura）期刊论点为代表；英国研究者则较注重方法学、分析学以及客观的历史经验，论点较为悲观，以克莱尔·强斯顿的《女性电影随笔》以及《银幕》（Screen）期刊的论点为代表。

从女性运动唤醒女性自觉，到理论研究女性在男权社会中的意义，以及确立女性主义的实质，发展到以拍摄影片来实践女性主义的理论，大体上是 20 世纪 70 年代中期到 80 年代中期这 10 年间女性主义变化的走向。无论在电影体制的建构与社会的关系上，还是在性别与阅读的方式上，以及解构及重建女性在电影及语言的意义上，女性主义的贡献都是十分巨大的。

① 参见张岩冰《女权主义文论》，济南：山东教育出版社 1998 年版，第 28 页。

女性主义电影理论的目的在于瓦解电影业中对女性创造力的压制和银幕上对女性形象的剥夺，恢复女性作为电影表演者、创造者以及欣赏者的自由身份，其首要任务，就是通过对资产阶级的主流电影，特别是通过对好莱坞经典电影模式的视听语言的解构式批判，揭露其意识形态深层的"性别歧视"的本质。女性主义电影批评家认为，以往的电影语言是男性的产物，若想更真实地反映女性的情感体验和状态，必须首先破坏语言，摧毁男性话语霸权。同时，他们主要借用了社会学、精神分析学、文化分析三种思维模式，在社会性别视角的帮助下，摒弃男性中心的价值观，以解放电影叙述主体，使女性表现客观化为一种目标，并且从个人、社会以及政治等层面，深刻地阐释了好莱坞电影影像所泄露出的男性欲望和侵略心理，其批判的缜密和有力远远超出了单纯的女权范围，而成为对电影制作和电影理论的全面反思和深刻质疑。按照女性主义电影批评的观点，真的能以"女性"为中心的作品，即女性主义电影，并不定位于生理"性别"上对于性别差异的分析和对女性方式的强调，最终目的并非要突出女性的特殊性，以及要求与此相关的权利，而是要通过女性的视角，关注女性的生存环境和面临的问题，揭示特定时代和地区中不同女性的心理特征和共同需求，为她们自由地表达观点、抒发心声、解决困难、选择道路提供尽量多的可能！因此，虽然作为一种纯粹的批评性理论，女性主义电影批评的理论活动在立场和方法上自觉地与电影创作实践保持着距离，即不是建设性地而是批判性地对电影进行分析。

理论建立之后，许多女性电影工作者开始依照理论创作，他们试图通过作品的内容和形式，来支持所有女性主义理论的观点。例如由劳拉·莫尔薇（Laura Mulvey）和符号学家彼得·沃伦（Peter Wollen）合拍的几部电影都运用了拉康理论，试图揭示女性在男权语言系统中被扭曲的沉默与顺从的原因，从而寻找女性发言的机会与立场。另外，莎莉·波特（Sally Potter）等人的作品，旨在解构男性中心，证实女性只是空虚的符号，以满足男性的英雄主义。另外有一批学者，他们认为历史只存在于统治阶级塑造及扭曲的历史中，希望以作品来重组女性的历史。

女性主义电影批评的主要代表有米歇尔的《精神分析与女权主义》、罗拉蒂斯的《爱丽丝不》、庄士顿的《女性电影作为抗衡的电影》、劳拉·穆尔维的《视觉快感与叙事电影》等。针对女性在电影文本中是什么的问题，女权主义电影理论得出了这样四个结论：①女性是被典型化了的；②女性是符号；③女性是缺乏；④女性是"社会建构"的。而女性电影文本，是女性用来开启和挖掘自身意义的重要工具之一，也是女性为自己构筑的一个新的、独立的文化框架，这个框架不是为了改写男性社会文化模式，而是旨在摆脱男性社会象征秩序的束缚，发展基于女性体验研究的新模式，重建一个在其中能与男人同样拥有自由、平等的社会，这个社会既是"双性同体"、共同发展的社会，也是一个属于女性自身意义的世界。

（二）女性主义电视批评方法与成就

女性主义电视批评起步要晚于电影批评，直到20世纪80年代初期，随着影视研究的觉醒和成熟，情况才发生戏剧性的改变，一大批女性电影学者终于开始研究电视领域中的女性表达方式。也就是说，西方女性主义电视批评是在20世纪60年代女性主义文学批评和70年代女性主义电影批评的基础上发展起来的，在理论上对上述两个领域多有继承，但在方法上多有发展。

最能够体现女性主义电视批评特色的应该是对肥皂剧的研究。"在肥皂剧研究中，一直存在着一种看法，肥皂剧的种种叙事特征体现出了女性观看世界、处理问题、关照自身的独特方式，也提供了一种女性话语的言说空间。"① T. 莫德斯基认为肥皂剧是为妇女而作的，它提供了女性观众与虚构文本之间的亲密关系，这种泛家庭乌托邦幻境将肥皂剧与女性观众密切联系起来了，为女性观众构筑了一个符合她们愿望的虚拟空间②。蒙福德的《午后的爱情与意识形态——肥皂剧、女性与电视剧种》一书对肥皂剧的叙事结构、文本讲述方式、播出机制和文本接受方式、受众观看行为等方面进行了比较详细的、符合女性性别特征的分析。这是一种新女性主义电视研究的方法，这种研究检视电视作为机制而发挥功用的方式，这种机制涉及一些复杂的因素，包括电视设备本身（它的技术特征——制作和塑造形象的方式）；它的各种各样的"文本"——广告、解说词及表演；电视节目制作与赞助商之间的主要关系，这些赞助商自己的文本——广告——是可以加以争辩的真正的电视文本；目前形形色色的接受场所，从起居室到浴室。关注的焦点放在谁讲述文本、文本是讲给谁听的方面；生产方式与接受方式之中所蕴含的意识形态。这种研究方法有两个特征：立足于媒介的本体特性，节目生产链进入研究视野；性别歧视的意识形态分析不作为批评者的首要的预设立场，有关女性的私人空间被赋予重要的研究意义。当然，也有从性别意识形态对肥皂剧进行研究的。阿楚尔在《日间电视：你将永远不想离开家》一文中分析了电视娱乐节目和肥皂剧提供的虚假的家庭理想实际上压抑着女性孤独感与疏离感的存在的事实③。

"新女性主义"电视研究关注音乐电视、广告、新闻、体育节目、不断播放的天气预报等系列化的节目形式的研究。"这些类型的电视节目与电影完全不同。它们并不是在固定的两小时限度内被看完的独立的单元，像电影那样被置于不可转换的银幕上，观众无法控制它。电视节目也不同于小说，小说也被明确地限定在不同形式的框架内"④，

① 转引自潘知常、林玮主编：《传媒批判理论》，北京：新华出版社2002年版，第289页。
② 同上书，第289页。
③ 转引自（美）罗伯特．C．艾伦：《重组话语频道：电视与当代批评》，麦永雄等译，北京：中国社会科学出版社2000年版，第260页。
④ 同上书，第271页。

观看这种节目的受众被称为"碎片化的观众"。这种叙事结构和观众构成被称为"消解中心的电视机制"。"新女性主义"电视研究主要研究这种消解中心的电视机制是在什么程度上对女性加以特殊的定位的,以及这种定位与电视运行机制的互动作用。应该说,新女性主义电视研究摆脱了文学研究和电影研究的影响,是一种真正面向女性和电视的研究。

二、女性主义影视批评的原则与方法

(一)女性主义批评方法论原则

在女性主义批评的各阶段中,女性主义研究者提出了各种各样的研究方法论原则,这些方法论原则没有固定的提法和具体的阐发,但是无论是在理论上还是在实践上,都促进了女性主义批评的发展,也是女性主义电影批评的基本理论原则。

1. "提出女性问题" 该原则几乎贯穿在女性主义研究的各个方面,其含义是,指出在社会习惯中社会性别的意义以及追问如何造成这些问题的原因。"提出女性问题"本身可以成为一种批判的方法,它可以展示在社会结构中包含的常规如何隐秘地使妇女有所不同,以至于处于从属地位。

2. 持续地反思 女性主义研究者必须不断地反思和研究作为社会生活基本特点的性别和性别平等的重要性,也必须承认社会学分析中的男人中心地位,并把性别作为对社会关系网络的一个重要影响因素。

3. 提高觉悟 其目的是扩大视野,考察那些引起女性提高觉悟的条件,例如离婚、不育、性虐待等在女性的正常生活之外出现的"断裂",提高觉悟命题是女性方法论的一个中心命题。

4. 拒斥主一客二分法 关心研究者和被研究者的区分问题,允许被研究者"反问"研究者,使访谈处于平等的互动之中。

5. "社会性别计划" 这一原则的立足点是,如何认识妇女承担的生产、再生产和社区服务三重角色以及她们面临的不同需求,并为满足妇女的各方面需求进行干预,使其摆脱从属地位。

6. 强调授权和转型 强调女性研究是为了女性而研究,不是关于女性的研究。应通过理论研究,赋权于女性,改变歧视女性的社会机制。

(二)女性主义影视批评的方法

以上述方法论原则作为指导,女性主义影视批评主要可分为以下几种主要方法:

1. 精神分析批评 女性主义的精神分析电影批评是指女性主义者在批评和借鉴现代心理学成果的基础上形成的女性主义电影批评,弗洛伊德和拉康的精神分析学说为他

们提供了可供批判的靶子和可以借鉴的工具，他们在对精神分析学说理论批判的基础上建立起自己的理论，从人的心理结构出发，考察女性的身体、语言、欲望等潜意识层面，探讨女性与电影语言、女性与电影写作的关系。

劳拉·穆尔维的《视觉快感与叙事电影》是新弗洛伊德精神分析理论成为女性电影基础的标志。这篇文章对精神分析方法进行了一种政治性的使用，无论在基调上、在主张理论的精确性和一种新的唯物主义的女性主义电影实践上都是论战性的。她的研究使人们看到这些形而上的心理学研究都内在地假定了男性观众的存在，从而建构了电影中排除女性主体位置的可行性。

女性主义精神分析电影理论立足于精神分析文艺学四块最重要的基石，即无意识理论、性本能理论、梦的理论和文化的理论，关注电影潜在的、被显在内容较好地掩藏和伪装起来的男权地位。根据弗洛伊德对于窥视—观看的快感的描述，女性主义研究者发现，传统主流电影用潜意识的机制，把妇女形象看作性差异的能指，把男性看作主体和意义的制造者，这些机制通过视点、构图、剪辑等把对时间和空间的操控融入凝视和叙事自身的结构之中。电影通过分析人们和银幕上的相似处境、自我的理想化以及性欲方面的满足提供了认同的快感。由于这种凝视是从电影叙事中的男主人公传递到银幕前的男性观众身上，因此男性观众是被这些视觉满足的机制所支持的，而女性观众，在长期的浸淫和引导下，也将逐渐放弃女性的视角，转而对这种"跨越性的观看"习以为常。

用精神分析的学说来对电影进行女性主义的研究，大致上可以分为四个切入点：

（1）电影文本的深层无意识意义。一般来说，电影生产者们出于安全的考量，在电影的整个叙事表面必然覆盖着一层伪装，因此，必须竭力穿透意识的表层，直达无意识的深层，才可能发现其如"俄狄浦斯情结"一般的、真正的与某些深层心理及欲望交相呼应的因素。

（2）电影中虚构人物的无意识心理。电影中的人物形象大多代表了一种社会大众的幻想，是一种普遍心理的替代物，因此，在男权制度下生产的电影，其人物身上必然投射了能够满足其男性恋物—窥淫心理的行为特征和生活经历。这种渴望有时直露地表达出来，有时则通过更为曲折隐晦的方式，所以，对人物台词和心理的观察思考也非常重要。

（3）作者的无意识动机。并非所有的电影文本都大张旗鼓地宣扬将女性作为观看客体，同样也存在着大量的非主流影片，此时，考量作者的生平、性格、经历等，对于深入、正确地理解影片中的女性符号不啻为一个更为明智的途径。

（4）观众的无意识体验，这是从观众的接受角度来反观电影文本对男性欲望的满足的研究方法。

2. 结构主义符号学和意识形态批评 此类研究方法主要的理论渊源是克里斯蒂安·麦茨的电影符号学以及阿尔都塞的意识形态批评理论。麦茨的理论是西方电影符号学的一个重要组成部分，他认为，电影的本性不是对现实的自然反映，影像的组合方式

具有常规语言的约定性。就方法论而言，电影符号学力求摒弃以作者的个人经验、印象和直感为依据的传统批评，主张精细化的科学主义批评，建立电影批评的"元理论"。

女性主义电影理论家们接受了文化就是各种意识形态较量于其上的舞台的观点，并在此基础上，开始探索电影语言的不同符号背后所指代的那套更为深层的表意系统，探求如所指和能指、隐喻与换喻、聚合和组合、外延与内涵之间的关系。具体来说，如，机位的摆放角度所体现的对男性观众视点的认同，镜头跟段落之间的连接模式背后所体现的、约定俗成的男权制意识形态下的话语系统及表述方式，影片中的光线、物品拍摄等所营造的符合男性窥淫欲望的观影环境，等等。另外，整个电影工业生产体系的运作也被纳入到了研究领域之中，如电影的工厂制度、制片制度、发行制度、放映体制等，它们背后所隐藏的男权意识也同样是女性主义电影批评家们关注的焦点。

3. 反映论批评　　所谓的反映理论是指：假定电影是"反映"社会现实的，电影中对妇女的描绘反映了社会如何对待妇女，这些描绘歪曲了妇女的"真实"面貌和她们的"真实"要求。这些观点可以联系到女性主义对主流媒体、色情业和广告的有力批评，这些行业在表现女性身体形象、女性角色和对妇女的暴力时导致了许多消极的后果，这些问题的存在反过来也会导致妇女在现实生活中"制造形象"的错误倾向。这类研究通常对于电影中反复渲染一个妇女形象类型的现象进行探索和批判——如处女、荡妇、受害者、受难的母亲、带孩子的妇女以及风骚女郎系列等。

这是一种拒绝程式化的电影角色形象的研究方法，正在兴起的同性恋电影批评，还有非洲裔妇女、亚裔妇女以及其他肤色的妇女的电影批评也同属此列，对这些银幕形象所展示的表面化的、不深刻的草率表现，会使他们更深层的问题不再受到关注，最终沦为一个平面化的符号，这种电影表现限制了观众对很多问题的思考，会极大程度地限制住电影的社会功能。因此，认清程式化人物和它的规范法则对于推进电影发展是一个重要的步骤。

4. 社会统计学的方法　　由于学术上的承继关系，女性主义电视批评的前期（20世纪70年代后期以及80年代初期）主要表现为与文学批评和电影批评相似的特征，即以几种传统的女性主义的理论审视批评对象中性别歧视和女性亚文化等现象。起源于美国女权运动的自由主义女性主义特别强调平等的性别权利，主张女性要在公共的工作领域努力寻求与男性的平等。持这种观点的女性主义电视批评者一般采用社会统计学的方法对文本内容进行统计学的分析。由于受美国经验学派的影响，美国女性主义电视批评重社会学的实证研究，并在很大程度上把研究对象与社会现实等同起来。如塔奇曼的《大众媒介对妇女采取的符号灭绝》，作者采用定量分析的方法，对1952—1975年间美国电视节目中的女性形象遭到"符号灭绝"的情况进行了统计分析。"大众媒介对女性的描述相对较少，虽然女性占人口的51%，而且占劳动力的40%以上"，而电视上的职业女性形象要么缺席，要么遭到谴责。"1952年黄金时段电视剧中68%的人物是男性。

1973 年 74% 的角色是男性，并且女性集中在喜剧中，男性在喜剧中仅占虚构人物的 60%。儿童卡通包括的女性角色比成年人的黄金时间节目包括的更少"。① 这种研究方法的长处是以具体的数据作为理论的支撑点，使研究落到了实处，其缺陷是忽略了研究对象的媒介特征和文化背景，有庸俗的现实主义倾向。

5. 文化研究的方法 以英国伯明翰大学当代文化研究中心的理论为基础，致力于当代文化与社会生活的研究，关注的对象主要是工人阶级文化中看不到的其他人——女孩和女人们，《妇女反对》是其代表作品。采取这种方法的还有安德烈·普雷斯的《霸权过程中的阶级与性别：女性理解电视现实和认同电视人物中的阶级差别》。他们使用人种志的方法或从假设受众在很大程度上控制其阅读行为的力量视角出发，重新研究了通常意义下关于媒介的假设。普雷斯把她这种与英国文化研究相结合的方法称为"新兴的经验女权主义研究"，这在某种程度上弥补了经验学派研究方法上的不足。

还有，女性主义电视批评的理论吸纳了后结构主义的理论成果，重在分析父权制的社会结构或父权制的电视机制对女性的主体性建构的决定性和强制性作用，它借用了女性主义电影批评的一些方法，但辨析了电视与电影不同的机制在女性主体性建构上的差别。这是一种反本质主义的女性主义文化批评和性别意识形态批评，其理论主要用在文本叙事研究和受众研究两大方面。它一般预先假设两种特定的实体——一方面是文本、另一方面是读者的相辅相成的关系，认为既不存在文本之外的读者，也不存在读者之外的文本。这也是文学批评中的读者反应理论或接受理论在电视批评中的体现。

第三节 影视女性主义批评实例

可见与不可见的女性：当代中国电影中的女性与女性的电影②

戴锦华

电影中的女性

1949—1959 年，男性、女性间的性别对立与差异消失了，取而代之的是人物间阶级与政治上的对立和差异。正是这类模糊了性别差异的叙事造成了欲望的悬置，并将其

① （英）奥利弗博·伊德-巴雷特、克里斯·纽博尔德：《媒介研究的进路》，汪凯、刘晓红译，北京：新华出版社 2004 年版，第 502～503 页。

② 本文节选自《当代电影》1994 年第 6 期，原文共分三部分，约 15500 字，此处删除了第一部分"引言"，对其他两部分也做了大幅度删节。

准确地对位、投射于一个空位、那位非肉身的父亲：共产党、社会主义制度及共产主义事业，它成功地实现了一个阿尔都塞所谓的意识形态"询唤"，一种拯救者向被拯救者索取的绝对忠诚。无性别或非性别的人物形象与叙事同时实现着对个人欲望及个人主义的否定与潜抑，在这一革命经典叙事形态中，任何个人私欲都是可耻而不洁的，都将损害那份绝对忠诚。

在这一高度政治象征化的革命经典叙事中，引人注目的是女性的"新人"形象，那是翻身、获救的女性，以及这些解放的女性终于成长而成的女战士、女英雄。事实上，这两种女性的"新人"形象出现在新中国最早的电影作品《白毛女》（水华、王滨导演，1950）和《中华女儿》（凌子风导演，1950）之中，成为两种基本的女性类型形象，并成了中国当代电影中关于女性叙事（1949—1979年）的基本原型。

与此同时，一个始终被延用的经典女性原型是母亲、地母。在当代中国电影特定的编码系统和政治修辞学之中，母亲形象成为"人民"这一主流意识形态之核心能指的负荷者，一个多元决定的形象。在革命经典电影的叙事中，她与另一个核心能指共产党人成为一组相映成趣的被拯救者、拯救者，拯救者、被拯救者的互补关系。作为"人民"、劳苦大众的指称，她同样置身于苦井的最底层，期待着、盼望着共产党人将她救赎出来，得见天日；同样作为"人民"的指称，"人民，只有人民，才是创造社会历史的动力"①，她是历史的原动力与拯救力，她是安泰、共产党人的大地母亲。（《母亲》，凌子风导演，1956；《革命家庭》，水华导演，1964）。她是传统美德——勤劳勇敢、吃苦耐劳的呈现者。母亲形象所负荷的无言承受、默默的奉献，又成为当代中国唯一得到正面陈述与颂扬的女性规范。事实上，正是母亲形象成了一座浮桥，连接起当代中国两个历史时期（1949—1976年，1976年至今）关于女性的电影叙事。

而在1979年前后出现于中国影坛的"第四代"导演，则以另一种方式来处理影片中的女性表象。如果说，"第四代"的意义正在于对主流电影样式及其艺术——政治工具论的全线突围，而他们孱弱、哀婉的抗议与控诉，终于只成就了一些"大时代的小故事"；那么，在"第四代"的影片中，女性形象成了历史的剥夺与主人公内在匮乏的指称，成了那些断念式的爱情故事中一去不返的美丽幻影（黄建中《如意》，1982，各自手执一柄如意，而始终未能如意。滕文骥《苏醒》，1981）。在那些凄楚的、柏拉图或乌托邦的爱情故事中，理想的寄寓洗去了欲望的意味；叙境中的女性甚至不曾被指认（杨延晋《小街》，1980）。在美丽的女神和美丽的祭品之间，女性表象成了"第四代"被政治暴力所阻断的青春梦旅、为历史阉割力所造成的生命与人格匮乏的指称。

在1982—1985年的"第四代"作品中，在他们共有的"文明与愚昧"的主题中，女人成了愚昧的牺牲、文明的献祭、历史的演进与拯救；成了"第四代"文化死结的

① 毛泽东：《论联合政府》，见《毛泽东选集》合订本，北京：人民出版社1967年版，第930页。

背负者（丁荫楠《逆光》，1982；滕文骥《都市里的村庄》，1982，《海滩》，1984；胡柄榴《乡情》，1981，《乡音》，1983；吴天明《老井》，1985；颜学恕《野山》，1987）。此间一个有趣的现象，是"第四代"导演们将欲望与压抑的故事、将典型的男性文化困境移置于女性形象（谢飞《湘女萧萧》，1984；黄建中《良家妇女》，1984，《贞女》，1986），女人又一次成了男人的假面。

"第五代"在其解体（1987）的同时，仍必须借助女性表象来重新加入历史、文化与叙事。正是在"第五代"的部分作品中，男性欲望的视野终于再次出现，并且因男性欲望的目光而将女性指认为一个特定性别的存在。女性在男人欲望的视域中再度浮现。部分得益于此，"第五代"的作品跨越了1949年政治变迁所制造的历史断裂，完成了与中国电影传统的对接，并成功地闯入了世界影坛。男人之于女人的欲望视域首先呈现在张艺谋的处女作《红高粱》（1987）之中。女人的进入，不仅为"第五代"提供了悬置已久的象征性的成人式，解脱了其"子一代"无名、无语的状态，而且为他们提供了叙事之复归的契机。继而在另一位"第五代"导演周晓文的商业作者电影《疯狂的代价》（1988）中，女人出现在男人窥视、渴欲而又恐惧的视域之中。女性形象的复现是为了完成一次想象性的放逐，完成对男性文化及困境的呈现与消解。

1987年前后，商业化大潮第一次冲击了中国大陆，中国大陆的艺术电影制作者则在其生存困境中领略了这第三世界文化的"逃脱与落网"之途，"第五代"的创作呈现为一种文化屈服和民族文化的、"内在的自我放逐"的历程，他们必须将这一咄咄逼人的"异己者"的视点内在化，同时将民族的历史、经验与体验客体化。其中，张艺谋的《菊豆》（1989）、《大红灯笼高高挂》（1991），陈凯歌的《边走边唱》（1991）、《霸王别姬》（1993）成为这类趋向中的典型之作。在《大红灯笼高高挂》中，男主角的视觉缺席、多进四合院、古典建筑博物馆式的空间的入主、成群妻妾间的争风吃醋，作为中国式的"内耗"与权力斗争的象喻，负荷着中国文化语境中的历史反思的内涵；而在西方的文化视域中，却成了欲望主体、欲望视域的发出者的悬置，成了可供西方观众去占据的空位。东方式的空间、东方故事、东方佳丽共同作为西方视域中的"奇观（spectacle）"，在看、被看，男性、女人的经典模式中，将跻身于西方文化边缘中的民族文化呈现为一种自觉的"女性"角色与姿态。

女性的电影

笔者依据其影片，将当代中国女导演大致分为三种类型：其一，是重要的主流电影或艺术电影的制作者，是成功的"男性扮演者"。在王苹影片中，制作者的性别特征是无法、至少是难以指认的，它被人们论及的唯一依据是导演——电影作者的"签字"、署名。相反，王苹影片的基本特色是那种政治工具论式的社会呈现，是社会主义现实主义艺术的感召力。其代表作《永不消失的电波》（1958）、《槐树庄》（1962）、《霓虹灯下

的哨兵》(1964)，以及她参与执导的大型音乐舞蹈史诗片《东方红》(1965) 堪为有力的佐证。成为王苹强有力的后继者的，是王好为、广春兰、石小华、石蜀君等一系列女导演的创作。

同样作为成功地抹去了自己性别特征的女导演、更为年轻的一代人则以自己的作品加入了中国新电影的创作，李少红堪为代表，她的影片《血色清晨》(1990) 无疑是"后89"中国电影中的杰作之一，其中，陈陋、颓坏因之而至为残酷的社会仪式，"无主名、无意识杀人团"式群体，经典的"看客"般的社会心态，文化文物化式的死灭过程，在此片中得到了完美而有力的呈现。其后，她的新作《四十不惑》(1992) 则成为近年来中国城市电影中最为贴切、精到的一部。但在她的作品中，女性显然没有得到任何特殊的关注与呈现。以自己作品的艺术及社会主题的强有力呈现，得以与同时代的男导演比肩，无疑是李少红的骄傲；然而在这成功与骄傲的背后，却不无一种有意无意的性别矫饰，不无对自己的性别、自己所属的性别群体的生存状态及其艺术表述之无言中的无视，间或是轻视或轻蔑。

20世纪80年代中后期，伴随着女性在文化视域中的再度浮现，伴随着一种新的反抗或曰抗议性女性文化雏形的出现，几乎构成一个小小的电影创作思潮的，是一批中年女导演拍摄的、充分自觉的"女性电影"的产生，这些女导演是：王君正(《山林中头一个女人》，1987；《女人·TAXI·女人》，1990)、秦志钰(《银杏树之恋》，1987；《朱丽小姐》，1989年；《独身女人》，1990)、鲍芝芳(《金色的指甲》，1988)、武珍年(《假女真情》，1988；电视连续剧《女人们》，1990)、董克娜(《谁是第三者》，1988；《女性世界》，1990)。"女性特色"第一次成为中年女导演们共同的自觉追求。

为数不多的女导演及其创作，构成了当代中国女性电影的第二种类型。早在80年代初期，两位女导演——张暖忻、胡玫便以她们各自的作品预示了一个朦胧的中国女性电影的前景。在她们的处女作《沙鸥》(1981) 和《女儿楼》(1984) 中，不仅女性形象成为其作品中的主人公，而且一种清新、哀婉的电影叙事语调成了影片重要的风格元素与特征。如果说，在当代文坛，众多的女作家对其作品"女性风格"追求与营造间或成为一种刻意的或不得已而为之的女性策略，那么，在影坛上，女性风格的出现则成为一次历史性的进步与开端，成为"不可见的女性"艰难浮现中的一步。因为对女作家们说来，女性文学与女性写作有着自五四新文化运动始至80年代达到充分成熟的传统，有着自70年代末开始得到不断翻译、介绍的西方女性文化及女性理论的助力；她们的创作历史性地成为跨越时间的对接与超越空间的对话。而对于当代女导演来说，她们所面对的，是中国女性电影传统的空白与对西方女性理论及创作的隔膜。作为"第四代"的代表人物之一，张暖忻在其《沙鸥》中，将"第四代"的共同主题：关于历史的剥夺、关于丧失、关于"一切都离我而去"，译写为一个女人的故事，一个"我爱荣誉甚于生命"的女人。而在这部影片中，女主人公沙鸥甚至没有得到机会来实现对

主流文化中关于女性的二项对立或曰两难处境——事业、家庭、"女强人"、贤内助的选择，或背负这一女性的困境。历史和灾难永远地夺去了一切，一切便只是无法实现的"可能"而已。"能烧的都烧了，只剩下大石头了"，在一个废墟般的生命中便无所谓"女人"。而在她的第二部作品《青春祭》（1986）中，女人在历史遭遇与民族文化差异之中觉悟到自己的性别，但这觉悟带来的也只是更多的磨难、更大的尴尬而已。在"第五代"导演胡玫的《女儿楼》中，一切只是朦胧，只是朦胧中的流逝，只是女主人公心中一份残缺的迟暮之感；女人的经历与体验在一个灾难的大时代甚至不能成为一处角隅，一张完整的、褪色的照片。然而，即使在这两位导演的作品中，女性朦胧、含混的自陈，影片特定的情调与风格，也并未成为一种自觉、稳定的因素；在此后张暖忻的《北京，你早》（1990）和胡玫的《远离战争的年代》（1987）及其一系列商业片中，这块尚可指认的女性印痕几乎完全消失了。

在当代中国影坛，可以当之无愧地称为"女性电影"的唯一作品是女导演黄蜀芹的作品《人·鬼·情》（1987）。这并不是一部"激进的、毁灭快感"的影片，它只是借助一个特殊的女艺术家——扮演男性的京剧女演员的生活，象喻式地揭示并呈现了一个现代女性的生存与文化困境。女艺术家秋芸的生活被呈现为一个绝望地试图逃离女性命运与女性悲剧的挣扎，然而她的每一次逃离都只能是对这一性别宿命的遭遇与直面。她为了逃脱女性命运的选择——"演男的"，不仅成为现代女性生存困境的指称与象喻，而且更为微妙地揭示并颠覆着经典的男权文化与男性话语。秋芸在舞台上所出演的始终是传统中国文化中经典的男性表象、英雄，但由女人出演的男人，除却加深了女性扮演者自觉的或不自觉的性别指认的困惑之外，还由于角色与其扮演者不能同在，而构成了女性的欲望、男性的对象、女性的被拯救者、男性的拯救者的轮番缺席；一个经典的文化情境便因之永远缺损，成为女人的一个永远难圆满之梦。秋芸不能因扮演男人而成为一个获救的女人，因为具有拯救力的男人只生存于她的扮演之中，男人、女人间的经典历史情境由是而成为一个谎言，一些难以复原的残片。

本章深入阅读文献

1. （美）贝蒂·弗里丹. 女性的奥秘［M］. 程锡麟，朱徽，王晓路，译. 成都：四川人民出版社，1988
2. （英）玛丽·伊格尔顿. 女权主义文学理论［M］. 胡敏等，译. 长沙：湖南文艺出版社，1989
3. （英）沃吉尼亚·伍尔夫. 一间自己的屋子［M］. 王还，译. 上海：上海人民出版社，2008
4. （美）莫瓦. 性别/文本政治［M］. 林建法，译. 沈阳：春风文艺出版社，1994
5. （英）沃斯通克拉夫特，斯图尔特·穆勒. 女权辩护/妇女的屈从地位［M］. 汪溪，译. 北京：商务印书馆，1996
6. （法）西蒙娜·德·波伏娃. 第二性［M］. 陶铁柱，译. 北京：中国书籍出版社，1998
7. （美）贝尔·胡克斯. 女权主义理论：从边缘到中心［M］. 平林，译. 南京：江苏人民出版

社，2001

8．（美）兰瑟．虚构的权威：女性作家与叙述声音［M］．黄必康，译．北京：北京大学出版社，2002

9．（美）罗斯玛丽·帕特南·童．女性主义思潮导论［M］．艾晓明等，译．武汉：华中师范大学出版社，2002

10．（美）多诺万．女权主义的知识分子传统［M］．赵育春，译．南京：江苏人民出版社，2003

11．（英）索菲亚·孚卡．后女权主义［M］．王丽，译．北京：文化艺术出版社，2003

12．（英）休·索海姆．激情的疏离：女性主义电影理论导论［M］．艾晓明，译．桂林：广西师范大学出版社，2007

13．（美）格尔哈斯-伦斯基．权力与特权：社会分层的理论［M］．关信平，陈宗显，谢晋宇，译．杭州：浙江人民出版社，1988

14．张京媛．当代女性主义文学批评［M］．北京：北京大学出版社，1992

15．应宇力．女性电影史纲［M］．上海：上海译文出版社，2005

16．张锦华．媒介文化、意识形态与女性——理论与实例［M］．台北：正中书局，1994

17．李银河．女性主义［M］．济南：山东人民出版社，2005

18．刘丽文．历史剧的女性主义批评［M］．北京：中国传媒大学出版社，2005

19．刘军．女性主义方法研究［J］．妇女研究论丛，2002（1）

20．杨远婴．外国电影理论文选［M］．北京：生活·读书·新知三联书店，2006

21．张岩冰．女权主义文论［M］．济南：山东教育出版社，1999

22．林树明．多维视野中的女性主义文学批评［M］．北京：中国社会科学出版社，2004

结语　我们需要什么样的影视批评

20世纪90年代，尤其是进入新世纪以来，影视批评的声音日渐式微和对影视批评的批评不绝于耳，使本就缺乏权威性的电影批评的处境更加尴尬。对这种现象，已经有影视学者注意到并且试图作出解释。但在笔者看来，当下的影视批评现状，根本症结在于美学意识和美学素养的缺乏。

一、批评本性和功能的缺失

在原初的意义上，批评的意思是判断和评价。就电影批评来说，即对影视创作、影片、观赏及相关的影视艺术家主体素质和外部条件进行研究和判断，换句话说，就是对批评的对象及相关因素作出好与坏、是与非、真与伪、美与丑的评判。

影视批评的功能，即它所应该承担的责任，是为自己时代的影视提供真实、可靠的判断，从而将这些判断转化为积极的具有建设性的再生力量。具体地说，就是要有助于观众对影视的了解，不仅要满足于所谓"视觉的奇观"，还要成为一种具有穿透力的观照，对电影及其艺术家进行价值评估和艺术品质衡量；同时，为艺术家的再生产提供可资借鉴的观念和理论支撑。

无疑，这样的批评的核心需要一个绝对的价值尺度作为艺术批评的准入证，需要一种美学精神来观照电影。

从本质上，这样的艺术批评不仅要求对艺术的真诚，更要求以虔诚的内心对抗一己的伪善、丑陋和猥琐。然而，在当代影视批评的实践中，我们从中看不到批评者是如何看待作品的好与坏、是与非、真与伪、美与丑这样一些事关批评对象的要害问题的，也谈不到走向神性、永恒和绝对等超验价值，更多的是封闭在孤立个体的点评之中，因此，他们的电影批评所包含的内容被抽空和抽象之后，由于既缺乏艺术的基点又失去美学支撑而趋于空虚、渺茫和没有深度的语言游戏。尤其在目前的中国社会和文化环境之下，对中国影视中缺乏的美学意识、终极关怀、普遍信仰的漠视乃至无知，已经使中国影视批评走向可悲的窘境。面对20世纪90年代以来以"躲避崇高"、"消解神圣"相标榜的国产电影，面对以商品逻辑取代艺术规律、商业制作代替精神追求的所谓"大

片"，影视批评界的集体"失语"，已经抽去了中国影视批评尚存的一丝对精神家园的留恋、对社会历史责任的承担，这种没有基本美学标准和精神的守望为立足点的影视批评，最终的结果是滑向价值的虚无。在某种意义上，这比电影本身的偏颇和浮躁更为可怕，因为在影视批评的沉默和沉沦面前，影视的一切错位和含混都被掩盖在表层的热闹和繁华之下，仿佛一切都是硬性的，一切都是必然的，从而批评也把自己推向了被嘲笑和虚无化了的境地。

在我们看来，影视批评要解决的核心之处正在于此。我们的影视批评在自觉不自觉地拒斥着向着真善敞开的精神质素，因而也堵塞了美的道路，至少直至目前，他们仍走在一条简单、片面并最终导致没有深度的路上，在混乱和价值虚无的同时，它原先具有的积极意义也就全然丧失了，它的活动本身也就变成了一种伪善的东西。其结果是，在批评界，出现了下列现象：

（1）即兴式的、言不及义的、无关痛痒的、似是而非的批评比比皆是。批评家没有勇气明确说出自己的判断，不敢负起自己对电影史的责任，其结果是，对于电影文本态度暧昧、不做臧否的相对主义或者是顾左右而言他的犬儒主义便大行其道。

（2）影视批评对电影文本阐释力的孱弱，也使读者和观众对批评家的艺术感悟能力和影片读解能力大为怀疑。

（3）许多影视批评停留在媒体批评的层面上，立体的有深度的批评被平面化的解说和介绍所代替，更由于影视的特殊性，许多影视批评已经成为各类大众传媒上的"脱口秀"，严肃的理论思考和艺术批评蜕变为一些所谓批评家如同媒介明星般的表演，这类批评紧跟大众传媒的新闻性，迎合大众对影视流行元素和时尚信息的口味需求，追求"可视"、"可读"乃至文本的故事性，热衷于随波逐流式的"访谈"、"笔谈"和就事论事般的影片概述。而这样做的同时，因为缺乏最基本的超越精神和理论立场，顶多只是做到了对影片基本艺术特征的大致概括，但根本无法也无力站在更高的层面和从更深入的角度对影视作出令人信服的深度阐释，批评所应该承担的引导性、历史性也就无从谈起。

（4）当下的影视批评中还有一种批评，我们不能说这类批评没有理论没有方法，而是恰恰相反，他们所有的批评都是建立在某种理论和方法之上的，活生生的电影文本和电影人物反倒成为他们演绎某种理论和方法的范畴与元素。众所周知，与其他艺术门类比较起来，影视是最年轻的艺术，影视批评的历史也相对较短，因此，影视批评借用其他门类的理论和批评方法（尤其是文学批评理论和方法）是非常正常的。但是，这样做的前提是，应充分注意到影视艺术的特殊性和排他性，要明白影视是视听艺术，是与现代科技相结合的大众艺术，还是与工业文明紧密结合的艺术门类，相应地，影视批评必须有适合其特性的批评理论和方法。而现实的影视批评中却有一种倾向，那就是把影视批评文体神秘化、陌生化、莫测高深化，表现为：或者直接套用某种文学批评方

结语 我们需要什么样的影视批评

法,把形象化的影视人物和鲜活的影视情节变成对某种理论的演练,"一场感人的恋爱成为尸体解剖",成为验证某种理论的棋子和例证;或者,面对影片,批评家不去正面显示其艺术判断力与理论穿透力,而是让批评"玄虚化",以暧昧、缠绕、闪烁其词的语言,模棱两可的理论,以及隔靴搔痒式的分析去"兜圈子"。在这样的批评面前,读者和观众如坠五里雾中,不但不能理解影视作品,反而会进一步加深误解。

这样一种批评本性的缺失所带来的直接后果就是批评功能的缺失。一般地说,影视批评具有两个功能:一是现实功能。即影视批评是导演和观众之间的桥梁,批评具有把影视作品推介给读者的功能,通过影视批评,使影片的美学和艺术内涵被更多的观众所理解和接受,当然,同时也使观众可以洞悉到影片的缺憾和不足,并由此对影视艺术家形成反馈性意见以便于随后的创作。二是历史功能。即影视批评是使影视作品与影视史发生联系的纽带,通过影视批评,把具体的影片置放在一个宏观的历史背景之下,使用客观和历史的尺度确立其在电影史中的地位,以确定其是创新还是沿袭,是永恒还是昙花一现。但是,在当下实际的影视批评实践中,由于批评本身没有确定的价值立场,丧失了批评的本性,使得影视批评既未能赢得影视艺术家们的赞许,也未得到广大影视观众的关注和认可,当然也就不可能在观众和导演之间架起沟通的桥梁;同样,缺乏对影视作品的价值判断,作品的真正价值无法得到彰显,其在影视史上的地位也就无法得到确立。如此,影视批评的现实和历史功能面临着双重的失落。

二、批评对象的缺失

毫无疑问,真正的批评,总是对某一确定对象的批评,是建立在对具体文本和现象确切读解的基础上的。正如刘勰在《文心雕龙·知音》中所说:"凡操千曲而后晓声,观千剑而后识器;故圆照之象,务先博观。阅乔岳以形培塿,酌沧波以喻畎浍。无私于轻重,不偏于憎爱,然后能平理若衡,照辞若镜矣。"没有这样的功夫和前提,所谓批评只能是空洞的、不知所云的。

但现实的影视批评却是"宏观"的、"概括"式的批评成为一大景观。类似"某某年度电影观察"、"某某'代'电影概观"之类大而无当的批评文章充斥着各类影视报刊,这类文章热衷于对影视形势的归纳和预言家式的判断,习惯于将丰富繁杂的影视作品做类似数学公式般的划一排列。阅读这些影视批评文章,我们看不到作者的艺术感觉、美学意识、文化标准,有的只是慷慨激昂下的苍白无物、洋洋洒洒中的创造性缺失。这种批评模式最为典型和现成的例子,就是对"第六代"(或者称"新生代")的影视批评。对电影划"代",给各有其性情、各有其特色,当然也各有其艺术主张和生活经历的某个电影导演群体,仅凭其出生年代抑或毕业于某个大学的年份,就人为地将他们归之于某个"代"之下,并据此对有着巨大区别的他们和他们的电影作品做"高

屋建瓴"般的批评和判断,是我们电影批评界长期以来的一大奇观,甚至已经成为一种思考方式和话语方式。我们习惯于"类比式"的认识事物的方法,习惯于从"类"和"代"的角度来判断和评价电影对象,而电影一旦被纳入这种"归纳"式的思维框架,就变成了一种"可把握"的、"可控制"的对象,尽管这种"归纳"是以对电影的丰富性、复杂性和无穷奥妙的伤害为代价的。这种貌似全面和宏观的批评,因为具体指代对象的模糊不清,由于缺乏具体的针对性,其实已经丧失了批评的理论指导价值和与导演、电影文本的血肉联结,从而也成为毫无意义的批评家的自言自语、自娱自乐,根本谈不上触及电影实践的脉搏,也不可能走进电影艺术家的心灵。所以,我们看到的导演对电影批评的漠不关心甚至抵触也就毫不奇怪,最切实的例子是张元的说法:"'代'是个好东西,过去我们也有过'代'成功的经验。中国人说'代'总给人以人多势众、势不可挡的感觉。我的很多搭档是我的同学,我们年龄差不多,比较了解。然而我觉得电影还是比较个人的东西。我力求与上代人不一样,像一点别人的东西就不再是你自己的。"① 贾樟柯等也曾公开对此提出质疑,并反对对自己的作品做归类分析,甚至陈凯歌、张艺谋等也曾表达过类似的说法。而且,艺术史上的流派和学派,其形成和得到确认,最根本的依据是它们有着共同和相似的艺术主张甚至哲学、美学立场,无论是意大利的新现实主义、法国的新浪潮电影,莫不如此;反过来看,我们的电影批评家和理论家们所概括的中国电影的"代"可曾有明确的理论主张或者对某一理论主张的共同艺术实践? 答案无疑是否定的,建立在"代"际划分基础上的电影批评价值几何也是不言自明的。实际上,我们可以看到,当今许多批评文章都是毫无学术性可言的,没有观点,没有论证,没有逻辑推演过程,有的只是空洞的特征概括,它只能停留在现象和表象的层面上,根本无法企及作为电影的美学层面、精神和心灵的高度。其实,在笔者看来,批评家们对"代"的热衷,还来自于一种"名分"的考虑:"在传统语言秩序中,有名即意味着被表述,被书写,意味着对话语权的拥有和文化角色的确立;反之,无名即意味着被忽略,被遗忘,意味着话语权的旁落,文化身份的消隐,甚至是存在合法性的悬置"②,在这样一种心态下,对中国电影做"代"的划分并抢占由此产生的话语权,似乎可以满足批评家们的虚荣心和成就感。

 这样一种影视批评至少暴露了两种倾向:一是影视批评的好大喜功。这也可以看作当今浮躁的学术和日益严重的功利心态在影视批评中的反映,影视批评已经日益蜕变为博取功名的手段。这类影视批评,无需对影视作品有真知灼见,只要掌握了一些一般人很难获得的资料,尤其是"官方"渠道的资料,就可以想当然地归类出关于影视的似

 ① 郑向虹:《张元访谈录》,《电影故事》1994年第5期。
 ② 2002年7月31日,上海大学和上海电影集团联合主办的"对话:中国新生代电影学术研讨会会议"论文集。

是而非的"总评"、"概览",既无理论准备,也无学术敏感,但由于占据了非学术意义上的"制高点",作者也就成了"权威",博得虚名。二是艺术感觉和学理准备的不足。应该说,影视批评既是一种艺术的评判活动,同时也是一种理论性的思考活动,但在时下的影视批评中,这两者都是缺乏的。批评家们对影视实践领域的蜻蜓点水、"印象"式、"偶感"式的观影经验,决定了他们很难真正触及影视的美学根基、艺术走向、文化品格,于是,大量的宏观论述便是他们的必然选择,于是,"一切从作品出发"这一影视批评的基本原则便在当今的影视批评界遭到了普遍的背弃。近几年,国产电影数量突飞猛进,2014 年更达到了惊人的 618 部,可许多批评家的年观影量恐怕不到这一数字的 1/10,即便走进影院,也无法自觉而主动地选择批评对象,驱使其走进影院的不是专业需求,也不是艺术敏感,更多的是媒体或大众的众声喧哗,甚至他们观影,恰恰是为了在公众面前不至于"失语"。其结果,最为滑稽的现象出现了:不是影视批评家引导大众,倒是批评家成了观众的应声虫,于是,毫无学理性可言的一篇篇"宏观"论述、"深入"剖析就大量地出现在各类大众媒体上。可以说,正由于没有艺术敏感和学理的充分准备,影视批评已经失去了对影视实践的超前指导意义,那种曾经在 20 世纪 30 年代中国电影界拥有过的艺术家与批评家之间的呼应与对话、心与心的撞击、精神上的对话式的影视批评已经成为久远的记忆和奢侈品,而沦落为大众批评和大众媒体的附庸。

所以,让我们来重温一段别林斯基的话是必要的:"批评才能是一种稀有的、因而受到崇高评价的才能;如果说,多多少少天生有一些美学感觉、能够感受美文学印象的人是寥寥可数的,你们,极度拥有这种美学感觉和这种美文学感受力的人,又该是多少呢?……有人认为批评这一门行业是轻而易举的,大家或多或少都能做到的,那就大错特错:批评家的才能是稀有的,他的道路是滑脚的,危险的。事实上,从一方面说来,该有多少条件汇合在这个才能卓越的人的身上:深刻的感觉,对艺术的热烈爱,严格的多方面的研究,才智的客观性——这是公正无私的态度的源泉——不受外界诱引的本领;从另一方面说来,他担当的责任又是多么崇高!"① 扪心自问,我们有多少影视批评家具有这种才能,又有谁真正把影视批评当作"滑脚的,危险的"呢?

三、重提批评家的职责和使命

以上所概括的影视批评的缺失,在笔者看来,要害在于批评家责任和使命意识的弱化乃至缺失,因此,重提批评家的职责和使命应该成为一个重大的课题。尤其在大众文化持续膨胀、商业意识排挤美学精神的当下中国影视语境下,对这一点的强调更有着特

① (苏)别林斯基:《别林斯基选集》第 1 卷,洪涛译,上海:上海译文出版社 1979 年版,第 324 页。

别的现实意义。

中国影视批评家来源复杂，从具体情况看，基本由三类人组成：一是专职从事影视美学和影视批评研究的学院派专家学者；二是在影视创作第一线的电影艺术家及专业人士；三是其他领域和专业的专家与学者以及非专业人士。客观地说，这一结构是非常合理和值得庆幸的，因为这三个方面的学术成果各有特色，可以互相取长补短。专业理论学者的兴趣和侧重在于其理论的逻辑严谨、说理透彻以及独具的历史和哲学眼光，弱势在于因为客观存在的与实践环节的隔膜，其研究易于"坐而论道"，过于抽象而走向虚幻。影视艺术家们的研究则多来自其亲身的影视实践，优势在于对影视艺术的把握更具专业敏感性，更能提出具有理论价值的问题，现实感也就更强，缺点是这些成果往往是心得、偶感性的东西，随意性大，理论的完整性和逻辑力量难以发挥作用。非专业人士的研究则往往能从独特的角度带给人意外的惊喜，不乏启人思考、给人灵感的清新之作，但要使其真正具有较为成熟和完善的影视美学形态，无疑还有相当的距离。假如在正常的学术环境中，将这三者结合起来，将是影视批评的理论建构工作中最值得珍惜的财富。然而，现实的情况是，当下影视批评的许多缺陷，都与这种批评队伍的复杂构成有直接的关系，作为电影批评主体的学院派人士，不同程度地存在着脱离影视艺术实践、理论上空对空的现象，从而影响了其理论成果的现实价值和意义；电影一线人士则日益远离理论和批评；至于来自其他领域的专家学者，似乎更多的是把影视批评当作演练其理论和方法的实验场，所招致的诟病最多。

问题远不止于此，不知从什么时候起，批评家们似乎已经羞于谈论批评的责任和使命，而随着时间的推移，这一缺失日益成为电影批评的致命伤。因为批评不应是作品的附庸，也不仅仅只有冷漠的技术分析，它应该是一种投入了批评家热情甚至生命的主体性活动；在批评实践中，批评家必须是批评对象的见证者和体验者，一个深邃地理解了艺术家和作品之后的揭示真相者，一个有价值立场和美学信念的人。尤其，发现问题、忧患意识和批判精神，是批评家必备的品格，它们的弱化乃至阙如，会直接导致批评丧失其应该有的责任心和使命感。

面对影视这种复杂而隐秘的大众艺术，这个日益进入我们的日常生活并发生重大影响的批评对象，批评家即便不能成为它的引导者和规范者，也应该至少要有所发现，从而能使一般大众可以更自由地观看和选择。所以，真正的影视批评，首先应该是一种发现，发现作品中已经展示的和没有展示的文化课题，后一点更不容忽视。影视批评要处理的是在电影这一大众文化中涉及的敏感的社会问题、美学问题和艺术问题，它不是流行话语的集结，也非毫无个人创见的"观影札记"，而是在用一己的生命体验电影艺术家的创造，是借影片的批评来阐释自己的文化立场和艺术观念、对价值的发现，以及对美的憧憬，当然，还有对现实的观照和对丑恶的鞭笞。在这个意义上，中国影视批评界缺乏的，不在知识的结构上，也不在批评语言的运用上，而在于批评家逐渐地失去了对

真伪、善恶、美丑的敏感，失去了对自身心灵的提纯和生命的感动，以至于在遭遇一般大众都可以针砭的电影现象时，却集体失语，当然也是失职。看看对《英雄》、《手机》、《无极》等的反映，对这些影片中的陈腐观念和琐屑情感、空洞乏味和杯水风波的漠然，尤其对把这类影片当作中国电影的救世良药的荒唐认识的不置可否甚至随波逐流，批评界的混乱和暧昧已经到了何种程度?!

所以，重提一些对中国影视批评界似乎已经陌生的批评品质是非常重要的，就当下的影视批评现状而言，批评家现在最需要恢复的品质是批判性，以及支撑批判性的忧患意识。当文化工业和低俗越来越威胁到我们的影视，并日益扭曲大众的文化需求和审美品味的时候，影视批评必须发挥它固有的否定与批判的力量，批评家也应该承担起社会的责任感和使命感，但现状是，我们的影视批评家没有判断，或者说批评家没有自己的批评立场。我们见到的许多影视批评，可以对一部作品、一个导演进行长篇大论、旁征博引，甚至援用最新的西方批评方法做皇皇大论；我们也看惯了吹捧和溢美，麻木了充斥各类媒体的恢宏之论，以及各种各样的研讨会、发布会，汗牛充栋的"批评"论文，各类不负责任的推介文章和吹捧喧嚣，却唯独看不见对所批评对象的价值评判。真到了拨去泡沫还批评以本来面目、恢复其批判性的时候了。

批判，在晚近的西方学术界已经成为区分两类知识分子的一个尺度（技术型知识分子和批判型知识分子，前者的兴趣主要在技术方面，后者则关心批判的、解放的、解释学的和政治的方面）。而批判型知识分子的角色，在黑格尔、马克思那里得以奠定，在法兰克福学派处得到继承和发扬，以德国戏剧家布莱希特最为显著，他认为，资产阶级的戏剧通过移情共鸣而使观众放弃了自己怀疑和思考的权利，进而接受了现存秩序和资产阶级的意识形态，所以他主张一种"叙事剧"，这种戏剧的特点就是通过阻止观众和戏剧之间的共鸣、一种间离效果来质疑现存一切被认为是理所当然的东西，进而唤起观众对自己的思考和批判。历史地看，布莱希特所主张的这种批判意识，乃是整个现代主义运动的内在动力。"陌生化"（什克洛夫斯基）、"间离效果"（布莱希特）、"非人化"（奥尔特加）、"可写的文本"（罗兰·巴特），种种不同的表述实际上都是在强调艺术和审美对现实社会的质疑与批判。无疑，电影批评作为以影视艺术为对象的批评活动，质疑和批判同样是其必备的品质，做批判型知识分子，也应该成为批评家们的自觉认识。

在笔者看来，所谓批判意识，核心在于批评家美学精神的培养。一切艺术批评，只有达到美学的层次，只有给人提供这样一种尺度，才可以说是进入其根本。所以，影视批评，理应具有一切真正的艺术批评都应具有的根本品质，就目前而言，我们的影视批评仍然是任重而道远。